KUNST
GESCHICHTE
EINE EINFÜHRUNG

HANS BELTING
HEINRICH DILLY
WOLFGANG KEMP
WILLIBALD SAUERLÄNDER
MARTIN WARNKE

(7 AUF.)

导论　艺术史

［德］
汉斯·贝尔廷
海因里希·迪利
沃尔夫冈·肯普
威利巴尔德·绍尔兰德
马丁·瓦恩克 等
著

贺询 译

歌德学院（中国）
翻译资助计划

北京大学出版社
PEKING UNIVERSITY PRESS

版权登记号　图字：01-2012-8243

图书在版编目（CIP）数据

艺术史导论 /（德）汉斯·贝尔廷等著；贺询译 .—北京：北京大学出版社，2021.8
ISBN 978-7-301-32189-8

Ⅰ.①艺… Ⅱ.①汉… ②贺… Ⅲ.①艺术史—世界 Ⅳ.①J110.9

中国版本图书馆CIP数据核字（2021）第094240号

Kunstgeschichte. Eine Einführung (7 Auf.) by Hans Belting, Heinrich Dilly, Wolfgang Kemp et al.
2008, 1985,1986,1988,1991,1996,2003 by Dietrich Reimer Verlag GmbH
Published by arrangement with the original publisher, Dietrich Reimer Verlag GmbH
Simplified Chinese Edition © 2029 Peking University Press
All Rights Reserved
The translation of this work was financed by the Goethe-Institut China. 本书获得歌德学院（中国）
全额翻译资助。

书　　　名	艺术史导论 YISHUSHI DAOLUN
著作责任者	汉斯·贝尔廷（Hans Belting），海因里希·迪利（Heinrich Dilly）， 沃尔夫冈·肯普（Wolfgang Kemp）等 著　贺询 译
责 任 编 辑	赵 维
标 准 书 号	ISBN 978-7-301-32189-8
出 版 发 行	北京大学出版社
地　　　址	北京市海淀区成府路205号 100871
网　　　址	http://www.pup.cn　　新浪微博：@北京大学出版社
电 子 信 箱	pkuwsz@126.com
电　　　话	邮购部 010-62752015　发行部 010-62750672　编辑部 010-62707742
印 刷 者	北京中科印刷有限公司
经 销 者	新华书店
	720毫米×1020毫米　16开本　25.75印张　435千字 2021年8月第1版　2024年12月第3次印刷
定　　　价	119.00元

未经许可，不得以任何方式复制或抄袭本书之部分或全部内容。
版权所有，侵权必究
举报电话：010-62752024　电子信箱：fd@pup.pku.edu.cn
图书如有印装质量问题，请与出版部联系，电话：010-62756370

目录

导　言　　海因里希·迪利（Heinrich Dilly）/ 1

第一部分　研究对象的范围限定 / 11

第一章　艺术史的对象范围
　　　　马丁·瓦恩克（Martin Warnke）/ 12

第二部分　研究对象的事实确认 / 38

第二章　概述：艺术作品的确认
　　　　威利巴尔德·绍尔兰德（Willibald Sauerländer）/ 39

第三章　雕塑和绘画的物质性鉴定
　　　　乌尔里希·希斯勒（Ulrich Schießl）/ 49

第四章　建筑艺术的确认
　　　　德塔尔特·冯·温特菲尔德（Dethard von Winterfeld）/ 82

第五章　年代、地点和创作者的确认
　　　　威利巴尔德·绍尔兰德 / 108

第三部分　研究对象的含义阐释 / 133

第六章　概　述
汉斯·贝尔廷 / 沃尔夫冈·肯普（Hans Belting / Wolfgang Kemp）/ 134

第七章　形式、结构、风格：形式分析和形式史的方法
赫尔曼·鲍尔（Hermann Bauer）/ 136

第八章　内容与内涵：图像志-图像学的方法
约翰·康拉德·埃博莱恩（Johann Konrad Eberlein）/ 153

第九章　阐释导论：艺术史的阐释学
奥斯卡·巴茨曼（Oskar Bätschmann）/ 177

第十章　语境中的作品
汉斯·贝尔廷 / 204

第十一章　艺术作品和观看者：从接受美学切入
沃尔夫冈·肯普 / 224

第十二章　艺术和社会：从社会史切入
诺贝特·施耐德（Norbert Schneider）/ 241

第十三章　艺术史、女性主义和性别研究
芭芭拉·保罗（Barbara Paul）/ 272

第十四章　神经元的图像科学
卡尔·克劳斯贝格（Karl Clausberg）/ 316

第十五章　图像媒介
霍斯特·布雷德坎普（Horst Bredekamp）/ 341

第十六章　后现代现象和新艺术史
拉齐洛·贝可（László Beke）/ 370

第十七章　互相启迪：艺术史及其邻近学科
海因里希·迪利 / 388

译后记　贺询 / 402

导　言

海因里希·迪利（Heinrich Dilly）

那是1983年的忏悔祈祷日[1]。本书的几位编者应出版商之邀，前往慕尼黑会面。在慕尼黑艺术史研究中心，众人讨论了出版一本艺术史学科导论书籍的意义。不久大家就达成一个共识：艺术史专业的学生以及其他艺术史爱好者想要的不只是通过演讲、授课和研讨课来了解这个专业领域，而越来越期待有一份为此专门撰写的书稿。他们常常询问有没有相应的著作，而教授者对此大多只能回答某些作者的名字，或给出整套美术史基础文献的标题和出版日期。那么，何不尝试将这些基础知识浓缩到单独的一本书里？毕竟要认真从事艺术史研究必须满足许多要求，这样一本书其实也能加深教员群体在这方面的理解。

基于此，这本导论的重心需要放在艺术史专业领域的基础知识上，并由各个分支领域的专家分别撰写。至于一本研究指南还能有什么额外的助益，大家并没有讨论，也不是此书的写作目标。这本书既不是要增强研究的兴趣，也不是要解释学科的目标。讨论过各方的建议之后，参与者一致同意将内容划分为以下要点：首先应该回答的问题是，艺术史专业在研究什么，即学科的对象是什么；第二部分要介绍艺术作品借由哪些手段来确定和维护自身原本的形式，即艺术史家如何鉴定一件作品的原始状态；第三部分介绍用以阐释艺术作品的方法，兼顾对单件作品、艺术家作品全集及相关事物的美学、历史学解释中出现的新视角。每一个章节都应该配备拓展书目和关于其他视角的参考文献。

在商定好任务的分配并约定了后续的讨论时间之后，聚会者们离开了位于迈泽大街的研究中心。大家从那里前往新绘画陈列馆，在馆中的餐厅共进午餐，互相介绍各自工作的新进展，聊同事们的八卦。用过咖啡之后，一位成员赶回去上

[1]　德国南部萨克森州的宗教节日，时间为12月第一个圣诞周日（1. Advent）往前数11天，一般为11月下旬。——译注

研讨课，当天虽是假期但他还是有课；有些人去了火车站；还有一些人离开新绘画陈列馆后，趁登上火车或飞机之前的一点剩余时间，去伦巴赫美术馆赶场参观一个当代艺术展。

这完全是一个典型的会议流程和日程。典型表现在许多方面：艺术史家也会经常出差；即便是节假日他们有时也理所应当地要去工作；他们善于把正事和休闲结合在一起；他们会观看艺术品，谈论艺术家；他们会鉴赏艺术，就像在展览和博物馆中遇到的许多旁人一样。没错，人们正是通过展览和博物馆认识到，艺术和艺术作品有着不可替代的价值。艺术史家会与其他的科学家、艺术家，有时也与政治家交流这方面的看法；他们经常是在为低调的专业同行工作，但更多也是在为对艺术兴致盎然的大众工作。他们作为高校教师、博物馆馆员、文物保护工作者，会做报告、写书、策划展览，并始终致力于对艺术珍品进行保存、收购和恰当地展示。艺术史家并不总是在与绘画、雕塑、工艺美术和建筑打交道，也在与人打交道。正因为如此，这是一个可以将兴趣和职责合二为一的理想职业。不过艺术史的导论与慕尼黑的忏悔日又有什么关系呢？——没关系！我要讲的只是一个会议和一天的日程。艺术史并不仅仅是一个专业，它还是一门学科，是一个完全遵从自身工作和生活习惯的学科共同体。艺术史机构大多是由国家资助的单位，如博物馆、文物保护机关、大学，它们互相结成了联盟。艺术史维护艺术及其历史，并最终成为现代社会中格外受重视的价值取向之一。艺术与科学代表的价值相较于其他同类，被赋予了更多的自由空间。这一点从"普遍的艺术史"这种称呼中也可以窥见一二。这本导论的重点就特别集中在艺术史领域。

而且我们所讨论的是"艺术史"（Kunstgeschichte），不是"艺术学"（Kunstwissenschaft）。艺术学的名称提出了一种更高的要求，它在最近被频繁使用，但在科学史和科学理论中都不清晰。从科学史的角度来看，艺术学长期以来具有双重指涉。其中，一种"艺术学"指向19世纪早期，当时的一些美学家追随谢林（Friedrich Schelling）的理论，在自己的作品中使用了这个名称。另一种"艺术学"指的是一个更为宽泛的概念，由哲学家、心理学家马克斯·德苏瓦尔（Max Dessoir）于20世纪早期提出：德苏瓦尔希望提出一种"一般艺术学"（allgemeine kunstwissenschaft）的概念，不仅归纳造型艺术，也解释音乐、文学和表演艺术。虽然这个研究项目留存至今的成果只有《美学和一般艺术学杂志》（*Zeitschrift für*

Ästhetik und allgemeine Kunstwissenschaft）以及一次美学会议的议事项目,但"艺术学"依然保有德苏瓦尔提出的远大目标。上述延续下来的惯例从科学理论的角度解释了,为什么这里要讨论的是"艺术史"而非"艺术学"。即便把艺术学的概念限定到造型艺术及其历史上,艺术史的书写仍旧无法达到那个名称中所要求的科学性。艺术史家的确在以跨主体的、理性可验证的方法进行研究,然而还远未达成一种专业或行业的理论,而只是在运用一些理论碎片。这个说法也表明,艺术史家运用的是一些彼此相关的概念。此类概念在过去被不断制造出来,如今却越来越受到质疑。一个细小的专业领域是否必须拥有自己的理论建设?是否将这一理论的构建放在人类、文化或图像的科学理论下进行,会更切合实际?"艺术史"作为一个专业领域以及一种学科共同体的名称,其范围是比较狭窄的。在德国,"艺术史"这个词并不像一眼看上去的那样,表示一切时代和民族的艺术史以及对它的描写和解释。18世纪的启蒙主义者如赫尔德（Johann Gottfried Herder）曾经期望艺术史能够如此广博,然而到19世纪艺术史的名字就只代表欧洲造型艺术的历史了。这个领域在德国还要更狭窄。对比法国和稍晚一些的美国,在那里古代希腊艺术和意大利艺术都被纳入了研究范围中;而德语区的研究者仅仅专注于君士坦丁大帝承认基督教之后的几个世纪中出现的艺术造物。

"艺术史"和"艺术史书写"这两个词所代表的含义,不应该从一种普遍的、通俗易懂的角度来理解,而必须放在相应的历史中解释。虽然出现过几位极负盛名的先驱型学者,但艺术史的范围整体依然限定在对欧洲艺术历史和基督教时代的考察、描述和解释上。弗兰茨·西奥多·库格勒（Franz Theodor Kugler）于19世纪中叶完成的第一本《艺术史手册》(1842),还秉持着一切时代和民族的艺术史的理念。书中部分章节讲述了埃及的金字塔、印度的寺庙雕塑、古代墨西哥的象形文字,涵盖的内容从亚洲游牧民族的模糊遗迹,到当时最新潮的图像制造形式——摄影。库格勒与卡尔·施纳泽（Karl Schnaase）共同推出了一种能够在专业领域独当一面的艺术世界史,虽然后者同时还写了一部远没有这么包罗万象的艺术史。然而20年后当一些德语区的大学与文化主管部门协商,将艺术史作为一门专业纳入科学机构时[1],艺术史家们却在教学和研究中从艺术中分类出了原始民族的艺术、东方的艺术、美洲的艺术、亚洲盛期和早期文化的艺术。而当时的艺术家们正迫切渴望从这些艺术中汲取营养。艺术史家后来把它们划出了自己

的专业领域，原因是在1900年前后，上述文明中只有少量的图像和建筑造物被普遍承认为艺术作品。至于为什么艺术史和艺术史研究要局限在欧洲历史的范围内，还有另外一个更实际的原因：要描述非欧洲民族的装饰纹样、雕塑作品、建筑式样，需要学习和掌握印欧语系以外的语言。于是，对上述民族艺术的研究被归入了相应的民族学专业中。艺术史专业研究和介绍的，与其名称相去甚远，不过是人们所期望的一切时代和民族的艺术史中的一个小小分支。[2] 艺术史只代表许多专业中的一个狭小部分。与其他专业的区别在于，艺术史只研究有限的地理和历史范围内的艺术的历史，而其他的专业则将艺术视为与其他许多方面平行的一个侧重点。

艺术史不仅是一个专业，也不仅是一个从专业中派生出的历史概念，它还是一个学科。正如上文提示，要想更好地理解艺术史作为专业和行业的区别，就要把它看作一种学科共同体和社会体系，不同的出身、性别、年龄段、工作范围的人都身处其中完成特定的任务，并彼此合作。从16—18世纪艺术史书写和艺术实践理论的早期开拓者，到19世纪以小团体形式登场的艺术史学者，到20世纪所显现的艺术史学会的形式，这个过程中所有参与者绝不仅仅是在完成某种任务或追随反复改变的目标。这其中也发展出了科学共识和职业行为的形式，甚至是规矩。每一个成员都或多或少地顺从了这种强制规定。虽然这些规定没有被明确写成职业准则，但已经成为艺术史行业中不成文的要求。

这本导论不会详细谈论艺术史专业交流中的规定。不过，它们会含蓄地隐藏在书中。

一个最常被提到的规定可能就是："你必须学习观看，必须发展、训练出一种图像记忆！"于是相应地，人们会在讨论课以及学术会议上反复提出一个令人讶异的问题："一个人又在哪里学习过观看呢？"观看训练的缺陷在学习阶段还有望弥补，在职业生涯中就只能花大代价去消除了。这里所说的观看在学院中一般是通过在当地博物馆参观原作或到欧美的艺术景点游览来训练的。最常见的训练形式是对绘画、雕塑、建筑进行比较性的观察和描述。海因里希·沃尔夫林（Heinrich Wölfflin）一直是比较性观看的大师。

1915年沃尔夫林在他的著作《美术史的基本概念》中，通过大量的绘画案例总结出了五对范畴。他的研究表明，相较于人们一般偏爱的默默沉浸在一件艺术

作品中，更加有益的做法是寻找可以互相比较的母题，并讨论它们之间的区别。从此，艺术史演讲和授课中总是可以看到两幅幻灯片并列放映，这也清楚地表明了，这种形式的图像观察和作品观察已经深深地扎根在当时的艺术史学科中。

对应比较性观看的学科规定，对艺术史的讨论也要求具有可看性，无论这种讨论是以论文、专著、演讲或研讨会发言中的哪种形式展开。可看性一般表现在两个层面：一是尽量用图示解释抽象概念，二是作为插图的照片再现。

除了观看和表达的规定，同样常被提起的还有一句流传在艺术史家之间的名言："亲爱的上帝隐藏在细节中。"这句话出自阿比·瓦尔堡（Aby Warburg）。与沃尔夫林创造其形式美学的范畴同时，瓦尔堡正在研究一种阐释图像内容的历史变迁的方法。他在一些演讲中介绍了这种方法，并于1932年收录在自己的《文论全集》中。他的方法区别于形式与风格分析，在今天被归为图像学方法。瓦尔堡的方法主要适用于绘画、版画和素描，也可以用于条分缕析地解读雕塑和建筑。这个过程经常涉及重新发掘作品的文学来源，不过更多涉及的是解释作品极为微妙的形式变化，瓦尔堡认为整体的形式变化中包含普遍的心理情感变迁的征兆。本导论第三部分的头几个章节还会详细介绍沃尔夫林和瓦尔堡的方法。这里需要指出的是，对细节的热爱程度现在已经成为从事艺术史学习和工作的能力检测。这一点在专题论著越来越成为艺术史研究的焦点后也随之凸显。

海因里希·沃尔夫林及其学派在形式分析的概念组合上所达到的高度抽象性，以及阿比·瓦尔堡及其汉堡圈子所展示的区分标准的精妙，使艺术史专业作为一门描述历史的学科获得了认可。艺术史能够以高度的精确性回答一些简单的问题，如一件油画、一个雕塑、一座建筑是何时完成的；它还能对另一些问题做出准确解答，如一件艺术作品的创作有何目的，其他人包括艺术家又是如何理解这种目的的。当然，艺术史家的学科共同体并不只满足于描述工作。就像历史学家一样，艺术史家也会寻找对历史进程的解释。为此他们会运用一些从相关的专业学科中借鉴来的方法。本书也介绍了从这些新视角解释艺术史研究对象的更多表达。

有一句话道出了上述表达中的一个基本立场，它同样出自一位学院艺术史研究的创始人之口。早在1873年维也纳学者莫里茨·陶辛（Moriz Thausing）就写道："我能想到的最好的艺术史，就是完全不含'美'这个词的艺术史。"[3]在今天，对每一个不愿意用狂热的笔调描绘艺术作品的学科成员来说，这句话成了他们的

箴言。

　　有的人希望借助历史的观察和分析来了解艺术形式中包含的普遍法则，他们第一次听到上述要求时肯定会感到失望。书写艺术史难道不就是要写出美、和谐、美学性质吗？为什么艺术史要断然拒绝这些呢？对此，大部分艺术史家可以回答：这是为了用美学之律在时代变化中留下的印记，取代那些不断被随意塑造的美学规范；同时，也是为了能够通过具体的案例来观看、确认和解释这种变化的内在和外在条件。

　　为了实现目标，艺术史家群体最好将其信条内化，以走好自己征途上的每一步。这些信条存在于每天的学习和工作中，在无数随意提起的要求中，也在那些被视为典范的行为方式中。这里所说的关系到挑选和评论一个报告的幻灯片；关系到整理一次展览中的油画，并给它们配上小故事；关系到为复原文物保护建筑乃至城市建筑群中的一个随意的细节给出指导意见——因为所有的行为中都有相应的指导思想在引领。

　　另外，艺术史的学科共同体还创办了自己的组织。早在1873年，他们就成立了一个用于直接交流的国际论坛——世界艺术史大会，当时在维也纳举办。就像多年以后召开的德国艺术史家大会一样，在这个四年一届的会议上人们会汇报和展示研究的成果，延续着19世纪以来的惯例。人们还在会上讨论其他行业问题，鼓励新的机构建设。修建于佛罗伦萨和罗马的研究中心，起初由私人资助，对德国的艺术史书写产生了深远影响。之后，马克斯·普朗克学会（Max Planck-Gesellschaft）在佛罗伦萨建立德国艺术史研究所，在罗马建立赫尔奇阿娜图书馆（Bibliotheca Hertziana），主要进行意大利艺术史的研究。1997年在巴黎成立的德国艺术史中心也有类似的功能。当然，此类机构的重心会与其他国家、其他专业领域的相关机构相协调。慕尼黑的艺术史研究中心具有等同于德国艺术史文献收藏馆的意义。其他的国家也有类似的机构，如苏黎世的瑞士艺术史中心、海牙的荷兰艺术历史学院（Rijksbureau voor Kunsthistorische Documentatie）、罗马的国家考古与艺术史中心（Istituto Nazionale di Archeologia e Storia dell'Arte）。伦敦的瓦尔堡研究所在阿比·瓦尔堡创立的图像学领域享有崇高的国际声誉。此外，洛杉矶的盖蒂艺术史与人文学中心致力于收藏世界范围内的艺术史文献，其信息工程被拓展成了艺术和文化学研究的协作项目。

与那些饱受俗务与盛名之扰的国内或国际协会组织相比，相对较小的、专题性质的会议在最近变得更加重要了。因为正如人们所言，在这种会议上能够认真讨论问题，还能促进研究成果的跨学科转化。组织交流时最有力量的依然是最古老的媒介，即专业的期刊、专属于某个机构的年鉴，以及局限于学生群体的纪念文集。19世纪上半叶，《知识阶层晨报》（*Morgenblatt für gebildete Stände*）的副刊《艺术报》（*Kunstblatt*）持续刊登了艺术学科领域的时新信息和相应的批评，从此以后纸媒为艺术史带来的支持和修正就成了它不可或缺的一部分。今天，大量的期刊，包括《建筑和都会生活》（*A+U*）、《博物馆学》（*Museumskunde*）、《低地国家艺术期刊》（*Oud Holland*）、《女性艺术家新闻》（*Women Artists News*）、《瑞士考古与艺术史杂志》（*Zeitschrif für Schweizerische Archäologie und Kunstgeschichte*）等，成为广大理论和实践成果的检验平台。学术共同体在这里进行批评和怀疑，也是从整体上维护科研工作的规则。

　　艺术史首先是一种历史事实，同时也是致力于重建这种历史事实的专业领域。它是一个在近年来迅猛成长的、不再有国界划分的科学共同体。艺术、历史、科学同时也是价值观，当一个社会寻找自己引以为豪的价值取向时，国家和社会的代表常常会提到它们，因为拥有艺术、保护艺术传统并将其发扬光大是几乎所有人类不可缺少的价值观。绝大多数人都将艺术和艺术家的名字与一个任务联系起来，即"制造美和美学；将我们的环境、城市塑造得更加人性化、更美"。这种关联甚至排在另一个由艺术史家后知后觉地完成的期望之前，即"发展、学习和构建新的思考方式和观看方式"。也可以理解为，艺术史家总是能不断挖掘出历史上艺术作品的创新性和时效性。于是这些特质也成为艺术的代表，而艺术在最广泛的意义上其实应该让人"放松、消闲"。[4]

　　文章开头提到在令人疲惫的会议之后，众人普遍表示还想去参观展览作为放松，而艺术和历史另一方面又能够承载最细微的认知价值；这两种矛盾的现象中都隐藏着令学者争论不休的内容。你无法忽视的一个事实是：造型艺术已被一个包围着全世界的文化产业征服了。有一些艺术史家早就成为这个产业链的干将。他们解释的每一幅画，保护的每一个建筑，写下或讲出的每一句话都会被这个生产线吸收并复制，再也没有什么放松和消闲可言。所谓的娱乐产业带来的那种冰冷的愉悦，扼杀了瓦尔特·本雅明（Walter Benjamin）称为"思

考之绝妙开端"的欢笑。艺术史家在自己看似理想的职业中意识到：他们也在从事异化了的工作。

艺术史家属于科学工作者中的一个小群体，义务是基于科学思考和行为的传统，探索自己所身处的社会中价值导向的现实含义和效用；同时，他们的天职也是要确认这些价值观，把它们解释得既符合时代，又持久永恒，而非简单地依照规定而来。

接下来的关于艺术史书写的对象范围及其保存和阐释的文章，既不能也不打算解决反思性和表达欲之间的矛盾。如开头所言，这些文章是要把艺术史作为科学研究的专业来介绍，是一种自学或学院专业学习的导论。全书各个章节会首先说明被承认为艺术作品的对象当前是如何被分类的；然后介绍如何探明艺术作品来源，以及还原其初始外形的传统和现代做法；之后讲解两个已成为经典的研究方法，以及它们如何历史性地阐释作品的形式和内容；此外还会罗列能够将描述性阐释转变为解释性阐释的各种方法论。

注释和参考文献

[1] 常被提到的时间点是哥廷根的 1813 年和柏林的 1843 年，指的是当时一些个人性质而非常设的教授席位。关于艺术史书写的历史可参见：Wilhelm Waetzoldt, Deutsche Kunsthistoriker（《德国艺术史家》），2Bde., Leipzig 1921-1924; Die Kunstwissenschaft der Gegenwart in Selbstdarstellungen（《当代艺术学的自身定位》），hg. von Johannes Jahn, Leipzig 1924; Udo Kultermann, Geschichte der Kunstgeschichte. Der Weg einer Wissenschaft（《艺术史学史——一门学科的道路》），Düsseldorf und Wien 1966; Heinrich Dilly, Kunstgeschichte als Institution. Studien zur Geschichte einer Disziplin（《艺术史作为一种机构：对学科历史的研究》），Frankfurt am Main 1979; Georges Bazin, Histoire de l'histoire de l'art de Vasari à nos jours（《从瓦萨里到现当代的艺术史学史》），Paris 1981; Michael Podro, The critical historians of art（《批判的艺术史学家》），New Haven 1983; Donald Preziosi, Rethinking art history（《艺术史之反思》）: meditations on a coy science, New Haven 1989; Kunst und Kunsttheorie 1400-1900（《艺术与艺术理论：1400—1900 年》），hg. von Peter Ganz, Martin Gosebruch, Nikolaus Meier und Martin Warnke, Wolfenbüttler Forschungen 1991; Vernon H. Minor, Art history's history

(《艺术史学史》), New York 1994; The Art of Art History: A Critical Anthology, hg. von Donald Preziosi (《艺术史的艺术》), Oxford und New York 1998; Hubert Locher, Kunstgeschichte als historische Theorie der Kunst: 1750-1950 (《艺术史作为艺术的历史理论：1750—1950年》), München 2001; Regine Prange, Die Geburt der Kunstgeschichte. Philosophische Ästhetik und empirische Wissenschaft (《艺术史的诞生——哲学美学与经验科学》), Köln 2004。

［2］这一点在其他更早一些的艺术史导论中也有印证，参见：Heinz Ladendorf, Kunstwissenschaft (《艺术学》), in: Universitas literarum. Handbuch der Wissenschaftskunde (《学科工具书》), hg. von Werner Schuder, Berlin 1955, S. 605-632; Martin Gosebrucb, Methoden der Kunstwissenschaft (《艺术学方法论》), München 1970 (Enzyklopädie der geisteswissenschaftlichen Arbeitsmethoden VI) (《人文科学工作方法百科全书》第6卷); J. Adolf Schmoll gen. Eisenwerth, Kunstgeschichte (《艺术史》), Darmstadt 1974; Hermann Bauer, Kunsthistorik. Eine kritische Einführung in das Studium der Kunstgeschichte (《艺术史学：艺术史研究批判导论》), München 1976; Oskar Bätschmann, Einführung in die kunstgeschichtliche Hermeneutik (《艺术史注释学导论》), Darmstadt 1984; Martin Sperlich, Vademecum, vadetecum. Oder zu was studiert man Kunstgeschichte (《学习手册，又名：艺术史学什么》), Berlin 1992; Gesichtspunkte. Kunstgeschichte heute (《今日艺术史之立场观点》), hg. von Marlite Halbertsma und Kitty Zijlmans, Berlin 1995; Marcel Baumgartner, Einführung in das Studium der Kunstgeschichte (《艺术史学科导论》), Köln 1998; Renate Prochno, Das Studium der Kunstgeschichte. Eine praxisorientierte Einführung (《艺术史研究：实践性导论》), Berlin 1999; Las Meninas im Spiegel der Deutungen: eine Einführung in die Methoden der Kunstgeschichte (《阐释视角下的〈宫娥〉》), hg. von Thierry Greub, Berlin 2001; Thomas Hensel und Andreas Köstler (Hg.), Einführung in die Kunstwissenschaft (《艺术学导论》), Berlin 2005; Jutta Held, Grundzüge der Kunstwissenschaft. Gegenstandsbereiche, Institutionen, Problemfelder (《艺术学的基本特征：对象范围、研究机构、问题领域》), Köln 2007。

［3］Moritz Thausing, Die Stellung der Kunstgeschichte als Wissenschaft (《艺术史作为科学之地位》), in: ders., Wiener Kunstbriefe (《维也纳艺术通信》), Leipzig 1884, S. 5.

［4］Karla Fohrbeck und Andreas Joh. Wiesand, Zum Berufsbild der Kulturberufe. Teilergebnisse der Künstler-Enquete (《有关文化领域的职业形象研究》), in: Künstler und Gesellschaft (《艺术家与社会》), Sonderheft 17/1974 der *Kölner Zeitschrift für Soziologie und Sozialpsychologie* (《科隆社会学与社会心理学杂志》), S. 324; Gerhard Schulze, Die Erlebnisgesellschaft. Kultursoziologie der Gegenwart (《体验型社会：当代文化社会学》), 9. Aufl., Frankfurt am Main 2005.

第七版说明

　　这本经久不衰的《艺术史导论》在第六版时新增了三章,分别关于艺术史与神经学、图像媒介,以及后现代和国际化的新艺术史;关于艺术史、女性主义和性别研究的章节也获得了新的供稿。

　　艺术史及相关领域对第七版的需求出乎意料地迅速到来。这是否标志着,此书迎合了德语区的大学、学院和专科高校中巨大的改革热望,或者说经受住了改革的考验?无论答案如何,此书的作者和编辑又再次校改了某些段落,并更新了参考文献。作为编者,我衷心感谢他们。

<div style="text-align:right">海因里希·迪利</div>

第一部分
研究对象的范围限定

第一章
艺术史的对象范围

马丁·瓦恩克（Martin Warnke）

选取对象的意义

内容、时间和空间的界限

四种类型：建筑、绘画、雕塑和工艺美术

神圣和世俗的功能范围

公共和私人的建筑

公共和私人的绘画

公共和私人的雕塑

公共和私人的工艺美术

专门研究和相关知识

选取对象的意义

艺术史研究所针对的对象，是一个本专业并未清晰界定的术语：艺术。"艺术"是一个抽象的概念。艺术的具体显现形态是艺术作品，即一种人造物。与其他人工制品的区别在于，艺术作品具有可被称为"艺术"的特殊属性。这并不是说，只要将一件人造物的制造者命名为"艺术家"，再把他的产品命名为"艺术"就够了；而是需要一系列被授权的个人、团体、出资方、机构，在一番争论后达成一致，为面前呈现的这件人造物授予"艺术"的头衔。这件人造物在获得认证之后就进入了一种特殊状态。它享有法律的保护和税务的特权，会被展出和售卖，会升至特别的价格，会获得收藏家和博物馆的青睐，最终也会成为具有学术价值的艺术史研究对象。

一件作品被认定为艺术史的对象，通常要经过漫长的甄选和检验过程。这

个检验过程基本上永远不会停止,所以艺术史的对象范围也在经历不断的重构,经历一次次的评价和贬值、限制和拓展。我们可以研究一件实物制品在何种条件下才能拥有具有更高存在属性的特殊形态,还可以研究哪些标准和规范能使一件人造物被鉴定为艺术作品;这些条件和标准的集合可被称为人造物的"美学特征",对其美学特征的感知和生成的理论基础进行学术研究的行为,就是"艺术学"研究。

不过这里讨论的只是严格意义上的艺术史的对象,是被称为艺术作品的物质产品所具有的特性和外观形态。艺术史专业不仅研究艺术作品的历史,还要兼顾其保存和传承。

了解艺术史的对象及其外观形态的多样性是非常有益的,不仅因为这样做有助于确定学业的方向,还因为一个人在学生时代投身专门的研究对象领域,某种程度上能够左右其由此开启的职业前景。一个人如果将绘画或雕塑定为自己喜欢的领域,并打算一直保持,那么其职业前景就会指向博物馆、艺术批评或艺术交易;一个人如果打算致力于建筑艺术,那么最好去从事文物古迹保护事业。对领域内部的偏好也能影响职业选择:一个人如果决心活跃在现代领域,靠近当下的艺术,那么其职业目标会更倾向于艺术协会或画廊。这种明确的职业导向其实是比较少有的,也并不总是值得推荐,因为经验丰富的博物馆或文物保护部门并不会要求一位志愿工作者用博士论文来证明自己对这个领域是多么了解。通常的建议是,不要在学业或目标制定中做没有退路的决定。虽然高校中的活动基本上与实际的任务并不挂钩,教学的自由有时也会无视对象领域的限制,但不应该由此去选择和追求一个太过随性的研究方向。我们应该相信,怀着热情和内在信仰选择自己的研究对象领域,并达到精通和成功,通常也能带来职业生涯的丰厚回报。接下来对艺术史研究对象领域的介绍,希望能够有助于读者做出选择。

内容、时间和空间的界限

近年来,艺术史研究对象的界限在时间和内容上都发生了变化。长久以来,

艺术史的对象被限定在那些带有"艺术"标签的事物上。一件艺术作品的标志性特征在于它是由创作者制造出来的，这个创作者也就是一般经验中的艺术家：天才的创造行为是艺术作品最重要的评判标准。以前艺术史对象领域的界定多由生产过程决定，而现在越来越偏重于由接受过程决定，并且其领域范围得到了拓展。如果认为一切有意造成某种效果的视觉产品都是艺术史的研究对象，那么这个产品是否产生于个人的创造行为就不是唯一的判断标准，还要考察视觉感官受到影响的实际状态。如果认为媒介也可以被科学地分析，属于艺术史的组成部分，那么就能再一次在内容上拓展艺术史的对象领域：不仅所谓的**日常艺术**，如漫画、插图、海报、商场绘画等，还包括一切**新媒体**领域，都属于艺术史研究的对象范围。事实上，近年来艺术史中已经普及了对**摄影史**的研究（在美国甚至已经变得理所当然）。

所谓的"图像转向"，以及电视和数字图像在每家每户的全面普及，向当前的艺术史提出了一个棘手的问题。动起来的图像带来了外来发射源不间断传输的世界观、信息、价值和标准，对一切生活领域造成了持续的影响。这种相关利益生产者的图像向私人领域涌入的现象，先驱形态就是带图画的传单和板报、一战前后被人们狂热收集的插图和明信片，以及后来的新闻摄影和彩色插图。视觉交流通过电视、录像和电脑多媒体的形式，与声音、语言、文字、音乐等其他所有的人际交流形式融为一体。由于艺术家也会用录像进行创作，网络艺术方兴未艾，而艺术史家本身也是新媒体的参与者和使用者，所以艺术学也必将转向这个领域。没有其他任何一门学科能像艺术史那样在所谓的大众媒体中占据这么大的视觉上的分量。艺术史已经具备一套自己的方法论，能够胜任对新式图片流的解释；艺术史未来还应该发展出批判、分析的工具，让所有图像信号的接收者都有机会在接受的过程中保持成熟理性。

我们可以提问，艺术史专业如果不涉及当代最重要的视觉体验形式，那么它还能否葆有活力；我们也可以质疑，艺术史在方法论和人力资源上能否面对新型大众媒体的学术研究而不失其原本的前提和目标。艺术史的对象范围上一次经历同等规模的拓展，是在19世纪下半叶到处兴建工艺美术博物馆的时候。艺术史出色地应对了当时的挑战。今天在工艺美术博物馆的藏品中经常能够找到摄影、海报、报刊广告等材料，它们很好地连接了艺术史对新媒介研究的兴趣。此外，设

计等门类被纳入艺术史家的研究对象范围，也与工艺美术博物馆长久以来的努力有关。所以说，上述研究对象拓展的潮流其实是部分涌入了艺术史一直敞开的门径中。不过电影和电视媒介并非如此。艺术史还从未涉及过电影和电视的领域，所以也没有相应的反对意见出现。然而我们可以预见到，艺术史不可能将这些媒介完全排除在外，因为关于艺术家的电影已经成为艺术史的一手资料，并且从20世纪60年代起已经有艺术家利用录影带做记录或进行艺术创作。

当代艺术的登场也为艺术史带来了研究**对象范围在空间上的拓展**。东亚艺术曾对欧洲的印象派艺术产生影响，原始雕塑艺术在表现主义和立体派艺术产生后也获得了重要地位，这些现象使得艺术史家时不时地要将目光投射到其研究对象范围的地理空间以外，即西欧的边界以外。这并不意味着，艺术史家必须了解这些地区的艺术史。不过美国是个例外。如果不考虑美国的情况，就无法理解20世纪的欧洲建筑史，或1945年之后的绘画史。拉丁美洲在某些领域中也有这样的地位。要研究20世纪的艺术，如果没有全球的眼光就会陷于狭隘逼仄。

现代艺术进入艺术史的研究领域并非理所当然，它能在几乎所有的艺术史专业教学计划中都获得同等的重视，是由于**艺术史的研究对象范围在时间上的又一次拓展**。近年来研究20世纪的艺术已成为一种自然的选择，然而之前人们曾认为，这方面的训练更多是一种教育而非学术。对现代艺术根源的探索也极大地促进了对19世纪的再解读。这方面活跃的学术研究打破了人们对19世纪艺术的成见，将它不再视作现代艺术的先行者或者某种前置的变体，而视作这个世纪原创的艺术表现形式。于是历史主义、历史绘画和沙龙绘画也走进了人们的视野。

艺术史的研究对象范围在时间上拓展到了最近的两个世纪，对其后期的研究的增长，相应地导致了起始阶段的萎缩。今天艺术史的研究范围在形式上依然始自基督教艺术的登场。由于基督教艺术与晚期古典艺术的发展有着千丝万缕的联系，又因为后来的艺术阶段受古典艺术影响极深，所以许多艺术史专业都将**考古学**定为必选的辅修专业。这种维护艺术史连贯性的措施在今天已经变得有些过时了。艺术史与古典时代之间纽带关系的弱化还有一个原因，即其他专业也涵盖了从古典到基督教时代的阶段：譬如从神学发展而来的基督教考古学，就一直非常关注中世纪的文物情况；又如越来越向中世纪推进的拜占庭学（Byzantinistik），对历史学中的史前史、中古史和早期中世纪历史也很关注。这些专业也向为数不

多有兴趣研究中世纪艺术史的学生提供了其他的辅修选项。中世纪艺术仍旧是艺术史中无可争议的一片领域，然而我们无法忽视的是，艺术史研究对象范围在时间上的拓展导致了近代艺术史研究的火热和拉丁语知识的退化，这种拓展的正当性也变得越来越空洞。不过凡此种种的萎缩和扩大都不必作为定论。艺术史的历史上有许多例子正是来自新的提问、新的经验、新的思想运动和难题开辟出的一些领域，然后又被搁置或遗忘，留待未来再次成为关注的焦点。

四种类型：建筑、绘画、雕塑和工艺美术

如果想要描绘出艺术史研究对象范围固定的、毫无争议的基本成分，那么某种程度上，那种古已有之、将全体对象按照特定整理标准进行分类的模式是值得参考的。人们曾经一次又一次地修正和区别过这些分类，而我们的目标仅仅是对这纷繁复杂的分类做个大致了解，因此可首先来看最通行也最可置信的整理标准。既没有声音也不含文字、以物质材料作为造型手段的艺术，在经典的划分中有三种类型：建筑、绘画和雕塑。20世纪还增添了第四种类型，即所谓的"实用艺术"或"应用艺术"，更恰当的说法是工艺美术。一般来说，工艺美术应该能够将通俗艺术、设计、摄影等新领域都涵盖在内。

划分类型的标志是各种艺术门类特有的效果和条件。**建筑**作为一种空间艺术，在一切时代都与人类在恶劣的自然环境中寻找庇护的基本需求紧密相关，并且一直具有重要的经济价值。建筑艺术是迄今为止除自然以外的另一个能影响和反映人类生活的环境、氛围、情调的决定性因素。建筑很少以纯粹满足人类原始的防护需求为目的，而总是承载和塑造着人类的生命情感、自我意识，以及展现排场、名望和权力的需求。

绘画没有被赋予像建筑那样的生活必需的功能。绘画与从属于它的版画一样，是一种平面的艺术。尽管绘画在众多后继者出现后并没有走向终结，但已经失去了在人类家居生活中的核心功能，或者被其他的媒介削弱了。自古以来衡量绘画魅力的一个重要标准是它模仿自然的能力，而这一标准在20世纪初已退出了历史舞台。绘画在宗教和政治生活中的祭祀和礼仪功能也几乎消失殆尽。于是绘画中

只剩下了一种主观需求，即用颜色和形状在预定的平面上构造、体验一个美学的图像，或者做出一种对世界观的美学表达。版画的功能早已被新的复制技术所超越，于是 20 世纪的版画也宣称自己是一种满足主观表达需求的媒介。

雕塑就像绘画一样，一直是一种造型或模仿的艺术，并且比绘画的历史更加悠久。浮雕的形式与平面艺术极为接近。不过一般来说，雕塑是一种有轮廓、可触碰的三维形体，不仅要占据一定的空间，还能定义空间。今天绘画最常见的形式是挂在私人住宅或博物馆的墙面上，相比较而言，雕塑由于其物质特性总是出现在公共空间中。凭借纪念碑和露天雕像的功能，雕塑在 20 世纪也得以跻身为一种形态多样、变化万千的艺术类型。

应用艺术就如其名称一样，总是与实用目的相连。不过如果把装饰也包含在内的话，那么应用艺术中还栖身了一种最富幻想、最为自由的艺术活动的变体。每一次参观**工艺美术**博物馆都能发现，实用目的总是能在造型的想象力方面开启特殊潜能。如果一件器物除了满足实用目的外还能带来美学的愉悦，那么它在任何时代都会格外受到珍爱，而这一点绝不仅仅是因为材料的贵重。应用艺术的不同领域，如金饰工艺、制陶术、纺织术、装饰艺术，与摄影、电影等媒介以及通俗艺术在一点上非常相似，即它们的产品都有大量复制的倾向。虽然孤本和原件在工艺美术的历史上也有一定地位，但一般而言工艺美术的作品总是着眼于复制，如设计就是着眼于工业再生产。因此，生产方式对这个领域有着特殊的意义，决定了最新的技术成就如何经由工艺美术进入艺术的领域。

神圣和世俗的功能范围

上述四种类型可以指明艺术史研究领域的各大板块及其遵循的基本特征，但无法指出那些决定艺术史研究对象的历史特征的特殊条件。其中的原因在于，建筑、绘画和雕塑在历史发展过程中产生过不同的效用，甚至可以说，它们在每个时代都是不同的事物；一幅 13 世纪的绘画与一幅今天的绘画其实只有外在特征还相同，它们本质上已经完全不同了。

正因为如此，还有必要对每个类型按照功能范围进行细分，以恰当地描绘出

它们在历史发展过程中的特殊身份。在西方艺术史上有两个特别重要的功能范围，它们在各种类型中都有自己特定的形式和主题，这就是世俗和神圣的领域。

在各种作品编目和艺术导览中——如德希奥（Georg Dehio）的《德国艺术文物手册》，经常将建筑作品按照其适用的领域来划分。首先介绍的总是**神圣的建筑**，这是出于一个历史事实：建筑艺术的创作曾在漫长的阶段都集中于这个领域。人们至今在每个城市都可以通过某些标志，如高塔，一眼辨认出**教堂**。教堂也常常在城市全貌中占据核心地位。各具特色的教堂基本造型发展出了大量对应特定功能的建筑类型，包括巴西利卡、无走道教堂、厅堂式教堂、中央大厅、圆形教堂建筑、多边形教堂建筑等。除了教堂以外，修道院、医院、墓园、教区公所都属于神圣建筑的研究范围。

神圣建筑和世俗建筑的区别，不在于其兴建者，而在于其功能；因为神职人员也可以建造**城堡**和宫殿，世俗统治者也可以建造教堂和礼拜堂。中世纪的城堡展现了纯粹的世俗功能。城市建筑艺术至今还是世俗建筑的一个重要领域。17世纪独立的**园林建筑**产生于休闲需求，它与交通需求共同影响了城市建筑的样貌。**住房**直到近代才进入了建筑任务的核心地带，宫殿、市政厅、仓库、普通民居、更现代的高楼和厂房，都属于这个范畴。

对世俗和神圣领域的区分就像所有系统性的分类一样，之所以有效是因为它允许有**重叠**的部分。神圣和世俗的功能在中世纪常常彼此混合：教堂也可以用作世俗目的，如用于军事防卫或商品交易；每个城堡中都有城堡礼拜室，每座宫殿中都有（多为双层的）宫殿礼拜堂，每个市政厅都有市政厅礼拜室，许多私人住宅中也有祈祷区。埃斯科里亚尔建筑群[1]可能是教堂、修道院、王室宫殿最为汇聚一堂的地方。在19世纪，神圣的形式母题开始被允许自由使用，所以它们出现在工厂、火车站或银行里。这类混合的情况常常是解读建筑意图的钥匙。

神圣的绘画让绘画这种艺术活动本身变得重要了起来。从13世纪开始，祭坛上的画成为教堂里的宗教中心，这助益了绘画艺术的繁荣，使它比作为教堂墙面上的说教式图像时更加繁荣。不过镶嵌画和壁画的那种宽而平的构图在祭坛的板

[1] Monasterio de El Escorial，位于西班牙圣洛伦索－德埃尔埃斯科里亚尔地区，是修道院、宫殿、陵墓、教堂、图书馆、慈善堂、神学院、学校等集中混合的庞大建筑群。——译注

面（Tafel）绘画中必须压缩、收拢。19世纪，人们倾向于认为中世纪绘画处于被教会奴役的束缚之中，绘画必须先从中解放出来，才能慢慢在世俗领域中找到自我定位。框上绘画在今天看来也拥有一种尊严感，这多少也是因为板面绘画曾经作为祭坛画的尊贵地位。世俗题材的绘画即便在中世纪也只存在于宫廷和书籍的有限范围内。不过必须承认，直到世俗文化在文艺复兴中得到扩散，以及随着绘画对神话、寓意题材的吸收，世俗绘画才发展成为一种独立的形式。从祭坛画中脱离出一些新的、贴近现实的图像类型，如**肖像画、风俗画和风景画**。直到18世纪教会依然提供了大量的绘画订单，而国家和宫廷方面的绘画需求促使画家胜任越来越丰富的世俗题材。人们一向十分关注绘画艺术的模仿能力和美学品质，但它们其实总是与所表现的内容和主题息息相关。直到20世纪，美学品质才成为一种可以决定艺术创作和感知的独立价值。艺术传统的传达内容的功能现在转移到了通俗艺术和新的大众媒体上。**版画**最早也是从宗教的使用目的中所产生的，它在宗教改革时期成为一种重要的政治宣传工具。机械和摄影复制方式的兴起使得手工生产的木版画、铜版画和蚀刻版画成为收藏家和爱好者的爱物；这个过程就与之前手绘图像受到珍视的过程如出一辙。

绘画中也一直有世俗领域和神圣领域**互相影响**的现象。中世纪的统治者曾经授意将自己表现为类似上帝或基督的形象。从15世纪开始，宗教图像中出现了越来越多的现实生活元素。寓意和神话主题开始染上基督教的色彩，如赫拉克勒斯甚至巴克斯可以吸收基督的特征；反过来，基督也可以吸收阿波罗或朱庇特的特征。静物画中可以包含道德或宗教的隐喻。表现主义艺术和社会现实主义艺术进行庄严的图像表达时，也可以对基督教的图像类型如三联画有所借用。

神圣的雕塑由于在古典时代扮演了祭拜对象的角色，故在基督教时代很容易被指责为带有偶像崇拜的色彩。尽管如此，雕塑在基督教的礼拜场所还是占据了显要位置。一件位于祭坛上的雕塑其内部还可以放入圣骸，这样一来神圣的价值便大大增加。**木雕**外部可以覆盖金箔，或者像**石雕**一样涂成彩色。直到16世纪，人们才开始让雕塑内部材料的效果袒露出来。

世俗的雕塑最重要的作用体现在人形的**纪念碑**上。这种纪念碑在古典时代广泛出现，到中世纪时却失去了那种人的元素。不过在赎罪柱、纪念柱或警示柱上，还是能看到雕塑对公共空间进行结构划分的形式功能。雕塑也像绘画一样，自文

艺复兴开始在浮雕或雕像群中越来越多地展现了各种世俗题材。人体雕塑一直延续到了 20 世纪，同时也出现了抽象雕塑和抽象纪念碑的重要案例。不过，美学的维度在雕塑中从未达到像在绘画中一样的独立性。

神圣和世俗雕塑**互相影响**的程度绝不比其他艺术类型低。比如在法国，皇家绘画可以出现在教堂的立面上表达政治诉求。又如墓葬艺术的显要特征是一种矛盾性，既要有宗教的谦卑效果，又要有政治的宏大排场。此外，20 世纪的无数战争纪念碑，也常常将祖国的英雄之死表现为基督教中的殉难或哀悼的形式。

雕塑的许多作用早已在应用艺术中得到了预演。神圣的实用艺术在中世纪改造了许多古典时代遗留下的传统，譬如将宝石浮雕运用到书籍封面或十字架上。此外，金饰工艺越来越多地被用于为基督教礼拜器具增光添彩。不仅主教权杖、圣餐杯、圣体匣、圣髑盒，还有织物质地的法衣、挂毯和封皮都拥有华丽的装饰。宗教的艺术要求影响了世俗的实用艺术，首先体现在统治者及其王冠、节杖、徽章、长袍上，其次体现在一般大众的家居用品上，它们在民间住宅中显得相对质朴和简单。在资本主义民主社会中，世俗的公职机构摒弃了传统的豪华装饰，不过城市市政厅长久以来依然保持着与教堂和宫廷之间的奢华竞赛。从住宅设施到服装、饰品，再到私家车、乡间宅邸，人们周围的环境永远是品味的风向标，现代家装设计师们十分擅长谋划这种自我和外部的价值。虽然实用性和适用性已经成为今天器具制造的核心标准，不过奢侈的概念依然与工艺美术制品紧密相连。

公共和私人的建筑

艺术史的研究对象范围可划分为神圣和世俗的功能领域，这样一种历史性的分类范畴有助于人们理解建筑个体的某些方面。不过上述做法也有缺陷，那就是它使得一种仅仅在学院机构范围内有影响力的观念变得全球通行。这种观念将机构、委托人、订购者看作决定性的力量，认为艺术作品应当遵循他们的意志和目标；它完全忽略了受用者一方，忽视了艺术作品还应当满足后者的需求。订购者或发起者的意志只是影响艺术作品外在形态的其中一个因素；艺术作品最终会作

用于它的受众，对受众的考虑和对普遍标准、期望的迎合是影响造型的另一个因素；此外，近代以来人们越来越关注艺术家的个人意志，它同样能在艺术作品中传达。因此还需要找到更多的范畴，既要符合上述功能领域的划分，又能描述出艺术作品的另外一些特质。经济利益或者对权力和幸福的追求，都是可能的范畴。与神圣和世俗的范畴相比，它们显得更加普遍化而不那么有专门性。另一方面，值得一提的还有一对早在阿尔伯蒂（Leon Battista Alberti）的艺术理论中就已出现的范畴，它们涉及了受用者一方在决定艺术任务时起到的作用：公共和私人的范畴。这两个范畴与所有同类一样，在不同时代的含义和地位也极为不同。"私人性"（Privatheit）一词在中世纪还不具有一种遗世独立的特殊价值取向，而仅仅是在"私"的意义上表示不向公众开放的、被"剥夺"的那个部分；到了近代，私人性才产生了个人专属空间的意义。尽管如此，从这个角度来定义艺术史对象还是有意义的。我们既可以了解公私范畴在各个时期含义的不同，也可以获得对艺术史研究对象范围的另一种差异化的观察视角。

如果以今天的旅游客流量来衡量，那么我们很容易发现，大教堂是所有公共的神圣建筑中最受欢迎的一种。而事实上它们也是数量最少的一种。社区礼拜堂和托钵修会教堂是供普通民众使用的日常教堂建筑；与之相对的是主教座堂，也称为大教堂，周围通常有围墙环绕，这些围墙能够隔绝并保护建有修士居所的围庭[1]区域；围绕这片保留区所发生的争夺常常成为城市发展史上的一个基本主题。在北欧，长久以来保留着所谓的"自有教堂"的传统，自有教堂专属于某一位有权任命教士的统治者所有。这可能有违我们对基督教的理解，但其实教堂一直到近代都是一个社会化的场所，在这里就像世俗生活中的其他地方一样发生着特权和政治力量的分配和斗争。一座中世纪教堂的整个诗班席部分可能都是为牧师会成员、教士和修士保留的，由一道隔墙与中殿隔开；而平信徒所在的一侧，隔墙前面有一个十字祭坛供他们使用。皇帝、国王和领主在教堂西殿或诗班席中拥有包厢，他们能够在上方的位置参与弥撒。从14世纪以来，一些富裕家庭也开始拥有祈祷室，用以为家族中的逝者做安魂弥撒。

[1] Domimmunität，是神圣罗马帝国时代的主教座堂周边的区域，一般绵延数百米并筑有围墙，受到教廷内部人员而非一般市政机构的管辖。——译注

教堂空间中的社会区隔在近代有松动的趋势,特别是反宗教改革中教徒直接参与到礼拜仪式的事务中,使得宗教信仰的忠诚度大为固化和增强。不过从新教教堂全体座位的保存情况中还是可以看出,团体、家庭和乡绅的特别座位在一定程度上被保留了下来。于是教堂空间一方面处处贯彻了私人的概念,另一方面在整体上依旧被定义为上帝的居所。

在公共的世俗建筑领域,大众的自由使用权也是逐渐拓展开来的。长久以来,街道和桥梁上私权的存在使城市内外的交通变得阻碍重重;直到现代国家出现,才有主体能够承担满足普遍使用需求的工程建设的职责。有趣的是,我们很难说一位王侯的行宫或城堡应该算作公共的还是私人的建筑。公元1024年,当帕维亚的居民毁坏王宫时[1],康拉德二世认为市民其实是在自损,因为"这不是一个私人建筑,而是一个公共建筑"。菲拉雷特(Filarete)于大约1450年找到了一个表述:当王侯在其中居住生活时,君主的宫殿就是私人性质的;当王侯作为官僚在其中执政时,它就是公共性质的。不过这种市政关系大概只在理论上是清晰的。城市的外墙作为一种防御设施理应服务于所有居民,然而许多人不仅要把喜爱的居住区域选在城墙内,还要再盖院墙和塔楼来加固自己的住所的概念。集市可以说是最重要的一种公共设施。市政厅中常常是显贵人群在维护自己的利益,要说它是一个代表所有人的建筑,反倒令人怀疑。不过中世纪的医院、仓库、旅馆、桥梁都属于为"公共利益"(publica utilitas)服务的建筑。总体上可以说,在近代有统治权属性的建筑都有一种倾向,即越发抛弃闭塞的形式特征,而变得文明开化。一系列建筑主题都表达出面向公众的某种透明态度:凉廊或阳台,能够让官员面向外界;拱廊,让建筑物的第一层变得通达可亲;图画报刊栏,向外部世界传达各种基本原则。从君主制到现代的民主制国家,都大量投资建造各类用于公共目的的建筑:教育建筑,如剧场、博物馆、学校;交通建筑,如火车站、飞机场和邮局;社会公益建筑,如医院、收容所、福利住房;娱乐建筑,如运动场、公园、公共浴场。

私人的世俗建筑在艺术史研究中并不像公共建筑一样受人瞩目,因为它的存世量更小。私人建造活动的核心是住宅。房屋在不同的时代和社会环境中可以变

[1] 1024年意大利城市帕维亚曾经发生市民暴动,人们反对神圣罗马帝国的统治,当地的王宫被烧毁。——译注

幻成极为不同的形态，然而其主要功能一直保持不变，即通过屋顶和四壁来为人提供保护。人们曾把中世纪的城堡也算作私人住宅建筑，住宅的范围之宽可见一斑。城堡在中世纪早期最原始的形态是避难堡垒（Fluchtburg）。从11世纪开始出现私人的贵族城堡，为一个家族及其仆从提供住所；又因为它是消费的中心，也常常成为一个城市发展的起点。后来贵族阶层放弃了在平地上与民众保持距离，而在城市中建立华丽的贵族城堡来显示自己的地位，同时也为上升中的市民阶层家族设立了榜样。舒适感和家庭的亲密感在今天构成了房屋住宅的内涵，但当时还远没有成为私人房屋的一种标准。无论农民之家、工匠之家还是商人之家，房屋总是与工作场所，与有帮工、学徒和雇工的经济活动融为一体。早在中世纪就有建筑章程对私人情调或私人的展示欲做出了限制。20世纪以来，大量的人口聚集导致了出租房、社会福利房、居民点和卫星城的出现。出租房破坏了住宅的私密性，因为它不是私人财产，但作为住宅仍旧是受法律保护的私人领域。房屋的整体发展历程可以总结为，它逐渐摆脱了公共功能，而选择把越来越多的外部联系内在化。手工业者的商铺发展成了大型商场，生产作坊成了工厂，办事处成为银行和办公楼。当一位大企业老板谈论"他的本家"时，也在关联自己的出身。高层办公楼、工厂和百货商店一般都是私人财产，然而它们的功能却是公共的——为了吸引公众进入百货商店成为消费者，商家无所不用其极。工厂让数千工人和职员自由出入，从这个意义上说它也属于公共设施。这种矛盾现象在意大利有一个表现，那就是人们常常会在商店和百货公司的门口看到一条标语："免费入场"。

正如房屋和住宅能将公共功能排除在外，它们其实也同样能将公共事务纳入私人支配的范围：如公共浴场已经变得多余了，因为几乎每家每户都拥有一个浴室，有时甚至拥有游泳池；同理还有洗衣房，机械的存在让仆役人员变得可有可无；家用酒橱替代了酒馆，"家庭影院"替代了电影剧场，其他文化需要也是一样。

公共和私人的结构划分是符合建筑史发展的，从中也可以清楚地看到人类社会的基本生活方式是如何被定义的。建筑立面的历史也可以看作公私之间交流的历史。不过其他的艺术类型也参与到了公私交互的关系中，并且相较于建筑恒久不变的形式，反应更加灵活。

公共和私人的绘画

人们从外观就可以判断一幅油画是为公共还是私人的空间准备的。在博物馆中，公共绘画一般挂在阔朗豪华的大厅，而私人绘画则陈列在边厢侧翼之中。一条基本的规律是，面向广大公众的绘画作品尺寸大，而为私人目的创作的图像尺寸小。在技术手段上也可以看出这种关系：镶嵌画、彩绘玻璃和大型湿壁画一般是为广大公众创作的；油画、素描和水彩则需要私密的观赏。

自从教士们辩称神圣的绘画应该是一种"文盲之书"，教堂里大片的墙面上便画满了《圣经》故事，后殿里也满是教义典故。画面要适于远距离观看就需有一种宏大而鲜明的布局安排，包括早期的祭坛画也要考虑这种因素。

不过，即便是中世纪的绘画也并不局限于追求发挥公共作用。书籍绘画中还发展出了原创性的、带有私人色彩的表现形式。书籍绘画最初并不是私人性质的：福音书、弥撒书和《圣经》读本都用于礼拜仪式，因此具有一种超越个人的属性。教会经常会派发带插图的手写文书，图像由此具备了向读者传达愿望、立场和观点的使命。然而，书籍绘画在私人品味的发展中所起的作用完全被低估了。在中世纪，尤其在中世纪晚期的手写文书的边缘装饰上经常能看到一种怪诞的、主观的幻想图画。这令人不禁思考凡·艾克兄弟的那种精细的现实主义风格，是否就是从书籍绘画中发展而来的。那时的绘画变成了一种表达个主观宗教情感的媒介。板面绘画中涌现出大量小幅面的圣像画，它们主要以小型折叠神龛的形式出现，在旅行中也可随身携带。这种用于个人祷告活动的物件也发展出了一批专属的主题，如谦卑圣母（Madonna dell'Umiltà），描绘的是坐在地上的圣母玛利亚，她将圣子抱在胸口；又如忧患之子（Schmerzensmann），这是一个脱离了叙事关系的形象；还有小幅的圣人像，可以算作最早的木刻画。雅各布·布克哈特（Jacob Burckhardt）认为，正是从这些林林总总的圣像画中产生了后来文艺复兴的圣像画（Andachtsbild），并从中表现出了"私人品味的公开化"。确实，宗教图像已越来越远离教条式的概念演示，而越来越趋向于贴近现实、打动情感的表现。我们几乎可以说，宗教图像更新并占据了人类情感和经验方式中极大的篇幅。尽管发挥过如此重要的作用，绘画在近两个世纪已经从宗教职能中整体分离了出去。而人们寄托宗教情感的需求与从前一样，由花样百出的日用品和祭祀用品来满足。

世俗绘画同样在公共和私人性质的表现中都能占据一席之地。有资料显示，整个中世纪阶段在行宫、宫殿和城堡中存在着大量世俗主题的作品集合。曾经产出过贝叶挂毯这样的伟大杰作的**挂毯艺术**中，就能看到世俗题材壁画的影响。西蒙尼·马蒂尼（Simone Martini）和安布罗乔·洛伦采蒂（Ambrogio Lorenzetti）在锡耶纳市政厅中绘制的宏伟壁画[1]并不是历史上第一幅市政厅湿壁画，然而其观赏和教育价值在整个中世纪壁画中都无出其右。这种绘画的公共影响力要视其所在的位置而定，在内部房间它只能接触到有限的观众，而在宫殿中它大多是为外交使节和访客而作的。在意大利北部以及德国，**房屋立面**常常会有大量绘画或五彩拉毛陶（Sgraffiti）的装饰。譬如洛伦采蒂曾于1337年在锡耶纳监狱的立面上绘制了罗马历史中的场景。无数市政厅会在外墙展示宣喻美德和善行的图像。马丁·路德曾经建议用《圣经》故事画来装饰房屋墙面，实际上墙面也会出现滑稽、讽刺和纹样性装饰，此外宣传自家产品的、类似于商店招牌的绘画也不少见。由于古典主义时期这种形式的公共绘画饱受诟病，它几乎就此销声匿迹。到了历史主义和青年风格时期，它又经历了一次短暂的复兴，最终20世纪仅在乡村地区勉强延续。曾经色彩斑斓的城市街道，如今只能在为特殊场合创作的瞬时绘画（ephemere Malerei）中找到一丝延续。在公共生活中，上述绘画比那些拥有固定存放地点的豪华油画更加重要。意大利早在中世纪晚期就已经出现了所谓的诽谤画（Schandmalerei），画面上呈现以丑化形象出现的罪人、叛徒受到缉拿或处决的情形。后来，每一位王侯入主一座城市时都会导致大量用于凯旋门、大横幅、纪念物的油画产品出现，市民大众会在这些寓意、历史或《圣经》题材中暗自添加自己的愿望和希望。人们为了这种急用目的也时常会创作肖像画。肖像画在多数情况下用于某种私人回忆目的，然而在政治领域又一定会承担公共或半公共的功能。肖像画有时还会在葬礼上展出或随列。君主的肖像被挂在宫殿或市政厅的等候室，可以替代真人：当君主无法亲自出席时，效忠宣誓礼可以在他的肖像前进行。直到今天，有些州府的办公房间还会悬挂联邦总统的画像。此外，签名肖像是明星崇拜的重要一环。

今天，人们一般将绘画与一种主观、私人的赏玩观念联系在一起，不仅是因

1 前者指位于市政厅北墙的《庄严圣母子》，后者指《好政府与坏政府的寓言》。——译注

为博物馆乐于作如此想，还因为近代绘画在各种类型、主题和美学表现上都助长了这样的印象。尤其肖像画作为祖先像、夫妇像或子女像出现时，其任务就是要帮亲近的人保持记忆的鲜活；人们带在胸前或帽檐上的椭圆小像就是对这份私情密意的最佳诠释。不过除了肖像外，还有其他一些小尺寸的画作，其主题看似无目的性，其实也包含了私人的倾向。风景画最初是一种纯粹的幻想绘画，在17世纪的荷兰发展成为在工作坊中创作出来的自然图像；风俗画虽然经常蕴含道德讽喻色彩，但同时也能展示个人偏好；静物画虽然长久以来都在传达虚无（vanitas）思想，其实也代表了一种人与物质世界的新型关系。这些是能够传达艺术家和订购者主观意愿的几个主要绘画类型。图画先被挂在城堡和宫殿，然后被挂在私人的陈列室，最终进入了千家万户。我们今天几乎能在每家的客厅、卧室，甚至卫生间的墙上看到挂画。当然，图画能一朝登上墙面，同样也能再被赶下来——等未来电视变得像画一样平而能够挂上墙时，就是时候了。

绘画艺术的主观性不只体现在它进入了私人空间这一点上。从19世纪以来，主观性已经成为创作绘画作品的一种标准：艺术家在绘画中将自身客体化，绘画成了反映个人心理状态和感受力的一面镜子。艺术作品是天才艺术家灵魂构造的表达载体，因而不受发出订单的教会、政府或赞助单位的任何预先规定的束缚。艺术几乎就此走向了现存社会规训的反面；艺术家成为只对真诚性和真实性负责的异类。这种艺术创作的自治性也带来了各种问题，使艺术家陷入了孤立的境地。不过现代艺术中的先锋派不仅接受了艺术家的这一新立场，还允分利用它来质疑社会的固定规范和惯常的感知形式，并以极端的主观态度坚持了一种持续的苛求和挑衅策略。当前，新型的大众媒体已经接管了绘画和版画的传播和教化功能，在它全面占据公众的视线之后，造型艺术反而可以回过头来弥补文明的发展使人类主体产生的损伤和堕落，为现存的秩序及其后续发展贡献自由的美学造物。

公共和私人的雕塑

雕塑大致上与绘画的情况类似，不过雕塑的特性能让上述某些效果更加凸显。雕塑所使用的耐久材料以及三维立体的存在感，能让它更加强烈地影响一个公共

空间。雕塑自带的真实性还能赋予自身一种压阵的气质。

神圣雕塑在中世纪是基督教信仰面向外部的核心载体。从罗马式艺术开始就出现了建筑雕塑（Bauplastik），尤其出现在教堂内部公共空间的边界区域，即教堂中殿与圣台之间的隔墙上。建筑雕塑在建筑外部出现得稍晚一些，一般形似小型圆雕的放大版，到哥特式艺术时它的范围不断扩大，甚至覆盖整个建筑；这种雕塑尤其会聚集在大门处，形成一种鲜明的、纲领性的教义表述。基督教的教堂需要向不开化、不识字、常受异教蛊惑的民众传教和布道，而建筑雕塑最能体现这种能力。这种传教能力似乎见证了一种摇摇欲坠的、不稳固的信仰，而非坚定的虔信。教徒的内心愈是虔诚，教堂外墙上张扬的图像程式就愈加不必要。雕塑帮助内化基督教虔信的另一种形式是圣像，从1300年起它产生了许多令人难忘的新主题，如哀悼基督、基督与约翰等。虽然后来基督教教堂一直有外墙雕塑存在，在反宗教改革运动中甚至经历了一次繁荣，然而奇怪的是，这种艺术形式在新教的教堂建筑中几乎完全消失了，教堂内部的雕塑反而一时成了主导。祭坛上的雕塑——至少在德国，一直具有重要地位。中世纪晚期，雕刻祭坛（Schnitzaltar）发展出了色彩斑斓、金碧辉煌、层层叠高的立面形式；北方的雕刻祭坛大多像多联祭坛绘屏一样带有侧翼，能够满足庆典和节日中吸引眼球的舞台效果。巴洛克艺术中的祭坛常常是庞大的神龛形建筑（Ädikula），其中的雕塑和画像就如同人偶一般在某种超越尘世的统御力量中活动。

雕塑在任何时代都能在墓碑艺术中找到自己的一席之地，因为要为死者确保来生，最有力的艺术形式就是雕塑。墓穴板、墓室壁、墓志铭为雕塑提供了丰富的场所来表达各个时代死者的心愿。从13世纪开始，墓碑艺术越来越多地与王朝观念、展示效果、公共影响一类的意图联系在了一起。巴黎的圣德尼大教堂（Saint Denis）和马尔堡的圣伊丽莎白教堂（Elisabethkirche）都为统治家族保留了大片墓地空间，而独立于教堂之外的骑士塑像最早出现在14世纪维罗纳的斯卡拉墓地（Scaligergrab）。米开朗琪罗设计的美第奇小圣堂（Grabkapelle der Medici）、与马克西米利安一世墓（Kaiser Maximilian）一样未完成的儒略二世墓（Julius II），都是展示统治阶层排场的代表。15世纪以来市民阶层一直安于使用教堂之内或之外的一块墓碑，并把墓志铭塑造为一种亲密的祭拜图像；从19世纪起他们又开始对纪念性的家族墓地感兴趣；20世纪的墓园已经变得充满大俗套，人们对此几乎

束手无策。

与墓葬雕塑紧密相关的是人像纪念雕塑，这是世俗雕塑最重要的功用之一。长久以来，个人的纪念像需要寻求教会或宫廷的保护；多纳泰罗的《格太梅拉达骑马雕像》(Gattamelata)、韦罗基奥的《科莱奥尼骑马雕像》(Colleoni) 都受到教会方面的庇护，达·芬奇为米兰方面设计的骑士雕塑项目整体都是为米兰城堡的内院准备的。直到君主专制统治时期，骑士像和人物立像才敢堂而皇之地伫立在广场上。只有处于坚实的政治权力关系的保护下，人像纪念雕塑才能免遭攻击和损毁。纪念像一直是一种指示，可以反映出政府如何解读民意。从19世纪兴起的纪念像潮流中可以清楚地看到，一般受欢迎的标志性人物才可以毫无争议地拥有纪念像：军事将领如毛奇，政治家如俾斯麦，诗人如席勒和歌德，艺术家如丢勒。20世纪，无数的战争纪念雕塑为百年政绩留下了一份悲伤的见证。

此外，雕塑还可以用于宣告忠诚。城市中的雕塑展示骑士、城市庇护人或建立者形象时，也是在表明一种合法性。市政厅的立面上除了有对公平正义的表现，常常还会出现为城市做出贡献的统治者和庇护人的全体艺术形象。在喷泉上常常能看到对市民美德和基本原则的整体诠释，如纽伦堡的美泉（Schöner Brunnen）上就汇聚了《旧约·圣经》、异教、基督教中古往今来所有的统治者形象，组成了一个"基督教统治"的见证团体。后来，喷泉一面要在显要的交通位置做喷水表演，同时也保留着政治上的德育图像载体的功能。此外，雕塑还能用作各种事物的纪念碑，无论是纪念战役、重大事件、幸事或不幸、边境线、郊游地，还是简单地作为空间规划中的一个标记。

对雕塑来说，也存在小尺寸作品更容易获得收藏和喜爱的现象。在文艺复兴时期，模仿古希腊罗马典范作品的小青铜雕像特别受欢迎，并且它们很早就开始表现风俗、动物、滑稽的主题，甚至比绘画还早。勋章艺术则无法简单地被定义为私人性质，因为领主常常会用它们来嘉奖有功的仆从或宾客。钱币上雕刻的小幅的王侯浮雕则完全是公共性质的。各种形式的工艺美术雕刻都具有极高的收藏价值。象牙雕刻艺术自中世纪起就已经成为一种重要的工艺美术类型，不仅用于小型乐器的装饰，还出现在书籍封面和象牙双折记事板（Diptychen）上。象牙雕刻艺术早在中世纪就已经敢于在世俗的卫生间用具，如梳子和镜子上表现日常、情色、寓意或神话题材；同时，小型的雕刻作品还可以用于装饰教堂的唱诗台座

位、条椅侧壁、门框柱子等。

当小型雕塑被放在私人住宅中展出时，能唤起与室内绘画完全不同的感受。除了可以触摸把玩、任意翻转外，它总给人一种客观存在、普遍适用的印象。人们很容易将小型雕塑与占有昂贵财产的感觉联系在一起，正如今天旅游性质的宗教纪念物交易中，各处的小型雕塑都卖得十分兴旺。这个领域也是赝品横行的重灾区。

在公私划分的问题上，雕塑基本还是站在公共的一边。雕塑要发挥作用，需要有空间和向外释放影响力的机会。每一件雕塑都是一个高品味的庄严形象，在时间的长河中代表着某种稳固不变之物，在公私要求的语境中就仿佛是一个客观的立足点。

公共和私人的工艺美术

上文提及的出现在工具和器物上的小型雕刻，其实已经进入了应用艺术的领域。工艺美术制品的一大特点是它总是面向个人的使用，因此人们第一印象会觉得，工艺美术原本就应该完全归入私人的范畴。这一点从数量上看也许是对的，从性质上讲却未必如此。

统治徽章（Herrschaftszeichen），如德意志王国的徽章，永远都是具有最高公共影响力的象征物；谁拥有了它，或者它被存放到何处——无论在纽伦堡还是维也纳，都是第一等的重大政治事件。宗教领域的法衣和祭祀礼器与此类似。由金银锻造的昂贵的祭祀礼器和法衣会被保存在珍宝匣中，成为该教区物质财富的一部分。在极端情况下，例如在战争中，它们可以像坚实的储备物资一样被抵押或熔掉。城市的政府也会蓄积这种类型的财富，例如蓄积银器。华丽的外框（外盒）总是能让一件事物面向公众时更加引人注目、受人尊敬。圣骸要存放在昂贵的圣骸箱里，圣体要安放在闪耀的圣体匣中，再在各种特殊场合展示出来供人瞻仰。为圣人的遗骸倾心打造的容器本身，也能增添一个朝圣地的吸引力。

工艺美术制品的身影会出现在一切典礼活动以及国家间的交往中。豪华酒杯、豪华餐具、豪华床铺、豪华座椅，尤其是王座，总是在庆典场合扮演重要角色；王侯之间、选侯和统治的城市之间互换礼物时，再奢侈昂贵也在所不惜。最后还

有器具、餐具、织物和其他各种有价值的物件，都可以作为荣誉和奖励送给仆从。

19、20世纪的艺术改革方案总爱关注中世纪工艺美术制品的艺术品质，然而几乎忘记了，这种艺术不是为日常生活，而是为特定社会阶层在节日庆典使用所设计的。一直到近代，人们对普通人私人生活领域的粗糙程度仍然认识不足。直到工业生产覆盖了生活日用品，大规模生产的日用品降至可承受的价格时，才有越来越多的人能够享用有品质的器具。在19世纪，家具领域的国际竞争导致各个文明国家争相建立了工艺美术学院和工艺美术博物馆。广大民众阶层使用的日常器具也能贯彻美学的标准，这一结果是艺术与工艺（Arts and Crafts）、德国工厂联合会（Werkbund）、包豪斯（Bauhaus）等团体和机构的功劳。战后，乌尔姆大学在德国成功地大力推进了设计领域的发展。今天，设计（Design）在人类制造业的各个层面都扮演着突出的角色。人类的私人生活该如何组织，其核心规则由设计师们提出；公认的经典标准通过设计师之手才能适配千家万户。住宅本身常常是展示性的空间，它与其说是依照个人舒适的原则，不如说更多是依照展示和交际的原则来布置的。至于后来的改革运动[1]能否为整体理性布局、装饰风格统一的起居室注入某种自我定义的、随心随性的个人偏好，目前还要拭目以待。

专门研究和相关知识

我们尝试通过一些范畴的划分来大致了解艺术史研究的对象范围，最终得到了极为丰富和多样的类别谱系，在此无法逐一详细介绍。不过关于这些类别具体有哪些选项，也许已经讲得足够充分。后文附上的极为精简的参考文献显示，我们涉及或论述过的每种对象领域都有相应的专门研究，都可以列出自己的文献目录。想要在学习的过程中对艺术史的所有领域都全面了解，是不可能的。比较可行的做法是通过不断提出各种观点和问题，来为艺术史研究赋予意义，进而对视觉艺术对象的多样性保持活跃、开放的兴趣。虽然我们提倡至少要对一个领域的

[1] Alternativbewegung，主要指德国在20世纪70、80年代兴起的一些环保主题的改革运动，力图取代中产阶级社会现存的文化和价值秩序。——译注

科学知识达到专精，但上面所说的那种有意义的提问并不一定要限定在专业研究的有限范围内。人们一般认为，艺术史的科研能力体现在一个人是否发现并研究了尚未公开的新材料，哪怕是再无关紧要的材料也好。虽说严格遵守这种对科学重要性的判断是有益无害的，但也应该看到，从一个设问、难题、猜想或论点出发，往往能够指引我们最快获得新的发现。要研究和处理一个这样的问题就必须先掌握相关的技术和方法，确保所要研究的对象的物质材料和历史性质方面，也就是说，首先要让它能被认定为一个历史的材料。有了这个前提，我们才能从各种不同切入点和兴趣点提出各种问题和看法，并将研究顺利进行下去。接下来的章节会根据艺术史学科的现状，介绍确认作品的方法和提问的方向。

参考文献

参考文献会按照本章的段落顺序给出。对文中提到的每个专业领域都会给出一部做出整体概述的专著；此外还会有一些专门研究的书目，它们都是相关领域中方法或内容方面的重要著作。

艺术史对象领域相关文献，部分采用了其他视角或术语表述：

P. Frankl, Das System der Kunstwissenschaft（《艺术学的体系》）, Brunn/Leipzig 1938.

K. G. Kaster, Kunstgeschichtliche Terminologie（《艺术史专业术语》）(Schriften des Kunstpädagogischen Zentrums im Germanischen Nationalmuseum Nürnberg, Heft 6), Nürnberg 1978.

媒介史和媒介科学相关文献：

Jürgen Wilke, Grundzüge der Medien-und Kommunikationsgeschichte. Von den Anfängen bis ins 20（《媒体史与交流史的基本特征：从开端到20世纪》）, Jahrhundert, Köln, Weimar, Wien 2000.

Knut Hickethier, Geschichte des deutschen Fernsehens（《德国电视发展史》）, unter Mitarbeit von Peter Hoff, Stuttgart, Weimar 1998.

Ulrike Hick, Geschichte der optischen Medien（《视觉媒体发展史》）, München 1999.

Hans Belting/Ulrike Schulz (Hg.), Beiträge zu Kunst und Medientheorie（《艺术与媒介理论文集》）(Schriftenreihe der Staatlichen Hochschule für Gestaltung Karlsruhe, Band 12), Stuttgart

2000.

Franz Josef Röll, Mythen und Symbole in populären Medien（《大众媒体中的神话与符号》）(Der wahrnehmungsorientierte Ansatz in der Medienpädagogik [《媒体教育中追随感觉的方法》], Band 4).

艺术史跨界研究的范例：

H. Klotz, Die röhrenden Hirsche der Architektur. Kitsch in der modernen Baukunst（《建筑上的鹿鸣：现代建筑艺术中的媚俗现象》）, Luzern/Frankfurt a. M. 1977.

W. Hofmann, Kitsch und Trivialkunst als Gebrauchskünste（《媚俗与通俗艺术作为消费艺术》）, in: ders., Bruchlinien. Aufsätze zur Kunst des 19. Jahrhunderts, München 1979, S. 166-179.

W. Kemp (Hg.), Theorie der Fotografie (1839-1980)（《摄影理论1939—1980》）, 3 Bde., München 1980-1983.

W. Ranke, Josef Albert – Hofpbotograph der Bayerischen Könige（《约瑟夫·阿尔伯特—巴伐利亚国王的宫廷摄影》）, München 1977.

E. Panofsky, Style and Medium in the Moving Pictures（《动画片的风格与媒介》）, in: *Transition 26*（《转变26期》）, 1937, S. 121-133 (deutsch in: *Filmkritik* 11, 1967, S. 343-355).

U. Geese/H. Kimpel (Hg.), Kunst im Rahmen der Werbung（《广告中的艺术》）, Marburg 1982.

K. Clausberg, Zeppelin（《齐柏林飞船》）, München 1979.

J. Held (Hg.), Kunst und Alltagskultur（《艺术与日常文化》）, Köln 1981.

M. Warnke, Zur Situation der Couchecke（《论沙发一角的状况》）, in: Stichworte zur "Geistigen Situation der Zeit"（《时代精神状况的关键词》）, hg. von J. Habermas, Frankfurt a. M. 1979, Bd. 2, S. 673-687.

对各个类别的整体介绍：

D. Frey, Wesensbestimmung der Architektur（《建筑之根本》）, in: ders., Kunstwissenschaftliche Grundfragen（《建筑艺术学之基本问题》）, Wien 1946, S. 93-106.

Weltgeschichte der Architektur（《世界建筑史》）, hg. von P. L. Nervi, 14 Bde., Stuttgart 1975-1977.

N. Pevsner, Europäische Architektur von den Anfängen bis zur Gegenwart（《欧洲建筑从起源至当代》）, München 1963.

Kindlers Malerei-Lexikon（《金德勒绘画百科》）, 6 Bde., München/Zürich 1958 (als dtv-Taschenbuch in 15 Bden., München 1976).

H. und D. Janson, Malerei unserer Welt (《我们世界的绘画》), Köln ²1977.

W. Koschatzky, Die Kunst der Graphik (《图形的艺术》), Salzburg 1972.

J. Meder, Die Handzeichnung (《素描》), Wien ²1923.

A History of Western Sculpture (《西方雕塑史》), hg. von J. Pope-Hennessy, 4 Bde., New York 1967-1970.

K. Badt, Wesen der Plastik (《雕塑的本质》), Köln 1963.

Geschichte des Kunstgewerbes aller Völker und Zeiten(《各民族与各时代工艺美术行业史》), hg. von H. Th. Bossert, 6 Bde., Berlin 1928-1935.

E. H. Gombrich, The Sense of Order (《秩序感》), London 1979 (deutsch: Ornament und Kunst, Stuttgart 1982).

对神圣和世俗建筑的介绍：

A. Reinle, Zeichensprache der Architektur (《建筑的标志性语言》), Zürich/München 1976.

G. Dehio/G. von Bezold, Die kirchliche Baukunst des Abendlandes (《西方教堂建筑艺术》), 2 Text- und 7 Tafelbde., Stuttgart 1892-1901.

W. Braunfels, Abendländische Klosterbaukunst (《西方修道院建筑艺术》), Köln 1969.

E. Egli, Geschichte des Städtebaus (《城市建筑史》), 3 Bde., Erlenbach/Zürich/Stuttgart 1959-1967.

W. Hotz, Kleine Geschichte der deutschen Burg (《德国古堡简史》), Darmstadt 1975.

M. L. Gothein, Geschichte der Gartenkunst (《园艺史》), Jena 1926.

神圣和世俗的绘画：

J. Braun, Der christliche Altar in seiner geschichtlichen Entwicklung (《宗教祭坛的历史发展》), 2 Bde., München 1924.

M. Hasse, Der Flügel-Altar (《带翼的祭坛》), Dresden 1941.

H. Hager, Die Anfänge des italienischen Tafelbildes (《意大利木板绘画的起源》) (Römische Forschungen. Bd.17), München 1962.

P. Philippot, Die Wandmalerei (《壁画》), Wien/München 1972.

E. W. Anthony, A history of mosaics (《马赛克的历史》)(1935), Reprint New York 1968.

Corpus Vitrearum Medii Aevi (《中世纪文献》), seit 1956, 10 Bde. (geplant ca. 90 Bde.).

H. Wentzel, Meisterwerke der Glasmalerei (《玻璃彩绘大师作品》), Berlin 1951.

A. Boeckler, Abendländische Miniaturen bis zum Ausgang der romanischen Zeit (《直到罗马时代末期的西方细密画》), Berlin/Leipzig 1930.

H. Keller, Die Entstehung des Bildnisses am Ende des Hochmittelalters (《中世纪末期肖像画的产生》), in: *Römisches Jahrbuch für Kunstwissenschaft* (《罗马艺术学年鉴》), Bd. 3, 1939, S. 227-356.

Ders., Das Nachleben des antiken Bildnisses (《古典时代肖像的来世》), Freiburg/Basel/Wien 1970.

Ch. Sterling, La nature morte de l'antiquité à nos jours (《从古代到现在的静物画》), Paris ²1959.

K. Lankheit, Das Triptychon als Pathosformel (《三联画作为一种激情程式》), Heidelberg 1959.

神圣和世俗的雕塑：

M. Baxandall, The Limewood Sculptors of Renaissance Germany (《德国文艺复兴时期的椴木雕刻家》), New Haven/London ²1981 (deutsch: Stuttgart 1984).

D. L. Ehresmann, Some Observations on the Role of Liturgy in the Early Winged Altarpiece (《关于早期带翼祭坛上礼仪角色的一些分析》), in: *Art Bulletin* (《艺术通报》) 64, 1982, S. 359-369.

神圣和世俗的工艺美术：

J. Braun, Das christliche Altargerät in seinem Sinn und in seiner Entwicklung (《基督教祭坛用具的含义及其发展历程》), München 1932.

Ders., Die liturgische Gewandung im Occident und Orient (《西方与东方的礼仪法衣》), 1907.

A. Feulner, Kunstgeschichte des Möbels (《家具艺术史》), Berlin ³1930.

H. Kreisel, Die Kunst des deutschen Möbels (《德国家具的艺术》), 3 Bde., München 1968-1973.

E. Thiel, Geschichte des Kostüms (《服饰史》), Berlin 1973.

公共和私人建筑：

M. Warnke, Bau und Überbau. Mittelalterliche Architektursoziologie nach den Schriftquellen (《建筑与上层建筑：基于文献的中世纪建筑社会学研究》), Frankfurt a. M. 1984.

F. Möbius/H. Sciurie, Symbolwerte mittelalterlicher Kunst (《中世纪艺术的符号价值》), Leipzig 1984.

W. Braunfels, Mittelalterliche Stadtbaukunst in der Toskana (《托斯卡纳中世纪城市建筑艺

术》), Berlin ³1966.

0. Gönnerwein, Die Anfänge kommunalen Baurechts (《社区建筑法的起源》), in: Kunst und Recht (《艺术与法》), Festgabe für Hans Fehr, Karlsruhe 1948, S. 72-134.

J. Paul, Die mittelalterlichen Kommunalpaläste in Italien (《中世纪意大利的本地宫殿》), Freiburg i. Br. 1963.

St. von Moos, Turm und Bollwerk (《钟楼与堡垒》), Zürich/Freiburg i. Br. 1974.

N. Pevsner, A History of Building Types (《建筑类型史》), London ²1979.

E. Meier-Oberist, Kulturgeschichte des Wohnens im abendländischen Raum (《西方居住文化史》), Hamburg 1956.

公共和私人绘画：

H. Belting, Das Bild und sein Publikum im Mittelalter. Form und Funktion früher Bildtafeln der Passion (《中世纪的图像和受众：早期基督受难图的形式和功能》), Berlin 1981.

R. Suckale, Arma Christi. Überlegungen zur Zeichenhaftigkeit mittelalterlicher Andachtsbilder (《基督的武器：中世纪的圣像画的图像意义之思考》), in: *Städel Jahrbuch* (《施塔德尔年鉴》), N. F. 6, 1977, S. 177-208.

E. Panofsky, Early Netherlandish Painting (《早期尼德兰绘画》), 2 Bde., New York/London ²1971.

A. Perrig, Formen der politischen Propaganda der Kommune von Siena in der ersten TrecentoHälfte (《14世纪上半叶锡耶纳社区的政治宣传形式》), in: Bauwerk und Bildwerk im Hochmittelalter (《中世纪盛期的建筑和雕塑》), hg. K. Clausberg/D. Kimpel/H. J. Kunst/R. Suckale, Gießen 1981, S. 213-236.

H. Göbel, Die Wandteppiche der europäischen Manufakturen (《欧洲手工壁挂毯》), 6 Bde., Leipzig 1923-1934.

H. M. von Erffa, Ehrenpforte (《凯旋门》), in: *Reallexikon zur Deutschen Kunstgeschichte* (《德国艺术史百科全书》) Bd. 4, Stuttgart 1958, Sp. 1444-1501.

Ch. KJemm, Fassadenmalerei (《建筑立面绘画》), in: *Reallexikon zur Deutschen Kunstgeschichte* (《德国艺术史实用词典》) Bd. 7, München 1981, Sp. 690-742.

J. Pope-Hennessy, The Portrait in the Renaissance (《文艺复兴时期的肖像画》), Washington 1966.

E. H. Gombrich, Renaissance Theory of Art and the Rise of Landscape (《文艺复兴的艺术理

论与风景画的兴起》), in: ders., Norm and Form (《标准与形式》), London/New York 3 1978, S. 107-121.

Die Sprache der Bilder. Realität und Bedeutung in der niederländischen Malerei des 17. Jahrhunderts (《绘画语言：17世纪荷兰绘画的状况及其意义》), Ausstellungskatalog des Herzog-Anton-Ulrich-Museums, Braunschweig 1978.

A. H. Mayor, Prints and People. A Social History of Printed Pictures (《印刷品与人：印刷图片的社会史》), Princeton 1971.

公共和私人雕塑：

W. Vöge, Die Anfänge des monumentalen Stils im Mittelalter (《中世纪纪念碑风格的开端》), Straßburg 1894.

W. Sauerländer, Omnes perversi sic sunt in tanara mersi. Skulptur als Bildpredigt. Das Weltgerichtstympanon von Sainte-Foy in Conques (《雕塑作为布道图像》), in: *Jahrbuch der Akademie der Wissenschaften in Göttingen* (《哥廷根科学院年鉴》), 1979, S. 33-47.

W. Paatz, Prolegomena zu einer Geschichte der deutschen spätgotischen Skulptur (《德国晚期哥特式雕塑史前言》), Heidelberg 1956.

E. Panofsky, Tomb Sculplure. Its changing Aspects from Ancient Egypt to Bernini (《墓葬雕塑：从古埃及到贝尼尼的发展变化》), New York 1964 (deutsch: Köln 1964).

H. Wischermann, Grabmal, Grabdenkmal, Memoria im Mittelalter (《中世纪的墓碑与墓志铭》) (Berichte und Forschungen zur Kunstgeschichte, Bd. 5), Freiburg i. Br. 1980.

H. Keutner, Über die Entstehung und die Formen des Standbildes im Cinquecento (《16世纪意大利立像画的产生及其形式》), in: *Münchener Jahrbuch für bildende Kunst* (《慕尼黑美术年鉴》), 3. F. 7, 1956, S. 138-168.

Th. Nipperdey. Nationalidee und Nationaldenkmal in Deutschland im 19. Jahrhundert (《19世纪德国民族意识与民族纪念碑》), in: *Historische Zeitschrift* (《历史杂志》), 206, 1968, S. 529-585.

A. Heubach, Monumentalbrunnen Deutschlands, Österreichs und der Schweiz aus dem 13-18. Jahrhundert (《13—18世纪德国、奥地利及瑞士的纪念性喷泉》), Leipzig 1902-1903.

Ex aere solido. Bronzen von der Antike bis zur Gegenwart (《坚实故地：从古典时代到当代的青铜器》), Ausstellungskatalog der Stiftung Preußischer Kulturbesitz, Berlin 1983.

公共和私人工艺美术:

P. E. Schramm, Herrschaftszeichen und Staatssymbolik (《领主图徽与国家标志》) (Schriften der Monumenta Germaniae Historica, Bd. 13), 3 Bde., Stuttgart 1954-1956.

Münzen in Brauch und Aberglauben (《钱币的实用性与迷信》), Ausstellungskatalog des Germanischen Nationalmuseums in Nümberg 1982.

L. Grodecki, Ivoires françaises (《法国象牙工艺品》), Paris 1947.

G. Selle, Die Geschichte des Design in Deutschland von 1870 bis heute (《1870年至今的德国设计史》), Köln 1978.

第二部分

研究对象的事实确认

第二章

概述：艺术作品的确认

威利巴尔德·绍尔兰德（Willibald Sauerländer）

本书的第一部分介绍了艺术史这门学科所研究的对象的种类。第二部分我们将转向对这些对象的确认。

首先需要对"**确认**"（Sicherung）[1]这个词的使用做一些解释。这里所说的当然不是通过博物馆中的警报装置和文物保护措施对艺术作品所做的那种确保，也不是一座濒临损毁的、艺术价值极高的建筑在维护和修缮中得到的那种确保；更接近的比较对象是犯罪刑侦学中对证据的确认和对证物、时间线的验证，目的是将隐藏在黑暗中的实情还原出来。艺术史家在某种意义上其实也是一位保护现场痕迹的专员。

这就是本章所说的对研究对象的科学确认。研究者所面对的来自过去的作品虽然在物质上可能大体完整，但它的时间、地点、名称却常常一概缺失。大部分来自过去的人造物在历史的发展进程中，由于信仰形式、统治关系、风俗习惯、流行趋势的变迁，已经失去了最初的功能，也离开了原先的地点。我们常常不知道这些作品为何产生、何时产生，又是由谁而做、为谁而做。这些作品大多已经历多次易手，如今保存在完全陌生的地方，因此需要再一次查明其年代和地点。大学的艺术史课堂和考试总是会要求学生面对不认识的人造物，对其时间、地点甚至创作者提出猜测。其实，博物馆、艺术交易所的日常工作中对每一件藏品所做的目录，其内容也无非就是这些。我们所谓的"**对象确认**"的意思是：用科学的手段，重构出一件来自过去的、信息不详的艺术作品的历史原貌。

[1] Sicherung 一词在德文中同时有"确认"和"保护"的意思。——译注

不过其中涉及的问题还要更广泛、更艰深一些。艺术史家必须通过复杂的研究来确认研究对象的状况，其复杂程度堪比语文学家校正出一份正确无误的文本，或历史学家对在历史档案中公之于众的材料的真实性进行验证。其中，需要确认的不仅是年代、地点和创作者的名字，最重要的首先是对作品去伪存真、去劣取精。只有当我们确认或部分确认一件历史作品的物质状况为真实的之后，才能对它进行阐释。如果一个阐释不是建立在作品状况得到仔细确认的基础上，那么很有可能从一个错误、虚假的出发点，提出站不住脚的、空想性质的假设。半个世纪前人们在石勒苏益格（Schleswrg）的大教堂中发现，那里中世纪的壁画上绘制着地理大发现之后才引入欧洲的火鸡。当地学者急不可耐地认定他们终于获得了无可辩驳的证据，证明了最早发现新世界的并不是哥伦布，而是维京人。若非如此，13世纪石勒苏益格的艺术家怎么会知道异国他乡的火鸡的外貌呢？然而后来不幸验证，石勒苏益格壁画上的相关部分是现代的仿作，一切关于北欧维京人的美洲航行的美梦依旧没有切实的依据。[1] 这个有趣的例子说明，先确定一件艺术作品的原创性及其状况的真实性是多么重要，而不要急于从它的当前状态得出结论并做进一步阐释。认为能从古老的艺术作品上找到直接、清晰的证据，这是一个现象学的谬论。一切严肃的研究活动都表明，证据必须要先由科学的手段来确保、验证和重建。

直到今天，艺术史家在博物馆、文物保护、作品目录中所做的实际工作，以及艺术藏家和商人所做的咨询，大部分仍旧属于对象确认的范畴。博物馆画册和文物目录手册其实就是一种对象确认工作的书面记录，它们都是艺术史家必不可少的参考文献。大型博物馆大多都有官方固定的访问日，私人藏家可以在此时提交艺术作品，让从事公共收藏的科研人员进行评价和鉴定。艺术史家凭借确认艺术对象、鉴定历史作品的能力，能够证明自身的专业性。艺术品的各个门类，如家具、瓷器、素描、某个流派的油画，都有相应的专家和学者，他们就像名医一样受欢迎、有声望。艺术史学科在处理对象的鉴定和确认工作时是一种经验性的艺术学，相较于方法，它更多的是实践的经历。对象确认的工作迫使艺术史专业要与许多其他古代研究的具体学科通力合作，涉及的学科范围从纹章学（Heraldik）一直延伸到材料学。

来自过去的艺术作品是历史的见证，既是物质文化也是精神文化的一部分。

艺术作品能够传达讯息，但又与单纯的文本不同，因为艺术的语言总是依附于一种物质的载体。无论祭坛还是家具，版画还是钟摆，每一件艺术作品都是由人手制造的物质对象。技术发明对艺术史进程的影响绝不亚于思想和社会方面的变迁，这一点从史前和早期历史中常用的"石器时代""青铜时代""铁器时代"等表述中就可以见出。要了解艺术，前提就是要了解物质材料、生产方式、手工习惯。艺术史也是过去的艺术生产方式的历史。因此，艺术史的对象确认的基础首先便是清晰记录其物质状况。

艺术史家在开始对象确认时要做一些看似简单的工作，如测量艺术作品的尺寸。一件雕塑是微型的小雕像还是远超真人大小的公共纪念碑，会带来巨大的不同。笔者可以从一件中世纪象牙浮雕的大小，判断它原先属于哪个手抄本的封面；可以从对一件晚期哥特式木雕的测量，判断它原本是否出自某个雕刻祭坛；还可以从一幅油画的尺寸看出，它是否就是某个古老的画册中提到过的某张画。不过各种画册中记录尺寸时曾经使用的单位，大多在引入"米"这一单位之后就废弃了。因此，艺术史家必须寻找将陈旧的测量单位换算成米的方法，然而有时那些在各地都不统一的单位已经根本无法换算了。[2] 许多属于公共财产的油画、素描和雕塑，其尺寸已经记录在出版过的画册或目录中。只要收录的信息是经过检验的，那么就可以直接在这些资料中查阅尺寸。确定历史建筑的确切尺寸还要复杂许多，又恰恰特别重要。测量工作必须借助某些技术工具才能展开，测量结果会以图形的形式呈现，如平面图、正面图、剖面图等。一个古老的纪念性建筑，只有知道了它的尺寸，才能做科学的判断和评价。因此，此书后面还会详细介绍这方面的必要工作程序。

对象确认的下一步还要对**材料**进行确认。一件雕塑的用料是大理石还是石灰岩、青铜还是铅、橡木还是松木，会极大地影响人们对它的判断。从材料中可以得知作品的产地。就以木材举例：橡木雕刻最有可能来自德国北部或者荷兰，而松木雕刻则几乎可以断定来自阿尔卑斯山地区。[3] 行家仅凭肉眼就能判断出特定的石灰岩种类，并将其定位到法国北部或者卢瓦尔河谷。在雕塑的确认工作中，有时需要向地质学家求助。慕尼黑博物馆中的一件15世纪早期的精美祈祷像曾被认定为出自萨尔茨堡的作品。直到数年前的地质学分析发现，它所使用的石料其实产自布拉格附近的采石场，从此人们开始猜测它应该是出自波希米亚地区的作

品。材料方面的知识就是这样帮助确认地点的，同时它还可以帮助**确认年代**。某些合成材料在19世纪以前还不存在，因此它们在艺术作品中的出现也标志着一种年代的划分。在木雕的研究中有时可以借助树木年代学（Dendrochronology），这是一种通过年轮来计算一块老木材被砍伐于何时的科学方法。[4] 举个例子，艺术史家曾经认为科隆大教堂中的木雕十字架，即所谓的格罗十字架（Gerokreuz）与一份10世纪的历史记载是对应的，然而他们对这种文本与现存物之间的对应关系又没有绝对把握。对此，树木年代学能够鉴定出十字架所使用的木材正是来自一棵公元980年砍伐于艾费尔地区（Eifel）的树。[5] 自然科学方面的材料知识能够为重要艺术作品的年代鉴定提供额外的、更加坚实的基础。艺术作品准确的创作时间要通过风格标准、现存文字和相关地点的记载、自然科学的分析，一步一步地进行确认。最后树木年代学的证据可能会显示，一个晚期哥特风格的圣人雕塑其实是19世纪制造的。这份无可辩驳的证据能证明它只是一件赝品或一件历史上的仿制品，而不是中世纪的原作。

物质方面的对象确认工作还包括验明工艺或艺术手法上的**技术**。所面对的金制品究竟是采用了透明的珐琅（Email）、内填珐琅（Grubenschmelzemail）还是所谓的画珐琅（Maleremail）技术，会给地点和年代的确认带来很大的不同。[6] 从一件贵重玻璃器的打磨方式中可以辨认出它是否是老物件。无论外形看起来如何古朴，打磨技术都能够暴露它是否是后来的仿制品。[7] 若评价一幅素描，那必须首先弄清楚它是用银尖笔、羽毛笔、炭笔、粉笔、红粉笔，还是多种技术组合画成的。[8] 从这里面又可以得出作品的**年代**和**地点确认**方面的结论。仅以版画为例，面对一幅版画作品必须先判断其工艺技术是铜版雕刻法、干刻铜版雕刻法、铁版蚀刻法、钢版雕刻法还是木版雕刻法。[9] 在这种技术的确认中也包含了年代的划分。有经验的专家可以从一件石雕作品的外观看出它是用什么工具制造的，一旦发现某些机械仪器的痕迹，那么哪怕这件作品在风格上伪装成了更古老的形式，也会知道其制作时间不可能早于19世纪下半叶。因此，对创作技术的科学判断不仅可以用于年代确认，还可以帮助鉴定真伪。不过，如果简单认为判断创作技术只是为了用于年代、地点和真伪的确认，也是错误的。对作品物质材料的确认结论中，始终包含着技术运用和手工过程等方面的信息。笔者第一眼就能看出一件艺术作品的风格，然而只有在了解它是用什么工具、什么技术打造出来的之

后,才能真正理解其外在形态。

　　此外,物质层面的对象确认中还包括对**保存状况**的确认。保存状况考察的不是古老艺术作品的真伪,而是时间在它身上留下的痕迹。其他历史学科也要面对同样的问题。文学史家也要先通过严肃的版本来确认文本原文,并去除一切后来添加的附注和修改,然后才能开始阐释。历史上的艺术作品总是由易受损坏的物质材料构成的,极少数情况下才能保持原始的状态,只要它曾被使用,就会不停地经历修复、补缀、重新着色,就像我们今天修理汽车一样。今天参与交易的艺术作品还会被磨光修饰,以便能够光彩照人地出现在柜台或拍卖场上。不过,艺术作品的老化和变形问题还要更复杂一些。首先是许多古老的油画会变得暗沉,被受到污染的清漆覆盖,个别地方还有凹陷和磨损。这种作品经常被裁剪或拼接过,还有可能曾经被创作者或其他人整个或部分地遮盖重画过。在做颜色分析或任何一种阐释之前,这类问题都必须先弄清楚。鹿特丹博物馆里曾经有一幅休伯特·凡·艾克(Hubert van Eyck)或杨·凡·艾克(Jan van Eyck)绘制的关于"坟墓边的女人们"[1]的油画,人们不知道它是否是某件作品中截取的片段。后来整个画布边框都被确定是旧的,这个问题也迎刃而解。[10] 还有人猜测藏于慕尼黑老绘画陈列馆的鲁本斯作品《小型最后的审判》(Das Kleine Jüngste Gericht)曾经由其他人增添拓展过,而对颜料状况的技术分析则否定了这种猜测。[11] 雕塑常常只有局部或残躯保存下来,或者人体塑像的某些部分是新增的、接上去的。中世纪的十字架受难像(Kruzifix)或动作张扬的巴洛克雕塑中有大量这样的例子。想要辨认出雕塑中新加的部分,需要仔细研究衔接处两边的材质以及不同的表面处理方式。有些文字或图像证据中会记录、描述或模仿作品早先的状态(但不一定是原初状态),前面的验证结果有时候还要与这些证据做比较。对历史上的雕塑作品的评判还包括对颜色装饰、铜绿层或镀金层的研究。[12] 只有一小部分的古代雕塑作品能以原始面貌保存至今,许多雕塑后来都经过了碱洗或多次重新上色。昂贵的旧家具可能后来被修缮、增补过,甚至有时是利用旧的部分重新改造的。旧金器经常会被重新打造、镀金。在此类情况中,保存状况的确认变得

1　指基督教艺术中经常表现的一个母题:耶稣去世后,"三位玛利亚"及其他妇女发现耶稣坟墓变空,或目睹耶稣再次显现的场景。——译注

特别困难，需要长期的经验积累。老建筑在世纪更替中可能已经经历多次改造、修葺、加盖、重建或复原。要确认它的物质状况常常需要耗费大量的研究精力，不仅包括对建筑物本身的观察，还有漫长的整理档案和通览所有过去的图像材料的工作。需要再次强调：艺术史家如果不能首先确认其研究对象，就好比历史学家没有可靠的证物，语文学家没有正确的文本，是无法展开阐释的。

无论对本书还是对相关的教育领域来说，这里面都存在一种特殊的、难以逾越的障碍。确认物质状况的工具和过程很难用语言描述清楚，凭借那种依托文字、非经验性、远离实践的大学教育，只能做到理论上的说明。要掌握确认物质状况的技能必须在博物馆、文物保护、收藏、艺术品交易，以及私人乃至学界以外业余爱好的实践中经受锻炼。本章所要求的知识是无法通过教学迅速习得的，它们仰赖的基础是各种日积月累的来自触摸、探索、仔细观察的实践经验。有些著名的艺术史家为了成为老家具的行家，曾经自己去学习木工；或者为了了解16—18世纪的钟表，自己去当了钟匠学徒。这些也许是比较极端的例子。不过每一位艺术史家都应该至少练习成为一个领域的专家，无论素描、纺织、木雕还是铸铁，这样才能获得必要的鉴别力，以面对艺术史对象确认中不可或缺的物质或经验的实体基础。作为学科的艺术史会面对的一种危险，即它与研究对象之间的距离。文学研究直接能文本在手，而艺术史的大学教育只能依靠复制品，复制品是无法反映原作物质层面的信息的。因此，重要的是，在接受大学艺术史训练期间始终对这种危险性和片面性保持清醒。人们有时会在学院派的艺术史家那里看到对行家本领的忽略或轻视，这是很愚蠢的。

艺术史的对象确认在深层还与**文字记录**息息相关。从古典时代起艺术作品就出现在各种类型的文字记录中。艺术作品会在艺术家的生平传记中被提及，这种形式从文艺复兴以来发源于意大利，后来也扩展到北欧国家。[13]艺术作品还会出现在公侯和收藏家的财产清单中，或合约和账单中。[14]地方文学和旅行文学中常会有对艺术作品的描写、赞美，其形式包括中世纪的不可思议的遗迹（Mirabilien）记录，到16—18世纪的旅游指南，再到现当代的艺术旅行报告。[15]教堂中的艺术作品会有财产清单、礼拜仪式规范、朝圣汇报等文献记录。[16]因此，对文献和档案的运用也属于对象确认的一部分。不过一件现存的艺术作品究竟是否就是某个文本中提到的那件作品，这个问题有时是无解的。没有文字记录，艺术史的对

象确认就失去了为数不多的坚实基础。艺术史家从文本、传记、目录和账单中提取的信息，至少可以部分证明被记录的艺术作品是艺术家的真实创作，可以确认作品原始的创作之地和最初的功能，甚至直接给出作品的创作日期。将偶然留存下来的文物和一般存世量更大的文献之间支离破碎的联系重新连接起来，既是艺术史对象确认的核心部分，也是一个特定历史阶段艺术史发展进程中的核心篇章。虽然艺术作品本身才是我们这门学科研究的对象和材料，但艺术史就像一般的历史学一样离不开文献和档案。

为带插图的手稿确定年代时，文字的形式也是一个关键因素。因此古文字学（Paläografie）是艺术史重要的辅助学科，它还能在地点确认方面有所助益。[17]不过总体而言，文字的演变也是艺术史家感兴趣的话题。艺术史家在建筑物、纪念碑、墓志铭、凯旋门、祭坛、神龛和圣骸匣中总是会遇见各种铭文。想要解密它们的含义，就必须懂其中的语言，要能解读缩写符号，还要能断代其中的书写体。铭文在许多年代和地点确认中，尤其对中世纪的作品来说，是最重要的依据。因此，铭文学（Epigrafik）是另一个艺术史必不可少的辅助学科。[18]从13世纪一直到法国大革命，建筑、绘画、墓碑、肖像中经常出现纹章。辨认纹章能够帮助辨认表现对象、财产归属以及订单委托者。通常在一个有明确日期的事件之后——无论是领主占领土地还是一场联姻，都会有某个纹章出现来标注这个时间节点。因此，纹章对地点和年代的确认工作也是必不可少的辅助，纹章学是艺术史家必须了解的学科。[19]除此以外，中世纪的艺术史还要纳入纹章学（Sphragistik/Siegelkunde）的结论。纹章学能提供一种图像材料，其中所含标识比其他同时代文物的断代功能更加精确。[20]艺术作品，尤其绘画和雕塑作品，本质上是一种对它们存在于斯的外部世界的反映。因此，作品中出现的服装、兵器、家具、日用品都能用于辨认被表现的地点和年代。[21]艺术史由此与普遍的文化史和物质材料的民俗学联系在了一起，不过它们之间本来也边界模糊。艺术史为这些邻近学科提供了视觉材料，而它在对研究对象进行时间和地点的确认时，也从后者中提取线索。

让我们试着总结一下：材料学（Materialkunde）、史源学（Quellenkunde）和实物考证学（Realienkunde）共同组成了艺术史对象确认中不可或缺的实践基础，而在物质材料和考古研究的根基之上才能产生真正的**艺术鉴赏**和**风格批评**。如此

才能培养出人们辨别各种形式和结构的感官能力,发展出一种判断、区分各种特殊类型的批判性敏感,如对艺术书写体变迁的敏感。只要艺术史还是一门独立的学科,那么艺术鉴赏和风格批评就能在对作品的年代、地点或创作者的确认中占据一席之地。严肃的艺术鉴赏必须从材料学、史源学和实物考证学的结论出发,很多时候甚至要感激它们提供了最终得以置信的结论。但也会有例外的时候,即艺术鉴赏家有时会质疑一份文献陈述的可靠性,对某种物质情况的意义持保留态度,或反对实物考证学的结论。高度专业的技术方法已经能够鉴定木材和织物的年代、合金的成分、油画的状态,即便在这样的时代,艺术作品的确认的核心依然是专业的鉴赏。在一些案例中,优秀的鉴赏家有时会反对实验室的分析结果。鉴赏家谈论一件作品的年代、创作地、疑似作者,是基于长期的比较经验。这种判断不是自然科学意义上的精确论断,而是一种有一定道理、批判性的猜测。这种判断会经历反复的修正和优化——鉴赏之路是学无止境的。人们无法在大学中学习鉴赏,只能初步了解其基础知识。鉴赏知识只能在有限范围内化为语言,因此照片、幻灯片、插图都是鉴赏家的辅助工具。鉴赏家的判断紧密地依赖于他与原作的接触。鉴赏知识不是一种死记硬背的学问,也不是体会的结果,而是在大量案例中培养、训练出来的对鉴定的感觉。[22] 后文我们详细介绍**年代**、**地点**和**创作者的确认**时,还会回溯到这里来。

 如果将对象确认视为艺术史研究不可或缺的基础,并希望艺术史始终固守这一领域,那么我们必须同时正视以下情况:对象确认的方法不仅很难统合到大学的学业中,更有甚者已经部分地发展出了专属的学科分支,并以专门的学习经历、关联学科和职业活动为前提——这些关联学科大多与人文学科相去甚远。接下来将由两位同行来介绍他们的专业领域,他们代表了一种理想的情形,即既是艺术史家又是对象确认的专家。他们会进一步拓展、深化本章的主旨,在后续介绍中还会不时越出年代和创作者确认这一主题。

注释和参考文献

[1] 可参见：A. Stange, Der Schleswiger Dom und seine Wandmalereien（《石勒苏益格大教堂及其壁画》），Berlin 1940, bes. S. 87, Anm. 91。

[2] 关于这个问题的文献极多，在此仅引：K. Rumler, Übersicht der Maße, Gewichte und Währungen（《尺度重量以及货币概览》），Wien 1849; A. E. Berriman, Historical Metrology（《历史上的度量衡》），London/New York 1953; H.-J. von Alberti, Maß und Gewicht（《尺度与重量》），Berlin 1957; H.-D. Haustein, Weltchronik des Messens: Universalgeschichte von Maß und Zahl, Geld und Gewicht（《测量的世界编年史：尺度与数字、货币与重量的世界史》），Berlin 2001。

[3] 可参见：H. Wilm, Die gotische Holzfigur（《哥特式木雕》），Leipzig 1923, S. 38 ff.。

[4] 这方面的介绍可参见：E. Hollstein, Mitteleuropäische Eichenchronologie（《中欧橡树年代测量》）(Trierer Grabungen u. Forschungen, 11), Mainz 1980。

[5] 可参见：Ch. Schulze-Senger/B. Matthäi/E. Hollstein/R. Lauer, Das Gerokreuz im Kölner Dom. Ergebnisse der restauratorischen und dendrochronologischen Untersuchungen im Jahre 1976（《科隆大教堂中的十字架：1976年的修复与树轮年代学研究成果》），in: *Kölner Domblatt* 41, 1976, S.9 ff.。

[6] 可参见：E. Steingräber, in: RDK（《德国艺术史百科全书》），Bd. V, Stuttgart 1967, Sp. 1-65; M.-M. Gauthier, Emaux du moyen-âge occidental（《西方中世纪珐琅》），1972。

[7] 可参见：R. Schmidt, Das Glas (Handbücher der Königlichen Museen zu Berlin, Kunstgewerbe-Museum)（《玻璃（柏林皇家博物馆/工艺博物馆手册）》），Berlin 1912。

[8] 关于这方面的权威著作是：J. Meder, Die Handzeichnung. Ihre Technik und Entwicklung（《素描：技术与发展》），Wien 1923。

[9] 这个问题的导论可参见：W. Koschatzky, Die Kunst der graphischen Technik. Geschichte. Meisterwerke（《版画的艺术、历史与大师作品》），Salzburg 1972; A. Krejèa, Die Techniken der graphischen Künste. Handbuch der Arbeitsvorgänge und der Geschichte der Original-Druckgraphik（《版画艺术的工艺：工作程序手册及原版印刷史》），Hanau 1980。

[10] 可参见：W. Schöne, Die drei Frauen am Grabe Christi. Ein neu gewonnenes Bild des Petrus Christus（《女子在耶稣墓前：一幅新发现的彼得鲁斯·克里斯蒂作品》），in: *Zeitschrift für Kunstwissenschaft* 7, 1953, S. 135 ff.。

[11] 这个研究是由佐伦伯格（H. von Sonnenburg）在慕尼黑的多尔讷研究所（Doemer-Institut）完成的。

[12] 可参见：Th. Brachert/F. Kobler, Fassung von Bildwerken（《雕塑作品的彩饰》），in: RDK, Bd. VII, München 1981, Sp. 743 ff.。

[13] 在这方面无人可及的整体研究是：J. von Schlosser, Die Kunstliteratur（《艺术文献：

对象确认概论》),Wien 1924。

[14] 下述文献提供了这一信息:B. Prost, Inventaires mobiliers et extraits des comptes des Ducs de Bourgogne de la Maison de Valois (1363-1477)(《清单和账目摘录:瓦卢斯家族的勃艮第公爵们》),2 Bde., Paris 1902-1913。

[15] J. von Schlosser, Die Kunstliteratur(《艺术文献》),Wien 1924, S. 183 ff.. 参考此书中的 "艺术地形学"(Die Kunsttopographie)和"导览文学的开端"(Beginn der Guidenliteratur)两章。

[16] 关于礼拜仪式规范见:Mittelalterliche Schatzverzeichnisse. Erster Teil: Von der Zeit Karls des Großen bis zur Mitte des 13. Jahrhunderts(《中世纪珍宝收藏目录,第一部分:从查理大帝时代到13世纪中叶》),hg. vom Zentralinstitut für Kunstgeschichte in Zusammenarbeit mit B. Bischoff, München 1967. 个案研究见:R. Kroos, Liturgische Quellen zum Kölner Domchor(《科隆大教堂礼拜仪式记录》),in: *Kölner Domblatt. Jh. d. Zentral-Dombau-Vereins* 1979/80, S. 35-203。

[17] 重要的学科手册是:B. Bischoff, Paläographie (mit besonderer Berücksichtigung des deutschen Kulturgebietes)(《古字体研究:以德语文化区的研究为侧重》),Berlin 1966; K. Schneider, Paläographie und Handschriftenkunde für Germanisten: eine Einführung(《日耳曼古字体和手稿研究导论》),Tübingen 1999。

[18] 要了解铭文的意义,最简便的方法就是阅读对德国学界有基础贡献的出版物:Die Deutschen Inschriften(《德意志铭文研究》),hg. von den Akademien Berlin, Göttingen, Heidelberg, Leipzig, Wien 1942 ff.。这套书截止1983年出版了22卷,至2000年出版了50卷。

[19] 可参见:J. Sibmacher, Großes und allgemeines Wappenbuch(《徽章大全》),Neuausgabe 1854 ff.; H. Jäger-Sunstenau , Generalindex zu den Sibmacherschen Wappenbüchern(《西伯马尔徽章图书索引》),Graz 1964; Bibliographie zur Heraldik. Schrifttum Deutschlands und Österreichs bis 1980, bearb. von E. Henning u. G. Jochums (Bibliographie d. hist. Hilfswissenschaften, Bd. 1)(《1980年以前的德国与奥地利纹章学文献目录》),1984。

[20] 可参见:W. Ewald, Siegelkunde(《纹章学》),München/Berlin 1914 (Neudruck: München/Darmstadt 1969); G. Demay, Le costume au moyen-âge. Repr. en facsimile de l'édition de 1880 avec une étude d'introduction par Jean-Bernard de Vaivre(《中世纪的服饰:1880年重印版,附吉恩-贝尔纳·德·韦尔夫导言》),Paris 1978; E. Henning und G. Jochums, Bibliographie zur Sphragistik: Schrifttum Deutschlands, Österreichs und der Schweiz bis 1990(《1990年以前的德国、奥地利及瑞士纹章学文献目录》),Köln 1995。

[21] 这个领域的丰富信息可在一本从19世纪末开始出版的刊物中一瞥:Waffen- und Kostümkunde(《武器与服装学》),Zeitschrift der Gesellschaft für Waffen- und Kostümkunde。

[22] 推荐一本充满智慧的小书:M. J. Friedländer, Kunst und Kennerschaft(《艺术与鉴赏》),Berlin 1957。

第三章

雕塑和绘画的物质性鉴定

乌尔里希·希斯勒（Ulrich Schießl）

导　言
基于肉眼观察的实物研究及书面/图像的记录
历史学的鉴定方法
自然科学的鉴定方法

导　言

　　鉴定指的是对一件造型艺术作品的材料、制造工艺、造型技术、人为和自然因素造成的物质变迁等进行辨别和记录。鉴定中会采用视觉描述、历史学、技术和自然科学的（科技考古学的）种种方法。在研究中完成作品的鉴定是修复师的任务，他们会与自然科学家、人文学者密切合作。

　　鉴定的结果会以文字和图像的形式保留下来。直观描述的方法可以将作品的物质状态和可辨认的工艺现象记录下来。历史学的鉴定方法的贡献在于能够充分运用图像和文字中流传下来的记录，以及位于原处的遗物。技术性的研究能进一步深化视觉观察的结果，它广泛运用了自然科学的方法。历史学和技术性的调查结果还需要互相印证，两者经过相互补充和纠正，得出的结果就形成了一份可纳入历史的物质和技术的鉴定结论。它好比一种物质性传记，也就是说这份鉴定不仅包含作品已经成型的现在时状态，还涵盖了一切之前的中间状态乃至**初始状态**，并且还要尝试纳入所有历史流传下来、可以读取的信息。初始状态更通行的说法是"原始状态"，也就是刚刚制造完成、未经使用的状态。**人为和自然两方面的原因会造成原始状态的改变**。人为的改变指的是改造、整理、修补、保存等人工处理，此外还包括各种原因的破坏性损伤。自然的改变表现为物质材料本身因老化、

气候影响而产生的朽坏现象，或有害动植物造成的破坏。

对作品的物质和技术方面做精确断定有一系列不同作用，例如它是保存一件作品的保护性和修复性措施的基础，这种为保存作品所做的鉴定比真假性验证更为常见。[1] 鉴定为艺术史家提供了额外的标准来进行时间归类、确定创作者、阐释风格或了解某个时代典型的物质审美现象。除此之外，它还能够帮助某些研究，如色彩研究。之所以强调这一点是因为下文阐述的鉴定过程，尤其对雕塑的色彩研究来说，是绕不开的一环。

鉴定不只有辅助性的功能，还对造型艺术的技术史书写做出了重要贡献。历史上关于绘画技术有丰富的文献，记录了迄今为止艺术技巧的传统；[2] 除此之外，在板面绘画、壁画和木雕彩绘领域还有许多物质鉴定的个案研究。这样一来，就可以结合文献和原始资料记录，精确写出造型艺术的技术史。[3]

比较晚近时精确鉴定才被广泛运用。18世纪出现了细致到令人惊叹的油画研究，例如查尔斯·安托万·科佩尔（Charles-Antoine Coypel）1751年所做的关于拉斐尔《米迦勒》(*St. Michael*) 的研究报告[4]；又如让-巴蒂斯特·皮埃尔·勒布朗（Jean-Baptiste Pierre Lebrun）曾在中央博物馆和后来的拿破仑博物馆 I 担任重要的资料记录员角色，他于1800年左右研究了拉斐尔的《佛利诺的圣母》(*Madonna di Foligno*) 和凡·艾克的《罗林大臣的圣母》(*Madonna of Chancellor Rolin*)，详细的报告一直保存至今。[5] 最早从自然科学角度做油画研究的案例之一是来自卡尔施泰因（Karlstein）的大师特奥德里希（Theoderich）的板面绘画。1780年这批绘画被送到维也纳，人们为了检测这些油画作品，在"每一掌宽的画面"上覆盖不同的试剂。这个研究的契机是莱辛发现西奥菲勒斯（Theophilus）II 的手稿，并开始怀疑乔尔乔·瓦萨里（Giorgio Vasari）所宣称的凡·艾克发明了油画的理论。[6]

科技考古学（Archäometrie）在整个19世纪体现为经典的考古学（Archäologie）。为了满足当时绘画技术的需求，科技考古学曾经在历史上与绘画技术问题紧密关联。直到近代，科技考古学才借助自然科学的分析方法发展成一门独立学科，被

I 1802年维万·丹农（Vivant Denon）上任卢浮宫馆长后，曾将卢浮宫短暂地更名为拿破仑博物馆。——译注
II 西奥菲勒斯是12世纪生活在德国或比利时地区的僧侣，1774年莱辛曾出版他的部分手稿。莱辛在文中找到了一些对油画技法的描写，由此打破了瓦萨里的油画发明理论。——译注

应用于艺术作品的认定和保护。

鉴定工作拥有精确的方法论与修复作为一种职业的发展密不可分,这一发展方向远离了艺术家-画家-手工业者与修复师相结合的形式,而转向以人文和自然科学为指导、有技术背景和学院证书的修复专家。与此相关的还有过去三十年稳固下来的一项职业伦理,即对作品做出任何一个处理工序之前要先做状态鉴定,这是一项不容逃避的义务。[7]

对艺术遗产做物质鉴定是一项跨学科的工作,实物操作是无法由艺术史家来完成的。艺术史家在追寻一件作品的来源时,可以搜寻物质证据佐证其历史学调研,并将物证纳入研究结果中;而对实物本身的鉴定只有经验丰富、高度专业的修复专家可以完成。除了修复专家,还要加上借助物理、化学方法所做的物质和技术鉴定,进行图像记录还需要摄影师或专业绘图师的力量。现在我们得到了一份方法论上的作品物质形态的完整记录,然而它依然不具备独立价值,一般来说它是为更深入的研究做准备的。[8]

外行和非专业的修复师会对自然科学方法的鉴定能力寄予过高的期望。虽然科技考古学在今天拥有多样的分析方法,但由于经费和效率的原因,它们并未得到充分运用。[9]因此修复专家和艺术史家是鉴定工作中的另一个重要部分,再加上科技考古学就能确保鉴定结果。下文将简要介绍一些鉴定方法:包括带彩绘和不带彩绘的雕塑的鉴定方法,绘画领域的包含架上绘画、壁画、装饰绘画和彩饰绘画。

本章写作在方法上延续鉴定实践中从简单到特殊的路线。自然科学方法更易介绍清楚,而日常的鉴定方法则几乎难以言传。因此,本章更侧重于介绍简单的鉴定方法,对特殊类型则给出参考文献。

基于肉眼观察的实物研究及书面 / 图像记录

这种研究方式致力于处理和记录一件作品在可见光中展现的所有视觉可见的物质和工艺状态。为此需要借助一些光学辅助工具,如立体镜。

一件作品的**认证**(Identifikation)只需要一份包含数据特征的、客观的简要

描述就够了。它会简明地指出作品的材料和工艺,并给出已确证的(或引用而来的)创作者、创作时间、来源地、保存地、所有者信息。除了精确的三维尺寸外,有时重量信息也是很重要的。认证时会格外关注所有原始的信息记录[10],包括签名、笔记、修复或修理记录、鉴定戳记(如木板上的火印)[11]、有意的铭文和刻印、所有者的标记(包括铭文、标注、挂牌、印章或封漆),以及政府当局和艺术交易商的同类标记。此外,还要考虑隐藏在作品之中的认证标志,雕塑或祭坛中常会出现这种情况。[12]对保存方式、搬运情况、所处气候环境的描述也属于作品认证的范围,因为它们在受损作品的相关阐释中十分重要。

材质和工艺的鉴定与作品认证密切相关。在这种鉴定中,人们会在研究架上绘画和壁画等绘制作品时,区分对图画载体、底色层和绘画层的研究。人们首先会检查物质材料和工艺构造,然后检查其现有状态,以推测它更早先的状态。大尺寸的作品如壁画,要分方格网逐格进行描述和测绘(后文会有图片展示)。雕塑和绘画一样,人们会在视觉可读取的范围内描述其材质。行家里手甚至能在画面载体空余的、未被描画的部分读取信息。例如,一幅板面油画由于颜料龟裂可以在正面看到板材上的树瘤,专家可以据此推测出木板背面的纹路走向。对材质的描述还要加上视觉可见的工艺制造痕迹的信息作为补充,例如对一个由多个部分组合而成的集成构件,便要了解其加工方式、分区和联接元件。这种补充也包括对另一类作品痕迹的认定和记录,如油画和浮雕的背面、木雕的蚀洞、绘制铜版的背面等。对作品痕迹的深入研究能够得出关于制造工艺和工具方面的结论,[13]需要研究者对工艺历史有深刻了解。人们可以在油画画布的接缝处观察布面框边、织物编结以及缝合的方式。框边上过多的洞眼加上平行的拉扯线条暗示作品可能曾更换绷布框。绷布框或画框的情况(包括四角的连接方式、榫头的方向)也必须精确描述。这类鉴定还包括其他辅助的图画载体和构造,例如壁画被移走后要记录新的移动载体的情况。对处于原始位置的壁画来说,整个建筑结构(泥灰层、墙面、板条拱顶等)都是它的载体。壁画根据绘画技术的不同会有相应的灰浆层作为打底,例如在真湿壁画(Fresco buono)中,粗灰泥层(arriccio)和细灰泥层(intonaco)共同组成了绘画层,而对每个结构和每一层的命名方式都必须谨慎,以免造成先入为主的误解。

对图画载体的一切**人为变化的进程**(尺寸的修改、木板的薄化、祭坛屏被锯

或劈开），在有迹可循的范围内都要按时间顺序进行记录（首次变化、首次中间状态等）。对图画载体保存状态的描述还要密切关注自然老化和自然损伤的影响。同样，对图像底层和绘画层的研究也分为材料、技术、人为和自然改变几个部分。绘画中的覆盖和涂刷现象有时会掩盖作品早先的状态，对此可以在画面无关紧要但又有说服力的地方，通过小面积的挖掘、暴露来研究绘画层的顺序，或者说该处的"地质学"。这种做法属于有破坏性的研究方法，并不广泛适用，必须视具体实物情况而定。

基于肉眼观察的研究结果对某些规模和难度的作品来说已经足够。如果还需要进一步的鉴定程序，那么基于肉眼观察的鉴定结果就可以作为一份暂时性的资料收集，经过组织整理可以为研究更多开放性的问题打下基础。研究开放性的问题还需要各种恰当的方法。

基于肉眼观察的研究不可避免地会有其局限。为了让研究结果不至于沦为一堆假说的集合，必须用服从某些规则的专业语言来确保标准的客观。即便是专家，对某些对象如有年头的老木材，也必须通过解剖学的木质诊断来确认。为了避免产生疑问，人们一般倾向于采用笼统的信息描述，如硬木、软木、针叶木、阔叶木。对石料的标注也是一样。调和剂材料是不可能通过肉眼来判断的，最多只能粗略描写。还要注意颜色术语学[14]的描述，包括视觉可见的色调信息、颜色的想象出的名称或时髦别称，以及准确的着色剂标签名（如商品名）。透明的深红层（或釉面）在未经检验之前不能被称为茜红釉（Krapprot），而只能说茜红色的釉：茜红漆是一种着色剂，而茜红色是一种直观的颜色名称。同样，朱砂红（Zinnoberrot）是一种直观的颜色描述，而朱砂指的是红色结晶的硫化汞。对某些颜料的光学诊断可能需要依托显微镜才能进行，需要留待少数专业人士去做。

用一些伪科学的语言描述损伤情况时，同样也会出现错误。例如将蛀木虫留下的孔洞称为"虫洞"是可以接受的，但不能称为"窃蠹侵害"，因为仅凭蛀洞是无法确认蛀虫种类的。同类情况还有不能过早地将白色的代谢物或霉菌的菌体认定为盐的结晶物，反过来也是一样。在不确定的情况下最好只说"白色覆盖物"。[15]当然，研究者的主观性也会随着鉴定经验的积累而逐渐减弱，会更多地在表述中采纳经过诊断的结果。

最后一个例子也是对人为变化的描述：面对一个有刮痕的油画表面，如果不

清楚刮痕究竟是来自蓄谋破坏者、玩耍的小孩还是运输工人，我们就只能称之为"有刮痕的油画表面"而不做过多阐释；我们也可以称之为机械损坏，然后描述其大小、深度以及在作品上的确切分布。过早的阐释会引发有倾向性的研究行为，妨碍正确的观感。

修复专家一致认为，肉眼观察研究的结果不能公式化地套入一种事先编排好的提问清单中。不过我们常常在博物馆界、文物保护单位和自由修复活动中看到分节的表单、材料搜集册，甚至用以打钩的**问题清单**（见附录1和附录2）。既然它们也属于鉴定范畴，是艺术史家必须面对的，那么在此也对其简单地做一个批判性介绍。

许多此类清单是为极为特殊的目标设置的，如用于某一批出土文物的首次受损检测。做记录的专家会使用现成的问题清单作为一种提醒和记忆辅助，例如20世纪60年代艾格尼丝伯爵夫人（Agnes Gräfin Ballestrem）曾为比利时皇家文化遗产研究所的彩饰雕塑[16]以及菲利普和莫拉[17]1的壁画设计过问题清单。蒂尔曼·里门施奈德（Tilman Riemenschneider）的早期雕塑作品（1977—1981，普鲁士文化遗产基金会-柏林国立博物馆）的研究项目则使用了另一个提问系统。[18]在博物馆的修复实践中，有时编目和鉴定工作是同步进行的，此时人们也会使用问卷来做存量和状态记录。[19]除了这些概览、总括性质的记录表格之外，还有专门的表格用来记录彩饰（Sefasst）雕塑、壁画和建筑上的彩色装饰画的涂层顺序。在德国，涂层顺序的记录体系是20世纪70年代由赫尔姆特·莱西瓦尔德（Helmut Reichwald）设计出来的。[20]按照此方法，首先要对涂层的每一层做视觉鉴定，然后才能有理有据地将它们分别定义为隔离层、打底层、涂色层、绘画层、保护层、污染层和金属镀层等。在确认物质材料时也是一样，例如一件彩饰作品的银镀层上有黄棕色透明层，如果不确定它由金漆层褪色而来还是曾经的白色保护层变成了黄棕色，就只能称之为黄棕色透明层。只有分析结果确认这一层中存在黄色颜料后，才能将它解释为金漆；否则这种解释会极大地误导人们对作品早期性状的认识。（图1）

需要再次强调的是，基于肉眼观察的研究结论总是临时性的，还需要依靠其他

1 指美术史家保罗·菲利普（Paul Philippot）和保罗·莫拉（Paolo Mora），他们曾合著壁画领域的经典著作《壁画的保护》(*Conservation of Wall Paintings*)。——译注

No. 883/703	天使 出自祭坛座，A1.2 区域	页码 01
地点： 恩格尔贝格		鉴定日期：1983年8月11日
对象： 大祭坛		L.D.A. 工作室
艺术家： 未知		姓名：恩格尔哈特
年代： 17世纪初		内室 □
修复 / / / 1929年		动产 ☒
		立面 □

素描/照片	No. 010 a 翅膀	No. 010 b 长袍袖子
	0 木质	**0** 木质
	01	01
	01₁ 底层 白色	01₁ 底层 白色
	01₂ 底层 红色	01₂
	01₃ 金属镀层 金色	01₃
	1 光泽 红色加绿色	**1** 彩饰 灰色，明亮
	02	02
	02₁	02₁
	02₂	02₂
	02₃	02₃
鉴定方式： 现场 □ NR.	**2** 金属镀层 金色	**2** 光泽 红色
显微镜 ☒ NR.	03	03
注释：	03₁ 底层 白色	03₁ 底层 白色
01、1：切片的采样结果显示共有三层涂层。	03₂	03₂
1：分析显示灰色彩饰中含有煤灰和少量木炭，黄色和红色彩饰中分别含有赭石和分离出来的朱砂。	03₃	03₃
	3 彩饰 白色，转向黄色	**3** 彩饰 白色，转向灰色
3：这是白色抛光层。	04	04
4：上一层彩饰在此作为底层。翅膀呈现出一种自然的羽毛颜色。	04₁	04₁
5：只有翅膀部分为金属镀层保留了底层。	04₂	04₂
	04₃	04₃
	4 涂绘 灰蓝色	**4** 彩饰 蓝色
	05	05
	05₁ 底层 白色	05₁
	05₂ 隔离层 透明	05₂
	05₃ 接合剂 淡黄色	05₃
暴露方式： 机械 ☒	**5** 金属镀层 金色	**5** 彩饰 红色
化学 □	06	06
采样方式： 按图层 ☒ 010 b	06₁	06₁
按颜料 □	06₂	06₂
	06₃	06₃
	6	**6**

图1 研究彩色（Polychrom）雕塑的层次顺序的记录页。表格出自赫尔姆特·莱西瓦尔德，巴登符腾堡州立文物局，斯图加特。这幅黑白扫描件中，粗体数字旁各种深浅的灰色长条，在原始记录页中是实物的相应颜色。

方法做进一步鉴定。然后，这些结论会以资料收集的形式被保存在工作记录中。在记录过程中有义务记录所有参与研究者、投入的辅助工具、报告撰写者和全部时间等信息。

在鉴定中除了"简单的"视觉观察和文字记录之外，常常还要配备**图像记录**。图像记录一般用于专门保存物质、工艺和受损情况等信息，有时能比文字记录得更准确，不过也不能就此忽视文字记录。接下来简要介绍图像记录的形式。

对不同侧面或轮廓进行素描绘制或拍摄，按照正确比例缩放后就成了示意图，它能够利用网格图等各种图形工具记录譬如受损区域的情况。

黑白照片、彩色照片和幻灯片都可以作为相片记录的结果进行归档保存。相片记录必须在清晰的自然光和人造光（包括反射光和侧光，见图2）中进行。[21] 单独的细节拍摄虽然主要用来记录工艺和受损情况，不过也能从中读取形状和尺寸信息，只需加上参照比例信息就可以了。有些技巧能够大大增加细节照片为鉴

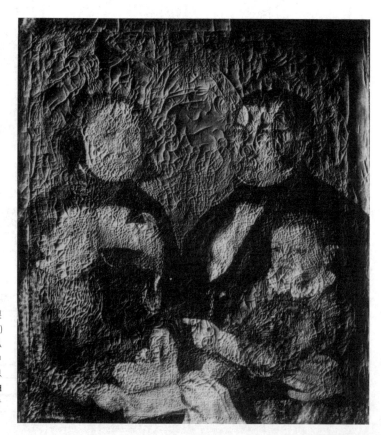

图2 侧光拍摄的一幅裂纹严重的油画（全家肖像）（瑞士，19世纪中叶，私人收藏）。这是修复过程中的状态记录。照片：伯恩哈特·毛雷尔（Bernhard Maurer），保存和修复专业，贝恩设计学院。

定工作提供的可读取信息，譬如在拍摄一件人像前臂的受损情况时，注意加上手腕或手肘的图像。同样，拍摄时加入作品的"上方"或"下方"，也能增加外部的工艺和受损情况的信息。摄影测量法（Fotogrammmetrie）[1]经常被运用在对建筑物的测量中，在祭坛的尺寸信息记录和平面测绘图中也有出色表现，有时还可运用于雕塑作品。壁画中的大型作品也会用到摄影测量法。[22]

 各种示意图只要忠于原始比例，便非常适宜用在鉴定记录中。这种图示是严格的线描图，不包含阴影线或阴影晕染。为了便于复制和传播，示意图主要采用黑白绘画。鉴定的内容必须准确无误地表现在图例中，描绘过程中可以使用简单的网点。[23]这种描绘方式非常适用于再现平面对象（尤其是油画），或者类似的可以铺展开来的事物（如横跨多面墙的壁画），但不太适合高度立体、造型复杂的作品。在描绘雕塑作品时可以借用严格标定的、各个角度重叠起来的视图。（图3）干净利落的手绘线条能够很好地还原工艺细节。早先还有过用透明纸复描原作的

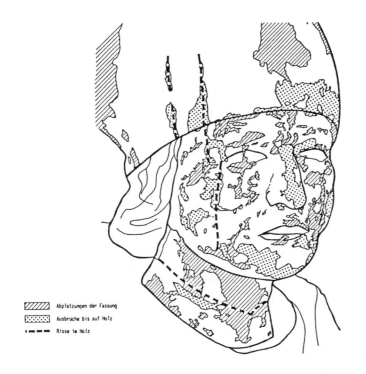

图3 用平面示意图的方式表现一件彩色木雕的肉色层情况。雕塑，1641年，撒勒斯教堂主祭坛，弗里堡州，瑞士，雕塑家汉斯·雷夫和弗兰茨雷夫（Hans und Franz Reyff）。根据一幅素描摹画。素描：弗朗索瓦·库尼（Francois Cuany），保存和修复专业，贝恩设计学院。

I 一种出现在19世纪中叶的技术，运用摄影图像来还原作品的空间位置、尺寸和三维形状。——译注

老方法，然而在当前的实践中它会引发许多问题。即使文保方面允许采用这种工作方式，透明纸复描也应该由专业的修复师来进行。现在这种方法仅少量见于壁画的描摹中，但早先是艺术史研究中的常规操作。透明纸复描具有按 1:1 比例描画对象的优点，这是其他方式无可替代的。与此类似的还有碳粉描画法，但只可以用来复写无彩绘且未受侵蚀的石材、木材或金属上的铭文，在有彩绘的作品上是不能使用的。

进行壁画的鉴定时，专门为相应的建筑部分和墙面设计一个精确的测量方案会大有裨益。不是所有的测量方法都会兼顾到隐蔽处的旧墙面、窗檐、壁柱等，测量中还会经常碰到弯曲的檐角，为此必须掌握一些特殊的测量方法。[24]

在鉴定实践中，当人们需要为一个较小的、平面展开的对象绘制平面图时，有时还可以借助一种便利的辅助手段：将一张无变形的照片，最好是测量图像（Messbild）[1] 按照相应的尺寸放大，只要设置好比例尺，就可以跳过透明纸复描的步骤得到一张优秀的平面示意图。这种被曼弗里德·可勒（Manfred Koller）称为"伪摄影测量法"的方法在进行图例描绘时值得一试。

图像识别、测量、加工和复制等方面的新数字技术为图形和图像记录领域带来了诸多改善。当然，这也离不开在相关仪器上的高额花费。

历史学的鉴定方法

在进行基于肉眼观察的"简单的"实物研究的同时，也应该将**文字和图像的传世资料**作为有效补充或者深入参考，其中也包括较及时的口述资料。

关于工艺方面的流传文献虽然不直接涉及原物，但在阐释历史上的工艺情况、材料运用以及修复工作时，这种文献具有佐证价值。其运用还远不止于此，迄今为止只有少数专家掌握了关于技术文献的丰富的专业知识。[25] 这些文献本身也尚缺乏编辑整理。[26]

查看与技术相关的文献并不总是可靠的。举个例子，当人们研究一幅 14 世纪

1 由一种专门的摄影测量仪器拍摄的高精度图片。——译注

锡耶纳画派的板面绘画时，如果直接将它与琴尼诺·琴尼尼（Cennino Cennini）的艺术论著对照，可能会产生一些问题，因为许多绘画技术的历史比琴尼尼时代要悠久得多。明智的方法是研究大量同类的作品，再与一份同时代的文献对绘画技术的描述进行比对。[27]研究的结果构成一种艺术的物质材料史或技术史，它又能促进研究和鉴定方法的发展。历史会将分析鉴定过的材料全部收纳在内，只有收集这些信息，才能不断积累物质材料的时代划分方法和作品生产方式等方面的经验与结论。[28]

回到与实物相关的文字和图像传统上。图像和文字证据都会以原始的状态被全部归置起来。搜罗各种古老的描述是很有帮助的，比如旅行报告。[29]合约、祭坛设计图、施工中的鉴定报告、账单、材料清单、委托人和艺术家的文书等都可以提供丰富的信息，当然也包括所有与修复工作相关的文件。[30]历史学鉴定的质量如何，主要取决于对物质和工艺信息的运用和阐释。[31]只要想想那些18世纪用方言和非正字法[1]写作的卷宗就明白了。语文学家中目前只有埃米尔·普洛斯（Emil Ploss）一人精通中世纪德国画家的专业语言问题。[32]笔者也曾以18世纪南德装饰工艺的专业术语为例，探讨过这个问题。[33]

自然科学的鉴定方法

简单的基于肉眼观察的实物研究和语焉不详的历史信息会带来各种问题，这时**科技考古学**的各种工具和手段可以带来新的鉴定方法，辅助解决这些问题。[34]修复专家、艺术史家和自然科学家之间的跨学科合作不断扩大，其主要成就体现在对这些问题的理解和传播，以及对提取的物质样本的记录上。[35]

在此节的导言中，对自然科学研究方法的介绍主要限定在架上绘画、彩饰绘画和壁画几个大类上，而对石料和金属的物质鉴定方面的丰富内容只给出了参考文献。[36]自然科学的研究方法在绘画中的运用可以分为针对点和面的两种情况。[37]

1 正字法是德语书面文字的写作规则，自1880年正字法字典出现之后又经历过数次改革。——译注

面的研究对象是整个平面或者至少截取相当大的（或者放大后的）片段。面的研究更多是致力于解答绘画层次、表面结构和状态方面的问题。在面的研究中，只有当自然科学－技术的辅助工具介入之后，才能称其为自然科学的鉴定方法，而非上文所述的简单的实物研究。不过，在可见光中借助显微镜所做的面的研究依然属于简单的实物研究。

　　与无损伤的面的研究相比，**点的研究**则大多需要提取一个尽可能小的样品。点的研究能够得出关于原材料和物质变化情况的结论（例如腐蚀产物、动植物侵害的新陈代谢排泄物）。至于能否借此完成年代的确认，其实并不属于物质鉴定的关注范畴。[38]

　　接下来主要介绍**面的研究**。一般来说，面的研究始于在可见的自然或人造的正面光或侧面光中研究作品表面，这一步依旧可以算作简单的对象研究。在可见光的范畴，辅助的研究手段还包括在聚焦光线下观察表面，这样做可以避免光线反射的干扰。[39]钠蒸汽灯的单色黄光（即一种固定波长的单色光线）能比白光更好地穿透模糊不清的媒介。

　　单色黄光更能穿透油画上陈旧的清漆遮盖形成的黄色和黄棕色层，从而让画面细节更清晰地呈现。在单色黄光下除了黄色之外的所有颜色都会呈现灰色调，彩色转化为黑白之后会进一步出现对比度的差异。[40]此外，在可见光中对面的研究当然也包括相关领域中利用显微镜所做的研究。[41]

　　紫外线能够使各种物质发出荧光。肉眼不可见的紫外线的照射会激发分子活动，从而发出荧光这种长波段的可见光。荧光只在物体的表层产生。许多无机物或有机物（颜料、染料、树脂等）在接受紫外线照射后都会产生荧光。不同年代范围的清漆会发出不同层级的荧光，油性调和剂也是如此。虽然通过紫外线所做的物质鉴定有时被认为缺乏可靠性，但是它在表面研究中可以检测出修图（Retusche）、旧清漆等方面的情况。[42]对紫外线的使用也有一些需要注意的限制条件，只有有经验的修复专家和技术人员才能进行检测。

　　紫外线属于短波的电磁波，而同样不可见的**红外线**在光谱中紧邻着长波的红色可见光。在特定条件下红外线能够侵入固态物质，或穿透模糊的媒介和绘画层。实际运用红外线做油画的深层研究时需要做可视化处理。这个过程类似紫外线照射，也同样需要使用摄像工具或电子工具（照片发射型变像器、红外传感的

图 4　红外线反射图（截图：107mm×122 mm）。出自波恩的石竹大师为约翰祭坛所作的《给撒迦利亚的宣告》。该图显示了撒迦利亚人脸下方的签名。约 1490 年。这个签字由两种笔刷完成。波恩，艺术博物馆，Inv. 32。照片：乌尔斯·弗里德利（Urs Friedli），保存和修复专业，贝恩设计学院。

图 5　红外线反射图（截图：125 mm×238 mm）。该图显示了一幅耶稣诞生图中左侧跪拜的天使所携带的签名，出自南德，约 1460 年。该签名估计是用精致的细笔描画出的。波恩，艺术博物馆，Inv. G. 1979. 6。照片：乌尔斯·弗里德利，保存和修复专业，贝恩设计学院。

电视-图像拍摄管等）。最后一个步骤是将图像呈现在显示器上，使之可见、可拍摄，凡·亚斯培伦·德·波尔（van Asperen de Boer）将这个步骤称为红外-反射拍摄。[43] 红外线研究能够揭示底层图像载体上的签名，还可以找到关于绘画过程（原图复像 [Pentimento]¹、修正、改善、深入）和后续人为改动（覆盖、拼接）的信息。[44]（图 4、5）。

此外，**X 射线**长久以来不仅被运用在油画的深层研究中，也惠及整个科技考古学。[45] 1896 年油画第一次接受了 X 射线的照射检测，1914 年放射科医师法伯博士（Dr. Faber）把油画 X 射线检测注册专利。[46] 与红外线相反，X 射线属于电磁波中短波范围，它不仅能够侵入物质，还能够穿透物质。穿透物质之后 X 射线会减弱，减弱的程度取决于被照射物体的强度和实时的光线吸收程度；光线吸收程度又取决于 X 射线的波长，以及穿透物的化学成分和厚度。X 射线穿透一幅油画后，会在油画后方的底片上留下油画中有反射作用的所有形象不同深度的显影。因此，X 射线图像是一种"总和"图像。1938 年克里斯蒂安·沃尔特斯（Christian Wolters）发掘了这一方法在艺术史研究中的用法。[47] 从 X 射线拍摄的总和图像中可以分析图画载体、底层、（铅白色的或作为预涂的）打底图层、画面组成和

I　在绘画艺术中指重新呈现被遮盖或修改过的图像、形状和笔触。——译注

绘画技术，还可以分析保存状态和后期的改动情况。迈林格（Mairinger）在他的著作中描述了X射线图像的使用和阐释方法。[48]X射线与其用来拍摄有彩绘的雕塑作品，更适用于研究图像载体本身（打钉、拼接、楔子定位等）[49]，因为图像载体被涂上彩绘后具有很高的吸收率。迈林格还在书中介绍了分层拍摄手法和立体放射线摄影术。[50]新的数字图像处理技术大大改进了X射线、紫外线和红外线拍摄的技术运用，也带来了更多图像加工处理的可能性。

通过**点的研究**所展开的分析方法能得出材质方面的专业结论，它们或是关于作品本身，或是关于作品内部或表面存在的、在老化或外部影响中产生的物质。这些结论可以用于作品的物质鉴定和损伤情况的诊断。

五花八门的分析方法可以有的放矢地被运用于无机物或有机物材料的鉴定中。过去二十年，对艺术作品无损伤的研究方法得到蓬勃发展。下文的介绍会提供一些这方面的基本信息，虽然零碎但也足够匹配本章的要求。

一部分此类研究借助了显微镜的方法。使用采样进行分析的方法正是如此，它将嵌入式的图像层横截面用作显微镜下的切片，乃至用于其他仪器，如扫描电子显微镜。[51]样本提取的图像层（绘画工艺的上层、镀金层、壁画中的灰泥层等）可以作为嵌入式的横截面层被放在显微镜下仔细研究、拍摄、绘制成图形。在实物研究中，它们是调查图像层次顺序的有力辅助，有些细节只有在图像层横截面中才能看见。[52]

在无机物材料的分析鉴定领域，微型化学显微镜学（mikrochemische Mikroskopie）尤为重要。[53]一般在做物质分析，尤其金属化合物形式的颜料和金属的分析时，会用到发射光谱（Emissionsspektrum）分析法[54]和更新的激光发射光谱分析法[55]。发射光谱分析法要求一定的采样量（虽然量极少），X射线荧光光谱仪（Röntgenfluorezenz）分析法则根据研究对象的具体形式可以免去采样。[56]红外吸收光谱（Infrarotabsorptionsspektrografie）既可以运用于无机物也可以运用于有机物材料上。[57]除了利用显微探针[58]开展的分析工作之外，近年来活化分析（Aktivierungsanalyse）在科技考古学中也占据了特殊地位。由于这种研究方法必须与重要的研究中心或大型实验室合作才能展开，因此它能发挥的作用有限。[59]所有前面提及的化学分析方法（除了脱离分子结构的红外光谱学［Infrarotspektroskopie］外）都是在研究物质的组成，

通过鉴定元素来得出关于物质材料的结论。微观结构分析（一般指德拜－谢尔[1]模式的 X 射线晶体学方法）与元素分析相反，研究的是颜料样本的晶体结构，再将其固定在底片上形成衍射图像。[60]通过 X 射线微观结构分析，可以区分那些化学成分类似但晶体结构不同的颜料，如碱性的铅白和中性的铅白。这种分析方法在鉴定中的重要运用还有一个例子，就是可用于检测壁画上析出的盐霜。

有机物材料（图画载体、调和剂、颜料、覆盖料）的鉴定要复杂得多。要准确鉴定图画载体的木材种类需要用到木材解剖研究中的**微观木材鉴定**，这种方法也需要提取样本。[61]年轮研究（树轮年代学）能够帮助我们判断木质画架的年代，因为树轮年代学可以确定树木的砍伐时间为作品创作的上限时间，还可以帮助弄清楚木质画架的不同部分是否出自同一块木材。[62]微观和微量化学的纤维鉴定能得出织物载体的鉴定结论。[63]调和剂由于其化学成分的复杂性和老化过程中的各种特殊变化，鉴定难度一直最高，更不用说还常有混合型调和剂。经典的做法是采用微量化学检测，查明调和剂的类型，如油料、蛋白质调和剂（动物胶质）和树脂。[64]更现代的方法则是运用色谱法（Chromatografie）[65]和上文已经提到的红外光谱学，后者还有助于检测蜡等材质。当然，自然科学的实物研究方法种类远不止如此。不过面对所有现代分析方法时必须时刻注意，各种被艺术史家视为"客观"的检测结果，其实都带有一定程度的阐释色彩。对不同的方法及其结论进行综合提炼而得出鉴定结果时，也同样需要做阐释。在这个过程中，艺术史家、修复专家和自然科学家的鉴定意见都应该尽量保持客观，这是他们应尽的义务。

注释和参考文献

在本章框架允许的范围内，笔者将注释的形式设计为带关键词的简单文献综述。

1　指对 X 射线研究有杰出贡献的两位科学家彼得·德拜（Peter Debye）和保罗·谢尔（Paul Scherrer）。——译注

[1] 关于修复实践中的鉴定和相应的记录，可参见：F. Kieslinger, Ein neues Verfahren, den Zustand alter Gemälde ohne chemischen Eingriff festzustellen (《对旧油画状态不造成化学破坏的一种新鉴定方法》), in: *Belvedere* (《观景殿》) 8, 1928, S. 37-40; A. Kumlien, Les fiches de renseignements techniques sur les peintures contemporaines (《当代油画的技术信息汇报》), in: *Museion* (《现当代艺术博物馆》), Nr. 25-26, 1934, S. 220-225; G. L. Stout, A museum record of the condition of paintings (《油画状态的博物馆记录》), in: *Technical Studies in the Field of the Fine Arts* (《艺术领域的技术研究》) 3, 1935, S. 200-216; G. L. Stout, General notes on the condition of paintings. A brief outline for purposes of record (《油画状态的一般说明：出于记录目的的略述》), in: *Technical Studies in the Field of the Fine Arts* (《艺术领域的技术研究》) 7, 1939, S. 159-166; Manuel de la conservation et de la restauration des peintures (《绘画保护和修复手册》), Office International des Musées, Paris 1939, S. 15-20; E. Michel, La.vie dans les musées. I. Au musées du Louvre. Le service d'étude et de la documentation du département des peintures (《博物馆生活 1·在卢浮宫：绘画部门的研究和记录工作》), Bruxelles 1947, Office de publicité (10 S.); D. H. Dudley/I. Bezold, Museum registration methods (《博物馆登记方法》), Washington, American Association of museums 1958, (225 S.); H. Althofer, Zur Dokumentation in der Gemälderestaurierung (《油画修复的记录》), in: *Oesterreichische Zeitschrift für Kunst und Denkmalpflege* (《瑞士艺术和文物保存杂志》), 17, 1963, S. 83ff.; M. Becker, Dokumentation bei Restaurierungsarbeiten (《修复工作的记录》), in: *Neue Museumskunde* (《新博物馆学》) 7, 1964, S. 156 ff.; R. E. Straub, Bildbelege und Dokumentation in situ im Bereich der Denkmalpflege (《文物保存领域的现场图像证据和记录》), in: *Nachrichtenblatt der Denkmalpflege in Baden-Württemberg* (《巴登符腾堡州文物保护》) 10, 1967, S. 58-63; Graf Adelmann von Adelmannsfelden, Die Abfassung des Arbeitsberichtes in der Denkmalpflege (《文物保护领域工作报告的编写》), in: *Nachrichtenblatt der Denkmalpflege in Baden-Württemberg* (《巴登符腾堡州文物保护》) 10, 1967, S. 76 ff.; R.-H. Marijnissen, Dégradation, conservation et restanration de l'œuvre d'art (《艺术作品的拆除、保护和修复》), 2 Bde., Brüssel 1967（书中特别重要的是跟记录有关的相关章节，出现在 Bd. l, S. 245-299）; J. S. Karig, Dokumentation im Museum. *Archäografie* (《博物馆中的记录工作：考古志》) 2, 1971, S. 141-146; Inventarisation, Dokumentation und Pflege von Museumsgut. Arbeitsheft des Bayerischen Landesamtes für Denkmalpflege (《博物馆藏品的编目、记录与保护：巴伐利亚州文物保护工作手册》), Nr.1.Herausgegeben vom Bayerischen Landesamt für Denkmalpflege , München 1978; B. Harold,

Documentation of conservation in museum: the quest for a solution (《博物馆保存记录：探寻解决方案》), ICOM Committee for Conservation, 5th Triennial Meeting, Zagreb 1978; 78/4/1/1-2; E. Pacoud-Rème/S. Bergeon/Félix C. Mathieu/F. Canet, Etablissement d'un classement thématique de la documentation écrite et photographique au service de restauration des peintures des musées nationaux (《为国家博物馆油画修复工作的文字和照片记录所建立的主题分类 》), ICOM Committee for Conservation, 5th Triennial Meeting, Zagreb 1978, 78/4/6/1-6; D. G. Vaisey, Recording conservation treatment (《保存方法的记录》), in: *Journal of the Society of Archivists* (《档案保管员协会期刊》)6, Nr. 2, 1978 S. 94-96; H. Jedrzejewskaja, Problems of ethics in conservation practice (《保存实践工作中伦理问题》), in: *Problems of the Completion of Art Objects* (《艺术对象的补全问题》), 2nd International Restorer Seminar, Budapest 1979, S. 35-46; Konservierung-Restaurierung-Renovierung: Grundsätze, Durchführung, Dokumentation. Arbeitsheft 6 des Bayerischen Landesamtes für Denkmalpflege (《保存-修复-修补：基本原则、实施和记录，巴伐利亚州文物保护工作手册第 6 卷》), Herausgegeben vom Bayerischen Landesamt für Denkmalpflege, München 1979; A. Wyss, Von Befunden und Farben (《论鉴定与颜色》), Aus der Arbeit der Öffentlichen Basler Denkmalpflege(《巴塞尔市公共文物保存研究》), Basler Stadtbuch 100, 1979, Basel 1980, S.168-180; M. Koller, Restaurierwerkstätten , zu ihrer Aufgabe in der wissenschaftlichen Dokumentation und Auswertung (《论修复工作室在科学记录和评估中的任务》), in: *Safe Guarding of Medieval Altarpieces and Wood Carvings in Churches and Museums* (《中世纪祭坛画和木质雕像在教堂和博物馆中的的安全防护》); *Kungl Vitterhets Historie och Antikvitaets Akademiens* (《历史和古典文化学院》), *Konferenser* (《讲坛》)6, Stockholm 1980, S. 117-126; A. Lautraite, Le constat d'état au Service de la restauration des peintures des Musées Nationaux (《国立博物馆中油画修复部门的工作汇报》;《修复工作中的问题、伦理观和科学调研》), Problems of Completion, Ethics and Scientific Investigation in the Restauration Bd. 3. Budapest 1982, S. 55-61; H. Reichwald, Grundlagen wissenschaftlicher Konservierungs- und Restaurierungskonzepte, Hinweise für die Praxis (《科学保存和修复概念的基本原理：实践指南》), in: *Erfassen und Dokumentieren im Denkmalschutz. Schriftenreihe des Deutschen Nationalkomitees für Denkmalschutz* (《文物保存法的编写和记录：德国国家文物保护委员会丛书》) Bd. 16, 1982, S. 11-36; K. L. Dasser; Untersuchung und Dokumentation als wesentliche Bestandteile einer Restaurierung (《调研和记录作为修复的核心组成部分》), in: *Jahrbuch der Bayerischen Denkmalpflege*(《巴伐利亚州文物保存年鉴》)36, 1982, S. 95-108; M. Koller, Restaurierungswerkstätten und wissenschaftliche Dokumentation (《修复工作室和科学

记录》), in: *Maltechnik-Restauro*（《绘画技术–修复》）88, 1982, S. 59-66; G. Stolz, Erfassung, Inventarisation und Betreuung des nicht musealen (kirchlichen) Kunstgutes（《非属博物馆（或教堂）的艺术藏品的汇编、编目和管理》), in: *Arbeitsblätter für Restauratoren*（《修复人员工作手册》）15, 1982, Nr. 2, Gruppe 22, Dokumentation（《记录》), S. 18-23; D. Drown, Record keeping, notes from a private restorer（《记录：一位私人修复师的笔记》), in: *The Conservator*（《文物修复员》）1983, Nr. 7, S. 17; Caring for collections: strategies for conservation maintenance and documentation. A report on an American Association of Museums project（《收藏的管理：艺术作品保存和记录策略——美国博物馆项目协会报告》), Washington (American Association of Museum) 1983 (44 S.); J.-M. Arnoult, Pour un avenir de la documentation（《为了记录工作的未来》), ICOM Committee for Conservation, 7th Triennial Meeting, Copenhagen 1984; R. Drewello, Dokumentation beim Bayerischen Landesamt für Denkmalpflege, Fachgebiet Stein（《巴伐利亚州文物保护工作手册——专业领域：石头》), in: *Arbeitsblätter für Restauratoren*（《修复人员工作手册》）1985, Heft 2, Gruppe 22, Dokumentation（《记录》), S. 24-30; H. Reichwald, Möglichkeiten der zerstörungsfreien Voruntersuchung am Beispiel der ottonischen Wandmalereien in St. Georg Reichenau-Oberzell（《无损预检测方法——以圣乔治教堂奥托式壁画为例》), in: *Historische Technologie und Konservierung von Wandmalerei*（《壁画的传统工艺和保存》); A. Bühlmann, Dokumentationsmethoden im Bereich der polychrom gefassten Skulptur mit Anwendungsbeispielen der bildlichen Dokumentation an drei Skulpturen aus dem 16. Jahrhundert（《彩饰雕像的记录方法——以16世纪的三尊雕像的图像记录为例》); Diplomarbeit MS an der Fachklasse für Konservierung und Restaurierung HFG an der Schule für Gestaltung Bern, Bern 1986; F. Hellwig, Die Restaurierungsdokumentation im Germanischen Nationalmuseum Nürnberg（《纽伦堡日尔曼国家博物馆修复记录》), in: *Arbeitsblätter für Restauratoren*（《修复人员工作手册》）1986, Heft 1, Gruppe 22, Dokumentation（《记录》), S. 34-41; B. Löffler-Dreyer, Voruntersuchung am Cismarer Altar-eine Dokumentationsmethode als Grundlage für ein Restaurierungskonzept（《西斯玛祭坛的预检测——作为修复概念基础的一种记录方法》), in: *Zeitschrift für Konservierung und Kunsttechnologie*（《保存和艺术工艺杂志》）1, 1987, Heft 1, S. 110-117; H. Reichwald, Sinn und Unsinn restauratorischer Untersuchungen. Zur Befunderhebung als Teil einer Konzeption（《修复研究的意义与无意义：论结果调查作为概念的一部分》), ebda. Heft 1, S.25-32; U. Schießl, Untersuchen und Dokumentieren von bemalten Holzdecken und Täfelungen（《木质天花板和护壁镶板的研究和记录》), Bern 1987 (dort weitere Literatur); Deutscher Restauratorenverband/Österreichischer Restauratorenverband/Schweizerischer Verband

für Konservierung und Restaurierung, Dokumentation in der Restaurierung. Akten der Vorträge der Tagung in Bregenz 23. bis 25. November 1989 (《修复工作中的记录——布雷根茨会议［1989 年 11 月 23 — 25 日会议报告档案］》), Salzburg 1994（书中包含大量这一主题的文章和文献索引）。

［2］已出版过的艺术技艺方面重要的一手书目和文献索引，首先可参考：Ch. L. Eastlake, Methods and Materials of Painting of the Great Schools and Masters (《伟大画派和大师的绘画方法和材料》), 2 Bde., New York 1960，首次出版是在 1846 年，标题为 "Materials for a History of Oil Painting"（《油画史资料》）, 2 Bde. erschienen ; M. P. Merrifield, Original Treatises on the Arts of Painting (《关于绘画艺术的原创论文》), London, 2 Bde., 1849, New York 1967。由 Theophilus Presbyter、Cennino Cennini、Heraclius、Leonardo 供稿，R. Eitelberger von Edelberg 编辑的这本读物具有重要地位：Quellenschriften für Kunstgeschichte und Kunsttechnik, des Mittelalters und der Renaissance (《中世纪和文艺复兴时期的艺术史和艺术工艺的历史文献》), Wien 1871 f. 到世纪之交 E. Berger 的下列著作十分重要：Quellen und Technik der Fresko-, Öl- und Temperamalerei des Mittelalters (《中世纪湿壁画、油画和蛋彩画的起源和工艺》), München ²1912; Quellen für Maltechnik während der Renaissance und deren Folgezeit (《文艺复兴及之后的绘画技术文献》), München 1901; D.V. Thompson, The Materials of Medieval Painting (《中世纪绘画材料》), London 1936。这部博士论文由于没有印刷出版而不太为人所知：E. Ploß, Studien zu den deutschen Maler und Färbebüchem des Mittelalters (《中世纪画家和印染工》), Phil. Diss. München 1952。这本专著中包含丰富的关于绘画技术的一手文献：S. M. Alexander erwähnt: Towards a History of Art Materials - A Survey of Published Technical Literature (《关于美术材料史——已出版的技术文献调查》), in: *Art and Archaeological Abstracts* (《艺术和考古学概述》) Vol. 7, New York 1969, Nr. 3 (Part I: From Antiquity to 1599), Nr. 4 (Part II: 1600-1750) und Vol. 8, New York 1970/1971, Nr. 1(PartIII: 1751- Late 19th Century); U. Schießl, Die deutschsprachige Literatur zu Werkstoffen und Techniken der Malerei von 1530 bis ca. 1950 (《1530—1950 年间关于绘画材料和技术的德语文献》), Worms 1989; ders., Quellen zur Maltechnik des Mittelalters und der frühen Neuzeit (Medieval sources on painting techniques) (《中世纪和近代绘画工艺相关文献（中世纪绘画工艺资料）》), in: Gefasste Skulpturen I Mittelalter (《彩饰雕像 I：中世纪》), Wien 1998, S. 31-41; A. Wallert/ E. Hermes/Marja Peek, Historical Painting Techniques, Materials and Practice (《传统油画技术、材料和实践》), Leiden 1995; Neuerdings umfassend M. Clarke, The Art of All Colours: Medieval Recipe Books for Painters and Illuminators (《一切色彩的艺术：材料与实践》), London 2001。

［3］以下文献既吸收了艺术工艺方面的文献成果，也使用了原物鉴定方面的文献：M. Koller/F. Kobler, Farbigkeit der Architektur（《建筑的色彩》），in: *Reallexikbn zur Deutschen Kunstgeschichte*（《德国艺术史百科全书》）Bd. 7, München 1978/1979, Sp. 274-428; Th. Brachert/F. Kobler, Fassung von Bildwerken（《雕塑作品的彩饰》），in: ebd., Sp. 743-826; U. Schiess , Techniken der Fassmalerei in Barock und Rokoko（《巴洛克和洛可可时期的彩饰工艺》），Worms 1983; R. E. Straub, Tafel- und Tüchleinmalerei des Mittelalters（《中世纪木板画和绢画》），in: *Reclams Handbuch der künstlerischen Techniken*（《雷克拉姆艺术工艺手册》）Bd. 1, Stuttgart 1984, S. 131-259; M. Koller, Das Staffeleibild der Neuzeit（《近代架上绘画》），in: ebd., S. 267-434。这些文献中引用了丰富的相关文本。

［4］F. Engerand, Inventaire des tableaux du Roy (...)（《罗伊油画目录（……），N. 拜伊整理》），rédigé par N. Bailly, Paris 1899, S. 12-16.

［5］G. Emile-Mâle, Jean Baptiste Lebrun (1748-1813). Son rôle dans l'histoire de la restauration des tableaux en France（《勒布朗及其法国历史上油画修复的作用》），in: *Mémoires de la Fédération des soc. hist. et arch. en France*（《法国历史与建筑回忆》）8, 1956, 407, dies., Survol sur l'histoire de la restauration des peintures du Louvre（《卢浮宫油画的修复史概述》），in: Geschichte der Restaurierung in Europa, Band 1(Akten des internationalen Kongresses «Restauriergeschichte» Interlaken 1989（《欧洲修复史》第 1 卷［1989 年国际会议"修复史"版块］），Worms 1991, S. 84-96.

［6］*Rieggers Archiv der Geschichte und Statistik, insbesondere von Böhmen*（《波西米亚》）15, Dresden 1792, S. 1-93. 更详细的描述见于：Ph. Hackert, Über den Gebrauch des Firnis in der Mahlerey（《论绘画中的清漆使用》），Dresden 1800, S. 18 f.。对科技考古学发展历程的描述见于：J. Riederer, Kunstwerke chemisch betrachtet（《艺术作品的化学分析》），Berlin 1981, S. 1-7; A.-Ch. Brandt/J. Riederer, Die Anfänge der Archäometrie-Literatur im 18. únd im 19. Jahrbundert（《18、19 世纪科技考古学文献的诞生》），in: *Berliner Beiträge zur Archäometrie*（《柏林科技考古学文集》）Bd. 3, Berlin 1978, S. 161-173。

［7］1963 年美国国际文物修复中心的《莫瑞·皮斯报告》（Murray Pease Report）对"修复师"做出了如下定义："修复师的工作由三个部分组成：一、为了确认材料、制作方法、年代和其他原因造成的改变，而对艺术作品进行科学分析研究，并与其他类似材料做比对，不过最后一项并非必要的初步工作，但不作为处理的初步条件；二、由私人或机构经营者对艺术作品进行的检查和处理；三、提供之前掌握的关于特定物品的状况、真实性、作者身份或年龄的信息，其形式可以是正式的出版物，也可以是私下的交流。"参

见：The Murray Pease Report, in: *Studies in Conservation*（《文物保护研究》），1964, S. 116-121。这里也包括国际艺术文物修复协会 1964 年在威尼斯出版的相关文章，德文版见：*Österreichischen Zeitschrift für Kunst und Denkmalpflege*（《奥地利艺术和文物保护杂志》）22, 1968, S. 100 ff.。

［8］一个经典的案例是根特祭坛画从战争地运回后接受的研究：L'Agneau mystique au laboratoire. Examen et traitement（《神秘的羔羊：研究与调查》），Anvers 1953。对"斯图加特的伦勃朗"的真伪鉴定也非常有名，出版物见：*Panthéon*（《先贤祠》）21, 1963, S. 63-100。这部著作中有丰富的带侧翼祭坛的研究案例：M. Koller, Hauptwerke spätgotischer Skulptur und ihre aktuelle Restaurierung als Anlass wissenschaftlicher Kolloquien（《以后期哥特式雕塑的主要作品及其当前修复工作为契机的科学研讨》），in: *Maltechnik-Restauro*（《绘画技术-修复》）84, 1978, S. 81-95。

［9］可参见：J. Riederer, Die internationalen Institute für Archäometrie, ihre Arbeitsweise und der Stand der Forschung（《科技考古学国际研究所：工作方式和研究现状》），in: *Maltechnik-Restauro*（《绘画技术-修复》）81, 1975, S. 11-19; ders., Kunstwerke chemisch betrachtet（《艺术作品的化学分析》），Berlin 1981, S. 162。

［10］此处参考注释［1］中 R. E. Straub 关于文物保护中的图像证据和原始记录的文章。

［11］关于雕塑的记录首先见于 H. Wilm, Die gotische Holzfigur（《哥特式木雕》），Stuttgart 1942, S. 37 und 31。关于板面绘画上的标记，参见：R. E. Straub (wie Anm. 3), S. 149。鲁本斯的案例，参见：H. v. Sonnenburg, Rubens' Bildaufbau und Technik（《鲁本斯的绘画结构和技术》），in: *Maltechnik-Restauro*（《绘画技术-修复》）85, 1979, S. 77, ab。此外重要的证据还有 18、19 世纪织物编织的亚麻布印章和画布的颜料商，参见：B. N. E. Muller, Early American Colorman's Stencil（《早期美国颜料商人的印刷模板》），in: *International Institute for Conservation American Group Bulletin*（《保存国际协会·美国集团公告》）9, 1969, Heft 2, S. 14。

［12］此处有一精彩案例，见注释［11］中：Wilm, S. 117 ff. mit Abb。在 Ignaz Günthers Altmannsteiner Kruzifix 的题词下有以笔记形式出现的全部修复内容，可参考：J. Taubert, Zur Restaurierung des Kruzifixes von Ignaz Günther in Altmannstein（《伊戈纳兹·冈瑟在阿尔特曼施泰因修复十字架的情况》），in: *Das Münster*（《大教堂》）14, 1961, S.361ff.。在维斯朝圣教堂的一个侧祭坛中保存着一封信，是彩绘画家留下的：A. Satzger, Kunsthistorischer Fund in der Wieskirche（《维斯教堂的艺术发现》），in: Feierstunden am Lechrain, Unterhaltungsbeilage zu den *Schongauer Nachrichten*（《莱克雷恩纪念会，施恩告尔新闻休闲副刊》）Nr. 29, 6. November 1949。

［13］在铜版画的年代判定中，区分锤制或轧制的工艺特别重要，本章在此并未详述。铜片的轧制技术最早也要到18世纪才成熟。

［14］此处参考：K. Wehlte, Farbnamen, ein Problem der Gegenwart（《色彩名称：一个当代的问题》），in: *Maltechnik*（《绘画工艺》）76, 1970, S. 65 ff.。

［15］其他的反面例子还有，例如有人会把一般语言习惯中的"盐分析出"称为"钾析出"，而没有进一步的分析。有人描述绘画底色时，也会未加分析验证，仅凭肉眼观察而错用"白垩层"（指的是一种包含碳酸钙颜料的底层）。其实它有可能是碳酸钙颜料，也有可能是石膏层（硫酸钙）。

［16］A. Gräfin Ballestrem, Cleaning of Polychrome Sculpture（《彩色雕塑的清洁》），in: Conservation of Wooden Objects. Preprints of the Contributions to the New York Conference on Conservations of Stone and Wooden Objects 7.-13. Juni 1970（《木制品的保存：1970年6月7—13日纽约石制品和木制品保存大会投稿预印本》），London 21981, Bd. 2, S. 71 f.。

［17］参考注释［1］中的文献。

［18］消息来源于黑罗尔茨贝格的修复师Eike Oellermann的友好告知。

［19］案例参见：Inventarisation, Dokumentation und Pflege von Museumsgut, Arbeitsheft des Bayer. Landesamtes für Denkmalpflege（《博物馆藏品的编目、记录与保护：巴伐利亚州文物保护工作手册》），Nr. I, München 1978. 这是一个目标明确的项目清单，而非普遍适用的表格，见附录1。

［20］此处参见：H. Reichwald (wie in Anm. 1)。这里也会用到示意图，彩色雕塑上也运用了同样或类似的记录系统。

［21］相片记录的发展历程可参见：Manuel de la Conservation et de la Restauration des peintures（《绘画保护和修复手册》），Paris 1939, S. 29 f.; J. Taubert, Über das Fotografieren bei der Restaurierung von Skulpturen（《论雕塑修复中的摄影术》），in: *Wissenschaftliche Zeitschrift der Martin-Luther-Universität Halle-Wittenberg*, Gesellshafts- und Sprachwissenschaftliche Reihe 9（《哈勒-维滕堡马丁路德大学学报：社会学与语言学版，第9卷》），1960, S. 415-420。关于各种相片类型的耐久性问题参见：A. Kuhn-Wengenmayr, Fotografische Dokumentation im Museum（《博物馆摄影记录》），in: *Inventarisation, Dokumentation und Pflege von Museumsgut*（《博物馆藏品的编目、记录与保护》）(wie Anm. 16), S. 16 f.。文物保护和鉴定方面关于确切的实物拍摄的导论确实不多。相片在可见光中可能的运用方式参见：C. Grimm vor, Detailfotografie als Hilfsmittel der Werkstattforschung（《细节照片作为艺术工作室研究的辅助方式》），in: *Maltechnik-Restauro*（《绘画技术-修复》）87, 1981, S. 244-260; R. Sachsse,

Zur photographischen Dokumentation（《论摄影记录》）, in: *Raum und Ausstattung rheinischer Kirchen 1860-1914*（《莱茵地区教堂的空间和装潢：1860—1914 年》）, hg. v. Udo Mainzer, Düsseldorf 1981, S. 41-46.（=Beiträge zu den Bau- und Kunstdenkmälern im Rheinland Bd.26）（《关于莱茵地区建筑作品和艺术遗产的论文集》）; P. Grunwald, Verarbeitung und Archivierung von Negativen, Diapositiven und Vergrößerungen（《摄影中负片、透明正片和放大的处理和存档》）, Mainz 1984. (=Schriften des Deutschen Archäologen-Verbandes VII)。

［22］摄影测量法的具体方法在此不做赘述。塑像领域的简单介绍，见注释［9］中的 J. Riederer, S. 143。另外可参见：H. Foramitti und M. Koller, Fotogrammmetrische Arbeiten für das Stift Melk（《梅克尔修道院摄影测量工作》）, in: *Österreichische Zeitschrift für Kunst und Denkmalpflege*（《奥地利艺术和文物保护杂志》）34, 1980, Nr. 3/4, S. 120-124; H. Foramitti , The use of photogrammetry in restoration（《修复工作中摄影测量法的使用》）, in: *Conservation within historic buildings, IIC Preprints Contributions to the Vienna Congress*（《历史建筑的保护，IIC 维也纳会议论文集预印本》）, September 7-13, London 1980, S. 57-59, 此书中有丰富的文献资料。同时，还有一些运用摄影测量法测量祭坛的案例，其中的典型案例，同时也以记录文件的形式出版的一部是关于 Pacher-Altar 的著作：H. Foramitti u. a., Photogrammetriscbe Aufnahme und Auswertung des Pacher-Altars（《帕赫祭坛的摄影测绘记录和评估》）, in: M. Koller/N. Wibiral, Der Pacher Altar in St Wolfgang (Studien zu Denkmalschutz und Denkmalpflege, Bd. II), Wien 1981, S. 108-144, 书中有丰富的插图示例。在德国，使用摄影测量法测量的祭坛案例有埃斯灵祭坛（Esslinger Altar）和施瓦巴赫祭坛（Schwabacher Altar）。

［23］I. Bogovicic, Symboles graphiques dans la documentation concernant la restauration（《修复记录中的图形象征》）, ICOM Committee for Conservation, 6th Triennial Meeting, Ottawa 1981, 81/4/l.

［24］以下专著不仅在此方面颇有建设性，也涉及文物保护的重要性：A Magrl, Bauaufnahme in der Praxis des freien Architekten: Wissenschaftliche, technische, wirtschaftliche Ergebnisse（《自由建筑师实践中的建筑测描：科学、技术、经济成果》）, in: Erfassen und Dokumentieren im Denkmalschutz(《文物保存法的编写和记录：德国国家文物保护委员会丛书》) (Schriftenreihe deś Deutschen Nationalkomitees für Denkmalschutz, Heft 16), Stuttgart 1982, S. 54-61。

［25］一般参见：E. Darmstaedter, Berg-, Probir- und Kunstbüchlein（《山脉、试验和艺术手册》）, München 1926; ders., Technisches Schrifttum des alten Handwerks（《传统手工艺技术文献》）, in: *Kultur des Handwerks*, Amtl. Zeitschrift der Ausstellung "Das Bayerische Handwerk"（《手工艺文化》）,（《"巴伐利亚手工制品"展览官方杂志》）Heft 15, April 1927, S. 145 ff.。

在艺术工艺学领域尤其重要的是 Thomas Brachert 和 Manfred Koller 的著作，其中中世纪绘画领域的重要著作参考 Rolf E. Straub。

［26］可参见：B. Bischoff, Die Überlieferung des Theophilus-Rugerus nach den ältesten Handschriften（《西奥菲勒斯最古老的抄本传说》）, in: *Münchner Jahrbuch der bildenden Kunst*（《慕尼黑造型艺术年鉴》）, 3. F. Bd. 3/4, 1952/53, S. 145-149。除了注释［2］中提及的文献还可参见：D. V. Thompson jr., Trial Index to Some Unpublished Sources for the History of Medieval Craftmanship（《中世纪工艺史未发表文献的试验索引》）, in: *Speculum*（《反射镜》）10, 1935, S. 410-431。这方面的专门文献不多（参见注释［25］）。关于 17—19 世纪装饰绘画的德文印刷本一手文献，可参见：U. Schiessl, Techniken der Fassmalerei in Barock und Rokoko（《巴洛克和洛可可时期的彩饰工艺》）, Worms 1983, S. 241-252; ders., Die deutschsprachige Literatur zu Werkstoffen und Techniken der Malerei von 1530 bis ca 1950（《1530—1950 年间关于绘画材料和技术的德语文献》）, Bibliografie, Worms 1989。

［27］这种做法可参见：K. Nicolaus, Untersuchungen zur italienischen Tafelmalerei des 14. und 15. Jahrhunderts（《14 和 15 世纪的意大利木板绘画研究》）, in: *Maltechnik-Restauro*（《绘画技术–修复》）1973, S. 142-192。然而，借助少量意大利板面绘画究竟能否掌握一手文献中提到的特殊工艺，是一个大问题。这个问题主要体现在作者在第 63 至第 66 章比较关于画笔制造的文章和当时的作品，试图寻找落后的、粘在一起的刷毛："这些板面绘画中无一能找到原始的画笔刷毛的痕迹。"(ebd., 2. Teil, S. 248). D. Bomford/J. Dunkerton/D. Gordon et al., Art in the Making. Italian painting before 1400（《艺术创作——1400 年前的意大利绘画》）, London 1989。

［28］这种研究在颜料的材料史研究领域很明显：发明、生产和交易前后的信息都要记录下来。不过也有保留至今依然可以使用的经典颜料并没有上述记录。参见：H. Kühn (wie Anm. 34); ders., Farbe, Farbmittel: Pigmente und Bindemittel in der Malerei（《颜色、着色剂：绘画中的颜料和粘着剂》）, in: *Reallexikon zur Deutschen Kunstgeschichte*（《德国艺术史百科全书》）Bd. 7, München 1978/1979, Sp. 1-54; ders. ähnlich in: Farbmaterialien, Pigmente und Bindemittel(《色彩、颜料、粘着剂》), in: *Reclams Handbuch der künstlerischen Techniken*（《雷克拉姆艺术工艺手册》）Bd. 1, Stuttgart 1984, S. 11-54; H.-P. Schramm/B. Hering, Historische Malmaterialien und ihre Identifizierung（《绘画材料及其鉴定》）; Stuttgart 1995 (= Bücherei des Restaurators Bd 1)。

［29］对慕尼黑圣米歇尔教堂立面上的统治者雕像的着色情况的描述，就是一个旅行报告的例子。这是一个残损较严重的作品，可能有青铜仿作存世。参见：W. Bertram, Die

Restaurierung der Giebelfassade von St. Michael in München(《慕尼黑圣米歇尔教堂山墙立面的修复》), in: *Deutsche Kunst und Denkmalpflege*(《德国艺术和文物保存》) 1961, bes. S. 38; ebenso H. Friedel, Die Farbigkeit der Herrscherfiguren an der Michaelskirche in München(《慕尼黑圣米歇尔教堂君主雕塑的色彩研究》), in: *Maltechnik-Restauro*(《绘画技术-修复》) 1, 1972, S.42-45; auch Th. Brachert, Die Techniken der polychromierten Holzskulptur(《彩色木质雕像工艺》), in: *Maltechnik-Restauro*(《绘画技术-修复》) 1, 1972, Anm. 36)。另有三种历史描述持反对意见（均为 1697 年之前，即教堂第一次修复之前的文本），认为雕塑是白色大理石的质地。对这些文献的详细解析见：L. Altmann, St. Michael in München(《慕尼黑圣米歇尔教堂》), in: *Beiträge zur altbayerischen Kirchengeschichte*(《古巴伐利亚教堂史论文集》) 1976, S. 17ff.。本章除了其他内容，主要讲述了旅行报告。

［30］已出版的中世纪祭坛合约见：H. Huth, Künstler und Werkstatt der Spätgotik(《哥特后期的艺术家和艺术工作室》), Darmstadt ²1977, S. 108-136。18 世纪祭坛合约的细节见：M. Koller, Barockaltäre in Österreich: Technik-Fassung-Konservierung(《奥地利的巴洛克祭坛：技术-彩饰-保存》), in: Der Altar des 18. Jahrhunderts(《18 世纪的祭坛》), 1978, S. 223-269。南德对应的文献见：U. Schiessl (wie Anm, 3)。在油画研究中，艺术家和委托人之间的互动也非常频繁，只需想想丢勒（海勒祭坛）或鲁本斯与委托人的交流中提到的技术问题就明白了，这是最有名的例子。浏览艺术家的日记有时也会大有收获，这方面的大量材料尚未编辑整理，代表案例比如：Eva Maria Vollmer, Neue Erkenntnisse zur Innenausstattung der Wallfahrtskirche Maria Steinbach an der Iller(《伊勒河畔的玛利亚·施坦恩巴赫圣地教堂内部装饰的新发现》), in: *Ars Bavarica*(《巴伐利亚艺术》) 15/16, München 1980, S. 97-104。新的一手文献还有大师作品的展览目录：Die Bildhauerwerkstatt des Niklaus Weckmann und die Malerei in Ulm um 1500(《尼古拉斯·威克曼的雕刻工作室和 1500 年前后的乌尔姆绘画》), Stuttgart 1993。

［31］这一步从一般的技术文献就开始了，唯一的相关论文是：J. A. van de Graaf, The Interpretation of Old Painting Recipes(《古代绘画方法的阐释》), in: *Burlington Magazine*(《伯灵顿杂志》) 104, 1962, S. 471-475。

［32］E. E. Ploss, Die Fachsprache der deutschen Maler im Spätmittelalter(《中世纪晚期德国画家的专业语言》), in: *Zeitschrift für deutsche Philologie*(《德国哲学杂志》) 79, 1965, S. 70-83 und S. 315-324. Ploss 有过许多关于专业术语的详细研究，从中也体现了语文学问题的复杂性。

［33］U. Schiessl, Die Bestätigung kunsttechnischer Quellen durch technologische Unter-

suchungsbefunde (《通过工艺研究结果判断艺术工艺来源》), in: *Maltechnik-Restauro* (《绘画技术–修复》) 86, 1980, S. 9-22.

[34] 下例为一部新近的优秀概论，书中列举了大量相关文献: F. Mairinger/M. Schreiner, "New Methods of Chemical Analysis - a Tool for the Conservator" (《化学分析的新方法——文物修复员的一种工具》), in: Science and Technology in the Service of Conservation (《保存工作中的科学和技术》); Preprints of the Contributions to the Washington Congress, 3.-9. September 1982, London 1982, S. 5-15。此外还有: M. Schreiner/F. Mairinger, Chemische und physikalische Analysetechniken (《化学和物理分析技术》), in: Katalog der Ausstellung der Österreichischen Nationalbibliothek (《奥地利国家图书馆展览目录》) 8. Juni-13. Oktober 1984; Texte, Noten, Bilder. Neuerwerbungen, Restaurierungen, Konservierungen (《文字、笔记和图像: 重新购置、修复、保存》), Wien 1984, S. 315-335。导论性著作还有: J. Riederer (wie Anm. 6); Sauver l'art? Conserver-analyser-restaurer (《拯救艺术？保存–分析–修复》), Ausstellungskatalog Genf 1982; La vie mystérieuse des chefs d'oeuvre (《大师之作的神秘生涯》), Ausstellungskatalog Paris 1981; J. R. J. van Asperen de Boer, An Introduction to the Scientific Examination of Paintings (《绘画的科学检验入门》), in: *Nederlands Kunsthistorisch Jaarboek* (《荷兰艺术史年鉴》) 26, 1975 1976, S. 1-40, 书中提供了大量文献; Heimann Kühn, Möglichkeiten und Grenzen der Untersuchung von Gemälden mit Hilfe von naturwissenschaftlichen Methoden (《使用自然科学方法检验油画的途径和局限》), in: *Maltechnik-Restauro* (《绘画技术–修复》) 80, 1974, S. 149-162; H. P. Schramm/B. Hering, Historische Malmaterialien und Möglichkeiten ihrer Identifizierung (《传统绘画材料及其鉴定途径》), Dresden 1980。自然科学研究方面的古版书参见: M. de Wild, Het naruurwetenschapelijk onderzoek van schilderijen (《绘画的自然科学》), Gravenhage 1928; 其他文献参见: Kühn, S. 161, Anm. 16 ff.。

[35] A. Knoepfli u. a., Verallgemeinerung technologischer Untersuchungen besonders an gefasstem Stuck (《彩饰灰泥工艺研究概述》), in: Festschrift Walter Drack (《沃特·德拉克纪念文集》), Stäfa 1977, S. 268-284; E.-L. Richter, Sinn und Unsinn technologischer Untersuchungen (《工艺研究的意义与无意义》), in: *Mitteilungen 1979/80, Deutscher Restauratorenverband* (《德国修复人员协会 1979/1980 年通报》), Bonn 1980, S. 10-15。

[36] 参见注释 [34]，文献可参见伦敦 IIC 出版的 *Art and Archaeology Technological Abstracts* (《伦敦艺术和考古学工艺概论》)。

[37] 相应术语的应用参见: J. Taubert, Zur kunstwissenschaftlichen Auswertung naturwissenschaftlicher, Gemäldeuntersuchungen (《论油画科学研究的艺术学价值》), Phil.

Diss. Marburg 1956。

［38］资料汇编见注释［34］: Riederer, S. 144 ff.。

［39］此部分大量参考: F. Mairinger, Untersuchung von Kunstwerken mit sichtbaren und unsichtbaren Strahlen (《在可见光和不可见光下研究艺术作品》), Wien 1977, S. 17。

［40］Mairinger (wie Anm. 39). 更早的文献见: Ch. Wolters, Naturwissenschaftliche Metho-den in der Kunstwissenschaft (《艺术学中的自然科学方法》), in: *Enzyklopädie der Geisteswissenschaftlichen Arbeitsmethoden* (《人文学科工作方法百科全书》), 6. Lieferung, München 1970, S. 73。

［41］Mairinger (wie Anm. 39), S. 17 ff.. 详见: K. Nicolaus, Gemälde im Licht der Naturwissenschaft, Ausstellungskatalog Braunschweig 1978 (《自然科学视野中的油画: 1978 年布伦瑞克展览目录》), S. 11-33, 文中还提供了更多文献。

［42］Instruktiv Mairinger (wie Anm. 39), S. 20-29. 其历史发展和其他文献参见: Nicolaus (wie Anm. 41), S. 35-43。

［43］这方面不可忽视的著作是: Taubert (wie Anm. 37)。历史概述见: Nicolaus (wie Anm. 41), S.45 ff., 书中还有其他文献。详述见: Mairinger (wieAnm. 39), S.31-49; J. Taubert, Beobachtungen zum schöpferischen Arbeitsprozess bei einigen altniederländischen Malern (《对若干古荷兰画家创造性的工作步骤的观察》), in: *Nederlands Kunsthistorisch Jaarboek* (《荷兰艺术史年鉴》) 26, 1975, Bussum 1976, S. 41-72; K. Nicolaus, lnfrarotuntersuchung an Gemälden (《油画的红外线检测》), in: *Maltechnik-Restauro* (《绘画技术–修复》) 82, 1976, S. 73-101; M. Koller/F. Mairinger, Bemerkungen zur Infrarotuntersuchung von Malereien (《绘画作品的红外线检测评论》), in: *Maltechnik-Restauro* (《绘画技术–修复》) 83, 1977, S. 25-36。对这个问题的回应见: K. Nicolaus, ebd., S. 120; D. Hollanders-Favart/R. van Schoute (Hg.), Le dessin sous-jacent dans la peinture (Colloques I et II organisés par le Laboratoire d'étude des œuvres d'art par les méthodes scientifiques 1975 et 1977)(《绘画中的基本设计: 以科学方法进行艺术作品研究, 1975—1977 年》), Louvain 1979, darin S. 68-143 Bibliografie 1975-1978。

［44］这方面详细、系统的论述见: Mairinger (wie Anm. 39), S. 44 ff.。

［45］一般参见: A. Gilardoni/R. A. Orsini/S. Taccani, X-Rays in Art (《艺术中的 X 射线》), Como 1977, 书中有丰富的相关文献。

［46］此专著提供了历史概要和丰富的文献: Nicolaus (wie Anm. 41), S. 90-131。

［47］Ch. Wolters, Die Bedeutung der Gemäldedurchleuchtung mit Röntgenstrahlen (《油画 X 光透视的意义》), Frankfurt 1938; Taubert (wie Anm. 37).

［48］系统论述见：Mairinger (wie Anm. 39), S. 74 ff.。

［49］首次详细论述见：Mairinger (wie Anm. 39), S. 82 ff.。

［50］Mairinger (wie Arnn. 39), S. 70 ff.; Van Asperen de Boer (wie Anm. 34), S. 12 ff.; Nicolaus (wie Anm. 41), S. 96 ff..

［51］Riederer (wie Anm. 34), S. 112 f.

［52］J. Plesters, Cross-sections and Chemical Analysis of Paint Samples（《油画样品的切片分析和化学分析》）, in: *Studies in Conservation*（《文物保护研究》）2, 1955/56, S. 110.

［53］Kühn (wie Anm. 34), S. 155.

［54］Wolters (wie Anm. 40), S. 82; Riederer (wie Anm. 34), S. 123. 此文也做了详细论述：E.-L. Richter in: H. Westhoff/H. Härlin/E.-L. Richter/H. Meurer, Zum Freudenstädter Lesepult, Holztechnik. Fassung und Funktion（《木材工程学：彩饰和功能》）, in: *Jahrbuch der Staatlichen Kunstsammlungen in Baden-Württemberg*（《巴登符腾堡州国立艺术收藏馆年鉴》）17, 1980, S. 82.

［55］Mit Abb. Richter (wie Anm. 54): Kühn (wie Anm. 34), S. 156.

［56］Riederer (wie Anm. 34), S. 125.

［57］Ebd. (wie Anm. 34), S. 132.

［58］Ebd. S. 128.

［59］Ebd. S. 129.

［60］Kühn (wie Anm. 34), S. 156; Riederer (wie Anm. 34), S. 129 ff..

［61］使用显微技术进行木材鉴定的介绍见：D. Grosser/E. Geier, Die in der Tafelmalerei und Bildschnitzerei verwendeten Holzarten und ihre Bestimmung nach mikroskopischen Merkmalen（《木板绘画和雕塑中所使用的木材类型及如何根据显微特征进行鉴定》）, Teil I, Nadelhölzer, in: *Maltechnik-Restauro*（《绘画技术-修复》）81, 1975, S. 127-148, und Teil II, Europäische Laubhölzer, ebd. 82, 1976, S. 40-54。此类研究的结论会包含在相关著作中，遗憾的是数量并不多：J. Marette, Connaissance des Primitifs par l'Etude du Bois（《木材研究的初步知识》）, Paris 1961。更新的文献见：R. Kühnen und R. Wagenführ, Werkstoffkunde Holz für Restauratoren（《修复人员的材料学-木材》）, Leipzig 2002 (= Bücherei des Restaurators Band 6)。

［62］关于年轮研究的一个精彩的导论见：F. H. Schweingruber, Der Jahrring（《年轮》）, Bern 1983。关于树轮年代学的一些文献：J. Bauch/W. Liese/D. Eckstein, Über die Altersbestimmung von Eichenholz in Norddeutschland mit Hilfe der Dendrochronologie（《使用树轮年代学对北德地区的橡木进行年代测定》）, in: *Holz als Roh- und Werkstoff*（《木材作为原材料和加工材料》）25, 1967, S.285-291; E. Hollstein, Jahrringdatierung von Hölzern（《木材的年

轮测年》), in: *Arbeitsblätter für Restauratoren*(《修复人员工作手册》), Mainz 1968 (1), Gruppe 8, S. 1-9; J. Bauch/D. Eckstein, Dendro-chronological Dating of Oak Panels of Dutch Seventeenth-Century Paintings (《17世纪荷兰橡木画板的树轮年代学测量》), in: *Studies in Conservation* (《文物保护研究》) 16, 1970, S. 45-50; J. Bauch/D. Eckstein/M. Meier-Siem, Dating the Wood of Panel by a Dendrochronological Analysis of the Tree-rings (《使用树轮年代学对木质画板进行日期测定》), in: *Nederlands Kunsthistorisch Jaarboek* (《荷兰艺术史年鉴》) 1972, S. 48-96; J. Bauch/D. Eckstein/Q. Brauner, Dendrochronologische Untersuchungen an Gemäldetafeln und Plastiken(《油画画板和雕塑的树轮年代学研究》), in: *Maltechnik-Restauro*(《绘画技术–修复》) 80, 1974, S. 32-40; J. M. Fletcher, A Group of English Royal Portraits Painted Soon After 1513(《一批创作于1513年之后的英国皇家肖像画》); A Dendrochronological Study(《树轮年代研究》), in: *Studies in Conservation* (《文物保护研究》) 21, 1976, S. 171-178;Y. Trenard, L'art de faire parler le bois: initiation à la dendrochronologie (《描述木材的艺术：树轮年代学入门》), in: *Etudes généraux, Centre Technique du Bois* (《一般研究》) 163, 1978, S. 73; P. Klein/J. Bauch, Tree-Ring Chronology of Beech Wood and its Application in the Dating of Art Objects (《山毛榉木的树轮测年法及其在艺术作品日期鉴定中的应用》), ICOM Committee on Conservation, 6th Triennal Meeting, Ottawa 1981, Working Group: Easel Paintings (81/20/6)。树轮年代学的历史参见：J. Fletcher (Hg.), Dendrochronology in Europe: Principles, Interpretations and Application to Archaeology and History (《欧洲的树轮年代法：原理、阐释及其在考古学和历史学科中的应用》), Based on the Symposium Held at the National Maritime Museum, Greenwich, July 1977, Oxford 1978。

［63］年代判定方面参见：Kühn (wie Anm. 34), S. 161。这方面的优秀导论参见：Die Textilmikroskopie gestern, heute und morgen (《纺织显微术的昨天、今天和明天》), in: *CIBA-Rundschau* (《CIBA评论》) 12. Januar 1959, Nr. 142, S. 2-36。纤维鉴定的其他文献，可参考纺织技术领域的著作，还可参见：S. Wülfert, Der Blick ins Bild (《观察图像》), Stuttgart 1998. (= Bücherei des Restaurators Bd 4)。

［64］可参见：Kühn (wie Anm. 34), S. 159，书中还列有其他文献。

［65］Riederer (wie Anm. 34), S. 134. 对色谱法的一切操作程序的简明解释见：Chromatografie (《色谱法》), in: *CIBA-Rundschau* (《CIBA评论》) 1966/3。

附 录 1

供博物馆内部使用的简要鉴定清单,来源:《巴伐利亚州文物保护工作手册》,慕尼黑,1978 年。

博物馆: .. **对象**: 油画
房间: ..
艺术家: ..
签名: ... **日期**: ..
标题: ..
编号: **尺寸**: 高: 宽: Φ

1.画板	纸	纸板	画布	木	铜		
增加复合板:							

1. 状态: 裂纹 □　成三角形 □　孔洞 □　碎成几部分 □　脆 □　波浪形 □　　保存修复
 有褶皱 □　坑坑洼洼 □　喷溅式 □　棱角受损 □　涂层分离 □　霉菌 □　　紧急: □
 霉点 □　水渍 □　病虫害 □　病虫害开始于 _____　　尽快: □
 备注: ...　需要: □
 ..　无需: □

2. 底漆: 无 □　粉底 □　油底 □　无法确定 □　波浪形 □
 涂层状态: 薄 □　正常 □　厚 □　颜色 ...
 模子 □　雕花 □　压花 □
 状态: 变黑 □　粘着力减弱 □　有裂缝 □　有凹痕 □
 松动 □　裸露 □　湿气破坏 □　机械损伤 □
 备注: ...
 ..

3. 颜色层: 油 □　蛋彩 □　混合工艺 □　水粉画 □　金属箔 □　镶嵌 □　　保存修复
 状态: 干燥 □　裂缝 □　皱纹 □　皂化 □　　　　　　　　　　　　　　　紧急: □
 爆炸 □　从底漆上突出来形成气泡 □　透明漆受损 □　被抹去 □　用灰泥抹过 □　尽快: □
 机械损伤 □　喷溅 □　受损 □　被复盖 □　干扰性整饰 □　　　　　　　需要: □
 污物 □　苍蝇粪便 □　画布框架以及绷框 □　　　　　　　　　　　　　　无需: □
 备注: ...
 ..

4. 清漆: 无 □　涂层: 浓 □　正常 □　淡 □　不均匀 □　有颜色 □
 漆状或者柯巴脂类涂层 □
 状态: 发黄 □　老化 □　被抹去 □　表面污物 □　成粉状 □
 机械操作 □　水渍 □　苍蝇粪便 □
 备注: ...
 ..

5. 绷框: 绷框 □　楔形框 □　　　　　　　　　　　　　　　　　　　　　　保存修复
 状态: 甲虫侵害 □　甲虫侵害始于 受损 □　缺少楔子 □　　紧急: □
 备注: 绷框 / 楔形框倒棱 □　粘在一起 □　　　　　　　　　　　　　　　尽快: □
 绷框 / 楔形框用适当的楔形框代替 □　保存标签 □　　　　　　　　　　　需要: □
 　　　　　　　　　　　　　　　　　　　　　　　　　　　　　　　　　　无需: □

6. 外框：缺失 □　原装框架 □　用旧框架修补而来 □　现代框架 □	保存修复
状态：斜角接缝处有暴露的胶水接缝 □　缺少部件 □　部件松动 □　胶合板受损 □ 木质剥落 □　底漆剥落 □　彩饰受损 □　彩饰过度 □　青铜化 □ 部分青铜化 □　不恰当地修补 □　甲虫侵害始于 甲虫侵害 □	紧急：□ 尽快：□ 需要：□ 无需：□

修复方案 / 成本估算			
重新绷紧画布 □　平整 □　固定涂层 □　镀上贵金属 □ 修复 □　用油灰接合 □　清洁 □　修版 □　清漆 □ 胶合 □　补充 □　移动覆盖物 □　修整彩饰 □ 日期：..	时间	天	小时
	画		
	绷框		
	外框		
	共计		

附 录 2

带有彩饰的木质雕塑的栅格目录（Rasterkatalog），1978 年由修复人员艾克·奥勒曼（Eike Ollermann）整理。

木质雕塑的检测

1. 鉴定

 1.1　对作品进行描述（圣路加，坐像，持笔写书，脚边卧有公牛）

 1.2　艺术家，作品类型

 1.3　日期

 1.4　所有人

 1.5　保存地点

 1.6　尺寸（最大长、宽、高，重量等）

2. 木芯

 2.1　材料

 2.2　拼接：拼接的数量和固定方式，是否胶合、用暗销接合、钉牢、拧紧或做记号。可拆卸件（如手或者象征物）。描述木材的质量，木芯的位置，木材纹理的走向。

 2.3　镂空：深度。精细的加工、纵刻、修补。木板后部的固定和构造，背面加工。

 2.4　雕塑的形态：圆形、半圆形、扁平，细节丰富、细节单调，壁薄。

 2.5　加工痕迹：木刻刀、锯子、斧、钻孔刀（用于销孔或卷曲）、模型工具，指纹，打磨痕迹、刮痕（按照刻刀形式进行修复和画图）。

 2.6　结构：锯齿面（给出刀具宽度），缺口，标记，凹槽（包括擦搓产生的痕迹）。

 2.7　镶嵌：木珠、宝石（说明材料）。如果镶嵌在釉面以下，即隐藏在灰粉层内部，需指

明镶嵌的脉络。

- 2.8 涂层：透明涂层，清漆、胶饱和、侵蚀等。
- 2.9 色彩细节：着色的嘴唇、上色的眼睛、血管；镀金的边框、给出材料描述（如水彩、油漆颜料、蛋彩画）。色调、绘画细节（如眼睛中的光线反射、从雕刻的头发到肉色肌肤的过渡等）。

3. 底漆

- 3.1 准备工作：画布脱胶、麻屑、动物毛、羊皮纸、树枝加工、燃尽的松脂（粘住的区域计算出所占百分比）。
- 3.2 灰粉层：附着底漆、黏着剂，粉底、染色（如黑、灰、黄等），粒化、落入的陌生材料（如头发、玻璃碎片、纺织纤维）。涂层数量、厚度（单位 mm），绘画过程描述（如逐层、轻刷一层、雕塑时是站或卧），局部不同的镀层（如肌肤与大衣外侧或者底座区域的色彩对比）。
- 3.3 再加工：打磨痕迹、修复工具。
- 3.4 结构：雕花（给出各个区域的名称，如边框）。
- 3.5 应用：立体边框、内层油漆嵌入皮革或羊皮纸、玻璃、石头。
- 3.6 结构：再加工说明，镀金工人的工作介绍，笔法、其他类型的标记。

4. 金属覆层

- 4.1 镀金技术：煤灰—色调；胶结黏土—不同色调（比如淡红色、深红色、亮色系、黑色），多层的。
- 4.2 金漆：是否着色、先涂底漆；哪种色调。
- 4.3 无需预上色：直接涂到粉底上（可用于上釉镀银时）。
- 4.4 金属：金、银、单面金（另一面为银）、规格、青铜。给出氧化强度，对涂过的区域做说明（外壳外侧等）。
- 4.5 抛光：模具痕迹、评价光泽度。
- 4.6 打标记：标记的大小和形状。
- 4.7 涂层：清漆、胶合剂等类似涂层，全部或者部分上涂层（比如只在边框上涂层）。

5. 颜色（在彩饰表格中继续补充）

- 5.1 蓝色：标明区域。有色彩的预上色（是否双层？），涂颜色、力度，给出黏着剂说明。
- 5.2 红色：标明区域。单层：肉眼观察。水彩或含树脂/没底色彩（形成气泡）。双层：红漆与透明漆、褪色、颜色自身的光亮。轻刷、光滑的。
- 5.3 绿色：双层；变成褐色的程度、不同程度的变褐色方法，哪个部位变色程度多，哪个部位少，标注区域。
- 5.4 黑色：标明区域。肉眼观察。水彩或含树脂/油的色彩（形成气泡）。双层：红漆与透明漆、褪色、颜色自身的光亮。
- 5.5 黄色：见 5.4。

5.6 肉色：详细描述绘画细节；面部着色，轻刷、光滑的。透明漆；颜色自身的光亮。

5.7 光泽：标明区域。红色，在银上镀金漆。绿色，双层，变褐色的程度，给出金属镀层介绍，是否抛光或无光泽 （见 4.1-4.4）。

5.8 其他颜色：混合。

5.9 表面层：清漆、胶合剂等类似涂层，全部或者部分上涂层。

6. 装饰工艺

6.1 镶嵌

a. 描述结构、黏合层、填充料、锡箔、红铅质量、镀金和涂色形式。模型大小、条纹走向（垂直、水平、横向等），将带条纹的模型分开。制作再设计图纸。仔细检查条纹上的缺陷。

b. 皮革、绳、毛发

c. 纸板—（mm），星形纸板—（mm），镀金形式

d. 黄金饰物（如胸针等）

6.2 五彩拉毛粉饰：按方法用透明纸描绘，描述绘画工艺。

6.3 镂花模板：按方法用透明纸描绘，描述绘画工艺。

6.4 自由绘画：描述绘画工艺。描摹图，个人标记。

7. 特殊说明

7.1 特点

7.2 发掘物

7.3 署名、题词

8. 状态（以及研究状态）

8.1 木芯：蛀孔、破坏。

8.2 彩饰：彩饰的数量、尽可能给出彩饰层的顺序。

8.3 修复：旧的修复工作的记录。

a) 照片、图纸、报告、自然科学调研、档案

b) 记录的保存地点（博物馆、文物局、私人收藏、档案馆）

8.4 修复需求（请区分是因为缺乏保护还是因为美学追求而产生的修复需求）

8.5 外借能力（只涉及物品，并非展览条件）

8.6 修复成本：估计时间消耗。

9. 附件

9.1 记录明细

a) 报告（页数）

b) 图纸、照片清单、自然科学检测的评估报告

c) 修复报告

9.2 记录人的姓名和记录时间

第四章
建筑艺术的确认

德塔尔特·冯·温特菲尔德（Dethard von Winterfeld）

导　言
几何平面图
建筑测绘
摄　影
摄影测量法
建筑的研究
建筑的描述
挖掘工作
史源研究

导　言

　　威利巴尔德·绍尔兰德在第二章给出了"对象确认"这个概念的定义。然而，当我们在日常语言中将它用于建筑研究和文物保护时会有一定的偏差：此时需要确认的结果是对象的某种事后被发现的或人为预设的历史状态，它一般要推敲的是某个细节，如某段彩绘的残余或某个消失的部分。对象确认之后紧接着是修复，也就是在一片残垣断壁的基础上尝试复原出业已消失的状态。因此，建筑艺术的确认一方面涉及对建筑的科学理解，另一方面还涉及对建筑的保护，也就是说要保护它免于湮灭。在一般日常语言的意义上，建筑艺术的确认结果绝不仅仅等同于一座建筑的整体外观加上相关的文献记录；这只是本章中暂且采取的做法，即对建筑的对象确认几乎完全等同于对建筑的科学理解。

　　建筑领域的对象确认一般也称为"建筑研究"，它与艺术史的分支建筑史密切

相关，从 19 世纪以来就是当时的工程技术高校（也即现在的工业大学）中建筑师培养领域的一个独立专业。这个专业涵盖了从起源到当代的整个建筑史，其时间范围比艺术史更宽广，因为艺术史一般开始于古典时代晚期并局限在西方文化的范畴内。工程师有时会将建筑研究理解为纯粹的建筑物理学、建筑工程学、静力学、材料学等；而在同样致力于这个领域的艺术史家和做历史研究的建筑师眼中，建筑研究的概念就只是单纯的建筑研究。

基本上，雕塑、绘画、工艺美术这几个门类的一切问题设置和研究方法都可以运用到建筑上。文艺复兴时代的理论家甚至曾将建筑列为几大艺术门类之首，当然这里所指的建筑不是茅舍、农屋或简单的民居，而是超越实用功能、具有造型上的"余裕"的高水准建筑。于是，划分艺术史、建筑史、民俗学和考古学专业变得有些困难，不过这一困难在很大程度上已经被克服，因为一切建筑门类和建筑水平，包括工程性的工业建筑，都可以成为研究的对象。只不过不同的专业有不同的侧重点，比如艺术史因为致力于培养未来的文化遗产保护专家，曾经把世俗的、批量制造的建筑放在最下层的类别。上述专业在对象确认的问题设置和研究方法上则没有本质的不同。

正如上文已反复强调的，以建筑为研究对象的科研方向，与其他艺术门类并无本质区别。然而建筑需要进行对象确认的原因并不仅仅如此。一般而言，其他的艺术门类在当下并不用担心遭遇永久的改变或毁坏——除了雕塑和彩绘玻璃会受到空气污染的威胁。而建筑却不同，只要被使用就会受到永久的改变和破坏，使其"原貌"荡然无存。即便最重要的文物建筑也会经受持续性的、不恰当的物质损伤。因此，对象确认是唯一能够部分保留建筑原状的方法。

几何平面图

自古以来记录建筑最重要的手段就是绘制**平面图**。自 13 世纪以来，平面图主要勾画的是建筑整体或某个部分（如立面、塔楼）的正交面投影，即描绘对象发出的虚拟的平行光线，以 90 度角投射到绘画平面上而形成投影，并按照适当的比例缩小。因为光线投射缺乏第三个维度，所以纸面上的形象也没有前后的区

图 1 正交投影图，立体呈现。A、B、C 为不同层面的平面图，D 为沿短边的截面，E 为沿长边的截面，此外再加上立面图（即"剖面图"）。

别。如果要区分建筑的前后，必须再增加一个与之前的平面成直角的投射平面。此图中，一切与绘图面平行的建筑平面和细节都会被忠实还原，与绘图面有一定角度的对象则会被相应地缩短；角度越接近于 90 度，缩短的程度越大。这种情况在绘制圆形或曲线形建筑时尤为明显。[2]

为了完整地还原出一个独立的建筑体，必须描绘六个平面图，使建筑像立方体一样被呈现出来；其中，最下面的是底面图，而最上面的是屋顶的俯视图。

要还原出建筑内部的样子，同样需要绘制六个平面图。如果建筑的结构复杂、具有多个楼层或者上部结构有变化，就需要绘制更多的平面图。在绘制内部平面图时，同样也要运用按照 90 度投射原理形成的沿长边、短边或水平方向的截面。截面图能够展示出剖开的砌体结构，并与内部的投射面图像结合起来。（图 1）

最重要的一个水平方向的截面图是**底面图**（Grundriss），它所截取的平面贴近建筑的地面层。其他的水平截面可以取基底领域（如挖掘者找到的一座建筑的残垣）[3] 或更高的楼层上，主要取决于截面是否带有新的信息。譬如还要截取巴西利卡侧翼的屋顶、拱顶和主屋顶的平面图，才能掌握柱廊、矮人画廊（Zwerggalerie）[1] 和屋顶线条的形状。在哥特时代和 20 世纪早期，有种常见的做法是将多个水平截面叠加在一起描绘，然而这样做会大大影响每个平面的清晰度。

I 罗马建筑中的一种装饰形式，通常出现在塔楼或屋顶下方，形似低矮的拱廊廊道。——译注

有了水平截面或底面图之后，还要尽可能添加被截取平面中的重要线条的投影，即所有曲面和拱顶的线条。这种线条的绘制没有一定之规（抽象提炼、可用虚线、可描点等）。为了纳入尽可能多的信息，截取的平面经常会变形或者"跳跃"，以便把高处的窗户、门、楼梯通道和深处的地下墓穴涵盖在内。尽管底面图的形式如此多样，它还是只能用二维平面展示一座建筑，而第三个维度也就是观者感受中的高度和空间，是完全被排除在外的。绘制底面图在建筑研究中是一个自由选项，在墓葬学中却是强制的唯一选项，它在方法论上是有局限的。（图2）

图2 不同层次的底面图，施派尔主教座堂，建筑I（参考库巴赫/哈斯的文献）。
上图：地底基座
中图：地面以上，带墓穴部分
下图：地面以上，上部教堂，带拱顶线条

除了90度投射的建筑外观图之外，还可以用带有横轴和纵轴的垂直截面来展现建筑的内部。这种截面或截面片段一般被称为**剖面图**（Aufriss）。剖面图的描绘和投射原理与底面图如出一辙：与剖面有夹角或弯曲的墙会表现得更短，而深度感在剖面图中无关紧要，也无法表现，这种情况直到引入19世纪流行的绘图方法后才有所改观。只有底面图才能提供精确的信息。所以只有把一个或多个底面图与外观图、不同轴向的垂直剖面图结合起来，才能准确、可靠地还原一座建筑。

然而研究的现实情况却不尽如人意。那些最重要的教堂建筑除了拥有一张常规的、不尽可靠的底面图外，一般最多只拥有一幅纵向截面的缩放素描。在直到今天依然举足轻重的著作《西方教堂建筑艺术》（Dehio/v. Bezold, *Die kirchliche*

Baukunst des Abendlandes, 1892/1901)[4]中，就只收录了按照 19 世纪的范例重新绘制的建筑素描。在墙的剖面以及底面图中使用各种符号和阴影线，就能标记出不同的建造时间。虽然这种形式的"建筑时代区划"似乎显得很客观，但其实它依然是对鉴定结果的一种阐释。

近年来，研究文献中出现了越来越多用**等距同构法**（Isometrie）绘制的建筑体系和建筑史进程的三维表现图，尤其经常与局部截面图结合在一起。它依托的基本思想是，三条轴线以任意角度在一点交汇可以代表一个立方体的三条边，在三条轴线上可以截取出立方体三边的长度（参考图 3 左边的三条轴线）。一般来说，人们会选择以直角相交的两条轴形成的面来画底面图，第三条轴的角度可以按照表现的需要自由选取，这条轴线上表现的是同等的高度。在这条轴线的方向上，所有与建筑底面垂直的平面（即墙面）都不再被表现为直角，这种表现手法又被称为斜等轴透视（Kavalierspersektive）或平行透视。在每条轴线的方向上可以读取尺寸，不过它并不能全面替代正交投影图的地位。除此之外，还有真实的透视法和单轴长度一致的等距同构法作为补充。（图 3）

建筑测绘

建筑测绘指的是对一座建筑进行**测量**和**平面图描绘**，目的是尽量完整地记录对象被发现时的状态，并提供研究使用的平面图。在测绘工作中，只有尽最大努力保证其准确性并忠实记录建筑在历史老化过程中产生的一切测量偏差和变形时，这样的工作才是有价值的。测绘得越精确，它描绘的形象就越可靠，才越能用作下一步研究的基础。相比而言，简单的草图即便画面干净清晰，作为建筑测绘的价值也十分有限，只能展示建筑的大体结构。[5]

建筑测绘中最可靠的做法是利用折尺、卷尺、铅垂线、水平器以及水准仪、经纬仪，进行**手工测量**。[6]手工测量的工程浩大，遇到很高的建筑时必须依靠脚手架才能完成，不过它同时也提供了一个细致观察建筑物的机会。

水准仪是在三脚架上安置一个可旋转的望远镜，并带有可校准水平面的水准器。水准仪中含有一个齿节圆，通过对准某些点可以测量角度，从而精准确定

图 3 用等距同构法绘制的建筑作品。施派尔主教座堂，建筑 I 的保存部分（1030 年 /1051 年）（参考库巴赫 / 哈斯的文献，温特菲尔德绘图）。

平面。其内部有时还有充满水的管状水准器，它是以一条透明的塑料管进行观察的导管，优势是不用直接观察对象，从显现的夹角中就可以读取高度。测角镜（Winkelspiegel）可以用来测量任意距离的直角，不过这个工具并不容易使用。经

纬仪和水准仪一样，都是额外为测量仰角准备的。测出仰角角度并结合水平距离和三角函数，就可以计算出视觉上的高度。

室外比例绘图仪（Feldpantograf）[7]可以逐块测量一个平面上的石料，从而按照缩放仪的机械原理绘制出缩小比例后的石料的素描，然后再做进一步的加工。

最近还出现了各种不同的数控激光仪器，有一些还运用到了反射器。[8]旋转的激光束可以照到一个空间内的任意水平高度，也可以从不同的脚手架发射激光穿过空间而抵达另一边。

越古老的建筑，越不太可能最初就是方方正正的形状，或墙体都保持同样的强度。

一般来说，建筑只在少数位置有内外的联结点，比如门或勉强能作为联结点的窗，所以内部和外部的底面必须分开测量，再在联结处衔接起来。建筑的外部最好用所谓的多边形链来测量，也就是借助水准仪在建筑外围环绕出一个贴合对象的、具有确定长度和角度的不规则多边形，以此来测量建筑的边缘。这一工具可以有不同的设置方式，譬如设置成长方形或正方形。为了将建筑的底面还原到图纸上，建筑的所有长度和重要节点都必须用两种量具进行测量。还有一种测量方法沿用了正交法的原理，它先设置一个十字坐标系，所需的每一个点都可以用两个坐标定位。这种方法需要时常运用测角镜。测量的方法和组合形式多种多样。另外测量方面还有一些基于计算机技术的方法，可以按照坐标确定并存储坐标系的顶点和其他重要节点的信息。不过这类做法并没有颠覆测量的基本含义。

测量建筑内部最简单的方法是**三角测量法**，它由一条基线上的两点为圆心，划出两条圆弧相交于被测点。建筑自身的距离当然也要考虑在内。其他的测量方法都是从运用十字轴和坐标系的正交法衍生出来的。在今天，人们更倾向于使用**测量网格**（Messraster），它之前已经被广泛地运用于墓葬测绘中，因为墓葬中没有限制网格运用的墙壁。测量网格中每隔一米至二米有一条轴线，会用粗线或交叉点的形式标注出来。测量屋顶架时最好设置立体的网格。最后还有极点测量法（Polarverfahren），这种方法是从一个或多个起点出发，借助水准仪（或经纬仪）测量它到空间边缘或某一角落的角度和距离。其测量结果必须

经过额外的尺寸检测。

测量建筑的正面和垂直截面也是沿用同样的方法。虽然理论上看似完全可行，然而实际上如果没有在建筑物外围搭满脚手架，测量工作就会困难重重。如果缺少某些技术工具，如经纬仪，就无法测量很高的高度。另外一个难题在于，几乎每一个建筑立面或内面都充满了各种突出、凹陷或分段的部分，在绘图时它们会平行地投射到同一个平面图上，而在测量时却要从不同平面着手。如果这些平面并不平行，或凹陷的部分并不呈直角凹陷，那么测量起来就会很难。在涉及截面时各种难题更加明显。截面经常与立面结合在一起，但并不一定与之平行。此时要做投影图像就必须借助底面图。对每个截面来说，确定其在底面上的位置和走向是非常重要的。为了表现建筑的门窗等细节，以及空间的特殊之处，有时候还需要跳跃多个横截面。对穹顶要截取其分界线，对门窗和各种形式的拱要截取其轴线。各种各样的墩、柱、窗架、扶壁垛、壁柱一般来说不应该取截面，而应该表现其正面形象，否则就失去了其特征，与砖石墙别无二致。

于是能够用作测量方法的基本上只剩下垂直坐标轴一种，它还可以拓展成为测量网格。其工作原理是在建筑中，用一个或多个铅垂测出垂直线，用管状水平仪、水准仪或经纬仪测出水平线，然后用绷直的线标出坐标系。当建筑表面有凸起部分时，绷线的工作就会很麻烦。

在底面图和截面图中，弯曲的形状如拱和半圆形小室（Apside）要用多个测量点来描绘，测量点的数量和之间的距离要由绘图的尺寸和规律而定。这些点可以用十字坐标轴定位，也可以根据三角测量法找一条基线来定位。记录各个单独的部件形状时基本上也沿用同样的方法。测量的精度可以视绘图中所需的比例而定。如果测绘的结果预备印刷出版，就必须注意比例问题。一般绘图会采用如下比例：位置图为 1∶1000、1∶500 和 1∶200；底面图、立面图和截面图为 1∶100 和 1∶50，其中底面图的比率还可以更小。在表现具体石料时比例为 1∶50，更精确细致的描绘可选 1∶20，一切细节的描绘则使用 1∶10 甚至 1∶5。表现中世纪早期、盛期的建筑与木框架房屋的截面和立面时，除了单纯各个区域的形状之外，一般还要绘制接合处、所有工艺元素以及石料状况的示意图。石料示意图可以准确还原墙体的形象，为此必须逐块测量砖石，尽量描绘出每块石料的表面。（图 4）[9]

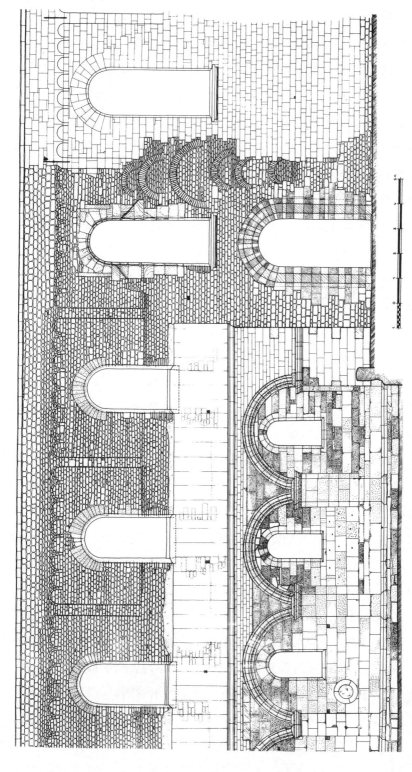

图4 包含石料表面情况的、逐块砖石的建筑记录。手工测绘。施派尔主教座堂,北部侧翼与阿弗拉礼拜堂。有门的小型方石建筑 I(1030年/1061年,带后期修复)、大型方石建筑 II(1106年之前)和右侧于19世纪重建的1771年的巴洛克石建筑(参考库巴赫/哈斯/哈斯的文献,哈斯、费恩讷、温特菲尔的德绘图)。

建筑测绘不仅仅是一种记录，与挖掘工作一样，本身也是建筑研究中无可替代的一个部分，未参与其中的外行人是很难理解这一点的！

摄 影

摄影自 19 世纪中叶发展起来之后，一直被运用于建筑的再现。再加上印刷技术的质量在 20 世纪持续改善，价格也变得低廉，今天摄影对外行的大众来说甚至超越了绘图的地位。[10]

其实两者并不能互相取代，且因为各自的特点可以互相补充。摄影的优势很明显：它能快速、直观地记录整体形象，包括其空间关系和每一个细节，并且还是一种人人可以利用的记忆辅助工具。在建筑的内部空间中，摄影记录全局的能力会受到限制，然而面对细节和考古场景时，摄影特别是彩色摄影，经常是唯一可行的记录手段。不过，摄影只能记录拍摄对象当时状态的表面形象，无法区分何为重要、何为次要，也无法强调特异之处。[11]

在拍摄内部空间的整体图像时，摄影由于某些光学法则无法拍出忠于现实的照片，反而会产生汇聚起来的似乎要"倾倒"的线条，带来失真的效果。实验室的光轴调整和矫正可以对其做某种程度的改善，然而却几乎无法还原真实的比例。在教堂的中轴线拍摄的相片几乎无法展示墙壁分区等独特细节，只能展示其横截面和纵深距离。这些细节必须靠在其他位置的拍摄来做补充。

摄影测量法

自从摄影被发明以来，人们就尝试用它来做绘图记录，特别是用于再现某些无法接近的区域的石料图像。这就需要将照片与测距结合起来，还要考虑拍摄点的位置和光学变形情况。在此基础上产生了普鲁士测绘图像所[1]的著名图库，这种

1 全称普鲁士皇家测绘图像所（Königlich Preussische Messbild-Anstalt），是德国历史上第一个图像数据库，成立于 1885 年。——译注

相片的品质是随着拍摄距离的增加而显著下降的。因此手工测绘的石料记录图像无可取代，尤其在做较小的截面图测绘时，人们至今会沿用传统手法利用折尺或测杆来进行工作。[12]

　　为了克服不精确的弱点，人们开发出了摄影测量法，它从19世纪60年代起与分析仪器组合而发挥出了越来越重要的作用。[13]摄影测量法会从不同位置用相同的、平行排布的立体摄影仪拍摄同一个建筑，每一台摄影仪的距离和位置以及投射到拍摄对象上的地面控制点，都会被精确测量。从拍摄结果的重叠部分中可以生成三维的图像。在实验室中利用精密的分析仪器可以进一步得到相应比例的示意图。对有一定体积的对象可以用测量等高线的方式得到其横截面，例如浮雕采用这种方法无需倒模就可以做出其复制品。摄影测量法尤其适宜在没有脚手架的情况下拍摄建筑的外立面，又是绘制整体街景的最经济的方法，因而别具重要地位。不过它在窄小、狭长的室内空间中发挥余地有限。个人运用摄影测量法会太烦琐、太昂贵，只有研究机构和商业公司才有财力资助那些昂贵的器械和有经验的分析师。此外，摄影测量法只能描绘出照片上记录和辨认的内容，而手工测量则可以同时兼顾检测和研究。除此之外，有分析能力的摄影测量绘图师一般并不是有经验的建筑学家，不一定了解他的描绘对象，或善于解释和呈现鉴定的结果。不过与手工方法相比，立体拍摄图的解析具有可重复性，还可以多年之后再做，不必依照事先划定好的各种截面线。将用传统方法测量的底面图和用摄影测量法记录的立面图结合，也产生了很好的效果，彰显了技术的进步。当拍摄面积较小时电子摄像机可以直接在显示屏上展示结果，并就地加工处理。相应的绘图软件可以直接把结果转化为示意图形。在1990年左右，立体拍摄法又被带网格坐标的简单拍摄取而代之了，这种方法能够越过计算机程序直接确定图像在空间中的位置，进而"矫正"图像。现今的自动绘图仪（Plotter）也越来越倾向于用数字技术而非机械技术分析数据。电子仪器的存储能力得到巨大提升后，开始有能力储存全部数据资料，建筑可以按任意比例拍摄，并随时可供直接打印。

建筑的研究

如果把建筑看作一张证书,那么研究就是阅读、理解文本的过程。建筑研究的目标与所有对象鉴定措施的目标是一样的,只不过前者格外明显,更加一目了然:要从技术和建筑史的角度查明一个建筑作品的状态,需要涉及建筑的建立阶段和之后每次对初始状态的修改。[14] 神圣建筑的研究重点常常在于前面的建立阶段,而世俗建筑则在于后期阶段。历史研究的结果大多只能构成一个相对可靠的年代表,因为如果缺少铭文提供绝对的年代数字,就只能另辟他法来寻找。

要查明建筑的原始状态,对建造工作的研究和各种鉴定是必不可少的。但如果想查明最早的建造程序,即设计规划的历史,那么研究的重点随着近代的开始就从建筑研究转移到了**史源研究**上,其中就包含流传下来的规划资料。

实际的建筑研究并没有一定之规,因此这里也只能提供一些参考方法。[15] 在观察、绘制和描写完建筑的外形之后,研究工作首先要转向技术方面的结论。这其中就包括弄清建造和施工的情况,以及原材料及其应用情况。种类、尺寸、表面处理、石料切割、接缝网络都需要查清,部分还要进行绘图,还要解释其历史发展情况。每一个微小的证据都像在刑侦学中一样重要。这些证据常常会彼此组成链条,只有基于大量的比较和长久的经验才能解谜。砖石砌筑方式可能是某些地区和时期的特有建筑形式,包括石料的表面是否经过削尖、斧凿、整平、刻沟槽、磨光等,都

图 5 荷尔施泰因和吕贝克的砖石砌筑法:左侧 1150 年、1200 年、1200 年、1544 年;右侧 1290 年、1290 年、1594 年(参考克鲁泽文献)。

可能带有特定信息。[16] 在砖石领域，不仅要看石料的规格，以及表面、结构、色泽，还要看砌筑类型，包括文德人型（wendisch）、十字型、英国型、原始型等，也要检查对墙面做分区和凸起装饰的异型砖的这些方面。不过，砖石建筑的类型主要是由它所使用的批量生产的砖石类型决定的。（图5）[17]

如果不同时期的建筑部分在砖石墙的改建中被沿着一条线拼接到了一起，这种情况一般被称为"建筑缝合"或"建筑接缝"。它可能是在后来的增补工程中产生的，也可能是在建造过程中划定了某个建筑部分的界限。（图6）接缝处的层高和砖石尺寸都会有所改变。如果建筑没有抹灰泥层，那么从这些砖缝中其实可以解读出整个建造的过程。[18] 检查不同建筑部分、分段、墙体之间的接合情况也同样重要。即便将同一种砖石类型（如大方石、锤制小方石、碎石砖）运用到同一

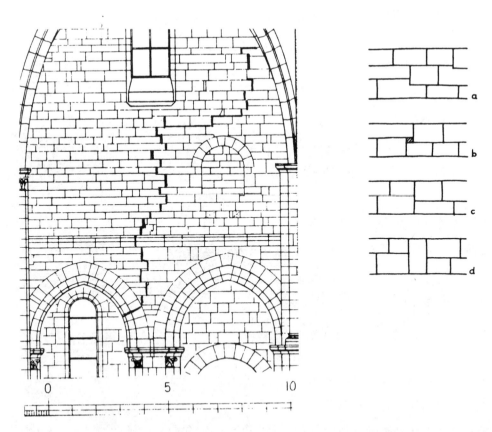

图6 砖石砌筑中典型的接缝部位。班贝格大教堂：左侧为中厅（温特菲尔德绘图），右侧为直立砖石砌筑中的多层平衡调整（参考库巴赫/哈斯的文献）。

个建筑上，也会产生巨大的差别。（图4）外壳墙与填充墙的组合是从古典时代以来便十分常见的一种技术构造，有时这两层之间的关系也值得探究，然而非常难于研究。研究木框架建筑要弄清它的接缝和后续的改造、扩建工程，以及木材拼接技术、嵌板填充情况等。[19]屋顶架是建筑研究中长期以来常被忽视的一个领域。如果屋顶架从没有被翻修过，就可以从中找到该建筑的历史痕迹，当然从屋顶本身也可以看出它的技术工艺。因为顶部空间几乎不会有变动，所以常常能提供最佳的研究机会。（图7）

图7　一座木框架房屋的变形截面图（参考卡拉莫文献）。

除了砖石建筑和木框架建筑外，墙面粉刷情况及各种上漆和彩绘的痕迹也同样引人注目。要研究粉刷情况必须求助于专业修复师，他们能从层层叠加的灰泥材料中分离出样本，再用显微镜观察鉴定。[20]被遮盖或包围在内的灰泥层残余和边框，能够提供关于建筑的改建或某个阶段的施工和使用的信息。同类的研究对象还有曾经的地面及其铺设材料，这些经常需要通过挖掘才能探明；此外还有窗框、门、门闩等。

在建筑研究中，研究者一般只能依靠自己的观察能力、学术训练和经验；把此地的研究与在其他地方遭遇的状况进行比较也很重要，不过这也可能会让人误入歧途。此外，了解历史上的工艺技术及其在各地区的不同类型等方面的知识也是必不可少的。这些知识只能通过研究自行领悟，因为理论解释的传达能力有限。一开始很有可能会在阐释中犯错误，不过研究对象其实能培养研究者成长。这方面几乎没有什么技术手段可提供辅助。

图8 树轮年代学。叠加原则和曲线走向（参考卡拉莫文献和《巴登符腾堡州文物保护［第二册］》，1982年，第72页。）

就像对砂浆和泥灰样本的研究一样，对石料的**地质学鉴定**也很重要，不过它对年代鉴定几乎没有什么帮助，因为这些材料在建造过程中经常会改变组合形式。运用碳14断代法鉴定碳元素的衰变时间，一般只能得出十分模糊的，甚至对我们人类的时间跨度而言毫无用处的结论。砖石年代断定的新方法目前还在发展之中。[21]

在过去的30年中，**树轮年代学**[22]在断代领域占据了特殊位置。这种方法基于木材的一个植物学原理，即年代的"丰裕"或"贫瘠"会以同样的方式反映在同一地区、同一树种所有树木的年轮宽度上。通过显微镜可以观察到一种特定的曲线，它从当下出发，沿着越来越老的木材重叠积累的轨迹，一直延伸至最初的起点。为了准确掌握一块木材在时间曲线上的位置并以此判断年代，必须获得足够多的年轮，最好一直延伸至树皮，这样才能判断砍伐时间。我们一般默认，建筑用的木材总是新鲜加工的，所以，只要有足够多的当年木材的样本，就能对木框架建筑主体、屋顶架、天花板木梁，以及砖石建筑中留下的木架横杆进行准确断代。这方面的成果是惊人的，常常能够验证或更改其他方法得出的年代鉴定结果，或至少引起反思。

还有一种技术手段是**热成像仪**（Thermografie）[23]检测法，其原理基于原材料的不同储热和释热水平。专门的仪器能将不同的热能显示在底片上，于是包裹在灰泥层之下的木框架建筑及其所有的改动和损伤都能一览无余，比如隐藏在天然碎石料中的砖石拱，或被砌墙堵住的入口，都能看见。最后还有**内窥镜**（Endoskopie）[24]检测法，用于探索无法进入的洞穴空间。通过钻孔可以向观察对象置入带照明功能的物镜。这一方法主要用来检测建筑的破损处和支撑力不足的空心墙。

建筑的描述

物质鉴定结果除了要用绘图和拍照的方式记录下来之外,还应有一份语言的描述作为前两者的补充。描述中要遵循严格的系统分类学,并使用清晰的术语。建筑的术语发展成熟、包罗万象,但人们并不总能恰当使用。[25]

描述中首先应该给出测绘学和整体外形的信息,然后可以加上建筑类型和空间支配关系。描述时可以按照从底面到外部再到内部的顺序,这个顺序也可以根据实际因素调整。[26] 基本上,描述总是要遵循从一般到特殊、从大的形式到小的形式、从类型到变种的逻辑顺序。对建筑艺术形式的描写要先于各种细节和建造工艺的信息。地点信息要使用东南西北的方位术语。描述一层楼的墩、柱、厅堂、房间时经常要引入数字系统,而数字的标记不应太过复杂,目标是让对实地情况一无所知的读者也能准确定位建筑中的某一段描写或某个结论。

建筑描述总是烦琐、冗长的,因此也缺乏可读性。一般人们对它的使用类似画册文本,只有查阅或核实某个事实情况时才会用到它。因此其当务之急是要做好系统分类,让所有的信息都能被迅速查到。[27] 建筑技术方面的结论转化为语言描述时,尽管内容枯燥,也应尽量兼顾生动性。要做到这一点,作者必须对观察对象有思想上的洞见。

建筑描述与对建筑遗址的考古研究一样,也可以展现对作品外观形式的美学分析。这是属于艺术史家的领域,因为建筑学家一般没有受过相关的语言训练。因此,尽管有些艺术史家仅仅是从二维的图片上观察过建筑,但那些重要的建筑史文献大多还是出自他们之手。描述性的形式分析是其他人理解建筑的基础,因此是无可取代的。这种分析大多必须借助技术手段才能完成。

挖掘工作

除了对屹立在地面的建筑做视觉和工艺技术方面的研究,还要有挖掘工作作为补充,因为建筑的很大一部分是作为基础埋藏在地下的。建造的过程和规划的改动经常只能从地基部分读取和验证。研究这一部分时会采用与地上部分相同的

方法。另一个关键补充，是要仔细调查周边文化层[1]的情况，掌握它与该建筑的关系。

地层学（Stratigrafie）是研究地层顺序的科学方法，主要从史前史、早期历史和罗马行省考古学中发展而来，中世纪考古学也常常借鉴其技术手法。[28] 今天的中世纪考古学主要包括从古典时代晚期到 17 世纪的阶段。

一个地区的历史发展在地下体现为颜色和物质构成各不相同的地层（水平面），这其中也包括过去的地面（铺设地面）、砂浆床等。各个地层的年代通常会通过出土物，特别是钱币和陶瓷碎片来判断。针对这类出土物的时间判定已经发展成为一门专门的学科，并且凭借能精确划分时代的挖掘新发现，已多次更改了整个年代学结构。尽管有许多不确定性，各地区挖掘出来的各不相同的陶瓷制品依然是进行年代判断最重要的辅助工具。挖掘工作的展开有许多不同的方法。由于空间、时间和财力上的限制，挖掘工作一般会分片区展开，然后将不同挖掘渠的成果结合起来，再推测未挖掘部分的情况。大面积的挖掘工作当然可以采用这种方法，不过按照自然地层进行挖掘则更加可靠，挖掘时会将土地逐层揭开，于是每一层的历史状态便可在整个纵面一目了然。此外，比起那种刻板地按同步深度（每次约 10—20 厘米）向下作业的方法，这种方法能更清晰地分离各个层次的挖掘物。

大多数情况下，挖掘工作解释的

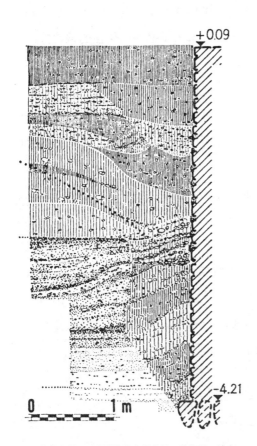

图 9　挖掘断面，地层学顺序为地基层、基坑层、填充层。施派尔主教座堂：中厅（参考库巴赫/哈斯的文献，贝克绘图）。

1　Kulturschicht，考古学术语，指某个保留有人类文化遗迹的地层。——译注

不是现存于地面的建筑的历史，而是建筑的史前史，是它已经消失的前身和部件。建筑史的许多阶段，如中世纪早期和前浪漫主义阶段（加洛林和奥托时代），几乎90%以上需要靠挖掘工作来了解，也就是说这些阶段的遗迹只剩下地基、残迹或充满瓦砾的基坑。这种遗址常常只有小部分会被挖掘，然后通过类比推理来补充还原完整的平面图。然而还原出的平面图只能将原建筑结构模仿个大概，更不用说建筑规划一般在最后成形的实体建筑中会有大幅改动，所以它本身不过是个粗略的框架。[29] 在许多案例中，最后出版的研究结果不是挖掘现场的示意图，而是阐释推导出的复原图，因此这里还要加上史源研究。

最后还需说明的是，挖掘这种研究方法原则上会破坏其研究对象，破坏久已作古的地下世界，断绝更多后续研究的机会。因此与其他方法相比，做好事无巨细的记录工作是重中之重，因为这是唯一能为后世留下的记录。

史源研究

除了研究建筑本身，研究与之相关的**记录材料**也是必不可少的功课。首先要看的当然是留传下来的文字资料，一般其中包含的信息越多，所描写的建筑也越年轻、越重要。对这种资料的运用是很困难的，所以古老的历史研究资料只会偶尔出现在新近的文献中。要想把留传下来的文字与某个建筑联系起来，需要经过一些历史学训练。[30] 对中世纪早期和中期的大型教堂建筑而言，其文字记录不仅残缺、随意，而且存量微乎其微；而小型教堂和世俗建筑则几乎完全没有记录。对建筑的具体描述没有固定的概念术语，更不用说作者常常也没有多少建筑学知识。因此想要把一份流传下来的关于祭坛落成典礼、失火事件或奠基仪式的记录与某个保存至今的教堂联系起来，常常是不可能的。到了中世纪晚期，随着文献数量的增加，这种情况虽不能说完全颠覆，至少也有所改善。研究中与其寻找个别的记载，更应该尽量涉猎整体的历史语境。

研究市民住房时，购置合同、抵押证明、遗产目录等同类文件都可以提供重要信息，近代还出现了地籍描述、地籍图和基建档案[31]；而对教堂建筑来说，礼拜仪式、葬礼、祭坛和礼拜堂捐助、主教行程和执法活动都是很重要的，乃至一

切关于财产清单和近年来修缮情况的信息，只要有记录、卷宗和档案存在，须一律关注。建筑本身因为有铭文的存在，其实也是文字信息的载体。[32]艺术家的铭文和建筑铭文在中世纪尤其意大利的建筑中极为常见。[33]铭文的内容常常不是关于建筑，而是关于某个留待解索的事件。如果文中没有记载日期，就需要求助专业的历史学家（古文字学家、金石学家）。现在德国在这方面有了专门的铭文收集学。

还有一种特殊的重要符号是**工匠标记**（Steinmerzzeichen）。[34]它在古典时代就已经流行，在中世纪1100年左右随着大型方石建筑的产生而再次出现。最开始它与那种带标记作用的砖石料区别不大。直到哥特时代，也就是14世纪起，尤其15世纪，从中发展出了工匠行会和大师的独立标记，这种标记是固定和保留终身的，并运用于不同的建筑和地区，有了它就可以将作品归属到某一组织或个人名下。对更早年代还不能做这种判断，因为那时标记是分配给一个建筑工程，由不同的石匠接替使用的。正因为如此，可以在许多建筑上发现由字母、简单几何形状和工具构成的同样的标记。标记显然是与费用结算程序挂钩的。为了能够分析、利用这些标记，必须逐一测绘它们在建筑上的位置，这其实是建筑研究方面的一个工序。从标记的组合和分配中能够得出一个大致的年代顺序。最简单形式的工匠标记一直到18世纪还出现在建筑物中。

此处还可以简略谈谈屋顶架上的木工标记和捆扎数、捆扎标记。它们记录的是木材在砍伐地的捆扎情况和在建筑工地的组合情况，从中可以看出一个木工构建是否处于原始状态，还是经历过增补、修改或用整块木材扩建过。[35]

除了文字记录还有**图像**记录，它最早是随着15世纪单独的城市全图和祭坛画背景中的类似图像产生的。有些著名建筑如斯特拉斯堡大教堂和科隆大教堂，从19世纪中叶摄影术普及以来，就不乏事无巨细的记录，见证着其几个世纪的变迁。当然，这些记录在可靠性上也常有局限。

在图像记录的意义中，老照片展示的是"原外观"，可以看作一种对建筑历史变迁的记录。它们常常是建筑在19世纪、历史主义重建潮流之前，关于其保存状况的唯一记录，之后就出现了历史主义建筑时期的重建潮流。比利时和法国北部受一战破坏之前的样貌、二战造成的巨大废墟、19世纪下半叶城乡整改运动为世俗建筑领域带来的永久改变，要研究这些问题都离不开老照片。与建筑有关的文

件当然还包括所有现存的**平面设计图**。[36] 这里面又可以分为两类：一类是包括从初步规划到成熟设计在内的所有建筑完成建造之前的平面图；另一类是在建筑完成后期的状态中所做的建筑测绘。后者可以提供建筑建造过程中的改动信息，并用于评价建筑现在的状态。正如历史学家会通过比较来验证其文献资料的可靠性，建筑史学家也需要对比平面图资料。在使用第一类平面设计图时需注意，事先为一座建筑的所有细节做好绘图设计，是一种近现代才流行起来的做法。几乎没有哪座建筑会与它最后一版设计图的所有细节完全一致，因为在施工现场的建造过程中一定会出现改动。今天依旧如此，过去更甚。因此，这些平面设计图不能取代手工绘制的建筑状态图。类似我们今天观念中的建筑平面设计图，其实到13世纪下半叶才产生，最早是用于描绘建筑的底面、立面和塔头。[37] 13世纪初这种平面设计图的出现可能与法国北部复杂的哥特式教堂有关。在此之前，人们似乎仅凭简单的素描图像和建筑工地测绘已足够。

仅存设计图而无实物的、著名的圣加尔修道院设计图（St. Galler Klosterplan，19世纪初），正属于上述类别。这份平面设计图应解释为规划还是建筑设计，是存有争议的。[38] 从15世纪起，阿尔卑斯山南北地区都开始越来越重视设计图的绘制。层出不穷的设计版本展现了一座建筑的规划史和各种互相矛盾的理念。它们能够记录不同建筑师的竞争，常常是建筑上已无迹可寻的那段复杂而矛盾的发展史的唯一见证。罗马圣彼得大教堂的新建部分就是这样一个例子。

建筑史还有一类资料来源是**模型**。从文艺复兴以来模型就与平面图地位相当，甚至有可能取而代之，并且对投资者来说模型具有无可比拟的直观性。这些模型会按照一定的比例制造。有一些优秀的模型保存至今，还有一些仅剩文字资料。制作模型在今天也是常见的做法，尤其是做城市规划决定时，能让外行人也参与判断。中世纪很可能已经产生了模型，因为有一些这方面的记录，并且从12世纪下半叶开始就有相当精致的教堂模型出现在了捐助者塑像的手中。13世纪尤其德国的哥特式雕塑中，常常能在祭坛华盖的顶冠部分看到类似模型的元素。当然，也有一些历史模型是建筑物建立以后才制作出来的。[39]

注释和参考文献

［1］K. Bedal, Historische Hausforschung (《房屋历史研究》), Münster 1978.

［2］J. Cramer, Handbuch der Bauaufnahme (《建筑测绘手册》), Stuttgart 1984; A. v. Gerkan, Grundlegendes zur Darstellungsmethode. Kursus für Bauforschung (《表现方式的基础知识：建筑研究教程》) 1930, in: Von antiker Architektur und Topographie (《古典时代的建筑和地形学》), Stuttgart 1959, S. 99-106; U. Graf/M. Barner, Darstellende Geometrie (《画法几何》), Heidelberg 1978; W. Wunderlich, Darstellende Geometrie (《画法几何》), Teil 1, 2, Mannheim 1966/1967.

［3］H. E. Kubach, Verborgene Architektur (《隐藏的建筑》), in: Beiträge zur rheinischen Kunstgeschichte und Denkmalpflege (《莱茵地区艺术史和文物保护论文集》), Bd. 2, FS Albert Verbeek (= Die Kunstdenkmäler des Rheinlandes, Beiheft 20), Düsseldorf 1974.

［4］G. Dehio/G. v. Bezold, Die kirchliche Baukunst des Abendlandes (《西方教堂建筑艺术》), Textbd. 1, 2, Tafelbd. 1-5, Stuttgart 1892-1901.

［5］Cramer (wie Anm. 2); v. Gerkan (wie Anm. 2); G. Wangerin, Einführung in die Bauaufnahme (《建筑测绘导论》), Hannover 1982; G. T. Mader, Angewandte Bauforschung als Planungshilfe bei der Denkmalinstandsetzung (《应用型建筑研究作为文物修复规划中的辅助工具》), und A. Magers, Bauaufnahme in der Praxis der freien Architekten: Wissenschaftliche, technische, wirtschaftliche Ergebnisse (《露天建筑的测绘实践：科学、技术和经济成果》), beide in: Erfassen und Dokumentieren im Denkmalschutz, Schriftenreihe d. Deutschen Nationalkomitees für Denkmalschutz (《文物保存法的编写和记录：德国国家文物保护委员会丛书》), Bd. 16, Bonn 1982, S. 37-53, 54-59;W. Großmann, Vermessungskunde (《测量学》), 3 Bde., Berlin -New York 1976/79; A. Lardelli, Messen und Vermessen (《测量和调查》), Zürich 1976; K. Staatsmann, Das Aufnehmen von Architekturen (《建筑的测绘》), 2 Bde., Leipzig 1910; H. Seekel/G. Heil/W. Schnuchel, Vermessungskunde und Bauaufnahme für Architekten (《测量学和建筑的测绘》), Karlsruhe 1983.

［6］F. Däumlich, Instrumentenkunde der Vermessungstechnik (《测量技术的工具学》), Berlin/DDR 1972.

［7］P. Eichstaedt, Ein neues Gerät zum Umzeichnen archäologischer Funde (《绘制考古发现的一种新工具》), in: *Archäologisches Korrespondenzblatt* (《考古通信集》) 8, 1978, S. 153 ff..

［8］H. Kahmen, Elektronische Meßverfahren in Geodäsie (《大地测量学中的电子测量方式》), Karlsruhe 1977; Cramer (wie Anm.2); Wangerin (wie Anm. 5).

［9］G. Henkes 和 W. Haas 两位学者曾为施派尔主教座堂绘制了精彩的砖石立面图，参见：H. E. Kubach/W. Haas, Der Dom zu Speyer (《施佩尔大教堂》), 3 Bde. (=Die

Kunstdenkmäler von Rheinland-Pfalz Bd. 5), München 1972。

［10］Photographie. Zwischen Daguerreotypie und Kunstphotographie（《摄影术：在银版摄影法和艺术摄影术之间》）(= Bilderhefte des Museums für Kunst und Gewerbe Hamburg 14) bearbeitet von F. Kempe, Hamburg 1977; F. Schubert/S. Grunauer v. Hoerschelmann, Archäologie und Photographie（《考古与摄影》）, Mainz 1978; Zur zeichnerischen wie fotografischen Bauaufnahmes. auch Bd. 20, 1981 des *Marburger Jahrbuchs für Kunstwissenschaft*（《马尔堡艺术学年鉴》）.

［11］Mader (wie Anm. 5) S. 38; Cramer (wie Anm. 2) S. 100-J06.

［12］G. Eckstein, Die Photographie als Meßbild für archäologische Zeichnungen（《照片作为考古绘图的模板图片》）, in: *ATM Arbeitsblätter*（《ATM 工作簿》）2, 1984.

［13］G. Eckstein, Photogrammetrische Vermessungen bei archäologischen Ausgrabungen（《考古挖掘工作中的摄影测量》）, in: *Denkmalpflege in Baden-Württemberg*（《巴登符腾堡州文物保护》）2, 1982, S. 60-67; R. Finsterwalder/R.-W. Hoffmann, Photogrammetrie（《摄影测量学》）, Berlin 1969; H. Foramitti, Classical and Photogrammetric Methods Used in Surveying Architectural Monuments（《建筑测量研究中使用的经典摄影测量方法》）, in: Preserving and Restoring Monuments and Historic Buildings（《纪念碑和历史建筑的保存与修复》）(= Museums and Monuments 14) Paris 1972, S.76-108; K. Kraus, Photogrammetrie（《摄影测量学》）, Bd. 1, Bonn 1972; W. Rüger/J. Pietschner/K. Regensburger, Photogrammetrie（《摄影测量学》）, Berlin/DDR 1978; K. Schwiedefski/F. Ackermann, Photogrammetrie（《摄影测量学》）, Stuttgart 1976. Vergl. auch die Hinweise in Anm. 2 und 5.

［14］Cramer (wie Anm. 2) S. 116 f.; Bedal (wie Anm. 1); Mader (wie Anm. 5).

［15］神圣建筑领域最近的一个最全面、集中的研究是关于施派尔主教座堂的，参见：Kubach/Haas (wie Anm. 9)。在今天，世俗建筑研究的标准有时比教堂建筑还要高，其范例可见：Mader (wie Anm. 5) und J. C. Holst, Zur Geschichte eines Lübecker Bürgerhauses: Koberg 2-Erster Bericht der Bauforschung（《吕贝克民居建筑史：科贝格2，建筑研究第1份报告》）, in: *Zeitschr. d. Vereins für Lübeckische Geschichte und Altertumskunde*（《吕贝克历史和古代文化研究协会杂志》）61, 1981, S. 155-187。此外还有一部包含丰富文献的著作：W. Erdmann, Entwicklungstendenzen des Lübecker Hausbaus 1100 bis um 1340 - eine Ideenskizze（《1100—1340 年左右的吕贝克房屋建筑发展趋势》）, in: *Lübecker Schriften zur Archäologie und Kulturgeschichte*（《吕贝克考古和文化史文章》）7, Bonn 1983, S. 19-38。

［16］K. Friedrich, Die Steinbearbeitung in ihrer Entwicklung vom 11. bis zum 18. Jahrhundert（《11—18 世纪的岩石加工发展史》）, Augsburg 1932; W. Haas, in: Kubach/Haas (wie Anm. 9) S. 464-662.

［17］K. B. Kruse, Zu Untersuchungs- und Datierungsmethoden mittelalterlicher Backsteinbauten im Ostseeraum（《波罗的海地区中世纪砖砌建筑的研究方法和测年方法》），

in: *Archäologisches Korrespondenzblatt*（《考古通信集》）12, 1982, S. 555-562; Holst (wie Amn. 15); Erdmann (wie Anm. 15). 关于砖石的批量生产参见：D. Kimpel, Ökonomie, Technik und Form in der hochgotischen Architektur（《哥特盛期建筑的经济、技术和形式》）, in: Bauwerk und Bildwerk im Hochmittelalter（《中世纪盛期的建筑和雕塑》）, Gießen 1981, S. 103-125; ders., Le développement de taille en série dans l'architecture médiévale et son rôle dans l'histoire éconornique（《中世纪建筑中批量切割技术的发展及其在经济史上的作用》）, in: *Bulletin Monumental*（《纪念公报》）135, 1977, S. 195-222。

［18］D. v. Winterfeld, Der Dom in Bamberg（《班贝格大教堂》）, 2 Bde., Berlin 1979.

［19］Cramer (wie Anm. 2); K. Bedal, Häuser in Franken（《法兰克地区的房屋》）, Bad Windsheim 1982; J. Hähnel, Zur Methodik der hauskundlichen Gefügeforschung（《房屋学构造研究方法论》）, in: *Rheinisch-westfälische Zeitschrift für Volkskunde*（《莱茵-威斯特法伦州民俗学杂志》）16, 1976; B. Lohrum, Bemerkungen zum südwestdeutschen Hausbestand im 14./15. Jahrhundert（《14、15世纪德国西南部住宅评论》）, in: *Jahrbuch für Hausforschung*（《房屋研究年鉴》）33, 1983, S. 241-297.

［20］J. Riederer, Kunstwerke chemisch betrachtet（《艺术作品的化学分析》）, Berlin 1981; H. F. Reichwald, Grundlagen wissenschaftlicher Konservierungs-und Restaurierungskonzepte, Hinweise für die Praxis（《科学保存和修复概念的基本原理：实践指南》）, in: Erfassen und Dokumentieren im Denkmalschutz (= Schriftenreihe des Deutschen Nationalkomitees für Denkmalschutz 16)（《文物保存法的编写和记录：德国国家文物保护委员会丛书》）, Bonn 1982, S. 17-35.

［21］M. A. Geyh, Einführung in die Methoden der physikalischen und chemischen Altersbestimmung（《物理和化学年代测定方法导论》）, Darmstadt 1980.

［22］E. Hollstein, Mitteleuropäische Eichenchronologie（《中欧橡树年代测量》）, Mainz 1980; B. Becker, Dendrochronologie in der Hausforschung am Beispiel von Häusern Nordbayerns（《房屋研究中的树轮年代学——以巴伐利亚北部房屋为例》）, in: *Jahrbuch für Hausforschung*（《房屋研究年鉴》）33, 1983, S. 423-441.

［23］J. Cramer, Thermographische Untersuchung verputzter Fachwerkbauten（《灰泥木框架建筑的热成像研究》）, in: *Deutsche Kunst und Denkmalpflege*（《德国艺术和文物保存》）35, 1977, S. 12-18; J. Cramer, Thermographie in der Bauforschung（《建筑研究中的温度记录法》）, in: *Archäologie und Naturwissenschaften*（《考古和自然科学》）2, 1981, S. 44-54; M. Gerner/F. Kynast/W. Schäfer, Infrarottechnik Fachwerkfreilegung（《框架建筑发掘的红外线技术》）, Stuttgart 1980.

［24］E. Korr, Endoskopie -neue Möglichkeiten der Altbau-Bestandsaufnahme（《内窥镜检查法：古建筑测绘的新方法》）, in: *Deutsches Architekturblatt*（《德国建筑报》）5, 1980, S. 687 f.; K. Meyer-Rogge, Anwendung der bautechnischen Endoskopie bei der Untersuchung von

Holzbalkendecken in Altbauten (《建造技术内窥镜检查法在古建筑木梁顶检测中的应用》), in: *Techniken d. lnstandsetzung u. Modernisierung im Wohnungsbau* (《德国住宅建筑的维修和现代化改建技术》), Wiesbaden/Berlin 1981.

［25］N. Pevsner/J. Fleming/H. Honour, Lexikon der Weltarchitektur (《世界建筑百科全书》), München ³1971; *Reallexikon zur deutschen Kunstgeschichte* (RDK) (《德国艺术史百科全书》), hg. von Otto Schmitt, fortgesetzt vom Zentralinstitut f. Kunstgeschichte, München, Bd. 1 Stuttgart 1937 (erscheint laufend); *Wasmuths Lexikon der Baukunst* (《瓦斯穆特建筑艺术辞典》), 5 Bde., Berlin 1929-37.

［26］Cramer (wie Anm.2) S. 111-115; 更详细描写的例子见于：H. E. Kubach/A. Verbeek, Romanische Baukunst an Rhein und Maas (《莱茵河和马斯河流域罗马式建筑艺术》). 3 Bde., Berlin 1976。

［27］参见本书中丰富的建筑描写：Kubach/Haas (wie Anm. 9) und v. Winterfeld (wie Anm. 18)。

［28］G. P. Fehring, Grabungsmethode und Datierung. Zur Arbeitsweise von Bauforschung und Archäologie des Mittelalters in Deutschland (《挖掘方法和日期测定：论德国中世纪考古和建筑研究的工作方法》), in: *Deutsche Kunst-und Denkmalpflege* (《德意志艺术与文物保护》) 29, 1971, S. 41-51; Methoden der Archäologie (《考古学方法》), hg. von B. Hronda, München 1978; W. Müller-Wiener, Archäologische Ausgrabungsmethodik (《考古挖掘方法》), in: *Enzyklopädie der geisteswissenschaftlichen Arbeitsmethoden* (《人文学科工作方法百科全书》), München/Wien 1974,S. 253-287; H.-G. Niemeyer, Einführung in die Archäologie (《考古学导论》), Darmstadt 1978; R. Schwarz, Archäologische Feldmethode(《考古学田野工作方法》), Wiesbaden 1979; M. Wheeler, Moderne Archäologie. Methoden und Technik der Ausgrabung(《现代考古学：挖掘的方法和技术》), Reinbek 1960.

［29］Kubach (wie Anm. 3).

［30］A. v. Brand, Werkzeug des Historikers (《历史学家的工具》), Stuttgart ⁷1973; Dahlmann-Waitz, Quellenkunde der deutschen Geschichte. Bibliographie der Quellen u. d. Literatur zur deutschen Geschichte (《德国历史史源学：德国历史史料和文学的文献学》), hg. von H. Heimpel u. H. Geuss, Bd. 1, Stuttgart 1969; H. Bresslau, Urkundenlehre für Deutschland und Italien (《德国和意大利古文书学》), 3 Bde., Berlin ³1958/60; H. Grotefend/T. Ulrich, Taschenbuch der Zeitrechnung des deutschen Mittelalters und d. Neuzeit (《德国中世纪和近代的计时袖珍书》), Hannover ¹¹1971.

［31］Bedal (wie Anm. 1).

［32］M. Nitz, Zur Dokumentation von Inschriften (《铭文的记录》), in: *Münchner Historische Studien* (《明斯特历史研究》) 19, 1982, S. 146-151.

［33］P. C. Claussen, Früher Künstlerstolz. Mittelalterliche Signaturen als Quelle der Kunstsoziologie（《早期的艺术家自尊：作为一种艺术社会学文献的中世纪署名》）, in: Bauwerk und Bildwerk im Hochmittelalter（《中世纪盛期的建筑和雕塑》）, hg. von K. Clausberg u. a., Gießen 1981, S. 7 ff..

［34］v. Winterfeld (wie Anm. 18), S.38-45; K. Friedrich (wie Anm. 16); W. Haas, in: Kubach/ Haas (wie Anm. 9), S. 542-546; G. Binding, Die Pfalz Kaiser Barbarossas in Gelnhausen（《位于格尔恩豪森的腓特烈一世的行宫》）, Bonn 1963; S. Bauer, Steinmetz Stephan von Irlebach-Bürger von Frankfurt a. M.（《石匠斯蒂芬·冯·伊尔勒巴赫——法兰克福市民》）(Anmerkungen zu Steinmetzzeichen), in: *Archiv für Frankfurts Geschichte u. Kunst*（《法兰克福历史和艺术档案》）59, 1985, S. 157-186.

［35］Cramer (wie Anm. 2), S. 114.

［36］C. Linfert, Die Grundlagen der Architekturzeichnung（《建筑制图基础》）, in: *Kunstwissenschaftliche Forschungen*（《艺术学研究》）1, 1931, S. 133-246; D. Frey, Architekturzeichnung（《建筑制图》）, in: RDK (wie Anm. 25), Sp. 992-1013.

［37］E. Gall, Bauzeichnungen der Gotik（《哥特风格的建筑制图》）, in: Gestalt und Gedanke 2（《造型和思想 2》）, München 1953, S. 126-132; P. Pause, Gotische Architekturzeichnungen in Deutschland（《德国哥特风格的建筑制图》）, Diss. phil. Bonn 1973; K. Hecht, Maß und Zahl in der gotischen Baukunst（《哥特式建筑艺术的尺度和数量》）, Hildesheim/New York 1979.

［38］W. Jacobsen, Ältere und neuere Forschungen um den St. Galler Klosterplan（《圣嘉罗修道院图纸的新老研究》）, in: *Unsere Kunstdenkmäler*（《我们的文化遗址》）34, 1983, S. 134-151.

［39］L. H. Heydenreich, Architekturmodell（《建筑模型》）, in: RDK (wie Anm. 25), Sp. 918-940; H. Reuther, Das deutsche Baumodell（《德国建筑模型》）, in: *Mitteilungen der Deutschen Forschungsgemeinschaft*（《德国研究协会通报》）2, 1971, S. 26-30; ders.: Der Klosterplan von St. Gallen und die karolingische Architektur（《圣嘉罗修道院图纸以及加洛林王朝的建筑》）, Berlin 1992 (mit Literatur).

Breuer, Tilmann, Bauforschung und Denkmalpflege（《建筑研究和文物保护》）, in: *architectura*, 24, 1994, S.46-55.

Breuer, Tilmann, Kunstwissenschaft - Bauforschung - Denkmalpflege, in: Graduiertenkolleg "Kunstwissenschaft -Bauforschung -Denkmalpflege"（《文化学-建筑研究-文物保护》）; Eröffnung der zweiten Förderungsphase（《"文化学-建筑研究-文物保护"研究生班，第二次进修阶段开学典礼》）, Bamberg 1999.

Cramer, Johannes (Hg.), Bauforschung an nachantiken Bauten in der Literatur der

zurückliegenden Jahre, in: Die Denkmalpflege (《文物确认与保护》), 56, 1998, S. 121-124.

Eckert, Hannes/Kleinmanns, Joachim/Reimers, Holger, Denkmalpflege und Bauforschung. Aufgaben, Ziele, Methoden (《文物保护和建筑研究：任务、目标和方法》), in: Wenzel, Fritz/Kleinmann, Joachim (Hg.), Erhalten historisch bedeutsamer Bauwerke (《具有重大历史意义的建筑的保存》), Sonderforschungsbereich 315, Univ. Karlsruhe 2000.

Eckstein, Günter, Empfehlungen für Baudokumentationen. Bauaufnahme - Bauuntersuchung (《建造记录的几点建议：建筑测绘·建筑勘探》), hg. vom Landesdenkmalamt Baden-Württemberg, Arbeitsheft 7, Stuttgart 1999.

Fritz, Wenzel (Hg.), Erhalten historisch bedeutsamer Bauwerke: Baugefüge, Konstruktionen, Werkstoffe (《具有重大历史意义的建筑的保存：建筑构造、设计、用材》), Sonderforschungsbereich 315, Univ. Karlsruhe, Berlin 1985.

Großmann, Georg Ulrich, Einführung in die historische Bauforschung (《历史建筑研究导论》), Darmstadt 1993.

Huber, Brigitte: Denkmalpflege zwischen Kunst und Wissenschaft (《介于艺术和科学之间的文物保护》), München 1996. Arbeitshefte des bayerischen Landesamtes für Denkmalpflege, Bd. 76 (《巴伐利亚州文物保护局工作手册第 76 卷》).

Knopp, Gisbert/Nußbaum, Norbert/Jacobs, Ulrich, Bauforschung. Dokumentation und Auswertung (《建筑研究：记录和评估》), Köln 1992. Arbeitshefte der rheinischen Denkmalpflege, Bd. 43 (《莱茵地区文物保护工作手册》).

Mader, Gert Thomas, Bauforschung und Denkmalpflege (《建筑研究和文物保护》), in: Hubel, Achim (Hg.): Dokumentation der Jahrestagung 1987 in Bamberg (《1987 年班贝格年度会议记录》), Bamberg 1989, S. 11-31, 主题为建筑研究和文物保护。

Petzet, Michael/Mader, Gert Thomas, Praktische Denkmalpflege (《实践中的文物保护》), Stuttgart 1993.

Schmidt, Wolf, Das Raumbuch (《空间规划》), München 1989.

Schuller, Manfred, Bauforschung (《建筑研究》), in: Der Dom zu Regensburg: Ausgrabung, Restaurierung, Forschung (《雷根斯堡大教堂：挖掘、修复、研究》), München 1989, S. 168-223.

Stanzl, Günther, Materialien zu einer Geschichte der Bauaufnahme, in: Fremde Zeiten. Festschrift für Jürgen Borchhardt (《陌生的年代——尤尔根·博尔施哈特纪念文集》) 1996, S. 319-345.

第五章

年代、地点和创作者的确认

威利巴尔德·绍尔兰德

年代确认
地点确认
创作者确认
尾　声

年代确认

让我们先来讲个有趣的小故事。有一位著名的艺术史教授,他大约十岁的儿子午餐时拿着一块烤得很老的烤肉放到博学的父亲面前,打趣道:"爸爸,判断一下年代吧!"

年代判断指的是确认艺术作品的年代,长久以来它在艺术史研究课堂中是像九九乘法表和语法一样的基础功课。人们不厌其烦地判断年代,再做严格的检查。直到今天,对每个能干的博物馆员来说,如果自己主管的片区有一件藏品还不确定年代,那他必定会坐立不安,良心饱受折磨。只写着"11 或 12 世纪"的藏品标牌是不妥当的,亟须改进。"也许 9 世纪"这样的写法甚至会隐隐表达出一种对作品真假的怀疑。近来可以在伦勃朗的油画中看到"1623 年和 1639/40 年"之类的表述,这种时间判定又太过于精细,以至琐屑。出现这种情况是因为碰到了互相矛盾的时间范畴,人们对此无法达成一致,于是选取了两段时间作为作品的创作时段,以解决认知上的困境。大型博物馆里充满了带着年代数字的标牌,就像一个由看得见的藏品组成的、巨大的时间档案库,每件藏品都标注了或确定或假定的诞生时间。直到今天,几乎所有艺术博物馆都是按照年代确认或地点确认的结果来布置的。

艺术史从远古到当代的形式和风格发展轨迹，通过年代判定形成了一个自成一体的形态学**测时法**（Chronometrie）。这种测时法参照的内容是各个风格阶段持续不断的进化，与动植物的物种发展没什么两样。冷硬和柔和、立体和涂绘的风格彼此交织，它们之间还有过渡阶段；风格发展的开端是早期风格，末端是巴洛克式的浮夸和风格的消散，两个阶段之间还有手法主义。年代判断就是要将各个作品嵌入这个发展体系之中；或者反过来，在一件新出现的作品中发现一个出人意料的、打乱系统的时间，并由此证明，艺术发展的时钟并不是像科学一样规律地转动着时针。艺术史学科在漫长的科学史进程中创建了这个形态学的测时法体系，对它精雕细刻、时时反思，并始终接受新的质疑。前面提到的材料学、史源学和实物学提供的范畴和结论组成了这个形态学测时法的框架基础，同时还提供了外部资料来检验和修正之。如果一件圣约翰雕像从风格因素来看无疑属于1450年以后，然而在上面却发现了伟大的意大利雕刻家多纳泰罗（Donatello）的铭文，标注为1438年；那只能说明，真正完整的年代-传记式的设想图其实目前还有残缺。[1]又比如像兰斯大教堂西面那样宏伟的中世纪教堂立面，有人认为它可能始建于1220—1230年间，并且当时重要部分已经成型，然而后来却出现证据证明，西立面的位置直到1250年还被别的房屋占据着；这也说明，我们用纯粹的风格分析进行年代确认会带来许多不确定因素。[2]陶器、钱币等出土物，以及屋顶架木材可以为中世纪建筑的年代鉴定提供参考，用这种方法判断时间的精准度经常大大超越风格分析和形式观察。因此，艺术史研究对象的年代判断是一个复杂的过程，传统的艺术史年代判断需要经由历史学和自然科学方法的巩固、补充、修改和深化。

艺术史家对一件中世纪的掐丝盘、一件贝壳装饰、一幅古尼德兰肖像画或一个历史上的教堂立面，不借助其他辅助手段而仅凭肉眼观察，就能判断出它属于某个世纪甚至某个年代；事后经过比较、讨论还能证明，他看似即兴而为的年代确认结论至少是相对正确的。我们不禁要问，是什么科学史和感知能力上的前提，赋予一位平均水平的艺术史家做年代判断的能力？换句话说，那句不经事的"爸爸，判断一下年代吧！"背后究竟藏着什么秘密或诀窍？让我们从一个相对简单的艺术史领域说起，即17世纪的荷兰风景画。这个领域中有哈勒姆的著名风景画家扬·凡·戈因（Jan van Goyen）的作品全集（œuvre），其中大量17世纪20—

40年代的作品不仅有作者签名，还标注了日期。这些绘画作品今天当然分散在世界各地的收藏中，不过人们长久以来已经着手四处搜集，并将它们收编成了全集目录。通过观察不难得出一个难以否认的结论，那就是这些油画在时间顺序上呈现出一条逐步达成又贯彻始终的发展道路：从早期近景的、稠密的绘画，到后期越来越远景的、空间统一的、奔放而清透的画面。专家，甚至学生，只要以专业的眼光认真观察过戈因的这批风景画，就一定会对这个转变过程的重要标志有印象。他会把这种印象储存在形象记忆中，并与集结了不同油画时间的年代网络一一对应。如果现在出现了一幅新的、之前不认识的戈因的画，其年代不明，那么他只需唤醒记忆里的视觉标准和与之相关联的年代数字，就可以立刻说出这可能是1625年、1636年还是1646年的戈因风景画。艺术史家会通过描述关键标志和比较其他作品来证明他的判断。如果是一位在学术教育机构就职、善于系统化的艺术史家，他甚至还会进一步发现，1625年至1650年间在其他荷兰画家的作品中也能找到同样的转变，形成色彩浓郁的统一空间；于是他又能够以同样的标准判断这些同时代荷兰画家作品的时间。当然，他还需要用外部的资料来检验自己的推广实验是否站得住脚，无论是用画面上的年代数字也好，还是用文献资料中的说明也罢。让我们再来梳理一遍这个简单的例子中发生了什么：首先艺术史家要找到一组相对同质化的作品，即扬·凡·戈因的风景画。画面上的年代数字以外部资料的形式，为这组作品带来了确凿无疑的年代判断。艺术史家从已经判定年代的作品中提取出一种年代学系统的总括标准，然后就可以以此为依据，把其他没有判定年代的作品归置到已经成型的年代学序列中。艺术史家构建出了一段发展史。他可以由此宣告：如果我的发展假说没错的话，那么这幅无名之作应该是在1642年至1646年间绘制的。这样一来，他就完美地回答了那句"**爸爸，判断一下年代吧！**"。

不过我们要注意，这种做法之所以能够成立，前提是有准确的外部资料支持。油画上标注的日期具有一种原始资料价值。如果没有确凿无疑的现成时间作为基础，就不可能以风格分析来做时间判断。艺术史家在将年代判断变成一种机械的记忆训练之后，很容易忘记判断的前提，但其实还是应该时时铭记在心。并且他还应该时刻注意，上述方法的适用范围是有限的。显然，这种做法只能在一个封闭的、同质的艺术史领域中运转。在荷兰风景画中掌握的评判标准，并不能直接拿来判断

同时代的那不勒斯绘画、威尼斯绘画，甚至邻近的佛兰德斯绘画。在这些领域必须重新开始，建立一套各自专属的测年法，其过程可能不像已知信息丰富的荷兰风景画那么容易。这样看来，艺术史对象的年代确认和地点确认是不可分割的。1625年哈勒姆的情况对地理距离不远、艺术同样发达的安特卫普来说，已经几乎没有参考价值了。一旦转换艺术史事件的舞台，钟表指针也要随之调整。

艺术史家自己也要明白，即便是基于风格所做的最恰当的时间判断建议，也依旧具有假说的性质。这种假说立足的前提是认为，荷兰风景画的发展具有连续性，就像扬·凡·戈因的那些标注了日期的油画一样。看起来一切似乎如此。然而，凡事都要考虑例外，考虑突破和延迟；陈旧的风格因为受到特别偏爱，可能会在某些中心地区一直延续。例如，乌得勒支的情况就与哈勒姆完全不同。艺术创作的现实反而成了风格发展的标尺，而这种风格发展其实是艺术史家从后知后觉的观察中总结出来的。最后，真伪性这个令人头痛的问题也不容忽视，因为它关乎每一个年代判断的结论。造假者也会钻研艺术史学术著作，了解艺术史家进行年代判断的标准。他们乐于模仿风格的规律，然后制造出符合艺术史情况的伪作。一幅标注了日期的戈因作品所面临的第一个问题，不仅是这份油画是否是真迹，还包括签名和日期是否为真。可以想见，一幅作者不明的荷兰绘画真迹，如果在上面仿造出戈因的签名和日期，就可以提升其价值。因此年代确认是一门精深的学问。它的基础知识可以在讲堂里面对着插图学习，然而真正严肃的年代确认是只能通过接触原作才能培养的专业能力。

尽管存在种种局限，我们还是可以说，上面给出的例子介绍了17世纪黄金时代的荷兰风景画的年代规律，它典型地展现了艺术史的年代判断是从确定的外部资料和按年代顺序归纳的特征这两者的组合中产生的，并最终得出有说服力的结论。年代确认的基础是**史源评判**和**风格评判**的接合。当然，本章讲述的荷兰风景画的例子极为单纯，这一点为年代判断提供了理想的条件。还有许多其他的艺术史领域，做年代判断要困难得多，鉴定结果所能达到的精准度也低得多。

我们的下一个例子是中世纪雕塑，它们是11世纪到16世纪之间由教堂订购，安置在教堂入口、祭坛、读经台、圣骸匣、圣物盒、圣龛、洗礼盆上，作为单独的十字架像、或站或坐的圣母像、圣人像、学问和美德的化身像、贞女像等形象大量出现。从哥得兰岛到加泰罗尼亚，有大量石质、木质、石膏或金属的中世纪

雕塑资源留存至今。鉴定这些雕塑的年代曾一度成为艺术史最热门的工作。不过这个领域的初始情况又与前面介绍的荷兰风景画的例子不同，可以直接把一件雕塑作品与某个外部的时间点相对应的例子，少到几乎没有。譬如帕尔马大教堂的一块描绘基督下十字架场景的浮雕，其作者和产生年代都已分别标明为贝内代托·安特拉米（Benedetto Antelami）和1178年；这种情况其实反映了仅存于意大利城邦中的自由而自主的艺术态度，是少数的个例。[3]一般来说，12、13世纪的雕塑既不会有签名也不会标注日期，大多保持寂寂无名、不知年代的状态。因此学术研究必须寻找外部资料，而这种外部资料提供的信息与具体的雕塑作品之间往往只有泛泛的模糊联系。1095年教皇乌尔巴诺二世（Papst Urban II）在法国停留期间，曾为勃艮第著名的克吕尼修道院的主祭坛做净化礼，但这并不能说明，该时间点之前修道院的整个建筑及其雕塑都已经制造完成。[4]这个案例中，外部资料可按风格评判的标准进行自由阐释。到了15世纪，情况有所改善。此时的雕塑是由居住在城市的手工艺人制造的，他们缴纳赋税并拥有住房，人们会与之签订合约，付其报酬，他们会按约定的期限交付作品。所以像蒂尔曼·里门施奈德（Tilman Riemenschneider）和维特·斯托斯（Veit Stoss）之类的法兰克雕塑家的某些作品至少是可以确定时间的，因为我们有相对精确的外部资料流传下来。[5]纳德林根的圣乔治教堂在艺术史测时法中一直被视为典型的15世纪70年代上莱茵地区的作品，直到在它的一座祭坛上发现了"1462年"的字样，打乱了整个年代顺序系统。[6]这也说明我们进行判断的根基其实是多么脆弱。

中世纪雕塑是一个典型的领域，在这里科学有时会失效，它无法仅仅依靠少数的外在支撑或者说外部资料来建立一个发展框架，并将大量不知年代的作品套入这个连贯的时间顺序中。人们尝试将其体积的增加或减少，长袍褶皱的形式变化和各种走势、褶痕，以及主题的类型当作判断时间的标准，尝试收归那些游离在外的作品。人们在中世纪雕塑艺术领域乐此不疲地收集最偏门、最冷僻的旁支，这种尝试终于进化出一种时间形态学，其最早的代表是18世纪就已出现的温克尔曼的《古代艺术史》。[7]自从"发展"成为解读艺术史学史的关键词，艺术史的对象似乎不进行时间确认就无法纳入艺术史了；同时人们也在坚持寻找能够从时间上判定作品的标准。我们需要构建出一个带有数字表盘的钟，为所有外部信息尚未确认的艺术作品指出其诞生时刻。

轻蔑看待这种尝试是愚蠢的选择。凭借少量确定的资料，单纯运用风格比较构建出不确定对象的时间顺序，这种做法已带来惊人的成果。例如古典时代的艺术史就运用这种方法勾画出了古希腊、古罗马雕塑的发展史，它的大体框架直到今天也是站得住脚的。我们之所以能够推进中世纪雕塑的年代确认工作，也是得益于这种尝试，并且现在已经得出了一些可作为原理推广的结论。例如所谓的国际风格、美丽风格和柔和风格的圣母像各自拥有无可混淆的风格标志，不仅每位艺术史家都认识，艺术史系的学生也很容易学到；并且它们只出现在 1385 年至 1435 年之间的时间范围内。此外存在足够多已确认年代的作品，早于或晚于这段时期，可以佐证上面的时间判断。像荷兰风景画那样精确到数年之间的判断，在建筑领域是很难实现的，这种判断一经做出就不可避免会引起争议。中世纪雕塑的时间确认，也清晰地体现出了那种自由散漫的艺术史年代判断所带来的风险和虚幻。少数确定的作品和无数不确定的作品之间巨大的比例反差，使得以风格判断为基础的发展序列几乎变成了一种随意的构造。你可以认为进化的方向是从平面到球形，或反过来也说得通；你也可以认为，从僵硬到灵动的发展是一种进步，或发展的方向其实恰恰相反。谁如果相信艺术史的发展始终是在追求尽量完美地模仿外部世界，就会认同上面的第一种说法；然而，谁如果了解 20 世纪艺术，知道艺术中也有回归简单和原始的反向运动，那么在面对中世纪艺术时也许会赞同另一种说法。于是这就涉及主观性的问题。两种假说似乎都有符合风格规律的内在逻辑，然而这两种说法与永远无法完美重建的历史之间，都同样只有自由散漫的关联。在一些常常显得幼稚而荒谬的争论中，许多学派在对某些作品和对象群体的年代确认上互相攻讦；喋喋不休的争论只表明，这是一个单凭理性已经无法解决的学术难题。我们需要再一次重申：年代确认必须将可靠的史源学结论和恰当的风格判断结合起来，才有可能成立。

这里还要警醒一种广为流传的幻觉：即便是现代的**自然科学方法**在这个领域也很少能达到人们所期待的准确度。地质学家或许能告诉艺术史家，一块中世纪雕塑的石料产自哪个采石场。然而即便信息准确，地质学家也无法知晓这块石料是何时采集的。这时候，经济史和地方史的专家倒是可以告诉我们相应的采石场是何时开掘的。我们研究木质雕塑时自然会想到借助**树轮年代学**。不过艺术作品不是可消耗的实验室材料，要保证树轮年代学测定的效力，必须从木雕上提取样

本，这种情况很少被允许。而测定结果也仅仅是一种基础，还需要进一步阐释。如果一件橡木雕塑按照风格来看十分符合19和20世纪的仿哥特式风格，然而树轮年代学检测显示，其木材是13世纪砍伐的，这个信息也并不能为作品的真假下判定。因为造假者可以想方设法找到旧木料，从而不仅在风格上，也在材质上伪装成中世纪的真迹。这方面我们有过专家的判断超越实验室分析结果的先例。修复专家会通过彩绘和同类性状来鉴定祭坛，主要会研究其构成，分析其使用的颜料和胶粘土，从中也可以得出关于雕塑祭坛的相对准确的结论。

这样看来，年代判断不是精确的科学，如果没有科学精神，它甚至会沦为随意假设和主观猜测的自由园地。年代判断必须是在经验的理性建构的基础上权衡各种标准，然后提议某个结论。外部资料编织的网络越稀疏，提出的假说就越脆弱。那个把硬邦邦的烤肉端到艺术史学家父亲的鼻子底下要他判断年代的顽皮小孩，大概也能感受到判断之难。即便如此，年代判断的科学必须建立在新的年代学特征链上，并接受检验。我们应该把一位大鉴赏家打破幻想的妙句常常铭记在心：曾经有一群艺术史家在柏林的腓特烈皇帝博物馆[1]，对一幅古老油画可能的年代争论不休；马克斯·弗里德兰德（Max Friedländer）见状不无讽刺地说道："我们当时又不在那儿。"[8]

在我们结束这个段落之前，还要再提一下年代确认的其他辅助手段。这里其实也是回顾我们在导论中已经介绍过的内容。前面已经多次提到与艺术作品相关的**资料**和**铭文**，**史源学研究**也是不可或缺的。流传下来的书面资料包含各种与艺术作品的诞生时间或多或少有关系的信息，譬如对当地的描写中提及了这件作品，或这件作品曾出现在一幅插图中。这种资料能够证明所研究的对象必定是在某个时间点之前便已产生的。当然，对资料的甄别也是绝对必要的，如有一些描写是虚构或预测性的。12世纪著名的朝圣指南中曾介绍过圣地亚哥-德孔波斯特拉主教座堂的西大门，然而事实证明这个入口并不存在。[9] **仿制品**和**复制品**可以作为年代判断的辅证。如果一幅年代不明的鲁本斯油画在1620年就已经有了仿作，那么原画应该是在这个时间点之前产生的。反过来说，经常有古代德意志地区的油画借鉴丢勒的表现圣母生活场景的木版画，而丢勒的木版画多多少少都能确认年

I 即今天位于博物馆岛的博德博物馆，此为20世纪初的曾用名。——译注

代，于是这些古代德意志地区的油画至少也有一个明确的最早期限。最后，图像描绘的历史事件也可以提供年代判断的基础。一幅描绘坎特伯雷的圣托马斯的中世纪细密画或玻璃花窗，基本不可能是托马斯·贝克特（Thomas Becket）在1172年封圣之前完成的；一幅查理四世戴皇帝冠冕的油画，不可能是在他1355年于罗马受封皇帝之前绘制的。不过这种判断也必须谨慎，因为图像还可以预示一种期望中的状态。

最后，有助于年代判断的还有图像上出现的**实物**。油画上如果出现大炮、蒸汽船、铁路，那么它必不可能是在相关技术发明之前绘制的。14世纪中叶的绘画作品上不会出现印刷的书籍或木版画，因为当时它们还未被发明出来。时尚、日用工具、武器的历史可以为年代判断提供多种参考，不过直到18世纪各地的发展情况各有不同。[10] 17世纪的荷兰肖像画和风俗画根据画中衣领的形状就可以大致划分创作时间；18世纪的法国绘画可以通过所描绘的发型排列出时间顺序。如果在一幅德国的绘画作品上发现意大利或仿意大利的服饰，那么这幅油画很难说是1500年之前创作的，因为直到1500年之后南方罗曼国家富裕阶层的时尚潮流才传入德国。11—13世纪之间武士的装备也可以为年代判断提供一个不那么严密的参考，这其中包括头盔、刀剑、军服、盾牌的形制，例如大型的立盾主要出现在11—12世纪，后来新的作战技巧导致了一种小得多的骑士盾的产生[11]——这些细节在墓碑、战争场景和圣骑士雕像中都有清晰的刻画。

年代判断不只是一种不断变化的空间表现和衣服褶皱的时间形态学，它还与一般的历史事件以及礼仪、风俗、家庭生活、公共生活的历史息息相关。因此，我们前面所说的结论"**年代确认必须将史源学结论和风格判断结合起来**"，还要进一步拓展：必须增添一般历史和实物研究的资料，以扩大专业判断的基础。

历史学家知道，**时间**的尺度不是恒定不变的。近现代的绘画要以年份，甚至月份作为时间周期来划分；相反，中世纪的建筑艺术由于其生产方式和发展过程所伴随的复杂、僵化的财政运作，常常需要极为漫长的建造时间。其年代判断与毕加索的一幅油画或杨·凡·戈因的一幅风景画完全不同。我们在这个领域能够获得的外部资料，其说服力也小得多。一次捐赠仪式、赦罪礼、奠基仪式、祭坛落成，都能确定精确的时间，然而它们与真实建筑之间的关联却模糊不清。教堂的落成典礼可以是在建造刚开始，也可以是在建造完成几十年后。建筑领域的科

学在 19 世纪中叶也发展出了一种形态学的测时法，至少确立了一个大致的时间顺序。建筑史学家知道，在 11、12 世纪，用形状规则的方石建造的墙一般比碎石墙体更新一些。[12] 当然，这只是一种大而化之的观点，具体案例还要具体分析。中世纪的建筑技术与近代一样，有一套发展进程。某些特定的拱顶形状似乎是从某个时间点之后才开始出现的，因此能够作为年代判断的参考。檐口（Gesimse）和底座的剖面、柱头的形状和轮廓、窗口内缘和拱廊穹顶的造型，都会经历时代的变迁。中世纪建筑的基底或柱头的年代判断一直是艺术史初级研讨课钟爱的话题。在科学史上，历史建筑造型的比较学说甚至可以说是最古老的年代判断的系统化尝试。其判断结果只是相对有效，并且在许多地方已经力有不逮。如果没有外部资料的帮助，我们只能在黑暗中摸索。在法国西部阿基坦地区，无数浪漫主义风格的教堂至今没有确认年代，未来可能也无法确认，因为它们建造时没有留下任何证明文书。[13] 判断这类对象时首先要仔细区分地区，因为这种建筑大多甚至全部都是地方性的。加肋十字拱在先进的地区如诺曼底或伦巴第出现得更早，在相对落后的下萨克森地区则更晚；哥特式基座在法兰西堡和皮埃蒙特地区的具体所指也各不相同。早期中世纪建筑特别难以判断时间，有时也需要考古结论的帮助。如果在一个建筑下发掘出了年代明确的瓦片或钱币，只要不是后来埋进去的，就能够说明这个建筑的最晚年代；[14] 如果原先的木梁保存了下来，就可以像木雕一样提取样本，通过树轮年代学分析得出准确数据，这个数据或多或少也可以运用于建筑。

让我们再总结一次。年代确认是艺术史研究的一个部分，致力于为普遍的艺术发展史设定钟摆般的节律。年代确认是为了呼应一种学术需求，这种需求与历史上的艺术作品以及其他一切历史见证物都息息相关。不只是博物馆、艺术商或收藏家想知道一幅画到底来自 16 世纪或 18 世纪，每一个科学阐释也都必须建立在研究对象基本无争议的年代确认的基础上。阐释如果不局限在作品内在感召的范围内，那么它一般是在重建历史关联，或将一件艺术作品的外形和内涵与某种环境、某种历史境况、某个历史斗争联系起来，为此必须先有可靠的年代确认作为基础。为了确保可靠性，艺术史研究必须查清有助于年代确认的一切外部资料。只有在宽广深厚的基础上，才能进行自由判断，这是一种艺术史家的专业能力，可以马上对新发现的古老事物按照形态学特征做时间归类。那句在开头玩笑般引

出的"爸爸,判断一下年代吧!",其实道出了艺术史家的核心任务和特殊的专业技能。不过这种不借助外力的年代判断可靠性有限,只能作为漫长的严密证据链条的最后一环。

地点确认

我们前面已经强调过,**地点确认**是与年代确认紧密关联的。艺术史家海因里希·沃尔夫林有句话常被引用:"凡事不是所有时代都有。"我们还可以对这句话做个补充:"凡事不是同一时代所有地点都有。"因此,年代确认经常必须与地点确认关联起来才能圆满完成;反过来,地点确认大多(但不是全部)也必须与年代确认相关联。地点确认的必要性在于,艺术作品从诞生以来就有自己的历史。无论是可移动的还是固定不动的艺术品,总会不断有战争胜利者、王侯贵族或财力雄厚的购买者来谋求。古希腊的艺术宝藏流落到了罗马,意大利的艺术品深受法国国王和英国贵族的喜爱。拿破仑曾经劫掠了半个欧洲的教堂和宫殿,就为了在巴黎建立一座包罗万象的博物馆。因此,今天保存在欧美博物馆中的大量艺术品,基本都是被抢夺来的、远离原本所在地的、四散分离的事物。于是,其所属关系也会一而再、再而三地变更。一幅油画可能于17世纪在意大利进入代理商手中,然后通过艺术贸易来到北方,两个世纪之后收藏在一座英国宫殿中,之后又再次出现在北美的艺术交易中,最后在纽约或华盛顿的大型博物馆中找到了最终归宿。这种一直延伸至作品原始地点的奥德赛之旅并不总是能够追溯清楚,为此必须查阅拍卖目录、财产清单和所有权档案,才能重建其流动路线,制作出专业术语所说的图像的谱系图(Pedigree)。其过程中总是有混淆作品的风险。有时一位艺术家名下会有多幅圣母像、多幅表现帕里斯裁决的绘画,更不用说为数众多的风景画、静物画和风俗画。老的作品清单中记录的条目究竟指哪件作品,也得打个问号。此外,利益相关方有时还会有意消除记录的痕迹。那些靠非法劫掠、偷盗和抢劫考古[1]得来的艺术作品,一般会被保存在暗处。因此,地点确认也是一

1 Raubgrabung,指从考古现场非法获取文物,或者在艺术品原出土国家非法挖掘的行为。——译注

种为作品科学地"恢复国籍"的尝试。

在学术研究中，地点确认又有许多不同标准作为参照，**材料学**当然是特别重要的一环。在进入19世纪之前，许多艺术创作的原材料都倾向于产自一个单独的地区。我们已经在第二部分的"艺术作品确认总论"里提到过，木雕以及木板绘画的木材很有可能与南方或北方的某个产区关联。行家里手还能从绘有图像的平纹亚麻布上辨认出作品可能的原产地。我们还提过，在鉴定雕塑时，如果从地质学检测结果能确认石料出自哪个采石场或至少哪个地区，也有助于地点确认。艺术史家本身也会推测，红砂岩的雕塑可能出自莱茵河上游，因为这里就像法国孚日山脉一样是红砂岩的开采地，红色大理石则出产自阿尔卑斯山的周边地区。不过在做这种判断时，必须注意原材料是可以四处运输的。如法国图尔奈著名的蓝石会被装船运往英国，在温彻斯特等地区加工。像雪花石膏这样昂贵的材料会被应用在各种地方，而不止英国诺丁汉。[1] 在象牙雕塑中，原材料已经完全无法为地点确认提供信息。这种考究的原材料跨越地中海被运往欧洲，在英国、斯堪的纳维亚、西班牙和南意大利都有广泛运用。同类型的还有贵金属。因此，材料学虽然是地点确认中不可或缺的佐证，但它只能提供相对有效的、需要进一步阐释的线索，并且有些物质是无法用材料学来分析的。19世纪以后材料学的说服力大大减弱，因为新的合成材料开始广泛推广。

艺术工艺也可以在地点确认中起到重要作用。某些金属器的瓷釉绘画工艺主要出现在法国城市利摩日，还有一些出现在默兹河流域或斯堪的纳维亚半岛；有一种黄铜铸件很有可能是在比利时的迪南制造完成的，因此也叫"迪南铸"（Dinanderien）；壁毯在意大利又叫"阿拉佐"（arazzo），这说明很多中世纪晚期的织花壁毯（Gobelin）是在法国阿拉斯（Arras）或者相邻的图尔奈制造的；受过教育的博物馆访客都能一眼认出产自韦斯特山林的一种陶器；某些丝绸或锦缎原料可以通过其纺织工艺判断它是产自意大利卢卡或者法国里昂；金制品可以通过其标识和印章来判断产地。[15] 因此，地点确认在某种程度上也是关于手工艺和制造过程的学问。

1　约14世纪诺丁汉地区盛产宗教题材的雪花石膏雕塑，于是"诺丁汉雪花石膏"一度成为英国雕塑行业的代称。——译注

内容上的依据对地点确认来说也同样重要。中世纪细密画中如果出现了抄经者或受领者的名字，艺术史家也许就能据此定位，因为同样的名字可能会在其他地方反复出现。当然，这也需要小心谨慎，因为有些重复出现的名字不一定总是指同一个人。带有日历和连祷文（Litanei）的宗教手抄本，可以根据其中记录的圣人来判断年代和地点。对圣人的选择可以反映出当地的宗教崇拜，有时甚至反映某个具体修道院的"圣徒历"（Proprium Sanctorum）。直到18世纪，本地的圣人崇拜都是对宗教绘画和雕塑进行地点判断的重要参考。一件表现圣人高比宁（Korbinian）的作品多半会出自弗赖辛总教区或者萨尔茨堡总教区，一件再现圣费尔明（Fermin）的作品可能出自法国亚眠或周边地区。[16]当然，这种定位方法只在某些案例中有用。画面中的圣人必须由某些附属物清晰地表明身份，或者带有铭文。像圣彼得（Petrus）、圣保罗（Paulus）、圣本尼狄克（Benedikt）、圣方济各（Franziskus）、圣依纳爵（Ignatius）、圣内波穆克（Nepomuk）等大圣人基本对艺术作品的地点确认没有什么帮助，因为他们受到整个天主教的崇拜和描绘。圣人的鉴定方法放在许多世俗的人物和事件上同样成立。一幅总督（Doge）肖像多半会出自威尼斯，表现智者腓特烈（Friedrich der Weise）的图像则可能来自萨克森地区。地形学也可以作为地点判断的一种标准，虽然并不总是那么清晰。一座典型的法兰克木框架建筑不可能作为背景，而出现在一幅15世纪绘制于卢瓦尔河的油画上。不过也有一些值得警醒的反面案例。16世纪早期的安特卫普画家们，如帕特尼尔（Patenier）及其友人，曾画过幻想中的岩山风景，实际在佛兰德斯和荷兰的海岸地区并不存在这种风光。地形学的标准需要分不同艺术圈子和时代做仔细的鉴别。最后，**实物学**在地点确认中与在年代确认中同等重要。一直到19世纪布鲁梅尔（Beau Brummel）的时代，欧洲各地的服饰都千姿百态。在一幅带有风俗人物的绘画中，服饰可以透露出这幅画是出自北方还是南方、巴黎还是塞尔维亚，出现在画面上的房间布置、家具、器具、桌面装饰也有同样的功能。静物画有时可以根据画中表现的水果和蔬菜种类来定位。因为画面表现常常会以某种形式反映当地的风俗、习惯、器具使用等，所以按地域区分的实物学一直是艺术史地点确认的一个重要基础。

最后还有通过**艺术鉴赏**所做的地点确认。用这种方法做地点确认会比做年代确认带有更多感情色彩，因为其中混杂着地方观念、民众思想和民族自豪感。古

典时代的历史学家和地理学家就已经发现，不仅有地方风俗，还有地方服饰和艺术形式。[17]维特鲁威曾经把古典时代的柱式按照不同地区划分为多立克式、爱奥尼亚式和科林斯式。[18]16和17世纪的意大利艺术文献普遍认为，各地区的艺术一般带有当地专属的标志，所以各不相同。[19]素描是佛罗伦萨画派的专长，而色彩属于威尼斯画派。18和19世纪早期，欧洲教养阶层的艺术评论区分出了各个画派的不同特点，并从审美角度评论它们。尼德兰人与意大利人绝不相类，他们更"陈腐"，对日常的下层题材展现出了匪夷所思的偏爱。英语中的"dutchified"（**荷兰化**）就是对这种现象的一种略带贬义的描述。

这种古老的、欠科学的画派和地域风格划分方式进入了艺术史学科，再经由历史评论和不断增加的文物知识而得到拓展和改进。其结果反映在了所有博物馆的挂牌和展品说明中，例如"波伦亚风格，约1600年""法兰克风格，约1490年"之类的说法。19和20世纪，风格甚至成为一种明显的学术偏好。人们将中世纪建筑、古代德国绘画、晚期哥特式雕塑以及巴洛克雕塑划分为许多派别，描述它们各自的特征，并区分彼此。人们甚至发明了"艺术方言"的说法，把普遍的地域风格区别比作语言中的各种方言。譬如，晚期哥特式雕塑的褶皱造型中就可以听到施瓦本腔、法兰克腔和吕贝克腔的余韵。最终人们又更进一步，在整体的艺术表述中，把一个地区中从最大的建筑到最小的手绘图都归为统一的风格样貌，还发明了"艺术风貌"的说法。[20]这背后的理念可以追溯到18世纪的前浪漫派，类似于赫尔德所提出的民族精神（Volksgeist）概念。[21]如果说上文的形态学测时法代表了"进化"，即为所有艺术品排列出发展的顺序，那么这里的民族志形态学则反过来代表了"坚持"，其基础是种族、民族、世系、空间和地区内部所有艺术活动的常态。至于这种观察视角是否还适用于我们当前的历史状况，是值得怀疑的。当然，这种观念与地点确认的问题紧密相关，甚至严格来说，要以地点确认的最终结论为前提。它其实是一种神话和上层建筑，是精准细节、理性把控、敏锐观察与理想图景、心理投射的混合体。而地点确认的实际研究任务要通过史源批评、古物研究和艺术鉴赏来完成，上述观念反而可能是阻碍。

艺术鉴赏需要验证、观察、比较。在年代确认中需要寻找年代顺序标记，在地点确认中则需要寻找当地的特征。研究的过程基本上与上文描述的判断戈因风

景画年代的过程差不多。例如，一个人如果参观过布劳博伊伦的祭坛，并在上施瓦本地区的教堂和博物馆观察、比对过许多出自乌尔姆的雕塑，他就会认识到这些作品的共同点，进而有能力判断一件新出现的不知名作品是否是1490年左右的乌尔姆雕刻。然而他不可能按照同样的标准去评判一扇14世纪的大门，或者一件17世纪上施瓦本地区的雕像是否出自乌尔姆。正如年代判断的标准只能运用于同质化的艺术圈子或派系的作品，地点判断的标准也只能运用于同样年代、同样风格状态的作品。一个人如果能够将勒伊斯达尔（Ruisdael）的油画和威廉·克莱兹·海达（Willem Claesz Heda）的静物画判定为17世纪哈勒姆画派的作品，并不代表他也有能力判断出大约两个世纪前活跃的画家海特亨·托特·信·扬斯（Geertgen tot Sint Jans）同样来自哈勒姆地区。从中就可以看出，认为存在一种超越时间的艺术风貌统一体，是多么不合理、不清晰的想法。这种看法可能在游记文学中有一席之地，但并不存在于科学的地点确认中。

总结来说，地点确认与年代确认一样，没有确定的外部支撑作为基础就无法完成。它立足的基础不是一种体悟某种艺术风貌或谱系的预言般的能力，而是清楚辨认有据可查的特征的能力。故土乡情或民族自豪感在其中起到的更多是阻碍作用。地点确认只有从作品的基础出发，经过文献资料、铭文或原始产出地的确认，才能得到可靠的结论。

这里还想谈谈另一个从地点确认中衍生出的主题，我们在前文已经有所涉及。博物馆员、收藏家和研究者不只想知道一幅画、一座雕塑、一件工艺品是翁布里亚还是托斯卡纳风格，是产自马尔凯还是威尼托地区，他们还想查清艺术作品的**原始所在地**。这种重要的兴趣使我们面临一种全新的情况：哪怕具有最好的艺术鉴赏能力，在回答作品的具体来源问题时也依然无能为力。没有人能够看出，保存于慕尼黑老绘画陈列馆的鲁本斯的大幅《最后的审判》是源自多瑙河畔耶稣会教堂的主祭坛；也没人能看出，保存于巴黎卢浮宫的曼特尼亚（Mantegna）的《圣母玛利亚维多利亚》是来自曼托瓦的某个小教堂。这种信息只能"知道"，而这种知识又只能从档案、财产清单、拍卖目录、游记文献、地点描写的书面记录或者老插图中提取。博物馆中充满了不明其原始所在地的图像，因此研究面临着一个巨大的、为未来的阐释打基础的任务。也就是说，当查清一幅画、一座雕塑甚至一个豪华柜子的原始所在地之后，所知道的不仅仅是这个研究对象曾经可能在哪

里诞生，还包括其外形的某些特征。鲁本斯有一幅著名的表现竖立十字架的祭坛画，现在存放于安特卫普圣母主教座堂的北翼廊，然而它显得与周边环境格格不入，因为画中极端的低视角和陡然的倾斜似乎只是无谓的炫技。事实是，这幅画原本出自现已消失的安特卫普的圣瓦尔普吉斯教堂诗班席祭坛，而这一诗班席祭坛架设在一条廊道上，比教堂中殿高出许多。只有当我们了解了这些情况，才能体会到鲁本斯这一作品的构图是多么适宜。今天，16—18世纪的大量祭坛画被挂在画廊里，就像后来出现的沙龙绘画一样，这些作品都面临上述问题。所以说，剥夺作品的地点属性经常也会破坏其部分美学上的显著特征，让我们无法看清艺术原貌。许多晚期哥特式木雕被孤立地安放在我们今天的博物馆中，尽显荒凉；其实它们原本出自祭坛神龛，是为完全不同的视角和光线所设置的。因此，成功的地点确认是获得恰当的历史学、古典学和美学理解的基础。我们上面所说的把"地点确认"比作"恢复国籍"，其含义是多层次的。

这些思考还可以进一步延伸。许多作品由于已经被剥离或远离原始所在地，导致其功能也变得无法理解了，它们被简化为纯粹的艺术品，失去了原先展示和使用的关联。如果让艺术史家仅仅依凭这些分散的、功能缺失的艺术形象所提供的视觉证据做判断，他们是不会满意的。他们一定会努力重建这些作品中已经消失的功能属性。这大概是地点确认中最重要，却也最复杂的任务。曾经存放过查理大帝（Karl des Großen）一条手臂的圣骸匣，今天在卢浮宫的工艺美术部眼中只是一件昂贵的金制品艺术的代表。这件作品其实来自亚琛的普法尔茨礼拜堂，当腓特烈一世（Friedrich Barbarossa）1166年作为神圣罗马帝国皇帝谋求封圣时，曾经命人举起这件查理大帝的手臂的象征物。只有当人们知道了这些情况，才能理解这件昂贵的作品的功能和曾经的政治意义。[22] 丢勒的《四使徒》今天安放在慕尼黑的老绘画陈列馆，只是作为古代德国绘画大型展览的辉煌尾声。它其实出自曾经的纽伦堡皇城市政厅，并且画上的附注是在呼吁当地教区的摄政王在混乱的岁月中坚守上帝的指示。只有了解了这些情况，才会在超越美学的意义上欣赏画中人物雕塑般的庄严形象。[23]

毕加索的《格尔尼卡》在纽约现代艺术博物馆不过是一件20世纪绘画的杰出代表。只有让它回归到原始所在地，即1937年巴黎世界博览会的西班牙馆，才能传达它带给全世界观众的原始讯息：抗议戈林（Hermann Göring）的秃鹰军团对

巴斯克城镇格尔尼卡的野蛮轰炸。[24]

因此，地点确认并不仅仅是对地点的判断。它能重回一件作品的最初所在地，也能重新明确艺术作品所传达的讯息，比年代判断更加注重重建博物馆艺术作品中被剥离的历史关联。

创作者确认

艺术创作在近代历史中越是与手工制品分离、转向更高的灵感层面，就越发个人化。只有少数人拥有天才。科学的艺术史是在艺术家个人化创作的时代产生的，并把艺术个体的问题投射到了之前的历史中，包括那些艺术创作中存在大量手工元素的历史时期。**个人化**变成了艺术史的核心诉求之一。艺术史家继承了传记作家、艺术中介、收藏家和爱好者的遗产，它们从不同的角度眺望艺术个体。当然现代艺术学并不总是认同历史材料的传记化。海因里希·沃尔夫林在20世纪初明确提出了"无名的艺术史"的概念。[25]他希望研究超越个人的艺术史的"基本概念"，认为艺术作品的形式不仅仅是个人人生传记的留痕或左拉式的纯粹情绪表达。于是，在个人化和艺术家传记的对面还出现了另一种研究方式，认为艺术的发展就像其他历史进程一样，是由客观因素决定的。只要我们注意到艺术的进步和科学知识的拓展之间的关联，聚焦于艺术的社会史，就会减少对艺术个体的关注。艺术的个人化在许多方面都比年代确认和地点确认更富有争议性。

另一方面，大众对所谓的艺术巨匠，对他们遗世独立、我行我素的个性和人生悲剧，总是怀有源源不绝的兴趣。米开朗琪罗、里门施奈德、伦勃朗、梵·高、高更常常是大众这种略显平庸与低俗的好奇心的投射对象或受害者。然而，这份好奇心不仅已经凝固在了大众流行的文本、小说和电影中，还进入了学术领域。即便在专业人士的心目中，围绕着艺术巨匠也形成了一种光环，在光环的照耀下一切与其作品相关的问题讨论，一切是是非非，都变成了饱含感情的内心剖白。

而艺术史专家每天孜孜不倦地探寻艺术作品的创作者信息，显然是出于完全不同的动机。如果不知作者姓名，艺术作品便绝缘于任何一位创作者，就好比身处历史失物招领处的无主之物。它等待着被拾取，被赋予一位旧日或新近的主人；

也就是说，它要与某位艺术家的名字相关联。所有艺术研究者和艺术所有者，无论公共收藏还是私人藏家，都希望为自己的作品确定归属。这就是"归属确认"最强烈的驱动力，雅各布·布克哈特曾经嘲讽过这种现象。如果资料来源中找不到创作者真实的姓名，研究者就会发明一些诸如"童贞女大师""石竹大师""女性半身像大师"之类的代称，来避免无名的状态。此外，艺术史的个人化进程与艺术交易的利益点之间有着不可忽视的关联。一旦一件作品攀上了某位艺术家的名字，它的市场价格就会提升。因此，创作者确认有时会涉及利益冲突，而地点确认则几乎不会有这个问题，年代确认更是没有关系。

虽然存在种种局限，创作者确认依然是艺术史研究天然的学术任务。艺术史有一种质朴的兴趣，就是要弄清丢勒或多纳泰罗作品全集的体量和范围，区分学徒之作、模仿之作与大师原创作品的边界。创作者确认在过去的一百五十年中取得了长足的进步，产生了许多经受了严格检验的坚实成果。然而，创作者确认所依托的阵地比年代和地点确认要松散得多，它更强烈地散发出主观感悟的特性；而比起个人的手稿、天才的遗迹，年代和地点总是能得到更精确的确认。

让我们来看一个貌似简单的创作者确认的案例。人们会认为一幅带有克利、莫奈或伦勃朗签名的油画，是不存在归属方面的疑问的。签名能够毋庸置疑地划定一幅画与某位著名艺术家的归属关系。在克利或莫奈的案例中，专家还必须验证艺术作品的真实性，因为仿作有时也会带有克利或莫奈的签名。带有伦勃朗签名的画作情况还要更复杂。人们很早就开始模仿伦勃朗的签名，将其运用到出自他人之手的作品上。如果一幅画上的伦勃朗签名是假的，这幅画在某些情况下依然可能是伦勃朗的真迹，因为也许是后来的某位所有者委托他人在画面上补充了这位荷兰大师的名字。因此，绘画、雕塑和工艺美术作品上的签名尽管是确认创作者极为重要的辅证，但任何签字都必须接受年代和真伪性的检验。[26]例如，阿尔布雷希特·丢勒的签名直到18世纪还反复出现在为数众多的丢勒仿作和版画册页中，其说服力也就变得很微弱了。[27]

签名还会为历史学家的工作带来其他隐患。譬如13、14世纪托斯卡纳地区的雕塑家尼古拉·皮萨诺（Nicola Pisano）和乔凡尼·皮萨诺（Giovanni Pisano）作为作品的雕塑者，名字出现在了比萨和皮斯托亚的许多布道坛雕塑上，然而它们代表的并不是我们现代意义上的个体创作者，[28]其含义更接近于表示作品是以

该艺术家的名义与委托者签订了订单合约，该艺术家负责资金结算和整个作品的准确呈现。艺术家很可能提出了作品的设计，而具体实施则经由多人之手。这些人要么就职于两位皮萨诺的工作室，要么由他们组织联络。在这种情况下，即便有签名也不能理所当然地认为作品的真迹属性与近代艺术家的作品一致。大多数中世纪的签名都是如此，当然，不同艺术类型之间也存在差异。例如偶尔在书中署名的细密画画家艾德温（Eadwine），曾在 12 世纪著名的坎特伯雷诗篇集中绘制了自画像，他很有可能正是这幅带签名画作的真实作者。[29]

创作者确认中，另一种看似毋庸置疑的材料是**合约**，晚期哥特式祭坛中偶尔会有这种例子。里门施奈德为明讷施塔特的教区礼拜堂制作的祭坛，或维特·斯托斯（Veit Stoss）为班贝格的加尔默罗修道院制作的祭坛，其留存下来的合约清楚地注明了祭坛屏上的人物部分要由艺术家本人进行雕刻。[30]工作室的参与是开放的，为制作祭坛上的神龛还需要聘请一位制箱师傅。虽然上述案例中没有彩绘，但如果祭坛需要彩绘，那么这项工作又会被委托给一位画家。因此，晚期哥特式的祭坛是不同艺术家和手工业者协作的结果，他们各自是不同工种的专家，如雕刻、制箱或彩绘。这种祭坛创作并不像上个世纪的架上绘画一样是单纯的个人创作。人们在做关于创作者确认的研究时很容易会忘记这一点，把完全不同的生产条件下诞生的艺术作品归为个人化的创作。

近代艺术作品如果存有相关文献，如艺术家生平传记和宣传册，确认其创作者的难度就会大大减轻。乔尔乔·瓦萨里（Giorgio Vasari）曾记录多纳泰罗为圣弥额尔教堂创作了圣乔治雕像，弗拉·菲利普·利皮（Fra Filippo Lippi）绘制了佛罗伦萨圣盎博罗削圣殿主祭坛上的绘画，乔瓦尼·托纳布尼（Giovanni Tornabuoni）向多梅尼科·基尔兰达约（Domenico Ghirlandaio）订购了新圣母大殿的湿壁画，于是它们的归属就不再是问题。上面列举的每个例子中瓦萨里提到的作品都能得到确凿无疑的认证，其创作者确认具有坚实的基础。不过，生平传记和宣传册也并非万能，比如许多作品并没有被提及，被提及的作品也并不总能与现存的艺术对象相对应。专业人士长久以来致力于寻找那些生平传记中提到过但下落不明的名作，而寻找的结果又总是引起争议。并且，瓦萨里编排作品全集的标准与现代认知中精确的细分方法也不尽相同。例如他把许多有文书佐证的作品归入乔托名下，然而这些作品按照今天的眼光来看应该算作其工作室的作品。

因此，生平传记和宣传册虽然是创作者确认中不可或缺的基础，但在使用它们时也应当像历史学家运用史源材料一样，带着批判性的眼光。

此外，通过纯粹的**艺术鉴赏**来进行创作者确认是另一片广阔的天地。我们从那些相对不复杂的案例中能看到，作品收集量大、有外部信息支撑的作品全集（Euve）是进一步增添作品的坚实基础。伦勃朗的许多油画都带有确凿无疑的签名，这部分确定的画作再加上大量同样带有签名的版画以及许多相对可信的素描，就构成了伦勃朗的作品全集。艺术鉴赏家曾经确认、拓展，又反复净化过这批作品。1936年，著名的荷兰专家亚伯拉罕·布雷迪乌斯（Abraham Bredius）曾做出结论，认为现有630幅伦勃朗作品存世。[31]然而，三十二年后另一位重要的专家霍斯特·格尔森（Horst Gerson）重新查验了布雷迪乌斯的全集目录，并将其中超过200幅画作剔除出了伦勃朗原作的行列。[32]20世纪80年代一个荷兰研究者小组提出了另一种伦勃朗油画作品集的认定，其标准还要更为严苛。[33]从中可以看到，这一研究在努力地去除艺术鉴定中的主观判断，力求客观化。因此，研究小组的工作制定了明确的、彼此不同的目标。他们精细地研究了微观的风格特征如笔触，然而这些特征并没有从画面整体中孤立出去。研究的工作固然需要大量借助自然科学，然而不可否认的是，它并不会减少艺术史家自己的判断。在伦勃朗的画册中甚至出现了一个特殊的油画类别，带有一个意味深长的标题——"不能明确确认或否认为伦勃朗作品的油画"。今天的艺术鉴定者在面对创作者确认问题时是如此谨慎，又如此迟疑。要想了解这方面的情况，只需看看伦勃朗作品集，特别是其编者导言即可。伦勃朗研究史表明，艺术鉴赏能够对创作者确认的各种工具手段进行打磨和细化，还能排除某些错误的文献来源。不过艺术鉴赏的主观性和时代局限性也是永远无法完全抹除的。

从伦勃朗转向他在佛兰德斯的对手鲁本斯的油画作品全集，能看到创作者确认中的另一些问题和尝试。鲁本斯是一位有名、成功，且广受欢迎的艺术家。对他的作品做创作者确认会面临与中世纪艺术家同样的困境。鲁本斯是与一个组织上井然有序的大型工作室协同工作的，只有某些特定的画作会完全由他亲手完成；对其他的作品他只提供设计，或绘制雏形，或做转绘，或仅仅完成某些部分。因此，针对鲁本斯的作品存在一种特有的评鉴方式，它试图定义艺术家不同的参与程度。按照评鉴的结果，作品的等级乃至商业价值都会随之上升或下降。学徒的

地位和价值总是低于大师。

不过，通过艺术鉴赏来进行的创作者确认并不总是仅针对大师的作品，而恰恰主要是针对广大一般水平乃至寂寂无名的作品。历史文献对这一领域没有过多记录，而比较性的评论却大行其道，甚至发展出了一整套描述细枝末节的艺术特征的体系，以此来为众多中小艺术家建立标识卡片。20世纪的意大利艺术学者乔瓦尼·莫雷利（Giovanni Morelli）出身医学，正是这方面的代表。正如自然科学家专注于各种物种的标志，刑侦学家能够辨别指纹，莫雷利研究的是脸和手的细节以及皱纹是如何再现于油画上的，以求从中得出能够判定画家身份的，尽量客观、不带感情的标准。[34] 在15世纪绘画和古德意志绘画领域，这种显微镜式的观察方法得出了许多重要结论。曾经有研究者运用这种创作者确认的方法独自为将近80位艺术家创造了代称，收编了全集，甚至还为其中某些人重写了传记。这些成果并非全无用处。我们虽然不知道"手册大师"或"巴托罗缪祭坛大师"到底是谁，但他们的作品全集就像某位名叫维茨或洛克纳的画家一样，清楚明白地展现在我们眼前。这种极尽缜密的区分艺术家的方法从19世纪的实证主义发展而来，在第二次世界大战前后受到热烈追捧，到当下显然已经走到了自身的尽头。很多时候我们会发现，这种广泛分散的创作者确认方法中所认定的艺术特征，仔细观察其实是可以互换的。在今天看来，整个艺术生产过程其实没有那么个人化。当我们越多地通过精确的技术分析来研究古代作品的起源，就越能发现，这些作品常常诞生于大型工作室，并且是在完全不同的工种协作下产生的。当然，艺术鉴赏依然重要。不过整体而言，对于许多无名无姓或一般水平的历史作品的创作者确认，在艺术史研究中所占据的地位已经没有几十年前那样重要了。

对某些艺术门类来说，进行创作者确认的意义有限，建筑正是如此。例如，中世纪建筑艺术对我们来说几乎完全是匿名的。没有任何工具能够帮助我们确认，那些在当时必定也极为杰出的建筑师究竟是谁。当然，在这个领域也有层次划分和例外情况。13世纪法国的某些结构和立面极为特殊的教堂建筑可以认定是一些艺术家的个人作品，我们甚至可以在多个地方辨认出他们的作品。[35] 对整个中世纪阶段来说，建筑的创作者确认都是十分棘手的任务。我们固然可以轻易辨认出米开朗琪罗、博罗米尼（Borromini）、菲舍尔·冯·埃尔拉赫（Fischer von Erlach）和巴尔塔萨·诺伊曼（Balthasar Neumann）的手稿；然而，一直到近代，

建筑设计稿和完成品之间依然总是隔着遥远的距离，这段距离中留下了建筑单位、建筑工头和委托方的修改痕迹。[36] 我们总是把十四圣人大教堂和内雷斯海姆修道院归为巴尔塔萨·诺伊曼的创作，然而这种创作者确认中所蕴藏的参与性、原创性的概念，与一件贝尼尼的雕塑泥稿（bozzetto）或伦勃朗的素描的含义是完全不同、更为走偏的。只有当我们明确了"定语"在特定的历史环境和特殊的艺术门类中究竟指的是什么对象时，才称得上以科学的态度在做创作者确认。

据说画家马克思·利伯曼（Max Liebermann）曾经讲过一句话："艺术史家的作用就是剔除艺术家的坏作品。"从中也可以清楚地看到，一切创作者确认其实都是致力于勾画出纯净、明晰的艺术家作品全集的面貌。将作品添加或剔除出全集的标准，并没有年代确认和地点确认的标准那样清晰和稳定，偏好、倾向、兴趣都是其中的重要因素。因此也产生了一种对立的观点，即上文提过的"无名的艺术史"；此外还有一些尝试，试图为创作者确认找到尽量中立的客观标准，如莫雷利将医学和解剖学作为研究艺术的先导，又如笔迹学乃至专门的"画迹学"（Pictologie）的发展。[37] 这些措施或许能减少那些摇摆不定、变化无常的结论，但并不能完全克服上述难题。大师、艺术个体、艺术家留下的痕迹以及亲手创造的作品，关于它们的古老疑问还会继续引发争议，也不可避免地还会继续占据研究者、收藏家、爱好者的幻想空间。

尾　声

我们已经介绍过了各种类型的对艺术史对象的确认。艺术史曾经是一门广泛依靠经验的学科，**对象确认**在这样一门学科中始终占据着基础研究的地位。我们的介绍当然无法穷尽所有内容，只能局限于少量的案例和简短的篇幅。此外，本章仅仅涉及物质鉴定、时间和空间的确认，以及对艺术家的认定。现代艺术史想要确认的是艺术作品的另外一些方面。艺术作品模仿自然、传递讯息，是一种需要被人解读的符号。20 世纪上半叶，图像志和图像学作为艺术史学科萌生的新枝开始尝试**确认作品表现的内容**，其重要性丝毫不亚于对年代、地点或创作者的追问。现代世界生产出了大量的信息、内容和图像，过去流传下来的关于当地风俗、

基督教信条和人文主义教育相关的知识，已然失去了指导意义，不可避免地被人遗忘。因此对艺术史这样的历史学科来说，就更有必要去追忆那些业已消逝的图像内容，通过学术工作重建或至少保存这些内容供查阅。另外我们可以看到，艺术史家大多不会直面作品的功能，不仅对进入博物馆的祭坛来说是如此，对作为第一个工业时代纪念碑而保存下来的工程井架来说也是如此，因为它们已经不再履行相关功能。艺术史在这个领域也必须完成重建的工作。想要理解一座17或18世纪的宫殿，不仅要会读取平面图，能够说出建筑形式的名称，还要精通充斥楼梯间、王者大厅、花园大厅和联排房间等场景中的宫廷礼仪。**功能确认**是研究历史的艺术史学科所要面对的一个额外任务。艺术史不仅要按照时间、地点和创作者来分类艺术作品，还要揭示作品遗失的意义。这种认知需求不是靠主观的思考就能达成的，必须依托严肃、刻苦的对象确认工作。通过科学的对象确认，也就抵消了直接观察所带来的那种错误、廉价的结论。当我们把自己的思考推进到内容确认和功能确认的时候，显然对一门依托于历史批评的学科来说，这种从确认对象到阐释对象的过渡必须尽量流畅自然。于是我们将来到本书的下一个篇章，并从中看到，内容确认和功能确认对**阐释对象**而言，不仅是前提，其实也已经是其中的一部分。

注释和参考文献

［1］W. Wolters, Freilegung der Signatur an Donatellos Johannesstatue in S. Maria dei Frari（《揭秘位于圣方济会荣耀圣母教堂的多纳泰罗所作的施洗者圣约翰雕像上的签名》), in: *Kunstchronik*（《艺术编年史》) 27, 1974, S. 83.

［2］J.-P. Ravaux, Les campagnes de construction de la cathédrale de Reims au XIIIe siècle（《13世纪兰斯大教堂的建造运动》) in: *Bull Monumental*（《宏伟》) 137, 1979, S. 8-66.

［3］关于本铭文可参见：G. P. Bognetti, Una rettificia epigrafica a propositio dei limiti cronologici dell'opera dell'Antelami（《参照安特拉米作品的年代顺序所作的一处铭文修正》). Sitzungsberichte d. Bayer. Akademie d. Wissenschaften, Phil.-Hist. Klasse（《巴伐利亚哲学和历史科学院会议报告》), 1959, Heft 3.

［4］关于克吕尼修道院的大量文献，此处仅引用：F. Salet/A. Erlande Brandenburg, Cluny III（《克卢尼 III》），in: *Bull. Monumental*（《宏伟》）126, I968, S. 235 ff.。

［5］此处参考：H. Huth, Künstler und Werkstatt der Spätgotik（《哥特后期的艺术家和艺术工作室》），Darmstadt 1967; M. Baxandall, Die Kunst der Bildschnitzer. Tilman Riemenschneider, Veit Stoß und ihre Zeitgenossen（《雕刻的艺术：提尔曼·里门施奈德、法伊特·施托斯及同代艺术家》），München 1984。

［6］S. J. Taubert, Friedrich Herlins Nördlinger Hochaltar von 1462. Fundbericht（《弗里德里希·海尔林 1462 年创作的内尔特林根大祭坛：发掘报告》），in: *Kunstchronik*（《艺术编年史》），25, I972, S. 57 ff.。

［7］J. J. Winckelmann, Geschichte der Kunst des Altertums（《古代艺术史》），1764. 温克尔曼曾将古希腊艺术按时间顺序划分为四种风格：（1）坚硬、有力、缺乏优美的风格；（2）高古的质朴风格；（3）柔和、优美的美丽风格；（4）模仿的、小家子气的、平面的、扭捏的风格。这个粗略描述的框架经常被运用在各种对古希腊的弯曲身体和袍服的描述中。

［8］此处参考：F. Panofsky, in: Max J. Friedländer. Ter Ere van zjin negentigste Verjaardag（《纪念 90 岁生辰》）1957, S. 15f.。

［9］J. Vielliard, Le guide du pélerin de Saint-Jacques de Compostelle（《圣地亚哥-德孔波斯特拉的朝圣指南》），Mâcon 1963, S. 102-104. M. Ward 未曾发表的研究表明，该教堂的西侧部分实际上是朝圣者记录写作之后才建立的。

［10］该文献已趋于陈旧，但体量上至今依然无可超越：H. Weiss, Kostümkunde（《服饰学》），5 Bde., Stuttgart 1860 ff.。相关文献中特别重要的是：R. Levi Pisetzky, Storia del costume in Italia（《意大利服饰史》），Bd. I-V, Milano 1964 ff.。有时在特定地点和时代的研究中需要运用这种专门文献。

［11］S. H. Nickel, Der mittelalterliche Reiterschild des Abendlandes（《中世纪欧洲骑士盾牌》），Berlin 1958; ders., Ullstein Waffenbuch（《乌尔施泰因兵器册》），Berlin 1974.

［12］关于这个问题最重要的基础文献是：K. Friederich, Die Steinbearbeitung in ihrer Entwicklung vom 11. zum 18. Jahrhundert（《11—18 世纪的岩石加工发展史》），Augsburg 1932。

［13］此处参考：R. Crozet, L'art roman en Poitou（《普瓦图地区的罗马艺术》），Paris 1948; ders., L'art roman en Saintonge（《圣通日地区的罗马艺术》），Paris 1971。

［14］U. Lobbedey, Zur Kunstgeschichte der rheinischen Keramik vom 12. zum 14. Jahrhundert（《12—14 世纪的莱茵地区陶器艺术史》），in: *Keramos*（《科拉莫斯》）27, 1965, S. 3 ff.。

［15］M. Rosenberg, Der Goldschmiede Merkzeichen（《金匠标记》），Frankfurt 21911。

［16］关于圣人的圣像学可参考以下文献：*Lexikon der christlichen Ikonographie*（《基督

教图像志大辞典》); Beründet von E. Kirschbaum, hg. von W. Braunfels, Bd. 5-8: Ikonographie der Heiligen (《圣人图像志》), Freiburg i. Br. 1973-1976; J. Braun, Tracht und Attribute der Heiligen in der deutschen Kunst (《德意志艺术中的圣人服装和圣人象征物》), Stuttgart 1943; L. Réau, Iconographie de l'Art chrétien (《基督教艺术图像志》), Bd. III, 1-3: Iconographie des Saints (《圣人图像志》), Paris 1958。

[17] 此处参考: D. Frey, Geschichte und Probleme der Kultur-und Kunstgeographie (《文化地理和艺术地理的历史和问题》), in: Bausteine zu einer Philosophie der Kunst (《一门艺术哲学的基石》), Darmstadt 1976, S. 261ff.。

[18] 参考维特鲁威的经典论著: Vitruv, Zehn Bücher über die Baukunst (《建筑十书》), Buch IV, Kapitel 1。

[19] 此处参考: J. von Schlosser, Die Kunstliteratur (《艺术文献》), Wien 1924, bes. S. 465ff.。

[20] 这个问题可参考: R. Haussherr, Kunstgeographie und Kunstlandschaft (《文化地理和文化地形》), in: *Kunst in Hessen und am Mittelrhein* (《黑森州和莱茵中部地区的艺术》) 9, 1969, Beiheft S. 38-44; ders., Kunstgeographie-Aufgaben, Grenzen, Möglichkeiten (《艺术地理：任务、界限、可能性》), in: *Rheinische Vierjahresblätter* (《莱茵季刊》) 34, 1970, S. 158-171。

[21] 关于赫尔德的民族精神概念，可参考: F. Meineke, Die Entstehung des Historismus (《历史主义的起源》), München 21946, S. 398。

[22] 关于查理大帝的手臂遗物，可参考: P. E. Schramm/F. Mütherich, Denkmale der deutschen Könige und Kaiser (《德意志国王和皇帝的纪念像——从查理大帝到腓特烈二世的统治者历史：769—1250年》), München 1962, Kat.-Nr. 176。

[23] 关于各位使徒的附注，可参考: K. Martin, Albrecht Dürer. Die vier Apostel (《四使徒》), Stuttgart 1963, S. 10-12。

[24] 此处参考: A. Blunt, Picasso's Guernica (《毕加索的格尔尼卡》), London 1969。这幅油画从1981年起就被悬挂在马德里的索菲亚王后国家艺术中心博物馆。

[25] H. Wölfflin, In eigener Sache. 1920. Zur Rechtfertigung der kunstgeschichtlichen Grundbegriffe (《为我所用——1920年，为艺术史基本概念正名》), in: Gedanken zur Kunstgeschichte (《关于艺术史的思索》), 41940, S. 15.

[26] 关于签名可参考逐渐转向这一主题的杂志: Heft 26, 1976, der *Revue de l'art* (《艺术评论》)。关于早期的签名可参考以下文献中的总结: P. C. Claussen, Früher Künstlerstolz. Mittelalterliche Signaturen als Quellen der Kunstgeschichte (《早期的艺术家自尊：作为一种艺术社会学文献的中世纪署名》), in: Bauwerk und Bildwerk im Hochmittelalter. Anschauliche Beiträge zur Kultur- und Sozialgeschichte (《中世纪的建筑和雕塑：文化史和社会史的图像记

录》), hg. von K. Clausberg u. a. 1981, S. 1-33。

［27］例如参考：B. G. Glück, Fälschungen auf Dürers Namen (《丢勒签名的伪造》), in: *Jb. d. Kunsthistorischen Sammlungen des Allerhöchsten Kaiserhauses*(《皇家艺术史收藏年鉴》) 28, 1909/10, S. 1 ff.。

［28］比萨主教座堂（Dom zu Pisa）和皮斯托亚的圣安德烈教堂（San Andrea in Pistoia）的布道坛铭文的情况，可参考：H. Keller, Giovanni Pisano (《乔万尼·皮萨诺》), Wien 1942, S. 66/67。关于尼古拉·皮萨诺（Nicola Pisano）为锡耶纳圣若望洗礼堂所做的布道坛雕塑的情况，可参考：G. H. und E. R. Crichton, Nicola Pisano (《尼古拉·皮萨诺》), Cambridge 1938, S. 7。

［29］关于艾德温手抄本的情况，可参考：Ausstellungskatalog: English Romanesque Art 1066-1200 (《1066—1200年的英国罗马式艺术》), London 1984, Nr. 62。

［30］关于此合约，可参考：H. Huth, Künstler und Werkstatt der Spätgotik (《哥特后期的艺术家和艺术工作室》), Darmstadt ²1967, S. 108ff.。

［31］A. Bredius, Rembrandts Gemälde (《伦勃朗的油画》), Wien 1935.

［32］A. Bredius, revised by H. Gerson, Rembrandt. The complete edition of the paintings (《伦勃朗油画全集》), London ³1969.

［33］A Corpus of Rembrandt-Paintings (《伦勃朗油画作品集》), hg. von J. Bruyn, Stichting Foundation Rembrandt Research Project, Den Haag/Boston/London 1982-1989.

［34］S. I. Lermolieff (Pseudonym für Giovanni Morelli), Kunstkritische Studien über italienische Malerei (《关于意大利绘画的艺术批评研究》), 3. Bde., Leipzig 1890 ff..

［35］13世纪法国建筑的创作者确认方面有一部值得信服的著作：R. Branner, St. Louis and the court style in Gothic architecture (《哥特建筑的圣路易斯风格和宫廷风格》), London 1965, S. 30 ff., 143 ff.。

［36］此处参见以下著作中的讨论：H. Reuther, Balthasar Neumann (《巴尔塔萨·诺伊曼》), von H. -E. Paulus in: *Kunstchronik* (《艺术编年史》) 37, 1984, S. 537-542。

［37］参见注释33的文献中的"对方法的反思"一节：Corpus der Gemälde von Rembrandt (《伦勃朗油画作品集》). Weiter A. Perrig, Zum Problem der Kennerschaft (《鉴赏解疑》), in: Michelangelo Studien I (《米开朗琪罗研究I》), Frankfurt a. M. 1976, S. 9-11。关于莫雷利，可参考 C. Ginzburg, Spurensicherung. Der Jäger entziffert die Fährte, Sherlock Holmes nimmt die Lupe, Freud Liest Morelli – die Wissenschaft auf der Suche nach sich selbst (《痕迹确认与保护：猎人识别兽迹，夏洛克·福尔摩斯持放大镜，弗洛伊德研究莫雷利——科学的自我寻找》), in: Spurensicherungen (《痕迹确认与保护》), Berlin 1983, S. 61-96。

第三部分
研究对象的含义阐释

第六章

概 述

汉斯·贝尔廷/沃尔夫冈·肯普（Hans Belting / Wolfgang Kemp）

读者将会注意到，这部分的文本与第二部分一样，不是出自一人之手，而是由不同作者供稿，他们以各自的视角介绍一种已经受检验的"方法"，或者一个可能的阐释"视角"。之所以采用这种处理办法，是因为解释的工作允许有不同的选择，不必符合一种人人都要遵从的固定典范模式。"一个解释就是回答一个问题。"（巴茨曼［Oskar Bätschmann］语）解释是以问题为前提的，至于谈论什么问题，一般来说是由严肃地从事本专业的艺术史家自行决定的。

基础研究是专业行家必经的训练，它帮研究对象做好准备，来面对一切从内容和美学阐释中延伸开来的问题。这就好比当作品进入展览，会先挂上标签，说明作品的作者、创作时间、技术、材质以及产出地。不过标签还应当说明内容或主题，从这里就开始了解释工作。即便一件艺术作品是在直接还原一段给定的文字（如出自《圣经》或古典作家作品），也同样需要解释，哪怕这种情况很少见。图像本身就已经是一种解释，包含一种思想或一种艺术创意，所以只要还有人不愿将一幅画简化为艺术史发展中的一环，就总是会受到引诱反复去发掘其含义——对建筑来说也同样如此，因为没有哪种人类造物不是以传达某种讯息和参照内在的比较对象为标准而产生的。

第三部分的文章介绍的都是相对可靠的研究方法，主要解释这些方法的内容，总结学术史，并将之运用到一个案例上。区分各种方法并不容易，因为没有哪种研究方法已被清晰地界定，而不与其他方法有任何重叠。同时，每一种研究方法只能占据作品的意义范围的一个部分。大体上来说，本书所介绍的研究方法划分的标准是：看它是否针对艺术史的研究对象本身，例如阐释学的某些变体，以及图像志、图像学；或者是否是尝试将神经科学、社会史和媒介科学运用到艺术史领域转化而来的；此外，专门针对性别的解释又属于另一种类型，它类似于专门

针对后现代的讨论，都可以视为对问题范围的一种拓展。

每种研究方法经受检验的程度以及运用范围的广度都各不相同；每种方法都以各自的方式为人们提供机会，从艺术作品中获取只有以此路径才能获取的体验。只有当这些方法不再局限于利用历史或文化的框架来阐释对一件艺术作品的新认识，而开始借助这件作品追寻其他论点时，它们才显示出彼此的区别。相对而言，关于艺术或作品内在性解释的陈旧争论已经过时了。这种解释只针对所谓的纯粹形式构造，然而形式本身也是意义的载体，对伟大的艺术家来说尤其如此。历史的语境会赋予作品某种功能，但并不会打消人们对艺术造型的关注，因为作品正是凭借艺术形态来回应其功能的。内容对艺术作品来说同样也不是外在的问题，因为作品选取或遵从的风格本身也可以做出一种内容上的表达。最后，艺术家向观者提供的体验，是他对"什么是图像"这个问题反复做出的一种构想。对艺术家来说，比起追寻一个普遍的艺术理想，专注于一幅画或一件雕像的思考常常更加亲切。

第七章

形式、结构、风格：形式分析和形式史的方法

赫尔曼·鲍尔（Hermann Bauer）

作为抽象概念的"纯粹"形式
反对形式–内容二分法
结构分析
风格分析和风格史

作为抽象概念的"纯粹"形式

图1　约翰·罗斯金，威尼斯的檐口剖面图，1850年。

约翰·罗斯金（John Ruskin）在《威尼斯之石》（*Stones of Venice*, 1851—1853）一书中展示了许多成套的剖面形状、檐口或柱头的截面，以及底座等，用以描绘建筑艺术中"形式"的发展历程，即石匠如何在建筑的剖面修造出弯曲、拱形和纵深等形式。（图1）罗斯金为文本配的插图中，常常有数十个此类"模型"像进化论的标本图形一样依次排列。在他的描述中，形式就像有机体一样具有生命。面对这样的插图和文本，我们仿佛看见所谓的形式已经活灵活现地出现在眼前："这里所有的线条都柔软、弯曲，但同时富有弹性；锋利的切割形成了深深的褶皱；片翼下方的空洞完全暴露在外，光从

它的边缘照射进来，被上方带有精美图案的肋拱分割为片片叶瓣般的光束……"[1]

当如此精致的描述手法第一次运用于形式分析时，就把它带上了一个发展高峰。顺带一提，罗斯金的壁带和柱头形式的演变序列直到今天依然在威尼斯研究中被广泛运用。形式被严格地描述为形式，也唯其如此，这种捕捉形式的过程中才能产生相应的抽象概念。典型现象就是那些作为示例的、必不可少的绘图，它们并不是要再现建筑侧切面的外观，而是要展示显现于特定对象中的一种特征。演变序列也是一种抽象，它构造出了全新的、并不属于当前对象的状态。形式还会马上与其他形式互相比较，所以描述语言中会经常用到比较级并非巧合。形式特征被抽离出来，不仅被运用到新的比较中，还被置于各种从属关系中。这里所指的并不完全是一种形式与其范本之间的从属关系，而是历史学家运用比较级构建出的从属关系。既然抽象化过程中产生了比较性的描述，那么相应地也能产生一种类型学。对罗斯金来说，研究形式现象之间的联系导致他不得不摒弃了旧有的制度体系，比如古希腊柱式。他认为柱头在现实中只有两种类型："现在读者就能评判我是否有充分的理由抛弃所谓的文艺复兴建筑的五种柱式连同它所有的涡卷纹和边框，并向读者指明其实只有两种柱式存在，没有更多了。"[2]除了科林斯柱式和多立克柱式之外就没有其他了，因为这两种柱式已经穷尽了所有可能的凹面或凸面的轮廓走向。（图2）柱头映射出的抽象曲线构成了一种类型法，并同时取代了那些古老的历史基本类型（多立克式、爱奥尼式、科林斯式、复合式等）。这种类型化的过程起于图示，也终于图示。剖面图勾画出的曲线和直线相对于肉眼可见的形式来说是一种抽象，罗斯金描述它们是"对运动和力量的表达"。有了这种抽象，才能从中辨认出结构，进而发现结构的规则。这在《威尼斯之石》中或在观察自然时都是一样的，罗斯金都是在为"抽象的线条"寻找同类。

罗斯金的《威尼斯之石》为我们提供了第一个连贯完整

图2　约翰·罗斯金，柱头的凸面和凹面基本类型，1850年。

的范例，展示什么叫作"形式分析"。形式分析要分析的是"纯粹的""无具体对象的"形式（其实并不存在），分析的结果也是抽象的。只有在这种抽象概念中才能发现同类、理解类型，或阐明事物发展的过程。威尼斯总督宫的一条壁带的形状，只有经由历史学家的抽象化之后才能为人利用和支配。对艺术史家来说，原物就好比把自己完全托付给了他。当一件来自过去的作品以这种方式掌握在手中时，罗斯金也感受到了责任的重量。然后该怎么办？此时要做的是，把从历史上获取的东西归置回正确的位置。

对罗斯金等人来说需要回答一个问题：为什么一种从中能提取出规则的形式，正好是这样的而非其他的？罗斯金已经回答了这个问题，并且借此把研究对象重新放回了历史原位中："我现在认为，形式在原本意义上应该被理解为生长力，或内在、外在作用力的一种函数或指数；赞赏或评判形式首要的一个步骤便是分析形式构造的规律，以及形成反对力量的规律。也就是说，一切形式都要解读成能量、压力或者运动的线条，也正因如此，形式才会呈现出如此美妙的抽象和精确。"[3]

对唯物主义者来说，形式是针对有待发生的事物（如气候）做出的行动或反应；对历史学家来说，形式在历史发展中的行动或反应，都是对自身或对立面的延续和提升；对唯心主义者来说，形式是一种表达，然而唯心主义者的分析中常会出现谬误，而它又由于多种原因可能被传为经典。罗斯金对某些相应的剖面的描写集中了所有上述特质："这条壁带代表了威尼斯官方教堂的哥特风格；其中蕴含了基督教元素与教皇统治的形式元素之间的对峙——而后者在所有基本特征中都表现出异教特质。飞翼和拱肋的半官方形制暗示对使徒信仰的继承和许多其他内容，这种特性已经意味着向古老异教信仰的过渡，也即文艺复兴。"[4]与此同时，他对另一条檐口却断定："这是新教风格；已经有一些对立的迹象潜藏在这些下坠的片翼上，但还没有到分裂（Schisma）的程度，这里面有生命的真理。"这种在一种形式和庞大的历史综合体之间画等号的做法，为什么是"谬误"呢？因为这个公式的一边是对形式的细微观察，而另一边却是总括和抽象（"教皇统治""文艺复兴""新教风格"）。从罗斯金以来，艺术史的书写一直伴随着许多这样的公式，尤其它也适用于艺术-种族理论，例如艺术中的"德国性"，哥特式大教堂中的"凯尔特性"，"英国艺术中的英国性"[5]，等等——尽管在"英国

性"的例子中，作者曾宣称其公式背后与其说是种族理论，不如说更多是特征的集合。

把错误算在罗斯金的头上是徒劳的，他涉及并讨论的是"形式分析"的一个基本难题。其中症结在于——借用托马斯·阿奎那（Thomas von Aquin）的说法[6]——一种形式要以其身验证自身，没有比这更荒谬的了。**形式是对讯息的塑造**。这种提法相较于艺术语言特征的理论无疑更加简明，同时它也为一个特点正名，即艺术中形成的形式是一种讯息。

反对形式-内容二分法

对造型艺术的形式和内容有一种不妙的、偶尔还显得滑稽的划分，在近段历史中几乎周期性地出现。这种划分要么把探究形式指责为唯美主义或形式主义，要么认为图像志研究不过是在处理所谓"艺术之外"的领域。划分极端化的标志事件是 1952 年库特·鲍赫（Kurt Bauch）在弗莱堡首次发表的演讲，其后在 1962 年德国艺术史大会上再次被宣读，并额外加上了对图像学家的攻击。[7]此后一段时间正是欧文·潘诺夫斯基（Erwin Panofsky）的学说在德国蔓延开来的时期。库特·鲍赫像汉斯·杨岑（Hans Jantzen）一样维护胡塞尔的现象学和海德格尔，认为在"作为形式的艺术"这一主题下的各种问题中，最终问题是"形式与内容的关系"。他先摆出了歌德的话作为纲领："形式想要像素材一样被充分理解，然而它要难于理解得多。"[1]持同一观点的主要人物是古斯塔夫·福楼拜（Gustave Flaubert）和戈特弗里德·贝恩（Gottfried Benn），他们中的一位提纲挈领地指出形式是从理念中诞生的，另一位则说："形式就是信念和行为！"

艺术史家威廉·品德尔（Wilhelm Pinder）解释得更加详细："我们知道，所有中世纪艺术都有教育意义，扮演着救世真言宣讲者的角色……认识到这一点也就触碰到了形式发展的第一个**契机**。形式可以选定素材（即主题），还能渗透到

1　语出自歌德的《格言与感想集》。——译注

母题中。这就是形式发展的第一个契机。"[8]海因里希·沃尔夫林的艺术史观念在德国影响最为持久，他经常提及雕塑家阿道夫·冯·希尔德勃兰特（Adolf von Hildebrand）的书，其书认为艺术的问题完全等同于"形式的问题"。鲍赫认为，"沃尔夫林的学说伟大又片面，他把一切历史性的因素边缘化了。对沃尔夫林来说，起源史或者说一门艺术的形成过程不触及艺术的本质。形式在不同时代中的变迁被解释为一种神秘的'内在发展'。艺术表现了什么，出于什么原因又带有什么意义——回答这些问题时一切内容上的含义退至一旁，而只做形式的考量。"[9]在鲍赫的个人论断和上面的引文中不难发现，"内容上的含义""内容"（Inhalt）、"素材"（Stoff）、"题材"（Vorwurf）这些说法是可以互相替换的；而歌德明确地将"素材"等同于"题材"，也就是工作坊行话中所说的"题材"（Sujet）。将"内容"和"题材"画等号是19世纪以来的语言习惯，只要想想"内容提要"（Inhaltsangabe）这个词就明白了。两者并置虽然并不造成什么歧义，但却总是引出对含义的追问，即真正的含义，或者潘诺夫斯基所说的"本质含义"（intrinsic meaning）。潘诺夫斯基在这里站到了反形式主义者的立场上，"从他做的纯粹内容上的解释和阐释看来，形式就只是'前图像志'的阶段，在此阶段后再建立起所谓的'图像志'阐述，以及更进一步的'图像学'阐述。他所谈论的'纯粹形式'指的是'某种线条和颜色的搭配，或某些由青铜或石料构成的团块，以此来表现自然存在物，如人类、动物、植物、房屋、工具等'。他举出了这些所谓的纯粹形式，是作为'我们现实的经验世界中第一层的自然含义的载体'"[10]。

在图像学研究的先师之一阿比·瓦尔堡那里（人们也有瓦尔堡学派的说法），做研究的动机是非常清晰的，那便是要在艺术的历史变迁中寻找不变的常量。我们可以笼统地总结：对瓦尔堡而言，具有永恒效力的文字传统和构建其上的象征体系才意味着历史的可靠支点；与之相对的是显现于历史之中、永远在翻新变幻的形式。甚至有人认为，从瓦尔堡身上归根结底可以看到一种敌视图像的基本态度，它源于犹太文化传统，并与千百年来认为文字比视觉形式的造型更加可靠的那条古老线索纠缠在一起。[11]鲍赫在他后期痛批"图像学主义"的文字中集中了许多观点，认为形式（作为无形式的对立面）展现了一种基本价值，并且它"拥有最普世的含义"。他把形式向类型靠拢，并且借用托马斯·阿奎那讨论了一下经院哲学："形式带来了素材的终结，赋予它存在本质。形式先天存在于素材中，只

需要从中化形而出。"鲍赫还引用艾尔伯图斯·麦格努斯（Albertus Magnus）的话："真正的形式先于物体存在。附着在物质上的形式不是真正的形式，而只是（真正）形式的图像。"[12]这句话其实主要指向了中世纪中期的名实之辨（realia/nomina），然而如果用它来描述20世纪初才出现的形式和对象（内容）互相置换的现象，又显得十分贴切。瓦西里·康定斯基（Wassily Kandinsky）通过这种置换走向了"抽象"绘画，并且将其付诸理论表述。当时康定斯基认为必须破坏、摒除对象（也就是主题），因为对象会造成形式（和颜色）的污染化——这个阶段到1914年就结束了。艺术史中多次描述了康定斯基做这种尝试的精神史背景。其中颇为重要的是，形式和对象的置换也体现了另一个古老的等式。康定斯基写道："被压缩到最小的'对象性'在抽象艺术中其实正是存在感最强的现实性。最后我们会看到：大写实艺术中，现实性格外大，抽象性格外小；而在大抽象艺术中，这种关系正好颠倒过来。于是最终，在表现目的上，两个极端殊途同归。在这对立的两极之间可以放上等号：

<p style="text-align:center">写实 = 抽象
抽象 = 写实[13]"</p>

康定斯基推崇的这种艺术史写法，在阿洛伊斯·李格尔（Alois Riegl）那里发展成了极端的形式主义，即以"风格问题"为名追问形式的变迁，并进一步认为形式中已经有抽象的存在。因此对李格尔而言，那些长期被忽视的、不表达主题的装饰，恰恰是确定风格变迁的最适宜的对象。形式越是纯粹地从对象中剥离出来，就越适合成为内容本身，抽象由此变成了现实。李格尔和康定斯基在这一点上非常接近。

不难看到，纯粹的形式（或者颜色）并不是艺术作品及其想要传达的讯息本身。通过形式应该产生某些东西，也就是康定斯基自己所说的"内在声音"，应该激发出情感，最重要的是还应该有内容，因为这样才会有共鸣和对比。"内在元素创造出灵魂的振动，它就是作品的内容。没有内容就没有作品。"[14]最终，非物质性和物质性这两种倾向之间的张力在康定斯基那里形成了几乎"惨不忍睹"的形式。无论如何，对艺术作品最终本质的讨论教会了我们一点：划分出形式、内容、对象这些范畴就像分解一个单独的范畴一样荒谬。形式最低限度的定义是讯息的形象，如果认为这种说法正确，那么所谓的形式分析就是不可能的，因为在

讨论中不可能不触及讯息本身。单纯只谈论讯息也是不可企及的，因为讯息只存在于一种特定的形式中。

结构分析

在历史上，讯息传播者和接收者、艺术家和公众、订单委托人和消费者之间的位置总是在变化。对这种种情况进行断定和描写，就成了艺术史家的任务。汉斯·泽德迈尔（Hans Sedlmayr，1896—1984）1956 年曾写过一篇关于维也纳查理教堂（Karlskirche）正立面的文章，被当时的学界包括泽德迈尔体系[1]的反对者都奉为典范。[15]（图 3）这篇文章之所以能称为典范，是因为论及一系列本质问题，包括艺术作品更广阔的语境、周边环境和作用范围，教堂立面的修辞意图，教堂的观看者，以及最重要的"形式和内容"的"互相咬合"问题。作者首先申明："六个大型建筑单位组成了查理教堂的正立面，分别是椭圆形穹顶构成的圆型建筑、前厅、一对巨大的立柱和一对塔楼。它们按照巴洛克艺术创作的典型原则排列，两种解读方式在此彼此交叠、彼此重合，并且互相丰富和提升。按照其中一种理解方式，三个高耸的

图 3　维也纳，查理教堂，修建于 1716 年（照片：马尔堡照片图像库 [Marburg Bildarchiv]）。

I　泽德迈尔 1931—1932 年以及 1938 年之后曾是活跃的纳粹党成员。——译注

建筑体——宏伟的穹顶建筑圆柱体和两个等高的、形制更紧密的细长型圆柱以一种引人注目的方式彼此联系，组成三个一组的整体……这第一种理解方式在更深入的观察中还可以转换为第二种理解方式。我们同样可以把正立面的六个基本建筑单位转化成两组，不过换了另外的分组方式。我们可以看到一个宏大的金字塔形组合，包括基座形的下层建筑和上面的圆形主建筑，以及右边和左边的侧翼建筑。"只有在一种情况下指出这种形式现象中的矛盾是有意义的，那就是其中也随之产生了多种彼此交叠的图像志含义的时候。"与形式方面一样，在象征-寓意方面第一种理解方式之上也会叠加第二种：此时图像学意义上的中心变成了圣人的神化，圣人在三角楣饰处由天使引领升上天空……而两边的大型圆柱象征着圣人嘉禄·鲍荣茂（Karl Borromäus）'双重神运'（utraque fortuna）中的坚贞和勇敢，柱上的浮雕也表现着他生前的行迹和死后引发的奇迹。最后三角楣处的浮雕表现维也纳在圣人的祈祷下从瘟疫中获救，这也是1713年皇帝最早决定修建这座教堂的契机。其整个立面是一个精神上的庆功性质的项目，无论在形式上还是画面表现上都可看作教堂前部的一个富有神性的凯旋门。"[16] 在上述引文前后省略的长篇大论中藏有一个值得注意的论点，那就是平时并不畏缩的作者泽德迈尔在处理"含义"一词时相当谨慎。他只有在图像学内涵和形式能够彼此印证时，才会谈论含义。

和汉斯·泽德迈尔这个名字紧紧联系在一起的是一种名叫"结构分析"的艺术史研究方法。不过本章要讨论的既不是"结构"这个概念在其他人文学科中的来源，也不是它如何在泽德迈尔笔下演变。1932年泽德迈尔提出要"从形象直观的基本构想（以及次级和更远层次上依次序延伸的构想）中发展出艺术作品的具体形态，在一个直观的过程中一步步深入到所有细部"。这些话的具体含义可以从他后来关于维也纳查理教堂立面的文章中窥见一二，也包括他之前的一篇文章《被塑造的观看》（Gestaltetes Sehen，1925）。在《被塑造的观看》中泽德迈尔论述了博罗米尼修造的四泉圣嘉禄堂："就像在某些范例中一样，各种可能性彼此重叠，人可以凭借主观意愿进行取舍。""单独的形象不能仅仅作为其自身孤立地考虑，而要作为某种形象-类型诸多可能的再现形式之一来看。"[17] 要让一个科学论断有坚实的基础，必须厘清概念；这里就出现了"形象-类型"（Gestalt-Typus）的概念作为评定各件艺术作品的根基。"不过同样确凿无疑的是，如果不辨明造型的

原则，就无法逼近艺术作品真正的'概念'。若以科学地研究艺术作品为目标，就有义务追求这些概念。真正的概念，意味着从少量的核心出发就能够判断和理解其余现象，并且同时让那些在此框架下无法自洽的部分凸显出来。"

结构分析的做法显然存在缺陷，早先已有批评家指了出来："要从少量的核心出发理解其他一切现象，就需要一个概念之网。而这个概念之网现在不仅成为'艺术作品真正的概念'的模板，同时也成了艺术作品的'结构'本身的模板。结构其实是需要在一个从形象直观的最初设定出发而深入到最后细节的过程中重构而成的……这里可以看出结构分析的缺陷，那就是一种普遍认为特别有说服力的规律，所统御的范围会超出它本身的领域。"[18]泽德迈尔结构分析体系的争议之处在于，当结构上的规律性作为一种"客观-本质"和一个非常古老的艺术作品概念结合在一起时，"结构描写中会掺入价值预判"。[19]如果说结构分析就像泽德迈尔本人所言，是一种能够描绘整体并且跨越"形式和内容"二分法的可能选项，那么它其实也是一件危险的工具，因为它作为价值标准为"艺术作品"制造出了表面上的整体，更有甚者，将它从历史的环境中孤立了出来。

结构分析不可避免地成为风格分析的对立模式。"在风格分析中不是'凭借一件艺术作品的全体特征……不是凭借它具体的形象，而是凭借那些对作品的群体而言具有典型性的特征'来阐释它。'风格史首要的关注点是一种分类的特质，也就是能够将艺术作品分门别类的观察角度。'这个关注点严格来说属于非艺术的范畴。艺术作品不被看作是一个'世界'，而是一个'媒介'，另一些事物借它来'展现'自身。艺术作品不被看作艺术作品，因为越是关注艺术作品本身，就越不容易发现'典型性'。独立自治的艺术作品在这种视角下也就蜕化成了某种'手工造物'。在风格分析中，'原本的作品'被拆解到了向各个方向延展的风格范围内，研究者要做的是'尽快找出一个具有普遍性的对象'。而结构分析与之相反，它'不打破作品的统一'，同时会做出价值判断。因为结构分析认为艺术作品的艺术性存在于其'艺术结构'中。'对抽象的风格史而言，价值判断是脱离于风格论断之外的。无论作品好坏，都一样可以呈现风格，在这里很少像结构分析一样将价值和结构并举。'相反，'结构描写中会掺入价值判断'。结构分析就是这样开创了一种'作为艺术学的艺术学'。"[20]

风格分析和风格史

　　结构分析想要成为一种超越历史的艺术学工具，这种诉求反而进一步彰显了它与风格-艺术史的区别以及后者的潜能。泽德迈尔提出的结构分析其实也是对风格-艺术史的一种回应，因为后者在某种程度上已变得越来越程式化。风格-艺术史应该正视单独的艺术作品，而不仅仅是抽象地总结出作品群体的某些特征，只有这样才能描写出历史进程中的变化和发展。李格尔和沃尔夫林两人在世纪之交将风格史的方法推向了全盛，他们希望在风格特征及其变迁中不是看到随意的运动，而是看到基本方式之间有规律的摆动。艺术史"基本概念"的大时代拉开了序幕。当时能够构建出真正的基本概念，与其归功于沃尔夫林对文艺复兴和巴洛克艺术的划分，更多还是在于李格尔对形式语言的基本方式做出的"视觉"和"触觉"的两极区分。李格尔不再追问谁来决定形式的风格怎样发展的问题，而只讨论"艺术意志"，也就是一种向某个方向发展的冲动。亨利·福西永（Henri Focillon）则认为是一种形式自身的生命力在驱动其发展。福西永在《形式的生命》（*La vie des formes*，1934）一书中对下定论充满了踌躇："各种各样的原则在掌控着形式的生命，它们凌驾于自然、人类和历史之上，以构建出一个宇宙和一种人性。当如此严苛地强调这些原则时，我们看上去难道不就像是被引导着去承认一种令人压抑的决定论吗？这样一来，我们不就把艺术作品从人的生活中抽离了出来，强迫它进入盲目的无意识发展中吗？从现在起，它不就被困入了批量的序列中，并且成了一种提前的预设吗？"[21]福西永已经无法再谈论单独的艺术作品，而是把形式的发展历史作为一个有机的过程来讨论。沃尔夫林在1921年的文章《对艺术作品的解释》（Das Erklänen von Kunstwerken）[22]中也写了同样真诚剖白的句子："对历史学家而言孤立的艺术作品总是令人不安的。"历史学家总会试图去除这种孤立状态。"所谓的解释，泛指从个体中探寻某种普遍性"，而最好的工具就是风格艺术史。正因为如此，沃尔夫林1915年首次出版的《美术史的基本概念》（*Kunstgeschichtlicher Grundbegriffe*）一书的副标题取为"近代艺术中的风格发展问题"。[23]如果认为风格概念是一种从个体出发探寻普遍性的工具，那么经验主义者沃尔夫林立刻就陷入了困境。面对纷繁复杂的艺术现象，他不得不引入"风格的双重根源"的说法，其一是个体的风格，它源自艺术家个人的人格

和才华；其二是时代风格，包括一个学派、一个国家的风格等。因此，当沃尔夫林在文章中试图揭示单独的某种风格倾向的抽象概念时，总是显得力不从心。沃尔夫林主要研究的是从文艺复兴到巴洛克时期的风格发展，不可避免要面对价值判断的问题。李格尔相对容易一些，他做的是通过"实证性的"风格概念来拔高之前被忽视的衰落时期，即古典时代晚期，或之前几乎无人问津的工艺美术类型。这些正好是风格发展的现象不易被出众的个体掩盖的领域，因此也是最适合描写的。

李格尔的风格概念之所以如此具有革命性，是因为原先价值判断是风格的核心成分，现在却被他彻底地抛弃了。无论沃尔夫林还是李格尔都认为，风格的概念中含有一种"质性"（Qualitas），它是抽象出来的一种如此这般的描绘，并能够影响其他的判断。通过这种质性可以定义一种发展或一段进程。要做到这一点，某个风格概念本身必须已经完成了主要的历史变迁，然后需要从这个概念中提取一个描绘某种品质水准或状态的"无价值取向的"工具。威利巴尔德·绍尔兰德（Willibald Sauerländer）曾简单论述过"风格"这个概念的先期历史[24]，它最初来自古典修辞学中对书写工具石笔的称呼"Stilus"，并用来命名修辞学或文学中的文风及其水平。那么它随后又是如何变成了一个标准化的概念？汉斯-格奥尔格·伽达默尔（Hans-Georg Gadamer）在他的阐释学中如此记录："多数情况下，一个词从它原先的应用领域推广开来，就成了一个固定的概念……'风格'就是这样在古典修辞学的传统中取代了原先'说话的类型'（genera dicendi）[1]所指代的意思，成了一个标准的概念……对那些掌握书写艺术或自我表达之术的人来说，遵循正确的风格是必需的。于是'风格'这个概念最先出现在了法国的法学中，即 manière de procéder，一种诉讼程序。从 16 世纪开始'风格'的概念扩展成了一般的语言表达方式。"[25]翻阅相关的古早词典可以发现，约中世纪时期"风格"一词与法语中的"习惯"（coutume）是同义词，大概的意思是在某种社会状况或艺术门类的语境中与之相应的特性。如果说"风格"这个词曾经指的是"说话的类型"，那么从 16 世纪开始它就越来越偏向于描述那些个体的、个性的，甚至唯一的特质。此处可以引出歌德，他的术语在一般的语言习惯中并不具有代表

I　Genera dicendi 一般意指古典时代的雄辩术，拉丁文直译为"说话的类型"。——译注

性,不过他对"风格"有过明确的论述。1789年歌德在《德意志信使》杂志上刊载了《对自然的简单模仿、手法、风格》[26]一文,文中他如此论述"风格":"如果艺术通过模仿自然,通过努力,为自身创造出了一种普遍性的语言;如果它通过准确、深刻地研究对象本身,最终能够准确地,并且越来越准确地认识到事物的特性及其存在方式,以至于能够纵观各种造型的系列,列举出不同特征的形式,并能够对其进行模仿,那么风格就成了艺术所能达到的最高层次,这个层次同样也称得上是人力所及的最高标准。"大体而言歌德的排列顺序是:先是造型艺术对自然进行的简单模仿;之上再引入自身的、个人的艺术,也就是手法;最终才能够在风格中呈现出事物本质的、隐藏在内部的特征,同时这也是一种新的创造性行为。歌德在这里试图消解风格概念中明显的矛盾之处。他描绘的一方面是普遍性即所谓的"说话的类型",另一方面是个性的、个人的说话方式;而他最终试图通过风格来定义艺术的最高成就,即风格中存在着认识事物本质的可能性。"如果说简单的模仿是以静止的存在和亲切的当下为基础,手法是以轻快的、有能力的情绪去把握一种现象,那么风格则依托于认识最深层的基础,依托于事物的本质,也就是我们所能看见和理解的形象的极限。"

风格概念于是成了依照形式变迁来描写艺术史的工具,甚至进一步,风格成了言语可描摹的最终对象,一切都将归于风格上的结论。这种不依托于艺术作品或艺术家,而依托于风格的艺术史书写,产生的根源在于历史主义。1828年,来自卡尔斯鲁厄的建筑师海因里希·胡布什(Heinrich Hübsch)以"我们应该以何种风格进行建造?"为题发表了一份宣言。他如果在18世纪提出这个问题,要么不被理解,要么会得到完全不同的解答。同一个时代,巴伐利亚国王马克西米利安二世也召集了一组专家讨论这个问题。当时讨论的不再是一种着眼于绝对视野上的某个要点的艺术,而是一种存在于历史进程变化中的艺术。艺术史学科此时已尽量地从美学中分离了出来,成为一门独立的历史科学,所以能够完成这个目标。而艺术史独立的依据,就在于它描述了风格。

德国的艺术史书写曾做出过辉煌又伟大的尝试,包括弗兰茨·库格勒、戈特弗里德·森佩尔(Gottfried Semper)、奥古斯特·施马索夫(August Schmarsow)等人,试图通过风格概念来描写艺术史,同时以此来判定何为"正确的"艺术。这些我们先略过不谈。1907年汉斯·伯格(Hans Börger)在描述1400年左右的

一批同类的艺术现象时，首次使用了"柔和风格"（weicher Stil）[1]这个表述。此时风格的概念已经如此狭窄，甚至可以加上形容词的修饰——虽然这个形容词指涉的是某种质感（quale），是一组艺术作品及其形式的某种性状。"柔和风格"一如许多常见的简略说法，也大获成功，并获得威廉·品德尔首肯。1937年品德尔在他的著作《第一个市民时代的艺术》中写道："这种形式感觉被称为'柔和风格'（引自伯格）。'柔和风格'的表述确实有它的意义。柔和在于，观者的视线看不见任何折痕或断裂，毫无阻碍地被吸引到那繁复膨胀的形式的曲线上。柔和最终在于对人性、灵魂的理解，至少在很多案例中如此。如果人性层面本身不柔和，恐怕形式也不会柔和。原本不过是从线条幻象中提取出来的形式，现在它们只是贴合到了身体的丰满样貌上，并且还极具北方特色！长袍上的线条彼此交织和缠绕，其褶皱本来就吸纳了古老装饰线条的遗风，一直延伸至身体层面；同时，它也是柔软的鼓胀形状存在的空间本身。这种空间贴近身体，要求具有立体的形态，进而为自己占据了一定的位置。任何富有北方特点的作品中，这种感觉都极其显著。我们散文的历史上最伟大的成就之一就是约翰内斯·冯·萨兹（Johann von Saaz）1410年所写的《农夫》（Ackermann）。他开创的新文风中'句列并行'（Parallelismus menbrorum）的语言形式，与那数不清的、平行重复的繁复褶皱如出一辙。'句列并行'以富于幻想的语言堆积以及如同平行－褶皱－垂饰一般的词句影响了这件美妙的作品。"[27]品德尔的这段引文在某种意义上与此节开头罗斯金的引文是一样的。两者都是通过抽象化让一种形式特征变得可识别、可转义，进而指向某种一般意义，如教皇统治、异教信仰、北方特色等。只不过对罗斯金来说，追问形式代表何种性质时，更多要与它现实功能的意义挂钩；而对品德尔来说这个问题的答案是，形式所代表的性质正是指向风格上的功能。虽然风格－艺术史成功挑战了其对手结构分析，它自身还是招致了批评，因为它把风格概念划分成了大量的下属概念，部分批评正是针对那种一元化的、单轨的风格概念（譬如新近的"类型风格"）。概念的膨胀也体现在《艺术百科词典》（Lexikon der Kunst）[28]上。这类书中列举了人物风格、地域风格、民族风格、群体风格、阶层风格、时代风格，

[1] "柔和风格"在德语文献中指出现在约1400年左右晚期哥特式绘画和雕塑中的一种风格，其代表作品多为站立的圣母像，也被称为"美丽圣母玛利亚"。——译注

以及老年风格、早期风格，还有最近常常作为风格概念替代品出现的"方式学"（Moduslehre）。所谓"方式学"的说法只是一种权宜之计，产生于风格概念自身的缺陷和不足，即把形式片面地当作一种风格意志的功能来把握。

当风格的问题变成首要问题时，艺术史书写常常会回避考察个体的形式。对某个形式-集合的状态发表见解一般比对具体的单件作品要来得容易："形式在最终本质上，不是制造出来的，而是显现出来的。形式在这种深刻的层面上摒弃了科学的论断，并不意味着像尼采所说的，'形式的崇拜者反对科学的精神'。这一切与神秘主义或直觉主义无关……我们的任务是研究一切可以解释的事物，然后就可以区划出不可解释的领域，也就是形式本身。形式本身是无法分析或定义的。"[29] 如果说创建时期（Gründerzeit）[1]的天才艺术家水平远远超过了艺术史家，根本无法以科学来把握，那么面对那些对形式说不清道不明之处的攻击，现在其他的"萨满巫师"也有理由维护一番。如此一来，一件作品的形式好像不是人们为自身创造的，而变成了作品的本质建造在秘密之中。如果真是这样，揭开作品的面纱恐怕就同时意味着毁灭。这里其实完全忽略了作品的**讯息特性**。

如果接受讯息这一说法，那么形式的问题就成了许多问题组成的链条上的一环，不过这些问题无法按等级顺序排列。讯息的形式取决于它的功能；反过来说，形式和功能两者又都取决于它们与接收讯息者的关系，这里就涉及接受的问题。纯粹的、专门的形式分析是不存在的；同样，如果不描写特定媒介中的特定形式，就想在造型艺术的领域讨论"内容"、功能以及艺术一般所扮演的历史角色，也不可行。

注释和参考文献

[1] J. Ruskin, The Stones of Venice（《威尼斯之石》），1851-1853, I., Kap. XII, § XXI.

[2] Ibid., § XIV.

I "创建时期"指德国和奥地利经济史上的一个阶段，一般指 19 世纪工业化进程开始到 1973 年经济崩溃之间。——译注

[3] 参见：W. Kemp, John Ruskin, 1819-1900 Leben und Werk (《1891—1900年：生活和作品》), München-Wien 1983, vor allem S. 161 ff.。

[4] 参见注释1，§ XII。

[5] N. Pevsner, The Englishness of English Art (《英国艺术的英国性》), London 1956.

[6] 参见注释12。

[7] K. Bauch, Kunst als Form (《艺术作为形式》), in: *Jahrbuch für Ästhetik und allgemeine Kunstwissenschaft* 7 (《美学和一般艺术学年鉴》7), 1962, S. 167 ff..

[8] Ibid., S. 174.

[9] Ibid., S. 175.

[10] Ibid., S. 177.

[11] 关于这个问题参见：E. H. Gombrich, Aby Warburg. An Intellectual Biography (《瓦尔堡思想传记》), London 1970; deutsch 1981。

[12] 转引自：Bauch, S. 172. 参见注释7。

[13] W. Kandinsky, in: Der Blaue Reiter (《蓝色骑士》), München 1912, S. 19.

[14] Ders., in: Malerei als reine Kunst (《绘画作为纯艺术》), 1918.

[15] 首次发表在 Kunstgeschichtliche Studien für Hans Kauffmann (《汉斯·考夫曼的艺术史研究》), Berlin 1956；后收录于 H. S., Epochen und Werke (《艺术时代和作品》), Wien-München 1960, Bd. II, S. 174 ff.。

[16] Ibid., Kap. III.

[17] H. Sedlmayr, Gestaltetes Sehen (《被塑造的观看》), in: *Belvedere* 8, 1925, S. 65 ff..

[18] 批判观点来自：Dittmann, Stil-Symbol-Struktur. Studien zu Kategorien der Kunstgeschichte (《风格-象征符号-结构：艺术史范畴研究》), München 1967, S. 142 ff. 此处引自：S. 149。

[19] Ibid., S. 150 f. Dittmann 在此批评了泽德迈尔。

[20] Ibid.

[21] H. Focillon, La Vie des Formes (《形式的生命》), Paris 1934, deutsch Bonn 1954, S. 32.

[22] H. Wölfflin, Das Erklären von Kunstwerken (《对艺术作品的解释》), in: Kleine Schriften, hg. von J. Gantner, Basel 1946.

[23] H. Wölfflin, Kunstgeschichtliche Grundbegriffe. Das Problem der Stilentwicklung in der neueren Kunst (《美术史的基本概念：近代艺术中的风格发展问题》), München 1915.

[24] W. Sauerländer, From Stilus to Style: Reflections on the Fate of a Notion (《从 Stilus

到 Style：一个概念的前世今生》），in: *Art History*, 6, Nr. 3.

［25］Ibid., S. 254.

［26］J. W. von Goethe, Einfache Nachahmung der Natur, Manier, Stil（《对自然的简单模仿、手法、风格》），Erstdruck 1789.

［27］W. Pinder, Kunst der ersten Bürgerzeit（《第一个市民时代的艺术》），Leipzig 1937, S. 149.

［28］Lexikon der Kunst（《艺术百科词典》），Leipzig 1968-1978 (Nachdruck Westberlin 1981), Bd. IV, 关键词 "Stil", S. 692.

［29］参见注释 7，Bauch, S. 188。

H. Wölfflin, Das Problem des Stils in der bildenden Kunst（《造型艺术中的风格问题》），in: *Sitz. ber. d. königl. preuss. Akad. d. Wiss.* XXXI（《皇家普鲁士科学院会议报告》第 XXXI 期），1912.

E. Panofsky, Das Problem des Stils in der bildenden Kunst（《造型艺术中的风格问题》），in: *Zeitschrift f. Ästh. u. allg. Kunstwiss.* 10（《美学和一般艺术学年鉴》10），H. 4 (1915).

J. v. Schlosser, "Stilgeschichte" und "Sprachgeschichte" der bildenden Kunst. Ein Rückblick（《造型艺术的"风格史"和"语言史"：回顾集》），in: *Sitzungsberichte d. bayer. Akad. d. Wiss., phil.-hist. Kl.*（《巴伐利亚哲学历史科学院会议报告》），1, 1935.

M. Schapiro, Style（《风格》），in: Anthropology today（《当代人类学》），hg. von A. L. Kroeber, Chicago 1953, S. 287-312.

H. Sedlmayr, Kunst und Wahrheit. Zur Theorie und Methode der Kunstgeschichte（《艺术和真理：艺术史的方法和理论》），Reinbek b. Hamburg 1958.

J. Ackermann, Style（《风格》），in: Ackermann/Carpenter, Art and Archeology（《艺术和考古学》），Englewood Cliffs 1963, S. 164-186.

F. Piel, Der historische Stilbegriff und die Geschichtlichkeit der Kunst（《历史上的风格概念和艺术的历史性》），in: *Probleme der Kunstwissenschaft* I（《艺术学的问题》第 I 卷）(1963), S. 18-37.

J. Bialostocki, Stil und Ikonographie. Studien zur Kunstwissenschaft（《风格和图像志：艺术学研究》），Dresden 1965.

J. Jahn, Die Problematik der kunstgeschichtlichen Stilbegriffe（《艺术史的风格概念问题》），in: *Sitz. ber. d. Sächs. Akad. d. Wiss. zu Leipzig, Phil.-Hist. Kl.*（《萨克森州莱比锡哲学历史科学

院会议报告》), Bd. 112, Heft 4, 1966.

L. Dittmann, Stil, Symbol, Struktur (《风格、象征、结构》), München 1967.

W. Hager/N. Knopp (Hg.), Beiträge zum Problem des Stilpluralismus (《风格多元论文集》), München 1977.

W. Hofmann, Fragen der Strukturanalyse (《结构分析的提问》), in: ders., Bruchlinien. Aufsätze zur Kunst des 19. Jahrhunderts (《裂纹：19世纪艺术论文集》), München 1979, S. 70-89.

G. Kubler, Die Form der Zeit. Anmerkungen zur Geschichte der Dinge (《时代的形式：评物体的历史》), Frankfurt/M. 1982, (zuerst engl. 1962).

W. G. Müller, Topik des Stilbegriffs. Zur Geschichte des Stilverständnisses von der Antike bis zur Gegenwart (《风格概念的主题：从古典时代到现代的风格理解史》), Darmstadt 1981.

F. Möbius (Hg.), Stil und Gesellschaft. Ein Problemaufriß (《风格与社会》), Dresden 1984.

H. U. Gumbrecht/K. L. Pfeiffer (Hg.), Stil. Geschichten und Funktionen eines kulturwissenschaftlichen Diskurselements (《风格：一个文化学焦点的功能和历史》), Frankfurt/M. 1986.

F. Möbius/H. Sciurie (Hg.), Stil und Epoche: Periodisierungsfragen, Dresden 1989.

A. Behrmann, Was ist Stil?: Zehn Unterhaltungen über Kunst und Konvention (《什么是风格？关于艺术和传统的十个谈话》), Stuttgart 1992.

H. Locher, Stilgeschichte und die Frage nach der "nationalen Konstante" (《风格史和"国家常量"的问题》), in: *Zeitschrift f. schweizerische Archäologie und Kunstgeschichte* (《瑞士考古学和艺术史杂志》) 53, 1996, 285-294.

B. Weiss, "Stil": eine vereinheitlichende Kategorie von Kunst, Naturwissenschaft und Technik? (《"风格"：艺术、自然科学和工艺的共有范畴？》), in: *Wissenschaft, Technik, Kunst* (《科学、工艺和艺术》), hg. v. E. Knobloch, 1997, 147-164.

I. J. Winter, The affective properties of styles: an inquiry into analytical process and the inscription of meaning in art history (《风格的情感特性：艺术史含义的题词和分析过程的调查》), in: *Picturing science, producing art*, hg. v. C. A. Jones, 1998, 55-77.

J. Gilmore, The life of a style: beginnings and endings in the narrative history of art (《风格的生命：艺术史叙述的开端和结尾》), Ithaca 2000.

第八章

内容与内涵：图像志－图像学的方法

约翰·康拉德·埃博莱恩（Johann Konrad Eberlein）

图像学家的问题
欧文·潘诺夫斯基的模式
此方法在艺术史上应用的前提
图像学的批评、自我批评及展望
个案分析：丢勒的"忧郁"系列铜版画
2002版后记

图像学家的问题

　　这种探讨一件艺术品的"内容"和"内涵"的研究方向，在本书所介绍的众多研究"视角"中已不光只是一个"视角"，而是拥有了为数不多的"方法"的称号，并具有特殊的历史分量。如果我们采用欧文·潘诺夫斯基的理论定义，那么图像学形成自半个世纪之前；若将它的命名归因于阿比·瓦尔堡1912年的讲座，那么它已存在了一个多世纪。具有科学意义的"图像志"发轫于19世纪上半叶。图像志－图像学与其他的研究角度相比，更紧密地与过去相连。它们起源于一种无比丰富的传统，从这一传统中不仅汲取了研究材料，更获得了方法论上的初步准备和对应参照。传统维度的丰富阔大与当今现状息息相通：从纯粹数量上看，图像志－图像学方法在艺术学文献，尤其盎格鲁－撒克逊语言区的文献中遥遥占先。此节只言及少量历史背景、部分方法结构及其接受情况，并且这里优先以德国的情况为重。

　　沃尔夫冈·肯普在本书中以接受美学为切入点，示范性地阐释了尼古拉斯·梅

图 1　尼古拉斯·梅斯,《偷听的女子》,约 1655 年,伦敦,艺术交易所。

斯(Nicolaes Maes)的一幅油画(图 1),并留下空间让我们来做一个"较长的图像学附论"。[1]肯普的讨论无法也无需从图像志角度展开,不过我们还是需要从他出于完全不同目的的论断入手,完成向图像志的初步靠拢。如果由图像学家——"图像学家"这个说法是为了避免更冗长的命名——来讨论这幅画,他大概首先会提问"打开的帷幕"和"偷听者"这两个母题及其组合的起源。从古希腊罗马晚期开始,打开的帘幕被用来装饰皇帝的画像,其中的原因这里不详细展开。它在 8 世纪转移到了福音书作者的画像上,而在 11 世纪成为圣母玛利亚的特定装饰。基于一套复杂的神学象征手法,打开的帷幕已成为基督降临世界的象征。[2]伦勃朗曾在作品 I 中把先前形状完全不同的帷幕转化为挂帘的形式,挂帘在当时的习俗中是用来保护贵重油画的。在伦勃朗的作品中基督降临世界的象征含义并未完全消失,因为他的这次大胆创新首先是应用在"圣家庭"的主题上。那么为何"窃听者"会出现在帷幕的旁边?回答这个问题也要从源头入手:在古希腊罗马晚期的统治者画像上,背景中有时会出现一个下层人物来拉开帷幕。这个人物也被借用

I　此处伦勃朗的作品指的是《带帘幕的圣家族画像》,1646 年,油画,46,8 厘米×68,4 厘米,卡塞尔,古代大师画廊。——译注

到圣母生活的特定主题中，以侍女的形式出现。比如在圣母领报的场景中，她作为见证者出现在聆听喜报的玛利亚身后。这个来自社会下层的知情人形象的细节进一步加强和深化，大约公元 900 年左右从帷幕母题的历史中分离出来，成为一个独立的图像主题：如教宗格里高利一世（Papst Gregory Ⅰ）聆听上帝的言语灵感（Inspiration）时，书写者彼得也在主人的一旁偷听。（图 2）

彼得在一幅向两边分开的帷幕上钻孔之后，就能暗中观察一只鸽子如何对着教宗的耳朵低诉神的旨意。偷听教宗是无需有愧的，因为在中世纪的注解中，下

图 2　教宗格里高利一世与正在偷听他的书记彼得，12 世纪下半叶，沃尔芬比特尔，奥古斯特大公图书馆，Codex 50. 4 Aug. 4to（照片来自奥古斯特大公图书馆）。

属偷听教宗被解释为对真理的追求。至此我们可以清楚地看到，了解这些来龙去脉是读懂之前油画中的帷幕－女仆组合的首要基础。图像学家对图像的解读会某种程度地投射到过去的历史上，并被归纳进"类型史"（Typengeschichte）的范畴。类型史对其来说可以是一种记录变化的历史：各种变化固定为众多层次，而梅斯创作出的图画就定位在其中一个层次上。显然这里所论及的所有细节都不是画家自己发明的。在梅斯作品之外的其他来源中寻找上文中所出现的母题的时代意义，也会得到类似的印象。比如图像学家可能会忽然发现，帷幕会在情色主题中出现，或是作为真理的象征物出现。他会发现一切在此前的运用中以萌芽状态存在于各种图像上的含义。现在的关键问题变成了，哪一个含义可以与梅斯的画联系起来。线索可以来自目前一直被忽略的背景，及一切可以找到的关于作品来源和鉴定的信息，也就是说其他有可比性的梅斯作品、关于梅斯思想世界的记录，以及关于

他的社会地位、绘画委托人、绘画所有者和保存地的记录等。图像学家最后大概会通过某种推定证据得出一个结论。这个结论必定以某种道德意义的形式存在于梅斯的作品中，并能以关键词表达出来。

图像学家会持之以恒地推进搜索工作，从而获取更多的相关知识，使他不仅从内部，也能从外部为他发现的含义提供依据。1655 年的这幅个人化的单件作品将女仆-帷幕组合以如下方式呈现：（在画家，抑或作品拥有者的安排下？）使观看者处于某个人的角色，将画中的失检行为尽收眼底，并能使观看者设身处地地体会当时的环境。观看者的立场对比当时的社会或历史状况，存在种种吻合，也有种种冲突，从而能够为今天的我们所认知。此图显露出的一些要点包括：神学象征手法在市民生活氛围中的转化、画家自我创作的界限、社会阶层差异的固化。这些要点说明，图像学家可以从不同的角度提出批判性见解。他的研究可以做出一种"揭示"，而这其中的复杂性又会让人担心，要实际写成文章会"相当地长"。

本节要阐明的是图像志-图像学的问题及其方向，而非做出解答。图像志-图像学方法是，借助一切可入手的图像或文字来源来**探寻一件艺术作品曾经的意义**。这些来源与艺术品之间需存在明确的相关性。所谓"历史的解释"[3]，为的是让我们的理解从当时出发。梅斯的例子也说明，做"历史的解释"既可以从一个较大的社会群体出发，也可以限定在艺术家及其亲密圈子的范围内。后者把相对更难考察清楚的创作者意图当作研究一件作品的唯一基础。从这里可以看出，图像志-图像学方法适于实用，它的存在是依托于各个应用实例，而非艺术的某个大而化之的内容上的定义。于是人们难免会产生一种印象，好像它十分接近历史学家借助史源学、史料考证等方法展开的工作；甚至于图像志-图像学方法似乎无需拥有自己的理论表述。这当然是错误的，参考图像学最重要的理论模式就能更清楚地把握其特点。

欧文·潘诺夫斯基的模式

欧文·潘诺夫斯基完成了这个难以想象的任务，把图像志-图像学方法抽象、提炼成了一个理论模式。1921/1922 年奥地利社会学家卡尔·曼海姆（Karl

Mannheim）发表了一系列关于"世界观阐释"的文章。[4] 潘诺夫斯基借鉴了其中的三层式结构。他曾多次描述自己的理论模式（1930，1932，1939，1955）[5]，每次都进行了细微的修改和内部的重新编排，本节的介绍以最后一个版本为依托。潘诺夫斯基的模式与曼海姆一样分为三个层次，彼此之间只有理论上的区分，而在阐释者的实际工作中其实是一个关于艺术作品的单一研究过程。三个层次依次深入：从**前图像志描述**（vor-ikonografische Beschreibung），到**图像志分析**（ikonografische Analyse），最后到**图像学阐释**（ikonologische Interpretation）。在第一层次，阐释者需弄清他"看到"了什么；观察作品是研究的开端。也就是说要确认"首要的或自然的主题"，辨明作品所表现的对象，如特定的角色、动物、植物、建筑，以及可能存在的情感表达等。要做到这一点，阐释者不仅需要有"实际的经验"，也就是说他要天然地熟悉作品中的对象和事件，还需要有艺术史的基础知识。只有"知道在不断变化的历史条件下各种事物会有怎样的表达形式"，即掌握风格史的前提知识，才能应对研究中遇到的问题，比如：中世纪艺术中有些人物下方没有站立的平面，那么这个人物究竟是否应该被理解为在漂浮着？最宽泛意义上的风格史也有一种"正确标准"的功能，它能帮助我们把图像辨别为一个个"艺术母题"。

举个例子可以说得更清楚，并且引入下一个层次：一个人在观看丢勒的名作《忧郁I》（*Melencolia I*）时，按照今天"自然的"视角很容易看到"闷闷不乐的天使置身一堆破铜烂铁中间"。他只有在掌握了1514年艺术的基础知识之后，才能看出画中采用了人格化的手法，这个人格与画中塑造的其他物体一样都有特定的含义。[6] "图像志分析"关注的正是"次级的或者说约定俗成的主题，主要由图像、轶事、寓意构成"。在这个层次上，研究者需要掌握相关的学术资料，以便揭示作品中出现的母题实际表达的主题或概念。丢勒的这幅铜版画，便是一个没有相关知识就完全无法解读的例子。一般我们极少能找到直接的证据材料，关于《忧郁I》仅存一小段丢勒的笔记："钥匙意味着权力，钱袋意味着财富。"在研究中多数时候必须用到间接材料。类型史就是一个重要的认知手段，会不断修正我们对"在不断变化的历史条件下事物会有怎样的表达形式"的理解。因此，图像志描述并不偏向阐释或价值判断，而更多倾向于下结论。它与图像学的关系，就好比民族志之于民族学，也就是说第三层次将第二层次包含在内。

正如许多针对潘诺夫斯基模式的批评所揭示的那样,"图像学阐释"本身极令人费解,因此用一个简单的例子来介绍可能更好:一个圣人像雕塑,身上带有朝圣标志物和一些瘟疫的症状。若我们把他的身份认定为圣罗克(der Heilige Rochus),那么接下来通常还要追问:设立这个雕像是否真的与当时一场瘟疫的爆发有关?瘟疫发生在多久之前?谁下了雕塑的订单?这个订单是否与格外受到瘟疫影响的社会阶层之间有某种联系?人们设立这个雕塑时带着何种期望?这种期望又在多大程度上影响了雕塑的塑造?等等。也就是说,研究者除了简单的图像志认定之外还会继续提出问题,并试图接近作品原本的意义。即使我们能够搜集到丢勒本人关于《忧郁 I》中所有母题的笔记,还是无法确切知晓画家究竟出于怎样的内心诉求而创作了这幅铜版画,画中又表达了什么意思。与第二层次相比,第三层次考察作品时采用了另一个角度。图像志分析反映的是作品同时代的观念,而第三层次会利用时代之间的差异来做阐释:也许甚至连艺术家本人也意识不到作品的"原本含义"和它的"内涵",至少在这里是如此——它们只有在事后才能显现。"原本含义"的概念与曼海姆的"记录意义"(Dokumentsinn)相通。潘诺夫斯基联系德国哲学家恩斯特·卡西尔(Ernst Cassirer)的一套关于精神表达方式的理论构建了这个概念:他将"原本含义",也就是"内涵",解释为卡西尔1923—1929 年间发表的《象征形式的哲学》(*Philosophie der symbolischen Formen*)中的"象征价值"(symbolische Werte)。[7]卡西尔认为,人类已不再生活在一个单纯的自然宇宙中,而是通过语言、神话以及宗教、艺术的中介来感受世界,也即通过"象征形式"。"所谓'象征形式'指的是精神的各种能量。这些能量能把一个精神上的表意内容与一个具体的符号相连。"[8]在一件完满的艺术作品中,感性和智性的因素不再处于互相敌对的状态,于是"象征形式"便能统领两者。这里必须清楚地区分卡西尔式的作为哲学概念的"象征形式"、非专业的语言表述中的"象征"和"象征意义"、潘诺夫斯基模式中的第二层次,这三者之间并不相同。哲学上的各种牵连无法在此详细展开,[9]我们只需明确:潘诺夫斯基找到了一个系统,借它打造了自己内容不同但理论相通的思想平原的基础,从中能够获得另一种不同于通过观看或文史知识产生的理解。这种新的理解来自对"文化特征"或"象征"(按卡西尔的概念)在普遍历史中"原本含义"的探求。相应地,"知道在不断变化的历史条件下对象和事件会有怎样的表达形式"便成了第三层次中

的正确标准。阐释者必须十分熟悉这方面的潮流，若想要从自己的知识中结出研究的硕果，需要拥有一种"综合的直觉"方面的天赋，而这种天赋深受个人心理状况及"世界观"的影响。潘诺夫斯基认为它不是艺术史学者特有的天赋，而是对所有历史学者的要求。正如潘诺夫斯基也认为，艺术史从根本上是属于"阐释"科学行列中的一门人文学科，即便到了第三层次也不应走入任意妄为的境地，而要保留历史学的朝向。[10]

毫无疑问对潘诺夫斯基来说，这个他随时准备修改的模式并不是一个普遍适用的美学构思，而更多地是一种启发性的工具。况且它本身也不是潘诺夫斯基自己的发明，而很大程度上是来自对社会哲学理论的借鉴。尽管如此，也无需认为潘诺夫斯基的模式已成为图像志-图像学方法的历史。在今天，潘诺夫斯基的模式依然能够准确而全面地介绍图像学的结构，并且还能提出图像学在接受和应用方面的设想，以供人们批判。

此方法在艺术史上应用的前提

接下来要引入的问题是：一眼看来，图像志-图像学方法显得与"自然而然的"艺术经验格格不入，它究竟有什么样的历史基础？图像学家有何权利去追究肉眼所见之物背后的意义层面？认为一位艺术家的作品背后总是隐藏着某种深意，这种思想由来已久。俄耳甫斯教（Orphik）是一种依托神秘诗人俄耳普斯的作品发展起来的哲学宗教运动。早在公元前6世纪俄耳普斯教就认为，荷马的诗作中隐藏着一种救赎论。一个典型的观念是：荷马诗歌与贵族世界紧密相连，随着贵族世界的没落，对这些诗作的直接理解也消失无踪，于是人们只好努力寻求阐释。传统关联的消亡迫使人们转向阐释，原本含义变得越发难以捉摸，不过这也可以视作一个积极的标志。当人们转向阐释之后，古典时代后期发展出了对此岸（不完美的）真理与彼岸（完美的）真理之间的区分。根据赫拉克利特（Heraklit，约前550—前480）的描述，神在德尔菲传达神谕时不会发表言论，也不会沉默隐藏，而是给出一个提示、一个符号。"符号"处于公开和隐藏的中间位置，这个位置使历史长河中的艺术在表现一个内容主旨时能够同时兼顾相反的要点。在厄

琉息斯密教（Mysteriern von Eleusis）中，言语和行为的意义只有知情者才能理解。这便从中产生了一种观念，即通过控制对符号的理解可以让某一个群体脱颖而出。在西方历史上，艺术和主旨内容的互相融合对创作者和接受者来说已变得理所当然。对这个基本观点的思想来源就介绍到这里。上述来源为图像学的产生提供了理念和物质上的前提，使其具有双重意义：一重是在艺术中获得实践上的成果；另一重是在学术中获得理论上的解释。

基督教吸纳了上文所述的处理方法。从古典时代后期开始，阐释就成了基督教思想中认识世界及其具体现实的基本特征。[12]随着基督教战胜异教，《圣经》进入了阐释的中心。《圣经》诠注追求的是藏在词义中的更高等的精神意义，即"文字感"背后的"精神感"。诠注的结果是一种揭示，或曰"启示"（revelatio），就好比耶稣被钉死于十字架时犹太神殿中的帷幕裂成两半，以示有事发生。行文至此我们才看到，梅斯的那幅作品所依托的是怎样一种神学思想。在基督教世界观的指导下，造型艺术这种表现重于阐释的艺术在整个中世纪的任务被确定了下来：它要在神学框架中表现宗教的题材。基督教艺术的内在含义的作用范围不断变化着，有时也可能非常狭隘，不过一直到19世纪它都完全是一种象征的艺术，要求观者有超乎单纯观看之外的理解。正如奥托时代的一个插图手抄本中所言："可见之图展现不可见之真理，其光芒彪炳世间。"（Hoc visibile imaginatum figurat illud invisibile verum, cuius splendor penetrat mundum.）[13]

如果说中世纪艺术有一种展示性的特征，它就像人们常说的，要让即使没受过教育的人也能看懂，[14]那么文艺复兴强调的是另一个选项，极端的赫耳墨斯主义。图像序列（Bildprogramm）¹变得更加复杂，黑暗蒙昧为人所追捧，能看懂的仅限少数群体。艺术品被用来激发争论，而知情人在一旁观察偷笑：委婉曲折成了贵族的标志，成了制造社会分化的手段。在那个时代，人们醉心于不绞尽脑汁就无法领略其美丽的油画作品。每一幅这样的油画在创作时，都追求让观看者对他所看到的内容产生更大的迷惑。[15]艺术品成了一种斯芬克斯谜题式的造物，并且直到今天仍在世界各地周游传播，引起学者间无尽的争论。古典时代后期曾有

1 "图像序列"作为一个艺术史术语，指的是隶属于同一主题的一组图像，例如建筑上常出现的中心主题下的一组图像装饰。——译注

过解释埃及人象形文字的尝试，这个发现让对画谜（Bilderrätsel）的研究也名正言顺地拥有了古典的气息。另一方面，文艺复兴时代对古希腊、古罗马的狂热追捧冲破了中世纪艺术对题材范围的限定。文艺复兴是历史上以高度的艺术性来表现内容的一个高潮时期。于是，学术研究中的图像学也顺理成章地把兴趣聚焦在文艺复兴上。[16] 在随后的一段时间里，这些知识素材走向了某种独立，一些工具书中以图像加注解的形式让各种符号和寓意得到固化和传播。这方面最有名的是切萨雷·里帕（Cesare Ripa）的著作《图像志》（Iconologia），此书于1603年出版了带插图的第二版。其标题重新运用了修辞学中的一个旧术语，于是产生了艺术科学中"图像志"这一方法的名称。最后一次图像与复杂的主旨合二为一的大型运动是反宗教改革运动（Gegenreformation），图像学丛书在其中起到了不可忽视的作用。直到19世纪图像内容才失去其普遍影响力，开始向私人领域回撤。[17] 虽然之后依然经常会涌现超出个体范围的内容表述，比如国家-民族内容，但是这方面的现代作品在美学上属于被漠视的一类。

针对本节开头的问题，我们可以得出这样的结论：图像志-图像学方法之所以在古希腊到19世纪这段时间的艺术创作中获取研究材料，是因为这些材料从根本上刚好符合其解决问题的路径。而"艺术自律"和"纯粹视觉的意识形态"[18] 这两个立场所维护的为艺术本身而创作的艺术，实际上在西方艺术史上只占相对很短的篇章。运用图像学的合法性是不容否认的，虽然它曾经也正在越来越多地受到批评。

图像学的批评、自我批评及展望

图像学受到批评的原因还是要从它的历史和一般历史进程中找。起先的一个原因是，图像学的加入拔高了简单的母题研究和内容研究。相应地，对这种方法和用它做研究的学者的要求也都不断提高。这个进程起于阿比·瓦尔堡。他认为自己在大学系统之外创立的这种无视一切学科分界的研究，是一种与传统图像志完全不同的新型研究。1912年瓦尔堡在罗马做的关于斯齐法诺亚宫（Palazzo Schifanoia）湿壁画的传奇演讲中，明确表达了这个观点。这是他第一次提出"图

像学方法"的说法。[19] 在一代人的时间内，尤其受惠于名人欧文·潘诺夫斯基对盎格鲁－撒克逊国家的影响，图像学方法成了阐释的王道，位于伦敦的瓦尔堡研究所（Warburg Institute）成了学派的圣地。这其中还有一个要素超越了单纯地在新大陆的大学中创建一个学科方向，可通过这场运动的主人公来做最好的说明：潘诺夫斯基，"最后的人文主义者"，以比肩帕纳塞斯（Parnass）山巅的丰富学养，与文艺复兴黄金时代的艺术家和学者进行着一场想象中的对话。其中的精英意味呼之欲出，"修养"的附注反衬得一般"公民"成了贬义词，自然也会招致责难。潘诺夫斯基与马克思主义文学史专家雷欧·洛文塔尔（Leo Löwenthal）[20]一样，认为自己成长过程中核心的教育基础是在人文主义文理中学 I[21] 的经历。在这一点上他与当前标准的距离也可见一斑。

然而，历史的风云诡谲改变了前沿的发展。"瓦尔堡学派"的上层有许多犹太民族出身的学者，在希勒特独裁统治的德国，这些精英科学家不得不离开。1933年伊始，瓦尔堡通过私人资金创办的图书馆凭借敏锐的历史眼光迅速从汉堡迁至伦敦，也因此幸免于难。与"法兰克福学派"的机构不同，瓦尔堡图书馆战后再没有迁回德国。这个人文主义教育王国的流亡是对野蛮的抗议，有着极其现实而苦涩的意味。[22]

战后的德国在接受图像学时显得犹疑不定，常伴随着充满误解和矛盾的批评。[23] 谁若将"美"或者它的近邻"品质"视为对艺术的科学研究中的决定性标准，谁若相信艺术是被上帝赐予或移作俗用的、"真理"的启示，那么他必定会指责前文介绍的潘诺夫斯基模式不具备这两种看法的哲学前提。[24] 所有的非难都或清晰或隐晦地归于一点，那就是图像学忽视了一件作品形式上的"艺术特质"。由于图像学关心的是内容，所以它对一件糟糕的版画和一幅"品质"卓越的油画可能会一视同仁。

事实确实如此——不过也不能对现实中的批判性建设潮流视而不见。相关的文献目录显示，图像学的专著也会聚焦于丢勒的《忧郁I》这样级别的作品。[25] 一位王公贵族委托他所能接触到的最好的学者去开展一个艺术项目，而后经证实

I 人文主义文理中学是德国中学教育体系的一个分支，其教育理念起源于文艺复兴时期的人文主义理想，并发展成为高等学术研究道路的一环。这种中学会教授拉丁文和古希腊文作为研究欧洲文化的基础。——译注

此项目有意地由一位能力不足的艺术家完全以低级的介质最终实现，这样的情况只是特例，而又因为是特例更值得关注。我们今天所理解的，艺术标杆及其现实呈现之间水平的差异，有时也是由受历史条件制约的介质的变迁造成的（例如壁毯）。在瓦尔堡研究邮票[26]和潘诺夫斯基关注劳斯莱斯散热盖[27]的例子中，落差感则是因为艺术母题的伟大过往和其现代应用之间的强烈反差造成的。不过这里也要提问，会不会也是因为高端的母题在漫长的发展历程中，由于暂时停留在一个陌生地点，才造成了珠玉蒙尘。近来人们聚焦"低级内容"和"高级形式"组合的可能性，但不应遗忘曾经的"高级内容"和"高级形式"组合的常态，更不应将科学研究中以"低级形式"表现"高级内容"的实践排除在外。图像学家在面对难以解释的图像含义时，反对动辄提出"出于装饰目的"的论点说辞，也就是说，他们不满足于承认今日的无知。图像学家探索一个母题的变迁时不会抛弃任何一个微不足道的证据——在这一点上前文的批评切中肯綮，不过也能够合理地论述每一种形式的等级。图像学一再批评的"内容"和"形式"的分离，其实是哲学和美学的问题，而非艺术的问题。潘诺夫斯基的学术生涯是以风格史专家的身份开始的，其模式绝不是要消除对形式的考察，反而提出了一些整合两者的切入点。

不过，这也并不能完全抵消图像学忽视形式研究的批评之声。这个问题涉及更宽广的领域，最后还需稍做说明。以极高水准阐明的对艺术的定义或认知方法的新构想，在德国大学内经常成为学者学术生涯飞黄腾达的助推器。图像学家在这方面做出了特殊贡献，然而却奇怪地似乎无所获益。图像学家的工作方式接近打破禁忌的边缘，这不仅因为从象征手法中引申出一个母题的做法违背了艺术家本人的自由，还因为做阐释所使用的文献来源是每个学科都可以理解和掌握的，这就忽视了传统中使艺术史家得以"鹤立鸡群"[28]的视觉观看者角色。与之相关的还有另一个现象：图像学家拒绝为人们常进行的"艺术礼赞"效力，[29]也就是拒绝那种为艺术"摇旗呐喊的赞美诗"。[30]这一点很少被点破，但确实是近现代艺术史书写中常见且核心的组成部分。[31]举个例子，正如贡布里希（Ernst H. Gombrich）所论证的，沃尔夫林的艺术史基本概念并非一些中性的选项，而是暗含预设的价值判断，掩藏在对成对概念的区分中。[32]

所有的形式描述都会出现这个问题。艺术礼赞必须服务于那些通行的、已深

入人心的观念，仅仅为了方便人们理解；而那些在各种社会或国家整体中、在广大受众中盛行的观念，会被奉为最高，这也符合赞颂艺术的目的。[33]图像学的诠释在这方面只是一个有缺陷的备选，因为它关注的是证据来源。这也提示我们如何区分对图像学的批评与图像学本身：不是看谴责声是出自何人之口，而是要通过考察不同时期的历史条件来理解。德国最近的历史迫使（不止）艺术方向的历史学家面临一个事实：对同一件作品如班贝格骑士雕塑（Bamberger Reiter）的阐释，在1933年的时代风气下可能显得进步；1953年，文本可能有细部的修改，但显得合法而保守；到1973年已经完全变得荒谬了。[I]这里对艺术礼赞的坚持有一种特殊功能，哪怕只是出于印证每个时代的目的，不过已不在本章所讨论的主题范围内了。由于迁徙的命运，瓦尔堡学派有一种国际主义精神，与盎格鲁－撒克逊意识形态紧密相连。对这种意识形态来说——也是受惠于社会和国家价值的趋向稳定，对艺术-美的讨论不是公共的，而是私人的事务，并且至今普遍如此。[34]

最后还要来谈一谈图像学的实践和今后的任务。不是每个图像学家都是潘诺夫斯基，在平庸的衬托下可以看到，本章所介绍的方法是一个普通水平之人所无法企及的理想。那种解码图像的同时关注人文主义和文艺复兴的尝试，会让人感觉好像是在做一种无关外界、自我满足式的知识游戏。为了做好单纯的图像志，图像学有时也会被人们所放弃。君特·班德曼（Günter Bandmann）所说的"技术至上的图像志"就是一种典型的错误做法：它引入所有似是而非的解释，而不考虑在这个领域不是所有东西都适用于所有时代。这种做法有时会被名叫"人文顾问"（humanistischer Berater）[II]的发明奉为圭臬。图像学的概念在解释艺术品时可以把立场从普遍推向个人，而这种潜力却被浪费了。我们亟须建立一种严格的判断，用以找出理论上适用的所有含义中真正要表达的那个正确含义，并且能够确认这种认知正确的范围维度——也就是说，做批判性选择的同时要考虑运用象征情况的强度。图像学实践中的消极因素导致的主要危险是，它会打消启蒙的活力。法国社会学家皮埃尔·布尔迪厄（Pierre Bourdieu）曾举潘诺夫斯基的一本书为例，来说明图像学的影响力：他在自己立意高远的关于"鉴赏"的社会学理

I 这段论述主要指纳粹政府曾将班贝格骑士阐释为北方民族纯洁性和德意志精神的化身。——译注
II 一种近年在德国发展起来的咨询业务，形式类似于心理咨询，通过谈话向受众提供世界观、人生观、人际交流等方面的指导、规划、疏导。——译注

论展望中称,[35]虽然那本书的材料来源仅限于法国,却已成为每一个艺术史家的基础读物。[36]布尔迪厄重点区分了下层和上层对艺术接受方式的不同:前者的特征是追求明确易懂,追求艺术的目的;后者的特征是无意识的、由修养积淀导致的、对每件艺术作品基于风格和艺术家姓名的解码。后一种做法被宣称为"自然的"——类似的还有上文提到的"艺术自律"和"纯粹视觉"的假说。然而事实并非如此,这种说法其实是在为特权和社会差异正名。图像学在两种阶层立场中的异位清晰可见;在上层立场中,图像学还导致了某些圈子中——如克雷顿·吉尔伯特(Creighton Gilbert)所言,[37]"图像学家"就像"知识分子"一样成了贬义词。这种现状打开了两种目标的前景:奥托·卡尔·维克麦斯特(Otto Karl Werckmeister)建议艺术学应该扩展纳入"意识形态批评";[38]而萨尔瓦多·赛提斯(Salvatore Settis)认为应该克服艺术体验与日常体验之间的藩篱。[39]在此可以将目光投回宙斯-潘诺夫斯基和克洛诺斯-瓦尔堡身上。对他们来说,艺术有一种承载社会记忆的功能,艺术的象征在理性和魔法的两极之间来回摆动,艺术的图像不是要定义内容,而是要阐明内容。图像学家不仅要掀起真理的面纱,还要揭开谎言的面具。在"保护现场痕迹"[40]这一点上,图像学家的工作不仅限于过去的历史,当下也有大量的材料供他以后处理。他在选择广告、工业形式、漫画等提供的信息作为解谜对象时还是会迟疑,这也是可以理解的。不过他有一位强有力的同盟——当代艺术。后现代的转折根本上在于,艺术家对图像学进行了实际应用。图像又开始拥有主题内容,它们错综复杂,经过加密,常常针砭时弊,带有对日常生活里图像世界的引用。未来的可能是,图像学会像从前一样,再次拥有科学中理论的一面和艺术中实践的一面。

个案分析:丢勒的"忧郁"系列铜版画

为了解释图像志-图像学方法的工作方式,这里选取了一个汇集各种优势的例子:它是这种类型的阐释中最为著名的一个;它自身有一段可供读验的形成史;它可以与一个新近的观点形成对照,供我们批判解读。这个例子已有历史定论且解释极为复杂,故而具有一种距离感的特征。它与本章开头的那些简单化的问题

图 3　阿尔布莱希特·丢勒，《忧郁 I》，1514 年。

相比更加提醒我们，不可低估具有启发性的问题。另外，此处的讨论不再关注问题，而仅限于结论的一面。

　　阿尔布莱希特·丢勒的《忧郁 I》（图 3）被断定为于 1514 年完成。对此作的诠释是两代艺术学者的共同任务：这个链条由阿比·瓦尔堡和卡尔·吉罗（Carl Giehlow）延展至弗里茨·萨克斯尔（Fritz Saxl）、雷蒙德·科里班斯基（Raymond Klibansky）和欧文·潘诺夫斯基——这也验证了图像学方法具体化的趋势，以及图像学方法研究艺术作品时展现的魅力。接下来的介绍如果只提潘诺夫斯基的观点也不为过，因为正是他在这一研究中起了带头作用。[41] 这幅版画中除了带翅膀的天使、正在写字的小天使、睡着的狗和飞行的蝙蝠之外，还展示了一系列至今仍有待确认的物品。其中可以大致辨认的有：被裙角遮住一半的工具，可能是手动鼓风器的一角；画面左边缘球体的后面有墨水瓶和笔筒，多面体的后面有熔炼坩埚。两个几何形状的物品在象征和寓意上属于建筑工人和木工的手艺，其他手

工实践用的工具也表达同一意思。

潘诺夫斯基认为，丢勒将几何学与忧郁这两种图像传统融合在了一起：前者产生了代表不同技艺的各种人格形象，其中就有将寓意集中在手工和造型艺术上的形象；后者则属于多血质、黏液质、胆汁质和忧郁质的四种气质理论的产物，其中忧郁质从古典时代起就被认为是最差的一种个性。

类型史角度的研究已经得出了结论，认为丢勒是第一个在作品中将两个巨大的对立面结合到一起的艺术家——而他这样做又是出于什么考虑呢？在文艺复兴时期，马尔西利奥·费奇诺（Marsilio Ficino），一位重要的理论家，抬高了忧郁的价值：忧郁虽然尚保留一切消极面，不过也已变成了有创造力的特殊人才，即"天才"的标志。其中也涉及几何学。当时人们认为，忧郁的气质是受到土星的影响，而土星曾经是土地之神，作为土地测量的监督者，它与几何学关系密切。几何学的因素在画面中是有所表现的。早在中世纪，哲学家根特的亨利（Heinrich von Gent）就从另一个方面将忧郁和几何学结合了起来：他区分了"形而上学"和"数学"的思想家，而后者由于只能在量的方面进行思考，故会成为忧郁的人。现在还要解决"忧郁"后面的"I"的问题，对此潘诺夫斯基提到了阿格里帕·冯·内特斯海姆（Agrippa von Nettesheim）。此人进一步发展了费奇诺的理论，认为从"忧愤"（furor melancholicus）中可以培养出三种天才：其一是艺术家；其二是科学家；其三是研究形而上学问题的人，也就是神学家。阿格里帕的文字可能是丢勒的直接灵感来源。潘诺夫斯基也因此成名，因为他证明了丢勒确实接触过这些文字，并从中获益良多——这种阐释视具体情况也不是完全可信的。在这种种认知的基础上，潘诺夫斯基解释了画面中各个形象的本质：右上的魔幻数字方阵是抵御土星影响的护符，动物和主人公握紧的拳头、黝深的面部肤色乃至其花冠的植物都可以用那个时代"忧郁"的概念来解释。潘诺夫斯基从前文引用过的丢勒的句子"钥匙意味着权力，钱袋意味着财富"中，引申出了丢勒新的"艺术家忧郁"的概念，这也是唯一流传下来的丢勒对这幅版画的表述：钥匙和钱袋在传统中是土星和忧郁者的标志物，而"权力"和"财富"在丢勒的观念中是成功艺术家的报酬。

丢勒自认为是一位忧郁者。他长久以来认真地尝试着通过测量，尤其是测量人体的各种比例来获取美，然而最终他不得不承认自己的失败。按照潘诺夫斯基

的说法,《忧郁I》归根结底是艺术家丢勒的一幅精神自画像。

潘诺夫斯基的诠释是一个能证明图像学家工作能力的经典案例,瓦尔特·本雅明[42]曾对此大为赞赏。如果一位新近的艺术学者想提出一种截然不同的诠释,其所需的胆量无异于自杀,而1978年康拉德·霍夫曼(Konrad Hoffmann)在写给君特·班特曼(Günter Bandmann)的纪念文章中就曾如此为之。[43]他的主要观点十分大胆:蝙蝠所背负的"标签"(titulus)并不指涉整幅版画,也不指涉带翅膀的女性角色。蝙蝠自身就是"忧郁I",它与忧郁的其他形象化身,即"忧郁II"相对。前者是忧郁气质中消极的一面,后者则是积极的一面。正因为如此,霍夫曼反对潘诺夫斯基的观点,即这幅版画的缘起是前面提到的文字,他的诠释主要以《圣经》为依托。蝙蝠正在逃离它背后奇妙的天象,对忧郁的拟人形象和小天使来说彩虹是上帝庇佑的标志。傲慢和怀疑代表消极的忧郁,而通过基督教式的谦卑来消除这两者便是积极的忧郁。忧郁的化身和小天使共同代表知识和信仰。版画背景是一片泛滥的水流,霍夫曼指出当时占星学所预测的1542年大洪水是这部分画面的现实动机。他如此总结全画的表意:"人类的手段(测量术、金钱、权力)无法抵抗行星和统御行星的上帝意志的影响,人类也不能干脆躲到深山高塔去;然而人其实不必抵抗,因为彩虹中有上帝的应许,即不会再有第二次大洪水。"

霍夫曼的诠释中类型史的推导借鉴了潘诺夫斯基,也就是说人物背景中通过融入几何学元素来展现"艺术家的忧郁"。他们二人的区别主要在于材料来源,从而导致相应的整体诠释变得不同:潘诺夫斯基描绘了人文主义者丢勒,而霍夫曼展现的是中世纪的虔诚信徒。[44]忧郁分裂为两种情况的说法是否站得住脚,还有待考察。不过将"浮士德式的奋斗"转移到基督教的虔信态度上来,是符合丢勒的文字全集出版后所塑造的新近形象的。两种释义之间的对立启示我们,在研究中纳入卡西尔式的"象征形式的历史"是多么重要。低层次的阐释会被高层次的阐释修正。艺术史家拥有丰富的手段和方法,可以心怀天才构想,也可以抛开一切胡侃乱弹,但是他无法强求绝对的结论:因为艺术的历史跳不出人类的历史。

2002 年版后记

21 世纪初艺术史学科面临一个事关存亡的任务，就是要重新改写自身的定义。当现代艺术也变成了"经典"，并且其中长期存在的 19 世纪和 20 世纪艺术之间的断裂也不再明显时，当前的艺术是可以成功整合进艺术史的。于是，再要指出过去与"今日的"艺术之间的本质差异也就失去了依据。图像学在这方面有一个优势，它不像其他方法那样隐秘或公然地带有对现代艺术的敌对态度。图像学被指责不关注作品的艺术特征，其实间接证明了图像学观察视角的不受拘束性。它就像在建立一个开放的结构或框架，其内容留待各个艺术时期的美学状况来填充。

长期以来有人从狭隘的立场出发，认为图像学不具有探究艺术的合法性，认为那些关于其方法论问题的讨论是多余的。曾经的方法论划分现在似乎已经完全作废了，这一点最晚出现在马克思主义和女性主义产生之后：它们是过去一个世纪的新近意识形态，与表面上的名称相反，其实并没有发展出独立的方法论。于是，对图像学主题的讨论迎来了一种本质意义上的转向。图像概念成为一种新的艺术概念的核心，其惯常内容在许多方面已经与当前现状格格不入。那些古老的艺术主题正是凭借其（表面上的）独立性才能够脱离美学的话语存在，而随着修养知识（Bildungswissen）的消失，它们变成了令人陌生的领域，今天的观看者仅凭自身力量几乎无法理解。这种情况触及了图像的概念本身。与之相伴的情况还有：单独图像在媒介概念中的瓦解，"媒介"虽然还缺乏足够的概念建设但也已经成型；文本的意义流失，文本在逻辑和个体上的坚固性在许多领域被各种潮流架空了，例如解构主义，又如自立自决的个体作为文本创作者的地位受到了质疑进而消失了。结果，图像的概念越来越被视作一种具有独立结构的元素，最终被汉斯·贝尔廷从基因工程的意义上定义为想象的母体（Matrix），依循这一母体能制造出人造人的形象。"身体-图像学"的旧观念被"图像-人类学"更新，发展前途扑朔迷离。图像学在所有这些转变中仍旧保留了方法论思想上的原则，因为它研究的是这样一种图像的科学，即通过图像在思维中再造的内涵来接近图像的本质。

注释和参考文献

［1］参见本书中沃尔夫冈·肯普的文章《艺术作品和观看者：从接受美学切入》(Kunstwerk und Betrachter: Der rezeptionsästhetische Ansatz)。

［2］相关证据参见：J. K. Eberlein, Apparitio regis - revelatio veritatis. Studien zur Darstellung des Vorhangs in der bildenden Kunst von der Spätantike bis zum Ende des Mittelalters（《灵性启示的幻影：从古典时代晚期到中世纪末期造型艺术中的窗帘表现》），Wiesbaden 1982。关于伦勃朗的图像参考 W. Kemp, Rembrandt, Die Heilige Familie oder die Kunst, einen Vorhang zu lüften（《伦勃朗：圣者家族或揭开帘幕的艺术》），Frankfurt a. M. 1986。

［3］出自 H. v. Einem，参见文献 30（"文献"以下缩写为 *Lit.*），第 58 页。

［4］K. Mannheim, Beiträge zur Theorie der Weltanschauungsinterpretation（《对〈世界观阐释理论〉的见解》），in: *Jahrbuch für Kunstgeschichte*（《艺术史年鉴》），1921/1922, S. 236 ff.；再次发表于：Wissenssoziologie（《知识社会学》），hg. von K. H. Wolff, Neuwied/Berlin 1964, S. 103 ff.。

［5］目录（刊登于 *Lit. 10, 11*）Nr. 45, 54(=*Lit. 5*, S. 185ff.), 74(=*Lit. 11*), 126(=*Lit. 6*, S. 207ff., *Lit. 10*)。最后两种文献只涉及导言部分。

［6］关于"*Melencolia I*"（"忧郁I"）参见下文潘诺夫斯基的阐释。

［7］本书及其索引出版于 Berlin 1923-1931，再版于 Darmstadt 1956-58。

［8］转引自 *Lit. 19*，第 128 页。

［9］详细展开见 *Lit. 19*。

［10］这里指的是图像学的方法。关于潘诺夫斯基对艺术品的超越时代性的论述参考 *Lit. 8*，第 261 页，第 283 页。

［11］后文参考 H. Dörrie, Spätantike Symbolik und Allegorese（《古典时代晚期的象征和寓意》），in: *Frühmittelalterliche Studien 3*（《早期中世纪研究之 3》），1969, S. 1 ff.。

［12］*Lit. 26, 27*。

［13］H. Schrade, Vor- und frühromanische Malerei. Die karoligische, ottonische und frühsachliche Zeit（《前罗曼式和罗曼式早期绘画：加洛林时代、奥图时代和撒利安时代早期》），Köln 1958, S. 136. 这里所说的手抄本是达姆施塔特的席特达手抄本（Hitda-Codex）。

［14］同上书，第 105 页。

［15］*Lit. 16*，第 167 页。

［16］Lit. 2.

［17］参见 H. Ost, Einsiedler und Mönche in der deutschen Malerei des 19. Jahrhunderts（《19世纪德意志绘画中的隐居者和僧侣》），Düsseldorf 1971 (Bonner Beiträge zur Kunstwissenschaft, Bd. 11)。

［18］参见 Autonomie der Kunst. Zur Genese und Kritik einer bürgerlichen Kategorie（《艺术的自律性：小资产阶级艺术的形成和批判》）. Mit Beiträgen von Michael Müller, Horst Bredekamp, Berthold Hinz, Franz-Joachim Verspohl, Jürgen Fredel, Ursula Apitzsch, Frankfurt a. M. 1972。

［19］Lit. 20, S. 254.

［20］J. Habermas, Philosophisch-politische Profile（《哲学政治特征》），Frankfurt a. M. 1981, S. 428.

［21］Lit. 10, S. 398.

［22］Lit 17 及其他。

［23］如 L. Dittmann（Lit. 7, S. 329）认为潘诺夫斯基过少谈到形而上学，而 H. Fiebig 认为他过多谈到形而上学。（参考 Die Geschichtlichkeit der Kunst und ihre Zeitlosigkeit. Eine historische Revision von Panofskys Philosophie der Kunstgeschichte（《艺术的历史性和永恒性：从历史角度修正潘诺夫斯基的艺术史哲学》），in: Wissenschaftstheorie der Geisteswissenschaften. Konzeptionen, Vorschläge, Entwürfe, hg. von R. Simon-Schaeffer/W. C. Zimmerli（《人文学科的科学理论：概念、建议、蓝图》），Hamburg 1975, S. 141ff.。）。

［24］参见 Lit. 4, Lit. 5 以及 W. Weidlé, Vom Sichtbarwerden des Unsichtbaren. Bildsemántik（《论不可见的可见性：图像语义学》），in: Probleme der Kunstwissenschaft（《艺术科学的问题》），Bd. 2: Wandlungen des Paradiesischen und Utopischen. Studien zum Bild eines Ideals（《伊甸园和乌托邦的变迁：一种理念的图像研究》），München 1966, S. 8。

［25］E. Forssmann 认为维米尔的作品《画室里的画家》即便仅保存下来一件毫无艺术价值的版画复制品，也会受到同样多的讨论。这个判断显然值得怀疑。（Lit. 4, S. 293）

［26］Lit. 20, S. 353.

［27］目录（Lit. 10, 11）Nr. 155。

［28］语出 K. Badt, Eine Wissenschaftslehre der Kunstgeschichte（《艺术史的科学理论》），Köln 1971, 第51页, 其进一步展开详见第26、45、52、54、105页。

［29］这一点在泽德迈尔（及其学派）那里不成立，他将巴洛克的范畴（作为"整体

艺术"）重新定义为艺术概念。

［30］表述出自：H. Bauer, Kunsthistorik. Eine kritische Einführung in das Studium der Kunstgeschichte（《艺术史学：艺术史研究批判导论》）, München ³1979, S. 134。

［31］H. Bauer 明确强调这一点，同上。

［32］E. H. Gombrich, Norm und Form. Die Stilkategorien der Kunstgeschichte und ihr Ursprung in den Idealen der Renaissance（《规则和形式：艺术史的风格分类及其在文艺复兴理想典范中的起源》）, in: Theorien der Kunst（《艺术理论》）, hg. von D. Henrich/W. Iser, Frankfurt a. M. ²1984, S. 148 ff..

［33］贡布里希对这个问题有过多次论述，包括：Künstler und Kunstgelehrte（《艺术家和艺术学者》）, in: Meditationen über ein Steckenpferd. Von den Wurzeln und Grenzen der Kunst（《木马沉思录：艺术的根基和界限》）, 1978, S. 189 ff.; Kunst und Illustion. Eine Studie über die Psychologie（《艺术与错觉：一种心理学的研究》）, 来自 Abbild und Wirklichkeit（《仿像和真实》）, Stuttgart/Zürich 1978, S. 31-38; 可比较 Wickelmann F. Kramer, Verkehrte Welten. Zur imaginären Ethographie des 19. Jahrhunderts（《颠倒的世界：19世纪想象的人种学》）, Frankfurt a. M. 1977, S. 15-18。

［34］这种思想的代表是 E. Forssmann（*Lit. 4*, S. 296 f.），同时参考潘诺夫斯基本人的论述（*Lit. 11*, S. 403 Anm. 1）。

［35］*Lit. 15*.

［36］P. Bourdieu, Die feinen Unterschiede. Kritik der gesellschaftlichen Urteilskraft（《细微差别：社会判断力的批判》）, Frankfurt a. M. 1984.

［37］C. Gilbert, On Subject and Not-Subject in Italian Renaissance Pictures（《论意大利文艺复兴绘画中的主体和非主体》）, in: *The Art Bulletin*（《艺术通报》）34, 1953, S. 202.

［38］*Lit. 35*.

［39］*Lit. 16*.

［40］*Lit. 14*.

［41］所有证据均来自：R. Klibansky/E. Panofsky/F. Saxl, Saturn and Melancholy. Studies in the History of Natural Philosophy, Religion and Art（《土星和忧郁：关于自然哲学、宗教和艺术的研究》）, London 1964。

［42］W. Kemp, Fernbilder. Benjamin und die Kunstwissenschaft（《远距摄影照片：本杰明和艺术学》）, in: Links hatte noch alles sich zu enträtseln（《左侧所有的要被揭秘》）, hg.

von B. Lindner, Frankfurt 1978, S. 241.

［43］K. Hoffmann, Dürers "Melencolia"（《丢勒的"忧郁"》）, in: Kunst als Bedeutungsträger. Gedenkschrift für Günter Bandmann（《艺术作为含义携带者：君特·班德曼悼念集》）, hg. von W. Busch/R. Haussherr/E. Trier, Berlin 1978.

［44］不过这种转变不应该理解成作品在一种静态的、非历史的基本层面上的倒退；相反，阐释对艺术作品来说是一种动态的、与时间统一的、包含当下讯息的展现。

在这里为图像学主题提供一个相当完备的专题文献是不可能的，不过可以给出一些信息丰富的导论，它们可以各自导向进一步的文献领域。首先是：

（1）F. Kaemmerling (Hg.), Bildende Kunst als Zeichensystem（《造型艺术作为符号系统》）, 第 1 卷, Ikonographie und Ikonologie. Theorien, Entwicklung, Probleme（《图像志和图像学：理论，发展和问题》）, Köln 1979。书中值得强调的文章有：材料丰富的导论（2）J. Bialostocki 以及指导实践的文章，（3）E.H. Gombrich，（4）F. Forssmann 谨慎地将潘诺夫斯基的模式与德语批评界相调和，这个模式本身分别在（5）1932 年和（6）1955 年再版。（7）L. Dittmann 的批评在博士论文（8）R. Heidt, Erwin Panofsky. Kunsttheorie und Einzelwerk（《潘诺夫斯基：艺术理论和单个作品》, Köln/Wien 1977）中得到了检视。同一作者的作品还有：（9）Bibliographie der Rezensionen zu Schriften Erwin Panofskys（《潘诺夫斯基书评目录》）, in: *Wallraf-Richartz-Jahrbuch* 30（《瓦尔拉夫理查年鉴》）, 1968, S. 14 ff.。潘诺夫斯基的两本重要的论文选编很容易获取：（10）Sinn und Deutung in der bildenden Kunst（《造型艺术的意义和解释》）, Köln 1975；（11）Studien zur Ikonologie. Humanistische Themen in der Kunst der Renaissance（《图像学研究：文艺复兴艺术中的人文主题》）, Köln 1980，后者附带（12）J. Bialostocki 一个值得推荐的导言。这两部出版物都包含潘诺夫斯基作品的文献目录。对图像学方法的批评大多很难读，因为充斥着概念描述，唯一的例外是（13）H. Lützeler, Zur Theorie der Kunst forschung. Beitrage von Günter Bandmann（《论艺术研究理论：君特·班德曼文集》）, in: Kunst als Bedeutungstrager. Gedenkschrift für Günter Bandmann（《艺术作为含义的载体：君特·班德曼悼念集》）, Berlin 1978, S. 551 ff.，这本书也包含君特·班特曼著作的文献目录。"瓦尔堡传统"的重要导论有（14）C. Ginzburg, Spurensicherungen. Über verborgene Geschichte. Kunst und soziales Gedächtnis（《痕迹确认与保护：隐藏的历史、艺术和社会的记忆》）, Berlin 1983, S. 115 ff.; 书中其他的文章还谈论到了提香、奥维德和 16 世纪的情色画，第 173 页以后直接讨论图像学方法。（15）P. Bourdieu, Zur Soziologie

der symbolischen Formen(《象征形式的社会学》), Frankfurt a. M. 1970, 这本书某种程度上认为潘诺夫斯基是社会学方面的同盟。(16) S. Settis, Giorgiones, "Gewitter" Auftraggeber und verborgenes Sujet eines Bildes in der Renaissance(《乔尔乔纳的〈暴风雨〉,文艺复兴时期一幅作品的委托人和隐藏的主题》), Berlin 1982, 这本书的前言部分很重要, 同时此书也是运用图像学进行研究的优秀范例。其他方面的文献有:(17) B. Buschendorf, 书中后记部分认为,(18) E. Wind, Heidnische Mysterien in der Renaissance(《文艺复兴时期的异教神话》), Frankfurt 1981, 此书是深入探究人文主义思想世界的典范。(19) G. Pochat, Der Symbolbegriff in der Ästhetik und Kunstwissenschaft(《美学和艺术学中的象征符号概念》), Köin 1983, 此书的导论部分很有用。对阿比·瓦尔堡的全面介绍有(20) E. H. Gombrich, Aby Warburg. Eine intellektuelle Biographie(《瓦尔堡思想传记》), Frankfurt 1984, 书中不仅有瓦尔堡一手的文献目录, 还有瓦尔堡研究文献的目录, 对这方面的补充还有:(21) D. Wuttke, Aby Warburgs Methode als Anregung und Aufgabe(《阿比·瓦尔堡的方法作为启发和任务》), Göttingen ³1979 (Gratia Heft 2);(22) S. Füssel (Hg.), Mnemosyne(《摩涅莫绪涅》), Göttingen 1979 (Gratia Heft 7);(23) W. Hofmann/G. Syamken/M. Warnke, Die Menschenrechte des Auges, Über Aby Warburg(《眼睛的人权:关于阿比·瓦尔堡》), Frankfurt 1980 (Europäische Bibliothek 1)。瓦尔堡研究所的前所长 Joseph Burney Trapp 对研究所及其活动进行的介绍见于:(24) J. B. Trapp, The Warburg Institute and its Activities(《瓦尔堡学院及其活动》), in: *Kunstchronik* 37(《艺术编年史》), 1984, S. 197 ff.。关于研究所本身可以通过如下地址 University of London, The Warburg Institute, Woburn Square, London WC1H OAB 或如下网站 www.sas.ac.uk/warburg/ 获取信息。

以下是对某些特定主题的介绍:

(25) H. Appuhn, Einführung in die Ikonographie der mittelalterlichen Kunst in Deútschland(《德国中世纪艺术图像志导论》), Darmstadt 1979;(26) F. W. Deichmann, Einführung in die christliche Archäologie(《基督教考古学导论》), Darmstadt 1983;(27) F. Ohly, Schriften zur mittelalterlichen Bedeutungsforschung(《关于中世纪阐释研究的文章》), Darmstadt 1977, 这本书不仅全面介绍了中世纪的寓意图像, 还提供了一个大教堂研究文献的导论, 这对中世纪图像学尤其重要。以下文献探讨了数字象征的问题, 兼有其他角度:(28) P. v. Naredi-Rainer, Architektur und Harmonie. Zahl, Maß und Proportion in der abendländischen Baukunst(《建筑与和谐:西方建筑艺术的数字、尺寸和比例》), Köln 1982。建筑图像学的经典研究有:(29) G. Bandmann, Mittelalterliche Architektur als Bedeutungsträger(《中世纪建筑作为

含义的载体》), Berlin 1951，现已出版了第 11 版。还有一个稍微简略一些的范本，它更强调清晰性和概括性：(30) R. Haussherr, Rembrandts Jacobssegen. Überlegungen zur Deutung des Gemäldes in der Kasseler Galerie (《对卡塞尔美术馆所藏伦勃朗〈雅各的祝福〉一画的阐释的看法》), Opladen 1976 (Abhandlungen der Rheinisch-Westfälischen Akademie der Wissenschaften, Bd. 60).

考古学方面的文献不是本章重点，只从简列出：

(31) F. Simon, Die Götter der Griechen (《希腊众神》), München 1980；图像学在分类问题的解答中扮演了什么样的角色，这一问题在这本书中得到了探讨：(32) K. Weitzmann, Studies in Classical and Byzantine Manuscript Illumination (《古典时代和拜占庭时期的手抄本插图研究》), Chicago/London 1971。在所有相关专业中图像学与历史学联系最为密切，见 (33) P. E. Schramrn/F. Mütherisch, Denkmale der deutschen Könige und Kaiser. Ein Beitrag zur Herrschergeschichte von Karl dem Großen bis Friedrich II. 769-1250 (《德意志国王和皇帝的纪念像——从查理大帝到腓特烈二世的统治者历史：769—1250 年》), München 1962；(34) G. Duby, Die Zeit der Kathedralen (《主教座堂的时代》), Frankfurt a. M. 1980.

以下文献探讨了图像学未来的任务：

(35) O. K. Werckmeister, Von der Ästhetik zur Ideologiekritik (《从美学到意识形态批判》), in: Ende der Ästhetik (《美学的终结》), Frankfurt 1981, 57 ff.; 同一作者还著有一本实践案例：(36) The Political Ideology of the Bayeux Tapestry (《贝叶挂毯的政治意识形态》), in *Studi Medievali* 3ª (《中世纪研究：第三卷》), Serie 17, 2, 1976, S. 537 ff.. 下述文章讨论了图像学潜能的跨度：(37) M. Warnke, Zur Situation der Couchecke (《论沙发一角的状况》), in: Stichworte zur "Geistigen Situation der Zeit" (《时代精神状况的关键词》), Bd. 2: Politik und Kultur (《政治和文化》), hg. von J. Habermas, Frankfurt a. M. 1979, S. 673 ff.; (38) W. Biemel, PopArt und Lebenswelt (《流行艺术和生活方式》); (39) W. F. Haug, Zur Kritik der Warenästhetik (《商品美学批判》), beide abgedruckt in: Ästhetik (《美学》), hg. von W. Henckmann, Darmstadt 1979 (Wege der Forschung 31), S. 148 ff., 419 ff..

2002 版后记部分参考文献

Johann Konrad Eberlein, Die Selbstreferenzialität der abendländischen Kunst (《西方艺术的自指性》)(Hans Belting zum 60. Geburtstag), in: Diskurs der Systeme (z. B.): Kunst als Schnitt-

stellenmultiplikator, Dokumentation der gleichlautenden Ausstellungs- und Vortragsreihe an der Geisteswissenschaftlichen Fakultät Universität Innsbruck (《体系的讨论：艺术作为接口技术的信息传播者，因斯布鲁克大学人文学院系列展览和报告文献》) 1995/1996, hg. von Christoph Bertsch u. a., Wien 1997 (Ausstellungskatalog/Institut für Kunstgeschichte der Universität Innsbruck; Nr. 9), 54-63.

Hans Belting, Bild-Anthropologie. Entwürfe für eine Bildwissenschaft. Bild und Text. 2. Aufl. (《图像人类学：图像学的设计》), München 2002.

第九章

阐释导论：艺术史的阐释学

奥斯卡·巴茨曼（Oskar Bätschmann）

一些说明
入　门
分析法
创造性的溯因推理：含义的推测
可靠性论证：论据确认

一些说明

艺术史的阐释学致力于对造型艺术作品做出有理有据的阐释（解析）。

对此有三个方面需要说明：

1. 艺术史阐释学的对象范围与艺术史学科相同，其研究对象的认定也随着艺术史学科变化而变化。

2. 阐释采用的是一种说理的方法，依靠批判性的论证来确保结论的可靠性。

3. 艺术史的阐释学与一般阐释学或哲学阐释学不同，主要体现在它是一种学科专门性的解释理论或学说。一般的阐释学或哲学阐释学是历史化、系统化地研究人的理解和解释，而艺术史的阐释学是针对某个具体对象进行理解和解释。它与哲学阐释学之间存在一种辩证关系；与它亲缘相近的是其他专门针对某种学科或对象的解释学说，如文学或文学理论的阐释学。[1]

艺术史阐释学的内容包括：造型艺术作品的解释理论、解释及其论证方法的发展过程、做出解释的实践。

一门具有科学意义的学科如果不满足于模仿而来的、作坊式的规则和不明确的教学法，就必须拥有方法论，也就是有理有据、可供验证的工作方法和对自身方法的持续批评。仅进行方法的反思也是不够的，因为整个工作以预置前提、确认对象和设立目标为基础，这些方面同样要接受持续的检验。这就有了阐释理论发挥的空间，因为方法的发展和理论的构建离不开做出阐释的实践。实践工作不仅是在为反思提供材料，也不仅仅是按照理论套用方法，实践更是对方法和理论的一种检验。本节作为一篇简短的引论，显然无法展开所有的问题，只能专注于举例说明方法和实践之间的辩证关系。

在阐释中我们视作品为其本身。

这是本节中最难以理解的一句话，后续的说明需要借助具体的文献。视作品为其本身，并不意味着像早先的"作品内在性"的解释那样孤立作品。笔者指的是，在阐释中不能把作品理解为其他某种事物的佐证。同时，个别问题要个别对待。作品可以看作艺术家生平传记、观念史或者社会状况的文件记录。按照这种看法其实应该说，我们在其他佐证之外还需要作品本身来弄清周边和环境的问题。欧文·潘诺夫斯基在他的图像学中把作品看作根本性的普遍原则的外显征兆，进而认为作品源自习惯，或政治、宗教、哲学的信念。他所做的其实是一种历史学的解释（由溯因推理和演绎推理组成）。

在创立阐释的过程中，历史学的解释和作品历史及社会环境的重构一样重要。所谓的阐释就是要尝试不把作品局限在我们已经能理解的范围内。因此，阐释是在追问作品通过材料、颜色、描绘、构图、内容，通过标记多种多样的形式和内容要素，要让我们看到什么。阐释依托的是一种"开放的、不断显现的（创造性的）艺术品"的假说，要通过研究生活状态、习惯、思想和由石料、木材、颜料构成的作品之间的不同，来为研究者的猜测说理。当笔者说，在阐释中要视作品为其本身，并不意味着要摒除环境和历史的解释。这些提问方式在阐释学中需要彼此借鉴，所以更应该互相区分，而不是混为一谈。环境和历史的解释与阐释所要回答的问题不同，不过阐释为了制造观点或为观点说理，也需要寻求其他的解答。也就是说，把作品视为其本身并不是要我们天真地退回到直接的视觉上去。无知的观看就像无辜的眼睛一样是盲动的。

艺术史阐释的表达手段是语言，解释是阐释主体的语言产物。

阐释需要被宣读或书写下来，而造型艺术的作品却是被描绘、开凿、铸造、涂画、建造、剪辑出来的；即便艺术作品带有签名和铭文，文字也不是它的表现手段。我们总倾向于用一系列比喻的说法来混淆表现手段的不同：我们会说解读图像，或图像的读法，就好像它是文字一样，我们解读着"说话的建筑"（architecture parlante）[I] 和"说话的绘画"（peinture parlante）。我们会谈论一幅画表达的思想内容，就好像它是某些事实情况的语言表达一样。我们还会评论一幅画"什么也没说"，其实是指它在我们看来没什么意思。以前曾有过"说话的"图像：比如圣像牌会对信徒说"赐予你安宁"，或者一幅救世主的画像会对收藏者宣告"墨西拿的安托内罗画了我"[II]。作品的言说这种比喻法可以回溯到古典时代。我们借此表达一种愿望，即解码并聆听讲道，"道"也就是作品要传达给我们的消息——或更世俗地说，感受作品的"号召"。其中的谬误之处在于，这样的比喻掩盖了作品和我们所说所写之物的不同。阐释是一种科学产物，它由作品创作者之外的主体做出（除非是艺术家本人的自我阐释），由与作品不同的媒介表达，并且与创作者、订单委托人和作品的功能之间有历史距离（除非是同时代的作品）。而作品是通过其物理存在性进入我们的观看和体验的。

入　门

理解作品的前提是要打断对它的粗浅感知和日常使用，通过找出作品的不可解之处来走上研究之途。

粗浅或散乱的感知只能让人注意到，某物现存于此，未有变化。在去大学的路上你会以这种方式去感知一座纪念雕像或一个建筑。如果有人在罗马的维托里奥·埃马努埃莱大街（Corso Vittorio Emanuele）跟你讲解去往一间披萨店的路，他可能会用马尔科·明格蒂（Marco Minghetti）塑像或者文书院宫（Palast

[I] 法国大革命时代流行的一种建筑，建筑本身表现的正是它的功能或特性，术语源出于法国建筑师克劳德·尼古拉斯·勒杜（Claude Nicolas Ledoux）。——译注

[II] "antonellus messaneus me pinxit"，这里指安托内罗·达·墨西拿（Antonello da Messina）的作品《救世主》（*Salvator Mundi*），画面下方有一展开的纸条，写有如上文字。——译注

Cancelleria）作为识路标志；如果你正饥肠辘辘，也会欣然接受作品的这种含义。在日常生活中艺术史家也像其他所有人一样如此使用作品。[2]而当我们驻足于一幅油画或一座建筑之前，追问谁创作了这一作品，或谁下了订单，或作品要展示什么主题，或建筑物起了什么作用等，就打断了对作品粗浅的接受。也许我们在艺术导游或博物馆导览那里能获得这些信息，然后又回到散乱的接受中去了。

不过还有一种可能性，就是我们感受到了作品的"号召"，或注意到了它的神秘性和不可解之处，从而产生了一种要开始动用理解能力的要求。一般可以认为，理解造型艺术作品就是要破除自己的不解。这里要区别作品的"号召"和那种有意针对观者行为的要求：前者指向的是我们的理解能力；后者的典型例子是招贴画，意图是引导我们消费某种啤酒。笔者认为我们还应该区分对造型艺术作品的理解和对文字的理解。克劳斯·维玛（Klaus Weimar）把阅读中的理解（预览接下来的句子和回顾已读的部分）称为"精神反射"：阅读中的理解是无法刻意压抑的，除非人停止阅读。[3]与此相反的是，人可以使用或者感受造型艺术作品，而不必同时运用理解能力。

作品只有在失去功能后，才有可能、有必要被理解和阐释。

只要作品还确定拥有一个实际的、政治的、宗教的或再现性质的功能，须以此为依据使用它，那么我们与作品的互动就不能称为"理解"或"阐释"。当作品功能完备时，展示或了解它的使用功能就会消除我们的困惑。只有当作品和功能之间取得或制造出了一定距离时，才会出现理解和阐释。例如在13、14世纪的礼拜仪式中，圣像牌被运用于和平吻礼（Friedenskuss）。信众在使用圣像牌时需要崇拜或赞赏的感情，而不需要理解或阐释的能力。只有当圣像牌的艺术价值凌驾于宗教礼仪功能之上时，才适合且有必要引入理解或阐释的能力。

对建筑、手工艺品和设计的其他功能来说也是如此。譬如马里奥·博塔（Mario Botta）设计的一把椅子，当被放置于现代艺术博物馆的展台，并贴上禁止就座的标识时，它就远离了自身的实际功能。历史性或机构性的原因造成作品的功能缺失以后，才会引出如下问题：作品是怎样创作出来的？艺术家或制造者遵循了哪些理念、规律或图式？形式和曾经的功能之间有怎样的关系？[4]其中就产生了关于阐释和艺术生产之间关系的有趣问题，而两者都不从属于上文所说的功能。从事艺术生产需要了解如何制造有特定功能的某物的规律，制造的规律与功能或者使用的规

律并不相同。在阐释时我们既需要了解这些规律和图式，又需要了解功能。

阐释的开始是将我们的不解表述为一系列问题。

在经过观看、描写和阅读后你会开始表达困惑。在艺术史工作的起初之时，可能需要尽量长时间地观看和比较，之后才是阅读研究文献。这并不是说要保持艺术方面的无知状态，原因更多在于：首先，应该学习和训练观看，也就是培养视觉体验；其次，观看可能是比文献更简单的找出问题的途径。在文献中人们会遇见答案，并常常感到自己如此无知，不再敢于以"愚蠢的"问题提出自己的不解。如果不习惯先提问题，那么可以先做描述。为人物、事件命名或标明颜色、线条等，都能帮助仔细观看。通过描述可以表达出初步的理解，并以此发展出问题。

若现在开始质疑自己的初步理解，就将它转化为问题，通过与它拉开距离，才能够修改自己的初步理解。同时，需要熟练地区分自己的理解和从文献中读到的理解。不应该直接将描述拖进阐释的文本中，而要扔进废纸篓。没有比依次罗列描述和解释的做法，更奇怪、更不恰当的了。阐释应该紧贴着针对对象提出的问题，而不是陷入某种模式。不过若可以把论述和简短的描述性的提问结合在一起将是另一回事。你会看到，这种情况并不是在做模式化的描述，而是赋予作品你自己的语言，其途径就是写下你的问题。将不解诉诸表达，这不是只有初学者才做的练习。这里不妨转述克劳斯·维玛（Klaus Weimar）的一句话："艺术史家的天赋和能力体现在，他对自己的或给定的初步描述，客观地提出问题的能力达到了何种程度。"

笔者想通过一幅油画来展现这个过程。笔者认为讲清楚一个例子比给一些大而化之的方法要更好。这里所采用的是一个"经典"案例，不过不希望因此令人误解这节文字只适用于1500年至1800年间的油画。思考这个过程的目标是让你独立地继续研究所提出的问题，并将其推广到其他时期的作品上。将其运用在相同艺术门类上时使用相对简单的变体即可，而要运用到其他艺术门类上（建筑、雕塑、工艺美术、设计）则需要花费更大的气力。

笔者所能提供的图像信息与一般的图录资料无异：尼古拉·普桑（Nicolas Poussin），《有皮拉摩斯与提斯柏的雷雨风景》，1651年，布面油画，192.5厘米×273.5厘米，美茵河畔的法兰克福，施泰德艺术馆。（图1）[5] 面对这幅画，我们可以提

图 1　尼古拉·普桑,《有皮拉摩斯与提斯柏的雷雨风景》,1651 年,布面油画,192.5×273.5 厘米,美茵河畔的法兰克福,施泰德艺术馆。

图 2　不确定的平面作为阐释过程的示意图

出如下问题:画中人物在做什么?描绘的是哪里的风景?画家为何在中景处表现与狮子搏斗的场景?为何天空中有两道闪电?画面中景右部的城市叫什么名字?雷雨天气是如何表现的?为何左边的远处天空放晴了?为什么虽然狂风的效果到处可见,画面中部的水面却如镜子一般平静?画家为何要自相矛盾?如果能提出此类问题,那么你就比之前任何阶段都更加具体地表述出了自己的不解。

阐释过程的示意图是一个不确定的平面。

接下来将展示一些阐释的步骤,不过并不会提供一份规定好了具体操作和顺序的工作计划书。笔者把这个复杂的过程划分为分析、创造性的溯因推理和可靠性论证,并尝试依次讨论每个环节。并不需要把这种划分当作一种规定好的前提,以为任何时候都必须以此顺序研究或解决问题。因此这里给出一个不确定平面的示意

图。(图2)此图展现的阐释过程表明,我们可以从任一程序开始,以任一步骤前进,且任何时候都可以回顾工作过程。回顾已经完成的程序非常重要,这个过程也被称为回溯。

分析法

通过分析,即条分缕析的研究,并通过建构作品及其各部分的序列,可以掌握初步解答问题和进一步拓展问题所需的材料。

不研究科学的文献就无法做出分析。我们当然可以通过文献目录和期刊了解全体文献,不过我们首先要阅读最新的文献。为防止一次性消化太多,我们也许可以从研究史的介绍文献入手。从方法论来说,人无法同时处理所有方面,所以我们必须分开研究单独的部分。构建图像学类型、艺术门类和风格序列的做法契合一种认知,即只有在有区别的比较中才能确定一件作品的特性。分析是为创造性的溯因推理做准备,因此我们在分析时要着眼于进一步的提问。笔者这里选择了一个能够尽可能展现更多步骤的案例。不过显然,在具体个案中分析工作取决于实际所能找到的材料。

可能的话,艺术家的表达应展现在其作品上。

关于《有皮拉摩斯与提斯柏的雷雨风景》有一段详尽的描述,出自1651年普桑写给他巴黎的同事雅克·斯特拉(Jacques Stella)的信:"我试着描绘了大地上的一场雷雨风暴,具体来说我尽自己的才智和能力模仿了狂风的效果、远处昏暗笼罩的氛围、雨水,和出现在各处引起混乱的闪电和雷击。我们看见一切人物都依照天气行事:一个人被飞扬的尘土驱赶着顺从风的方向;另一人则奋力地逆风前行,以手护住双眼。画面一边一位牧人正急速逃离,他在发现狮子后连羊群也顾不上了,而狮子撞倒了一些赶牛人并攻击了其他人。一些人在努力防卫,另一些人驱赶牛群,想要救助它们。在这场混乱中,尘土飞扬、席卷而上。稍远处一条狗竖起皮毛大声吠叫,却不敢再上前一步。画面的前景中可以看到已死的皮拉摩斯倒在地上,留给他身旁的提斯柏无尽的痛苦。"[6]

艺术家对自己作品的表述可以告诉我们他的艺术工作、作品的起源、目的、

主题，以及艺术家本人怎样看待、评价、阐释自己的作品。我们必须弄清艺术家的表达是哪种类型，以及它与作品之间是什么关系。

普桑是在作品完成后才做了这个描述。描述的首要主题是"精确模仿"这一艺术问题，以及完整表现一场雷雨风暴。此外，描述给出了前景中两个不幸人物的名字。我们可以认定，这个描述传达了艺术上和主题上两方面的目标。他细数雷雨天气造成的各种后果，令我们再次审视画面：也许我们现在才在雷雨的各种影响中发现画面中部靠近水岸，以及右侧岸边房屋之间飞扬的尘土。普桑还提到了吠叫的狗，这是我们之前既没注意到也听不见的。描述中对雷雨风暴和不幸爱情之间的组合只字未提。普桑详述艺术问题及其解决方法，反而进一步凸显了宁静湖水的秘密。我们不禁要问，为什么他没有提到雷雨风暴和不幸爱情之间的关联？湖面完全不受狂风的影响，为什么他没有为此辩白？我们或许可以接受一些简单的回答，比如普桑的信证明他作画的目标完全是模仿自然，因此湖面只不过是与他观察到的自然状况一致。此外，一对情侣也是依附于雷雨风景画的合适的母题。但诸如此类的回答不过是偷懒的借口，不是因为它们过于简单，而是因为它们阻碍了下一步的工作和反思。我们要知道，绘画和书写、图像和文字、艺术创作和自我阐释之间是有区别的。[7]

通过图像志分析我们可以弄清：首先，一幅画是否与某些文字关联，如果有的话是哪些文字；其次，这幅图像与文字、与相同类型的主题之间是什么关系。

要从一幅画中重构它所关联的文字是不可能的。我们能做的只是把一段文字**归附**于一个画面表达。这样做的前提是：

1. 画面构造出了一系列描绘，有至少某个人物吻合，并在故事情节、事件状态和标志物上有足够的相似处。

2. 通过铭文、专有名词的标注或艺术家、订单委托人的记录，点出了与画面相关的文字。经过几十年的图像志研究，许多描绘的构成和文字的归附几无例外地形成了固定搭配，并出现在各种专业手册、百科全书和个案研究中。

如果我们要阐释的作品的图像志问题还没有解决，那么我们将面临构建图像序列的漫长工作，以及许多并不简单的难题。我们怎么知道面前的作品是否与某个文本关联？如果运气好的话，我们可以通过编排图像志的系列找到一幅图像，它符合相关文字或至少自身名称的描述，然后就可以将文字归附于这个系列。至

于面前的作品究竟是否与这段文字关联,这个问题仍旧没有得到解答。文字和图像的关联必须由明确相符的特征来验证,或者由出自艺术家之手的阐明创作意图的文献来证明。

在《有皮拉摩斯与提斯柏的雷雨风景》的例子中,普桑的信回答了第一个问题。文学或图像志百科全书减轻了确认文本的工作,指引我们找到古罗马诗人奥维德的《变形记》。我们会在第四部(第43—166行)读到来自巴比伦的皮拉摩斯与提斯柏的故事。故事讲的是一对恋人的不幸,在他们私奔出逃的夜晚,一连串的偶然和误解导致了两人的死亡。桑树的果实也因此发生了变化,被皮拉摩斯的血由白色染成了黑色。《变形记》使得这一巴比伦的爱情悲剧在欧洲广为流传。

普桑是否参考过奥维德的文本?还是他仅仅借鉴了某个图像的范本?要回答这些问题我们必须找出图像志的集合,验证文字和图像中相符的特征。结果是:普桑之前的插图、素描和油画总是着力表现悲剧的最后一刻,即提斯柏在皮拉摩斯的尸体旁以剑刺向自己。这一对恋人的命运常常被嘲讽为爱情的愚蠢。尼克劳斯·曼努埃尔(Niklaus Manuel Deutsch)于1513/1514年描绘了这一主题在自然风景中的呈现(图3),此外还有一幅插图描绘提斯柏从母狮身边逃走的场景。普桑选取的提斯柏认出自己已逝爱人的悲剧一幕,并未出现在之前的图像表达中,

图3 尼克劳斯·曼努埃尔,《有皮拉摩斯与提斯柏的风景》,1513/1514年,布面胶画,151.5厘米×161厘米,巴塞尔美术馆。

而是出现在奥维德详细描写悲剧转折的文本中（第128—149行）。然而诗人并没有叙述雷雨风暴，或与狮子的搏斗，或逃跑的牧人与牲畜；画家则忽略了桑树的母题和对地点的描述。

普桑偏离了原本的图像传统而选择了另外的故事场景，我们可以将其视为他读过奥维德的证据。然而我们不清楚，为何画家没有遵循原文中的时间和地点，并在自己的构图中加入了原文没有的场景。一次图像志分析便可能导致诸如此类的结果。于是我们可以接着提出如下问题：

1. 是否存在关于画家为何偏离图像传统和文本的解释？
2. 是否存在其他作者的关于这个主题的文本？
3. 之前我们的注意力只集中在对物象和情节的确认上，那么所引的文本和图像之间除此之外是否还有别的关系？
4. 偏离现象能否通过作品订单委托人或目标存放地来解释？

通过分析类型并研究风格及其水平，能够确定作品大致的历史高度；通过比较同一艺术家的不同作品，能够确定一幅图像在其个人作品中的特殊地位。

为了弥补图像志分析的片面性，人们早先尝试过将它与风格研究结合起来。笔者倒认为我们更应该研究类型分析、风格分析和风格所达到的水平这三者间的联系。图像志母题所能提供的基础太薄弱了，更普遍的是图像类型的分类，即根据内容或对象的种类可以将图像分为历史、寓意、肖像、风景、静物等类型。"风格"一词一方面指超越个人的形式特征在表现中的总和；另一方面也可表示形式表达中的个人习惯。相反，风格所达到的水平则超越个人的表达规律和表达范围。类型、形式和表现的规律在不同年代、不同地区各不相同。我们通过研究这些规律，可以考察图像表现在特定地区所达到的历史水平。当然，做此类分析时我们也要运用关于类型、风格和风格水平的当代理论。

如你所见，我们在这个阶段安排了太多工作。我们可以参阅诸多历时性或共时性的（即纵向或横向时间线上的）类型研究、风格论断和稀少的关于一般表达的研究，但是这对单件的作品来说也许要求太高。因此必须指出，人无法阐释一件孤立的作品。不重构历史水平，就无法确认一件作品的历史地位，也无法说出创造和模仿、公式和原创、表现方式和解释方式之间的关系。也正因如此，我们不能满足于重构历史水平，还应该尝试弄清一般规律和艺术家的个人表现习惯之

间的关系。

在普桑绘画的例子中，我们接下来要开始着手研究古罗马风景画。通过研究构图的图式和同类表达可以发现，这是一幅**理想的**风景，它与地形学的观念无关。我们会进一步发现，此类构思出的、带有历史或神话场景以及古典时代建筑的风景，也被称作**英雄**风景。不过普桑的画同时也属于雷雨风景这个特殊的类别，因此我们可以把各种雷雨图的差异性比较回溯至乔尔乔内，并拓展出罗马圈子的范围，比如推至鲁本斯。于是我们可以看出，普桑与其他人以及他自己的早期作品——1651年的《风暴》不同，在《有皮拉摩斯与提斯柏的雷雨风景》中通过对角线走向的闪电、光线和风的方向以及分散的色块"打乱"了对称的构图。昏暗的颜色、逆光的效果、闪光造成的苍白，共同为理想秩序的混乱带来了不祥的印象。

当我们查阅类型理论，可以发现列奥纳多·达·芬奇留下过关于表现雷雨风暴的指导文本。普桑曾经受卡西亚诺·德尔·波佐（Cassiano dal Pozzo）的委托为达·芬奇的论文副本作过插图，而此人同时也是《有皮拉摩斯与提斯柏的雷雨风景》的订购者。达·芬奇的《绘画论》（*Trattato della pittura*）于1651年首次出版，普桑在提斯柏身上再现了达·芬奇此书中的一幅插图。[8]我们参看《绘画论》可以在标题中找到达·芬奇的指导"Come si deve figurar'una 'fortuna'"（如何表现暴风雨）。"fortuna"一词既表示狂风和暴风雨，又有运气、偶然、命运、不幸的意思。这让我们思考，是否"fortuna"中包含着雷雨和不幸爱情的双重意义。普桑也许正是在实践中化用了达·芬奇的理论指导，以拓展这种双重意义。如果我们接受这种看法，那画面在模仿自然方面的漏洞——暴风雨中的那片明镜般的湖水，就更令人困惑了，因为它完全违背了达·芬奇指导中的第一句话。而普桑1651年的另一幅雷雨风景画《风暴》就没有这种漏洞，它非常符合达·芬奇在另一篇论文中的指导，也没有蕴含什么双重意义。

如果研究者面对的是一种与文本相关联的艺术类型，那么除了分析画面表达和类型理论，还应该参考它的文化接受史。

在图像志分析中，我们满足于停留在母题范围内，查明与画面表达相关联的文字。这是不够的。奥维德的《变形记》具有广泛的影响力，这不仅体现在视觉文化中，同样也体现在文学和音乐文化中。

图 4　圭尔奇诺,《维纳斯和阿多尼斯》,1647 年,已毁坏,原藏德累斯顿,州立美术馆。

当你继续研究神话图像这个类型,就会遇见圭尔奇诺(Guercino)1647 年的作品《维纳斯和阿多尼斯》(图 4)。普桑对皮拉摩斯与提斯柏的安排,与圭尔奇诺笔下维纳斯发现死去的恋人阿多尼斯的表现十分相似。这不由得让人猜测,普桑是沿着圭尔奇诺的画面发展出了新的对情侣的表现。现在的问题是,我们从中获取了什么。交流图像志的特征是很有趣的,通过这个过程,人的眼界可以拓展到艺术创造上,而这一点当然也在我们研究的范围之内。选择将不幸爱情表现为"高雅艺术",使我们注定无法将皮拉摩斯与提斯柏的命运视为愚蠢爱情的牺牲品,而只能认为它是关乎命运的,连天神之爱也必须屈从于命运。

不过如果不求证于其文学史上的影响,这个观点只是虚无缥缈的。我们必须查询文学史,从文学百科全书或母题历史的简单定位着手,[9] 从而获得《变形记》在 16、17 世纪广泛传播的信息,以及各种对皮拉摩斯与提斯柏题材悲剧性、戏剧

性和道德性的处理。例如莎士比亚于1595年创作过一部悲剧变体（《罗密欧与朱丽叶》）和一部浪漫喜剧（《仲夏夜之梦》）。与此同时，西班牙的塞万提斯（Miguel de Cervantes）和贡戈拉（Luis de Góngora y Argote）也使用了同一题材。法国的代奥弗尔·德·维奥（Théophile de Viau）在1625—1671年间创作的悲剧也大获成功。此外，当时还有富于道德说教意味的奥维德注疏本，致力于警戒情侣及其父母的错与罪。

　　我们需要有敏锐的嗅觉、组合的才能以及其他帮助，才能知晓哪里的信息可以通过确切的文献代替。例如相比于西班牙的版本或英国的舞台表演，普桑更有可能读过法国的悲剧。此外，对天神之爱题材的选择和类型分析的结果都显示，普桑的作品不可能带有戏谑的意图；图像志分析也拒绝将此作套用到愚蠢爱情的模式上。因此，我们似乎更应该从代奥弗尔·德·维奥的悲剧入手，而不是其他喜剧作品。即便有各种提示和辅助，还是自己通读原文最有保障。只有读过原文之后你才会知道，德·维奥的悲剧中也有雷雨过后遭受不幸爱情的**次序安排**。你会一直钻研原文，直到有把握说出画作是否只与代奥弗尔·德·维奥有关联，以及普桑让皮拉摩斯与提斯柏蒙受暴风雨的做法是否出自这部悲剧。显然我们还应该追问其他的母题，比如德·维奥作品中的另一个独特母题，即作为爱情悲剧原因出现的亲王的阴谋，以此可以把恋人的不幸命运与当时的政治情况相联系。[10]

　　一幅画中视觉和文学的印证关系产生自图像志分析、类型分析和对科学文献的详细梳理。

　　这是你工作的又一成果。为何要再次提及文献的详细梳理，原因很简单：你也许能借此获得之前从未有过的发现。比如安东尼·布伦特（Anthony Blunt）曾断言湖面后方左侧的醒目建筑是安德烈亚·帕拉第奥（Andrea Palladio）设计的巴库斯神

图5　安德烈亚·帕拉第奥，巴库斯神庙，木版画，出自：帕拉第奥《建筑四书》，第四卷，威尼斯，1570年，第86页。

庙（图5）。[11] 它是画面中唯一可以鉴别的建筑。我们必须一如既往地追问，这个关联应理解成形式（风格）上的还是内容上的要素？

"视觉和文学的印证关系"是一种新说法，因此可稍做解释。这种说法可以代替一般常用的"来源"的概念。"来源"暗示一件新作品是由现存的模板组合而成的，就像小溪从源头流出一样。相应地，从前的作品与新作品产生的关系被称为"影响"。如果我们接受这种设想，研究清楚一件新作品和旧作品之间的关系就变得很难。想要研究关系的类型，就不能局限于一种设想或一个概念。一般来说只有速写、草稿、研究等图像形成史资料足够多时，才能做这种关系的研究。当材料条件悉数满足后，常常会看到，艺术家大多是在工作的后期才选出并引入早前有影响的母题。因此，新的作品并不是被动组合的结果，而是一个与某些特定母题（包括视觉或文学形式）相关联的主动的中心。相较于那些承认艺术创造这个概念之后产生的作品，笔者认为这种假设更合适，甚至能够证明完全的重复也是存在的。因此笔者引入了"视觉和文学的印证关系"的新说法。

那么要如何从分析中得出对"视觉和文学的印证关系"的论断？答案是通过研究相符程度，以及通过研究这位艺术家有无接触其他作品的可能性。尼克劳斯·曼努埃尔创作于1513/1514年的《有皮拉摩斯与提斯柏的风景》虽然与普桑的画作很相似，却不可能是后者的参考，因为这幅画最晚从1589年开始长期保存于巴塞尔，普桑从未去过此地，而这幅画也没有被制作成版画流传。相反，卢卡斯·范·莱顿（Lucas van Leyden）的版画、安东尼奥·坦佩斯塔（Antonio Tempesta）的版画、奥维德读本中的插图很有可能是普桑接触过的，却被排除出了作为视觉参考的范围，因为我们找不出形式上相符的地方。这些参考有何作用呢？一方面可用于确认艺术创造；另一方面它们构成了形式-内容的组合，在图像中可以扮演语义学单元的角色（可以，不是必须）。

为了历史性地解释视觉和文学的印证关系，以及一幅图画的功能，需要参考订单和订单委托人的生平。

所谓解释就是对"为什么是这样？"这个问题的回答。在逻辑推导中它由被解释项（explanandum）和解释项（explanan）组成。在历史学的解释中，一个历史行为的规律和某个特定行为的母题共同构成了解释项。是否能通过订单或订单委托人的母题来做解释，取决于委托人给出的母题的信息、他与艺术家的关系，

以及作品的功能。在本章的案例中，普桑在罗马最重要的朋友和收藏者卡西亚诺·德尔·波佐是作品的委托人。我们知道德尔·波佐的早期生平，知道他对模仿古典时代的作品的收藏，以及他对达·芬奇、对神话的兴趣，不过关于他与多位学者之间丰富又多样的关系知道得并不多。至今尚未发现要求普桑绘制《有皮拉摩斯与提斯柏的雷雨风景》的订单。我们也许可以猜测，订单的产生是为了再一次挑战达·芬奇对描绘雷雨风景的指导，而且不以绘出有跌倒牛群的日常景象的方式来作画。由于这幅画超乎寻常的尺寸和与达·芬奇的联系，我们认为它不太可能是卡西亚诺·德尔·波佐单纯收购的一幅已完成作品。我们可以认为，它是一幅为收藏家量身打造的图画。这是我们的推测，实际情况还要通过文件材料来考察。

艺术家的创造可以通过以下方面来说明：对自我表达的运用、视觉和文学的印证关系、类型的图式和规律、作品起源史的分析，有时还有作品的功能。

通过分析也许能够得出艺术家有何创造，它也可以像图像志分析或类型分析那样，成为科学研究的目标。在阐释中，弄清楚艺术家的创造是一个重要的额外收获，它可以让我们看出艺术家在自己的作品中做出了哪些新的视觉突破，以及他是如何完成这些视觉突破的。创造可以定义为选择了特定的印证关系、拒绝或追随类型规律和图式、组合一些母题或构图模式、分布人物并做（建筑、自然物体）空间安排、安排颜色和形式。通过分析起源史，我们可以说出艺术家的创造处于哪个阶段。显然，艺术工作中的创造及其价值在历史中是不断变迁的。艺术理论也包括对价值和创造力水平的论述。我们从艺术理论中可以获得确认个体创造能力的一般框架。

创造性的溯因推理：含义的推测

通过创造性的溯因推理，也就是创造画面中各元素和事件互相之间的联系，可以推测（有理有据地猜测）出画面可能的含义。

笔者多次尝试把这个句子表述得更简单，然而无果。部分原因在于，艺术史学科虽然极其普遍地使用假设和溯因推理，却缺少一种对订正（konjektural）过

程的分析。这种缺失导致只能做出猜测，以及会被引诱到艺术之外的领域。你必定擅长使用各种溯因推理，或至少其中一种，因为艺术史研究的很大一部分建立在对事实情况进行假设的基础上，这种假设被当作其他事实情况的原因。经典的例子包括对（我们现在已不明的）共同模型的假设、风格分析基础上的个性化研究（乔瓦尼·莫雷利的做法）、潘诺夫斯基的图像学，以及艺术的史学史。不仅是人文学科如此，可以说没有溯因推理就没有科学。笔者在此严格地要求读者有意识地使用这种惯常的方法，并且还要尝试那种有名的类型之外的另一种溯因推理。第二种创造性的溯因推理的做法是，从一些事实情况出发，找出一个关于内在联系的假说（即一个相关的规则或含义）。例如，哥白尼的"日心说"就是第二种创造性的溯因推理。[12]它也包括对一件作品含义的推测。一旦注意到了艺术史中推测的做法，你就不会再害怕提出观点和对作品的含义做出推测。你不会被驳斥为主观或者过度阐释，因为你清楚地知道，必须对含义提出一个或多个假设，并且必须进行验证（就像"日心说"理论也必须接受验证）。正因为如此，这里不提倡粗略的主观性，而提倡一种认识，即没有主体就无法展开科学研究，不应该否定主观性，而应该培养塑造之。如果你害怕可能存在的指责，不敢再像运用你的理智一样运用你的幻想和直觉，也不敢制造一种含义，那么你还想验证什么呢？

对事物之间的联系提出假设的是文本，这是一种语言形式的联结。

这里举一个简单的例子来说明这种网络关系，借此可表明：其一，这种联结（创造性的溯因推理）可以是一个简单的过程；其二，它可能违背画家的文本，但不违背画面；其三，我们也可以从批评文献中获得想法。乔万尼·彼得罗·贝洛里（Giovanni Pietro Bellori）是第一位有名的普桑传记作者，这里可引用他1672年出版的文字："提斯柏张开双臂倒在爱人皮拉摩斯的尸体边，在痛苦的疯狂中跌入死亡。与此同时，天空、大地和一切事物都倾吐出不幸和灾厄。一阵狂风升起，摇晃、摧折树木。云层中传来雷的轰鸣，闪电打断了树木最粗壮的枝杈。昏暗的云层中间可怕的闪电照亮了一座城堡，并越过一个关口照亮了一些房屋。不远处风裹挟着暴雨而来，牧人和牲畜逃窜着寻找遮风避雨处，同时一位骑在马上的牧人正尽全力把牛群赶向城堡方向，以避免被风雨淋湿。骇人的部分是一只从森林中跑出来的狮子正撕咬着一匹马，马和骑手一起摔倒在地，而他的同伴正用圆棍驱打猛兽。这只狮子正是造成一对不幸的恋人死亡的原因。"[13]贝洛里的文字是

一种对含义的推测，因为他创造了一个因果关系（狮子作为前因，爱情的不幸作为结果），并把可怕的自然现象当作悲剧的表现。前文普桑本人的文本句子的顺序似乎创造了另一种内在联系：在结尾才提及爱情的不幸，似乎是为了补充雷雨的效果。我们可以通过观看去验证我们的提问，即画面是否包含一种或另一种内在联系的依据。例如，我们可以发现巨大的锯齿状闪电的形状和走向与提斯柏的剪影和身体方向是一致的，不过这一点在两种看法中都说得通。我们还没有涉及其他已分析的问题。也许可以采用简单的想法，将一个或两个文本都往前文提及的方向扩展。这里可先放下不管，转向另一个推测。

把艺术家的创造和未解决的问题联系起来，可能会得出另一个推测。

不能否认，是笔者刻意制造了上述关联。是要接受它还是抛弃它，取决于我们验证结果的含金量。除了通过分析工作、提出问题，以及反复地回到观看画面上，笔者说不出还有什么方法能让你找出内在关系。至于什么时候能够灵光闪现，是无法预料的。

可能的一种见解是：在我们的梦魇、宁静的湖面和岸边唯一可辨识的建筑——巴库斯神庙之间存在某种关联。如何从这一见解中构造出一个假说呢？我们必须按照巴库斯-镜面湖水之间的联系仔细探究神话背景和绘画本身。再一次搜寻文献和图像，我们会找到古典时代新柏拉图学派所说的巴库斯或狄奥尼索斯之镜，镜中映射出整个世界的多样性和一切事物，因为灵魂会迷失于喧闹和物质引诱的混乱之中。[14] 显然我们可以运用这些信息构造一种推测，因为画面中有镜面般的湖水和位于一旁的巴库斯神庙，并且镜面存在于风暴之中，不能被判定为（像《宁静》[1]中那样的）自然现象。

我们还可以做一些拓展。比如天空中的两道闪电可能也是巴库斯及其父亲宙斯的象征：当朱庇特按照妻子朱诺的要求现出真身，也就是雷电时，巴库斯的母亲塞墨勒被烧死在忒拜的城堡里。虽然这里朱庇特没有显示强大的威力，而仅仅是较小的第二道闪电。我们参看当时的一幅表现塞墨勒之死和巴库斯诞生的插图（图6），就能把普桑画中被第二道闪电击中的城堡和这个假设联系起来。到这时我们才从普桑的《宁静的风景》中辨认出另一个巴库斯之镜，并且这才明白，我们

1 普桑，《宁静的风景》，1651年，布面油画，99 厘米 × 132 厘米，盖蒂艺术中心。——译注

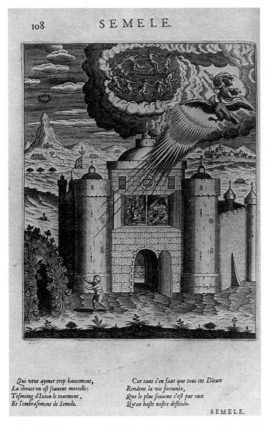

图 6 《塞墨勒之死和巴库斯诞生》，铜版画，出自：布莱斯·德·维吉尼亚（编）《菲劳斯特莱特之图》，巴黎，1629 年，第 108 页。

第一次阅读新版的奥维德文献时完全没有意识到巴库斯和不幸的爱情故事[1]之间的关系，因为我们当时忙着辨认对象。我们可以认定，皮拉摩斯和提斯柏的故事与巴库斯的诞生、登场和强大威力（《变形记》第 3、4 卷）是互相交织的。

这些可以与爱情的不幸联系起来吗？还需要进一步的假设。与传统相反，画面表现的是从幸福到不幸的悲剧性转变，也就是提斯柏认出死去的爱人的时刻。巴库斯是悲剧和羊人剧的主神，掌管纵欲的欢乐和从幸福到不幸的剧变。我们还可以加上，雷雨天气（以及桑葚果实的转变）展现了从明亮到晦暗的骤变，当然也包括反向的变化。

通过这些文字并基于许多（但并非全部）的事实，我们做出了一种含义的推测。也正因为如此，我们需意识到，其他的溯因推理也是有可能的。人们常常会对自己的文本感到如此地开心满足，以至于无法想象其他人还能制造出其他的文本。我们很容易忽略，有一些事实情况还没有被纳入关联之中，比如狮子的攻击，或化身为暴风雨并象征从幸福到不幸的命运（fortuna）。我们已经发现，代奥弗尔·德·维奥的悲剧展现了将雷雨和爱情的不幸相联系的重要母题。至于这种悲剧中的不幸有何政治原因，还未得到解答。我们还可以从其他人的推测中吸取长处，他们把一部分事实情况解释为，在雷雨天中、在猛兽的攻击中、在吹向提斯柏的狂风中显现出了命运的作用，并

[1] 巴库斯与阿里阿德涅的悲剧。——译注

与画家 1648 年的一份自述联系起来，即画家本人想要表现盲目又疯狂的命运的作用。[15] 我们通过把自己的推测与其他人的推测对峙，能够帮助自己迈出走向客观的第一步。在此我们必须自问，两种推测是否互不相容，或是彼此补充？我们是否要抛弃自己的推测而接受其他推测，还是应该构建第三种推测？

每一种推测都包含对表现方式的假设，通过反思这些假设能够完善最先的推测。

对推测的进一步加工，一部分要依靠观看来做验证。普桑的推测指引观者完整地看到画面中的雷雨风暴、各种效果和不幸事件，贝洛里在可见的世界中看见了不可见之处，也就是雷电的角色。普桑还提到了狗吠。关于命运和关于朱庇特、巴库斯的两种推测表明，通过组合可见之物可以越过证据推导出不可见之物的存在（实际并不存在），可见部分和不可见部分因为符合某种关系而联系在一起。所谓的假设，就是把可见和不可见的表现联系起来。这一切如下表所示（表1）：

表 1　假设中的联系

I	II	III	IV
自然	关系	神话	道德
雷雨风暴	原因	朱庇特	命运
混乱	转折	巴库斯	
不幸	结果	皮拉摩斯和提斯柏	

对这个图表笔者不再过多论述。无需进一步的指示你便可看出，图表中涵盖了除贝洛里说法外的所有推测，并涉及表现的方式。

可靠性论证：论据确认

通过可靠性论证，也就是用论据确认含义，可以完善整个阐释，使其能够称为正确。

一个阐释只有方法正确且论证严密时，才是正确且完整的。一件作品可以有多个正确的阐释，它们相互之间也并不矛盾。只有当证据显示论证方法不正确时，

才能指出一个阐释中的错误。如果一个含义缺乏论据确认,也就是说整个阐释过程没有完结,那么推测就仅仅停留在观点的阶段。可靠性论证的目标并不是要申明一个含义是"客观的",或者找出一个能够验证结果的上级权威。

有可能的话,作品含义可以通过艺术家本人是否认同来进行验证。

如果艺术家还在世的话,我们就把得出的含义提交给他,询问是否有反对意见。不要问含义是否符合其主观意图,因为也许艺术家比你更清楚意图和艺术作品之间的关系,或者比你更懂维特根斯坦,还回复你:"我怎么会知道,我只有这张图。"[16] 如果艺术家已经不在世,而你通过分析法和创造性的溯因推理得出了一个含义,要对其进行验证就很困难了,因为你已经吸纳了艺术家的传记及其自我表述,不可能再通过其他途径重构艺术家的态度。此时要验证,只能明确地通过对照你得出的含义和艺术家的生平、自我表述以及作品,来寻找矛盾之处,而非印证之处。

通过比较性的观看,可以检验所得出的表现方法对历史和个体而言是否可能,也就是说,是否符合规律。

为了做验证,你已经在上文的类型分析中部分地处理了各种材料,并且暂时清楚了一次艺术创作要遵循哪些规律。现在我们要尝试定义的,不是类型的历史规律或个体进行艺术工作的规律,而是表现在历史和个体中的规律:图像在17世纪、在罗马、经由普桑可以展现出什么?图像如何完成这个任务?要回答此类问题并不简单:定义表现的规律需要对图像再现做系统性的、历史性的分析。在普桑的案例中,我们必须集中研究在同一位画家那里(或者在他的榜样和同代人那里),能否找到类似的可见与不可见的关系,或者类似的声音、噪音之类不可见之物的拓展,或者同类的展示和遮掩方法。如果你分析过普桑1650年的第二幅自画像,那么你就已经为《有皮拉摩斯与提斯柏的雷雨风景》的含义进行论据确认开了个好头。

功能和含义的一致或不一致会受到验证。

作品的功能体现在其订单、最初所在的位置和相关使用上。形式、功能和内容之间的关系必须加以研究。[17] 在普桑的这幅画中,审美功能(即艺术作为作品的功能)通过一般历史规律、归属于学者收藏的存放地、可能存在的订单,已经得到足够确认。然而艺术的功能又是什么呢?贝洛里在他的描述中认为是情感

效果,普桑把他的艺术描述为完备的模仿自然,我们的释义中把模仿自然、隐藏的神的符号和对命运之力的具象化结合了起来。至于这种释义是否与艺术的历史功能相符,我们需要通过艺术家的生平、他的自我表述、订单委托人的生平、艺术理论研究,特别是接受理论及其传播、艺术实际功能的研究来查明。这里只给两个提示:艺术文献常常拥护的说法是,艺术的功能为愉悦人(delectare)、教导人(docere)、打动人(movere)。我们可以研究一下,这种说法在艺术家和订单委托人那里是否符合。

第二个提示要从普桑的言论中提取。1648年普桑写道,他计划绘制关于疯狂的命运之力的几幅画,要起到唤醒人类智慧和美德,使之成为鲜活常态的作用。[18] 这是分别对认知、情感、道德功能的提示:从知道,到震惊,再到对情感的斯多葛式的压抑。我们可以推测出,功能和含义在普桑的这幅画中应该是一致的。当功能和含义之间存在矛盾时,功能就无法采信为论据。如果我们能通过其他的论据支持这个释义,那么它就不会被与功能之间的矛盾驳倒。关于功能我们还必须自问,能否找到一个解释,说明为何画家想要在这个特定时间正好通过这些画达到某功能,或者为何委托人正好要订购这些画。做历史性的解释就是要从行为的一般规律和个人动机中解释一个案例。我们必须在艺术家的历史和社会状况、历史的"环境"和艺术家的反应中寻找原因。一个可能的解释是:法国投石党动乱造成的政治动荡和欧洲1648年之后的人民起义从外部刺激了普桑,面对世界的混乱他采取了斯多葛式的态度。这是针对功能的一个可能的解释,而非针对画面的含义。

通过为自己的做法说理,并且对释义进行论据确认,笔者创造好了前提,可以让其他人有理有据地赞同或反对笔者的阐释。

在陈述并说明笔者的做法,以及用论据确认结论之后,笔者就成了辩论社群中的一员。笔者认为这也是科研活动的义务。我们陈述自己的做法和结论时,不应该把他人当作需要说服的客体,而要当作一场理性讨论的参与者。我们的目标是通过赞同或反对来推进讨论。当遇见赞同声,并通过其他主体的一致结论验证了阐释的可靠性时,我们仍旧不应把它当作一劳永逸的解释。我们不能忘记这场讨论的历史性,以及研究兴趣的变迁。

阐释作为不确定平面的示意图,可用于检验是否有任何遗漏。

本章以这个辅助记忆的小工具(图7)作为结尾。与此图的第一版不同,现

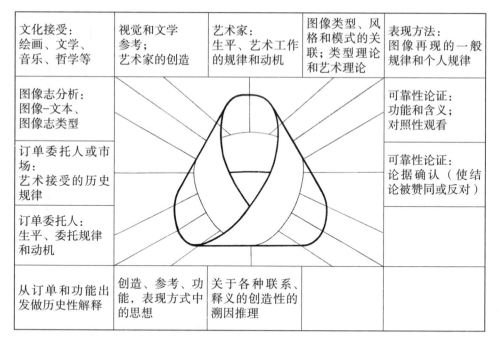

图 7　阐释示意图及各个单独步骤

在的方格中填入了文字。图中还留有一些空白，是想告诉你这不是一个完结的体系，而是一种可拓展的联系。是否以及怎样修改它，取决于你有理有据的赞同或反对。

注释和参考文献

　　对这篇导论的详细论证可以部分参考笔者的著作：《艺术史阐释学导论：图像的解析》（见参考文献相关条目）。一些观点的修订要感谢格奥尔格·戈尔曼（Georg Germann）、汉斯·罗伯特·姚斯（Hans Robert Jauß）、威廉·施林克（Wilhelm Schlink）以及笔者在苏黎世和弗莱堡的学生。文中的例子和做法曾在慕尼黑的系列课程"艺术史——如何做？"的其中一堂研讨课上讨论过。感谢这堂讨论课的参与者。在写作这篇导论时有一本书比其

他单独列出的文献注释更具参考价值：克劳斯·维玛（Klaus Weimar）《文学研究百科》（见参考文献相关条目）。

[1] P. Szondi, Einführung in die literarische Hermeneutik（《文学阐述学导言》）, hg. von J. Bollack/H. Stierlin, 3. Aufl., Frankfurt a. M. 1988; H. R. Jauß, Ästhetische Erfahrung und literarische Hermeneutik（《审美经验和文学阐释学》）l, 2. Aufl., München 1997; Weimar, Enzyklopädie（《百科全书》）(s. o.).

[2] W. Benjamin, Das Kunstwerk im Zeitalter seiner technischen Reproduzierbarkeit（《机械复制时代的艺术作品》）(1936), in: W. B., Gesammelte Schriften, Bd. l, 2: Abhandlungen, Frankfurt a. M. 1974, S. 361-508, bes. 503-505.

[3] Weimar, Enzyklopädie（《百科全书》）, §§ 285-297.

[4] P. Ricoeur, Sa tâche de I'herméneutique（《诠释学的任务》）; La fonction herméneutique de la distanciation（《"距离"的诠释学功能》）, in: F. Bovon/C. Rouiller (Hg.), Exegises. Problèmes de méthode et exercises de lecture（《方法论问题和阅读练习》）, Neuchâtel-Paris 1975, S. 179-215.

[5] A.Blunt, The Paintings of Nicolas Poussin. A Critical Catalogue（《尼古拉·普桑绘画作品：精选目录》）, London 1966, Nr. 177, S. 126. 关于这幅绘画参考笔者的著作：Nicolas Poussin. Landschaft mit Pyramus und Thisbe（《尼古拉·普桑：有皮拉摩斯和提斯柏的雷雨风景》）, Frankfurt a. M. 1987, 2. Aufl. 1995; Nicolas Poussin, Claude Lorrain. Katalog der Ausstellung im Städel（《克洛德·洛兰：施塔尔展览的目录》）, Frankfurt a. M. 1988, Nicolas Poussin 1594-1665. Katalog der Ausstellung in Paris 1994, Paris 1994, Nr. 203, S. 453-456。

[6] N. Poussin, Correspondance（《通讯》）, hg. von Ch. Jouanny, Paris 1911, Nachdruck 1968, Nr. 188, S. 424.

[7] 关于自我阐释的问题可参考典型研究范例：J. Thürlemann, Kandinsky über Kandinsky. Der Künstler als Interpret eigener Werke, Bern 1986。

[8] Leonardo da Vinci, Trattato della Pittura ... nuovamente dato in luce ..., Paris 1651, Kap. 64, S. 14; J. Bialostocki, Une idée de Léonard réalisée par Poussin, in: *La Revue des Arts* 4（《艺术批评》第4卷）, 1954, S. 131-136; L. Marin, La description du tableau et le sublime en

peinture. A propos d'un paysage de Poussin et de son sujet, in: *Communications*（《通讯》）, 34, 1981, S. 61-84.

［9］F. Schmitt von Mühlenfels, Pyramus und Thisbe（《皮拉摩斯和提斯柏》）, Heidelberg 1972.

［10］Th. de Viau, Les Amours Tragiques de Pyramus et Thisbé（《皮拉摩斯和提斯柏的悲惨爱情故事》）, Neapel 1967.

［11］A. Blunt, Nicolas Poussin, London-New York 1967（《尼古拉·普桑：伦敦-纽, 1967年》）, Bd. I, S. 235; A. Palladio, I Quattro Libri dell' Architettura（《建筑四书》）, Venedig 1570, 4. Buch, S. 85-87.

［12］U. Eco/Th. A. Sebeok (Hg.), Der Zirkel oder im Zeichen der Drei. Dupin, Holmes, Peirce（《三重圆圈或圆环标志：杜平，福尔摩斯，皮尔斯》）, München 1985.

［13］G. P. Bellori, Le vite de' Pittori, Scultori e Architetti moderni（《画家的生活：现代雕塑家和建筑家》）(1672), hg. von E. Borea, Turin 1976, S. 455.

［14］L. Vinge, The Narcissus Theme in European Literature up to the Early 19th Century（《19世纪初期欧洲文学中的自恋主题》）, Lund 1967, S. 123-195; 这方面的知识在17世纪主要来自普罗提诺（Plotin）和马克罗比乌斯（Macrobius），其传播参见：E. Panofsky, A Mythological Painting by Poussin in the Nationalmuseum Stockholm（《斯德哥尔摩国家博物馆展出的普桑的神学主题绘画》）(Nationalmusei Skriftserie Nr. 5), Stockholm 1960。

［15］R. Verdi, Poussin and the, "Tricks of Fortune"（《普桑与幸福女神的捉弄》）, in: *The Burlington Magazine* 124（《伯灵顿杂志》第124期）, 1982, S. 680-685; vgl. R. Brandt, Pictor philosophus: Nicolas Poussins, "Gewitterlandschaft mit Pyramus und Thisbe"（《尼古拉·普桑的〈有皮拉摩斯和提斯柏的暴风风景〉》）, in: *Städel Jahrbuch*（《施塔德尔年鉴》）, 12, 1989, S. 234-258; S. Mc Tighe, Nicolas Poussin's representation of storms and Libertinage in the mid-seventeenth century（《尼古拉·普桑的17世纪中叶对暴风雨和玩乐的再现》）, in: Word and Image, 5, 1989, S. 333-361.

［16］L. Wittgenstein, Philosophische Untersuchungen（《哲学调查》）, 504, in L. W., Schriften, Bd. 1, Frankfurt a. M. 1969, S. 447.

［17］H. Belting, Das Bild und sein Publikum im Mittelalter. Form und Funktion früher

Bildtafeln der Passion（《中世纪的图像和受众：早期基督受难图的形式和功能》）, 3. Aufl., Berlin 2000; W. Kemp (Hg.), Der Betrachter ist im Bild. Kunstwissenschaft und Rezeptionsästhetik（《观者在画中：艺术学和接受美学》）, Neuausgabe, Berlin 1992.

[18] Poussin, Correspondance（《通讯》）(wie Anm. 6), S. 384.

S. Alpers, The Art of Describing. Dutch Art in the Seventeenth Century（《描述的艺术：17世纪的荷兰艺术》）, Chicago 1983; dt.: Kunst als Beschreibung. Holländische Malerei des 17. Jahrhunderts. Mit einem Vorwort von W. Kemp, 2. Aufl., 1998.

O. Bätschmann, Einführung in die kunstgeschichtliche Hermeneutik. Die Auslegung von Bildern（《艺术史注释学导论：绘画解读》）, 5. Aufl., Darmstadt 2001 (mit Literaturverzeichnis zur kunstgeschichtlichen Interpretation).

M. Baxandall, Patterns of Intention. On the Historical Explanation of Pictures（《意图的形式：图画的历史解读》）, New Haven u. London 1985; dt.: Ursachen der Bilder. Über das historische Erklären von Kunst, übers. v. R. Kaiser, eingeleitet von O. Bätschmann, Berlin 1990.

H. Belting, Das Bild und sein Publikum im Mittelalter. Form und Funktion früher Bildtafeln der Passion（《中世纪的绘画及其受众：早期基督受难图的形式和功能》）, 3. Aufl., Berlin 2000.

H. Belting, D. Eichberger, Jan van Eyck als Erzähler. Frühe Tafelbilder im Umkreis der New Yorker Doppeltafel（《纽约双面木板画的早期板上绘画》）, Worms 1983.

G. Boehm/H. Pfotenhauer (Hg.), Beschreibungskunst - Kunstbeschreibung. Ekphrasis von der Antike bis zur Gegenwart（《描述艺术-艺术描述：从古到今的艺格敷词》）, München 1995.

N. Bryson, Word and Image. French Painting of the Ancien Régime（《文字与图像：古代的法国绘画》）, Cambridge u. a. 1981.

M. Imdahl, Giotto-Arenafresken. Ikonographie, Ikonologie, Ikonik（《乔托舞台上的壁画：圣像学，图像学，偶像》）, 3. Aufl., München 1996.

N. Bryson/M. A. Holly/K. Moxey (Hg.), Visual Theory. Painting and Interpretation（《视觉理论：绘画与解读》）, New York 1991.

H. R. Jauß, Ästhetische Erfahrung und literarische Hermeneutik 1（《审美经验和文学阐释

学》卷1), München 1977.

E. Kaemmerling (Hg.), Ikonographie und Ikonologie. Theorien-Entwicklung-Probleme(《图像志和图像学：理论，发展和问题》), 5. Aufl., Köln 1995.

W. Kemp (Hg.), Der Betrachter ist im Bild. Kunstwissenschaft und Rezeptionsästhetik(《观者在画中：艺术学和接受美学》), Neuausgabe, Berlin 1992.

B. Lang (Hg.), The Concept of Style(《风格概念》), rev. u.erw. Aufl., Ithaca und London 1987.

W. J. T. Mitchell (Hg.), The Language of lmages(《图像的语言》), Chicago und London 1974.

W. J. T. Mitchell, Iconology. Image, Text, Ideology(《图像学：图像，文本，意识形态》), Chicago und London 1986.

G. und M. Otto, Auslegen. Ästhetische Erziehung als Praxis des Auslegens in Bildern und des Auslegens von Bildern(《美学教育实践：绘画为解释和为绘画做解释》), 2 Bde., Seelze 1987.

E. Panofsky, Aufsätze zu Grundfragen der Kunstwissenschaft(《艺术学基本问题的论文》), hg. von H. Oberer/E. Verheyen, 2. erw. Aufl., Berlin 1974.

E. Panofsky, Meaning in the Visual Arts(《视觉艺术的意义》), Garden City N.Y. 1955; dt.: Sinn und Deutung in der bildenden Kunst, Köln 1978.

D. Preziosi, Architecture, Language and Meaning. The Origin of the Built World and its Semiotic Organization (Approaches to Semiotics, Bd. 49)(《建筑、语言和含义：建筑世界及其符号学组织的起源》), Den Haag 1979.

P. Ricoeur, De l'interprétation. Essai sur Freud(《弗洛伊德文集》), Paris 1965; dt.: Die Interpretation. Ein Versuch über Freud, Frankfurt a. M. 1969.

M. Roskill, The Interpretation of Pictures(《绘画的解读》), Amherst 1989.

M. Schapiro, Words and Pictures. On the Literal and the Symbolic in the Illustration of a Text (《文字和图画：论文字插图中的文意和符号》), Den Haag, Paris 1973.

P. Szondi, Einführung in die literarische Hermeneutik(《文学阐述学导言》), hg. von J. Bollack/H. Stierlin, Frankfurt a. M. 1975.

F. Thürlemann, Kandinsky über Kandinsky. Der Künstler als Interpret eigener Werke（《康定斯基论康定斯基：艺术家自我解读作品》）, Berlin 1986.

K. Weimar, Enzyklopädie der Literaturwissenschaft（《文学研究百科全书》）, München 1980.

Th. Zaunschirm, Leitbilder. Denkmodelle der Kunsthistoriker（《影像照：艺术史家的概念形式》）, Klagenfurt 1993.

第十章

语境[I]中的作品

汉斯·贝尔廷

导　言
功能概念的历史
研究现状
一件语境中的作品：杜乔的《庄严圣母子》

导　言

一个奇怪的现象是，至今仍有层出不穷的辩论，想要找出观看艺术和书写艺术史的唯一正确方法。其实它是不存在的。然而针对艺术作品提出的问题在不断变化，相应地解答也呈现出不同面貌。有时候这种问答游戏会固化成一种能够自圆其说的方法，让所证得的道理贬值成了阐明自身优势的注脚，并且常常会混淆阐述的方法和目的。一种方法渐渐变得故步自封，就会有其他的处理办法转化为方法——不过只是些虚假的方法，即便它主观上不作此想。那些把艺术史呈现为科学的信息和达成这一目的的路径，必须经得住反复验证，并且清晰明确。然而其中伴随的种种阐述和解释，却总是与阐释者自身的提问和兴趣点挂钩。阐释者们苦心孤诣、穷其解答，之后研究的兴趣就转移到了那些既能增加新知，又不会

[I] "语境"（Kontext）原为语言学科的概念，狭义上指文本的上下文。人类学家马林诺夫斯基（Bronislaw Kasper Malinowski）提出的"语境"概念，泛指语言的文化背景、情绪景象、时空环境等，在此章中也纳入了艺术史方法的框架，并不单指文本，而泛指作品与外围的联系，汉斯·贝尔廷总结为作品的"类型、媒介和技术，然后还有作品的展出地和历史发展中经历过的地点，以及对形式结构的选择有指导作用的内容"（见下文）。——译注

破坏既有论述可靠性的问题上。所以在今天，风格评论和对艺术形式的阐释学大行其道，阐释学将艺术史转化为科学，并且既与哲思式的美学又与历史方面的辅助学科区分开来。它打开了一条走向艺术作品的通路，然而其真实效用却比它长期以来所显现的要狭隘。特别是当讨论聚焦于艺术内在发展的视野问题时，或者当作品的美学功能被当作压倒性的首要前提时，这种局限性尤其突显。如果认为艺术体验同时也是一种文化方面的必要需求，那么艺术史就可以致力于在与作品的对照参考中深化艺术体验，并将其变成一种智识上的乐趣。然而自从文化的经典标准发生变迁后，美学的常规考量已不再是理所当然，也不再能够阐明一件作品的艺术特质。在这场突然爆发的危机中，人们开始谈论作品的框架条件，因为这些更易于讨论。而关于人们应该如何接近作品的问题，在作品的创作阶段就已经被抛诸一边。涉足相关讨论的行家们取巧地认定，历史上的作品中还存在另一种不一定融于艺术特性的坚实依据。其实只有当我们不再局限于只讨论艺术创作本身，或把艺术创作一味定位在风格发展的轨迹上，对艺术的理解才不会流于危险。当然，重视追问应该如何接近作品这一问题，并不能成为忽略艺术形式分析的免罪牌。这种追问只有在将形式安置到一个新的、前所未有的视角中时才有意义。并不是说要把作品解释为某些历史关系的注脚，以此追加对艺术家的报复，把作品从艺术家本人那里剥离。这里更多地是一种学科专业的自我反思，即要求大家思考对本专业的历史材料想要并能够提出哪些问题。

下文要讲的不是一种方法，而是各种可能的做法，以允许我们在产生和决定作品的语境中观看作品。通过重构那些参与其中的条件和论断，也许能牵引出从前不被人注意的某些作品构造的具体特征。（这些条件和论断）首先包含的是类型、媒介和技术，然后还有作品的展出地和历史发展中经历过的地点，最后还有对形式结构的选择有指导作用的内容。只关注艺术永恒性的人，会把此类要素一笔带过，并且认为历史信息不过是一种补充，而非阐明形式的真正补益。这种人也不愿意认识到，有时把一件作品超越时间的名声放在紧贴时代潮流的背景中来看，比空口宣告要来得更加清晰。最终，当艺术不再被看作一种无所不包的预设，而不过是作品或图像构成的一个特定的文化任务时，这种人会提出严正抗议。我们今天解释为艺术的事物，不全都是作为艺术或艺术的凭证，带着一种对美学特征的理解产生的。按照这种看法，人们从前当作先决条件提出的作品的艺术特性

问题，完全可以放到一边了。艺术特性的问题其实直到文艺复兴时期才浮出水面，此时出现了用于收藏的画作，同时艺术家被赋予了作品创造者的地位。

功能概念的历史

讨论语境与作品之间的交互关系时我们引入了"功能"这个"丑陋"的概念。在把它合乎道理地纳入我们的框架之前，必须先打消各种误解。当罗杰·加洛蒂（Roger Garaudy）把费尔南·莱热（Fernand Léger）的文论全集总结为"绘画的各种功能"时，其实已经道出了关于绘画的真实论断和它的美学构造，[1]或简而言之，道出了现代艺术的一个根基。它远离那些美学或社会学方向的虚假论断。

功能这个概念的历史首先存在于现代"功能主义"的框架中。在这里，形式很多时候来源于必要性、自然天性、自然法则，或者使用目的。有时这种来源关系会转变成一种机械化的解释。功能主义的理论在勒·柯布西耶（Le Corbusier）的现代建筑中达到高峰，即鲜明地反对纯装饰和历史主义的形式借鉴。[2]此类建筑的信条是**形式追随功能**，或者说是形式产生于功能。在建筑和设计领域抛弃古典主义的传统是很容易理解的，因为在这些领域必须确定一个直接的使用目的，然后将其实现。有时建筑和设计领域甚至明显会有一种倾向，即想要赶超机器及其运作方式。不过正如德·祖克（Edward Robert de Zurko）所言，功能主义的理论至少可以回溯到启蒙时期。[3]法国大革命时期的"会说话的建筑"（architecture parlante）就是这种形式的构想。除此之外，温克尔曼已经提出过美是必要性的表达；莱辛也在《拉奥孔》（1766）中通过造型艺术内在的、脱胎于天性的固有规律来定义其区别于文学的媒介特征。[4]

这些传统解释了，为什么在艺术史学科中功能概念与纯粹的艺术目的结合在了一起。一个颇有代表性的例子可举伯纳德·贝伦森（Bernhard Berenson），他在著作《文艺复兴时期的佛罗伦萨画家》中写道："每一根线条都是功能性的，也就是说，由目的所驱使……由表现触觉质感的需求所决定。"[5]贝伦森认为触觉质感构成了佛罗伦萨艺术的精髓，所以正是单件作品甚至单个线条的功能完成了向艺术目的的靠拢，这个因素被独立出来当作佛罗伦萨地区艺术发展的原本动力。而

功能概念中的非艺术因素在贝伦森的艺术史模型中是无足轻重的。

詹森（Horst W. Janson）曾于1981年在格罗宁根宣读报告，并于一年后单独发表文章，研究这样一个问题：艺术史可以如何利用功能概念，同时避免机械化的功能理论的误区。[6] 自从艺术史建立"形式主义"的传统以来，艺术就只剩下**美学功能**尚能引人注意，而摒弃了一切对作品务实的或语义学方面的论断。其结果就是形式与内容的分离，同时也导致艺术史分裂为风格评论和图像学。因此詹森倡导，应该通过研究作品功能以及产生的语境，将形式和内容重新整合为一。

研究现状

雅各布·布克哈特曾经批评把艺术史发展为"纯粹风格或形式的历史"的现象，想要在艺术家传记式的"叙述的艺术史"之外建立一种"对事实和类型的表述"，以此辨明隐藏在艺术创作背后的"驱动力"。[7] 然而，布克哈特的打算仅停留在构想阶段。布克哈特计划将文艺复兴时期的绘画"按照表现对象和目的"来讨论，他讨论祭坛画和圣像画的功能时正是如此处理的。[8] 这条道路在赫尔穆特·哈格（Helmut Hager）和亨克·凡·欧斯（Henk van Os）对早期意大利圣像画形态变化的研究中导向了丰硕的成果。[9] 通过他们的研究，早期意大利圣像画就像中世纪的教堂立面或近代的纪念碑及肖像、风景、静物等画作类型那样，构成了一个完备的作品类型，并带有贯穿其中的问题意识。[10] 旧的**媒介**如细密画和版画，新的媒介如照片和海报，都提供了类似的可能性，即把图像同时置于一个传统和一种不断变迁的功能的语境中来理解。

不过我们还是需要类型和媒介来提供大体的框架，然后才好对单个作品提出问题，以便更清楚地理解它的功能，并理解功能是如何作用于一件作品的**个体形态的**。这个框架还有一个好处，就是在此框架内单个图像所处的作品次序与风格发展中的作品次序完全不同。在这里作品处于各种因素的相互关系中，其中有现实的样板和具体的产量在发挥作用，它们或来自订购人的委托，或反映出鉴赏和世界观方面的习惯。

笔者曾致力于将**形式和功能**的交互关系放在《中世纪的图像和受众》的主题

框架中探讨。[11] 其中,第一个研究将问题聚焦到意大利早期圣像画的历史上,研究了圣像画的一种新功能,即它如何贴近时代并调整自己的形态。这样一来,**造型变迁**在许多方面就**与功能变迁**结合到了一起,但并不能在两者间简单画等号。第二个研究致力于扬·范·凡克的叙事风格,特别是他的书籍微缩画一类的作品。它们与后期全集概念中的圣像画和墓碑画相比,属于另一种媒介,并且拥有其他的功能。[12] 第三个研究是关于文艺复兴之前意大利的公共壁画。[13] 这种当地艺术的语言风格灵活多变,并且致力于把时下的内容传达给当时的受众。图像的地点、公众和(宗教或政治的)主题共同组成了这种纪念碑式壁画的形式法则。这些问题随着文艺复兴的开始而发生了变化。文艺复兴的画作收藏第一次把重心投向了**美学功能**和艺术创造。[14]

一个由维尔纳·布歇(Werner Busch)带领的研究小组在 1983—1985 年举办的"艺术广播讲座"(Funkkolleg Kunst)中,选择了艺术的功能作为介绍艺术史的主题。[15] 这种将各种头绪尽可能简正化的模式,不遵循时间顺序,而是按照那些时而互相交融、时而互相替代的功能进行编排。对布歇他们而言比回答细节问题更重要的是,不能把艺术当作既成概念全盘接受,而要尝试把艺术的定位与其最重要的功能结合在一起。如此一来,在艺术进入消除历史性质的博物馆后随之消失的一种语境浮出了水面:在博物馆中艺术更多是按照学派和风格进行分类。这种提问方式被包装成了教学准则,并已经在广大的范围内发挥影响,然而它依旧带有实验性质,因为它既不能提供可靠的基本规律,也无法占据垄断地位。

在上文所述的情况中对功能的研究尤其困难,因为不仅要追问一个特定作品的功能,还要追问艺术本身作为功能——或者说艺术的美学功能。美学功能曾经似乎是一切图像产品的上位概念,而现在已被证明只是对图像的一种直到文艺复兴才形成的阐释。创造性的产品从文艺复兴开始拥有了一种被艺术鉴赏家和收藏家认可的自身价值。在费尔南·莱热引发争议的观点中,架上绘画是一种"严格的个人创作,它失去了公共的价值"[16]。他提出的问题直到人们能够在艺术的总概念下弄清架上绘画单独的艺术功能,并发表具体的见解时,才结出了成果。画家尼古拉·普桑的通信表明,艺术家思考过画廊绘画在 17 世纪的影响。[17] 画廊绘画并非通过被收藏家收购,仿佛事后且偶然才能跻身画廊众油画之列,更多的其实本来就是为画廊中的某个位置构思的。它的艺术造型和陈列方法(画框、尺

寸，有时还有帷布）以一种超乎想象的直接方式提醒观者画廊的存在。除此之外，油画由于其体现的学识和自我认知会被看作一件有文化的作品。它通过描绘神话或历史上的著名题材，进而要求与文学进行对比："请您阅读历史并观看图画，从而判断一切是否恰当地表现了主题。"[18]主题及恰当的表现方式是指绘画模式和基调之类的意思。在图像内容的人文含义方面，观看者的角色也是一开始就被纳入了艺术创作的视野中。

阿洛伊斯·李格尔 1902 年以"荷兰团体肖像画"为标题的研究，试图从绘画如何影响观看者的角度来研究观看者，不过他的研究不限于标题所述的范围。在这篇有名的文章中，他区分了由图像和观看者组成的**外部整体**，以及由画中人物组成的**内部整体**，通过比较两者的"行为方式"来构建一种"历史的美学"。[19]当图像"注视着"观看者时，观看者以一种特殊的方式参与了进来。不过李格尔还提到一种情况，就是图像本身是为了达成与观看者的某种关系而创作的，譬如图像是为了某个人文主题而设置在艺术收藏或画廊的语境中的。一幅图像同时拥有画廊绘画和证明人文修养的双重功能，就能够提供超出一般"艺术"概念限制的观赏经验。18 世纪沙龙绘画进入了公共艺术评论的争论场中。对此迈克尔·弗雷德（Michael Fried）借用狄德罗思想中的一对概念总结自己的观点，即内敛性（Absorption）和剧场性（Theatricality）。[20]图像所能展示的真实，或其反面也就是纯粹的虚构，成为争论的双方。是为迎合观看者而选择图像中的姿势或展出方式（剧场性），还是图像要向内追求回归自身（内敛性）：这种选择可以证明作品符合还是违背了某种美学标准。当时还发展出了类型学说（历史画、肖像画等划分），为半官方的艺术学院赢得了组织和自我展示上的新功能。[21]

把艺术看作作品的功能，这种观念虽然相对兴起较晚，还是经历了历史的变迁。所以将艺术放在其历史关系中理解，才能有效地进行讨论。这里就引出了艺术形式的构建，它不仅存在于风格的沿袭或一位艺术家的成长发展中，更多地是在与艺术的互动中对文化和社会习俗做出反应，折射或预知其积极或消极的意义。即便在一个美学独立被如此强调的领域，单个的艺术作品依然处在一个外部语境中，要用内部形式结构做出回应。当一件作品服务于政治或宣传目的时，它的处境便极端化了。这方面反宗教改革运动中的宗教艺术和专制主义的宫廷艺术提供了足够多的示例。对这类作品来说内容为王，而艺术成了传播理想或提振情绪的

工具。有时候艺术表现的是一个与现实相悖的、只存在于艺术中的理想，并以此对大众观点造成影响。另一方面，艺术中也发展出了讽刺漫画和对可疑理想的揭发和攻击，因为社会现状为它们提供了产生相应功能的空间。[22]

一件语境中的作品：杜乔的《庄严[I]圣母子》

在中世纪，无论建筑、宗教用具还是书籍中的图像，都与美学经验范围之外的功能紧密相连，以至于我们提出的问题似乎是不言而喻的。所以这里的论证更多是仅讨论艺术，而不是把图像放在更广阔的语境中讨论。即使一件作品是以绘画或雕塑的形式独立存在的，只要作品中有宗教人物出现，它就会被冠以宗教图像的概念。被委派给艺术家的君王雕像或传说中的城市创建者立像也同样担负着形象展示的任务。此外墓碑也带有另一些它必须具备的图像功能，排在展示其美学水准或艺术家自我表现力之前。[23]墓碑造像所使用的昂贵材质和它所处的地点及主题，都为它的功能发声：展现死者的观念和他的社会角色。

在接下来的论述中意大利的板上绘画将作为案例。开始讨论的前提是要看到，板面绘画在当今时代作为带画框的油画陈列在博物馆中，一切其他附属物都被视作理所当然。板面绘画独立而不牵涉更多关联因素，一般是隐藏在圣龛之中供宗教游行队列使用，极少数情况下作为圣像画放置在私人画框中。它的主要任务不是叙述一段历史，更多是要通过绘制出的画像让一个人物变得具体可感，以便作为宗教祭祀的对象。因此，它的题材主要限定在描绘圣母玛利亚和那些重要的圣人上。与狭窄的图像主题相对的是其丰富的物质形态，其造型类型从可以折叠关闭的多联绘画，到十字架图像，再到家具式的移动神龛（Tragalter），多种多样。外形上的丰富多彩其实正是功能多样性的体现，而独立的图像正是立足于不同功能之上的：在公共场所、在修道院和教团圈子里，还有在卧房或僧房的私人画框中。

[I] 原文 Maestà，意大利语中"庄严"的意思，在基督教绘画中常表现为坐在御座上以统治者形象出现的圣母和圣子图像，周围有时有圣人和天使的环绕。这件作品的中间部分常被单独取出陈列，原来的上边框部分已损坏。——译注

教堂中祭坛中心位置的板绘油画，具有要求长期留存的核心功能。在意大利，祭坛画中[24]塑造的主要人物当然是在王位正坐、怀抱婴孩的玛利亚，并且这些祭坛画常常被放置在可以关上门的圣龛中，周围有叙事场景环绕。这种类型的绘画之后变成了最早的祭坛屏（Retabel）的造型。所谓"祭坛屏"，正如其名称所示，是竖立在祭坛后方或上方的。圣方济各祭坛屏（Retabel des Franziskus）在这种语境中主要服务于祭礼的执行，以及证实圣方济各身上的伤痕。圣方济各作为一位经历十字架受难留下五个伤口的新圣人，通过这幅画转化成了自身栩栩

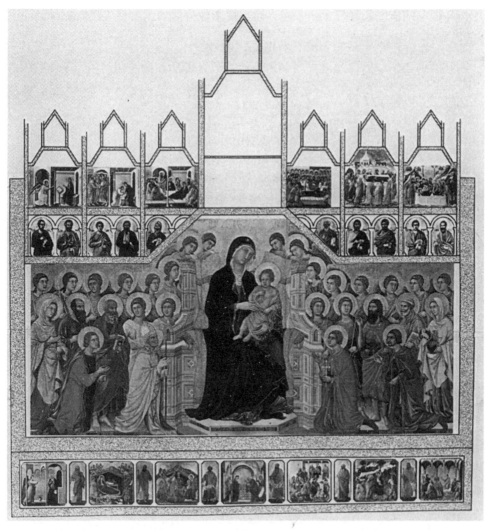

图1　杜乔，《庄严圣母子》，1308—1311年，正面，锡耶纳，主教座堂博物馆（修复方案参考 J. 怀特）。

如生的等像。[25] 当祭坛屏处于一个更大教堂的主祭坛时，它就不再局限于单独一幅画，因为圣骸所在地能扩展圣人崇拜的地区性，使之超出了原本教堂名称中圣人的范畴。多联绘画的支部或支翼一般表现圣像横饰或圣人组群。这种功能形式所要解决的难题在于，如何赋予祭坛局部的圣人群体某种造型形式，好让内在主题上的整体化作外在视觉上的整体。

接下来我们会选取圣像画中的一件珍品来观察它所达到的水准，以及它在自身类型（圣像画）和媒介（板绘图像）的框架中所实现的功能。首先在这幅作品中可以看到一种非常特殊的任务分配，构成了其艺术形式的基础。我们必须讨论作品订单的情况及其理念，才能弄懂这幅图像为何如此造型。我们要讨论的正是杜乔·迪·波尼赛尼亚（Duccio di Buoninsegna，约1255—1318）为锡耶纳主教座堂的中心祭坛所作的世界闻名的板绘油画，即所谓的《庄严圣母子》（图1，图2），画面内容为教堂和城市的庇护者圣母玛利亚的坐像。[26] 此画1308年由市政府下订单，1311年在庆典仪式中移入教堂，替换了中心祭坛上原先的城市庇

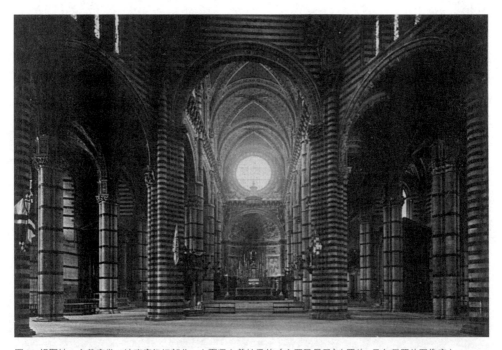

图2　锡耶纳，主教座堂，诗班席祭坛部分，上面竖立着杜乔的《庄严圣母子》（照片：马尔堡照片图像库）。

护者画像,即还愿画[I]《誓言的玛利亚》(Madonna del Voto)。《庄严圣母子》的尺幅曾有 498 厘米 × 468 厘米之巨,据说 18 世纪时曾受到拆分,导致许多部分散落或者丢失。只有正面的中间部分,由天使和圣人环绕的玛利亚作为一个整体保存至今。要了解原先的整体,必须先修复丢失的部分和原始的框架。然后就会发现,《庄严圣母子》整体由五个图像区域组成,并拥有包含三角楣饰、尖顶、立柱等结构的建筑框架。这个结构在祭坛画背面也重复出现,仅供所面向的诗班席祭坛[II]中的教士会成员可见。祭坛画的背面描绘的耶稣生平事迹,将一个完整的教堂绘饰项目集中呈现了出来。《庄严圣母子》正反两面的可看性是为它处于中心祭坛的放置地点而设计的,同时也表达出了作品承接的双重传统:对玛利亚祭坛的传承和对唱诗班席位处耶稣祭坛的传承。[27]

《庄严圣母子》主画面试图将两种不同的基本圣像画类型综合起来,这两种类型在锡耶纳均有著名的样板。与《庄严圣母子》同一个祭坛上还曾放置过五联背屏画《誓言的玛利亚》,锡耶纳在蒙托佩尔战役中战胜佛罗伦萨后,这幅画中的玛利亚形象被供奉为新的城市庇佑者。[28]目前此画只有画面中部被保存了下来。不过作品全貌可以修复为拱顶下方的五个半身圣像组成的带状缘饰。也许这是同类型的多联背屏绘画中的第一件,创作目的就是并列展示主庇护人玛利亚与锡耶纳当时祭拜的四位男性城市守护者。他们同时还环绕着诗班席祭坛中圆窗上的升天圣母(Maria Assunta)图像,这部分仅在祭坛屏背面可见。[29]而在杜乔的《庄严圣母子》(图 2)中,这四个人物被突出表现为跪立在前景,只不过圣巴尔多禄茂换成了圣维克托,因为锡耶纳刚刚获得了后者的圣骸。《誓言的玛利亚》的形制也许参考了画家维哥罗索(Vigoroso)1280 年创作于锡耶纳的一幅背屏画(图 3),[30]不过必须要把画面中的三角楣饰去掉,三角楣饰的存在是为了表现出高耸的中庭,并让背屏画的样式接近一个建筑的立面。

第二种样板大概就是杜乔完成于 1302 年的市政厅小教堂中的祭坛画。[31]这种类型在杜乔和契马布埃(Giovanni Cimabue)的作品中很常见。画面框架为长方形,上方归结为三角楣,画面主题是王座上玛利亚的全身像,周围环绕一群天

I　Votivbild,表达宗教感恩、祈祷、奉献主题的图像,一般由供奉者捐赠。——译注
II　教堂东端一般有供祭司和唱诗班用的圣坛,本章统一译为"诗班席祭坛"(Choraltar),有时也与教堂主祭坛为同一个,这里所提到的锡耶纳主教座堂即为此。——译注

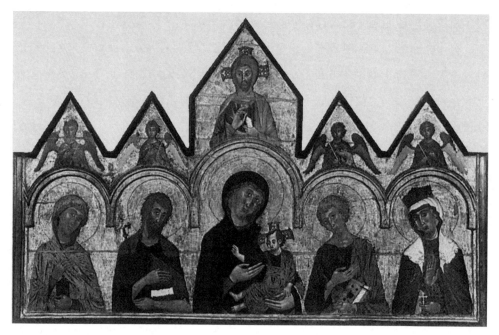

图3　维哥罗索，多联背屏画，1280 年，佩鲁贾博物馆。

使。杜乔甚至借鉴了《庄严圣母子》中的三角楣饰，只不过这里是作为内框，好把主角群体和使徒组成的稍小的带状缘饰分开。无论《誓言的玛利亚》还是杜乔1302 年的祭坛画，对订购者来说都必定需要携带城市的政治内涵。重要的是，我们在超越了这两件作品的《庄严圣母子》上重新发现了它们的影子——它们与其说是艺术上的榜样，不如说是同时发挥祭坛画和城市庇护者功能的先驱。人们想要在《庄严圣母子》上找到某种与历史悠久的宗教还愿画相似的特性，想要在画中有名的圣母形象上重新定义"锡耶纳玛利亚"。于是，《庄严圣母子》通过图像崇拜确立了"惯常的"、拥有某种固定面相的玛利亚，并且艺术家不能随意变更。

之后艺术家便放弃了内容上的拓展，不再妄图整合一切有名的祭坛画类型并进行超越。因为这不过是一种自大狂的表现，就像人们当时也想建造巨大无比的新主教堂建筑一样。艺术家的画面构图需要模仿高耸的中庭制造出等级次序，让各位圣人按等级享受锡耶纳的敬奉；还需要包含一种情节要素，它基本上也是群像的主题：锡耶纳最受爱戴的圣人们在为城市祈祷，捐献板面油画的女士出现在玛利亚的御座边。玛利亚御座上的铭文也提到了作品的还愿画特性：铭文与画面

的主要人物直接对话，为城市祈求和平安宁，为画家祈求"生命"，因为他把作品画成了"这样"，即构造出了这样的美丽。[I]作品的美丽令一切有名的同类黯然无光，也成为城市向其女庇护人敬献礼物的标杆。

要评价《庄严圣母子》的思想内容，必须把它与另一幅拥有相同订单委托人、出自与杜乔同一个画家行会的画家的祭坛画相比较，也就是阶梯圣母医院[II]中曾经与建筑正立面相对放置的背屏画（图4）。这幅现存于慕尼黑绘画陈列馆中的第47号多联绘画（185厘米×257厘米）沿用多联祭坛屏的规格，而《庄严圣母子》超越了这种规格，因为它要满足特殊的功能。[32]它们之间的区别很明显。阶梯圣母医院背屏画代表了祭坛画两种基本类型中的一种，而《庄严圣母子》以这两种基本类型为共同基础。不过它们有两个共同的特征，并且已经成为多联绘画的标准：其一是把简单的还愿圣像图扩充为复杂的神学图像集，将先知和玛利亚组合起来；其二是把画屏完善为带三角楣饰、斜框和窗形拱的立面。现在就可以更清楚地看到《庄严圣母子》的与众不同之处了：其单个部分是通过建筑式的边框元素来划分的（并且遵循教堂修造工会做的测量计算和比例分配），而主体图像却抛弃了建筑边框元素，从而确保了处于天空之中的锡耶纳代祷仪式的情节完整。杜乔为全部人物群体设计了一个类似建筑的新次序，不过这并不是我们这里讨论的主题。艺术史家乐于讨论对空间的模拟，因为他们以文艺复兴的标准

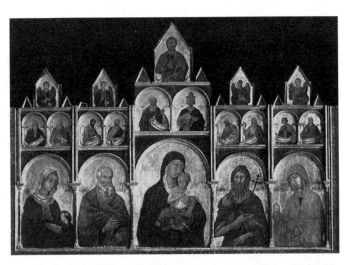

图4　杜乔，多联背屏画，1310—1312年，锡耶纳，绘画陈列馆。

I 圣母御座下方铭文："啊，圣母！请赐予锡耶纳安宁，赐予杜乔生命，因为他把您描绘得如此美丽。"（MATER SANCTA DEI / SIS CAUSA SENIS REQUIEI / SIS DUCIO VITA TE QUIA PINXIT ITA.）——译注
II 即锡耶纳的阶梯圣母堂（Santa Maria della Scala），它在历史上曾经是一个重要的公民医院，致力于照顾被遗弃的儿童、穷人、病人和朝圣者。——译注

衡量一切，而这里所说的次序与那种空间模拟无关。此外，单独的图像单位还受到技术因素的制约。在木工作坊阶段就已经拟定了制作双面绘图的计划，并确定了木板的尺寸和轮廓，并在板块的组合中采用水平结构形式，于是常见于多联绘画中的垂直结构形式便不可能了。[32a]

现在，我们可以在其生长的语境中审视《庄严圣母子》。只有把它从作为祭坛画的功能中脱离出来解释时，才能弄清这是一件怎样的作品。《庄严圣母子》的宽度是按照祭坛桌的尺寸设计的，后者产自尼古拉·皮萨诺（Nicola Pisano）的作坊。作为祭坛画，它与此画种的两个图像类型（而有许多部分的多联绘画和单独的玛利亚坐像图）都相符，其双面绘图承接了主祭坛和诗班席祭坛的双重传承。我们只有将《庄严圣母子》理解为大教堂中的"庙宇图像"并思考当时的观者如何感知这件作品时，语境才能完全显现。人们穿过教堂立面踏入"玛利亚之屋"，这座建筑在当时是按最新的哥特式风格建造的。[33] 在这里，正门处蒙塔佩蒂的玛利亚是教堂设计的焦点，门上还有乔凡尼·皮萨诺（Giovanni Pisano）所做的著名的先知塑像，并附带铭文。[34] 正门玛利亚下方的门楣处有绘各种场景的带状缘饰，描述玛利亚的生平故事。杜乔的板绘中也一样，在主图的下方描绘了耶稣的童年，与先知人物交替排布，人们在画屏外面就可以看见。相同之处还不止这些，在《庄严圣母子》的三角楣区域也可以看到同样的玛利亚之死和玛利亚成神的循环，这也是其背后合唱祭坛墙上圆窗的主要题材，并且以玛利亚升天和加冕为核心，它们在《庄严圣母子》的楣饰部分也是这样彼此映照。正门上四位次要的城市庇护人的表现方式与在杜乔作品前景中的表现一致。最后是祭坛画及其框架结构的哥特建筑化，与建筑立面形成完美呼应；而画面中敞开的带有大理石底面、立柱和柱头的圣母御座，就像教堂和整个建筑空间的一个小小缩影。玛利亚居留在自己的教堂中的景象，正如一幅画居留在木板上。

当我们结合语境来分析这件作品时，可以更容易地看出，仅把板面油画（除去外表上的重要部分后）放在意大利昏暗的博物馆空间来观看，会有多少体验上的损失。如此它失去了曾展现出其思想内涵的语境。在我们的阐释可以经受住检验的案例中，还有另一件同样著名的作品，它与杜乔的《庄严圣母子》直接相关，但属于另外的类型和媒介：西蒙尼·马蒂尼（Simone Martini）为锡耶纳市政厅主厅绘制的《庄严圣母子》（图5）。这件作品不是祭坛画，而是一幅政治规划图像；

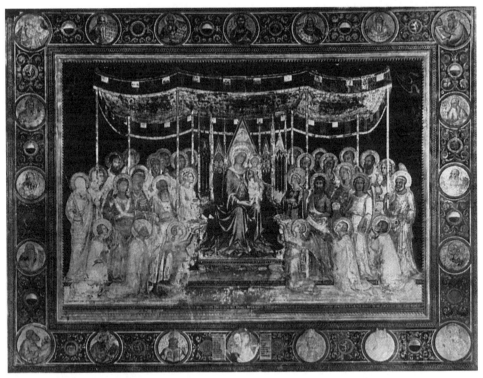

图5　西蒙尼·马蒂尼,《庄严圣母子》,1315年,锡耶纳,锡耶纳市政厅（照片:安德森）。

不是板面油画,而是湿壁画。这种媒介使作品不得不变成金色和蓝色的底色,并装配进宽阔的镶边框架中。人物的排布必须重新设计,因为祭坛屏中的多个部分、由边框环绕的坐标系没有了,这便产生了空间关系和人物立足点的问题。一个带有锡耶纳城市纹章的华盖定义并区隔出了舞台。其中也有新类型因素在起作用,表现为基本以教育为目的的图集中才会出现的一种寓意式的语言方式。人们必须借助铭文才能完整地推演出众位圣人和玛利亚之间的对话。圣人们的祈祷和天使敬献的鲜花分散了玛利亚的注意力,导致她与观者的交流还不如在其画像前集会议事的城市议员们所做的决定来得重要。为了表现出圣母玛利亚是锡耶纳真正的统治者,她被赋予了女王般的头冠。她怀中的孩子不是其被动的附属物,而具有一个新功能——使这幅画符合政治教育工具的功能:孩童耶稣通过手势和条幅上的铭文直接向议会成员发出命令。杜乔的板面油画和西蒙尼的湿壁画,两幅画看似相近,实际上却完全不同——不只是艺术家不同,功能也不同。让两者得以互相区分的语境,并不驻留在它们外部,而是紧紧融入其作品结构中。因此,它们

可以作为案例来说明对语境中的作品提问的成果和必要性，而不应当仅仅把作品看作艺术家个人全集或一种风格的发展。人们从一件作品中可以叙述出的历史，以及作品可以印证的历史，已不再是可以脱离形式来讨论的内容，而成为其艺术显现的一个维度。

注释和参考文献

［1］F. Léger, Fonctions de la peinture（《绘画的诸功能》）, hg. von R. Garaudy, Paris 1950, besonders S. 30 ff..

［2］E. R. de Zurko, Origins of functionalist theory（《功能主义理论的起源》）, New York 1957, S. 13; vgl. auch H. W. Janson (wie Anm. 6).

［3］Zurko (wie Anrn. 2), S. 165 ff., 183 ff..

［4］G. E. Lessing, Laokoon: oder über die Grenzen der Mahlerey und Poesie（《拉奥孔：或论诗与画的界限》）(1766).

［5］B. Berenson, Florentine Painters of the Renaissance（《文艺复兴时期佛罗伦萨的艺术家》）, New York/London ³1909, S. 16.

［6］H. W. Janson: Form Follows Function, or Does It? Modernist Design Theory and the History of Art（《形式服从于功能吗？现代设计理论与艺术史》）, Maarsen 1982.

［7］J. Burckhardt, Vorwort zur 2. Auflage der Architektur der italienischen Renaissance（《意大利文艺复兴时期的建筑》）, in: Gesammelte Schriften 6, S. 304. Vgl. N. Huse, Anmerkungen zu Burckhardts "Kunstgeschlchte nach Aufgaben"（《对布克哈特〈以任务为导向的艺术史〉的评注》）, in:Festschrift Wolfgang Braunfels（《沃尔夫冈・布劳恩菲尔斯纪念文集》）, Tübingen 1977, S. 157 ff..

［8］Burckhardt (wie Anm. 7) Bd. 6, S. 301, Bd. 13, S.229 f.

［9］H. Hager, Die Anfänge des italienischen Altarbildes（《意大利祭坛画的开端》）, München 1962; H. van Os, Sienese Altarpieces 1215-1460（《锡耶纳的祭坛画作品：1215—1460》）, Groningen 1984.

［10］文献节选：J. Pope-Henessy, The Portrait in the Renaissance（《文艺复兴时期的肖像画》）, Washington, D. C., 1966; Sti-lleben in Europa, Ausstellungskatalog Münster und Baden-

Baden 1980; H. E. Mittig/V. Plagemann, Denkmäler im 19. Jahrhundert. Deutung und Kritik (《19 世纪的纪念牌：释义与批评》), München/Passau 1972; K. Clark, Landscape into Art (《风景进入艺术》), Edinburgh 1949; N. Wolf, Landschaft und Bild. Zur europäischen Landschaftsmalerei vom 14. bis 17. Jahrhundert (《风景与绘画：欧洲 14—17 世纪风景画》), Passau 1984。

［11］H. Belting, Bild und Publikum im Mittelalter (《中世纪的图像和受众》), Berlin 1981.

［12］H. Belting/D. Eichberger, Jan van Eyck als Erzähler, Worms 1983.

［13］H. Belting, The New Role of Narrative in Public Painting of the Trecento (《文艺复兴 14 世纪公共绘画中叙事的新角色》), in: Studies in the History of Art (《艺术史研究》), 16, Nat. Gallery of Art in Washington 1985; H. Belting, Wandmalerei und Literatur im Zeitalter Dantes (《但丁时代的壁画与文学》), in: Poetik und Hermeneutik (《诗学与解释学》) XII, München 1986.

［14］H. Belting, Giovanni Bellini. Pietà. Ikone und Bilderzählung in der venezianischen Malerei (《乔瓦尼·贝里尼：〈哀悼〉——威尼斯绘画中的圣像与绘画叙事》), Frankfurt a. M. 1985. Wichtig in diesem Zusammenhang: S. Ringbom, Icon to Narrative (《图像与叙事》), Åbo 1965; M. Baxandall, Painting and Experience in 15th Century Italy (《15 世纪意大利的绘画与实验》), Oxford 1972.

［15］FunkkollegKunst, Hg. W. Busch, in Verb. Mit T. Buddensieg, W. Kemp, J. Paul und T. Lahusen, Studienbegleitbriefe mit Texten (《研究通信》) hg. vom Deutschen Institut für Fernstudien an der Universität Tübingen, Weinheim/Basel 1984/85; 此文献也曾以专著形式出版：W. Busch (Hg.), Funkkolleg Kunst. Eine Geschichte der Kunst im Wandel ihrer Funktionen (《艺术讲座：艺术功能之变迁史》), München 1997。

［16］Léger (wieAnm. l) S. 112.

［17］Correspondance de Nicolas Poussin (《尼古拉·普桑通信集》), Paris 1911; A. Blunt, Nicolas Poussin (《尼古拉·普桑》), Washington, D. C., 1967, S. 223 f.; W, Kemp, in: Funkkolleg Kunst, Studienbegleitbrief (《艺术讲座，研究通信》) 3 (wie Anm. 15), S .20 ff.; Zur Sozialgeschichte der Kunst in Poussins Zeit (《普桑时代的艺术社会史》), F. Haskell, Patrons and Painters. Art and Society in Baroque Italy (《赞助人与画家：意大利巴洛克时期的艺术与社会》), New Haven ²1980.

［18］Correspondance (《尼古拉·普桑通信集》)(wie Anm. 17), S. 21.

［19］这些表达出自维也纳大学艺术史中心留存资料的笔记，可获知这些资料要归功于芝加哥的玛格丽特·奥林 (Margaret Olin)。关于阿洛伊斯·李格尔参见：Gesammelte

Aufsätze (《论文全集》), hg. von K. M. Swoboda, Wien 1929; Historische Grammatik der Bildenden Künste (《造型艺术的历史语法》), hg. von O. Pächt, Wien 1966; M. Iversen, in: Art History (《艺术史》) 2, 1979, S. 62; M. lmdahl, in: Festschrift Max Wegner (《马克斯·魏格勒纪念文集》), Münster 1962, S. 119; M. Podro, The Critical Historians of Art (《批判的艺术史学家》), New Haven 1982。关于接受美学参见: W. Kemp, Der Anteil des Betrachters. Rezeptionsästhetische Studien zur Malerei des 19. Jahrhunderts (《观者的参与: 19 世纪绘画之接受美学研究》), München 1983。

[20] M. Fried, Absorption and Theatricality. Painting and Beholder in the Age of Diderot (《专注性与戏剧性: 狄德罗时代的绘画与观众》), Berkeley/Los Angeles/London 1980. 另一文献讨论艺术在荷兰地区的功能问题: S. Alpers, The Art of Describing. Dutch Art in the 17th Century (《描述的艺术: 17 世纪的荷兰艺术》), Chicago 1983. 关于绘画的自我反思参见图录: La peinture dans la peinture, Dijon 1983。

[21] N. Pevsner, Academies of Art Past and Present (《艺术学院的过去与现状》), Cambridge 1940 und New York 1973.

[22] 可参见: W.Busch, Nachahmung als bürgerliches Kunstprinzip. Ikonographische Zitate bei Hogarth und in seiner Nachfolge (《模仿作为一种市民性的艺术标准: 霍加斯及其后继者的作品图像摘引》), Hildesheim 1977; K. Herding/G. Otto (Hg.), Karikaturen. Nervöse Auffangsorgane des inneren und äußeren Lebens (《漫画: 内在与外在生活的神经接受器官》), Gießen 1980; The Indignant Eye. The Artist as Social Critic in Prints and Drawings from the 15th Century to Picasso (《愤怒的眼睛: 从 15 世纪到毕加索, 艺术家在印刷品与绘画中作为社会的批判者》), hg. von R.E. Shikes, Ausstellungskatalog Boston 1969, [2]1980。

[23] E. Panofsky, Grabplastik vom alten Ägypten bis Bernini (《从古埃及至贝里尼时期的墓葬雕塑》), Köln 1964; A. Erlande-Brandenburg, Le Roi est mort (《国王已死》), Genf 1975; K. Bauch, Das Mittelalterliche Grabbild (《中世纪的墓地画》), Berlin 1976.

[24] Anm. 9。

[25] H.Hager (wie Arnn. 9), S. 94 ff.; D. Blume, Wandmalerei als Ordenspropaganda (《壁画作为修会的宣传工具》), Worms 1983, S. 13 ff.。

[26] J. White, Duccio: Tuscan Art and the Medieval Workshop (《杜乔: 托斯卡纳艺术与中世纪的工坊》), London 1979; J. H. Srubblebine, Duccio di Buoninsegna and his School (《杜乔·迪·博尼塞尼亚与他的画派》), Princeton 1979; A. Perrig, Formen der politischen Propaganda der Kommune von Siena in der ersten Trecento-Hälfte (《14 世纪上半叶锡耶纳社区

的政治宣传形式》), in: Bauwerk und Bildwerk im Hochmittelalter (《中世纪盛期的建筑和雕塑》), hg. von K. Clausberg u.a., Gießen 1981, S. 213 ff.; H. Belting, The "Byzantine" Madonnas. New Facts about their Italian Origin and Some Observations on Duccio (《"拜占庭"的玛利亚：关于其意大利真迹的新证据以及一些有关杜乔的考察》), in: *Studies in the History of Art* (《艺术史研究》) 12, Nat. Gal. of Art, Washington 1982, S. 7 ff.; F. Deuchler, Duccio (《杜乔》), Milano 1984; H. van Os (wie Anm. 9), S. 39 ff..

［27］可参见：H. van Os (wie Anm.9), S. 12 f. und 109 ff.。

［28］可参见：J. H. Scubblebine, Guido da Siena (《锡耶纳的圭多》), Princeton 1964, S. 72 ff.; und Lit. in Anm. 26。

［29］F. Deuchler (wie Arnn. 26), S .216 Nr. 14.

［30］H.Hager (wie Anm. 9), Abb. 162.

［31］Deuchler (wie Anm. 26), S. 26 mit weiterer Lit.

［32］H. van Os (wie Anm. 9), S. 64.ff.; Deuchler (wie Anm. 26), S. 216 Nr. 10.

［32a］C. Gilbert, Peintres et menusiers au début de la Renaissance en Italie (《文艺复兴早期的画家与宫廷抒情诗人》), in: *Revue de l'Art* (《艺术评论》) 37, 1977, S. 9ff; J. Gardner, Fronts and Backs: Setting and Scructure (《前与后：布景与结构》), in: Atti del XXIV Congresso lnteroazionale di Storia dell'Arte (《第 24 届国际艺术史大会记录》), Bologna 1979.

［33］关于锡耶纳主教座堂的历史和正立面的原貌，可参见：A. Middeldorf-Kosegarten, Sienesische Bildhauer am Duomo Vecchio. Studien zur Skulptur in Siena 1250-1330 (《锡耶纳大教堂的雕塑：对 1250—1330 年间锡耶纳雕塑的研究》), München 1984。

［34］这方面可参考关于乔凡尼·皮萨诺（Giovanni Pisano）的丰富文献。

［35］可参见：E. Borsook, Mural Painters of Tuscany (《托斯卡纳的壁画家们》), Oxford 1960, S. 132; E. C. Southard, The Frescoes in Siena's Palazzo Pubblico 1289-1539 (《锡耶纳市政厅的湿壁画：1289—1539》), 1979; A. Cairola/E. Carli, Il Palaz.zo Pubblico di Siena (《锡耶纳市政厅 2 号》), Rom 1967; und die Lit. zu Simone Martini。

Alpers, S., The Art of Describing. Dutch Art in the 17th Century (《描述的艺术：17 世纪的荷兰艺术》), Chicago 1983 (deutsch Köln 1985).

Antal, F., Florentine Painting and Its Social Background (《佛罗伦萨绘画及其社会背景》), London 1947.

Baxandall, M.: Die Wirklichkeit der Bilder. Malerei und Erfahrung im Italien des 15 (《绘画

的真实性:15世纪意大利的绘画与体验》). Jh., Frankfurt a. M. 1983.

Baxandall, M., The Limewood Sculptors of Renaissance Germany（《德国文艺复兴时期的椴木雕刻家》), New Haven 1980.

Belting, H., Bild und Publikum im Mittelalter（《中世纪的图像和受众》), Berlin 1981.

Belting, H., Giovanni Bellini. Pietà. Ikone und Bilderzählung in der venezianischen Malerei（《乔瓦尼·贝利尼：〈哀悼〉——威尼斯绘画中的图像与绘画叙事》), Frankfurt/Main 1985.

Belting, H., Wandmalerei und Literatur im Zeitalter Dantes（《但丁时代的壁画与文学》), in: Poetik und Hermeneutik（《诗学与解释学》) XII, München 1987, 53-79.

Belting, H., Vom Altarbild zum autonomen Tafelbild（《从祭坛画到无名的木版画》), in: W. Busch (Hg.), Funkkolleg Kunst（《艺术讲座》) I, München 1987, S. 155-182.

Burckhardt, J., Vorwort zur 2. Auflage der Architektur der italienischen Renaissance（《意大利文艺复兴时期的建筑》), in: Gesammelte Schriften 6, S. 304.

Gardner von Teuffel, Ch., Lorenzo Monaco, Filippo Lippi und Filippo Brunelleschi: die Erfindung d. Renaissancepala（《文艺复兴时期的发明》), in: Zeitschrift für Kunstgesch（《艺术史杂志》), 45, 1982, S. 1-30.

Gardner von Teuffel, Ch., Raffaels römische Altarbilder: Aufstellung und Bestimmung（《拉斐尔的罗马式祭坛画：建立与确定》), in; *Zeitschrift f. Kunstgesch*（《艺术史杂志》), 50, 1987, 1-45.

Hager, H., Die Anfänge des italienischen Altarbildes（《意大利祭坛画的开端》), München 1962.

Haskell, F., Patrons and Painters: Art and Society in Baroque Italy（《赞助人与画家：意大利巴洛克时期的艺术与社会》), London 1962.

Hueck, I., Stifter und Patronatsrecht. Dokument zu zwei Kapellen der Bardi（《捐助者与赞助人权利》), in: *Mitteilungen des Kunsthist*（《艺术史通信》). *Inst. in Florenz* XX, 1976, S. 263-270.

Janson, H. W., Form Follows Function, or Does It? Modernist Design Theory and the History of Art（《形式服从于功能吗？现代设计理论与艺术史》), Maarsen 1982.

Kemp, W., Masaccios, "Trinität" im Kontext（《马萨乔：语境中的"三位一体"》), in: Marburger Jahrbuch für Kunstwissenschaft（《马尔堡艺术学年鉴》) 21, 1986, S. 45-72.

van Os. H., Sienese Altarpieces 1215-1460（《锡耶纳的祭坛画作品：1215—1460》), Groningen 1984.

van Os, H., Painting in a House of Glass: The Altarpieces of Pienza (《一个玻璃屋中的绘画：皮恩扎的祭坛画》), in: *Simiolus* (《荷兰艺术史季刊》) *17*, 1987, S. 23-38.

Puttfarken, Th., Maßstabfragen: Über die Unterschiede zwischen großen und kleinen Bildern (《尺度的问题：有关绘画大小的区别》), Hamburg 1971.

Rosand, D., Painting in Cinquecento Venice: Titian, Veronese, Tintoretto (《威尼斯 16 世纪的绘画：提香 / 委罗内塞 / 丁托列托》), New Haven 1982。Swoboda, K. M. (Hg.): zu A. Riegl (1858-1905) (《里格尔相关文论 （1858—1905）》), Gesammelte Aufsätze, Wien 1929.

de Zurko, E. R., Origins of functionalist theory (《功能主义理论的起源》), New York 1957.

第十一章
艺术作品和观看者：接受美学的切入点

沃尔夫冈·肯普

导　言
相近的研究
接受美学的任务
路径条件
接受预设
个案分析：尼古拉斯·梅斯《偷听的女子》

导　言

"K为好奇心所驱使，走进旁边的一个小礼拜堂，登上几级台阶，走到一列低矮的大理石围栏跟前，探出身去，掏出手电筒，照着祭坛画，想看看到底会产生什么效果。手电筒的光亮在画面上来回移动，好像是一个不速之客。K首先看见的——部分是猜出的——是画幅边缘画着一位身材魁梧、披着盔甲的骑士。这位骑士手握剑柄，剑刃插在光秃秃的地里，那儿除了一两株草以外，什么也没长。骑士似乎在聚精会神地注视着一个正在他眼前开展的事件。令人纳闷的是，他为什么非得站在原地止步不前，而不走到事发地的近旁去。也许他是被指派在那儿站岗的。K已经很长时间没看画了，他久久端详着这位骑士，尽管手电筒发出的微微发绿的光亮使人眼酸。他移动着手电筒，照亮祭坛画的其他部分，才发现画的是基督入墓，显然是最近画的，但是风格却和通常所见的几乎一样。他把手电筒放进口袋，回到刚才坐的地方。"1[1]

1　弗兰茨·卡夫卡：《变形记：卡夫卡中短篇小说集》，钱满素、袁华清译，时代文艺出版社，2018年，第204页。——译注

出自弗兰茨·卡夫卡《审判》中的这段引文，其实已道尽了接受美学的构成——它依托于什么，又致力于什么。要有一件艺术作品，即一幅画；要有一个地点，即在一个教堂里，在一个小礼拜堂里并且在祭坛上；要有一个观看者，他想要看这幅画，并且付出相应的努力。他被支配着，经历着作为观看者的特殊当下和历史，这不仅出自他和作品共同所处的环境，也是出于内心的预设。也就是说：艺术作品和观看者会在某些条件下相遇；它们在实际操作中并不是纯粹孤立的个体。正如观看者接近作品一样，作品也遇见观看者，并做出回应和认可他的行为。观看者首先经历的是一个观察者的角色、一次特殊的情况，同时幸好接受美学最重要的前提已经注明，作品中预置好了接受观看的功能。按照上面引文的描述，人会因为观看事件本身而进行更久的逗留，而内容和风格未必是吸引观者的关键。

相近的研究

接受美学从 20 世纪 60 年代末开始被确立为文学研究的手段[2]，其领导者是所谓的康斯坦茨学派，以及主要代表人物汉斯·罗伯特·姚斯（Hans Robert Jauss）和沃尔夫冈·伊瑟尔（Wolfgang Iser）。与之相比，艺术史确立这一方法花费的时间更长一些，不过早在 1910 年左右就有了一些有趣的先期工作。[3]然而这是一段散乱的历史，并没有建立起传统，而是一系列重复的努力，并且不被大众艺术理念的基本要求接受，因为按照这种要求作品只能从它自身，或者从生产过程、生产者的角度来理解。我们略过这些史前史不谈，而集中来看一看，一种追问艺术作品中所含的观看者元素的艺术史方法在今天的前景和任务。

接受美学不认可自己的领域掺杂太多别的方法，它与一些其他方法处于激烈的竞争中，这些方法也在艺术史中由来已久，必须加以区分。它们都可以统归于关键词"接受史"之下，并分为三组：

1. 当我们通过不同时代和艺术地区来追索**艺术表达的历程**，这种艺术学的研究方向是从接受史角度出发的。它关注的是艺术通过艺术本身进行的留传和重新接纳；奉行实证主义原则来确定数据，证明影响。遵循进一步的研究兴趣，它还

会研究选择特定母题时的决定性原因,研究范本和摹本之间的差异。[4]

2. 与上面探求艺术内在性的做法不同,**文学性的接受史**离开了图像艺术的媒介。它的材料是观看者和使用者对艺术作品做出的文字的(或少数情况下口头的)反应。如果不是出于明确的文学史目标(如编写艺术批评、艺术文献等),人们一般会期待用这类研究来了解鉴赏史,并认识艺术生产和艺术批评之间的相互影响(在最宽泛的意义上而言)。[5]

3. **鉴赏史**(Geschichte des Geschmacks)本身是接受研究中的这样一种类型:它研究艺术作品在艺术交易、艺术掠夺和收藏活动中产生的现实接受。不过这个切入点应该被看作一个完整框架的一部分,其研究对象是艺术接受的机构性形式。艺术收藏的历史在这一宽泛的框架内囊括了收藏、博物馆、展览、画廊、艺术市场等机构的历史,此外还有艺术作品展示和介绍的历史,以及对艺术作品机构化行为的研究。这一整个研究领域目前仍有待开发。[6]

接受美学还必须和**接受心理学**之间划出一条分割线。接受心理学把观看者作为研究中心,认为观看者和作品之间发生的事情是纯粹心理性的。知觉心理学和接受美学共同的观点是,作品本就着眼于通过观看者获得主动的补充,使双方产生对话。不过这个观点让观看者停留在感知器官-形式-形象的层面上,必然会导致忽略历史性的做法;更确切来说,就是把接受过程从接受的环境中抽离出来。比起形式表达所能传达的讯息,艺术作品和接受的情况其实还能够向观看者提供更多、更特别的信息。而观看者靠近艺术作品时,动用的也不只是他的眼睛。[7]

接受美学的任务

接受美学从上述相近学科的工作中获益良多,并且希望能够做出回馈。它特别期待能够从艺术欣赏的机构的历史出发来研究艺术史。从历史角度进行研究的知觉心理学也可以助益接受美学的研究。知觉心理学可以指明过去历史上有哪些关于感知的理论是有效的,又有哪些曾经指导过艺术家的努力,使其在形式的基本层面上能富有成效地创作艺术作品。不过相近和合作的关系并不能掩盖学科之间原则性差异的存在。上述几个方向都可以声明自己有权代表真正的**观看者研究**

或者**受众研究**。它们的兴趣点在于人，也就是**真实的观看者**，无论这个人是从前辈那里学习作品的艺术家、评鉴作品的批评家、收购作品的收藏家，还是单纯从艺术作品中接收光学反应的普通人。除此之外，观看者研究还可以调查基于接受者审美行为发展的艺术机构。而接受美学的研究，在本章的理解中是以作品为导向，探索**隐含的观看者**，即作品中的接受观看的功能。作品是"为某人"而创作的，这个认知并非艺术史某个小分支的后期认知，而是艺术史诞生伊始就有的本质要素。每件艺术作品都有一个"收信人"，并设计了自己的观看者。艺术作品以此让渡出两个信息，它们从宏观视角来看或许是一样的：艺术作品通过与我们的交流，会展现出它在社会中的位置和影响范围，以及它自身。因此接受美学（至少）有三个任务：（1）认识艺术作品与我们发生联系的标志和手段；（2）从社会史角度解读这些标志和手段；（3）从作品自身的美学观点出发去解读这些标志和手段。在此有必要指出艺术交流的一个特别之处：作者和接受者不会像日常面对面交流那样有直接的交集。"作者和读者（或观看者）互不认识，对彼此**只能设想**。双方对真实的个体进行一种抽象，就好比他们处于现实的对话中一样。"[8]几乎可以肯定，抽象作用中会涌入一种投射，也就是说艺术的功能和作用中的历史性、社会性理想图像会参与进来。无论何时，接受美学总是把艺术针对观看者发出的材料、呼吁和信号，理解为一种运用艺术理论或艺术政治的外在表征。

路径条件

并不是只有艺术作品才拥有与观看者对话的权力。在接触到作品之前，观看者就已经在事先设计好的领域内活动了。因此我们必须区分（外在的）**路径条件**和（内在的）**接受预设**。

艺术学的对象无论属于哪种类型都是一个物质性的存在，它需要各种周密的安排，即广泛存在于空间、时间和社会中的展示形式。外在的路径条件指的是，例如城市规划之于一个建筑物，或建筑物之于图像和雕塑作品。艺术社会学方面的路径条件指的是，例如宗教礼拜或艺术观赏的仪式。人类学方面的路径条件指的是，例如个人或社会对艺术观赏的易接受程度（Prädisposition）。接受美学会十分严肃地

对待一个任务,即把艺术作品还原到最初的环境中。对接受美学来说,这种重构工作不是第一个准备步骤,而是其重要成果。人文学科中有一个被称为"语境主义"(Kontextualismus)的大型运动。作为该运动的一部分,接受美学力图帮助重新唤醒历史现象统一体的意义。格雷戈里·贝特森(Gregory Bateson)描述道,一般情况下对艺术的介绍就像小学生的语言课指导一样:"人们对孩子们讲,'名词'就是'一个人物、地点或者事物的名字','动词'就是指'一个动作',等等。也就是说,人们在孩子们敏感的年纪教导他们,定义事物的正确方法是确定它自身可能是什么,而不是探究它与其他事物的关系。""今天应该改变这一切。人们可以对孩子们讲,名词是一个与谓语产生特定关系的词,一个动词会与名词也就是它的主语有特定的关系,等等。关系可以开始作为定义的基础……"[9]如果严肃地认为艺术也属于人类交流方式的范畴,那么也应该承认:"一切交流都需要语境,没有语境就没有含义;语境还可以传达含义,因为语境也有不同类别。"[10]

之所以还需要提醒这些不言自明的规律,是因为近代艺术中艺术机构和艺术科学常常结成邪恶的联盟,目标在于将艺术的对象表现为不与外界发生关系的单子(Monade)。虽然近代的许多艺术作品确实并不是为一个确切的地点或接受者创作的,但并不影响上述说法。在阐释时要考虑开放的接受状况,与考虑一件作品置于何种环境一样富有启发性。至于那种已经失去了原始环境的作品,可以大而化之地说,新的安排永远不能完全割裂旧有关系。历经二百年的艺术史学科发展后,作品可能已经被剥离了环境,除去了外在的展现形式,甚至完全被做成了展品,但无论如何还是会残存一些能够再一次定位作品与观看者的**语境的标记**。接受美学作为一种历史研究方法,有义务重构原始的接受状况。通过这种方式,接受美学能够避免自己被排除出艺术观赏方法的范畴,同时也避免了艺术作品被孤立起来。

再一次回到这一节的开头:我们从观看者的角度称为"路径条件"的事物,从艺术作品的角度可以称为"显现自身的条件"。作品对自身在空间上和功能上的语境做出反应,凭借的是它的媒介特性、大小尺寸、对象形式、所塑造出的"内外"之间的边界或过渡、内在标准、完成情况,以及空间设置,即它如何延伸外在的空间并安置观看者。所有这些传达讯息的形式都是固定习俗的一部分,或出自实践之必要性。正如在路径条件的框架下无法得出专属于某个观看者的个体反

应方式，这些外在的准备措施也不能——或仅在极少情况下，可以理解为某个作品专属的或艺术家专属的安排。（当然，改变基本结构的极少情况也要严肃对待，因为它或许代表了接受模式的彻底转变。）接受美学的阐释所背负的特殊任务，就存在于"语境"和"文本"的交接处，正是在这个地方，作品以自己的内在潜能开启了与周边环境以及观看者的对话，表达自我。

接受预设

前文已经提到，与面对面的交流相比，艺术作品引发的是一种不对称的交流。这个结论是相对的，因为交流理论中不存在完全的不对称性——总是会承认有一个对手存在，总是会谈到一个共同的参考系。在美学交流中，相对的不对称性是一种驱动力，驱动作品不仅要通过必然被观看者注意到的外在预设来安置他，还要刺激他、激励他，使他参与到作品的建设中。具体的方式就是让观看者参与到图像内部的交流中，更确切地说，是他要仅仅作为观看者而非角色参与到交流中。**图像内部的交流**，我们一般称为表现、构图、情节等，由以下部分组成："给出符号的人、符号代表的事物，以及人在画面上的创作经过——它本身就是一种交流，或者至少有交流参与其中，又或属于交流的对象。"[12] 与日常交流的大部分形式不同，内在的美学交流必须在观看者的见证下发生。"特定的形式会被加到媒介中，它可以组织观看者的感知，组织观看内在交流的方式；内在交流会被**展示**出来，不仅表明它在没有观看者参与时所表示的含义，也表明在观者存在的情况下它会获得一种额外的含义。"[13]

使用造型手段能够打开并展示内在交流，如果内在交流直接指向一位观者，那么这种造型手段可称为**接受的预设**；如果它面向开放的反应，那么其构造手段可称为**接受的供应**。不过这里真正到位的表述是"隐含的观看者"——内在的定向已预测了观看者，并成为作品的一种功能。下面将阐述几种定向的形式：

首先要研究处于画面内在交流中的人与物如何彼此建立联系，并以此将观看者牵涉进来或者（表面上）排斥出去。这就是所谓的"叙述"（希腊语 diegesis, 意为详尽的解释）。"叙述"解释了情节主体在画布表面以及透视空间内的分布，

它们互相之间以及与观看者的相对位置，他们的姿势和目光交流。简而言之，就是作品的指示性布置，即定位和指示的方式。[14]

艺术史上的许多作品拥有着不同角色，它们在某种程度上脱离了画面的内在情节联系，而被列入到观看者一边：如定义身份主体、观看者在画面中的化身、**个人视角**的代表者。它们可以直接针对观看者，也可以作为角色凝视观看者，或指示观看者，或指示某物，因为它们本来就属于接受预设的范畴；它们也可以更隐晦地行事，引导观看者注意事件，向观看者推荐自己的视角或把观看者纳入自己的行列中；还有第三种可能，它们可能不在画面表现的关联中，然而也不直接属于观看者一方，它们作为反射或转移视线的角色，更像一个指示或指引本身。[15]

对**图像剪辑**的选择也会极大地影响观看者的行为。虽然15世纪时图像就以剪辑的形式出现了，但直到17世纪这种现象才逐渐被广泛接纳为一种既成的现实。不过在15世纪之前和之后很长的一段时间内，另一种行之有效的做法是：把客体塑造为图像，这种做法也同样重要。在这一立场上可以认为，完整的形式构建并不需要由观看者来补全不可见的部分。这大概也可以是一种对观看者的规定方式，不过事实上，每一种艺术活动都意味着分界，并通过分界来定义自身。[16]

安置观看者的经典方法毫无疑问是各种形式的**透视**，包括早期的先驱形式（含义透视[I]、翻转透视[II]）、几何学的方案和后期的衰落形式。通过透视或者画面整体的空间布置，观看者被安排到与画面的某种关系中，或被带入某个位置——这一点通过外在的定位手段也可以达成。透视不仅能够做观看者空间和图像空间之间的中介，还能调节接受者获取内在交流时的位置，即调节画面的表现。[17]

在关于接受观看功能的分类中的最后一项，是一个最难的、无法通过定义来解释的类别，它可以与前文提到的多种多样的联系一起研究。文学史中有"空位"（Leerstelle）[III]的概念，美学中有"不确定之处"（Unbestimmtheitsstelle）的概念，两者都想表达艺术作品中并没有面面俱到的完整性，它通过观看者才能获得圆

I 画中角色和物体的大小由它自身的含义决定，而不由空间几何关系决定。——译注

II 出现在古代洞穴岩画、古埃及艺术中，不注重景深、立体等效果，而按照特定的艺术观念组合物象，比如可以同时表现事物的正面和背面。毕加索等立体派艺术中也有这种透视法出现。——译注

III 最早由沃尔夫冈·伊瑟尔在他的文学理论中提出，见1972年出版的《隐含的读者》（*Der implizite Leser*），成为接受美学的基本概念。——译注

满。这种不完整同时也是建设性的、指向性的,并不是说我们要补全每一个画中人物看不见的背面,或者在想象中延续一条被画框打断的路。在这方面日常的感知与美学的感知没有什么不同。艺术作品提升了对连贯性的要求——于是作品中的"空位"就成了重要的关节点或者思想构造的诱因。后面这段论述指的是文本,不过也很容易应用到图像上:"空位的功能就像不同表达视角中'设想出的铰链',是文本段落各自得以互相链接的前提条件。空位显示出一种留白的关系,借此打开了特定的位置,任由读者的想象进驻。当人想象出这类关系时,空位就'消失'了。"[18]故它也可以算作"文本和读者互动的一个基础"[19]。

个案分析:尼古拉斯·梅斯《偷听的女子》

我们的接受美学作品分析就从一幅引人注目的素描(图1)开始,长期以来它被认定为尼古拉斯·梅斯(Nicolas Maes,1632—1693)的作品。[20]画面上所

图1 尼古拉斯·梅斯,《偷听的女子》,约1655年,哈佛,艺术博物馆。

见不多：一重帘幕占据了整个画面右半边，一个明显是女性的形象处于室内环境中，倾斜朝右，朝向帘幕背后隐藏的事物。令人惊奇的是，这幅内容极尽简略的图画成了另一幅标注为 1655 年的油画（见第八章，图 1）的初稿，使得观看者更容易看清一切。[21] 在这里，女性形象化为女仆，她从地下室上来，藏身于楼梯转角处，明显正在偷听画面背景中另一个房间里发生的事。做一个更长的图像志外延可以确认并拓展这个含义：梅斯曾经画过十几张以"偷听的女子""偷听的男子"或"被偷听的情侣"为主题的画，[22] 这是他在风俗画领域最成功的表达，其模式在各个作品中只做细微修改。《偷听的女子》画面布局和接受美学意义上的中心是那位偷听的女子，她明显属于那类转化成人物的观察引导者，也就是说属于个人视角的范畴。女子透过画面与我们直接进行视线交流，并以狡黠的微笑和提示人保持安静的手势告诉我们，要与她行动一致，以此把事件引向她那侧。画中人指引观看者参与到画面中的建构作用在这里达到了最高程度的"提供互动"——必须强调这一点，以免从这个特殊案例中得出一些普遍性的结论。绘画中是否允许有与观看者的直接交流，取决于一般行为规范中的艺术惯例，而其中相关联的方式还有待研究。不过这不是对图像最高准则的根本规定，因为图像总是会暗示观看者的存在。

偷听的女子指示我们进一步去做的行为，是偷窥狂的行为，经过媒介适应性的转换，我们看得见的，偷听的女子看不见，我们听不见的，偷听的女子却听得见；除了她这一共犯者，画面上的其他人都看不见我们。这样一来，偷听的女子——这一人格化的发射器向观看者的接收点上同时输送了两种信息：一是特别的行为视角，一是向视觉欲望的媒介转换。从中可以清楚地看到，当画面的内在交流的一部分变成接受预设时会发生什么。我们几乎以为画中女子将要放弃偷听，因为她是那样强烈地关注着我们。双重角色需要付出一定的代价，这里就显现出了作品与观看者关系过界所引发的争议点。

偷听的女子的任务，是要让我们参与到一个她和我们都没有参与的交流中，于是这件作品变得特别有代表性。前文出现的一个句子与这幅画正好吻合，同时还能指出是什么决定了被观看的图像（美学感知）和被偷听、被暗中观察的日常事物（偷窥狂行为）之间的区别。正如前文所强调的，图像内部的交流会**被展示**出来，"不仅表明它在没有观看者参与时所表示的含义，还表明它在观

看者存在的情况下所获得的一种额外的含义"。而偷窥狂的情况正好相反：对偷窥狂来说，情境的额外含义正是由于参与其中的角色并不知道偷窥狂的存在。所以偷窥情境在画上是不可能重复上演的，可能的仅仅是对它的表现，梅斯的画的命名正是源自这种不同之处。我们也许可以称之为对这一主题的加速进入（Engführung）。偷听的女子被我们看见，并且简直在挑逗我们的感知，这一点从根本上改变或者说妨碍了她的状态。她的"额外的含义"根本上来自她能看见我们，并能被我们看见，我们与她之间有一种美学感知的关联。于是乎，把这一油画命名为"偷听的女子"而非"被偷听的情侣"或同类名字，是合乎逻辑的。因为画面所表现的首先是偷听的行为，而非被偷听或偷看的互动。梅斯为这一主题所作的所有变体中，我们所选的两幅作品表达得最为清楚。偷听的女子意味深长地呈现了什么？在素描中什么都没有，我们什么也看不见；在油画中也只能看见很少——帘幕总是挡在前面。

帘幕通过艺术错觉的手法被表现为挂在画面前方，暗示我们应该把它算作艺术作品之外而非内在的装置。帘幕的处理把我们引向了其实应该放在路径条件或曰出现条件那里讨论的事物。我们讨论的是一幅板面油画，它的功能是装饰住宅或者陈列室的墙面。真实的、不是画出来的挂帘，或者更宽泛意义上的艺术作品的遮盖，跟图画本身一样古老。[23]宗教艺术通过揭示和隐藏的辩证法来发挥作用，如圣像画会隐藏在圣礼、圣龛、墙面、罩子、图画的挂帘或多翼祭坛中，只在盛大的节日中才会被打开以展示内部。最早的世俗图像收藏家可能直接采纳了这种做法；也许他们也对新的世俗艺术的危险光辉感到害怕。奥地利的玛格丽特（Margarete von Österreich）[1]是北方最早的艺术收藏家之一，按照1530年索引目录的描述，她的财产中有数百件油画藏品的编目，而其中只有很少一部分是"没有遮挡和遮盖的"（sanz couverte ne feuillet）。[24]随着世俗的图像使用和收藏事业的拓展，遮盖图像的各种可能中仍旧保留着帘幕，并且超越国界——在罗马或是安特卫普都可以找到它的踪迹。17世纪表现肖像画收藏室的绘画表明，总是有些画会装配上此类挂帘（图2、图3）——出于保护和增加美学魅力的目的。[25]

I 玛格丽特（1480—1530），哈布斯堡家族成员，曾被封为阿斯图里亚斯女亲王和萨伏依女公爵，15世纪重要的艺术赞助人。——译注

图2　威廉·范·海克特，《凡·德尔·黑斯特的收藏》，1628年，安特卫普，鲁本斯故居（照片由博物馆提供）。

图3　图3 截选细节，所展示的画作带有撩开的帘幕。

最早被画出的帘幕出现在 1644 年,是在伦勃朗的一幅小尺寸的圣家庭图像中,梅斯曾多次复制这幅作品。[26] 在此之后的二三个世纪中,绘制出的富含错觉的帘幕和边框不断累积,两者都出现在已提及的梅斯的油画中,而且两者早在梅斯所复制的伦勃朗作品中已经有了。绘制出的帘幕援引了当时收藏事业中流行的做法,但是这并不能解释一切。正因为帘幕是画出来的,它在某种程度上增强了作品的**语境凸显性**,从而不仅把图像带入了收藏厅,也把收藏厅带入了图像。画出的帘幕让作品变成了一个**戏法**(Kunststück),虽在我们眼中不一定如此,但在作品早先的所有者和观看者眼中它一定意味着巨大的升值,并且把作品首次提升到了收藏品整体这一水准的论证层面。假象、错觉、视觉欺骗、奇袭都是收藏品极其重要的特质:充满艺术性的椅子,让天真的使用者坐下之后再也无法起来;高脚杯,向内倾倒时可疑的液体不断升高或保持不动;图画,看起来像是人画的,却出现在石头或树木的截面上;静物,被表现的对象栩栩如生,然而只是画出来的。它们并非想展示假象,而是要揭开假象,让观看者否定错觉,并从这一契机中挖掘惊奇和欢笑,最重要的是引发讨论,也就是关于表象和本质之间多种现实模式的不休的争论。笔者强调这一点是要刻画出这样一种观看者类型,他不着眼于凝视静思,而着眼于对话,着眼于与同伴之间的交流,以及与作品之间的、作品也能主动参与的交流。画出来的帘幕所具有的不同意义彼此交叠在一起:图像将其语境打造为一种标记(外在的展示必须从作品自身开始就参与构造),同时也上升为一种表达水准(艺术即戏法);图像通过充满艺术性的向内引用吸引人们的特别关注,以此来认可相关语境(收藏室墙面上众多图画之间的竞争);并且图像让观看者思考、行动(表现假象,揭开假象)。

梅斯在作品上还赋予了一个功能,即标注了美学感知和非美学感知之间区别的体系定点。他利用外在的接受手段,也就是充满艺术性地再现帘幕,来推进观看者和画面情节之间同样充满艺术性的论证。也就是说,他把外在手段引向内部。这在艺术发展历史上不乏证据:画出的帘幕带来的语境标记其实就是路径条件的一种缩略形式,一种对曾经属于审美"外围"领域的丰富世界的小小回忆。现在这些外围的部分也旗帜鲜明地向"中心"功能化了。在梅斯的素描中,帘幕遮住了一切可以看或听的事物,大胆地留下了大片空白,我们几乎要靠自己的想象来填补一切。空白在不同的图画中效果也不同。按照上文提及的沃尔夫冈·伊瑟尔

的表述，这片空白代表各个段落的互通性，从中可以产生确定或不确定的部分。帘幕被拉开到刚好可以看见一半被偷听场景的地步：一位女性站在桌子后面，她撑在髋部的手臂和歪着的头都表明她正在责备对方。如果我们顺从偷听女子的强烈暗示，准备拉开画面右半边的帘幕，或产生了拉开看看的念头，那么留白就消失了，我们真的成了偷听女子的共犯。这办不到，或者说这"只是念头"，我们因艺术的仁慈"只有"这幅画而已。所有这些解释都让帘幕变得引人注目，作为掩盖和揭示的日常用具，它同时也在双重意义上属于艺术：它既是绘画的素材，同时作为被画出来的帘幕也是自身的象征。

注释和参考文献

[1] Franz Kafka, Die Romane (《小说集》), Frankfurt a. M. 1965, S. 426 (Der Prozeß, 9. Kap.).

[2] 见参考文献"文学研究中的接受美学"部分。

[3] 关于艺术学视角的历史参见：Kemp, S. 10 ff., und Der Betrachter im Bild, Einleitung. 见参考文献"艺术学中的接受美学"部分。

[4] 见参考文献"邻近的研究视角"部分。

[5] 同上。

[6] 同上。

[7] 同上。

[8] Link, S. 12.

[9] G. Bateson, Geist und Natur. Eine notwendige Einheit (《精神与自然：必要的统一》), Frankfurt a.M. 1982, S. 27 f..

[10] 同上。

[11] 见参考文献"接受美学视角的范畴"部分。

[12] H. Bitomsky, Die Röte des Rots von Technicolor. Kinorealität und Produktionswirklichkeit (《技术创造的红色之红：影院的现场感与制造的真实性》), Neuwied/Darmstadt 1972, S. 30.

［13］同上，S. 105，这方面详情可参考：Gadarner, S.97 ff., und Kemp, S. 33 ff.。

［14］见参考文献"接受美学视角的范畴"部分。

［15］同上。

［16］同上。

［17］同上。

［18］Iser (1976), S. 283 f.。

［19］同上。

［20］参见：W. Sumowski, Drawings of the Rembrandt School (《伦勃朗画派的绘画》), New York 1984, Bd. 8, S. 3984。

［21］Versteigen am 23. Juni 1967 bei Christie's, London, an Eduard Speelman Ltd., London.

［22］参见：Beschreibendes und kritiscbes Verzeichnis der Werlce der hervorragendsten Hollandischen Maler des 17. Jahrhunderts (《17世纪著名荷兰画家作品的描述与评论目录》), hg. von C. Hofstede de Groot, Esslingen/Paris 1915, Bd. 6, S. 520 ff. (unvollständig); Tot Lering en Vermaak (《学习与享受》), Ausstellungskatalog Rijksmuseum Amsterdam 1976, S. 145ff.。关于荷兰绘画中观察和被观察的女性，参见：Alpers, S. 196。笔者同意阿尔珀斯的阐释，正是观看和观察、表现、视错觉的精细绘画等问题，而非道德训诫，构成了这些绘画真正的"题材"。

［23］Vgl. W. Benjamin, Das Kunstwerk im Zeitalter seiner technischen Reproduzierbarkeit, in: Gesamrnelte Werke (《被收藏的作品》), Frankfurt a. M. 1974, Bd. 1, S. 443.

［24］J. Veth/S. Müller, Albrecht Dürers Niederländische Reise (《阿尔布雷特·丢勒的荷兰之旅》), Berlin 1918, Bd. 2, S. 83. 参见 Veröffentlichung der Inventare, in: *Jahrbuch der Kunstsammlungen des Allerhöchsten Kaiser-hauses* 3 (《最高皇家艺术品年鉴3》), 1885, S. XCIII ff.。

［25］可参考此书的图片材料：S. Speth-Holterhoff, Les peintres flamaads de cabinets d'amateurs au XVIIe siècle (《17世纪佛兰德斯画匠中心》), Brüssel 1957。

［26］关于画出的图像帘幕，参见：P. Reuterswärd, Tavelförhanget, in: *Kunsthistorisk Tidskrift* 25 (《艺术史月刊》), 1956, S. 97 ff.; La peinture dans la peinture, Ausstellungskatalog Dijon 1983, S. 271 f.; W. Kemp, Rembrandt. Die heilige Familie oder die Kunst, einen Vorhang zu lüften (《伦勃朗：圣者家族或揭开帘幕的艺术》), Frankfurt a. M. 1986, Neuauflage Kassel 2003。

文学研究中的接受美学

以下文献提供了关于接受美学的现状和历史的优秀概述：H. Link, Rezeptionsforschung（《接受研究》）, Stuttgart/Berlin 1976; W. Reese, Literarische Rezeption（《文学性的接受》）, Stuttgart 1980; S. R. Suleiman, Introduction: Varieties of Audience Oriented Criticism（《简介：面向观众的批评的多样性》）, in: *The Reader in the Text*（《文本中的读者》）, hg. von S. R. Suleiman/I. Crosman, Princeton 1980, S. 3 ff.; J. P. Tompkins, An Introduction to Reader-Response Criticism（《读者反应式批评简介》）, in: *Reader-Response Criticism. From Formalism to Post-Structuralism*（《尊重读者之批评：从形式主义到后结构主义》）, hg. von J. P. Tompkins, Baltimore/London 1980, S. IX ff. 后三种文献中都提供了详细的文献目录。还有一些重要的基础文本：H. R. Jauß, Literaturgeschichte als Provokation（《文学史作为一种挑衅》）, Frankfurt a. M. 1970; Rezeptionsästhetik（《接受美学》）, hg. von R. Warning, München 1975; W. Iser, Der implizite Leser（《隐含的读者》）, München 1972; Der Akt des Lesens（《阅读档案》）, München 1976。关于接受美学的美学–哲学基础，参见：Zu den ästhetisch-philosophischen Grundlagen s. vor allem: H. G. Gadamer, Wahrheit und Methode（《真理与方法》）, Tübingen 1960; R. lngarden, Dastiterari sche Kunstwerk（《文学性的艺术作品》）, Tübingen ³1965。

艺术学中的接受美学

方法论基础的尝试，参见：W. Kemp, Der Anteil des Betrachters. Rezeptionsästhetische Studien zur Malerei des 19. Jahrhunderts（《观者的参与：19世纪绘画之接受美学研究》）, München 1983。各种方向的文论的选集：Der Betrachter ist im Bild. Kunstwissenschaft und Rezeptionsästhetik（《观者在画中：艺术学与接受美学》）, hg. von W. Kemp, Köln 1985。重要的研究个案和分析典范，参见：M. Fried, Absorption and Theatricality. Painting and Beholder in the Age of Diderot（《专注性与戏剧性：狄德罗时代的绘画与观众》）, Berkeley/Los Angeles/London 1980; N. Bryson, Tradition and Desire. From David to Delacroix（《传统与欲望：从大卫到德拉克洛瓦》）, Cambridge 1984 (bes. S. 45-62); J. Sheannan, Qnly Connect. Art and the Spectator in the Italian Renaissance（《仅仅相连：意大利文艺复兴的艺术与欣赏者》）, Washington (D.C.) 1992。性别研究方面仅举代表性例子：G. Pollock, Vision and Difference. Femininity, Feminism and Histories of Art（《幻象与区别：女性、女性主义与艺术史》）, London 1988。艺术史和历史认知理论的联结：J. Crary, Techniques of the Observer. On Vision and Modernity in the 19th Century（《欣赏者的技巧：19世纪现代性之研究》）, Cambridge (Mass.) 1990。

邻近的研究视角

关于"艺术在艺术中的接受"这部分的专题文献,是难以尽数的。以下文献提供了批判性的新角度:Bryson, Eine einführende Anthologie: Rezeption(《诗选导论:接受》), hg. von W. Broer/A. Schulze-Weslarn, Hannover 1983。关于艺术在文学中的接受也同样无法给出文献的全貌,篇目收集可参见:N. Hadjinicolaou, Art History and the History of the Appreciation of Works of Art(《艺术史与艺术作品的欣赏史》), in: *Proceedings of the Caucus for Marxism and Art*(《马克思主义与艺术的核心会议记录》), Jan. 1978, S. 12 ff.; Kemp, S. 124. 在这部缺乏关注的著作中可以找到接受美学的方法论工具:H.-W. Löhneysen, Die Ältere Niederländische Malerei. Künstler und Kritiker(《古老的荷兰绘画:艺术家与批评家》), Eisenach/Kassel 1956, S. 9 ff.。

关于鉴赏史方面可参见:F. Haskell, Rediscoveries in Art(《艺术中的再发现》), Ithaca (N.Y.) 1976。以下文献的部分章节提供了相关的机构历史:H. Bredekamp, Antikensehnsucht und Maschinenglauben(《古代崇拜与机械信仰》), in: Forschungen zur Villa Albani(《阿尔巴尼别墅的研究》), hg. von H. Beck/P. C. Bol, Berlin 1982, S. 507 ff.; B. O'Doherty, In der weißen Zelle. Anmerkungen zum Galerie-Raum(《白室之中:对画廊空间的注释》), Kassel 1982, auszugsweise in: Der Betracbter ist im Bild, S. 279 ff.。关于艺术在机构历史影响下的功能史可参见:Funkkolleg Kunst. Eine Geschichte der Kunst im Wandel ihrer Funktionen(《艺术讲座:艺术功能之变迁史》), hg. von W. Busch, München 1987。

接受心理学方面除了贡布里希的研究外,还涉及了感知心理学的内容,须列出阿恩海姆的多种文献。以下文献探究了这一视角的历史化过程:M. Baxandall, Die Wirklichkeit der Bilder(《绘画的真实性:15世纪意大利的绘画与体验》), Frankfurt a. M. 1983; S. Alpers, Kunst als Beschreibung. Holländische Malerei des 17. Jahrhunderts(《艺术作为描述:17世纪荷兰绘画》), Köln 1985。

接受美学视角的范畴

路径条件 以下文献提供了关于造型艺术"路径条件"的理论解释:Gadamer, S. 114 f., 148 ff.。另一文献将它作为纯粹的形式问题讨论:E. Michalski, Die Bedeutung der ästhetischen Grenze für die Methode der Kunstgeschichte(《审美界限在艺术史方法论中的意义》), Berlin 1932。

重构和整合 Gadamer, S. 157 ff.. 除了本书中汉斯·贝尔廷的文章,以下文献提供了成功重构并充分利用艺术作品语境的优秀范例:T. Puttfarken, Maßstabsfragen(《尺度标准的问题》), Diss. Hamburg 1973, S. 9 ff. (s. jetzt auch in: *Der Betrachter ist im Bild*《观者在画中》, S.

62 ff.), bei C. Gardner von Teuffel, Lorenzo Monaco, Filippo Lippi und Filippo Brunelleschi: die Erfindung der Renaissancepala (《文艺复兴宫殿的发明》), in: *Zeitschrift für Kunstgeschichte* (《艺术史杂志》) *45*, 1982, S. 1 ff.. 本书中绍尔兰德也做出了详尽的解释，此外还可参考从解释美学视角出发的文章：W. Kemp, Masaccios "Trinität" im Kontext, in: *Marburger Jahrbuch für Kunstwissenschaft 21* (《马尔堡艺术学年鉴 21》), 1986, S. 45 ff.。

接受预设　这个术语是由瑙曼及其同事发明的，参见：M. Naumann u. a., Gesellschaft-Literatur-Lesen. Literaturrezeption in theoretischer Sicht (《社会、文学、阅读：理论视角中的文学接受》), Berlin (DDR)/Weimar 1973。以下文献将它与伊瑟尔"隐含的读者"（及观看者）概念相关联，并运用到艺术史上：Kemp, S. 33 ff.。

叙述　最早运用于 A. Riegl, Das Holländische Gruppenporträt (《荷兰团体肖像画》), in: *Jahrbuch der Kunsts-ammlungen des Allerhöchsten Kaiserhauses 23* (《最高皇家艺术收藏年鉴 23》), 1902, S. 71 ff. (Auszüge in: Der Betrachter ist im Bild《观者在画中》, S. 29 ff.)。叙述分析在今天主要出现在电影和照片研究中，如：V. Burgin, "Fotografien betrachten", in: *Theorie der Fotografie*, hg. von W. Kemp, München 1983, Bd. III, S. 250 ff.。与此类似的研究方式还可以在 Fried、Marin 和 Bryson 的著作中看到。

透视、人物透视　透视作为主题在相关文献中几乎都只在感知心理学和表现理论的视角下出现，可参考以下文献中的文献综述：K. H. Veltman in: *Marburger Jahrbuch für Kunstwissenschaft* 21 (《马尔堡艺术学年鉴 21》), 1986, S. 185 ff.。在艺术学之外，观看者 / 读者的状况、定义的研究结果主要由文学研究（如：F. K. Stanzel, Theorie des Erzahlens (《叙述的理论》), Gottingen 21982,S. 149ff.。）和电影、摄影分析主导（如：B. F. Branigan, Formal Permutations of the Point-of-View Shot (《闪光点之形式互换》), in: *Screen* 16 (《屏幕 16》), 1975, S. 54 ff.; W. Kemp, Fote-Essays (《摄影小记》), München 1978, S. 51 ff.; Thinking Photography (《摄影思考》), hg. von V. Burgin, London 1982, S. 146 f., 186 ff.; S. Heath, Questions of Cinema (《电影问题》), London/Basingstoke 1981,S. 27 ff.）。艺术学中的人物透视可参见：A.Neumeyer, Der Blick aus dem Bilde (《走出画外的视线》), Berlin 1964; Kemp, S. 46 ff., 71 ff., 77 ff., 95 ff., 116 ff.。

空位　R. Ingarden, S.266; ders., Vom Erkennen des literarischen Kunstwerks (《对文学艺术作品的认知》), Tübingen 1968, S. 169 f.; Iser (1976), S. 267 ff.. 这个概念在艺术史上的运用：Kemp, in: *Der Betrachter ist im Bild* (《观者在画中》), S. 253 ff.。

第十二章

艺术和社会：从社会史切入

诺贝特·施耐德（Norbert Schneider）

唯物主义的艺术概念和历史上艺术社会学的"经典"方法
1968 年以来的新构想
从社会史向文化分析方向发展的前景
社会史在 20 世纪 80、90 年代的转变（转向"新历史主义"）
维米尔《睡着的女子》：对社会史角度的分析框架的一些提示

唯物主义的艺术概念和历史上艺术社会学的"经典"方法

与唯心主义的观念相反，艺术的社会史构想将艺术作品理解为历史实践的形式和反映。社会现实由两种基本关系决定，一种是物质上的，一种是思想上的。也就是说，一方面以生产关系作为社会的"基础"，另一方面以其中的社会理念和社会的机构作为"上层建筑"。与社会现实相同，艺术中也包含两种本质的并行：首先它是一种物质劳动的形式，在社会所能达到的生产标准的基础上发展出了各种技术和工艺，并且与劳动组织紧密相连（例如修道院中的抄经处、建筑工会、宫廷艺术部门、行会工坊等）；其次，艺术作为一种社会意识的图像形式的变体，复制并阐释了社会现实，也就是探讨了人与人、人与自然之间的关系。艺术作为"上层建筑"的一部分，与其他的观看体系和机构处于密切联系之中，常被后者的理念所影响，并以直观的方式将其呈现出来。[1]在资本主义社会之前的各种历史阶段和社会秩序中（也包括在资本主义社会早期阶段），艺术作为视觉交流的手段，几乎理所应当地被赋予了教育功能。艺术应该以扣人心弦、形象直观的方式向特

定的受众圈传达宗教、政治、道德等价值观，以及哲学和科学知识。到了晚期资本主义阶段，这些功能退居幕后，导致了一个错误观念产生，那就是此类功能在艺术的美学鉴定中不再重要，甚至被反推到之前的艺术中。事实上，如果不考察那些转化为图像现象的意识形态和社会心理因素，艺术作品的美学质量、形式特征、"风格"及其图像志内容是完全无法被准确解释的。有的艺术史家有唯美主义的倾向，他们宣扬艺术作品的纯粹本质，把艺术效果赞颂为富有神性的不可言传之物。其实仔细研究他们所宣扬的，并非纯粹的美学概念，而多是对社会问题的一种回答。

以"为艺术而艺术"[1]为标签的纯粹自律的艺术要求人们："你必须改变你的生活。"（里尔克诗歌：《古代阿波罗躯干像》，第4节第3句）。唯美主义的逃避运动即逃避看起来充满威胁的社会现实，这种艺术认为可以建立一种独立于社会之外的其他选项。高更要求回归原始生活，这是一种从小资产阶级的文明批判中产生的政治-意识形态准则；同样，马蒂斯（Henri Matisse）希望创造一种对灵魂"温柔抚慰"的"纯装饰"，即一种不像摄影、电影和广告等新型"图像制品"那样扭曲视觉的艺术；保罗·克利想要通过某种程度上缩减为抽象形式元素的图像语言来引起生活的"改革"；瓦西里·康定斯基受到神智学的影响，追求通过其"大抽象"能够使灵魂震颤的"事物的内在声音"，他最终想要达成的是一种治疗目的，即克服或至少缓解精神的痛苦；蒙德里安明确地表达过，对他而言建立在"不平衡性"（阶级对立）基础上的外在现实是"悲剧性的"，这种现实应该由艺术中的和谐与平衡来补偿。无论这些对社会状况的诊断显得多么残缺和无助，无论这些艺术实际上到底有几分是针对社会现实的，上述例子至少可以展现出即便是"最先锋"的艺术家，其美学意向中也存在着社会维度，并且因为想要改变现状，所以其中或多或少也还含有潜藏的政治-道德诉求。狄奥多·W. 阿多诺（Theodor W. Adorno）反复强调，美学的一切客观现象包括其隐秘、封闭的作品结构内部都是一种社会性的传达。[2] 整体性（Totalität）原则在阐释的层面上符合阿多诺的"讯息"范畴，格奥尔格·卢卡奇（Georg Lukács）认为这一原则能

1　"L'art-pour-l'art"，是19世纪早期法国唯美主义运动的口号。它认为艺术是"具有自身的价值"，并且这种内在价值是唯一的真正价值，不依托于任何功利目的。——译注

够区分唯物主义和唯心主义的艺术分析。[3]卢卡奇的学说因为缺乏全面的历史学和社会学理论支撑，不够深入实际而陷入了窘境，最终只能流于形而上的解释或者预言性的空洞套话。而阿多诺在这方面富于理论的广博性，把问题推进到了纯粹的内在性分析所无法达到的界点之外。他不满足于虔诚地接受艺术家的自我解释作为终极智慧，而是批判性地提问艺术家具有哪种意识形态功能，又以何种方式反思和辩护自己的社会角色和地位。唯物主义的视角还致力于弄清艺术家的理论和作品的形式-内容统一体中表达出的、对人类关系进行构造和改变的"美学理想"，是如何在"艺术家的社会化"过程中产生的。所谓"艺术家的社会化"指的是其生平经历中学习和发展的过程，以及此人在文化价值和文化规范方面的倾向。这一生活规则和需求分配的系统还包含了艺术家从特定的美学传统中得到的收获。传统中保留了艺术这一社会机制留下的集体记忆，以编码加密的形式保存了在历史进程中尚未完满解决的社会问题。传统中留下的缺憾一旦被注意到，它就会转化为艺术创造中的文化挑战和文化任务。

早在1913年，威廉·豪森施泰因（Wilhelm Hausenstein）就提出要分析各时期艺术作品和美学潮流的意识形态以及世界观特征。他特别强调艺术的形式，并致力于探索风格或风格要素的世界观性质。他的问题概述（见末尾文献）在今天仍值得一读，此文不点名地反对了理查德·穆特（Richard Muther）在书中所代表的庸俗唯物主义的社会环境理论。当时沃尔夫林的风格分析法逐渐发展为一种艺术史范式，想要为视觉的历史打造基础。沃尔夫林的方法关注视觉的显现方式和形式特征（涂绘-线性、平面-纵深、封闭-开放等），然而，这种方法如果不依托生理学上感知系统的变化，就无法给出风格发展变迁的决定因素——这一点其实并不合理。感知的变化客观地呈现在艺术作品上，它无法用艺术的自律发展来解释，而只能来源于社会历程的变化以及社会心理所决定的态度、思考模式和感知模式，这些社会因素都是通过不断自我重构的日常实践和社会经济现实来展现自身的状况和内涵。美学的形式包含着世界观的内涵，能反映出阶级趣味和对社会现实的评价。这是知识社会学的创始人卡尔·曼海姆（Karl Mannheim）的论点。承接卡尔·马克思（Karl Marx）的观点，他提出了"意识与存在的联结"（"知识"）的概念。曼海姆是布达佩斯周日小组（Sonntagskreis）的成员，该小组从1915年开始在后来的电影理论家贝拉·巴拉兹（Béla Balázs）的

家中集会。小组的中心人物是卢卡奇,他刚刚在海德堡跟随马克斯·韦伯(Max Weber)学习归来。卢卡奇对艺术史家阿诺德·豪泽尔(Arnold Hauser)和弗里德里克·安塔尔(Frederick Antal)影响深远,此二人也是这个学者圈子的成员。这个阶段占主导地位的仍是格奥尔格·齐美尔(Georg Simmel)[4]和威廉·狄尔泰(Wilhelm Dilthey)[5]的文化社会学模式。前者是所谓形式社会学的开创者;后者是对世界观进行解释的诠释学的代表人物,认为仅需通过设身处地的体会和直接的理解便可把握文化的具体现象。马克斯·韦伯和维尔纳·桑巴特(Werner Sombart)这些资产阶级社会学家面对日益高涨的工人运动,认识到需要研究卡尔·马克思的理论,却试图只做唯心主义的运用。卢卡奇通过对他们的接受直接接触到了历史唯物主义的政治经济学。不久(1918)卢卡奇加入了匈牙利共产党,1919年甚至成为库恩·贝拉(Béla Kun)领导下的苏维埃政府人民委员会的代表。虽然豪泽尔到了晚年(1975)还总是援引卢卡奇作为理论上的导师,但他的政治立场并不像后者那样明确和极端。豪泽尔常常力求在唯心主义和唯物主义的立场之间调停,例如他对风格的定义就很接近马克斯·韦

图1 詹蒂莱·达·法布里亚诺,《圣母子》,约1425年,伦敦,国家美术馆(照片由美术馆提供)。

伯"理想类型"（Idealtypus）的概念。他后期在流亡的匮乏条件下写作的《艺术和文学的社会史》（*Sozialgeschichte der Kunst und Literatur*）[1]，是第一部从人类开端到 19 世纪的历史唯物主义艺术分析的尝试之作。值得注意的是，豪泽尔很少研究单件作品，而更多关注整体的风格，如"浪漫主义晚期的表现主义"或者"哥特风格晚期的自然主义"。其次，他将 15 世纪城市和货币贸易的生活背景纳入讨论，也就加强了艺术史对人群（如商业伙伴）做精确心理观测的能力。在纳粹的独裁统治下，安塔尔不得不流亡国外，他与豪泽尔、曼海姆一样前往了伦敦。安塔尔也将风格因素的社会学分析视为重要核心，与豪泽尔不同的是他更深入专题研究。安塔尔明确表示，风格绝不能简

图 2　马萨乔，《圣母子》，约 1426 年，伦敦，国家美术馆（照片由美术馆提供）。

化为形式问题，它总是指向一个内容的要素。也就是说：风格总是涉及文化上的行为方式，涉及与阶级或等级联系在一起的对日常现实的态度。对此，安塔尔将詹蒂莱·达·法布里亚诺（Gentile da Fabriano，约 1370—1427）和同时代的马萨乔（Masaccio，1401—约 1428）对"圣母子"母题的表现做了示范性对比。詹蒂莱笔下的人物有着宫廷式的豪华装扮和矫揉的身体姿态，有身着华服、做赐福手势的圣子；与之形成对比的是马萨乔对清晰可见的身体体积、节制的色调、"自然

[1]　中译本译为"艺术社会史"，译者黄燎宇，商务印书馆 2015 年出版。——译注

的"身体姿态以及母子关系的精细描绘，这里的圣子被描绘为裸体并吮吸着拇指的形象。安塔尔认为，把这些区别归为不同的风格（如"哥特风晚期"对比"古典－文艺复兴"——区别从字面一望即知！），或者艺术家的年龄差别，或者不同的地域差别，都于解释无益，更多是要看两幅图所服务的佛罗伦萨的不同社会分流群体各有怎样的思维方式和观看方式、理念和感受，在这些风格特性中表达了出来。[6]

1968 年以来的新构想

豪泽尔、安塔尔等人的唯物主义切入点在战后时代被有意忽略了。在德国，像泽德迈尔（Hans Sedlmayr）和施拉德（Hubert Schrade）一类的艺术史家，力求通过将过去的艺术精神阐释为对西方意识形态的修复，来解释他们自己不光彩的历史。[I]这是一种无痛的悔过形式，它使纳粹时代宗教名义下的反马克思主义被无间断地继续鼓吹了下去。其他人，特别是 20 世纪 20 年代出生的一代人，希望通过逃往表面上无意识形态特征的实证主义细节研究，通过语文学意义上的报告文学或者风格批评，来战胜法西斯主义的创伤。我们也可以认为，至少在德国之外或在移民圈子中，社会史构想的代表人物得到了一种自由主义的、宽容的对待，不过这几乎没有什么证据。真实情况似乎更多是相反的。恩斯特·贡布里希作为卡尔·波普尔（Karl Popper）"批判理性主义"的追随者，于 1953 年与豪泽尔的《艺术和文学的社会史》展开了激烈论战。对豪泽尔学说的积极响应只存在于艺术史之外的圈子中，例如法兰克福学派的代表（麦克斯·霍克海默、狄奥多·W. 阿多诺等）。在他们为社会研究所建立的机构[II]集刊《社会学附论》中，豪泽尔的社会史被赞颂为反思－辩证式的、注重中立原则的艺术分析的典范。

对这些"经典学者"的真正接受是在 1968 年之后，伴随着"六八"学生运动和社会批判改革运动，改革同样席卷了当时具有保守倾向的艺术史领域。1968

I 泽德迈尔在 1931—1932 年以及 1938 年之后是纳粹党员，施拉德 1937 年加入纳粹党。——译注
II 指由阿多诺、霍克海默共同领导的法兰克福社会学研究所，《社会学附论》(Soziologische Exkurse) 由两人共同主编，逐卷发行。——译注

年10月8日乌尔姆艺术史大会举办之际，名为"乌尔姆社"（Ulmer Verein，简称UV）的权益代表团成立了，其由高校助理（即所谓的高校中间层）、奖学金获得者、志愿工作者和作品合约持有者组成，目标首先涉及艺术史机构（大学机构、博物馆、文物保护机构）的结构改革，以争取工作环境和薪酬的改善以及自治机关中的参议权；不过顺带也呼吁了艺术学内容和方法的修正，为此还成立了更为激进不妥协的"艺术史学生大会"（简称KSK）。与艺术史"当局"的斗争在1970年科隆艺术史大会上变得尖锐化，主要表现在利奥波德·艾特林尔（Leopold Ettlinger）和马丁·瓦恩克（Martin Warnke）主持的"处于科学和世界观之间的艺术作品"分论坛上，其中一部分报告与其他分论坛的报告一起获得了出版。该分论坛所做的报告完全遵从"批评理论"所要求的意识形态批判，意图揭露那些阻碍人们关注客观关系的"错误"意识。正如狄奥多·W.阿多诺揭露了存在主义本体论（海德格尔、奥托·波尔诺等）中的"本真性的隐语"（Jagon der Eigentlichkeit）；马丁·瓦恩克也发掘出了那些潜在的引战词汇，即普及性艺术史作品阐释中对统治和服从的隐喻。贝特霍尔德·欣茨（Berthold Hinz）在研究史的部分指出，班贝格骑士（Bamberger Reiter）其实反映了一种帝国主义乃至法西斯主义、种族主义理念的投射，直到战后时代依然如此。这种发掘艺术史专业在政治经济方面的运用的批判性分析，不久就越来越明显地表明有必要拟定另一种不同的唯物主义艺术史类型。接下来发生的是，一群年轻辈的艺术史家开始着手研究老一辈艺术史家所明显排斥的纳粹体系的艺术史和艺术政治。贝特霍尔德·欣茨研究德国法西斯主义绘画，首先把它视为一定的政治经济前提下相应内涵的产物。法西斯主义中对传统绘画类型的延续与被谴责为"堕落"的先锋派艺术互相对立，激发了欣茨对艺术进行区别分析：一边是艺术具有反映上层建筑特性的功能，一边是它在经济利益领域的功能。克劳斯·赫尔丁（Klaus Herding）和汉斯-恩斯特·米蒂希（Hans-Ernst Mittig）试图将阿尔伯特·斯佩尔（Albert Speer）设计的柏林街灯的表现形式阐释为纳粹体系的日常美学现象，并解释其功用效果和象征意义（如作为墓碑的主题）。这些研究与其他著作——如莱恩哈特·本特哈特（Reinhard Bentmann）与米歇尔·穆勒（Michael Müller）于1970年出版的书籍《作为统治建筑的别墅》（*Dei Villa als Herrschaftsarchitektur*），一起成为社会史方法的新构建中典型的开拓之作。对纳粹体系的艺术和艺术政治来说，几

乎没有可供参考的解释模型——这里抛开 20 世纪 50、60 年代出自德意志民主共和国中那些无人问津的分析不谈。论文集《艺术的自律性》(Autonomie der Kunst) 中的文章从基础理论方面讨论了这里暗含的问题，即探讨艺术作为社会意识形态、作为某种文化的组成部分、作为敌对阶级利益的斗争场的合法性。书中的文章批判了资产阶级将艺术与一切社会因素相分离的观念，并且指出这种艺术范畴本身是劳动分配，即资本主义中物质和思想产品分化的结果。只有享受特权和自由的艺术才拥有自律的特性。在有社会阶级斗争的阶段，这样的特性会被下层阶级视为一种挑衅，被理解为统治力量的展示，由此导致对艺术作品的狂暴毁灭——这是霍斯特·布雷德坎普（Horst Bredekamp）在研究圣像破坏运动中被迫害为异教的教派时提出的命题。其实这并不是要否定艺术本身，而仅仅是否定统治阶级对艺术的美学消费和占有。布雷德坎普在圣像破坏运动的例子中将艺术阐释为"社会斗争的媒介"，但不愿将艺术的一般概念缩减到这个方面；而马丁·瓦恩克从"需求水平"（Anspruchsniveau，例如根据"需求水平"可设定一个建筑计划，其具体实施需要不同社会阶层思想和物质上的参与）的概念出发，为中世纪建筑行业阐明了一种统一意见的模型，以此整合并统一创作中的艺术作品所面对的各种不同的利益方。尤塔·赫尔德（Jutta Held）通过对极简主义艺术、波普艺术与瓦尔堡在美国的关系、美国的照相写实主义（Fotorealismus）这三个主题的研究，说明了对现代（先锋派）艺术的认知不能不加区分地拓展到整个艺术的范畴。马丁·达姆斯（Martin Damus）以康定斯基为例，揭示了经典现代（die klassische Moderne）中的反理性主义倾向及其坚定的反唯物主义世界观。早在 20 世纪 50 年代，德意志民主共和国的海因茨·吕德克（Heinz Lüdecke）就已经有过类似研究，只不过被完全忽视了。尤塔·赫尔德贡献了一部以大量档案材料和新闻文献为基础的研究，指出战后西方占领区半正式地推行了一种艺术政治，它将抽象艺术作为"自由西方"的典范，与社会主义国家宣扬和传播的、被西方污蔑为"极权主义"的现实主义艺术形成对峙。她的书展示了一种被"艺术场景"（Kunstszene）所掩盖的艺术的社会批判传统。此外，赫尔曼·劳姆（Hermann Raum）阐明了德意志联邦共和国成立以来，抽象主义者和现实主义者之间形成对峙的意识形态和政治背景。

不仅艺术的概念本身经历了理论的更新，艺术的历史性问题也是如此，这一

方面指它客观上的功能转变，另一方面也指今天对过去的接受关系，即这个问题在当下现实生活中的兴趣导向归于何方。研究的进展起始于罗兰·君特（Roland Günter）的许多文章，它们修正了建筑文献（例如他感兴趣的"公司市镇"话题）中带有历史进程封闭性意味的文物概念。针对于此，罗兰·君特强调历史的意识总是面向未来的。米歇尔·布里克斯（Michael Brix）和莫妮卡·施泰因豪泽（Monika Steinhauser）于1977年筹办的历史主义大会上也阐述了相同的问题。

当时的这些辩论并不局限于文物保护的相关问题，同时还包括建立博物馆教育理论的努力，此类理论中法兰克福历史博物馆的布展构想起到了开拓作用。起初这个构想受到了保守艺术史代表们的激烈抨击，然而同时也逐渐明确树立了以下标准，即无论布展的实现看起来多么无望（例如北莱茵－威斯特法伦艺术品收藏馆中的情况），传达艺术的必要性也不容争议。艾伦·史皮克纳格尔（Ellen Spickernagel）和布里吉特·瓦尔贝（Brigitte Walbe）主编的《博物馆：学习之地还是展馆圣殿》一书介绍了博物馆教育理论的新立场和新论据，也推动了以社会史为基础的艺术史教育理论的构想。这种教育理论事关学习者的社会文化背景，事关他们源自生活实践的兴趣和感知形式，因此无法不经检验地从高度复杂的专业科学论文中借用其研究的对象，而是必须先在实地实情中确认和组织研究对象，同时借助主体的科学认知。艺术史教育理论作为一种专门科学本身，也必须从组成它的两个词语（"艺术"和"历史"）来发展一种理论。在这方面，乌尔姆社的成员伊雷内·贝洛（Irene Below）等所做的关于"艺术介绍"（Kunstvermittlung）的研究今天依然为艺术社会史提供了核心的方法论立场。

本章不是要详细介绍乌尔姆社的出版历史，更不是要在社会史构想的再挖掘和新表述方面宣扬其垄断地位。同样需要指出的还有德国以外建构唯物主义艺术史的各种努力，例如加利福尼亚大学洛杉矶分校艺术史系诸位学者（Albert Boime, David Kunzle, O. K. Werckmeister, Ruth Capelle）的工作。具有代表性的还有艾伦·沃雷科（Allan Wallach）对约翰·伯格（John Berger）和马克斯·拉斐尔（Max Raphael）对立体主义的马克思主义解释方面的研究。英国方面，值得一提的是期刊《艺术史》（*Art History*）的相关人员如亚历克斯·波茨（Alex Potts）等人所出版的文献。

其中特别重要的可能是蒂莫西·J. 克拉克（Timothy J. Clark）对19世纪中

叶法国艺术的研究，例如他的专著《绝对的资产阶级》(*The Absolute Bourgeois*)。克劳斯·赫尔丁认为此书没有将历史贬低为图像内容的背景或者引子，而是致力于重构艺术作品在革命完成阶段、在资产阶级矛盾而纠结的意识形态立场中的决定因素。

为什么资产阶级的艺术家和文人面对革命带来的私人领域的持续不安定，却或多或少地在作品中忽略了这一点，或者说没能找到相应的美学解答（库尔贝是一个例外）？克拉克的书尝试对此给出答案。他的《现代生活的画像》(*The Painting of Modern Life*) 一书研究了马奈、莫奈、修拉等艺术家。克拉克在书中分析了乔治-欧仁·奥斯曼（Georges-Eugène Haussmann）主持巴黎基本城市化工作在艺术方面所产生的效果，即组织了新的社会形式和亚文化群体（"新的社会阶层"），培育了新的娱乐休闲形式，并且这是针对小市民即那些办公室员工和店员的，一言以蔽之：这是一种"现代的"生活感觉。克拉克的学说用在修拉的《大碗岛的星期天下午》上特别具有说服力，此前的研究文献对这件作品几乎只在色彩的"同时对比效应"（Simultankontrast）方面做阐释。与之相比，克拉克结合当时的报刊评价，从这幅画上第一次精确地推断了新社会中，那在水岸边停留或散步的"一类人"的社会立场。他们看似一体，实则彼此孤立。

1973年，尼可斯·哈基米克劳（Nicos Hadjinicolaou）在法国针对资产阶级艺术提出了严厉的批评，并主张采用弗里德里克·安塔尔的视角。他之后整理了安塔尔遗稿并出版了文集。哈基米克劳还创办了与乌尔姆社有亲缘关系的"艺术历史与批评"（Histoire et Critique des Arts）协会。

最后还不应该忘记，社会史视角的方法论讨论在德意志民主共和国显示出了极为不同的状况，具体可参阅以下学者的作品：彼得·费斯特（Peter H. Feist）、弗里德里希·缪比乌斯（Friedrich Möbius）、黑尔加·修瑞（Helga Sciurie）、哈讷罗莱·加特纳（Hannelore Gärtner）、哈拉特·欧尔布里奇（Harald Olbrich）、黑尔加·缪比乌斯（Helga Möbius）、赫尔曼·劳姆（Hermann Raum）。最近，他们中的一些人发展出了一种理论上非常鲜活的文化分析的艺术史，辩证地拓展了文化中曾经被误解为同质性关系的摹仿与被摹仿的概念，并追问各种利益矛盾中艺术的功能，追问是什么让艺术在斗争中战胜了危机，艺术自身又在多大程度上是社会演进的要素。在这些研究看来，艺术风格作为社交形式中的有效符码和美

学程序，拥有一种社会心理学的效用，它将源自日常生活的价值观念转化为图像的象征手法。

从社会史向文化分析方向发展的前景

近年来在德国，特别是在之前的批判型知识分子圈子中出现了一种断念和逃避现实的倾向。面对国家权力不断增长的监控导致的生活范围萎缩，面对无法掌控的、释放出可怕的毁灭性力量的资本主义体系经济危机，面对严重的生态环境问题，不少人选择退回到曾经被强烈批判的内心世界。人们借由福柯（Michel Foucault）这位后结构主义代表的学说，到处控诉启蒙运动的代价，在作品中只能悲观地看到一种经规训而深植于身体中的本能力量。[7] 身体的束缚无从逃脱，于是人们只能幻想另一种身体和享乐的经济学（乔治·巴塔耶 I）。那种通过研究统治结构因果关系而对现实进行实际考察的做法被抛弃了，取而代之的是回归想象世界，以及对自我身体也就是机体感觉的纳粹式观照。感知不再被看作对现实的认知性的、感官性的占有，而仅仅是一种主观的能力："目光"本身比它投向的对象更加重要。新的主观主义感受理论由此走向了一种观看的抽象本体论。

正如20世纪50年代发生过的那样，纯粹的形式概念再一次与"纯粹的"观看结合了起来，有人认为这个观看的概念至今还欠缺深入的解释。显然，在形式中只能看到一种对主观性的客体化展示；而将主体引入社会化进程、引入对继承了美学和象征传统的客体的要求，却被排除或忽略了。先锋派艺术号称要打碎内容，并且要（作为"现实的发明"）为真实生活设立纯粹的形式。按照马丁·瓦恩克的观点，在先锋派艺术中可以看见一种最新的艺术史学所发展的方向。值得怀疑的是，从模仿、改编克里斯托夫妇包裹艺术 II 一类的案例中，究竟可以收获哪些有关艺术史的知识。历史认识必须从真理标准出发，也就是说，它要与客观现实相符。

I 乔治·巴塔耶（Georges Bataille, 1897-1962），法国哲学家，著有《情色论》。——译注
II 克里斯托夫妇（Christo and Jeanne-Claude）创作了"大地艺术"作品，包括"包裹"系列，其中名作有《包裹德国柏林议会大厦》。——译注

当艺术史屈从于毫无标准的美学化和主观主义的随意性时，它就称不上科学。没有人能否认，当艺术史家进行阐释行为时主观因素扮演了重要角色。要遵循实证主义，将主观因素排除，实际上是一种自我欺骗。不过这里还是要回顾一下尤尔根·哈贝马斯（Jürgen Habermas）提出的要求，他认为，自我意识状态的决定因素也是值得反思的。[8]我们需要的是一种主体的非主观主义理论——理论代表者为阿尔弗里德·洛伦策（Alfred Lorenzer）[9]，需要对主观的历史起源组成论进行分析，以及对它迄今为止在社会生产和再生产进程中带来的成果进行分析。

艺术的社会史拓展到心理史乃至意识史、物质史的层面以后，正好能够帮助澄清那种偏向历史性和阶级特征的主观构造条件。老一代（豪泽尔、安塔尔等）的社会史构想和新一代（乌尔姆社的作者群等）的研究是不可能失效或者退役的，它们已经转变为一种不可或缺的分析的基础。然而从"潜在反思性意识结构"（vorreflexiver Bewusstseinsstruktur）方面对文化具体现象的意识形态特征进行的阐释，可能还有待补充。这种研究深入到了艺术作品的内容和形式层面，不能被简单地视为对"印象效应"[1]的记录。"印象效应"的观点认为，作为亚理性愿望的情感基础存在着一种"心理意识层面"的模糊印象（参考菲利普·乐什［Philipp Lersch］），这也是汉斯·泽德迈尔在阐释彼得·勃鲁盖尔《盲人的寓言》时为其分析所设立的理论前提。不过这也不等于通过联想来分配心理分析的象征含义，就像迪特·巴特什科（Dieter Bartetzko）所做的那样：他尝试将卡尔·古斯塔夫·卡鲁斯（Carl Gustav Carus）和弗里德里希（Caspar David Friedrich）的绘画仅仅与艺术家"理性的"、清晰阐明的理论话语做对照分析——这当然是不够的。巴特什科的研究停留在随意且主题化的伪-主观方案上，似乎只能复述独特的个人印象，归根结底只是复制了进入日常意识中的精神分析学的传统解释模式。在某些地方，这种模式的立场（如遗传决定论的问题）被默认是正统的，例如在所谓的象征原型学方面，但其实还需要接受检验。

通过同理心（Einfühlung）只能在很有限的范围内获得对历史的认知。同

1　Anmutungsqualität，指一个物体或情况给观看者带来的感官上的模糊的、不确定的印象或联想，如语言学中的"波巴/奇奇效应"（bouba/kiki）。——译注

理心的本意是要理解外物，但它归根结底只是一种投射，并不适用于发掘文化差异。面相学的表情诊断或者精神分析学的象征释义（类似梦境分析或者自由联想的临床做法），均无法揭开那些在艺术作品中化为内含或外显问题的、有待研究的心理史真相。其相关学说在今天看来或许能表述出一些假说，表述出一些借助综合性的历史材料才能解答的历史问题。卡雷尔·科西克（Karel Kosík）认为在阐释中经常追求的直接性其实是一种伪确切性；所谓历史的真相只能通过绕远路来获得，这才是确切性的辩证法则。心灵结构在单件作品上显现为关于社会行为和表现的美学演出，其含义无法仅通过它自身来确认（这样不可避免地会成为详细的专题分析），而必须通过类似母题组成的大语境，通过研究对一种文化潮流的描述才能达成。如近代早期夫妻之间的关系要如何定义（不只限于婚姻法的理性化层面，而涉及潜在反思性意识层面的日常道德），有哪些资产阶级的幸福概念与之关联，这些问题可以通过对母题"逃亡路上的休息"[1]的各种不同表现来展开研究。

除了启发了历史社会心理学的比较图像学，还有另一种方法亟待发展，英国特别是法国的社会历史学家和结构历史学家长期以来已将其卓有成效地付诸了实践。这种方法能重构"心态"（Mentalität）以及它不为主体觉察的逐步变化，不仅通过质的分析，即阐释性的释义分析，也通过量的研究。例如彼得·伯克（Peter Burke）为1420—1540年间的绘画主题按照"内容分析"（content analysis）的方法做了一个统计，得出结论：其中87%基本属于宗教主题，这其中又有50%描绘玛利亚主题，而仅有25%的基督画像和20%的圣人故事。从这种量化分析中可以得出信徒行为方面的社会学结论，即投射在所崇敬圣人的"权能"和社会"职权"上的日常生活的问题。同样重要的还有盖比·沃维尔（Gaby Vovelle）和米歇尔·沃维尔（Michel Vovelle）关于普罗旺斯地区死亡和彼岸设想的研究，他们的研究基于对祭坛画中所读取的图像志"总体情况"的系列调查，得出了关于不断变化的民间信仰的结论。这种对艺术发展的系列研究是历时性的，大多局限于某个地区，因此无法不加修改地推广至其他的地区和时代。如果这种研究要成为意识转变和行为转变的指示，那么除此之外，可能还需要将特定主题和母题的艺术造型方式

1 指《圣经》中约瑟和玛利亚带着婴儿耶稣逃亡埃及的故事。——译注

与可以量化的现实生活实践做对照,前者与后者之间存在阐释关系。艺术中对爱情行为的表现必定会带有反抗相关社会阶级和阶层真实爱情观的道德倾向,因为它本身在美学演出中就是一种带有"正名"内涵的意识形态反思,即带有在社会规范上"正名"的诉求。对文化行为做艺术上的自我评估和他人评估,并不一定需要与现实相符。因此在方法论上很重要的是,艺术上的论断一方面要与其他意识形态的文件(这里指的是如爱情或婚姻契约、法律文学、纯文学中的爱情描绘)对比质证,另一方面还要与真实的历史(例如对性行为的历史–人口统计学研究)发生关联。只有通过这种全面的综合,才能恰如其分地判断一个母题的文化价值,以及一个美学–形式构造的文化价值。

社会史在20世纪80、90年代的转变(转向"新历史主义")

20世纪80年代初美国的文学研究,特别是文艺复兴时期的英语文学研究中,产生了一种新的分析模式,一般习惯以"新历史主义"(New Historicism)的标签来理解。[10]它追求的并不是像结构主义利用其符号学类型板块的工具所做的那种事先完整表述的、有内在关联的理论阐释,而是如阿罗德·阿拉姆·韦泽(Harold Aram Veeser)的总结,是一种"主题、关注和态度的集合"[11],更多要从研究的特定的文学主题和其中包含的文化问题入手。

大部分写作者在方法论上传承盎格鲁–马克思主义的"文化唯物主义"——代表为雷蒙德·威廉姆斯(Raymond Williams)[12],与传统立场上的区别主要在于,他们做历史研究并不追求当下政治实践的认知视角。就这一点来说,新历史主义确实也符合"旧"历史主义中受人诟病的一点,即做历史研究仅为研究,失去了关注现实的眼光。[13]新历史主义的代表基本上是朝向唯物主义的,他们反对对文学文本和艺术制品做纯粹的精神史阐释。他们拒绝把美学的具体现象投射到可能已完结的"背景秩序"(background order)上,这被视为不符合辩证法的、本体论的层次分离。虽然一些新历史主义的作家与后继者雅克·德里达(Jacques Derrida)的后结构主义和结构主义中的非历史性思想进行了激烈论争,但其实他们的观点与这种构想颇为相似,因为他们都赞成把一切争论放到同一层面,以促

成一种"跨文本性"[I]的实践操作。不过与德里达不同，他们还从一种深层结构的语义学出发，在这里"文本"是一种"再现的系统"。在他们看来文学讨论与文学外的讨论可进行同等视野的互动，不再需要回溯到那种曾经指导了雷蒙德·威廉姆斯的基础－上层建筑的模式。历史进程方面，他们拒绝承认那种一直以来都与单一原因以及决定论视角紧密相联的决定论假说。这种拒绝不可避免地导向了一种微观史学的分析，它倾向于回避历史逻辑学的类型化和等级化。不过这个研究领域十分广泛；在领域内卢卡奇所宣扬的全体性假设，即对社会进程和结构最大限度的掌握，仍继续发挥着作用。许多新历史主义代表人物的提问常常指向具有普泛性质的类型、母题、题材。如路易斯·蒙特罗斯（Louis Adrian Montrose）在他1983年发表的论文[14]中研究了"田园"（Pastorale）这一母题，它作为构建结构的主旋律以及图像的构想模型，在伊丽莎白时代大量出现于文学作品中，不过也出现于其他的艺术类型（绘画等）以及日常文本、宗教宣传册、民歌、政治论述、教育项目中。正如斯蒂芬·格林布拉特（Stephen Greenblatt）所言，这个母题的横向连贯性表明，在以时期为限的文化内部存在着一种"社会能量的流通"。[15]因此文学文本（这篇论文同样适用于艺术史，所以我们可以补充：图像也是）不应该在它自身类型的孤立体系中观看，而更多应看作一个社会机构的组成部分，并与其他看似遥远的机构处于交流之中。在一件虚拟作品中以象征形式出现的社会行为，总是互动性地指向由公开的意符（Signifikanz）所组成的系统。

　　上述一切都可以轻易地解释为历史以及文化上的相对主义，不过这对新历史主义的研究切入点来说恐怕不是最重要的政治兴趣，至少潜在表现如此。秩序的固化和颠覆形式显现在流通于各种机构之间的文化元素中，新历史主义研究中引人注目的是通过经验启发对这些形式加以固定。这样一来文本会被理解为"戏剧"，被理解为力量之间的互相斗争。当然，安东尼奥·葛兰西（Antonio Gramsci）[16]会把人们的注意力引向文化霸权的问题。文化霸权问题尽管在其政治实体中几乎不可辨认，但在解构主义中被认为特别重要，因为解构主义，尤其在"去中心化"（Décentrement）的实践中，同样力求为边缘化的事物平反。

I　"跨文本性"（Intertextualität），1966年由后结构主义学者茱莉亚·克莉斯蒂娃（Julia Kristeva）提出，认为文本的意义存在于与其他文本的相互作用中，而不重视作者和读者的主体性地位。——译注

维米尔《睡着的女子》：对社会史角度的分析框架的一些提示

不同于对作品进行内在性的（"诠释学的"）形式分析、结构分析或符号学研究、图像学研究，社会史角度的阐释范围更广，因为它是从整体性原则出发，也就是说涵盖全体的社会生活关系（直至基本的特定构成[18]方面）。它与前面那些研究模式不是必然对立的，更多是将其接纳为前期准备的基础，同时致力于在意识形态的批判性上克服其理想主义的预设前提。原则上需要认识到，专题性的作品分析更多是社会史研究的个别特例（参考上文对晚近发展的描述），要介绍社会史研究的效用潜能及其多重视角，还需要超越文本所提供的、更大的空间。因此，这里所借助的荷兰风俗画的个案，只能给出一些方法论上的提示。

做了大量寓意比较的图像学研究[19]把维米尔的《睡着的女子》（图3）归入了"懒惰"（Acedia）-图像志[20]的语境中，这是令人信服的。虽然西方的研究满足于这种结论，认为此画表现的主题是七宗罪之一的懒惰，但这也正是问题的开

图3　约翰内斯·维米尔，《睡着的女子》，纽约，大都会艺术博物馆

图 4 尼古拉斯·梅斯,《睡着的女仆》,1655 年,伦敦,国家美术馆(照片由美术馆提供)。

始。我们很容易就能看出,维米尔的画与尼古拉斯·梅斯绘制的《睡着的女仆》(图 4)[21]明显有符号上的类似之处。两幅画共同的参照物是"以手撑头"的母题,这是"懒惰"以及"疏忽"(Negligentia)的标志。两者都处在同一个大语境中(资产阶级的家庭环境),却展现出两种不同的社会阶层状况。维米尔表现的是一位家庭主妇(可以通过比照服装史轻易得出[22]),而另一幅表现的是一位属于仆役群体的年轻女子,她附属于前者那样的女主人。

两幅图表现出了两个人物截然不同的社会地位和社会角色,并对此做了规范伦理方面的讨论。两幅画都反映了道德准则和道德价值的视觉模型——这一点可以被普遍推广[23],它明确地指向了外部的美学关系,即社会关系,而画作的功能却不限于此。这些画在日常生活中具有宣扬行为方式、态度和观点的功能,所以最终与之相连的是表现社会和文化的秩序体系。所谓的风俗画,按照 19 世纪晚期的自然主义学说,在很长时间内被错误地理解为一种类同于摄影的摹写图像,其实它更应该被理解为摄影的范本。大量此类作品已经证明了这一点。它们坚持着

不断重复或变奏的主题，展现出一种在行为伦理领域进行新意识形式规训的兴趣。当时流行的印刷版画也共享这两幅图的题材范围，在附带的文字中会明确强调引导、规范行为的要素。[24]这类主题和母题的庞大统计量进一步显示，相较于社会对这种素材中的期待水平，艺术家可供发挥的创新空间是很小的。即便是一位像维米尔这样的在今天看来地位突出的艺术家，也必须坚持其题材技法，再做进一步申发。

受制于艺术市场条件[25]的艺术性上的"自由"[26]，可类比于旧式狭义的订单委托情况下的图像构想，是绝不可能导向规范体系的瓦解的。艺术家大多在预测买主的潜在愿望时，就会碰到来自巩固规范体系的社会监督因素。正确的表述应该是，开放的艺术市场与封闭的订单关系系统互相作用，促进了逐步的社会变化和改观。在此过程中，转变的动力一方面源自整体的社会运动，另一方面源自艺术家的具体经历及其工作、生活背景。

关于维米尔的《睡着的女子》，我们可以说，这里"懒惰"和"疏忽"的母题要联系当时家庭的新结构组成中家庭主妇的社会角色定位来看。[27]家庭作为社会秩序的最小单位，在劳动组织和意识形态上适应于16世纪[28]以来新的经济关系。多种印数庞大、传播广泛的流行宣传册[29]、家主文学 I[30]以及所谓的"治安规程" II[31]，也包括教会引导和布道[32]，都遵从近代国家政权的利益宣传，并帮助固化这新的家庭关系。包括今天被误解为仅仅佐证了某种神秘思想的寓意画册（Emblembuch），也曾尝试以影响意识形态的方式参与到这一构造过程中。

维米尔的画中还包含一种对"通奸"（adulterium）情形的象征性影射，它与一场事先的引诱相关联。[33]若这样理解维米尔的画，只有将其图像学推断的含义与社会政治方面要求的含义诠释性地联系在一起，才是恰当的。社会政治一方面规定了家庭主妇和妻子的"贞洁性"，另一方面还要求其严格履行委任给她们的在室内对家庭事务和仆役的管理与监督义务。

现在也许会产生一种印象，好像艺术家的角色在社会史切入点上是比较边缘

I 在德语区流行于16—18世纪，针对有文化的家主、庄园主、贵族等出版的咨询性质的读物，主要涉及与经济学和农业相关的专业知识。——译注

II Policeyordnung，一种近代以来地方统领颁布的法律法规，主要针对行政管理和公共安全领域，有时也涉及刑法方面的内容。——译注

的。这绝不属实。虽然正如前文提到的，艺术家的创新空间在前现代社会的主题化领域（以及正如我们所见，在依附其上的正式规范和价值观方面）是非常有限的，导致非主流的肆意表现只是极少的特例（这种例子顶多出现在宫廷领域，即便在宫廷也需要上层的批准或鼓励[35]）；但形式层面仍旧存在着发展空间。这里的"形式"指的是对母题的规划和安排，对主题的某种新看法（无论它是进步还是退步）的客观具象化。

如果以这种方式定义形式的概念，那么人们就能恰当地处理形式和内容的辩证法，因为离开了内容，也就是母题和主题中展现的社会问题，纯粹的形式元素也无法存在：构图、色彩对比等首先是要复制社会感知的结构，并将其转化为有组织的图像。只有在这种转化以及与之前的图像类型和表现习惯的交流中，才能达成特定的美学品质。

如果维米尔尽量地省略社会性互动，回避或忽略一切当时风俗画——譬如扬·斯特恩（Jan Steen）作品中，常见的劳碌、喧闹，甚至好斗的元素，也放弃常常蕴含在画面内部的道德约束力的威胁，那么毫无疑问这标志着对此类主题的一种新的阐释，一种对常见设想的小心谨慎又不易觉察的偏移。因为维米尔只留下了很少的一手文献，[36]推测他"个人的"意识形态立足点显得意义不大（在其他的文献更丰富的案例中，当然还是应该引入艺术家生平历史的证据）。一个新近的研究表明，维米尔的图像演出呼应了17世纪上半叶所宣传的、对严格的父权制家庭道德观念的改变。[37]值得一提的还有维米尔对暗箱（Camera obscura）这一辅助工具和视觉媒介的使用，[38]它作为当时物理光学的最新成就之一，展示了艺术生产力的最先进水平。暗箱的机械特征同时促进了一种减少图像元素复杂性的感知形式，这是历史的必然。新的感知形式虽然并没有废除对社会形式的兴趣，但确实让它更多地退居幕后了。

（本章第1到3节保留了早先版本的状态，第5节为第三版新增，第4节写作于1995年末。）

注释和参考文献

[1]"基础和上层建筑""生产关系""社会构成"等概念见于：G. Klaus/M. Buhr (Hg.), Philosophisches Wörterbuch (《哲学词典》), Berlin ¹¹1974, 2 Bde.; G. Hartfiel, Wörterbuch der Soziologie (《社会学词典》), Stuttgart 1972, ²1976。

[2]参见：Th. W. Adorno, Thesen über Kunstsoziologie (《艺术社会学的命题》), in: Ohne Leitbild. Parva Aesthetica (《不立典范：审美的力量》), Frankfurt a. M. 1967, S. 102。

[3]G. Lukács, Geschichte und Klassenbewußtsein. Studien über marxistische Dialektik(《历史与阶级意识：马克思主义辩证法研究》), Neuwied/Berlin 1970, hier S.94 und 95. Zu Lukács vgl. die Monografie von F.J. Raddatz, Reinbek 1972 (mit Bibliografie).

[4]参见：G. Simmel, Philosophie des Geldes (《金钱的哲学》), Leipzig 1900; ders., Grundfragen der Soziologie (《社会学的基本问题》), Berlin ³1970。

[5]W. Dilthey, Der Aufbau der geschichtlichen Welt in den Geisteswissenschaften. Einleitung von M. Riedel (《人文学科中历史价值的建立》), Frankfurt a. M. 1979.

[6]对这种风格的阶层专属特征，彼得·伯克提出了质疑，不过伯克在自己书中的其他地方也有自相矛盾之处，因为他指出阶层区分是不可避免的。(vgl. bei ihm S. 21ff., 85.) H.K. 埃默尔（H. K. Ehmer）给予了本文这一善意提醒，此外还可参考：Olbrich 1984。

[7]参见：J. Habennas, Genealogische Geschichtsschreibung. Über einige Aporien im machttheoretischen Denken Foucaults (《谱系学的历史书写：有关权力理论中的一些困境》), in: Merkur 38, 1984, S.645 ff.。

[8]J. Habermas, Zur Logik der Sozialwissenscbaften (《论社会科学的逻辑》), Frankfurt a. M. 1970.

[9]A. Lorenzer, Die Wahrheit der psychoanalytischen Erkenntnis (《心理分析认知的真相》), Frankfurt a. M. 1974.

[10]参见：H. Aram Veeser, (Hg.), The New Historicism (《新历史主义》), New York 1989。这方面还有一部批判性著作：Brook Thomas, The New Historicism and Other Old-Fashioned Topics (《新历史主义与其他新旧主题》) (S. 182-204)。最早的讨论见于：Wesley Morris, Towards a New Historicism (《关于新历史主义》), Princeton 1972。其理论的自我表述参见：Stephen Greenblatt, Resonance and Wonder (《共鸣与惊讶》), in: Peter Collier/Helga Geyer-Ryan (Hg.), Literary Theory Today (《当代文学理论》), Cambridge 1990, S. 74-90。

[11]参见：H. A. Veeser (wie Anrn. IO), S. XIII.。

[12] 参见：Raymond Williams, Base and Superstructure in Marxist Cultural Theory（《马克思主义文化理论的基础与上层结构》），in: Problems in Materialism and Culture（《唯物主义与文化的问题》），London 1980, S. 31-50; Ders., Marxism and Literature（《马克思主义与文学》），Oxford 1977。新历史主义的代表中的民族志角度也十分重要，参见：Clifford Geertz., The Interpretation of Cultures（《文化的阐释》），New York 1973。

[13] 参见：Georg G. Iggers, The German Conception of History. The National Tradition of Historical Thought from Herder to the Present（《德国的历史概念：从赫尔德到当代的历史思想中的民族传统》），Middletown, Conn. 1968。

[14] Louis Adrian Montrose, Of Gentlemen and Shepherds. The Politics of Elizabethan Pastoral Form（《关于绅士与牧人》），in: *English Literary History*（《英国文学史》）50, 1983, S. 415-459.

[15] Stephen Greenblatt, Shakespearean Negotiations. The Circulation of Social Energy in Renaissance England（《莎士比亚式的谈判：文艺复兴时期英国社会力量的传播》），Berkeley 1988。脱开新历史主义，还有一些人持相同立场：Jutta Held/Norbert Schneider, Sozialgeschichte der Malerei vom Spätmittelalter bis ins 20. Jahrhundert（《从中世纪晚期到20世纪绘画的社会史》），Köln 1993, Einleitung, S. 10 f。文中指出："各种互相交缠的、在微观历史中可见的利益，持续地激发出新的立场、解释和价值判断。没有什么固定不变的图像学含义。含义的潜能更多是在结构中生成的，而结构则产生于社会性的交流行为。艺术作品应该按各自的历史语境理解为，由明确的社会团体发出的政治诉求和社会立场表达。同样，艺术家也以各种不同方式被牵扯进了他们的时代，于是其作品标志着一种积极的、参与性的瞬间，当然并非极端的介入，而多是一种有距离的评价或几乎无意识流入的内涵。""我们尝试……重构艺术母题和形式形成于斯的历史状况，希望以此获得文化的'定义权'。……对历史风格无法辨识出其社会逻辑，更多只存在一种艺术实践所遵循的历史逻辑。……能成为艺术主题的，并不是独立的事物，而是那些新的、受到威胁的价值观，它们必须寻求艺术的印证，而使自身得到贯彻或保护。"

还有一种跨学科的切入点，即将艺术作品放在文化领域的语境和应力场中讨论，参见：Craig Harbison, The Mirror of the Artist. Northern Renaissance Art in Its Historical Context（《艺术家的镜子：北方文艺复兴艺术及其历史关联》），New York 1995；德文版见 DuMont, Köln。

[16] 参见：Antonio Gramsci, Lettere dal Carcerc, hg. von S. Caprioglio und E. Fubini, Turin 1965. – Dazu Ernesto Laclau und Chantal Mouffe, Hegemony and Socialist Strategy. Towards a radical Democratic Politics（《霸权主义及社会主义者的策略：论极端民主政治》），London

1985; Eric Hobsbawm, The Great Gramsci (《巨大的伤感》), in: *New York Review of Books* (《纽约书评》), 4. April 1974, S. 39-44; Robert Bocock, Hegemony (《霸权主义》), London 1986。

[17] 参见: Jacques Derrida, Marges de la philosophie (《哲学的边缘》), Paris 1972。此外还可参考与德里达的边缘性理论相关联的女性主义立场者的代表作，如 Hélène Cixous Luce Irigaray 的。还可参见: Norbert Schneider, Geschichte der Ästhetik von der Aufklärung bis zur Postmoderne. Eine paradigmatische Einführung (《从启蒙时期到后现代的美学：导论》), Stuttgart 1996 (Reclams UB 9457), S. 251 ff. (zu Derrida)。

[18] "特定构成"的表述与"经济学的社会构成"概念相关（见注释1），指的是长时段复杂经济和社会体系的历史类别，如封建制度、资本主义制度等。通过经济构成的范畴既可以解释生产方式的合理性，又可以解释从中衍生出的社会关系和思想关系的类型（即"社会意识"）。参见: Schneider (1993), S.27 ff.。

[19] 参见: A. Blankert, Vermeer of Delft. Complete edition of the paintings (《代尔夫特的维米尔：油画作品全集》), Oxford 1978, S. 27 ff. (und Kat.-Nr. 4); M. M. Kahr, Vermeer's girl asleep: A moral emblem (《维米尔的女子睡着了：一种道德象征》), in: Metropolitan *Museum of Art Journal* 6 (《大都会博物馆艺术杂志6》), 1972, S. 115 ff., Schneider (1993), S. 27 ff.。

[20] S. Slive, "Een dronke slapende meyd aen een tafel" by Jan Vermeer, in: Festschrift Ulrich Middeldorf, Berlin 1968, S. 452 ff. 早在此文献中已提出这一观点。

[21] 参见: L. Gowing, Vermeer (《维米尔》), London 1952 (2. Aufl. 1970), S.91。

[22] 只需对比彼得·德·霍赫（Pieter de Hooc）所绘制的母亲和家庭妇女所戴的帽子就可看出。参见: Abb. S. 195 in: Katalog Frans Hals bis Venneer (《画册：从弗兰斯·哈尔斯到维米尔》), Berlin 1984 (Nr. 54)。

[23] 如果认为这种瞬间只存在于17世纪的荷兰绘画中，也是错误的。它其实具有普遍性：由于艺术作品具有呼吁功能，所有的艺术作品都会对社会行为的形式做出表述。至于这件作品是否宣告了美学争论还是仅做隐晦的表达，艺术家是否有意进行表达或是并未清楚地意识到作品的价值和理念，是无足轻重的。

[24] 参见: N. Schneider, Strategien der Verhaltensnormierung in der Bildpropaganda der Reformationszeit (《改革时期的宣传画所表达的行为战略》), in: J. Held (Hg.), Kultur zwischen Bürgertum und Volk (《市民阶层与大众之间的文化》) (Argument-SB 103), Berlin 1983, S. 7 ff.。

[25] 参见: das instruktive Kapitel V, 10 bei Arnold Hauser, Sozialgeschichte der Kunst und Literatur (《艺术和文学的社会史》), Müncben 1972, bes. S. 500 ff. Ferner, speziell zu Delft:

J. M. Montias, Painters in Delft, 1613-1680（《1613 年至 1680 年间代尔夫特的画家们》），in: *Simiolus* 10, 1978/79, S. 84 ff.; ders., Artists and Artisans in Delft. A Socio-Economic Study of the Seventeenth Century（《代尔夫特的艺术家们：对 17 世纪的一项社会经济学研究》），Princeton, J. J. 1982 (zum Kunstmarkt dort S. 183 ff.)。

[26] 解除艺术作品与订单委托人或赞助人的关联，或追随艺术市场的走向，原则上能够释放创造性的潜能，然而这常常伴随着新的失去独立性的代价，特别是走向了对大众品味的一味迎合，艺术家对这方面的关注会导致一种作品中内化的社会控制。

[27] 参见：J. L. Flandrin, Familien. Soziologie-Ökonomie-Sexualität（《家庭：社会学－经济学－性学》），Frankfurt/Berlin 1978; H. Medick, Zur strukturellen Funktion von Haushalt und Familie im Übergang von der traditionellen Agrargesellschaft zum industriellen Kapitalismus: die protoindustrielle Familienwirtschaft（《从传统农业社会过渡到资本主义工业社会的家政与家庭的结构功能：原始工业家庭经济》），in: W. Conze (Hg.), Sozialgeschichte der Familie in der Neuzeit Europas（《近代欧洲家庭社会史研究》），Stuttgart 1976。

[28] 参见：N. Schneider (wie Anm. 24), S. 13 f。

[29] 参见：Jacob Cats, Houwelick: dat is Het gansch Beleyt des echten staets, afgedeylt in ses Hooft-stucken ... o. O., o. J. (Haarlem 1642, 7 Teile in l Bd.); ders., Maechden-plicht ofte ampt der ionckvrouwen, in eerbaer liefde, aenghewesen door sinne-beelden. Middelburg 1618 (auch lat.: Monita amoris virginei, Sive officium puellarum in castis amoribus ... Amsterdam o. J.). Dazu E. de Jongh, Grape symbolism in paintings of the 16th and 17th centuries（《16 与 17 世纪绘画中葡萄的符号意义》），in: *Simiolus* 7（《荷兰艺术史季刊 7》），1974, S. 166 ff..

[30] 参见：J. Hoffmann, Die, Hausväterliterarur 'und die ‚Predigten über den christlichen Hausstand'. Lehre vom Hause und Bildung für das häusliche Leben im 16., 17. und 18. Jahrhunden（《"家主文学"与"宗教家庭观念的布道"：16、17 和 19 世纪家庭生活观念的教育及教条》），Weinheim/Berlin 1959。

[31] 参见：H. Maier, Die ältere deutsche Staats- und Verwaltungslehre (Polizeiwissenschaft)（《古代德国国家与行政学说（警察学）》），Neuwied/Berlin 1966。

[32] Besonders in "Institutio christianae religionis"（《基督徒宗教研究所》）von Johannes Calvin (Basel 1536; holl. Ausgabe: Institutie ofte onderwijsingh in de Christelycke religie. Amsterdam 1650 i. ö.).

[33] 维米尔曾多次绘制这种通奸场景（如："饮酒中的男人与女人"，1661 年，"葡萄酒杯与年轻女人"，1658—1660 年）。这幅图中红酒和留下一半的玻璃杯都暗示了一次先前

发生的诱惑事件。桌上盘中的水果指向从夏娃开始的原罪（见《创世纪》第 2 章第 17 节），由一块发皱的餐布包裹的鸡蛋标志着秘密的受孕。这幅画左上方的墙面也暗示了秘密的爱（带面具的小天使）。

［34］Jacob Cats（参考注释 21）援引神学家 Johannes Chrysostomoforder 的观点，认为家庭妇女、已婚妇女在婚姻中应该有"第二种贞洁"。参见：Maechden-plicht, S. 162: "Het huwelijck is een cweede sorte van Maegdhom"。

［35］这一点在手法主义艺术中尤其凸显。参见：T. Klaniczay, Renaissance und Manierismus（《文艺复兴与手法主义艺术》），Berlin 1977, S. 103 f.。

［36］参见：J. M. Montias, New Documents on Vermeer and His Family（《有关维米尔及其家庭的新文献资料》），in: *Oud Holland*（《低地国家艺术期刊》）91, 1977, S.267 ff.; Ders., Vermeer and His Milieu: Conclusion of an Archival Study（《维米尔与他的生活环境：档案资料研究的必要条件》），in: *Oud Holland* 94, 1980, S. 44 ff. – Ders., Vermeer's Clients and Patrons（《维米尔的顾客与资助人》），in: *The Art Bulletin*（《艺术通报》）69, 1987, S. 68-76。

［37］这个进程不只在荷兰发生。参见：L. Stone, The Family, Sex, and Marriage in England 1500-1800（《英国 1500 年至 1800 年的家庭、性与婚姻》），London 1977, S: 239 ff.。

［38］参见：Ch. Seymour, Jr., Dark chamber and light-filled Room: Vermeer and the camera obscura（《维米尔及其创作聚焦场景》），in: *The Art Bulletin*（《艺术通报》46），1964, S.323 ff.。

缩写：KB = Kritische Berichte（批判性报告）

Th. W. Adorno, Ästhetische Theorie（《美学理论》），Frankfurt a. M. 1973.

–, Thesen über Kunstsoziologie（《艺术社会学的命题》），in: Ohne Leitbild（《不设典范》）. Parva Aestbetica, Frankfun a. M. 1967, S. 97 ff.. 这篇简短的，针对实证主义艺术社会学家阿尔方斯·西尔伯曼（A. Silbermann）写作的论战文章提出了"中介"的原则。

F. Antal, Fuseli Studies（《亨利·富塞利研究》），London 1956.

–, Die Florentinische Malerei und ihr sozialer Hintergrund（《佛罗伦萨绘画及其社会背景》），Berlin 1958 (engl. Originalausg: Florentine Painting and its Social Background, London 1948).

–, Hogarth and his Place in European Art（《威廉·霍加斯及其在欧洲艺术中的地位》），London 1962.

–, Zwischen Renaissance und Romantik. Studien zur Kunstgeschichte（《文艺复兴与浪漫主义之间：艺术史研究》），Dresden 1975 (engl. Originalausg.: Classicism and Romanticism, London 1966).

—, Raffael zwischen Klassizismus und Romantik. Eine sozialgeschichtliche Einführung in die mittelitalienische Malerei des 16. und 17. Jh. (《古典主义与浪漫主义之间的拉斐尔：16、17世纪意大利中部绘画社会史学导论》), hg. von N. Hadjinicolaou, Gießen 1980.

Autonomie der Kunst. Zur Genese und Kritik einer bürgerlichen Kategorie (《艺术的自律性：小资产阶级艺术的形成和批判》), Mit Beiträgen von M. Müller, H. Bredekamp, B. Hinz, F. J. Verspohl, J. Fredel, U.Apitzsch, Frankfurt a. M. 1972.

E. Barker/Nick Webb/Kim Woods (Hg.). The Changing Status of the Artist (《艺术家的地位变化》), New Haven/London 1999.

D. Bartetzko, Reisebilder-Überlegungen an zwei Gemälden von Caspar David Friedrich und C. G. Carus (《旅行绘画：对卡斯帕·大卫·弗里德里希和C. G. 卡鲁斯的两幅油画的思考》), in: *KB* 7 (《批判性报告7》), 1979, H. l, S. 5 ff.。

M. Baxandall, Die Wirklichkeit der Bilder. Malerei und Erfahrung im Italien des 15. Jh. (《绘画的真实性：15世纪意大利的绘画与体验》), Frankfurt a M. 1977. 这本书尝试重构日常生活的美学范畴和感知模式之间的联系。

I. Below (Hg.), Kunstwissenschaft und Kunstvermittlung (《艺术学与艺术介绍》), Gießen 1975 (Beiträge von Kunstwissenschaftlern des UV und Kunstpädagogen).

R. Bentmann/M. Müller, Die Villa als Herrscbaftsarchitektur. Versuch einer kunst- und sozialgeschichtlichen Analyse (《作为统治建筑的别墅：一次艺术与社会史分析》), Frankfurt a. M. 1970.

J. Berger, Sehen. Das Bild der Welt in der Bilderwelt (《观看：图像世界中的世界之图》), Reinbek 1974.

P. Bourdieu, Zur Soziologie der symbolischen Formen (《象征形式的社会学》), Frankfurt a. M. 1970. 这部基础性研究著作将图像学视角朝向交流社会学的领域进一步发展。

H. Bredekamp, Kunst als Medium sozialer Konflikte. Bilderkämpfe von der Spätantike bis zur Hussitenrevolution (《艺术作为社会冲突的媒介：从古代晚期到胡斯革命的图像之争》), Frankfurt a. M. 1975.

M. Brix/M. Steinhauser, "Geschichte allein ist zeitgemäß", Historismus in Deutschland (《"历史本身就具有年代性"：德国历史主义》), Gießen, 1978 (Sammelband der auf der Münchener Historismus-Tagung gehaltenen Referate)

P. Bürger, Theorie der Avantgarde (《前卫艺术的理论》), Frankfurt a. M. 1974.

—, Seminar Literatur- und Kunstsoziologie (《文学与艺术社会学研究》), Frankfurt a. M.

1978. 这是"经典"文献的有益读本，附录有基础文献索引。

P. Burke, Die Renaissance in Italien. Sozialgeschichte einer Kultur zwischen Tradition und Erfindung（《意大利文艺复兴：传统与创新中的文化社会学》）, Berlin 1984.

T. J. Clark, The Absolute Bourgeois. Artists and Politics in France 1848-1851（《绝对的资产阶级：法国 1848 年至 1851 年的艺术家与政治》）, London 1973 (Rez. v. K. Herding in: *KB* 6, 1978, H.3, S. 39-50); dt. Ausgabe Reinbek 1981 (Rowohlt Das Neue Buch).

–, The Image of the People. Gustave Courbet and the 1848 Revolution（《人的形象：居斯塔夫·库尔贝与 1848 年之革命》）, Princeton 1973 u. ö. (Rez. v. K. Herding, in: *Kunsrchronik* 30, 1977, S.438 ff.).

–, The Painting of Modem Life（《现代生活的画像》）. London 1985.

K. Clausberg/D. Kimpel/H. J. Kunst/R. Suckale (Hg.), Bauwerk und Bildwerk im Hochmittelalter（《中世纪盛期的建筑和雕塑》）, Gießen 1981.

P. H. Feist, Prinzipien und Methoden marxistischer Kunstwissenschaft（《马克思主义艺术学的原则与方法》）, Leipzig 1966.

–, Künstler, Gesellschaft, Kunstwerk. Studien zur Kunstgeschichte und zur Methodologie der Kunstwissenschaft（《艺术家、社会与艺术作品：对艺术史及艺术学方法论的研究》）, Dresden 1978.

G. Dickie: Evaluating Art（《评估艺术》）, Philadelphia 1988.

P. Francascel, Problèmes de la sociologie de l'art（《艺术社会学的问题》）, Paris 1968.

–, Peinture et société, o. O. (Paris) 1965 (zu Francastel vgl. Hadjinıcolaou, S. 49 ff., und den Sammelband Lasociologie de l'art et sa vocation interdisciplinaire. L'oeuvre et l'influence de Pierre Francastel, Paris 1976.

Funkkolleg Kunst（《艺术讲座》）, hg. vom Deutschen Institut für Fernstudien an der Universität Tübingen. Wissenschaftliches Team: W. Busch (Vorsitz), T. Buddensieg, W. Kemp, J. Paul u. a., Weinheim und Basel 1984 ff..

G. Ginzburg, Der Käse und die Würmer. Die Welt eines Müllers um 1600（《奶酪与蛆虫：一个 16 世纪磨坊主的宇宙》）, Frankfurt a. M. 1979 (wichtig die Einleitung S. 7 ff.).

E. H. Gombrich, Die Sozialgeschichte der Kunst（《艺术的社会史》）, in: Meditationen über ein Steckenpferd（《木马沉思录：艺术的根基和界限》）, Frankfurt 1978 (zu A.Hauser).

R. Gunter, Zu einer Theorie der Geschichtlichkeit sozialgeschichtlicher Baudokumente, insbesondere der Arbeitersiedlungen（《关于社会史建筑资料的历史性理论，特别关注工人居

住区建设》), in: *KB*（《批判性报告》4）, 1976, H. I, S. 15-19.

N. Hadjinicolaou, Art History and Class Struggle（《艺术史与阶级斗争》）, London 1978 (frz. Originalausg. Histoire de l'art et lutte des classes, Paris 1973). 这本清晰易懂的著作在附录中提供了社会史视角的作品分析的方法论导论。

R. Hamann, Geschichte der Kunst von der altchristlichen Kunst bis zur Gegenwart（《从早期基督教到当代的艺术史》）, Berlin 1932. 这本书尝试从直接的观看中把握作品的文化特性，至今仍值得一读。

H. Harnmer-Schenk/D. Waskönig/G. Weiss, Kunstgeschich te gegen den Strich gebürstet? 10 Jahre Ulmer Verein 1968-1978（《艺术史的污迹能被洗刷掉吗？乌尔姆社1968—1978十年回顾》）. Geschichte in Dokumenten, Hannover 1979.

W. Hausenstein, Versuch einer Soziologie der bildenden Kunst（《尝试建立艺术社会学》）, in: *Archiv für Sozialwissenschaft und Sozialpolitik*（《社会学与社会政治资料》）36, 1913, S. 738 ff. (zu Hausenstein vgl. den Artikel von A. Lunatscharski in der *Großen Sowjetenzyklopädie*（《苏联大百科全书》）, Übersetzung in: *tendenzen*（《倾向》）23, 1982, Nr. 139, S. 13).

A. Hauser, Sozialgeschichte der Kunst und Literatur（《艺术和文学的社会史》）, München 1953 (u. ö.).

–, Philosophie der Kunstgeschichte（《艺术史哲学》）, München 1958（später u. d. T.: Methoden moderner Kunstbetrachtung《现代艺术欣赏方法》）.

–. Der Ursprung der modernen Kunst und Literatur（《现代艺术与文学的起源》）, München 1964（früher u. d. T.: Der Manierismus《矫饰派》）.

–, Soziologie der Kunst（《艺术社会学》）, München 1974.

–, Im Gespräch mit Georg Lukacs（《对话卢卡奇》）, Nachwort v. P. Ch. Ludz, München 1978 (kritisch zu Hauser: P. Klein, A. Hausers Theorie der Kunst（《豪泽尔的艺术理论》）, in *KB*（《批判性报告》）6, 1978, H. 3, S. 18-27).

J. Held, Minimal Art-eine amerikanische Ideologie（《极简主义艺术：一种美国的观念》）, in: *Neue Rundschau*（《新眺望》）83, 1972, H.4, S. 660-177.

–, Visualisierter Agnostizismus. Zum amerikanischen Fotorealismus（《视觉之不可知性：美国照相现实主义研究》）, in: *KB*（《批判性报告》）3, 1975, H. 5/6, S. 63-78.

–, Pop art und Werbung in den USA（《美国波普艺术与广告》）, in: *KB*（《批判性报告》）4, 1976, H. 5/6, S. 27-44.

–, Francisco de Goya in Selbstzeugnissen und Bilddokumenten（《戈雅的自我表达及作品

资料》), Reinbek 1980.

–, (Hg.) in Zusammenarbeit mit N. Schneider, Kunst und Alltagskultur (《艺术与日常文化》), Köln 1981 (darin: J. Held/N. Schneider, Was leistet die Kulturtheorie von Norbert Elias für die Kunstgeschichte?, S. 55 ff.).

–, (Hg.), Kultur zwischen Bürgertum und Volk (《市民阶层与大众之间的文化》), Berlin 1983 (Argument-Sonderband 103).

–, N. Schneider, Sozialgeschichte der Malerei vom Spätmittelalter bis ins 20. Jahrhundert (《从中世纪晚期到20世纪绘画的社会史》), Köln 1993.

–, N. Schneider: Grundzüge der Kunstwissenschaft. Gegenstandsbereiche, Institutionen, Problemfelder (《艺术学的基本特征：对象范围、研究机构、问题领域》), Köln/Weimar/Wien 2007, bes. S. 165-249 ("Dassoziale System derKunst").

K. Herding (Hg.), Realismus als Widerspruch. Die Wirklichkeit in Courbets Malerei (《矛盾的现实主义：科尔伯特绘画中的真实性》), Frankfurt a. M. 1978 (darin der Aufsatz des Herausgebers:Das Atelier des Maiers, S. 223 ff.).

–, Mimesis und Innovation. Überlegungen zum Begriff des Realismus in der bildenden Kunst (《模仿与创新：对绘画艺术中现实主义概念的思考》), in: K. Oehler (Hg.), Zeichen und Realität (《符号与真实》), Tübingen 1984, S. 83 ff..

–, H. E. Mittig, Kunst und Alltag im NS-System. Albert Speers Berliner Straßenlaternen (《纳粹制度下的艺术与日常生活：阿尔伯特·斯佩尔的柏林街灯》), Gießen 1975.

R. Hiepe, Die Kunst der neuen Klasse (《新阶级的艺术》), München/Gütersloh/Wien 1973.

B. Hinz, Die Malerei im deutschen Faschismus. Kunst und Kooterrevolution (《德国法西斯主义绘画：艺术与反革命》), München 1974.

–, H. J. Kunst/P. Mlirker/P. Rautmann/N. Schneider, Bürgerliche Revolution und Romantik. Natur und Gesellschaft bei Caspar David Friedrich (《市民革命与浪漫主义：卡斯帕·大卫·弗里德里希作品中的自然与社会》), Gießen 1976.

–, H.E. Mittig u. a., Die Dekoration der Gewalt (《暴力中的民主》), Gießen 1979.

–, u. a., William Hogarth, Berlin 1980 (Katalog der Neuen Gesellschaft für bildende Kunst 《新社会的美术画册》).

D. Hoffmann/A. Junker/P. Schirmbeck (Hg.), Geschichte als öffentliches Ärgernis (《作为公共事件的历史》), Gießen 1974.

C. Honegger (Hg.), M. Bloch u. a., Schrift und Materie der Geschichte. Vorschläge zur

systematischen Aneignung historischer Prozesse (《历史的文字与物质：历史进程的系统梳理建议》), Frankfurt 1977. 这本著作包含法国社会史传记中对结构史和意识形态史的重要文论，并附有文献索引。

G. C. Iggers, Geistesgeschichte, Ideengeschichte, Geschichte der Mentalitäten (《精神历史、观念历史与社会习俗史》), in: K. Bergmann u. a. (Hg.), Handbuch der Geschichtsdidaktik (《历史教学手册》), Düsseldorf 1979, Bd.I, S. 149-152.

A. Jürgens-Kirchhoff, Technik und Tendenz der Montage in der bildenden Kunst des 20. Jh. (《20世纪美术中的拼贴技术与发展倾向》), Lahn/Gießen 1978.

W. Kemp, Walter Benjamin und die Kunstwissenschaft (《本雅明的艺术学》), in: *KB* (《批判性报告》) 1 (1973), H. 3, S. 30 ff.; u. KB 3, 1975, H. 1, S. 5 ff..

–, Die Beredsamkeit des Leibes. Körpersprache als künstlerisches und gesellschaftliches Problem der Emanzipation (《身体语言的雄辩性：肢体语言作为解放的艺术与社会问题》), in: *Städel-Jahrbuch* (《施塔德尔年鉴》) N. F. 5, 1975, S. 111 ff..

F. W. Kent/Patricia Simons, (Hg.), Patronage, An and Society in Renaissance Italy (《意大利文艺复兴时期的赞助、艺术与社会》), Canberra/Oxford 1987.

F. D. Klingender, Hogarth and English Caricature (《霍加斯与英国漫画》), London 1944.

–, Art and the Industrial Revolution (《艺术与工业革命》), London 1975 (11947); deutsch: Kunst und industrielle Revolution, Dresden 1974.

–, Goya in the Democratic Tradition (《戈雅与民主传统》), London 1948; deutsch: Goya und die demokratische Tradition Spaniens (《戈雅与西班牙的民主传统》), Berlin (DDR) 1954, 21971.

D. Kunzle, The Early Comic Strip. Narrative Strips and Picture Stories in the European Broadsheet from c. 1450 to 1825 (《早期条形漫画：1450年至1825年间欧洲招贴画的条形叙事和图像故事》), Berkeley/Los Angeles/London 1973.

G. Lukács, Geschichte und Klassenbewusstsein. Studien über marxistische Dialektik (《历史与阶级意识：马克思主义辩证法研究》), Berlin 1923 (Neuausgabe Neuwied/Berlin 1970).

K. Mannheim, Wissenssoziologie (《知识社会学》), hg. von K. H. Wolff, Neuwied/Berlin 1970.

H. E. Mittig, Dürers Bauernsäule (《丢勒的农民主体》), Frankfurt a. M. 1984.

F. Möbius, Basilikale Raumstruktur und Feudalisierungsprozess (《长方形教堂的空间结构与封建主义进程》), in: *KB* 7 (《批判性报告 7》),1979, H. 2/3, S. 5 ff..

–, E. Schubert (Hg.), Architektur des Mittelalters. Funktion und Gestalt (《中世纪建筑：功能与结构》), Weimar 1983 (Hg.) Stil und Gesellschaft (《风格与社会》), Dresden 1984.

–, H. Möbius/H. Olbrich, Überlegungen zu einer sozialwissenschaftlichen Kunstgeschichte (《对社会科学艺术史的思考》), in: *Bildende Kunst* (《美术杂志》), 1982, Kunstwiss. Beiträge 13, S. I ff..

M. Papenbrock/G. Schirmer u. a. (Hg.): Kunst und Sozialgeschichte (《艺术与社会史》), Pfaffenweiler 1995.

V. Plagemann, Das deutsche Kunstmuseum (《德国艺术博物馆》), München 1967.

M. Raphael, Arbeiter, Kunst und Künstler (《工人、艺术与艺术家》), Nachwort von N. Schneider, Frankfurt a. M. 1975.

–, Für eine demokratische Architektur. Kunstsoziologische Schriften (《民主的建筑：艺术社会学文集》), hg. von J. Held, Frankfurt a. M. 1976.

H. Raum, Die bildende Kunst der BRD und Westberlins (《联邦德国与西柏林的造型艺术》), Leipzig 1977.

M. Schapiro, Romanesque Art (《浪漫主义艺术》), London 1977.

–, Modem Art. 19th and 20th Centuries. Selected Papers (《19世纪与20世纪的现代艺术文选》), New York 1978.

–, Late Antique, Early Christian and Medieval Art. Selected Papers (《古典晚期、早期基督教与中世纪艺术文选》), New York 1979.

N. Schneider, Zeit und Sinnlichkeit. Zur Soziogenese der Vanitasmotivik und des Illusionismus (《时间与感性：有关于虚乌有的幻想动机与物质时间幻想说》), in: *KB* 8 (《批判行文集 8》), 1980, H.4/5, S. 8 ff..

–, Holländische Genremalerei des 17. Jahrhunderts (《17世纪荷兰风俗画》), in: *Tendenzen* (《倾向》) 25, 1984, Nr. 148, S. 49ff..

–, Frans Hals, "Hamlet". Versuch einer Neudeutung, in: *Pantheon* XLIV, 1986, S. 30-36.

–, Jan van Eyck, Der Genter Altar. Vorschläge für eine Refonn der Kirche (《根特祭坛画：对教堂改革的建议》), Frankfurt a. M. 1986 (31993).

–, Stilleben. Realität und Symbolik der Dinge. Die Stillebenmalerei der frühen Neuzeit (《静物：事物的真实性与符号性，新时代早期的静物绘画》), Köln 1989 (u. o.).

–, Porträtmalerei. Hauptwerke europäischer Bildniskunst 1420-1670 (《肖像画：1420年至1470年间欧洲绘画艺术的主要作品》), Köln 1992 (u. o.).

–, Jan Vermeer 1632-1675.Verhüllung der Gefühle (《维米尔 1632—1675：感情的面纱》), Köln 1993 (u. o.).

–, Kunstsoziologie (《艺术社会学》), in: Kunsthistorische Arbeitsblätter, Zeitschrift für Studium und Hochschulkontakt (《艺术史工作手册：高校联系与研究杂志》) 2/2002, S. 51-60,

–, Soziologische Exkurse(《社会学附论》), hg. vom Institut für Sozialforschung, Frankfurt a. M. 1956 (Kapitel "Kunst und Musiksoziologie", S. 93 ff.).

E. Spickernagel/B. Walbe (Hg.), Das Museum -Lernort contra Musentempel (《博物馆：学习之地还是展馆圣殿》), Gießen 1976

F. J. Verspohl, Stadionbauten von der Antike bis zur Gegenwart (《从古至今的运动场建筑》), Gießen 1976.

M. Warnke (Hg.), Das Kunstwerk zwischen Wissenschaft und Weltanschauung (《出版介于科学与世界观之间的艺术作品》), Gütersloh 1970.

–, (Hg.), Bildersturm. Die Zerstörung des Kunstwerks (《图像狂潮：艺术作品的毁灭》), München 1973.

–, Bau und Überbau. Soziologie der mittelalterlichen Architektur nach den Schriftquellen (《建筑与上层建筑：基于文献的中世纪建筑社会学研究》), Frankfurt a. M. 1976.

–, Künstler, Kunsthistoriker, Museen. Beiträge zu einer kritischen Kunstgeschichte(《艺术家、艺术史学家与博物馆：批判性的艺术史文集》), Luzern/Frankfurt a. M. 1979.

–, Hofkünstler (《宫廷艺术家》), Köln 1985.

–, Neue Wege der Kunsthistorie (《艺术史的新方向》), in: *Kunst + Unterricht*(《艺术＋课程》) 11, 1984, S. 58-60.

O. K. Werckmeister, Ende der Ästhetik (《美学的终结》), Frankfurt a. M. 1971 (Essays über Adorno, Bloch, Marcuse u.a.).

–, Ideologie und Kunst bei Marx u. a. Essays (《马克思的意识论与艺术及其他论文》), Frankfurt a. M. 1974.

–, Versuche Über Paul Klee (《试解保罗·克利》), Frankfurt a. M. 1981.

第十三章
艺术史、女性主义和性别研究

芭芭拉·保罗（Barbara Paul）

导　言
艺术行业中的女性
对女性特质和男性特质的再现
身体话语
20世纪90年代后期的新范式
结语：知识体系和秩序体系
补充：2007年的展望

导　言

　　艺术史学科传统上就像其他专业一样，也有一种男性中心论的学科概念。异性恋的白人男性普遍被当作全人类的化身，直到今天仍不难观察到对他们的聚焦。这种现象既与大学机构的历史，也与基于性别对立和性别等级的现代西方社会结构紧密相关。在20世纪60年代以来逐渐成形的新女性运动的语境下，首先在美国、英国，其次在法国、意大利和德国，女性艺术史家、艺术评论家和艺术中介针对这种占据统治地位的艺术史实践提出强烈批评，并推动性别政治问题进入其科研兴趣中心。对旧模式的破除与邻近学科的发展密不可分。意义的产物总是与权力的产物直接相关，根据这一前提，我们可以标注出女性主义学科共同的切入点：一方面，以自然性别为依据来解释男女性别角色的模式，受到了根本上的质疑；另一方面，父权制秩序、其合法性机制以及对权力的分配，受到了逐条逐缕的再审视。对两极化的性别关系在社会中的规训化策略及其效果的科学研究，触

及艺术和艺术家的概念，也涵盖整个艺术行业及其参与者和机构。在这个再-阅读的过程中，由于多次复制了镌刻在艺术和艺术行业内的各种性别构建，艺术史学科本身也最终成为重要的研究对象。女性主义艺术史作为一门坚定的政治性学科，在近几十年中整体动摇了传统的艺术史知识，并且以科学批判的精神极大地拓展了艺术主题的选取和分析方式。

大量对性别政治的争论的研究开辟了新的研究领域，也在大量的个案研究中为艺术作品和艺术行业含义提供了新式解读。下文将从这些研究中归纳总结一些有影响力的立场。[1]本章主要关注的是章节目录中所列出的相关题目，行文中并未顾及所有的历史细节，为的是更清晰地展示当前的讨论现状。

首先在概念上需要澄清一些内容细分，它们代表了不同的（科学-）政治立足点：当女性艺术史家随着新女性运动开始致力于深入研究女性的社会现状和性别关系时，她们把自己的研究归类为"女性研究"（Women's studies）和女性艺术史。[2]当时的一些学术以外的活动产生了重要影响。女性主义视角讨论的是一种极富文化影响力的建构，即女性既作为客体也作为主体，当时这种有偏向性的新视角在大学和博物馆这类颇有影响力的机构的专业人士代表那里几乎无一例外地遭到了拒绝。同时，"女性主义艺术史"的称谓被发明了出来，以明确其政治动机和目标指向。需要强调的是，女性主义的概念本身并不是静止不变的，而是像每一种以社会关系为基础的思考模式一样，经历着持续的变化。因此严格来说，这里最好只谈女性主义者，以及当时归属于这些人的各种不同理论和实践。例如在艺术史上艾伦·施皮克纳格尔（Ellen Spickernagel）曾在1985年的第1版《艺术史导论》中摆出了坚定的女性主义者和教育者的立场。她根据女性艺术史当时的研究现状，特别集中讨论了女性艺术家的社会史，以及（潜在的）女性美学和图像的社会角色。[3]相应地，本章在此继续推进过去15年中新出现的提问和分析模式。

20世纪80年代以来，个别学科和社会体系额外建立了"社会性别"（gender）的范畴。[4]它在概念本身已经包含了对女性特质和男性特质的设想，并聚焦于性别和性别关系的构建。通过对"性别"（sex）和"社会性别"（gender）的划分——德语中则没有这种划分，能区分出由历史、社会和文化因素决定的社会性别和生理上的性别。不过逐渐成形的性别研究（Gender Studies）既不能取代女

性研究，也不能取代女性主义科学，同样也无法否定兴起于20世纪70年代美国的男性研究（Men's Studies）。男性研究作为一个单独的分支与女性主义理论和实践相互交流和区分。[5]从20世纪90年代开始，德国迅猛地实现了重要的制度化进程，特别是明确为艺术史中的女性研究和性别研究方向设立了教授席位。此外，其在公共领域的标志性事件是学术机构内部或外部所召开的大量研讨会，以及所开设的课程。例如奥尔登堡大学设立研讨课程"文化学性别研究"（1997），此课程中的艺术学方向的延伸由西尔克·文克（Silke Wenk）拟定，不莱梅大学的西格莉德·沙德（Sigrid Schade）参与其中。还有特里尔研究生院开设的、由维克托利亚·施密特－林泽恩霍夫（Viktoria Schmidt-Linsenhoff）主讲的"认同和区分：性别构建和跨文化性"课程（2000）。[6]图书市场上也出现了相关的手册性质的出版物，特别是1995年出版了一卷关于文化学中的性（Genus）概念研究的读本，其中收录了西格莉德·沙德和西尔克·文克所著的内容丰富的论文《观看的上演：艺术、历史和性别区分》（Inszenierungen des Sehens: Kunst, Geschichte und Geschlechterdifferenz）。她们在文中展望式地介绍了女性主义科学重要的主题和成果。[7]2000年希尔德佳德·弗律毕斯（Hildegard Frübis）发表了一篇社会性别研究导论，其中讨论了艺术史的学科方向问题。[8]

艺术行业中的女性

艺术史中的女性研究和性别研究的一个重要出发点，就是女性艺术家的历史，它在惯常的现代学术体系的艺术史书写中一般不出现或只出现在边缘地带。这种长时间的忽视和排除导致了一个对女性创作的艺术作品密集地（再）发现和展出的阶段。此外，受社会史潮流驱动，特定性别下的生活条件和工作条件也受到了关注。另一方面，女性学者以性别导致的边缘化现象和机制作为主题，构成了本议题的基础结构。自19世纪以来传统意义上的艺术史构建遵循着两极性别秩序和其中包含的性别等级制度，主要集中研究男性艺术家的历史。这种艺术史在性别方面几乎只承认"他"拥有杰出的艺术才能，"他"才能够创作出有品质的作品。那种所谓的对大师的讨论，协助建立了一种男性的、简称为"天才"并普

遍适用的"艺术家"称谓，将富有原创性和创新性的"大师之作"纳入艺术史的"正典"中，其存在基于现代社会愈发完善的主体认知。相应地，艺术家和广义的、文化理论意义上的作者被当作有目的的主体，他们在艺术作品或文本中做出某种陈述，并由接受者"细细读出"。个人化的主体立场从20世纪60年代起变得不再普适，作家不再被当作个人，而更多地被分析为文本的效果。法国符号学家及文化理论家罗兰·巴特（Roland Barthes）在他的论文《作者之死》（*La mort de l'auteur*，1968）中主张，应该把作者理解为一个各种文本互相触及、重叠以及交叉的场所。这样一来，接受者就在含义的制造中占据了重要分量。[9] 为了应对关键词"作者之死"带来的普遍匿名化，甚至作者的废除，法国历史学家、哲学家以及话语分析的创始人米歇尔·福柯（Michel Foucault）稍后写作了《什么是作者？》（Qu'est-ce qu'un auteur? 1969）。在历史变迁的背景下，福柯把作者理解为一种功能（"作者功能"），单独的篇章通过这种功能不仅得以构造，还得以传播、操控、管理，以及被接受。[10]

20世纪60年代后期，特别是80年代以来巴特和福柯对作者的思考在国际上引起了热烈讨论，这一讨论对女性主义艺术史家们来说变得非常重要，因为如此一来，那种将艺术家当作独立自主的、类神创造者的传统观念，就变成了一种带有美学、社会经济学和权力政治学目标的构造。艺术界性别等级的建立几乎完全单方面偏向男性特权，这导致1991年那奈特·萨洛蒙（Nanette Salomon）对不把女性艺术家作品纳入正典的"渎职行为"展开了批判，因为它使得艺术史家中男性联盟的统一体愈加巩固。[11] 为了能更好地从历史的角度解释内化在艺术家概念和艺术概念中的性别构建与附属于其上的流传机制，女性学者们把注意力首先集中到了作者身份的神秘化上，特别是对臆想的权威性和可靠性的勾勒、巩固行为上。近代早期以来不断散播的、艺术家作为天才创造者的自我定位和外在认知，以及大量个案研究分析过的艺术家的社会局外人身份，在历史的进程中经历了修正和固化，直到今日仍影响深远。许多著名的案例中将艺术家刻画为科学家、流浪艺人、花花公子、殉道者、魔术师，或社会改良者。[12]

面对女性艺术家遭遇的排挤，近年来女性主义艺术史家们推动了对女性艺术家作品全集以及相关文字的大量资料汇编工作，要求恢复她们在艺术行业中的地位。[13] 女性艺术家们也展开了相应的抗议活动，如"游击队女孩"（Guerrilla

Girls),她们是在"艺术世界的良心"口号下登场、头戴猩猩面具匿名出现的女性艺术家和艺术批评家团体。1989 年她们推广了一张改编自安格尔的《大宫女》(*La Grande Odalisque*, 1814)的海报。海报中躺着的裸女戴了一顶猩猩面具,并提出问题:"女性是否必须裸体才能进入大都会艺术博物馆?现代艺术领域不到 5% 的艺术家是女性,但 85% 的裸像是女性。"(图 1)[14]

对女性艺术家在艺术史中的位置进行思考会立刻发现一个问题:不能把女性艺术家单纯地添加到现有的艺术史中,也无法另写一部单独的女性历史作为所谓的"特殊情况",[15] 更多的是需要对艺术学的论证进行结构上的调整。调整已迫在眉睫,因为艺术史在 19 世纪后三分之一和 20 世纪早期阶段作为独立的大学学科制度化进程中,将女性艺术家排除出史学编纂的做法也愈演愈烈。当时,一方面艺术史要与其他学科竞争,建立起方法论上专门针对艺术的鲜明理论;另一方面也是作为一门学科的自我表达的策略,这门学科中的标准的性别任务分配受到男性的行为策略主导。还有一个明确的手段是建立一种由艺术家的天才原创作品组成的正典,这种方式也导致对女性艺术家的排挤的制度化。

围绕结构上的必要变革所做的讨论确保了对女性艺术家同等的关注,它现在越过一种尽量去除神话性的传记写法和对单件作品的符号学-结构性刻画,集中关注正典塑造中的机制和功能,目标在于克服正典中的问题及其内在的两极性别秩序和霸权要求,或者至少尽量弱化其影响。格里塞尔达·波洛克(Griselda Pollock)把正典理解为一种心理-象征秩序,她 1999 年发表的文章认为存在一

图 1　游击队女孩,《女性是否必须裸体才能进入大都会艺术博物馆?》,1989 年,海报。

种差异共存现象，并提议消除广泛传播的二分法，如"内/外""男/女""标准/异见"。她主张在特瑞莎·德·劳拉提斯（Teresa de Lauretis）提出的所谓"别处的眼光"（view from elsewhere）的基础上，忽略那些对男性艺术大师长期练就的、自恋性质的认同，取而代之的是加强对"女性印记"的曝光和区分。[16]

过去数十年密集展开的对女性艺术家的研究，为女性一方创造出了新的神话。在专门的女性艺术家神话的名义下，一方面，高贵化女性的做法得到广泛传播，以使之获得与男性艺术家同等的地位；另一方面，女性特质可能获得了一个更强烈的理想化的形象。此类研究特别感兴趣的问题是，女性艺术家、艺术中介和艺术史家自身在何种程度上参与到了作者身份和女性特质的构建和传播，并将女性从具有文化意义的重要产品中排除出去。[17]当前在展览业和艺术书籍市场对女性艺术家的处理中，还可以观察到反女性主义的倾向。通过个展和群展来观照女性艺术家的令人愉快的情形，有一些却反而成问题了，因为其在某些批判性的研究结果中明显被贬低，并且在一种短视的眼光中获得了"女性艺术"的标签。女性艺术家的流行实际上是注定的，因为她们或具有鲜明的社会关怀，如凯特·柯勒惠支（Käthe Kollwitz），或具有特别的承受痛苦的能力，如弗里达·卡罗（Frida Kahlo）。

性别决定的女性艺术家的边缘化状态，经由女性赞助人、收藏家、画廊商人、批评家、教育家和艺术史家的努力，得到了社会性的改进。曾经以及现在，男性艺术史家相比女性艺术史家一般明显地享有特权。20世纪初在德国，女性科学家针对结构性的歧视做出反应，争取到了各方面制度性的改进。例如在普鲁士，女性从1908年开始终于能够通过常规注册进入大学，并在此基础上无需特别申请就能攻读例如艺术史的博士，也能取得当时常见的满足就职需求的学业证书。纳粹时期的种族主义和性别等级化政治制度不仅在多方面摧毁了辛苦得来的改善，还长久地阻碍了对之前争取来的科学界女性地位的巩固。[18]直到新女性运动展开后，女性科学家的结构状况才在极其漫长并持续至今的过程中得到逐步改善。同时，女性艺术史家开始从女性主义的视角展开论述，并发展出一种女性主义的艺术史。[19]

对女性特质和男性特质的再现

"再现"的概念在今天不再仅仅用作表面上的"表现"和"描摹"的含义，而更多是描述通过符号的介入导致的更加复杂的内在联系，这些符号在文化编码和文化系统内部获取含义，并表达观点。这里涉及的不仅是我们第一眼所见之物，还有由视觉手段勾画出的、有代表性的思想体系和行为模式。既然艺术所要做的常常是对现实生活的阐释，那么它有时也能够对新鲜的、多重含义的或乌托邦式的、具有干预社会的潜能的观念提出讨论。艺术作品传达的过程能够引发再现，这个过程中接受者被赋予了一种重要功能，因为只有接受者才能主动地标记自己的解读方式，并以此制造出各种含义。艺术史研究从20世纪80年代起才将兴趣转向对某些话题的争论和实践，以及个体作者/艺术家作为有意向的行为主体或自我"封闭"的作品概念。参考以米歇尔·福柯为代表的话语理论，[20]人们把讨论的焦点投向了表述构成、行为模式和依附其上的主体性产物的权力效果。艺术作品本身是在历史、文化和性别政治上需加以区分的话语的组成部分。在艺术学和文化学的领域内，话语的实践超乎语言本身，扮演着重要的角色，譬如它构成了媒体化特别是视觉化的形式，以及知识、经历、感情等事物的生产、存档和分配的方式。像艺术行业的行为主体那样在话语实践方面与艺术打交道，这是一个内容丰富的研究领域。具体来说，譬如艺术评论作为关于艺术的机构化的言论，以及它对现代艺术概念的形成和巩固的意义。女性主义方面尤其推进了对科学性别决定的话语编码和秩序模式的意识形态批判性分析。"男性化"和"女性化"的图像是构造的产物，绝非自然存在。

具有性别分化作用的再现，其历史、社会和文化条件可以通过雷诺阿的油画《包厢》（*La Loge*，1874，图2）简单展现。[21]这幅画在完成的当年即1874年曾在巴黎的第一届印象派展览上公开展出。我们可以在歌剧院包厢的前景中看见一位妇人，她佩戴众多珠宝，身穿开袒领、饰有鲜花的晚礼服。她身上配备金制的观剧望远镜、手帕和扇子等指向"女性化"的饰物。她的目光似乎并未聚焦于特定的某物。妇人的身后有一位男士，他也身着晚礼服，脸庞被观剧望远镜半遮蔽了。男士的目光微微朝上，显然他并没有关注舞台上发生的事，而是如当时常见的那样，正在观察其他的歌剧院包厢。艺术家对人物在剧院包厢内的位置安排也

符合当时的惯例。妇人被安置在靠前的位置，方便观看舞台，同时也方便其他观剧的女客和男客观看她。相对地，男士看似礼貌、谨慎地退居背景，不过这样就可以更加不被注意地观察其他的观众。在艺术家向观看者展示的这幅妇人的画像中，男士的社会地位及其决定性的性别角色得以确认。雷诺阿借此回溯了19世纪70年代城市"现代生活"中性别的文化特点，并描绘出对男性特质和女性特质的构想，它们以这种方式固化为通行的标准。可以尖锐地说，画中的男士脱离了社

图 2　奥古斯特·雷诺阿，《包厢》，1874年，布面油画，80厘米×40厘米，伦敦，考陶尔德艺术学院。

会和性别限定的固定位置，在此成为一位被标记为美丽和欲望对象的女性的衬托。构图上被特意强调的妇人，目光游移，观剧望远镜也特意被闲置，无论按照图画内在逻辑还是对画面以外的观看者来说，她都是被观看的一方；而男士与之相对，在文化上被合法地标记为观看的一方。主动的观看相应地被勾画为男性特质，被动的被观看——在艺术家的想象性构造中则是女性化的。

雷诺阿在油画中运用了这样一种观看和感知系统，它受文化和性别限定上的传统习俗影响。接受者在感知过程中回到了预先给定的，或更准确地说，预先规划的、受图像文化传统影响的视觉方式中。男性和女性投射目光的方式之所以可称得上不同，是因为女性一般多作为欲望的客体，虽然实际上严格来说两种性别都总是同时为主体和客体。在观看（look）、凝视（gaze）和图像（image）的应力场中，再现实践的权力政治问题源于男性化的欲望之眼——按照电影理论家卡亚·西尔弗曼（Kaja Silverman）于1992年表述的那样，总是将其缺失的部分转嫁到女性化的主体上，并把这种行为方式功能化为凝视。男性欲望以这种方式产生深远的投射，不仅勾画出了女性特质的文化构想或图像，还进一步对其持续

操控。[22]观看体系和感知体系的这种机制，侧面展示了性别决定的具体现象，它是20世纪70年代的女性电影理论家们主要的分析对象。其中久负盛名的是劳拉·穆尔维（Laura Mulvey）的论文《视觉快感和叙事电影》（*Visual Pleasure and Narrative Cinema*，1975），此文将女性描述为男性欲望的图像，并以此作为标志，将主动行为的男性描述为目光的投射者。[23] 20世纪80年代起，这种从女性"的"图像到女性"作为"图像的焦点转移也出现在艺术史中，它卓有成效地利用了电影理论思想，并结合身体话语和性别二元论规训策略的分析，在艺术史内部获得重要意义。

为了评述含义系统和再现过程在性别的主体地位及认同的建构中扮演的角色，艺术史家们也借鉴了心理分析理论。法国心理分析学家雅克·拉康（Jacques Lacan）的文章《镜像研究作为自我功能的构造者》（*Le stade au miroir comme formateur de la fonction du je*，1949）成为启发性模板，因为文中尤其优先讨论了主体建构和认同建构的视觉性。按照拉康的观点，个体的自我建构始于想象，也就是孩童脱离与母亲的共生关系，并将自己的镜像视作自己的时刻。不过孩童并不把镜像视为自己本身，而是作为某种"外物"。孩童通过语言、手势和表情得以与其他人交流，并踏入语言－文化的秩序，即象征的秩序中。[24] 在现代社会象征秩序主要由文化建构的性别差异决定，因此孩童/个体的自我认同不得不形成性别专属性。不过正像美国的女性哲学家朱迪斯·巴特勒（Judith Butler）1990年所批评的那样，拉康只在文化秩序的结构内部发表议论。拉康没有解释两极系统的构造性，而是将这一体系视为恒定的。[25] 同样的事情也发生在整个"西方"文化的语言及其支配地位中。法国哲学家雅克·德里达（Jacques Derrida）反对逻各斯中心主义式的二分法，如主体与客体、灵魂与肉体、自然与文化等，因为人们经常只以此为霸权主义的诉求正名。与此相对，德里达认定，语言符号无法在符号学意义上展现清晰的确定性，因此他主张对那种语言上的体系制约进行解构。[26]

女性主义的理论家们采纳了这种看法，以及相关的从属于后结构主义方向的看法。它们主要在20世纪60—80年代后期的巴黎由各种不同学科的代表们付诸实践。简单来说，它们反对强调作品内部的结构性阐释，而致力于一种同样受语言学驱动，但主要针对文化符号系统的跨学科论证分析。具有多重面向的后结构主义女性主义者，其目标是不再把女性解释为物质性的符号载体或能指，而更多

是要解构女性在父权体系中作为构想、图像或所指的地位，并为讨论提供替代性的构想。

到20世纪70年代，所谓的法国女性主义理论特别勾勒了"男性"和"女性"之间的性别差异模式。[27] 其代表人物大多在巴黎就职，如阿尔及利亚出生的女作家、理论家爱莲·西苏（Hélène Cixous），以及比利时心理分析学家、哲学家露丝·伊利格瑞（Luce Irigaray）。她们钟爱"女性写作"（écriture féminine）的概念，这个概念也被移植到女性艺术家的实践中。借助性别差异的区分，她们希望在一种不再是二分制、等级制的，而是包含新型的女性语言、身体和性别的体系中，长久地建立自身的女性认同和女性专属的行为空间。西苏为了探究女性的各种随着历史而变迁的自我放弃行为，写作了《美杜莎的笑》（Le rire de la Méduse，1975）。她在文中主要回溯了前俄狄浦斯式的、前语言的阶段，母亲的角色和作为能指的地位是如何被不断强化的。[28] 而伊利格瑞在《另一种性别之镜》（Speculum de l'autre femme/Speculum，1974）中，主张对约定俗成的语言进行转化。这与成长于保加利亚的心理分析学家、文学理论家茱莉亚·克里斯蒂娃（Julia Kristeva）的主张一致。[29] 伊利格瑞力图将前俄狄浦斯式的母亲图像纳入讨论，同时不完全放弃包含父亲角色在内的象征秩序，更多是要为一种女性化的象征秩序提供思路。

所有这些获取认同的性别区分模式，在历史上对女性自我认同的意识觉醒和实现，是绝对必要的。然而，它们一方面加剧了性别对抗，另一方面也促进了性别范畴下的各类研究的兴趣：除了建构（或重建）女性认同，20世纪80年代开始了大规模的对性别刻板类型的解构（即解构性的女性主义）。在艺术史内部除了有对历史上女性图像的持续分析，也出现了对女性特质的建构机制和再现效果的研究兴趣，偶尔也涉及男性特质。[30] 从20世纪80年代起，特别是90年代以后，一种恰如其分的批评愈发强烈，即认为对女性特质的定义应该越过"他者"的范式，因为这一说法肯定保留了性别等级制，并继续将女性具有同等权利的主体地位排除在外。"性别"和"社会性别"的区分在于，前者是"自然的"，而非构造的、转述的现象，这一区分策略同样受到了质疑，以此又铺平了另一条道路，即将两性模式视为秩序体系本身。无论如何，性别二元论仍是社会中、至少现代时期专门的再现体系的决定要素，所以德语研究中的女性哲学家安德里亚·迈霍费尔（Andrea Maihofer）主张应将两性和性别的区分（指"社会性别"

和"性别"的区分）看作一种霸权主义话语的"社会－文化存在方式"来分析。[31]她的同事科内莉亚·克林格尔（Cornelia Klinger）关注"女性作为隐喻"，以及更为拓展的"性别作为隐喻"的问题，以此来描述与性别分类挂钩的各种功能和投射。[32]

在美国，关于性别区分和性别分类的争论内部除了赛拉·本哈比（Seyla Benhabib）和南希·弗雷泽（Nancy Fraser）的思考，还有朱迪斯·巴特勒（Judlith Butler）受到了热烈且富争议性的讨论。这方面的情况在联邦德国也如出一辙。[33]在为巴特勒赢得国际声誉的著作《性别麻烦》（Gender Trouble，1990）中，作者指出了性别认同的表演性。[34]这位哲学家认为表演性并不是指有意识上演的行为，而更多着眼于性别话语产生的效果。在她看来，女性主义者们所阐述的新主体构想也同样囿于父权制结构，而应该抗争的是其中的权力关系，因为性别认同总是在相应地制造和归化文化话语。巴特勒还认为，生理性别只有通过文化上一般表现为异性恋的归属划分才变得具体可感，也才成为社会性别。为了对抗这种两难困境，她主张要弱化和颠覆性别二元论，以讽刺的态度对待性别角色的模板。争论的转折点和关键点是身体话语，正如下文中所选取的案例展示的那样，身体成了与性别政治相关的文本所钟爱的舞台。

雷诺阿已经开始在他的画作《包厢》中，运用不同的身体符号来再现女性特质和男性特质。正如我们所见，雷诺阿将19世纪70年代的风俗习惯，譬如女性的服饰装扮和一对异性恋情侣在歌剧院包厢的行为举止，为自己的创作所用，借此尽可能有力地表达出他对一位女性应该是什么样子的设想。他非常明显地强调了性别对比，并展示了一幅非常"男性化"的一男一女的图像，它绝不是自然的，而是带有画家对性别专属的角色期待，是文化上的构建。可以说，雷诺阿与19世纪晚期资产阶级女性运动的参与群体并不共情。这一群体从19世纪70年代以来在法国愈发强烈地提出诉求，期望修订歧视女性的《法国民法典》，并引入女性投票权。[35]此外，雷诺阿也没有选择表现一位妇人在女性友人的陪伴下或者单独一人参观歌剧院。不久之后，美国艺术家玛丽·卡萨特（Mary Cassatt）也选择描绘了歌剧院之行的主题，她曾在19世纪70年代的巴黎工作。卡萨特在油画《剧院中的黑衣妇人》（1879）中描绘了一位女性单独出现在包厢中。这位女性被标记为主动的观看者，而非以前的被观看者。除此之外，画中人的目光即便面对潜在

的观看者也拥有一种优先权，并以此揭示了权力。[36]卡萨特以这种方式表现了女性的公共活动空间，与几乎同时的雷诺阿作品有着本质的区别。

身体话语

从20世纪70年代以来，对女性和男性身体的视觉区分和图像编纂已经成为女性主义艺术史的研究对象，[37]到20世纪80和90年代，对身体图像及其历史变迁的研究再一次成为热门。今日通行的以生物学为基础来区分男女性别的观念绝不是古已有之，它更多是一种在18世纪的启蒙运动中占据优势的话语构成。正如医学历史学家托马斯·拉克尔（Thomas Laqueur）的研究表明，对身体"两种性别/两种肉体-模式"的构建，几个世纪以来一直比"一种性别/一种肉体-模式"更强势，虽然后者可以追溯至古典时代。[38]在这种等级制结构的模式中，女性只是男性的次等塑造物，因为女性子宫被看作颠倒过来朝内放置的阴茎。现代性别分化的文化在根本上立足于两性模式的示范，以及深入其中的对女性和男性对立的角色期待。

艺术史学科长久以来致力于将近代早期的身体图像及其对古典时代的借鉴，阐述为一段延续至19世纪中叶的发展史，在这个过程中身体作为对自然的模仿被表现得愈发精确。这种艺术史不只把人类理解为两性结构的产物，还投射了一些研究者自身的特别是过去一个世纪对女性身体图像的观念，而没有注意到前现代社会的身体关系是不一样的。例如中世纪晚期的身体图像中就写入了宗教话语，它主导了一个角色包括姿势、手势、表情在内的造型。当艺术史家威廉·品德尔在20世纪20年代将一组约14世纪的哥特风格圣母像归类为"美丽圣母"（图3），并引以为艺术术语（terminus technicus）时，[39]他并未遵循14世纪的概念，而是加入了20世纪早期女性特质的关联。正如赫尔加·莫比尤斯（Helga Möbius）1991年强调的，"可爱、温柔、感性"的标签首先贴合了品德尔和其他阐释者的女性理想形象。[40]人们希望利用美学和宗教的论点再次确认两极化的性别角色。这种确认与有生命的、诉说着的图画所传达的古老概念联系在一起，因为圣母玛利亚被标记为一位富有生命力的女性。所谓"美丽圣母"的类型成了和谐、美丽的

女性特质的典范,并大为流行起来。莫比尤斯认为,这种流行还应归因于20世纪20和30年代的文化、政治形势,即"对'德国内在性'的崇拜"。她追问"温柔而精巧、文雅而私密的'美丽圣母'的世界"是否能够作为"纳粹艺术中暴力和强权的对立形象"?[41]

性别二元论的规训化策略直到当代也十分典型,并与诸多其他研究领域互相交流。例如丹妮拉·哈默－图根哈特(Daniela Hammer-Tugendhat)1989年认为扬·凡·艾克及其15世纪上半叶绘制的裸体,展示了看似"自然主义"的表现方式其实是基于一种对自然的精确研究。因此亚

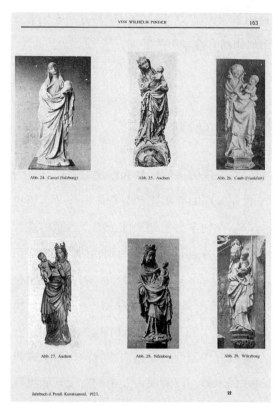

图3 威廉·品德尔书中第163页插图24—29,讨论1400年左右的"美丽圣母"主题。《普鲁士艺术收藏年鉴》,第44期,1923年,第147—171页。

当和夏娃之间的区别被理解为"自然的",但实际上是某种15世纪自然观念的表达。[42]正如西格莉德·沙德(Sigrid Schade)1987年研究汉斯·贝尔默(Hans Bellmer)等人的结论,这种近代(早期)对"完整身体"的构建,在20世纪艺术中通过碎片化的身体图像以多种多样的方式再次出现。她尤其强调碎片化身体的符号特性,无论男女艺术家都利用这种特性来表现他们自身各不相同的观念图像——理想、愿望、恐惧、希望,等等。图像和媒介本身变成了形成认同、建构性别的场所,并进而成为一种影响现实的主体单位。[43]20世纪90年代初,西尔维娅·艾贝玛尔(Silvia Eiblmayr)使用了"焊接点"(suture)的概念——它既是技术－物质的概念,也表达裂痕的意义,把女性作为图像的状态与性别建构性的视觉媒介联系了起来。无论"完整的"还是碎片化的女性身体图像,都一律被视为拼接而成。在这种图像中看似自然地写入了完美的幻象,但其实也包括对缺

陷的构想。通过将"焊接点"视为一种空位和断口，再现体系及其媒介条件本身成了研究的主题。[44]

相较于女性身体，男性身体方面并没有新的突破，而仍旧保持为艺术史的基本研究领域。其中对男性身体的处理方式最为关键，即表现男性特质时常常由神话乃至英雄的范式来主导。特别在20世纪90年代，澳大利亚教育学家罗伯特·W. 康奈尔（Robert W. Connell）提出了文化上富有影响力的男性特质的权威模式，[45]当时在许多聚焦性别因素，对男性欲望、男性认同和男性主体化进行分析的专业中受到了重视。早在20世纪70年代新女性运动的背景下，女性艺术史家、艺术批评家、艺术中介和艺术家已经开始批判占据支配地位的性别刻板类型。基于某些历史性的、可以体谅的原因，女性艺术家们主张要有一种新的、非现存的、亟待挖掘的女性特质构想。在她们的倡议所做的艺术表达中，我们常常会遇见对身体的表现，尤其在摄影、表演和视频艺术中。其中，一位女性艺术家被归入女性主义身体艺术（Body Art）的行列，她就是乌力奇·劳森巴赫（Ulrike Rosenbach）。劳森巴赫在她的成名作中批评了传统的女性特质刻板类型，如视频直播表演及同名的视频录像带系列《你信不信，我是亚马逊女战士》（1975），还有《对维纳斯诞生的反思》（1976）。不过艺术家也在一件作品中讨论了对男性特质的设想。

这件作品就是特意为1997年第六届卡塞尔文献展创作的大型视频装置作品《赫拉克勒斯－赫克里斯－金刚：老一套的"男人"》（Herakles-Herkules-King Kong. Das Klischee "Mann"，图4）。其主要构成包括一幅大型黑白照片；一面带有两组人物群像的照片墙，每组有12幅黑白或彩色的单幅照片；以及两个融入其中的视频显示器和录放机，连续不断地放映两卷录像带。[46]在文化史上流传下来的流行男性身体图像中，劳森巴赫使用的造型艺术作品的照片，展示了希腊神话中的英雄赫拉克勒斯，以及他的拉丁化对应人物赫克里斯；同时还使用了有巨大猩猩金刚的电影截图和片段。在大型照片上，艺术家选取了一位极端强壮、孔武有力、不可侵犯的男性身体，即约翰·雅各布·安托尼（Johann Jacob Anthoni）创作的位于卡塞尔－威廉高地公园、现已跃升为圣像一般的大型赫拉克勒斯雕像。1717年，来自公元前1世纪的、被命名为"法内塞尔的赫拉克勒斯"的大理石雕像的众多仿制品之一（原作现位于那不勒斯国立考古博物馆），是对利西普斯创作

图 4　乌力奇·劳森巴赫，《赫拉克勒斯-赫克里斯-金刚：老一套的"男人"》，1977 年，视频装置，图为卡塞尔第六届文献展现场拍摄，1977 年（轻微修改版今存放于威斯巴登博物馆）。

于大约公元前 320 年的雕塑的复制。人物群像的单幅照片中有圭多·雷尼（Guido Reni）的油画《赫拉克勒斯杀死九头蛇海德拉》（1620，巴黎卢浮宫）的复制版画，集中展示了主人公体格上超人般的强壮。此外赫拉克勒斯还被与电影《金刚》（1933/1976）的主人公相提并论。《金刚》的男主角也以超人般的力量与巨兽相搏；除此之外，片中男人看似从带有性别歧视和种族歧视意味的黑色雄性超级猩猩那里"保护"了一位白人女性，实际上只是纠缠和打扰。大量对赫拉克勒斯、赫克里斯和金刚的视觉与听觉的表现，运用表达男性含义的身体再现了力量、权力、暴力的概念。乌力奇·劳森巴赫通过这些图像，批评了广为流传的所谓"男人"的身体权力的滥俗，它是一种造就以及确认性别认同的策略，并固化了那种不可取的性别关系。在这件视频装置作品中，对霸权主义男性特质模板的展示有某种不失挑衅意味的夸张，以至于受文化影响的性别标准就像 20 世纪 70 年代现实存在的误解一样，被打上了问号。劳森巴赫一如在其他作品中那样，在此也主要把身体图像作为性别政治相关标记的场所及引起讨论的典型。

20 世纪 90 年代后期的新范式

女性主义艺术史在过去的几十年中还拟定了许多其他的主题,在此无法一一详细展开。笔者只想提出一些重要的、展现当前视角的研究领域。这些研究兴趣的共同之处在于,它们都拒绝对性别等级制和文化等级制采用二分法、一刀切的看法,并且都有跨学科、交叉学科的定位。

a. 空间手法

20 世纪 90 年代起,女性科学家们越来越有兴趣在建筑史和空间研究的语境中研究性别构建的问题。将空间与社会性别的范畴相联系在文化分析方面显示出很大的前景,因为空间可以被理解为视觉文化的物质部分和中间层面,并与美学、文化和社会的研究手法叠加。空间体验及其基本的感知模式主要立足于将物质上的结构和象征规则的赋义结合起来。对空间的构建本质上也要借助有性别分化作用的参数来进行。[47] 空间体验对主体建构的意义可以通过有针对性地与下述部分联结而进一步拓展,如空间、视觉性、性别等范畴,以及专门的本土化方法;还可通过与在认识论和视觉上有促进意义的研究方法结合,带来集体文化叙述的产物。[48]

b. 作为图像科学的艺术史

由于视觉性在我们当今文化中的特殊意义,艺术史学科作为一种历史性、系统性的图像科学,在公共讨论领域被赋予了一个重要的任务。这方面必须抵制新的神化行为,例如自然科学中提供图像的做法经常被臆断为具有一种客观性。除了扩大化的图像意识和已改变的媒介概念,这个领域最重要的首先是身体的构建以及性别的构建。女性主义艺术史不仅仅是研究对性别的再现,也越来越多地关注到视觉再现体系中那些由性别决定的编码。在身体和性的联结中聚焦中间性问题,能够使人脱离传统的图像概念,相较于"拥有性别"(having sex/gender),更偏向于"制造性别"(doing gender)意义上的图像制造和接受。[49] 相应地,2002 年 9 月在柏林召开的第七次女性艺术史学家大会聚焦于中间性的范畴,以及性别等级化和文化转换的问题。[50]

c. 文化学的性别研究

艺术史的"性别研究"基本上针对文化学方向，因为就艺术史而言，对艺术和艺术行业中传统的，特别是性别二分主义的秩序体系的批评，整体上属于文化领域内部的一部分。因此，有关联的领域包括如艺术类型的等级制度及其性别决定的编码、所谓高级艺术和低级艺术之间的区分，以及艺术和建筑之外的视觉文化的各个侧面。[51] 跨学科合作尤其出现在对文化秩序、技术和装置的研究中。[52] 社会性别的范畴作为每种文化理论的基本范畴被赋予了核心的功能。

d. 后殖民主义

在当前全球化进程的语境中，在研究中将社会性别与族群的范畴联结起来成为当务之急，这样才能阐明权力支配构造的产生及其政治功能化的机制。特别值得关注的是对一种霸权主义的、通常未被标注但广泛存在的主体的批评：它因为与性别话语、殖民话语编织在一起，所以在许多方面规定了他异性（Alterität），并在象征秩序的框架中固化了父权制和殖民主义的权力关系。[53] 艺术家们也众望所归地参与到了这场关于性别和文化等级制的思考模式和行为模式的争论中。通过结合他异性来对性别和文化上的认同和区分进行标注，在这个过程中性别的范畴以及其他一些可以理性看待的范畴获得了重要意义，包括族群、宗教、国家、领土、社会归属、年龄、性取向等。要克服随处可见的欧洲中心主义、种族主义、性别歧视，就必须从根本上改变观念。当务之急并不是把西欧和北美以外的艺术家的经典作品添加进来，更多需要的是视角的改变，好让艺术史的历史纠缠和它所驱动的划界、排除和吸纳策略在科学批评的框架下得到讨论。彼此联结的"社会性别"和"后殖民主义研究"尤其关注以下领域，包括杂交化的多种进程、跨界的各种替代模式、在（跨国的）中间地带开启的交涉可能、翻译作品的语言方式、在父权制和（后/新）殖民主义语境下对扁平化政治的追求。[54]

e. 酷儿研究

"酷儿研究"的中心是对政治利益导向的标准化模式特别是异性恋中心主义的批评。"酷儿"（queer）一词在美式英语中的含义接近少见的、古怪的，以及稍微有点疯狂的。从中引出的酷儿研究为严格的性别和性向概念，重构、发展出了既

具有理论-纲领性又具有政治性的视角。"酷儿"的介入反对的是异性恋文化所占据的象征秩序，并反对文化上的均质化。不只要将性别理解为一种构建，性取向也是一样的。臆想中的性向的自然性面临着许多受权力结构影响的文化调节。在20世纪90年代关于表演性的性别认同的讨论中，性向也相应地被纳入表演行为理论中。对酷儿研究的代表者来说，重要的是，无论何种形式的性向、整体上的主体性和认同都不容许特权化、等级化。[55]艺术和视觉文化曾经和现在都一直在对性别越界模式进行讨论，并对性别政治相关的再现效果、观看制度和空间手法做预设，对假定稳固的"强制异性恋取向"构想提出质疑。在这一领域需要持续地更新对想象中的观念和图像、象征过程和行为方式的描述，以能够标注出旧或新的投射和跨界行为。性别归属、认同模式和愿望结构有时能超越文化上的等级制，能颠覆性地与之讨价还价，也能在词义上重新定义旧有的制度。[56]艺术史的自我定位也可以在"酷儿"的意义上超越文化的标准模式。

结语：知识体系和秩序体系

一门学科的知识体系、秩序体系和传播体系是由它当前活跃的成员描绘出来的。"性别研究"在今天仍旧是大学和其他艺术行业机构中艺术史研究的组成部分——在联邦德国也是一样。这方面的实据除了相应的教授席位还特别在于展览，会议，包括期刊、毕业论文在内的出版物，研究生院等。不过从学科政治的角度来说，这些介入和整合的努力还必须加强，社会性别的视角还可以面向符号学、话语分析、精神分析、后结构主义、表演性、后殖民主义、酷儿理论等方向；它并不是随个人兴趣任意发展的研究角度，而应该成为每一种研究的基础。这里面既要注意到某些研究需求的历史性，又要点明单个问题的时效性。自20世纪70年代以来，为了在德国建立女性主义的艺术史，以及艺术史的"性别研究"，学术之外的活动起了重要作用——这一点必须特别强调。从20世纪80年代起，乌尔姆社及其女性研究板块在学科政治和职业政治方面格外活跃。[57]当时存在多种不同的立场，需要辩证地权衡解读。并不是所有以任意方式对女性和男性所做的研究都是性别研究，其中能划入女性主义研究的就更少；一些男性或女性作者

更多只是在照顾一种普遍的心理状态。"社会性别"这一范畴的流行并不是非要批评性别关系的"自然性",更多还是要追问,"社会性别"的标签是否已经多多少少地遮盖并解构了对性别关系作为权力关系的政治-女性主义批评。我们的总体目标是,抵制科学中的雄性-、欧洲-、异性恋-中心主义视角,并致力于性别平权和完全合理的透明秩序体系。艺术史家们也不应该再通过个人威望来标记自己的科学立场,因为这种立场有时意在获取名望,或至少结果似乎如此。取而代之的应该是一种"局部视角",它也已经成为固定名称。唐娜·哈拉维(Donna J. Haraway)把学者这种自我归顺的做法描述为"被定位的知识";把"局部视角"的范式描述为一种"特权",它是由女性主义的科学批判而非"性别研究"构建出来的。[58]

补充:2007 年的展望

"女性主义应当继续保持不知满足的状态,或去争取那些常被视为政治上不和谐的事物,甚至与女性主义本身也不和谐的事物,去追求正义,深入黑暗,坚守幸福无可限量的自然天性。"[59]

自本章的第一版于 2003 年发表以后,又有一系列具有政治动机的女性主义、酷儿和反种族主义立场被表述出来并为人接受,它们的目标在于以干预性的(科学)实践活动来抵制霸权结构造成的各种以话语形式存在的强权策略。刚在 2007 年夏天举办的女性主义内容的展览——洛杉矶当代艺术博物馆的"怪异!艺术与女性主义革命"(WACK! Art and the Feminist Revolution),和纽约布鲁克林博物馆的"全球女性主义:当代艺术的新方向"(Global Feminisms. New Directions in Contemporary Art)等例子,都由于新颖的展览主题、规模庞大的艺术作品以及声誉卓著的展览场馆而获得了密切关注。[60]"怪异"展的主题是 1965 年至 1980 年间艺术和女性主义革命之间的互动,而"全球女性主义"展则聚焦 20 世纪 90 年代至今来自世界各地不同文化背景的女性主义艺术;两个展览都为展览以外的领域提供了大量有趣的艺术作品和讨论素材。[61]在展览的接受中值得注意的是,女性主义的概念是有争议的,有时需要为它寻找一个清楚、明确的含义解释。这种

关系状况不仅表明了"'女性主义'这样一个变化中的概念如何保有其反抗力量，也表明了'女性主义'的概念可能会以各种方式反噬自身，导致它无法保持含义的开放性，反而不经意间封闭了含义"[62]。

讨论文化中的内容狭隘、年代混乱、策略导向等问题，都会引起相似的困境，这种困境近来也进入了性别研究立场的语境中。雷娜泰·霍夫（Renate Hof）2005年曾言："当前形势的主要特点是，社会性别构建中前所未有的灵活性同时伴随着性别秩序的稳固性，后者一如既往地打着顺应自然的旗号。"[63]一方面，对社会性别的范畴进行进步的、分析式的划分，成为性别构建的机制、装置和结构；另一方面，也进一步巩固了特权制，产生了各种倒退的行为。在笔者看来，对这种双刃并置的情况需要（再一次）强调科学发展的特性，并在此基础上坚持克服、抵制那些基于性别二元对立、强制两性分化，或从中引出秩序系统而建立的思想体系和行为方向。

针对政治、经济和文化领域中臆想出来的常态和规范，主要由上文已经引出的酷儿研究做出了批判。酷儿研究充满政治活力地与单义化的性别指标以及性别化的权力构建[64]进行着斗争，并鲜明地反对歧视现象的重叠和增强。更重要的问题体现在语言上，语言一般会在"男""女"之间做出区分，而除去这种单一化的表述，目前跨性别、双性和酷儿人群等概念在日常生活中常常影响甚微。在非语言交流领域，包括感知技术等领域的情况也同样不容乐观。在艺术中不时会有对（一般）现存立场的推移、拓展和打破边界所进行的实验性呈现和讨论。例如以纲领性标题命名的展览"1-0-1（一点零一分）双性：作为人权侵犯的二元性别体系"，由新造型艺术协会于2005年在柏林举办，以反抗性的视觉效果和政治行动来讨论双性身体和常规身体的概念。[65]又如德尔·拉格雷斯·沃卡诺（Del LaGrace Volcano），认为自己是变性的艺术家并且是一种"有意的突变"，其代表作包括摄影系列《性别可选：如果她可以，自画像会从德尔博伊突变为黛比》(*Gender Optional: The Mutating Self Portrait from Delboy to Debby Would if She Could*, 2001)；因斯·A. 克罗敏加（Ins A Kromminga）通过装置艺术《ZWiTtER》探寻传统两性体系的外部、内部以及中间的编码和定位；而网络女性主义（Cyberfeminismus）团体"玫瑰之下"（SubRosa）在装置艺术和表演艺术作品《是的物种》(*Yes Species*)中提出了"不适用的性别"的概念。[66]

雷娜特·洛伦茨（Renate Lorenz）所策划的于 2007 年在柏林贝塔尼恩艺术之家上映的作品《正常的爱：不确定的性别，不确定的工作》（*Normal Love. Precarious Sex, Precarious Work*）则选择了另一种视角。[67] 米歇尔·福柯提出了权力运作的理论，洛伦茨根据这一前提将工作领域与性别领域结合起来，目标是结合视觉再现来宣扬非常规的性别和性取向。在新自由主义和流众化（prekarisiert）的劳动世界的语境下，人们会提问，是否阶层、性别和种族的社会等级制的跨越在今天的工作领域已经扩展成了一种普遍的、充满矛盾的要求。性取向在"自愿"接受更多工作日更长的工作时间或按等级制排布的"工位"中扮演了什么样的角色？如果这些工位互相交错，会发生什么？或者说，如何才能让它们重新排布或"交错"？[68] 以下这些艺术作品验证了位置排布的"互相交错"会被看作性取向和工作关系的标准化：鲁娜·伊斯拉姆（Runa Islam）的《房间服务》（*Room Service*，2001，视频装置）、卡罗尔·罗索保罗斯（Carole Roussopoulos）/黛芬·赛赫意（Delphine Seyrig）的《浮渣宣言》（*scum manifesto*，1976，视频），或波琳·布德里（Pauline Boudry）的《普通工作》（*Normal Work*，2007，16 毫米胶片）。与展览的这类主题挂钩，未来还将讨论从一种欲望结构和工作结构的广泛交错中可以有哪些具体的获益。除此之外，讨论跨界主题和非常规的性别概念时需要有一种自我批判的观察视角[69]，因为不友好的攻击策略和外来评价通常会很快跟进。

我们在去殖民化、新殖民化和性别问题的语境下也会遭遇离奇境况。一种霸权主义的论证模式通过标注相异性对象得到了广泛传播，它使得"属我族类"的认同得到固化。[70] 迄今为止，常常被（有意）忽视的"白色"范畴在当前的德语艺术学研究中也被建立了起来。"白色"作为文化二分化、等级化和边缘化的一种设想中隐形的、被普遍使用的范畴，其历史并不悠久。按照这一前提，维多利亚·施密特－林森霍夫（Viktoria Schmidt-Linsenhoff）于 2004 年主编出版的文集《白色的目光：殖民主义的性别神话》聚焦于所谓"白色的目光"的艺术策略、机制和效果。[71] 此书通过研究 17—20 世纪的化装舞会、变装、东方风气和异域色彩，来解释肤色、身体图像、地域化、投射的和整体的目光统治的语义学含义。[72] 将"白色"作为一种结构范畴和霸权主义的权力工具在视觉文化的领域进行研究，于当下是一种走钢丝的行为，因为编码、比喻和象征的实践行为常常极为复杂。艺术作品在历史和当下的理解方式中就像文化中待开发的边缘领域一样，显得十分

不稳定；同时，在"文化进行"和"文化表演"的意义上，它又是可以持续变幻的。"白色"的范畴，"特别是在与其他社会不平等秩序原则的纠缠中，保持着作为一种跨越压迫性文化藩篱的试金石"[73]。

视觉再现的逻辑、实践和批评的主题范围，近些年来在艺术学的性别研究和女性主义研究内部获得了持续而密切的关注。这方面最受瞩目的首先是"能被看见的政治"，它同时涉及了"视觉的领域和政治的领域"。[74]在性别、后殖民和酷儿研究方面，关于效果、能被看见和不可见等问题激起了许多争论，展现出象征秩序及其政治符号功能，在积极的、实践的以及消极的意义上持续性地编码、新编码和再编码。于是灵媒（Melialität）成了技术上的编码装置和编码发声器，同时也成为一种有着重要意义的比喻；反过来，比喻和密码也只有在一种精确运作的灵媒中才能发挥作用。[75]

现居伦敦的伊朗艺术家米特亚·特布里赞（Mitra Tabrizian）的摄影作品《蓝色》（*The Blues*，1986—1987），展现了撒切尔夫人时代英国日常生活中的种族主义和性别歧视现象。针对多样化的现实状况，艺术家采用了一种类似真人的静态图画（Tableaux vivants）和电影风格的摄影照片，从性别政治和种族方面反对被多次表述和寄予希望的文化连贯性。通过运用镜像图，观看者和被观看者、行动和未行动的主人公，以及静态图像和带有层层深入的叙述进程的图像之间的边界变得模糊了。[76]南非艺术家茨瓦勒图·马萨图瓦（Zwelethu Mthethwa）则在他的作品《通向另一侧的票》（*Ticket to The Other Side*，2003）中直接描绘了公共空间、生活环境和行动领域并以此作为探讨对象，推移、模糊了那些示范性地标记为公共结构的条条框框。[77]

整体而言，网络艺术中不仅过时的"男性气质"概念常常受到顽固的维护，而且网络女性主义艺术家和技术人员的倡议也会受到文字或图像形式的批评、讽刺和阻碍。于是技术的范畴本身也会受到重审和相应处置，以减少那些与之相关联的性别-权力关系。德国艺术家柯内莉亚·索尔弗兰克（Cornelia Sollfrank）以《再访女性主义艺术，1号：狗不行了》（*Revisiting Feminist Art, No. 1: le chien ne va plus*，2006）、《女黑客》（*Woman Hackers*，1999/2000）、《网络艺术生成器》（*Netart generator*，1999）等作品成名，她在网络艺术作品《女性扩张》（*Female Extension*，1997）中讨论了网络世界及其全部的秩序体系和权力关系。索尔弗兰

克伪造了大约 300 个来自世界各地的女性网络艺术家，并利用一个电脑程序为她们每个人生成了各自的网站，这些人全部参与到汉堡艺术馆举办的名为"扩张"的网络艺术比赛中。所有的电子邮件和密码账户、网站都正常运行，导致这一比赛项目的评审人员未能辨别出真假，而汉堡艺术馆在媒体发布会上骄傲地宣称有三分之二的参赛者都是女性。直到三项大奖都颁布给男性之后，索尔弗兰克才公布了她的干预性做法。[78] 她将自己的作品归入网络女性主义的范围，认为这"不仅是辩论的策略，也是一种政治的方法"；并且必须将那些矛盾和空想都纳入在内。[79] 网络女性主义的立场在策略上实际避免了一种单一的定义，以此来团结各种不同的女性主义者，"网络女性主义的政治策略之一，就是保留内部的多样性和矛盾性"[80]。网络女性主义团体"玫瑰之下"由马里亚·费尔南德茨（Maria Fernandez）、拉蕾·梅兰（Laleh Mehran）、菲·威尔丁（Fae Wilding）等人组成。[81] 她们的行为艺术作品《避难所：成为匿名区域的宣言》(*Refugia. Manifesto for Becoming Autonomous Zones*, 2002) 以宣言、海报和网站的形式，实现了集"技巧、理论、表演和政治行动"于一身的（自由）空间。[82]

笔者认为，从以上和其他更多也更早的艺术作品中可以得出一份方法上的和政治上的结论，用以分析和点评文本性、视觉性和表演性之间典型的交互关系。除了文本性和视觉性之外，表演性在"制造性别""制造种族""制造酷儿"的意义上有着重要意义。表演性作为一种有意为之、策略运作的实践活动，有时也会冒犯到艺术的接受者；而它过程性的特征导致了相关政治话题持续不断地无尽纳入。因此，可以预见在未来，知识生产、知识（科学）批评以及对酷儿-女性主义艺术和理论的专门研究，还会继续在小范围内以对话形式呈现。[83]

注释和参考文献

[1] 见本章参考文献。

[2] 早期美国的文献如：Linda Nochlin, Why Have There Been No Great Women Artists? (《为何没有伟大的女性艺术家？》), in: *Art News*（《艺术新闻》）, Jg. 69, Januar 1971, S. 22-

39 und 67-71；再版为：Linda Nochlin, Women, Art, and Power and Other Essays（《女性、艺术、权力、及其他论文》），New York 1989, S. 145-178；德文版：Warum hat es keine bedeutenden Künstlerinnen gegeben?（《为何没有伟大的女性艺术家？》），in: Söntgen (Hg.) 1996, S. 27-56。德国的代表文献如：Renate Berger, Malerinnen auf dem Weg ins 20. Jahrhundert. Kunstgeschichte als Sozialgeschichte（《走向 20 世纪的女性画家——艺术史作为社会史》），Köln 1982; die 1. Kunsthistorikerinnentagung in Marburg 1982, publiziert als: Bischoff u. a. (Hg.) 1984。

［3］Ellen Spickernagel, Geschichte und Geschlecht: Der feministische Ansatz（《历史和性别：女性主义视角》），in: Hans Belting, Heinrich Dilly u. a. (Hg.), Kunstgeschichte. Eine Einführung（《艺术史导论》），Berlin 1985, S. 264-282 (und öfter)。其他导论性文献还包括：Thalia Gouma-Peterson und Patricia Mathews, The Feminist Critique of Art History（《艺术史的女性主义批判》），in: *The Art Bulletin*（《艺术通报》），Jg. 69, Nr. 3, September 1987, S. 326-357, Tickner 1990 (1988); Irene Below, "Die Utopie der neuen Frau setzt die Archäologie der alten voraus". Frauenforschung in kunstwissenschaftlichen und künstlerischen Disziplinen(《"新时代女性的乌托邦以古代考古学为基础"——艺术学科和艺术相关专业中的女性研究》），in: *Frauen Kunst Wissenschaft*（《女性艺术科学》），April 1991, Heft 11, S. 24-40, Halbertsma 1995, Schade/Wenk 1995; Whitney Davis, Gender（《性别》），in: Robert S. Nelson und Richard Shiff (Hg.), Critical Terms for Art History（《艺术史的批判术语》），Chicago und London 1996, S. 220-233, Held 1997, Mathews 1998, Frübis 2000。

［4］参见以下文献中的总结陈述：Renate Hof, Die Entwicklung der *Gender Studies*（《性别研究的发展》），in: Bußmann/Hof (Hg.) 1995, S. 2-33; Christina von Braun, Gender, Geschlecht und Geschichte（《社会性别，性别和历史》），in: Braun/Stephan (Hg.) 2000, S. 16-57; Inge Stephan, Gender, Geschlecht und Theorie（《社会性别，性别和理论》），in: Braun/Stephan (Hg.) 2000, S. 58-96。

［5］参见：Willi Walter, Gender, Geschlecht und Männerforschung（《社会性别，性别和男性研究》），in: Braun/Stephan (Hg.) 2000, S. 97-115; BauSteineMänner (Hg.), Kritische Männerforschung. Neue Ansätze in der Geschlechtertheorie（《批判性的男性研究：性别理论的新方法》），Hamburg 1996 (Argument-Sonderband AS 246)。

［6］参见研究生课程记录：Kulturwissenschaftliche Geschlechterstudien（《文化学性别研究》），hg. vom Kolleg Kulturwissenschaftliche Geschlechterstudien, zusammengestellt von Kerstin Brandes, Carl von Ossietzky Universität Oldenburg, Fachbereich 2, November

2000; Silke Wenk, "Kulturwissenschaftliche Geschlechterstudien" als Aufbaustudiengang - ein transdisziplinäres Projekt (《作为进修课程的"文化学的性别研究"：一项跨学科项目》), in: Sigrid Metz-Göckel und Felicitas Steck (Hg.), Frauenuniversitäten. Initiativen und Reformprojekte im internationalen Vergleich (《女性大学：国际对比中的倡议和改革项目》), Opladen 1997, S. 195-203 und http://www.uni-oldenburg.de/musik/frauen /aufbaustudiurnfau fbau 1-stud.html ; 以及研究生院宣传册 Identität und Differenz. Geschlechterkonstruktion und Interkulturalität (18.-21. Jahrhundert) (《认同和差异：性别建构和跨文化性（18—21世纪）》), Redaktion: Annegret Friedrich. Universität Trier [2000] und 2003 und http://www.uni-trier.de/~linsenho/ graduiertenkolleg.htm。

[7] Schade/Wenk 1995.

[8] Frübis 2000. 不过笔者并不赞同作者的悲观论调，这位作者主要是在女性艺术史家大会的背景下讨论其主题。

[9] Roland Barthes, La mort de l'auteur (《作者之死》), in: *Manteia* (《曼特亚》), 1968, S. 12-17, wiederabgedruckt in: ders., Œuvres Complètes (《作品全集》), hg. von Éric Marty, Bd.2, Paris 1994, S. 491-495, dt. Der Tod des Autors (《作者之死》), u. a. in: Fotis Jannidis u. a. (Hg.), Texte zur Theorie der Autorschaft (《作者身份的理论文章》), Stuttgart 2000, S. 185-193.

[10] Michel Foucault, Qu'est-ce qu'un aureur? (《作家是什么？》), in: *Bulletin de la societé fraçaise de la philosophie* (《法国哲学协会期刊》), Jg. 63, Juli-September 1969, S. 73-104, dt. Was ist cin Autor? (《作家是什么？》) , u . a. in: ders., Schriften zur Literatur (《文学论文》), Frankfurt a. M. 1988, S. 7-31. 关于艺术史作者身份的讨论还可参见：Mieke Bal und Normen Bryson, Semiotics and Art History(《符号学和艺术史》), in: *Art Bulletin*(《艺术通报》), Jg. 73. Nr. 2, Juni 1991, S. 174-208, bes. S. 180-184；以及这本跨学科的著作：Michael Wetzel, Autor/Künstler, in: *Ästhetische Grundbegriffe. Historisches Wörterbuch in sieben Bänden* (《美学基本概念：七卷本历史辞典》), hg. von Karlheinz Barck u. a., Bd. 1, Stuttgart und Weimar 2000, S. 480-544. 关于各种话语概念参考本章第三节。

[11] Salomon 1993 (1991).

[12] 总体参见：Schade/Wenk 1995, bes. S. 351-357。研究范例：Irit Rogoff, Er selbst –Konfigurationen von Männlichkeit und Autorität in der deutschen Moderne (《他自己：德国现代主义中的男性特质和权威形象的塑造》), in: Lindner u. a. (Hg.) 1989, S. 21-40; Barbara Lange, Joseph Beuys-Richtkräfte einer neuen Gesellschaft. Der Mythos vom Künstler als Gesellschaftsreformer (《新社会的领导力：男性艺术家作为社会改革家的神话》), Berlin

1999。讨论艺术家迷思的奠基之作有：Ernst Kris und Otto Kurz, Die Le gende vom Künsrler. Ein geschichtlicher Versuch（《男性艺术家的传奇历史：一种历史学尝试》），Wien 1934, Frankfurt a. M. 1980。

［13］两个早期的例子分别是：展览图录 Women Artists: 1550-1950（《1550—1950 年的女性艺术家》）, von Ann Sutherland Harris und Linda Nochlin, u. a. Los Angeles County Museum of Art 1976/1977, New York 1977；展览图录 Künstlerinnen international 1877-1977（《国际女性艺术家，1877—1977 年》）, hg. von der Arbeitsgruppe Frauen in der Kunst, Neue Gesellschaft für bildende Kunst, Schloß Charlottenburg, Berlin 1977。后期的例子还有：展览图录 Kunst mit Eigen-Sinn. Aktuelle Kunst von Frauen（《艺术的固执：当代女性艺术》）, hg. von Silvia Eiblmayr, Valie Export und Monika Prischl-Maier, Museum moderner Kunst/Museum des 20. Jahrhunderts, Wien 1985；展览图录 Das Verborgene Museum（《隐藏的博物馆》）I, Dokumentation der Kunst von Frauen in Berliner öffentlichen Sammlungen und Das Verborgene Museum II. Dein Land ist Morgen, tausend Jahre schon, hg. von der Neuen Gesellschaft für Bildende Kunst e.V., Akademie der Künste 1987/88, Berlin 1987；展览图录 Profession ohne Tradition. 125 Jahre Verein der Berliner Künstlerinnen（《没有传统的职业：柏林女性艺术家团体的 125 周年》）, hg. von der Berlinischen Galerie, bearb. von Carola Muysers u. a., Berlin 1992；展览图录 Inside the Visible. An Elliptical Traverse of 20th Century Art（《可视之内：20 世纪艺术回顾》）, In, of, and from the feminine, kuratiert und hg. von M. Catherine de Zegher, The Kanaal Art Foundation, Kortrijk/Flanders 1995 und The Institute of Contemporary Art, Boston 1996; Renate Berger (Hg.), "Und ich sehe nichts, nichts als die Malerei". Autobiographische Texte von Künstlerinnen des 18.-20. Jahrhunderts（《"我除了绘画什么都看不到"：19—20 世纪女性艺术家的自传文献》）, Frankfurt a. M. 1987; Carola Muysers (Hg.), Die bildende Künstlerin. Wertung und Wandel in deutschen Quellentexten 1855-1945（《女性造型艺术家，1855—1945 年德语文献来源中的评价和变迁》）, Amsterdam und Dresden 1999。

［14］关于游击队女孩及其活动参见：Confessions of the Guerrilla Girls（《游击女孩的自白》）, by the Guerrilla Girls (whoever they really are), mit einem Essay von Whitney Cbatwick, New York 1995。

［15］首先参见：Rozsika Parker und Griselda Pollock, Old Mistresses. Women, Art and Ideology（《旧情人：女性、艺术和意识形态》）, London 1981。其次德语研究参见：Lindner u.a. (Hg.) 1989, bes. Kapitel I Spiegelungen: Identifi-kationsmuster patriarchaler Kunstgeschichte（《反射：父权制艺术史中的认同模式》）, S. 17ff。关于女性艺术史的结构边界参考下文，它既不是与

"男性"艺术家身份的区别史,也不是一种在本体论上基于"女性"共同体的论述:Schade/Wenk 1995, S. 350-351。

［16］Pollock 1999, bes. Part I: Firing the Canon(《烧掉经典》), S. 1-38, Zitat u. a. S. 19. 此文特别参照了:Teresa de Lauretis, Technologies of Gender. Essays on Theory, Film and Fiction(《性别的科技:关于理论、电影和小说的论文集》), London 1987。

［17］参见:Hoffmann-Curtius/Wenk (Hg.) 1997, 尤其是作者的前言部分:S. 7-10。

［18］参见:*KB*(《批判性报告》), Jg. 22, 1994, Heft 4: *Grenzverschiebungen*(《界限移动》), mit Beiträgen von Gabriele Hofner-Kulenkamp, Barbara Lange und Barbara Paul。

［19］参见:*KB*(《批判性报告》), Jg. 26, 1998, Heft 3: *Kunsthistorikerinnen seit 1970: Wissen-schaftskritik und Selbstverständnis*(《1970年以后的女性艺术史家:科学批判和自我理解》), mit Beiträgen von Barbara Lange, Barbara Paul, Beate Söntgen und Katharina Sykora; Bettina Baumgärtel, Barbara Gross und Annette Tietenberg。

［20］基础文献:Michel Foucault, Les mots et Jes choses. Une archéologie des sciences humaines(《词与物:人文科学考古学》), Paris l966。dt. Die Ordnung der Dinge. Eine Archäologie der Humanwissenschaften, Frankfurt a. M. 1971 (und öfter); ders., L'archéologie du savoir(《知识考古学》), Paris 1969, dt. Archäologie des Wissens, Frankfurt a. M. 1973 (und öfter); ders., L'ordre du discours(《论述的秩序》), Paris 1971, dt. Die Ordnung des Diskurses, Frankfurt a. M. 1974 (und öfter)。

［21］对此还可参见:Garb 1993, bes. S. 223-225。

［22］Kaja Silverman, Fassbinder and Lacan: A Reconsideration of Gaze, Look, and Image(《法斯宾德和拉康:对凝视、看和图像的再考虑》), in: dies., Male Subjectivity at the Margins(《边缘的男性主观性》), New York und London 1992, S. 125-156, bes. S. 144-145.

［23］Laura Mulvey, Visual Pleasure and Narrative Cinema(《视觉快感和叙事电影》), in: *Screen*(《屏幕》), Jg. 16, Nr. 3, Herbst 1975, S. 6-18, wiederabgedruckt u.a. in: dies., Visual and Other Pleasures(《视觉和其他快感》), Bloomington 1989, S. l4-26, dt. Visuelle Lust und narratives Kino(《视觉快感与叙事电影》), in: Gislind Nabakowski, Helke Sander und Peter Gorsen, Frauen in der Kunst(《艺术中的女性》), Bd. I, Frankfurt a. M. 1980, S. 30-46. 还可留意这部文选:Christian Kravagna (Hg.), Privileg Blick. Kritik der visuellen Kultur(《眼神优先,视觉文化批判》), Berlin 1997。

［24］Jacques Lacan, Le stade au miroir comme formateur de la fonction du Je(《镜像状态对自我功能构造的影响》), in: *Revue française de psychanalyse*(《法国精神分析新评》), Nr.

4, Oktober-Dezember 1949, S.449-455, wiederabgedruckt in: ders., Écrits (《选集》), Paris 1966, S. 93-100, dt. Das Spiegelstadium als Bildner der IchFunktion, in: ders., Schriften (《文集》), hg. von Norbert Haas, Bd. 1, Weinheim und Berlin 1986, 3. korrigierte Aufl. 1991, S. 61-70.

［25］Butler 1991(1990), Zweites Kapitel: Das Verbot, die Psychoanalyse und die Produktion der heterosexuellen Matrix (《第二章：禁令、精神分析和异性恋母体的生产》), hier bes. S. 75ff..

［26］特别要参考：Jacques Derrida, De la grammatologie (《论文字学》), Paris 1967, dt. Grammatologie, Frankfurt a. M. 1974 (und öfter)。德里达还讨论到了"雄性中心主义"（Phallogocentrism），因为阳物（Phallus）也可以像逻格斯一样运转。

［27］此前也出现过有影响力的女性主义理论，直到值得一提的哲学家、作家波伏娃及其不朽著作出现：Simone de Beauvoir, Le Deuxième Sexe (《第二性》), Paris 1949, dt. Das andere Geschlecht. Sitte und Sexus der Frau (《第二性：女性的习俗与性别》), Reinbek bei Hamburg 1951 (und öfter)。

［28］Hélène Cixous, Le rire dela Méduse (《美杜莎的笑》), in: L'Arc (《圆拱》), Jg.61, 1975, S. 39-54，英文修订版为 The Laugh of the Medusa (《美杜莎的笑》), in: *Signs. Journal of Women in Culture and Society* (《标记：文化和社会中的女性日报》), Jg. 1,Nr. 4,Sommer 1976, S. 875-893, wiederabgedruckt in: Elaine Marks und Isabelle de Courtivron (Hg.), New French Feminism (《新法国女性主义》), Brighton 1981, S. 245-264。

［29］Julia Kristeva, La révolution du langage poétique (《诗歌语言的革命》), Paris 1974, dt. Die Revolution der poetischen Sprache (《诗歌语言的革命》), Frankfurt a. M. 1978。

［30］在德语研究文献中首先参考：Barta u. a. (Hg.) 1987。后参考：Amelia Jones, Dis/playing the Phallus: Male Artists Perform Their Masculinities (《阳具展示：男性艺术家的男性特质》), in: *Art History* (《艺术史》), Jg. 17, Nr. 4, Dezember 1994, S. 546-584；Maurice Berger, Brian Wallis und Simon Watson (Hg.), Constructing Masculinity (《建构男性特质》), New York 1995；展览图录 The Masculine Masquerade: Masculinity and Representation(《男性特质的伪装：男性特质和再现》), hg. von Andrew Perchuk and Helaine Posner, MIT List Visual Arts Center, Cambridge/MA 1995; Abigail SolomonGodeau, Male Trouble. A Crisis in Representation (《男性问题：再现中的危机》), London 1997; 以及近期出版的论文集，它与2004年研究生课程的讨论会"造型艺术的心理能量"同名：Fend/Koos (Hg.), *Psychische Energien bildender Kunst*, Johann Wolfgang Goethe-Universität Frankfurt a. M. 2000。

［31］Andrea Maihofer, Geschlecht als Existenz.weise. Macht, Moral, Recht und Geschlech

terdifferenz(《性别作为存在方式：权力、道德、权利和性别差异》), Frankfurt a. M. 1995, bes. S. 79ff.。

[32] Cornelia Klinger, Beredtes Schweigen und verschwiegenes Sprechen: Genus im Diskurs der Philosophie(《意味深长的沉默和缄默的说话：哲学话语中的性》), in: BuBmann/Hof (Hg.) 1995, S. 34-59, bes. S. 51-54.

[33] 参见：Seyla Benhabib, Judith Butler, Drucilla Cornell und Nancy Fraser, Der Streit um Differenz. Feminismus und Postmoderne in der Gegenwart(《关于差异的辩论：当代女性主义和后现代主义》), Frankfurt a. M. 1993 und *Feministische Studien*(《女性主义研究》), Jg. 11, Nr. 2, November 1993: *Kritik der Kategorie, Geschlecht'*(《"性别"批判，性别关系和政治》), auch Geschlechterverhältnisse und Politik, hg. vom Institut für Sozialforschung Frankfurt, Frankfurt a. M. 1994。

[34] Butler 1991 (1990).

[35] 参见：Marieluise Christadler, Mondäner und rebellischer Feminismus. Die Frauenbewegung in der Dritten Republik(《浮华和叛逆的女性主义：第三共和国时期的女权运动》), in: dies. und Florence Hervé (Hg.), Bewegte Jahre - Frankreichs Frauen(《动荡的年代——法国女性》), Düsseldorf 1994, S. 53-71。

[36] 参见：Garb 1993, S. 262-267 und zuvor Griselda Pollock, Modernity and the Spaces of Femininity(《现代性和女性特质的空间》), in: Pollock 1988, S. 50-90, S.75-79, 德文缩减版：Die Räume der Weiblichkeit in der Moderne, in: Lindner u. a. (Hg.) 1989, S. 313-322。

[37] 参见：Lucy R. Lippard, The Pains and Pleasures of Rebirth: Women's Body Art(《再生的痛苦和快乐：女性身体艺术》), in: *Art in America*(《美国艺术》), Jg. 64, Nr. 3, Mai/Juni 1976, S. 73-81, wiederabgedruckt u. a.in: dies., The Pink Glass Swan. Selected Essays on Feminist Art(《粉玻璃天鹅，女性主义艺术论文选集》), New York 1995, S. 99-113 und Lisa Tickner, The Body Politic. Female Sexuality and Women Artists since 1970(《身体政治：1970年以后的女性性别和女性艺术家》), in: *Art History*(《艺术史》), Jg. 1, Nr. 2, Juni 1978, S. 236-251; 这方面还可参考：Barbara Paul, Paradigmenwechsel? Konzeptionen von Weiblichkeit bei Lucy R. Lippard und Linda Nochlin(《范式转移？露西·R·里帕德和琳达·诺克林的女性特质概念》), in: *KB*(《批判性报告》), Jg. 26, 1998, Heft 3: *Kunsthistorikerinnen seit 1970: Wissenschaftskritik und Selbstverständnis*(《1970年以后的女性艺术史家：科学批判和自我理解》), S. 10-22 und Beate Söntgen, Ort der Erfahrung/Ort der Repräsentation. Von weiblichen und männlichen Körpern bei Lisa Tickner(《经验的位置/再现的位置：丽莎·迪克纳思想中的女性身体和男性身体》),

in: ebd., S. 34-42。

［38］Thomas Laqueur, Making Sex. Body and Gender from the Greeks to Freud（《制造性别：从希腊古典时代到弗洛伊德的身体和性别》）, Harvard 1990, dt. Auf den Leib geschrieben. Die Inszenierung der Geschlechter von der Antike bis Freud, Frankfurt a. M. 1992.

［39］Wilhelm Pinder, Zum Problem der "Schönen Madonna" um 1400（《论1400年左右的"美丽圣母"》）, in: *Jahrbuch der Preußischen Kunstsammlungen*（《普鲁士艺术收藏馆年鉴》）, Jg. 44, 1923, S. 147-171.

［40］Helga Möbius, "Schöne Madonna" und Weiblichkeitsdiskurs im Spätmittelalter（《"美丽的圣母"和中世纪后期的女性特质话语》）, in: *Frauen Kunst Wissenschaft*, Juli 1991, Heft 12: *Die Verhältnisse der Geschlechter zum Tanzen bringen*（《性别关系》）, S. 7-16, S. 8.

［41］同上，莫比乌斯讨论了"女性气质的寓意化"，这是女性主义的又一重要领域，在此无法详细展开，参见：Schade/Wagner/Weigel (Hg.) 1995 und Silke Wenk, Versteinerte Weiblichkeit. Allegorien in der Skulptur der Moderne（《僵化的女性特质：现代雕像中的寓意》）, Köln, Weimar und Wien 1996. 关于中世纪和近代早期的女性主义艺术史参考：*Frauen Kunst Wissenschaft*（《女性艺术科学》）, Dezember 1997. Heft 24: *Mittelalter*（《中世纪》）und Marcia Pointon, Strategies for Showing. Women, Possession, and Representation in English Visual Culture（《展示的策略：1665—1800年英国视觉文化中的女性、占有和再现》）, 1665-1800, Oxford 1997。

［42］Daniela Hammer-Tugend hat, Jan van Eyck – Autonomisierung des Aktbildes und Geschlechterdifferenz（《扬·凡·艾克：裸体画的自律化和性别差异》）, in: *KB*（《批判性报告》）, Jg. 17, 1989, Heft 3: Der nackte Mensch（《赤裸的人类》）, S. 78-99.

［43］Sigrid Schade, Der Mythos des, 'Ganzen Körpers'. Das Fragmentarische in der Kunst des 20. Jahrhunderts als Dekonstruktion bürgerlicher Totalitätskonzepte（《"整个身体"的神话：20世纪艺术的碎片化作为市民整体概念的解构》）, in: Barta u. a. (Hg.) 1987, S. 239-260.

［44］Silvia Eiblmayr, *Suture* – Phantasmen der Vollkommenheit, in: 展览图录 *Suture* – Phantasmen der Vollkommenheit（《缝合口：完整性的幻象》）, kuratiert von ders., Salzburger Kunstverein 1994, S. 3-16, bes. S. 5-6; vgl. femer Eiblmayr 1993; vgl. dazu auch Sykora 1998；关于女性作为图像的相关话题参考：Pollock 1988。关于身体相关话题的新近德语出版物可参考：Insa Hartel und Sigrid Schade (Hg.), Körper und Repräsentation（《身体和再现》）, Opladen 2002; Alexandra Karentzos, Birgit Käufer und Katharina Sykora (Hg.), Körperproduktionen. Zur Artifizialität der Geschlechter（《身体生产：性别的人造性》）, Marburg 2002。

[45] Robert W. Connell, Masculinities. Knowledge, Power and Social Change (《男性特质：知识、权力和社会改变》), Berkeley und Los Angeles 1995, dt. Der gemachte Mann. Konstruktion und Krise von Männlichkeiten (《被塑造的男性：男性气质的构建和危机》), Opladen 2000. 不过作者的讨论限定在中产阶级白人异性恋男性上。

[46] 详见：Barbara Paul, Mythos Mann. Ulrike Rosenbachs Videoinstallation, Herakles–Herkules-King Kong' (《神话男人：乌尔莱克·劳森巴赫的摄影装置"赫拉克里特—海格力斯—金刚"》) (1977), in: *Marburger Jahrbuch für Kunstwissenschaft* (《马尔堡艺术学年鉴》), Bd. 25, 1998, S. 199-220。

[47] Nierhaus 1999, 以及 *Frauen Kunst Wissenschaft* (《女性 艺术 科学》), Dezember 1996, Heft 22; Raum-Stationen. Kulturwissenschaftliche Beiträge zu Konzeptionen von Geschlecht (《空间-阶段：建筑和空间的文化学文章》), *Architektur und Raum und Frauen Kunst Wissenschaft* (《女性 艺术 科学》), Dezember 2001, Heft 32, 以及 *(Stadt) Räume/Mindscapes* (《(城市) 空间/想象空间》)。

[48] 参考论文集：Irene Nierhaus und Felicitas Konecny (Hg.), räumen. Baupläne zwischen Raum, Visualität, Geschlecht und Architektur (《清理：空间、视觉性、性别和建筑之间的建筑计划》), Wien 2002 und das Konzept der Geografie von Irit Rogoff, Terra Infirma. Geography's Visual Culture (《地理学的视觉文化》), London 2000。

[49] 还可参见：Katharina Sykora, Verlorene Form – Sprung im Bild. Gender Studies als Bildwissenschaft (《遗失的形式-图像中的突变：性别研究作为图像科学》), in: *KB* (《批判性报告》), Jg. 29, 2001, Heft 4; *The Anthropological Turn–Gender Studies als Kunstgeschichte* (《人类学转向：性别研究作为艺术史》), S. 13-19, bes. S. 17-18; Sigrid Schade, Marie-Luise Angerer, Verena Kuni 等人的文章，in: Sigrid Schade und Georg Christoph Tholen (Hg.), Konfigurationen. Zwischen Kunst und Medien (《配置：艺术与媒体之间》), München 1999。

[50] 参见：Susanne von Falkenhausen, Silke Förschler, Ingeborg Reichle und Bettina Uppenkamp (Hg.), Medien der Kunst. Geschlecht, Metapher, Code. Beiträge der 7.Kunsthistorikerinnen-Tagung in Berlin 2002 (《艺术的媒介：性别、比喻和代码——2002 年柏林第七届女性艺术史家大会文集》), Marburg 2004。

[51] 参见：Biscboff/Threuter (Hg.) 1999。还可参见：Rozsika Parker, The Subversive Stitch. Embroidery and the Making of the Feminine (《颠覆性的缝合口：刺绣和女性气质的制造》), London 1984。

[52] 参见：Linda Hentschel, Pornotopische Techniken des Betrachtens. Raumwahrnehmung

und Geschlechterordnung in visuellen Apparaten der Moderne (《观看的色情技巧：当代主义视觉设备中的空间感知和性别秩序》), Marburg 2001。

［53］参见：Viktoria Schmidt-Linsenhoff, Einleitung, in: Friedrich u. a. (Hg.) 1997, S.8-14; Viktoria Schmidt-Linsenhoff, Postkolonialismus (《后殖民主义》), in: *Kunsthistorische Arbeitsblätter* (《艺术史工作手册》), 2002, Heft 7/8, S. 61-72; Schmidt-Linsenhoff (Hg.), Irene Below, Kunstorte in Gender-Perspektive – Arbeitsbedingungen Bildender Künstlerinnen und die Präsenz im Kunstbetrieb im internationalen Vergleich (《性别视角中的艺术地点：从国际比较中看女性艺术家的工作条件及其在艺术行业中的存在感》), in: *KB* (《批判性报告》), Jg. 30, 2002, Heft l, S. 83-90 und www.uni-bielefeld.de/IFF/aktuelles/akt-tag.html; Lisa Bloom (Hg.), With Other Eyes. Looking at Race and Gender in Visual Culture (《用其他的眼睛：观看种族和视觉文化中的性别》), Minneapolis und London 1999。

［54］参见：Ella Shohat (Hg.), Talking Visions. Multicultural Feminism in a Transnational Age (《谈话视觉：跨国时代的多文化女性主义》), Cambridge/MA und London 1998; *Signs. Journal of Women in Culture and Society* (《标记：文化和社会中的女性日报》), Jg. 26, 2001, Nr.4, *Globalisation and Gender* (《全球化和性别》)。

［55］参见：Judith Butler, Bodies that Matter. On the Discursive Limits of "Sex." (《身体与质量："性"的话语极限》), New York 1993, dt. Körper von Gewicht. Die diskursiven Grenzen des Geschlechts (《身体之重："性"的话语极限》), Berlin 1995, 尤其第 8 章 Auf kritische Weise *queer* (《批判视角下的酷儿》), S. 293-319; Annamarie Jagose, Queer Theory (《酷儿理论》), Melbourne 1996, dt. Queer Theory. Eine Einführung (《酷儿理论导论》), Berlin 2001 und Andreas Kraß, Queer denken. Gegen die Ordnung der Sexualiät (Queer Studies) (《酷儿思考，反对性秩序（酷儿研究）》), Frankfurt a. M. 2003。

［56］参见：Davis 1998, Whitney Davis (Hg.), Gay and Lesbian Studies in Art History (《艺术史男性同性恋和女性同性恋研究》), New York u. a. 1994, *Frauen Kunst Wissenschaft* (《女性 艺术 科学》), Juli 1996, Heft 21: *Schwulen- und Lesbenforschung in den Kunst- und Kultwwissenschaften* und *Frauen Kunst Wissenschaft* (《艺术和文化学研究中的男同性恋和女同性恋，以及女性艺术学》), Heft 33: Juni 2002: *Tomboys. Que(e)re Männlichkeitsentwürfe*(《假小子：酷儿男性特质概述》)。

［57］参见：Kathrin Hoffmann-Cunius, Feministische Kunstgeschichte heute: Rückschläge und Vorschläge (《当代女性主义艺术史：批评和建议》). in: *KB* (《批判性报告》), Jg. 27, 1999, Heft 2: *Kunstgeschichte in der Gesellschaft. 30 Jahre Ulmer Verein* (《社会中的艺术史，

乌尔姆协会 30 年》), S. 26-32。

［58］Donna Haraway, Situated Knowledges: The Science of Question in Feminism as a Site of Discourse on the Priviledge of Partial Perspective（《情境化的知识：女性主义的知识困惑和局部视角下的特权话语》), in: *Feminist Studies*（《女性主义研究》), Bd. 14, Nr. 3, 1988, S. 575-599, dt. Situiertes Wissen. Die Wissenschaftsfrage im Feminismus und das Privileg einer partialen Perspektive, in: dies., Die Neuerfindung der Natur. Primaten, Cyborgs und Frauen（《大自然的新发明：灵长类、改造人和女性》), hg. und eingel. von Carmen Hammer und Immanuel Stieß, Frankfurt a. M. und New York 1995, S. 73-97. 卡特里娜·斯科拉（Katharina Sykora）1998 年曾呼吁这种科学实践也应该特别针对艺术史。

［59］Jacqueline Rose, On Not Being Able To Sleep. Psychoanalysis and the Modern World（《无法入睡：精神分析法和现代世界》), London 2003, S. 48.

［60］参见：展览图录 WACK! Art and the Feminist Revolution（《怪异！艺术与女性主义革命》), organisiert von Cornelia Butler. hg. von Lisa Gabrielle Mark, The Museum of Contemporary Art, Los Angeles 2007 (und weitere Stationen in den USA und Kanada), Cambridge/MA und London 2007; 展览图录 Global Feminisms. New Directions in Contemporary Art（《全球女性主义：当代艺术的新方向》), hg. von Maura Reilly und Linda Nochlin, Brooklyn Museum, New York 2007, London und New York 2007; Rezensionen u. a. von Nancy Princenthal, Feminism Unbound（《无束缚的女性主义》). "WACK !Art and the Feminist Revolution"（《怪异！艺术与女性主义革命》), in: *Art in America*（《美国艺术》), Juni/Juli 2007, S. 142-152, S. 221 und Eleanor Heartney, Worldwide Women（《全球女性》), in: ebd., S. 155-164; Carol Armstrong, "Global Feminisms" and "WACK !" in: *Artforum*（《艺术论坛》), Mai 2007, S. 360-363。这部分研究也参考了美国媒体的报道。

［61］对这两个展览及其展示的主题在此无法详细展开公允的讨论，不过可列出一些值得批评的地方，如将艺术作品归结到对主题的偏重，特别是有意选择的主题上；又如女性主义当代艺术在当前新自由主义、新殖民主义和由艺术市场主导的行业语境下做出的以国家-地理因素为导向的分类。

［62］Johanna Burton, Nach den Meerjungfrauen（《美人鱼之后》). "WACK! Art and the Feminist Revolution"（"怪异！艺术与女性主义革命"), im MOCA, Los Angeles; "Global Feminisms: New Directions in Contemporary Art"（"全球女性主义：当代艺术的新方向"), Brooklyn Museum, New York, in: *Texte zur Kunst*（《艺术文献》), Jg. 17, Sept. 2007, Heft 67, S. 295-301, S. 297.

［63］Renate Hof, Geschlechterverhältnis und Geschlechterforschung-Kontroversen und Perspektiven（《性别关系和性别研究：分歧和展望》），in: Hadumod Bußmann und Renate Hof (Hg.), Genus. Geschlechterforschung/ *Gender Studies* in den Kultur- und Sozialwissenschaften. Ein Handbuch（《性：文化学和社会学中的社会性别研究手册》），Stuttgart 2005, S. 2-41, S. 31.

［64］参见安特克·恩戈尔为"反单义化"所做的辩护，她认为这是"将解构作为社会实践"。Antke Engel, Wider der Eindeutigkeit. Sexualität und Geschlecht im Fokus queerer Politik der Repräsentation（《单义的反面：酷儿政治再现中的性和性别》），Frankfurt a. M. und New York 2002, S. 225）。还可参见：Sabine Hark, Queer Studies（《酷儿研究》），in: Christina von Braun und Inge Stephan (Hg.), Gender @ Wissen. Ein Handbuch der Gender-Theorien（《社会性别及知识：社会性别理论手册》），Köln, Weimar und Wien 2005, S. 285-303。

［65］展览图录 1-0-1 [one'o one] intersex. Das Zwei-Geschlechter-System als Menschenrechtsverletzung（《1-0-1，阴阳人：两性体系是人权的侵犯》），konzipiert von der AG 1-0-I intersex, bestehend aus Ulrike Klöppel u. a., hg. von der Neuen Gesellschaft für Bildende Kunst, Berlin 2005, und ferner Dokumentation zur Ausstellung, Berlin 2005.

［66］Ebd., S. 96-98, S. 142-145 und S. 72-74; auch unter http://www.101intersex.de/index.php.

［67］展览图录 Normal Love. precarious sex, precarious work（《正常的爱：不确定的性别，不确定的工作》），hg. und kuratiert von Renate Lorenz, Künstlerhaus Bethanien 2007, Berlin 2007.

［68］同上，第 10 页，还可参见：http://www.normallove .de/htm/deu_start.htm。

［69］还可参见：展览图录 Das achte Feld. Geschlechter, Leben und Begehren in der Kunst seit 1960（《第八领域：1960 年以后艺术中的性别、生活和欲望》），hg. von Frank Wagner u. a., Museum Ludwig Köln 2006, Ostfildern 2006。理论上的补充参见：Susan Stryker und Stephen Whittle (Hg.), The Transgender Studies Reader（《变性人研究读本》），New York/London 2006; E. Pacrick Johnson und Mae G. Henderson (Hg.), Black Queer Studies. A Critical Anthology（《黑色酷儿研究：批判人种学》），Durham/London 2005; Matthias Haase, Marc Siegel und Michaela Wünsche (Hg.), Outside. Die Politik queerer Räume（《外面：酷儿空间的政治》），Berlin 2005。

［70］艺术学的性别研究和跨文化研究概论可参见：Birgit Haehnel, Geschlecht und Ethnie（《性别和人种》），in: Anja Zimmermann (Hg.), Kunstgeschichte und Gender. Eine Einführung（《艺术史和社会性别导论》），Berlin 2006, S. 291-313。还有超学科的概述见：Gaby Dietze, Postcolonial Theory（《后殖民主义理论》），in: Christina von Braun und Inge Stephan (Hg.),

Gender @ Wissen. Ein Handbuch der Gender-Theorien(《社会性别及知识：社会性别理论手册》), Köln, Weimar und Wien 2005, S. 304-324。理论讨论详见：Reina Lewis und Sara Miles (Hg.), Feminist Postcolonial Theory. A Reader (《女性主义后殖民主义理论读本》), New York 2003。

［71］Schmidt-Linsenhoff u. a. (Hg.) 2004.

［72］其他的个案分析可见：Graduiertenkolleg Identität und Differenz (《认同和差异研究院》), (Hg.) 2005。当代艺术方面参见：展览图录 White. Whiteness and Race in Contemporary Art (《白色：当代艺术中的纯洁和种族》), hg. von Maurice Berger, Center for Art and Visual Culture, University of Maryland, Baltimore/MD 2004。

［73］Hanna Hacker, Nicht Wieß Weiß Nicht. Überschneidungen zwischen Critical Whiteness Studies und feministischer Theorie (《非白色：批判性白色研究和女性主义理论之间的区别》), in: L'homme. Europäische Zeitschrift. für Feministische Geschichtswissenschaft (《人：女性主义历史学欧洲杂志》), Jg. 16, 2005, H. 2: Whiteness (《白色》), hg. von Mineke Bosch und Hanna Hacker, S. 13-27, S. 26。关于"白色"还可参见：Paula S. Rothenberg (Hg.), White Priviledge. Essential Readings on the Other Side of Racism(《白色特权：种族的基本阅读材料》), New York 2002; Maureen Maisha Eggers u. a. (Hg.), Mytben, Masken und Subjekte. Kritische Wießseinforschung in Deutschland (《神话、面具和主体：德国的批判性白色研究》), Münster 2005。

［74］总体参见：Silke Wenk, Repräsentation in Theorie und Kritik: Zur Kontroverse um den "Mythos des ganzen Körpers" (《再现的理论和批评：关于"整个身体的神话"的争论》), in: Anja Zimmermann (Hg.), Kunstgeschichte und Gender. Eine Einführung (《艺术史和社会性别导论》), Berlin 2006, S. 99-113, S. 100。

［75］参见：Falkenhausen u. a. (Hg.) 2004, besonders Kapitel Bilderpolitiken (《图像政治》), S. 145ff.。新近研究还有：FrauenKunstWissenschaft (《女性艺术科学》), Heft 43, Juni 2007: Körperfarben–Haut–diskurse. Etlinizität & Gender in den medialen Techniken der Gegenwartskunst (《身体颜色-肤色话语：当代艺术媒体艺术中的族群理论与性别》), hg. von Marianne Koos。

［76］参见：Kerstin Brandes, "What you lookn at" – Fotografie und die Spuren des Spiegel(n)s (《"你在看什么"：摄影和镜子的痕迹》), in: Susanne von Falkenhausen u. a. (Hg.), Medien der Kunst. Geschlecht, Metapher, Code. Beiträge der 7. Kunsthistorikerinnen-Tagung in Berlin 2002 (《艺术的媒介：性别、比喻和代码——2002年柏林第七届女性艺术史家大会文集》), Marburg 2004, S. 148-163; 展览图录 Mitra Tabrizian. Beyond the Limits (《超越极限》),

mit Essays von Stuart Hall u. a., Museum Folkwang Essen 2003/04 und Künstlerhaus Bethanien Berlin 2004, Göttingen 2004。此外还可参见：Johanna Schaffer, Ambivalenzen der Sichtbarkeit. Arbeit an den visuellen Strukturen der Anerkennung（《可视性的矛盾：认可的视觉结构研究》），Manuskript, Diss. Universität Oldenburg, eingereicht 2007。

［77］展览图录 Why Pictures Now. Fotografie, Film, Video heute（《今日图像何为：当代摄影、电影、录像》），hg. vom Museum moderner Kunst Stiftung Ludwig, Wien 2006, S. 132-133; Queer. Fotos für die Pressefreiheit 2006（《酷儿：2006年媒体自由照片》），hg. von Reporter ohne Grenzen, Berlin 2006, S. 12-19.

［78］参见：http://artwarez.org/femext/, ferner u. a. http://www.medienkunstnetz.de/werke/female-extension/。

［79］Cornelia Sollfrank unter http://artwarez.org/femext/content/femext.html.

［80］Ncole Döring: Geschlechterkonstruktionen und Netzkommunikation（《性别建构和网格交流》），in: Caja Thimm (Hg.), Soziales im Netz. Sprache, Beziehungen und Kommunikationskulturen im Netz（《网上社会：网络中的语言、关系和交流文化》），Opladen 2000, S. 182-207, S. 186; Reiche/Kuni (Hg.) 2004; Susanne Lummerding, agency@? Cyber-Diskurse, Subjektkonstituierung und Handlungsfähigkeit im Feld des Politischen（《agency@？虚拟-话语、主体的形成和政治领域的执行能力》），Wien, Köln und Weimar 2005; Claudia Reiche, Digitaler Feminismus（《数字女性主义》），Bremen 2006; Yvonne Volkart, Fluide Subjekte. Anpassung und Widerspenstigkeit in der Medienkunst（《流动的主体，媒体艺术中的适应和反抗》），Bielefeld 2006.

［81］http://cybeifeminisrn.net/projects/doc/baz.html

［82］参见：http://refugia.net/textspace/refugiamanifesta.html, deutsche Übersetzung Refugia. Manifest zur Schaffung autonomer Zonen（《庇护所：独立区域创造宣言》）(2002), in: Karin Bruns und Ramón Reichert (Hg.), Reader Neue Medien（《新媒体读本》），Bielefeld 2007, S. 309-310, S. 309; Karin Bruns und Ramón Reichert, Gender-Technologien - Cyberfeminismus（《性别-科技-虚拟女性主义》），S. 229-237。此外还可参见：http://www.cyberfeminism.net/; Maria Fernandez, Faith Wilding und Michelle M. Wright (Hg.). Domain Errors! Cybeifeminist Practices（《域名错误！虚拟女性主义实践》），New York 2002。

［83］参见：Sabine Hark, Dissidente Partizipation. Eine Diskursgeschichte des Feminismus（《不同意见：女性主义话语史》），Frankfurt a. M. 2005, bes. S. 390-396; Paul 2008, Kapitel II: Aktuelle Debatten queer-feministischer (Kunst-)Wissenschaft（《酷儿-女性主义（艺术）科学

的当前讨论》)。

本章主要参考了总计 50 种文献，它们大部分是 1990 年以后出版的。选取的包括百科全书、目录索引、期刊，以及专著、论文集、论文等，它们按照从 A 到 Z 的顺序排布，并在注释中以缩写的形式引用。此外，近二十年内德语地区组织的女性艺术史会议的论文集也收录在内。这里对德语发表的文献略有侧重。文献也包括网络文献检索的结果。在最末尾，笔者以 "2003—2008 年的文献" 为标题补充了近年来的重要出版物。

1. 百科全书

Dictionary of Women Artists（《女性艺术家辞典》），hg. von Delia Gaze, 2 Bde., London und Chicago 1997 (mit Überblicksartikeln, Bd. 1, S. 1-159, Künstlerinnen A-Z und einem Literaturverzeichnis).

Feminism and Psychoanalysis. A Critical Dictionary（《女性主义和精神分析：批判性辞典》），hg. von Elizabeth Wright, Oxford/UK 1993.

Metzler Lexikon Gender Studies（《梅茨勒性别研究辞典》），hg. von Renate Kroll, Stuttgart 2002.

2. 目录索引

Feministische Bibliographie zur Frauenforschung in der Kunstgeschichte（《艺术史中关于女性研究的女性主义图书目录》），von FrauenKunstGeschichte – Forschungsgruppe Marburg, Pfaffenweiler 1993.

3. 期刊

Frauen Kunst Wissenschaft（《女性艺术科学》）[Marburg], Jg. 1, 1987; http://www.ulmer-verein.de/.

KB（《批判性报告》）[Marburg], seit Jg. 13, 1985 jeweils 1 Heft pro Jahr zur Frauen- und Ges-chlechterforschung（《女性研究和性别研究》）; http://www.kritische-berichte.de/.

MAKE. The magazine of women's art（《女性艺术杂志》）[London], Nr. 71, August/September 1996-Nr. 91, März-Mai 2001; http://www.makemagazine.net (zuvor unter anderen Titeln: Nr. I, März 1983-Nr. 18, August/September 1987 als *Women Artists Slide Library Newsletter*（《女性艺术家图书馆简报》），Nr. 19, Oktober/November 1987-Nr.35,Juli/August 1990 als *Women Artist Slide Library Journal*（《女性艺术家图书馆杂志》），Nr. 36, Seprember/Oktober 1990-Nr. 70, Juni/Juli 1996 als *Women's Art Magazine*)（《女性艺术杂志》）.

n.paradoxa. international feminist art journal (《国际女性主义艺术日报》) [London], Jg. 1, Januar 1998- und http:// web.ukonline.co.nk/n.paradoxa.

Woman's Art Journal (《女性艺术日报》) [Knoxville/TN], 1.1980/81-.

4. 还有其他一些杂志的主题专刊

Art Journal (《艺术日报》), Jg. 50, Nr.2, Sommer 1991: *Feminist Art Criticism* (《女性主义艺术批判》), Jg. 55, N r. 4, Winter 1996: *We're Here: Gay and Lesbian Presence in Art and Art History* (《我们在这里：艺术和艺术史中的男同性恋和女同性恋》).

October (《十月》), Nr. 71, Winter 1995: Questions of Feminism (《女性主义的问题》).

Oxford Art Journal (《牛津艺术日报》), Jg. 18, 1995, Nr. 2.

Texte zur Kunst (《艺术文献》), Jg. 3, Nr. 11, September 1993: *Feminismus* (《女性主义》); Jg. 5, Nr. 17, Februar 1995:(《男性》).

5. 从 A 到 Z 的文献

Barta u.a. (Hg.) 1987: Ilsebill Barta, Zita Breu, Daniela Hammer-Tugendhat, Ulrike Jenni, Irene Nierhaus und Judith Schrödel (Hg.), Frauen Bilder Männer Mythen. Kunsthistorische Beiträge (《女性图像男性神话：艺术史文集》), Berlin 1987 [3. Kunsthistorikerinnentagung Wien 1986].

Baumgart u. a. (Hg.) 1993: Silvia Baumgart, Gotlind Birkle, Mechthild Fend, Bettina Götz, Andrea Klier und Bettina Uppenkamp (Hg.), Denkräume zwischen Kunst und Wissenschaft (《艺术和科学间的思维空间》) [5.Kunstbistorikerinnentagung in Hamburg, Berlin 1993).

Bischoff u. a. (Hg.) 1984: Cordula Bischoff, Brigitte Dinger, Irene Ewinkel und Ulla Merle (Hg.), FrauenKunstGeschichte. Zur Korrektur des herrschenden Blicks (《女性、艺术、历史：主导观点的修正》), Gießen 1984 [1. Kunsthistorikerinnentagung Marburg 1982].

Bischoff/Threuter (Hg.) 1999: Cordula Bischoff und Christina Threuter (Hg.). Um-Ordnung. Angewandte Künste und Geschlecht in der Moderne (《重新-排序：现代主义中的应用艺术和性别》), Marburg 1999 (6. Kunsthistorikerinnentagung/3. Sektion Trier 1996].

Braun/Stephan (Hg.) 2000: Christina von Braun und Inge Stephan (Hg.), Gender-Studien. Eine Einführung (《性别研究导论》), Stuttgart und Weimar 2000.

Broude/Garrard (Hg.) 1992: Norma Broude und Mary D. Garrard (Hg.), The Expanding Discourse. Feminism and Art History (《扩大的话语：女性主义和艺术史》), New York 1992.

Broude/Garrard (Hg.) 1994: Norma Broude und Mary D. Garrard (Hg.), The Power of Feminist Art (《女性主义艺术的力量》), New York 1994.

Bußmann/Hof (Hg.) 1995: Hadumod Bußmann und Renate Hof (Hg.), Genus. Zur Geschlechterdifferenz in den Kulturwissenschaften (《性：文化学中的社会性别划分》), Stuttgart 1995.

Butler 1991 (1990): Judith Butler, Gender Trouble. Feminism and the Subversion of Identity (《性别麻烦：女性主义和身份的瓦解》), New York 1990, dt. Das Unbehagen der Geschlechter, Frankfurt a. M. 1991.

Chatwick 1990: Whitney Chatwick, Women, Art, and Society (《女性、艺术和社会》), London 1990.

Davis 1998: Whitney Davis, "Homosexualism", Gay and Lesbian Studies, and Queer Theory in Art History (《"同性恋"：艺术史中的男性同性恋、女性同性恋研究和酷儿理论》), in: Mark A. Cheetham, Michael Ann Holly und Keith Moxey (Hg.), The Subjects of Art History. Historical Objects in Contemporary Perspectives (《艺术史的主体：现代视角中的历史客体》), Cambridge/U.K., New York und Melbourne 1998, S. 115-142.

Duby/Perrot (Hg.) 1993-1995: Georges Duby und Michelle Perrot (Hg.), Geschichte der Frauen (《女性的历史》), 5 Bde., Frankfurt a. M. und New York 1993-1995.

Eiblmayr 1993: Silvia Eiblmayr, Die Frau als Bild. Der weibliche Körper In der Kunst des 20. Jahrhunderts (《女性作为图像：20世纪艺术中的女性身体》), Berlin 1993.

Fend/Koos (Hg.) 2004: Mechthild Fend und Marianne Koos (Hg.), Männlichkeit im Blick. Visuelle lnszenierungen in der Kunst seit der Frühen Neuzeit (《可见的男性特质：近代史以后的艺术视觉表演》), Köln, Weimar und Wien 2004.

Friedrich u. a. (Hg.) 1997: Annegret Friedrich, Birgit Haehnel, Viktoria Schmidt-Linsenhoff und Christina Threuter (Hg.), Projektionen. Rassismus und Sexismus in der Visuellen Kultur (《投射：视觉文化中的种族主义和性别歧视》), Marburg 1997 [6. Kunsthistorikerinnentagung/l. Sektion Trier 1995].

Frübis 2000: Hildegard Frübis, Kunstgeschichte (《艺术史》), in: Christina von Braun und Inge Stephan (Hg.), Gender-Studien. Eine Einführung (《性别研究导论》), Stuttgart und Weimar 2000, S. 262-275.

Garb 1993: Tamar Garb, Gender and Representation (《性别和再现》), in: Francis Frascina, Nigel Blake, Briony Fer, Tamar Garb und Charles Harrison, Modernity and Modernism. French Painting in the Nineteenth Century (《现代性和现代主义：19世纪的法国绘画》), New Haven und London 1993 (Modern Art: Practices and Debates l; The Open University), S. 219-290.

Halbertsma 1995: Marlite Halbertsma, Feministische Kunstgeschichte (《女性主义艺术史》), in: dies. und Kitty Zijlmans (Hg.), Gesichtspunkte. Kunstgeschichte heute (《今日艺术史之立场观点：当代艺术史》), Berlin 1995, S. 173-196.

Held 1997: Jutta Held, Paradigmen einer feministischen Kunstgeschichte (《女性主义艺术史范式》), in: Wolfgang Kersten (Hg.), Radical Art History. Internationale Anthologie. Subject: O. K. Werckmeister (《激进的艺术史：国际文选——主题：维克迈斯特》), Zürich 1997, S. 179-192.

Hoffmann-Curtius/Wenk (Hg.) 1997: Kathrin Hoffmann-Curtius und Silke Wenk unter Mitarbeit von Maike Christadler und Sigrid Philipps (Hg.), Mythen von Autorschaft und Weiblichkeit im 20. Jahrhundert (《20世纪的作家身份和女性特质神话》), Marburg 1997 [6. Kunsthistorikerinnentagung/2. Sektion Tübingen 1996].

Jones (Hg.) 2003: Amelia Jones (Hg.), The Feminism and Visual Culture Reader (《女性主义和视觉文化读本》), London und New York 2003.

kritische berichte 3/1998: *KB* (《批判性报告》), Jg. 26, 1998, Heft 3: *Kunsthi-storikerinnen seit 1970: Wissenschaftskritik und Selbstverständnis* (《1970年以来的女性艺术史家：科学批判和自我理解》), Redaktion des Schwerpunktteils: Barbara Paul.

KB (《批判性报告》) 4/200: *KB* (《批判性报告》), Jg.29, 2001, Heft 4: *The Anthropological Turn–Gender Studies als Kunstgeschichte* (《人类学转向：性别研究作为艺术史》).

Lindner u. a. (Hg.) 1989: Ines Lindner, Sigrid Schade, Silke Wenk und Gabriele Werner (Hg.), Blick-Wechsel. Konstruktionen von Männlichkeit und Weiblichkeit in Kunst und Kunstgeschichte (《目光变换：艺术和艺术史中的男性特质和女性特质的建构》), Berlin 1989 [4.Kunsthistorikerinnentagung Berlin 1988].

Mathews 1998: Patricia Mathews, The Politics of Feminist Art History (《女性主义艺术史的政治》), in: Mark A. Cheetham, Michael Ann Holly und Keith Moxey (Hg.), The Subjects of Art History. Historical Objects in Contemporary Perspectives (《艺术史的主体：现代视角中的历史客体》), Cambridge/U. K., New York und Melbourne 1998, S. 94-114.

Nierhaus 1999: Irene Nierhaus, Arch[6]. Raum, Geschlecht, Architektur (《空间，性别和建筑》), Wien 1999.

Perry (Hg.) 1999: Gill Perry (Hg.), Gender and Art (《性别和艺术》), New Haven und London 1999 (Art and its Histories 3; Open University).

Pollock 1988: Griselda Pollock, Vision & Difference. Femininity, Feminism and Histories of

Art (《视觉与差异：女性特质、女性主义和艺术史》), London und New York 1988.

Pollock/Baddeley/Weidner 1996: Women and Art History (《女性和艺术史》) I. Introduction & II. Western World (《西方世界》) von Griselda Pollock, III . South and Central America (《南美洲和中美洲》) von Oriana Baddeley und IV. East Asia (《东亚》) von Marsha Weidner, in: *The Dictionary of Art* (《艺术辞典》), hg. von Jane Turner, Bd. 33, London 1996, S. 307-322.

Pollock (Hg.) 1996: Griselda Pollock (Hg.), Generations & Geographies in the Visual Arts. Feminist Readings (《视觉艺术中的代际和地理：女性主义读本》), London und New York 1996.

Pollock 1999: Griselda Pollock, Differencing the Canon. Feminist Desire and the Writing of Art's Histories (《分殊正典：女性主义欲望与艺术史书写》), London und New York 1999.

Robinson 2001: Hilary Robinson (Hg.), Feminism-Art-Theory (《女性主义-艺术-理论》). An Anthology 1968-2000, Oxford/U.K. 2001 (附有丰富文献).

Salomon 1993 (1991): Nanette Salomon, The Art Historical Canon: Sins of Omission (《艺术史正典：忽略之罪》), in: Joan E. Hartman und Ellen Messer-Davidow (Hg.), (En)Gendering Knowledge. Feminists in Academe (《社会性别化的知识：学院中的女性主义者》), Knoxville/TN 1991, S. 222-236, dt. Der kunsthistorische Kanon-Unterlassungssünden, in: *KB* (《批判性报告》), Jg. 21, 1993, Heft 4, S. 27-40.

Schade/Wagner/Weigel (Hg.) 1995: Sigrid Schade, Monika Wagner und Sigrid Weigel (Hg.), Allegorien und Geschlechterdifferenz (《寓意和性别差异》), Köln, Weimar und Wien 1995.

Schade/Wenk 1995: Sigrid Schade und Silke Wenk, Inszenierungen des Sehens: Kunst, Geschichte und Geschlechterdifferenz (《观看的上演：艺术、历史和性别区分》), in: Hadumod Bußmann und Renate Hof (Hg.), Genus. Zur Geschlechterdifferenz in den Kulturwissenschaften (《性：文化学中的社会性别划分》), Stuttgart 1995, S. 340-407 (附有丰富文献).

Schmidt-Linsenhoff (Hg.) 2002: Viktoria Schmidt-Linsenhoff (Hg.), Postkolonialismus (《后殖民主义》), Osnabrück 2002 (Kunst und Politik. Jahrbuch der Guernica-Gesellschaft 4).

Söntgen (Hg.) 1996: Beate Söntgen (Hg.), Rahmenwechsel. Kunstgeschichte als feministische Kulturwissenschaft (《框架更换：艺术史作为女性主义文化学》), Berlin 1996.

Sykora 1998: Katharina Sykora, Selbst-Verortungen. Oder was haben der institutionelle Status der Kunsthistorikerin und ihre feministischen Körperdiskurse miteinander zu tun? (《自我定位：女性艺术史家的学术地位及其女性主义身体话语与何有关？》), in: *KB* (《批判性报告》), Jg. 26, 1998, Heft 3, S. 43-50.

Tickner 1990 (1988): Lisa Tickner, Feminism, Art History, and Sexual Difference（《女性主义、艺术史和性别差异》）, in: *Genders*（《社会性别》）, Nr. 3, November 1988, S. 92-128, dt. Feminismus, Kunstgeschichte und der geschlechtsspezifische Unterschied（《女性主义、艺术史和性别差异》）, in: *KB*（《批判性报告》）, Jg. 18, 1990, Heft 2, S. 5-36.

Tickner 1996: Lisa Tickner, Feminism and Art（《女性主义和艺术》）, in: *The Dictionary of Art*（《艺术辞典》）, hg. von Jane Turner, Bd. 10, London 1996, S .877-883.

6. 网络

关于网络文献检索及相关信息的详细指导，参见：Braun/Stephan (Hg.) 2000, S. 358-374; Robinson (Hg.) 2001, S. 687-688。笔者还想特别指出以下数据库：

gerder INN, 科隆大学英文课程：提供了女性主义理论、女性主义科学相关数据库。网址：http://www.uni-koeln.de/phil-fak/englischldatenbank.

Ariadne, 奥地利国家图书馆, 维也纳：文化学领域的女性研究、性别研究数据库，以德语文章为主。网址：http://www.onb.ac.at/ariadne.

HOLLIS, 哈佛大学：哈佛在线图书馆信息系统，以盎格鲁-撒克逊地区的出版物为主，拥有极好的关键词联想检索功能。网址：http://hollisweb.harvard .edu/.

CEWS, 波恩大学：杰出女性与科学 / 能力中心，提供大量研究链接，包括文献数据库，女性和性别研究机构，科学政治讨论等议题。网址：http://www.cews.org/cews/index.php.

GLOW, 海因里希·博尔（Heinrich Böll Stiftung）基金会, 柏林：全球女性研究与女性政治中心，提供大量最新链接。网址：http://www.glow-boell.de/.

7. 2003—2008 年的文献

Armstrong/Zegher (Hg.) 2006: Carol Armstrong und Catherine de Zegher (Hg.), Women Artists at the Millennium（《新千年的女性艺术家》）, Cambridge/MA und London 2006.

Becker/Kortendiek (Hg.) 2004: Ruth Becker und Beate Kortendiek (Hg.), Handbuch der Frauen-und Geschlechterforschung. Theorie, Methoden, Empirie（《女性研究和性别研究手册：理论、方法、实践》）, Wiesbaden 2004.

Braun/Stephan (Hg.) 2005: Christina von Braun und Inge Stephan (Hg.), Gender @ Wissen. Ein Handbuch der Gender-Theorien（《社会性别及知识：社会性别理论手册》）, Köln, Weimar und Wien 2005.

Broude/Garrard (Hg.)2005: Norma Broude und Mary D. Garrard, Reclaiming Female Agency. Feminist Art History after Postmodernism（《女性权力的恢复：后现代主义之后的女性主义艺术史》）, Berkeley, Los Angeles und London 2005.

Bußmann/Hof (Hg.) 2005: Hadumod Bußmann und Renate Hof (Hg.), Genus. Geschlechterforschung/*Gender Studies* in den Kultur- und Sozialwissenschaften. Ein Handbuch (《性：文化学和社会学中的社会性别研究手册》), Stuttgart 2005.

Falkenhausen u. a. (Hg.) 2004: Susanne von Falkenhausen, Silke Förschler, Ingeborg Reichle und Bettina Uppemkamp (Hg.), Medien der Kunst. Geschlecht, Metapher, Code. Beiträge der 7. Kunsthistorikerinnen-Tagung in Berlin 2002 (《艺术的媒介：性别、比喻和代码——2002 年柏林第七届女性艺术史家大会文集》), Marburg 2004.

Fend/Koos (Hg.) 2004: Mechthild Fend und Marianne Koos (Hg.), Männlichkeit im Blick. Visuelle Inszenierungen in der Kunst seit der Frühen Neuzeit (《可见的男性特质：近代史以后的艺术视觉表演》), Köln, Weimar und Wien 2004.

Graduiertenkolleg Identität und Differenz (Hg.) 2005: Graduiertenkolleg Identität und Differenz (Hg.), Ethnizität und Geschlecht (Post)Koloniale Verhandlungen in Geschichte, Kunst und Medien (《历史、艺术和媒体中的殖民主义行为》), Köln, Weimar und Wien 2005.

Lorenz (Hg.) 2006: Renate Lorenz (Hg.), Normal Love. precarious sex, precarious work (《正常的爱：不确定的性别，不确定的工作》), Berlin 2007.

Paul 2006: Barbara Paul, Feministische Interventionen in der Kunst und im Kunstbetrieb(《艺术和艺术行业中的女性主义干涉》), in: Geschichte der bildenden Kunst in Deutschland (《德国造型艺术史》), Bd. 8: Vom Expressionismus bis heute (《从印象主义到当代》), hg. von Barbara Lange, München 2006, S. 480-497.

Paul 2008: Barbara Paul, FormatWechsel. Kunst, populäre Medien und Gender-Politiken(《形式转化：艺术、流行媒体和社会性别政策》), Wien 2008.

Reckitt (Hg.) 2001/2005: Helen Reckitt (Hg.), Art and Feminism (《艺术和女性主义》), mit einem Überblick von Peggy Phelan, London 2001, dt. Kunst und Feminismus (《艺术和女性主义》), London 2005.

Reiche/Kuni (Hg.) 2004: Claudia Reiche und Verena Kuni (Hg.), cyberfeminism. next protocols (《虚拟女性主义，下一记录》), New York 2004.

Ruby 2003: Sigrid Ruby, *Feminismus und Geschlechterdifferenzforschung* (《女性主义和性别差异研究》), in: *Kunsthistorische Arbeitsblätter* (《艺术史工作手册》) (10.2.11), Heft 4/2003, S. 17-28.

Schade/Wenk 2005: Sigrid Schade und Silke Wenk, Strategien des 'Zu-Sehen-Gebens': Geschlechterpositionen in Kunst und Kunstgeschichte (《"被观察"：艺术和艺术史中的性别

位置》), in: Hadumod Bußmann und Renate Hof (Hg.), Genus. Geschlechterforschung/*Gender Studies* in den Kultur- und Sozialwissenschaften. Ein Handbuch (《性：文化学和社会学中的社会性别研究手册》), Stuttgart 2005, S. 144-184.

Schmidt-Linsenhoff u.a. (Hg.) 2004: Viktoria Schmidt-Linsenhoff, Karl Hölz und Herbert Uerlings (Hg.), Weiße Blicke. Geschlechtermythen des Kolonialismus(《白色目光：殖民主义的性别神话》), Marburg 2004.

Zimmermann (Hg.) 2006: Anja Zimmermann (Hg.), Kunstgeschichte und Gender. Eine Einführung, (《艺术史和社会性别导论》), Berlin 2006.

第十四章

神经元的图像科学

卡尔·克劳斯贝格（Karl Clausberg）

概　念
历史要求
典型例证
未来的任务
总　结

概　念

a. 图像科学

德语中"图像科学"（Bildwissenschaft）的概念是 20 世纪 90 年代为了应对"图像转向"（iconic/pictorial/imagic turn）和"视觉研究"（visual studies）这样的关键词建立起来的，并在当前的讲座和出版物中正经历第一次大繁荣。[1] 与它的英语对应词相比，德语中的"图像科学"从语言层面就更强烈地指向图像专属的或图像内部的性质，不过它不能直接等价于"艺术学"这样的传统学科名称。图像科学广泛的涉及面及其名称上的自觉意识都源自其内涵的宽泛性。它从一个艺术史－哲学－认知心理学的问题出发，即"什么是图像"，延伸至新科技媒体的"图像呈现方式"。加上形容词"神经元"（neuronal）的修饰，是为了引入当前脑科学发展的重要成果，同时也兼顾与艺术史、感知生理学（Sinnesphysiologie）和认知心理学（Wahrnehmungspsychologie）的传统联系。

b. 神经元的（来自希腊语 neuron，意为"弦""带""键"）

"神经元"的概念在词源上有很长的渊源，并不总是与图像或图像科学挂

钩。图像科学从历史角度来说首先指向了近代图像的生产、投射和感知方式，即主观认知方面的发展。它在科学技术上的主要模式包括作为视觉形式的"暗箱"（camera obscura）及其功能上的转化，以及作为图像投射器的"魔术灯"（laterna magica）。19世纪这些模式方案在以感知生理学和心理学－美学为基础的艺术学中建立了相应的研究机构，同时也遭遇了问题。图像科学有着双重根源，它不仅指向外部的社会或社会学相关领域产生的"艺术"特质，也不仅指向看似自成一体的"纯美学"效果，还研究那些在各种相关联的因素组成视觉图像的过程中起作用的，作为其组成部分而存在的视觉标志。在这种视角下神经元进入了我们的视野，因为人类的观看机能和想象机能不仅极为复杂，还在功能上高度专门化——并且其主观偏好比人们长久以来想象的更加灵活。由此产生的结果是：艺术和科学的观看应该被视为一种文化进程的产物，在其中神经元和仪器的因素越来越深入交错。视觉的原则是由神经元决定的，虽然历史已久，但近来越来越转向仪器技术，艺术史和媒介史提供了有力的证据，证明通过这种视觉化原则，"图像思维"也是可以产生的。

可以得出结论：神经元的图像科学也包含着科学史，最早是作为一种意识形态史或者"观看史"，在早期艺术学（如维也纳学派）的前图像志／图像学传统中找到了共通点；另一方面，它也可以借鉴形式分析和图像分析中丰富而差异极大的各种方法。

历史要求

为什么要将**图像**科学作为一种新型的交叉的研究方向的总范畴？这样一来，建筑和雕塑这两个艺术史的重要领域是否不可避免地被排除了出去？回答是：一切客体，无论二维还是三维，对人类的感知来说只能作为"图像"被接收，即作为感光图像或触摸图像；或大而化之来说，作为各种类型的平面的皮肤刺激，其中也包括听觉、味觉和嗅觉的感知。这种见解延伸到了感知生理学和认知理论哲学的层面，两者也可以回溯到19世纪艺术史学科的萌芽：最初的感官图像的概念中存在一个极其难以解释的问题，即图像的大脑转化问题。问题的开端就在于

人眼的貌似清晰的视觉-物理投射关系上，因为照射进人眼这一生理"暗箱"的事物，不一定与"外界"显现之物是一致的。埃瓦尔德·赫林（Ewald Hering, 1834—1918）是那个时代继赫尔曼·冯·海姆霍兹（Hermann von Helmholtz, 1821—1894）之后最有影响力的光学专家，他于1862年写下的文字可作为佐证："谁要想正确地理解视线方向的本质，就必须完全摆脱所谓的外置或投射视网膜图像的观点：没有什么需要向外投射，而是要将每一个观看瞬间的整体感观印象尽可能按照正确的空间关系排布。在这种意识下，整个身体也只是想象中的外在空间世界的一部分，不过既然它是一个我们每时每刻都栖身其中的部分，我们也就习惯于一切以身体为依托。我们的身体本身是一个由记忆不断再造而成的想象图，既有的视觉空间都被包含在内，除非这部分空间已经由单独的躯干（手、脚，等等）接触到了。在这种身体的图像和其他事物的图像之间会发生空间的比照。"[2]

"大生理学家"约翰内斯·缪勒（Johannes Müller, 1801—1858）是包括海姆霍兹和赫林在内的一代重要学者的学术教父。缪勒早已在他的著作中清楚明确地勾画出了上文所说的"视觉场域中自我身体的图像"："我们身体的某些部分几乎也总是组成人眼视觉场域和面部图像的一个部分。当我们用一只眼看时，视觉场域的一个侧面会被可见的鼻子侧面占据；当我们抬起眉毛，眉毛就会进入视觉场域的上半部分；当面颊被撑起时，人就会从视觉场域的下侧看到面颊的一部分。……我们身体各部分的图像可以显现在视觉场域的整个边缘，而身体各部分的图像之间就是外部事物的图像。虽然我们身体的图像也会被描摹在视网膜看见的视觉场域上，并由视网膜呈现给感觉中枢，但感觉中枢一定会赋予它与外来事物的图像同等的客观性。确切来说，我们所看见的手的图像并不是手本身，而只是手的显像。我们伸手抓取某物，做这个动作时，视网膜的视觉场域上也会发生同样的图像；于是通过我们手的显像抓取某物的显像，我们看见了我们在做抓取这个动作。"[3]

引述19世纪其他著名学者的研究，可以进一步完善这种特别的自我反身的双重视角。1856年奥地利心理学家威廉·富尔克曼（Wilhelm Volkmann, 1821—1877）以一个漂亮的句子，描绘出了人类以高度复杂的视觉构件进行感知活动的核心："'我'是一只珊瑚虫，伸出两只长手臂，一臂抓住另一臂，认作对方是一体。"[4]后来他还增加了如下表述："'我'是一只眼睛，所能看见的表

象就是所能知道的图像。"[5] 另一方面，视觉关系导致的社会感知也极为重要："人们在交流中彼此靠近时，每个人的自我都在其他人眼中复现。我还会看到自我的图像呈现在别人面前，就像镜子向我展示我自己的身体一样。"[6] 此外还可以引入赫尔曼·陆宰（Herman Lotze，1817—1881）在1858年的《微观宇宙》（*Mikrokosmos*）中进一步的描述，他再一次特别指出自我感知有一种延伸广泛的本质特点："没有哪种形体会遥远到我们的幻想无法与之共生。"[7] 作为生理学家成长起来的哲学家陆宰，也把策略-视觉的体验归功于那种或多或少的直接对身体外部**设身体会**的能力。他所谓的**双重感觉**指的是，譬如使用盲人手杖时，会有手中的和对手杖的两种主观触觉感知。**双重感觉**的概念为我们提供了移情感知（Übertragungswahrnehmung）的整个标尺，后者在现代心理分析、美学和哲学理论中都扮演了关键角色。

19世纪人们开始有意识地记录自我和外部身体感知的亲密交叠情况，对此还有一件事需要强调：我们看见的不只有外在世界，其实还有在视觉场域中展现于我们面前的一切表象内容；尽管我们时时刻刻有一种感觉，即我们被一个球状空间包围，而我们是它的中心，但其实人类的感觉中枢无法进行全景式的同时性观看。不过对这一点也需要指出，19世纪如此看重的主观视觉体验的生理基础在现在却常常被轻而易举地忽略了。主体性和与社会相关的行为是由有智慧的真菌、蚁类还是灵长类在实施，这个问题并非无所谓。

对19世纪的总结如下：真实的图像生产和接受以精神的视觉活动为前提；这就好比，看与被看构成了做出表达和理解表达时无法回避的初步交流阶段。自我会被看作"众多图像中的一种"，可以像被引用一般被其他的自我镜像反映。图像现象不止集中表现在几何学的客观规则之类的事物上，还表现在脑组织标记和身体感觉的移情关系上。与之紧密相关的主体的图像生成活动与纯粹的光学机械仪器不同，前者同样被上文所述的情况影响，即我们不只能感受到外在世界，还能感受到一切出现在我们面前的视觉场域中的现象。[8] 心理上的图像生成以双重投射的方式运作，其中外在和内在的母题能够彼此交叠又彼此影响。这种特性一方面让心理的图像生成成了图像科学的合法研究对象；另一方面主体构建的因素也被纳入视野，远远超出了叙述式的视角。

19世纪的感知心理学和认知理论中还有一个特别的生理学上的争议焦点值得

注意，它与人类的双眼特性有关：随着立体镜（Stereoskop）的发明（参考"典型例证"一节），双目视觉的问题引起了激烈争论。在上文已引用过的赫林的论述中，首要的问题在于，人类的眼睛是否真的就像两个单独的照相仪器一样，分别以各自的瞄准线拍摄一对图像？而一幅简单的感知图像又是如何从中产生的？与许多专业同行以及通过体视法（Stereoskopie）[1]得出的结论不同，赫林主张，两只眼睛不能分别看作两个器官，而应该看作**一个器官的两半**。两只眼睛在运动中彼此关联，一只是无法脱离另一只进行活动的。双眼在行使视力功能时是作为一个单独的器官来运作的："我们可以试想用一只单独的想象之眼来代表双眼，它就存在于两只真实的眼睛中间。"[9] 此类在实验中获得验证的结论也促使赫林开始讨论"双重视网膜""双重眼睛"及其"共同的视觉方向"，其实它们经证实并不与物理-光学的眼球视轴相符。由山根处的想象之眼所代表的中间效果与线性透视的空间建构并不完全吻合，也不能简单地以单眼视网膜成像的叠加来解释。这里就隐约出现了神经信息学（Neuroinformatik）的维度和问题，它在今天的视觉认知研究和神经科学领域处于核心地位。不过，当时人们才处于神经科学研究的起步阶段。

于是，虽然 19 世纪获得了这么多关于人类双眼视觉的新认知，人们最后还是回到了透视的单眼模式上，先锋学科感知生理学在其中也发挥了一定作用。因为，赫林作为感知生理学最坚定的代表，为美学和艺术学也提供了一种妥协模式，并以此说服人们放弃传统的单眼视角：按照赫林的说法，人在山根处同时还拥有一个想象中的重叠之眼，他的研究散播了引人入胜的"想象中的独眼巨人之眼"的传说。独眼的传说能够帮助人们忽略双眼结构的复杂性，因为它以心理的光学代替了物理的光学。不过这种视角的转移只能放在 19 世纪的研究背景中理解。

一直到 20 世纪初，在赫林所谓的"视觉空间"（Sehraum）和物理学的"真实空间"之间——后者之后又被称为"理念空间"（Denkraum）[10]，发展出了著名的艺术学的历史构想和理论大厦。例如，赫林对"视网膜成像"和"直观图像"（对应物理空间和视觉空间）的研究为潘诺夫斯基的《作为象征形式的透视法》一文提供了核心关键词和结构概念；他还通过著名的演讲《论记忆作为有组织的物

1 以两眼辨别事物的距离和深度，使其被感知为立体形象的视觉过程。——译注

质材料的一种普遍功能》[11]，为理查德·西蒙（Richard Semon）和阿比·瓦尔堡对文化记忆的研究带来了重要启发。然而，无论瓦尔堡还是潘诺夫斯基都没有完全承认这种决定性的启发。赫林的学说是他们的思想大厦沉默而理所当然的前提基础，这一点在当时如此显而易见，以至于似乎详细的参考、引用都可以省略，而今天这种关系只能靠间接推导了。

总而言之，赫林这个被遗忘的角色，是许多文化史建构的重要发起者，虽然在今天几乎已寂寂无名。他代表了艺术史学科中典型的重大记忆遗漏。当人们把现在广泛讨论的"什么是图像"的问题放在历史背景中研究时，这些漏洞就会显现。我们研究神经图像科学的史前史时会再次发现，19世纪跨学科的图像概念是放在哲学-认知理论以及感知的生理学-光学维度来理解的。[12] 以一个简洁的模式来说：精神上的单眼性存在于肉体上的双眼性中，这要如何运转？这是一个至今只能在神经科学的框架中解释的问题。——不过当我们以这个问题为准绳时，新型的艺术学和图像科学路径至少是能够解释经典现代时期（klassische Moderne）的作品的。

典型例证[13]

1927/1928年，勒内·马格利特（René Magritte）绘制了《看报纸的男人》（图1a）。这幅画在窗形边框中重复了四次室内场景，而标题中所提到的看报纸的人仅仅在左上方出场了一次。人们找到了一幅书籍插图[14]（图1b）作为它的直接对比，马格利特在此基础上做了一些增删。马格利特的油画给人的印象首先是一幅单纯的时间错乱的连环画，其中读报纸的人短暂登场后，另外三幅画似乎重复展示了他留下的孤独神秘而哀婉的无人之境。于是产生了一些相应的阐释，强调这组图像的漫画或电影摄影机式的特质。

如果我们不立刻展开阐释工作，而首先检查一下看似完全相同的四个图像中的一致性，就会有惊人的发现：在右边的两幅图中桌子和桌边的椅子明显要离窗户更远一些；这一点从桌子右边留出的空间更小也可以轻易看出。也就是说，马格利特显然是有意改变了家具被看见的位置，好营造一种成对出现的立体视觉。

图 1　a 和 b 分别为勒内·马格利特,《看报纸的男人》, 1927/1928 年, 伦敦, 泰特美术馆; F. E. 比尔兹,《新式自然药物》, 1899 年。

事实上, 即便没有立体镜, 人也可以通过斜视(Schielen)来验证, 随着桌子的移动, 人会产生一种强烈的空间印象。于是, 原先按照文字行列习惯进行阅读的四格图像转变成了两组上下叠加的立体复合图, 要通过垂直方向的视线交替来观察。下面的复合图提供了三维房屋空间, 在这个房屋中可以似乎看到上面看报纸的人的出现, 这一对图片固定在了一个配有家具的盒形空间的稳定印象上, 而上面的一对图片由于看报纸的人闪现的半在场性而被置入持续的不安定中。马格利特要表现的, 是否就是立体视觉的稳定性和人类个体不安定性之间的简单对峙呢?

于是我们可以引入一系列有说服力的思考和结论: 这幅超过一米高的油画显然不可能是为体视法的机械功能设置的, 也不适用; 立体视觉需要某种特殊的装置, 而这方面完全没有留下任何痕迹或计划。还有一种可能就是这幅画适用于无需仪器的立体斜视, 或者说它符合运用斜视功能的前提, 即它是一幅双重图像。如果说这不是艺术家有意制造的通过神经元编码强制带来立体幻觉, 那么作为替

代看法我们还可以认为，马格利特绘制了一幅反映双眼观看模式的图像，而没有使用或寻求语言来解释个中意图。在斜视中只有一只眼可以看见的幻影-读报人，可以说是马格利特通过立体视觉中的显现和消失在向当时的偶像人物方托马斯（Fantômas）致敬，这个人物也可以看作对双眼视觉的一种鬼怪式的拟人化。相应地，马格利特绘画的用意并不在于直接的立体视觉的感知效果，而在于用图像再现接受认知的过程，或再现一个似乎被忽略的问题，即人的视觉有双眼的设置而由单眼各自执行。

除此之外，这种不确定的观看还可以用类似漫画的图片分格顺序来达成，或者说两者是和谐统一的。这样看来，这幅画的动人之处首先在于并列的图像叙述、影像式的框架顺序和立体视觉的成对图像融合之间的摇摆状态。马格利特将一幅看似平凡的样板图拓展为一个代表不同视觉传统的多层次图像模型，无论人类感官的约束力还是自由度，都能通过特殊的方式从中得到充分表现。

为了正确理解马格利特异乎寻常的用意以及他对19世纪科技成果的多种借鉴，有必要回顾一下立体镜发明的前提条件。

1838年查尔斯·惠斯通（Charles Wheatstone，1802—1875）在他的《视觉的生理学论文集》[15]中，清晰地阐述了曾经促使他发明立体镜的一些问题。他在导言中提到，如果以足够远的距离观察一个客体，远到朝它看去的两只眼睛的光轴几乎平行了，那么两只眼睛各自在透视上的投射就是相同的；此时客体现象在两只眼睛看来就跟用一只眼睛观看是一样的。在这种情况下，立体事物的显像和它在一个平面上的透视性投射之间是没有区别的；也因此，在一切妨碍这种视觉假象的因素被小心地排除在外的情况下，对远方客体的图像表现能够达到与被表现物完美的相似性，甚至两者可能被混淆。不过惠斯通还提到，如果把客体放在离眼睛很近的地方，近到两眼的光轴几乎合一，两种投射图像的相似性就不复存在了。对造型艺术（或模仿的艺术）来说，这种基本的光学-几何学事实产生了重大影响，惠斯通说："现在就清楚了，为什么艺术家没办法对一个近处的立体对象做出忠实的再现，或者换句话说，为什么没法创作出一幅油画，让观看者觉得与对象没有区别。当人用双眼观看油画和对象时，油画会在视网膜上投射两幅相同的图画，而立体对象会投射两幅不同的图像。两种情况中感觉器官的印象和观看者的感知之间存在一个本质的区别，因此油画不能替代立体对象。"[16]

对照 19 世纪早期对立体视觉的生理学-光学研究的背景，可以更加尖锐地指出马格利特有哪些借鉴和背离。同时还有必要指出，马格利特对成倍现象或重要的半图对比做过各种直接的形式-内容变体，其这一类图像的数量极大。他确实曾经深入研究双目视觉的复杂问题。马格利特对这种极为明显的偏好几乎没有留下语言的论述，不过仅图像证据在数量和质量上就已经如此显著了。这促使笔者认为，立体-光学对马格利特来说是核心的灵感来源。

前面给出的图片《看报纸的男人》（图 1a）是一个对普通立体成像模式进行接受和引人思考的再造的典型案例。这幅油画有意地表现了单眼的部分感知所造成的缺陷：在立体视觉中只有一只眼睛可以看见看报纸的人，在两个视网膜的竞争中他会持续地闪现和消失。马格利特确实为自己的颠覆性目的运用了立体视觉的特殊效果，这一点特别能从他创作于 1927 年的作品《双重秘密》（图 2a）中看出：双重的图像看起来似乎是通过对一个半身塑像进行切割和平移而形成的。马格利特显然把一个立体的共同视界的局部叠化以非真实的方式逆向演示了一遍，也就是说在一个共同的图像空间中并列排开立体视觉的感知片段，以之取代完整的双重图像。[17] 此外，通过展现铃铛形的解剖层，以幻想中的蛙空形式和内部视角表现出了一个实为伪立体的浮雕翻转。一般来说，斜视角度可以让人克服画中对身体不自然地拆分和颠覆性地敞开；然而这幅画真正的动人之处，在于对光学上有效的重新统一进行了一种明显错误的、超现实的预设，前者在普通的观看中构成了主要的关注点。马格利特把立体视觉的共同视界中转瞬即逝的感知中转过程，变为一个在图像世界的双重现实中不幸地持续存在的缺陷。这种观点在精神上也出现在一些不那么支离破碎的双重表现中：另一幅双重图像《迷人的姿势》（图 2b）是有一对裸女的双重图像灰色画（Grisaille），马格利特仅仅展现了一种怪诞的双重性，而没有借助其他视觉辅助或视觉指示。他运用了强烈的光影造型，但舍弃了那种对视点（Blickpunkt）的转移，就像他想要有意压制立体效果一样。

至此可以得出中期结论：马格利特在他标志性的双重图像中大多打乱或拆散了立体视觉效果；也就是说，他详细地还原了图像模型真实的双重性，或者立体斜视产生的三维视觉效果。而在叠加和融合的图像中，马格利特主要展示了各种怪诞的形式组合，如他最有名的一些图像发明中出现了真实的脚型鞋子和瓶子/胡萝卜，或者在树木剪影前放置着落日和月光，或者从一位西装男士深色的背影

图2　a、b、c 和 d 分别为勒内·马格利特，《双重秘密》，1928 年，马库斯·米兹涅收藏，里约热内卢；勒内·马格利特，《迷人的姿势》，1927 年，可能已损毁；勒内·马格利特，《巨大的日子》，1928 年，私人收藏；勒内·马格利特，《奇迹时代》，1926 年，日内瓦，私人收藏。

轮廓中勾画出明亮的波提切利似的所画的人物，或者画中人物的脸部前方漂浮着苹果和其他事物。如果要把这些特征总结为一个简单的模式，也许可以说，马格利特从立体视觉的融合幻觉越来越走向了超现实的不可调和性。不过马格利特的图像幻想也绝不是这么简单而已。

立体视觉重叠时可能造成的感知冲突，似乎在1928年《巨大的日子》（图2c）里两人扭打的剪影中已经自我激化了，并上升为真正的强暴威胁。从右侧侵入女性轮廓的男性只显现了一些片段；从女性受害者的视角来看，侵犯行为似乎近在咫尺，又依然不可触及——就好像这是一个内心斗争而非外来的袭击一般。对于心理矛盾的直接描绘和独立的蒙太奇片段的绘画结果都可以发展出自身的戏剧效果，也可以转变为本作中的性别问题。——男女冲突和立体视觉片段的融合在形式上的相似性一望既知。我们可以从双重意义上说，在马格利特油画作品的并行世界中，虚拟的体验事实变成了纠缠的想象中的现实，在这种双重化和融合中存在一个真正在进行侵犯的角色。

马格利特似乎将双重图像的母题延伸到了空间-机械的独立层面，体现为一对在高台和晴雨屋[1]转动杆上出现的人物上。1926年他在两幅画《预言家的房间》[18]和《奇迹时代》（图2d）中描绘了双目镜感知的舞台布景背后不可思议的景象，就好像是在为那个时代著名的实验心理学奠基人威廉·冯特（Wilhelm Wundt, 1832—1920）《关于人类和动物灵魂的讲稿》（Vorlesung Über die Menschen-und Tierseele）中的一段话做插图一样："两只眼睛是两个守望者，一位和另一位一般优秀。他们从不同的立足点将世界纳入视野，描述自己的体验，并从中描绘出对一幅共同图像的构想，在这幅图像中他们各自看见的一切细节都合而为一。"[19]此类对双眼视觉的描述可能启发了马格利特，把体视法在形态学上的体验立足点侧向移动。我们在两幅画中都是从极为倾斜的视角来观看立体视觉的人物组；一对人物或是在木质的旋转桥上组合起来，或是展现为双重的守卫装置，分别站立在贯通的舞台通道布景两侧，而背景中树立着一个画架，画架上也许正预备绘制冯特所说的共同图像。马格利特并不仅仅是要表现那种在他的时代已经不再令人惊奇的立体成像观看效果，而更多是双重模型中保留下来的隔离情形。马格利特在自己的图像世界中，想要对立体视觉感知想象的机制和约束进行捕捉和拆解。他以近乎破案的态度，用一种不再追求视错觉的绘画来揭开或否定体视法的秘密，这作为艺术的实验方式是特别值得关注的。马格利特以此记录了在20世纪

1 德国民间的一种预报天气的工艺装置，通常外型为开两扇门的小木屋，晴天有女孩从一门出现，雨天有男孩从另一门出现。——译注

图3 a、b、c 和 d 分别为勒内·马格利特,《揭露的字母表》,休斯敦,曼尼尔美术馆;勒内·马格利特,《帷幕的宫殿》,1929 年,纽约,现代艺术博物馆;勒内·马格利特,《幽灵风景》,1928 年,私人收藏;勒内·马格利特,《密探》,1928 年,伦敦,泰特美术馆。

下半叶才重新成为科学焦点的知觉-神经元现象。

事实上,马格利特的许多对立体双重图像模式的注解、对调或否认,已经不能完全理解为从 19 世纪生理学和立体光学视角出发的那种对双眼感知过程的纯粹夸大或超现实的翻转。例如他在 1929 年的作品《揭露的字母表》(图 3a)中,在两个图像框中分别展示了连续的线条和剪纸片段的剪影加上想象中的纸张上的裂痕,也就是说将两者并列对比。这里展示的不再是立体视觉重新组合的可能,而是将形式描述或形式生成的方式分两边排布。更极端的对比还出现在同年的作品《帷幕的宫殿》(图 3b)中。这幅油画展示了两个相同形状的七角半椭圆边框,它

们并列靠在一个房间的墙面上。左边框展示了一幅略微有云的天空剪影，右边框里只有斜体书写的词语"天空"（ciel）。这幅画的主题显然已经不太可能是语义学同义项的纯视觉融合。想象和语言召唤之间的鸿沟已经如此深刻，让一种关于脑半球各自专属信号的思考也融入了进来。[20]

特别要指出的是，马格利特在原始的立体图形模式中几乎同时还吸纳了所谓的比喻图（Sprachbild）[1]，并用这两种看似互不相容的成像方式塑造了一系列组合。1928年的油画作品《幽灵风景》（图3c）展示了一位女士的画像，她的脸上写着"山峰"（Montagne）字样。这里马格利特将一切立体视觉融合过程所形成的表象有意地推演到比喻图的不相容之处。在同一年马格利特还绘制了这位女士的另一幅画像（图3d）。[21] 它有一个恰如其分的标题叫"密探"，因为画面的右半边有一个男子，他正通过一扇门的钥匙孔观察着浮现在黑暗房间中的同一位女士的脸。一种画面之内的窥探和监视取代了等价的图像表现，它本身是从画面两半边明显的秘密对峙中产生的。一眼看去，这幅画似乎与立体视觉的叠加模式已经没有什么共同之处了，取而代之的是另一种关联的灵光闪现，它同样要追溯到19世纪的视觉历史中。

自从保罗·布罗卡（Paul Broca，1824—1880）发现语言中枢之后，一种观念得到广泛传播，即认为只有拥有语言能力的左半脑能称得上文明开化，右半脑则等同于野蛮人的情感冲动和非理性行为方式的大本营。[22] 于是人们相应地把精神病视作一种右半脑倾向激增的现象。此类思考也指向了种族和性别区别的问题：一方面，按照布罗卡的观念，人们认定欧洲文明人把左半脑培育成了主导，并且轻微超重；另一方面，那种认为女性在智力上不如男性的普遍观点，现在得到了脑生理学和功能方面的某些"结论"支持。女性一般被看作更多遵循右半脑的生物，最终就导致了一种很有诱惑力的观点，即将智慧的左半脑归类为男性化的，而将情感冲动/非理性/神经质的右半脑归类为女性化的。[23]

由于鼓吹和讨论此类观点的主要是专业的文献法语，所以马格利特很有可能对此有一些大概了解。男性密探正透过钥匙孔观察漂浮的女性头像，这个人物可能再现了马格利特对此类大脑主导特质的暗讽，甚至可能就是详细的马格利特版

1 指用图像来表现一种文字的描述。——译注

大脑分区本身。[24] 另一种看法是，马格利特在最初的立体视觉双重图像模式的基础上创作了这个奇怪的监视场景，笔者认为这种看法说服力弱一些。如果脑部的男女划分确实是《密探》的灵感来源，那么以下猜测就更可靠了，即马格利特的那些带文字的图像正如上文所言是受到了19世纪脑半球概念的启发。

超现实主义者们不仅专门探讨弗洛伊德的精神分析，也对其他在巴黎流传的推想、学说非常熟悉，这并不奇怪。显然，传统脑研究的结论和假说也是超现实主义者的灵感来源，但是这个事实增加了艺术学分析的难度，因为有意识和无意识的造型方式各自所占的份额是很难划分的。例如达利对心理分析的强烈兴趣证明，他也把大脑分区可能带来的一些启发与对机械的体视法的反思叠加在一起，他1937年创作的《变形的水仙》就是例证。[25] 马格利特对立体视觉现象的探索明显要更全面一些。至少马格利特在作品中极有可能有意识地反映了以语言中枢为代表的脑部区域定位问题。这让他的比喻图额外增色不少，另外这些图像还显露出了对索绪尔语言理论的涉猎。[26]

结论：当人们把科学史、媒体史、技术史都纳入艺术史的解释工作后，马格利特的绘画就成为19世纪的体视法和脑研究对现代艺术产生影响的典型例证。更重要的是，我们可以实实在在地体验到，扩大的前提条件中如何产生了新的意义联结。立体图像和比喻图在神经科学方面还提出了一些问题，它们超出了马格利特个体案例的范畴，但同时也需要回溯到马格利特。

未来的任务

同样是在20世纪20年代，马格利特在一系列油画中以近乎科研的缜密态度钻研立体视觉的观看方式和模式预设中出现的独立图像现象，甚至深入到大脑半球分工的层面；而潘诺夫斯基当时正在仔细讨论文艺复兴的平面透视构造，试图将其树立为曾遭受法西斯主义重创的欧洲文化史的精神典范。潘诺夫斯基的优美语言所带来的优势在今天显得十分突出："作为象征形式的透视法"已经上升为一种智识上普遍适用的艺术科学的图像概念，而当时活跃的艺术家带来的更现代的立体视觉激发的图像幻想，其基本含义却尚待（重新）发掘。

马格利特和潘诺夫斯基之间的对比还可以推而广之。如果说马格利特的双重图像和叠加图像应该不只看作对体视法技术的反映，而更是一种双重视觉的一般倾向，那么就产生了一个问题：这种习惯在艺术史上是否还有更多证据？可以立刻提出的论断是：透视法的"发明"本身就可以描述为对双重视觉，也就是双眼视觉明显的放弃。众所周知，布鲁内莱斯基在他著名的小孔透视实验和镜像实验中都只留了一只眼用来观看，因此平面透视建立的视错觉验证的对象是单眼的视线范围。[27]

另一方面，来自意大利的发明——透视法虽然在新近的媒介史前史中依然被描述为现代图像技术的基础，但那其实只是一段短暂而边缘的成名史。人们在这方面创作图像的兴趣已迅速蜕化成了各种极端疯狂的角度，如矫柔的三维立体地画（Anamorphose）。另外，北方尼德兰绘画中原本还有另一种同步的传统，即通过颜色明暗而非指向灭点的线条来制造空间效果。除此之外，如果把注意力集中到双重图像结构上，那么广受赞颂的透视法发明的时间点就要纳入更为复杂的图像发展进程中，在这方面或许1600年前后的时代更为重要。

以关键词总结这段后文艺复兴时期的成就[28]：技术-科学成果（望远镜和显微镜、光学折射定律，等等）启发了一种"分配视点的美学"在概念和绘画上的发展。暗箱（camera obscura）从一种眼睛的模型上升为大脑与精神的同类。科学的眼光既从外部指向颅骨之内，也从内部指向记忆中的图像世界以及由光学假象构成的外部世界图像。笛卡尔以自传体描写出的近代的人格主体，在周边世界与自身世界之间的新型视觉关系中，踏入了一种批判性的自我观察和自我疏离。这种自我研究和自我参照也体现在同时期伟大画家的作品中，如委拉斯贵兹的《宫娥》[29]，面对此画时观看者视线和画中人的对立视线划分出了真实/想象的现场。在伦勃朗的"暗房"中——例如现存于法兰克福的《参孙失明》[30]，洞穴形状的昏暗场所可能主要是作为一种搭配，为再现《圣经》恐怖故事的剧场效果而出现的。而事实上，这种颅内空间-戏剧为艺术以及文化的共同记忆创造了一种图像意识，它就自身而言要求并促进了一种相应的"观看的艺术"。关于视点迁移本身的课题变成了核心的思考对象，见证了感知偏好上的一种重要的转向和增强。从17世纪开始，对大脑自身的塑造也成为一种有意识的造型活动。

此类课题在形式上的特别之处，不仅突出表现为前文所述的"双重投射"，也

就是内部图像和外部图像的融合，还有经常很显眼的所谓"侧面双重化手段"。譬如从外部构建整体的边框支架、壁画的边缘区域等，经常会把图像从"构图上"分为两边；造成的结果是，似乎两只眼睛应该各对应一个专属的视觉区域。我们常常可以看见鼻梁形状的中部区域，或者位于中心的门拱，它们为隐藏的双重区域赋予了一个类似"带有鼻架的图形眼镜"。

此类眼镜形的双重图像不仅在中世纪艺术中十分常见，并且在透视法"发明"之后也似乎毫无阻碍地被继续延续了下去。最佳示例就是马萨乔在布兰卡契小堂的湿壁画。[31] 如此看来，马格利特对立体镜双重图像模式的模仿，只是一段漫长的图像制式发展史在最近由理论-实验研究额外构造出来的变体，它至今在艺术学中还几乎不被认知。

图像科学未来的任务之一，就是要重新审视图像制式的历史，因为上述双重结构不仅出现在"个别构图"中，更是在古典时代以来的众多图像叙事中扮演了重要角色。值得注意的是在相关的研究文献中[32]，将单个场景从长条形的图像带或大幅油画中区分出来，从而引发大量不同意见，甚至有人配合某些观点，认为应该在神经科学的主导下做一个全面的再审视。总之，一种普遍观念露出了水面，即图像在一般情况下是四边形的，多数还按照黄金分割的比例被裁剪。这是一种在机械仪器时代形成的强制观念，严格来说并不适用于所有人造晶体，而仅仅适用于其中"木工制造"的相机箱。这些见解可以为艺术史和神经科学近年来的联结提供许多启发。

这种跨学科的联结可具体展开来说。即便精密的脑科学[33]也可回溯到史前阶段，受到从前持续发挥作用的范式的塑造；脑科学的这种非主观的、常被遮蔽的历史特性，可以说其实是很明显的。[34] 神经科学和艺术科学不应再彼此区分为"解释的"学科和"描述的"学科；相反，两者研究的都是内部或外部的再现形式，这些内容一方面作为想象、回忆、设想等高级脑功能，是神经科学研究的重要对象；另一方面也涉及由外部身体的图像和象征集合组成的艺术史综合体。两个方面在极为多层次的文化历史进程中，以传统影响和现代创新互动形式交织在一起。这一点不仅关系过去，也关系到当下活跃的学科本身。神经科学当前进入了一个阶段，即内部再现的语义学获得了越来越明确的研究蓝图；而在艺术史中，赶超的需求和与认知科学的对接依然浮在半空中。与电脑绑定的媒介科学当前有

一种走极端的倾向：人类被当作仪器的附属部分（典型研究是弗里德里希·基特勒［Fridrich Kittler］的《抄写体系》[35]），似乎正进一步失去其心理-物理学意义上的独立性。另一方面，人类认知能力和艺术技能的生理学前提，例如工具支持或双目镜视角的训练等，越来越鲜明地成为当代文化史和科学史的决定因素，并广受瞩目（典型研究是乔纳森·克拉里的《观看者的技巧》[36]）。这种氛围也招致了更多方面的关注。

如果一开始就接受一种预设，认为图像的艺术创作总是必须在脑中枢刺激和操控的特定构成形式中产生，就会立刻陷入另一个问题：整个艺术史就变成了一种由神经元-美学的聚集态及其外在形式组合起来的文件汇编。然而，这样的神经元-艺术学在目标和结果上与传统的感知生理学和认知心理学角度有多大的区别？传统的感知生理学和认知心理学角度从古斯塔夫·西奥多·费希纳（Gustav Theodor Fechner）的《美学的预科》[37]开始，就背负了一种不足取的"低端美学"的污点。艺术生理学包括其自然科学的规则和规定，例如立体视觉在名誉上有亏，涉嫌追求或鼓动非历史性的、生物主义的观察方式。另一方面，人们可以参考高水准的博学者如赫尔曼·冯·亥姆霍兹（Hermann von Helmholtz）和威廉·冯特（Wilhelm Wundt）的研究，他们都顺其自然地从生理学角度对造型艺术和美学的问题展开了研究。

以今天的眼光看来，在生理学中验证心理过程的做法其实是通向神经元信息科学的初级阶段的，后者在近段时间以来引领了时下概念中的新转向。数年之前人们还认为，视觉感知是一种由高度专业化的脑细胞带来的严格区域化的再现——如"祖母细胞"[1]的戏称广为流传；而当前另一种构想获得了认可，即认为存在广泛分布的、按需求组织起来的大脑区域的合作。人们研究的兴趣越发指向了一个问题，即这种合作是如何产生的。所有现象表明，由神经元联结的专门特性带来的精确同步效应起到了关键作用。越来越多地被揭示出的运转机制可分为两种：一是种系史上更古老的、确实严格区域化的检测性能（如同框与同画面）；一是更高级的、没有预设的内部形象构造的聚集形式，它是在不断变化的神经元联

1 "祖母细胞"是美国心理学家杰罗姆·莱特文（Jerome Lettvin）提出的假说，认为人脑中的某个或某组神经细胞会对某个特定概念如"祖母"的形象产生反应。——译注

结带来的同步效应中产生的。[38]——而与我们关系最大的一个中心问题是：内部神经元再现复杂的、艺术和美学的感知图像或想象图像时，其自由度可能比数年前所认为的要高得多。不过它也不能任意而为。"神经元的图像科学"面临的学科任务就是，要对艺术史和其他技术-科学-文化产品领域中愈发丰富的材料进行确定性和灵活性的测定。

将单个的观点推而广之来说：考虑到大脑的不对称性及其相关产物，人们近来延续沃尔夫林[39]的观点，研究了19世纪的绘画在构图上的不协调性，并认为画面左半边是聚集情感重心的场所。[40]不过这些发现还没有详细地写入严肃视角的著作中。[41]而更早一些的研究[42]现在只留下了稀少的片段或总结。许多研究的展开仅仅依靠极为薄弱的材料基础，导致这些研究具有一种抽样特征，其目标在于推广到最普遍的、跨文化的对照案例上。所以，对文化事物进行数据分析是否能够恰当地还原大脑的真实再现和文化转译，现在人们对此还只能提出猜测。在尝试引入标准化的测试序列和评估方法时，产生了一些艺术学和认知心理学方面的思考。专业的作品观看显示，不同的观看方式会带来极为不同的结果。选择被试者时必须首先仔细研究其观看行为，然后再使其面对测试图像，或进行其他步骤。研究的结论是，要想获得对复杂艺术作品的恰当理解，必须有一种经过训练的眼光；这种眼光又是由极为不同的认知兴趣引导的，甚至它本身也会在观看图像的过程中发生变化。不过无论如何，现在已经是时候把基于电脑的大脑研究带来的新潜能付诸运用。

有人可能认为，细致的观看活动一定会导致对大脑自身再现模式的压抑或妨害，因为终日无休的观看之眼似乎会持续地阻碍脑内图像区域的工作。19世纪的生理学家就已经指出，视网膜图像的缺陷和特殊之处，如盲点、血管、中央凹（fovea）中感受器的聚集等，通过双眼和头部的运动几乎可以完全掩盖和抵消。只需通过眼睛几乎不可压抑的转动功能，就能在日常感知中从同样清晰的周边环境中呈现出视觉画面。如果普通的感知就等同于随意移动的全景视野，那么造型艺术为什么不将均质感受到的外界环境表现为窗口形状的片段？——有此一问是因为艺术史上充满了构图方面的特别安排，其并非简单提取于外部世界，而是揭示了某种感知偏好和自我投射的造型原则。如果要从中引出普遍适用的结论，譬如"目光曲线"（Blickkurve）是欧洲观看方式的视觉运动模式[43]，那么人们会很

容易走进一种无视历史的人类学结论的歧途。不过另一方面，还是有许多各不相同的观察[44]聚焦于对感知偏好的解释，这种感知偏好在艺术作品中表现为针对客体的目光引导技术。艺术史家当然会认为，是目光在图像或者边框矩形内的持续移动才组合并形成了边缘清晰的、整体的图像印象，产生了特殊的形象复合体，或在自身的调节中浮现出了短暂的片段。此类观看活动仅凭眼球运动来解释是不充分的，它们也无法与感官生理学上的感知机关脱开干系。

在神经元研究的专门方法论方面，艺术学专业依然或多或少地默认，本学科是要通过展开视觉观看，在"阐释之环"[1]的进程中探索艺术家及其所处时代的图像思维和无意识的形式感受。这里所说的视觉观看表明，在人们截取的图像片段和塑造的立体还原物内部和外部，存在着各种高度不规则的艺术造型。无论它是多元中心的、两极的、对半分的，还是双重投射的造型，其中显然包含着由大脑决定的人类在感知和图像创造上的特性。现在的问题是，上述特性主要是如何以及在哪里发生的。许多证据表明，艺术史、文化史以及它们在身体之外的传递形式，曾经和现在都对个体的感知偏好方面的神经元特征产生着重大影响。

如果人们能从内在自我表现的现象出发，将各种差异和凸显的性质纳入考虑，会大大有助于理解文化的特征和陪养抽象的能力。[45]笔者所讨论的艺术学、心理分析和神经科学角度，首先是要阐明一件事：马格利特作品中对图像母题极为显眼的双重描绘，绝不仅仅是要追溯立体镜图像模型或一种当时最新的光学技术——虽然这一点马格利特表现得很明显。我们以艺术史的眼光去看会清楚地发现，马格利特的油画在一种普遍的图像创造行为中也有非常个性化的特征，即异常直接地反映出了人类大脑神经元的组织和分布。如此看来，马格利特的绘画可以追溯到造型艺术的一条漫长的传统上去。于是我们似乎有道理也有必要来讨论"自我表现的一般原则"，它总是与外部现实的再现混在一起。

如果将神经元组织的自我表现当作艺术造型的基本原则，那么这种看法能否得到科学上的验证？很多人对此持积极看法，但其实不应该低估问题的复杂性，难点就在于摹写图像的特征。我们不能指望造型艺术像照片一样复制大脑及其不同半球的功能特点。造型艺术做的是"再造"，也就是说，它会同时借助比喻和寓

I "阐释之环"（hermeneutischer Zirkel）及其相关定义可参考本书"阐释导论：艺术史的阐释学"一章。——译注

意等其他艺术手段来构造出相似物。人的自我表达不一定非要在图像区域的两个半边组织构图，并依照大脑的不对称性做出主题侧重和表现个人特征，以完美的视错觉的形式登场。如果这种看法站得住脚的话，那么自我表达其实拥有多种明确的基本形式，从简单的两侧对称形式一直发展到各种吸引眼球的形式。然而，对两半或成对的图像进行分离和孤立的做法，似乎为神经元的图像科学提供了一种特别方便的切入点。两个图像区域的对比会产生画谜一般的区别，在中世纪末期已经越来越明显地弃用了成对形象的形式；同时另一种发展潮流浮出水面，即单眼透视以及单目的视觉范围强烈地凸示出艺术史和文化史的意义。

总　结

神经元的图像科学的传统来源于19世纪的认知心理学和大脑研究。内在和外在图像的双重投射性质以及双目所带来的立体视觉融合能力，在当时为科学和艺术活动提供了一个契机去研究人类的观看活动。艺术史在这方面拥有大量的视觉实验资料。

神经元的图像科学并不直接针对特定的表现内容，而是针对日常、科学和艺术观看中"各种可能性的发生条件"；神经元的图像科学路径在视觉领域方面带有拓扑学的性质（描述地点的），因此它在严格意义上对阐释活动也十分重要。

依照认知科学和神经科学问题留给人们的启示，似乎新的、由艺术科学引领的、从前不受瞩目的意义层面和阐释活动还有待呈现。这导致的最重要的结果是，人们熟知的从意识内容到潜意识内容的分层模式，会使神学－哲学和心理学方面的内涵彼此分离，将形式的构造方式仅仅视作基于原本思想世界的一种次等的"符号的符号"；这种模式必须得到拓展，增加一个额外的、具有"生成性"再现含义的意义层。这个意义层的特性已经随着再现的产生而产生了，马格利特的绘画作品正是此中典范。人的想象能力中的自动再现的部分似乎通过图像艺术获得了极大的丰富；因此，图像艺术对图像科学来说是富有创见而又复杂的信息载体，而图像科学本身是一门跨领域的基础学科。

注释和参考文献

[1] 这方面的文献可参见：W. J. T. Mitchell, Iconology. Image, Text, Ideology (《图像学：图像，文本，意识形态》), Chicago 1986; Volker Bohn (Hg.), Bildlichkeit. Internationale Beiträge zur Poetik (《图像性：国际诗学研究》), Frankfurt/M 1990; Gottfried Boehm (Hg.), Was ist ein Bild? (《什么是绘画？》), München 1994; Ralf Konersmann (Hg.), Kritik: des Sehens (《视觉批判》), Leipzig 1997; Klaus Sachs-Hombach/Klaus Rehkämper (Hg.), Bildwalunehmung–Bildverarbeitung. Interdisziplinäre Beiträge zur Bildwissenschaft (《绘画-绘画感知-绘画处理：图像科学的跨学科研究》), Magdeburg 1998; dto., Bildgrammatik. Interdisziplinäre Forschungen zur Syntax bildhafter Darstellungsformen (《图像处理：对图像表现方法的跨学科研究》), Magdeburg 1999; dto., Vom Realismus der Bilder. Interdisziplinäre Forschungen zur Semantik bildhafter Darstellungsformen, Magdeburg 2000; Reinhard Brandt. Die Wirklichkeit des Bildes. Sehen und Erkennen–Vom Spiegelbild zum Kunstbild (《图像的重要性：视觉与认知-从镜像到艺术形象》), München 1999; Karl Clausberg, Feeling embodied in vision: The imagery of self-perception without mirrors (《视觉中的情感：不借助镜子的自我认知的影像》), in John Michael Krois, Mats Rosengren, Angela Steidele, Dirk Westerkamp (Hg.): Embodiment in Cognition and Culture (《认知与文化的表现形式》), Amsterdam/Philadelphia 2007, pp. 77-103; ders., Im Eldorado der ‚wahren 'Bilder'? Naturwissenschaften machen Kunstgeschichte (《"真正绘画"的黄金国度？自然科学创造艺术史》), in Philine Helas, Maren Polte, Claudia Rückert, Bettina Uppenkamp (Hg.): Bild/Geschichte. Festschrift für Horst Bredekamp (《绘画/历史：霍斯特·布雷德坎普纪念文集》), Berlin 2007, S. 15-22。

[2] Ewald Hering, Beiträge zur Physiologie (《生理学文集》), zweites Heft: Von den identischen Netzhautstellen (《从视网膜的相同位置出发》), Leipzig 1862, S. 164; R. Steven Turner, In the Eye's Mind. Vision and the Helmholtz-Hering Controversy (《眼睛的心灵：视线以及关于亥姆霍兹-赫林的争议》), Princeton 1994.

[3] Johannes Müller, Handbuch der Physiologie des Menschen für Vorlesungen (《人体生理学的授课手册》), Coblenz 1840, zweiter Band, V. Buch; Von den Sinnen (《从感官出发》). I. Abschnitt. Vom Gesichtssinn (《视觉感官出发》), S. 356-357.

[4] Wilhelm Volkmann Ritter von Volkmar, Lehrbuch der Psychologie vom Standpunkte des philosophischen Realismus und nach genetischer Methode (《从哲学现实主义出发、基于生物起源学方法的心理学教科书》), Halle 1856, S. 298.

[5] Wilhelm Volkmann Ritter von Volkmar, Lehrbuch der Psychologie vom Standpunkte des Realismus und nach genetischer Methode (《从哲学现实主义出发、基于生物起源学方法的心

理学教科书》), Cöthen 1876, 2. Band, S. 157.

［6］Volkmann, Lehrbuch 1856, S. 285.

［7］Hermann L. Lotze, Mikrokosmos. ldeen zur Naturgeschichte und Geschichte der Menschheit. Versuch einer Anthropologie（《微观宇宙：自然史和人类史的观念——一次人类学的尝试》), Leipzig 1858/1872, Bd. 2, S. 201.

［8］即便是在人的后颈部灼烧的"邪眼"(böser Blick,《旧约·圣经》中提及，后存在于民间传说中的一种迷信符号——译注)，也同样只是这个模式的一种特殊变体。

［9］Ewald Hering, Die Lehre vom binocularen Sehen（《双眼视觉原理》), Leipzig 1868, S. 4.

［10］Stephan Witasek, Psychologie der Raumwahrnehmung des Auges（《眼睛的空间感知心理学》), Heidelberg 1910, S. 30-31.

［11］Ewald Hering, Über das Gedächtnis als eine allgemeine Funktion der organisierten Materie（《论记忆作为有组织的物质材料的一种普遍功能》), Wien, 30. Mai 1870, in: Fünf Reden von Ewald Hering (《埃瓦尔德赫林的五个演讲》), Leipzig 1921.

［12］详情参见：Karl Clausberg, Neuronale Kunstgeschichte（《神经元艺术史》), Wien/New York 1999, Kap. 5。

［13］本节的修订总结版参见：Karl Clausberg, Neuronale Kunstgeschichte（《神经元艺术史》), 1999, Kap. 3. 关于马格利特的重要文献参见：David Sylvester, Magritte（《马格利特》), Basel 1992; Jaques Meuris, Rene Magritte（《马格利特》), Köln 1990。

［14］Bougival, Archiv Pierre Alechinsky（《皮埃尔·亚里钦斯基档案》); Harry Torczyner, Magritte: Zeichen und Bilder（《马格利特符号与图像》), Köln 1988, S. 52/53.

［15］Charles Wheatstone, Beiträge zur Physiologie der Gesichtswahrnehmung（《视觉的生理学论文集》)."Erster Teil. Über einige bemerkenswerte und bisher nicht beobachtete Erscheinungen beim beidäugigen Sehen (1838)"（第一部分,"关于一些值得注意的和现在还没被注意的双眼现象的情况［1838］"). 此处引自：Abhandlungen zur Geschichte des Stereoskops（《立体镜的历史论文集》), hg. von M. von Rohr, Leipzig 1908。

［16］Wheatstone, Gesichtswahrnehmung（《视觉感知》) 1838/1908, S. 3-5.

［17］这种推测的立体视觉分析会令人想起所谓的"幻影转盘"的效果，虽然两者有截然不同的生成原则。"幻影转盘"是一种双面的画片，它在快速转动时两面的图像看起来如同合为一体，如鸟和笼子。立体视觉分析有可能很早就在认知心理学中有所运用了，一个较晚的例子是：Wolfgang Metzger, Gesetze des Sehens (1936)（《视觉的法则（1936年)》), Frankfurt/M 1975(3), S. 386. 马格利特是否知道这些实验还有待考证。对上述发现的心理分析阐释可参考：Edda Hevers, "Die Mitternachtshochzeit". Rene Magrittes Surrealistische Kunst（《"午夜婚礼"：勒内·马格利特的超现实主义艺术》), in Bildern zu reden, in: Gerhard

Schneider (Hg.), Psychoanalyse und bildende Kunst (《精神分析和视觉艺术》), Tübingen 1999, S. 289-310。

［18］Magritte, *La chambre du devin* (《预言家的房间》), 1926; Monte Carlo, 私人收藏.

［19］Wilhelm Wundt, Vorlesungen über die Menschen und Thierseele (《关于人类和动物灵魂的讲稿》), Leipzig 1863, Bd. I, S. 334.

［20］马格利特还创作了这幅画作带英文标注的复制品，并将它进行镜像反转。多边形边框倒向左边，"sky"的标注也出现在边框左边。也许这里不仅体现出了"sky"和"heaven"两个词的区别，还包含马格利特对英国左行交通的一种讽刺性的影射，参见：Jan Kristian Wiemann und Parallele Räume, Von Magritte zur Science Fiction (《从马格利特到科幻小说》), MA Lüneburg 2001, S. 49。

［21］优质的彩图见于：Ausstellungskatalog Rene Magritte, Die Kunst der Konversation (《会话的艺术》), München 1996, S. 92。

［22］Anne Harrington, Medicine, Mind, and the Double Brain. A Study in Nineteenth-Century Thought (《医学，心灵和左右脑：19世纪思想的研究》), Princeton 1987; Unfinished Buiness: Models of Laterality in the Nineteenth Century (《未竟之业：19世纪思想的偏侧模式》), in Richard J. Davidson/Kenneth Hugdahl (Hg.), Brain Asymmetry (《脑部的不对称性》), MIT 1993, p. 3-27.

［23］Harrington 1993, S. 14. 书中认为脑半球性别归属的鼓吹者代表是法国生物学家加埃唐·德劳内 (Gaetan Delaunay)。其论文发表于19世纪七八十年代，并激起了持续的讨论。

［24］这一点可能还需对马格利特的私人藏书和相关来源做一个仔细的检查才能得出结论。

［25］参见：Karl Clausberg, Neuronale Kunstgeschichte (《神经元艺术史》), 1999, Kap. 2。

［26］这方面首先参见：Karl Clausberg, Buchrollen wurden Sprechblasen. Höhenflüge und Hintergründe einer zweitausendjährigen Medientransfonnation (《成为语音泡沫：两千年媒介转变史的高潮和背景》)(in Vorbereitung)。

［27］参见：Hubert Damisch, L'Origine de la perspective (《透视法的起源》), Paris 1987; The Origin of Perspective (《透视的起源》), MIT 1994。

［28］详细的表述见：Karl Clausberg, Neuronale Kunstgeschichte (《神经元艺术史》), 1999。

［29］Diego Velasquez, *Las Meninas* (《宫娥》), 1656; Madrid, Prado.

［30］Rembrandt, *Blendung Samsons* (《参孙失明》), 1636; Frankfurt, Städel.

［31］Florenz, Sta Maria del Carmine, Brancacci-Kapelle.

［32］参见：Karl Clausberg, Die Wiener Genesis. Eine kunsthistorische Bilderbuchges-

chichte(《维也纳创世纪:图画书的艺术史》),Frankfurt 1984. etc。

[33]这方面的一般指南参考:Wahrnehmung und visuelles System. Spektrum der Wissenschaft(《感知和视觉系列·科学万花筒》),Reihe Verständliche Forschung(《可以理解的研究》),Heidelberg 1987; Semir Zeki, A Vision of the Brain(《大脑的视野》),London 1993。具体的导论参考:Wolf Singer, Neurobiologische Anmerkungen zum Wesen und zur Notwendigkeit von Kunst(《关于艺术的本质及其必要性的神经元生物学注释》),in Atti della Fondazione Giorgio Ronchi Anno XXXVⅢ, N. 5-6, settembre-dicembre 1983, pp. 527-546; Ingo Rentschler/Terry Caelli/Lamberto Maffei, Focusing on Art(《艺术聚焦》),in Ingo Rentschler/Barbara Herzberger/David Epstein (Eds.), Biological Aspects of Aesthetics(《美学的生物学观点》),Basel 1988, pp. 181-218; Karl Clausberg, Neuronale Kunstgeschichte. Selbstdarstellung als Gestaltungsprinzip(《神经元艺术史》),Springer-Verlag Wien/New York 1999; Semir Zeki, Inner Vision. An Exploration of Art and the Brain(《内部视野:对艺术与大脑的探索》),Oxford 1999; Detlef B. Linke: Kunst und Gehirn. Die Erobenmg des Unsichtbaren(《艺术与大脑:征服无形事物》),Reinbek 2001; Karl Clausberg, Selbstschauung 〉Ich〈 als Bild – Von Karl Christian Friedrich Krause zu Johannes Müller und Ernst Mach(《〈自我观察〉我〈作为一幅画——从卡尔·克劳斯贝格、弗里德里希·克劳泽、到约翰内斯·穆勒和恩斯特·马赫》),in Siegfried Blasche, Mathias Gutmann/Michael Weingarten (Hg.), Repraesentatio Mundi. Bilder als Ausdruck und Aufschluss menschlicher Weltverhältnisse. Historisch-systematische Perspektiven(《世界的再现:绘画作为人类世界关系的表达形式和探索——历史和系统视角》),Bielefeld 2004, S. 109-159; ders.: Ausdruck Ausstrahlung Aura. Synästhesien der Beseelung im Medienzeitalter(《媒体时代的通感灵感》),Bad Honnef :Hippocampus-Verlag 2007.

[34] Anne Harrington, Unfinished Buiness: Models of Laterality in the Nineteenth Century(《未竟之业:19世纪思想的偏侧模式》),in Richard J. Davidson/Kenneth Hugdahl (Hg.), Brain Asymmetry(《脑部的不对称性》),MIT 1995, S. 3-27; Anne Harrington, Medicine, Mind, and the Double Brain. A Study in Nineteenth-Century Thought(《医学,心灵和左右脑:19世纪思想研究》),Princeton 1987; Ernst Florey/Olaf Breidbach (Hg.), Das Gehirn - Organ der Seele? Zur Ideengeschichte der Neurobiologie(《大脑——心灵的器官?神经生物学的思想史》),Berlin 1993; Michael Hagner, Homo Cerebralis. Der Wandel vom Seelenorgan zum Gehirn(《从心灵器官到大脑的转变》),Berlin 1997; Olaf Breidbach, Die Materialisierung des Ichs. Zur Geschichte der Hirnforschung im 19. und 20. Jahrhundert(《自我的物化:19和20世纪大脑研究史》),Frankfurt/Main 1997; Michael Hagner (Hg.), Ecce Cortex. Beiträge zur Geschichte des modernen Gehirns(《皮层:现代大脑发展史的文集》),Göttingen 1999; Wolfgang Leuschner, Über Neuro-mythologie. Kritische Glosse(《关于神经—神话学:关键的解说》),in Psyche(《精神》)

II/1997, S. 1104-1113. 专门讨论弗洛伊德学说的生理学前提的著作参见：Wolfgang Leuschner, Einleitung zu Sigmund Freud (《西格蒙德·弗洛伊德的介绍》), Zur Auffassung der Aphasien. Eine kritische Studie (《对于失语证的研究》), hg. von Paul Vogel, Frankfurt 1992。

［35］Friedrich Kittler, Aufschreibesysteme 1800-1900 (《抄写体系 1800—1900》), München 1987.

［36］Jonathan Crary, Techniques of the Observer. On Vision and Modernity in the Nineteenth Century (《欣赏者的技巧：19 世纪现代性之研究》), Chicago 1990.

［37］Theodor Fechner, Vorschule der Ästhetik (《美学的预料》), Leipzig 1876.

［38］Andreas K. Engel/Peter König/Wolf Singer, Bildung repräsentationaler Zustände im Gehirn (《大脑中再现形成的状态》); in: *Spektrum der Wissenschaft* (《科学万花筒》), Sept.1993, S. 42-47; Ad Aertsen/Valentin Braitenberg (Hg.), Brain Theory: Biological Basis and Computational Principles (《大脑理论：生物基础和计算原则》), Amsterdam/New York 1996.

［39］Heinrich Wölfflin, Über das Rechts und Links im Bilde (《绘画中的左和右》), in: ders., Gedanken zur Kunstgeschichte (《关于艺术史的思索》), Basel 1928/1941(2), S. 82-96.

［40］Ernst Poppel, Lust und Schmerz/Über den Ursprung der Welt im Gehirn (《快乐与痛苦 / 脑中世界的起源》), 1982, S. 93. 书中并未给出更确切的文献来源。

［41］Ernst Pöppel/Petra Stoerig/Christa Sütterlin, Rechts und links in Bildwerken. Ein neuropsycbologischer Beitrag zum Kunstverständnis (《图像作品中的左与右：一项神经心理学研究》), in: *Die Umschau* (《展望》), Heft 14/1983, S. 427-428.

［42］Theodora Haack, Ueber funktionelle Asymmetrie der Augen. Die Bedeutung des Rechts Links-Problems für das Seelenleben und die bildende Kunst (《双眼功能的不对称性：左右侧问题对于内心生活和造型艺术的重要性》), in: *Zeitschrift für angewandte Psychologie und Charakterkunde* (《应用心理学和性格分析的杂志》), Bd. 48/1935, S. 185-249.

［43］Siebe Clausberg, Neuronale Kunstgeschichte 1999(《神经元艺术史》), 1999, Kapitel 8.

［44］Ebenda, Kapitel 8.

［45］关于数学-物理学图像幻想的一般研究参见：Jaques Hadamard, An Essay on The Psychology of Invention in the Mathematical Field (《在数学领域一篇关于创意心理学的论文》), Princeton 1945。

第十五章

图像媒介

霍斯特·布雷德坎普（Horst Bredekamp）

中世纪的媒介理论：艺术史、媒介理论、图像媒介
图像对应物的建立
神圣的再造
大众媒介和艺术史

中世纪的媒介理论：艺术史、媒介理论、图像媒介

艺术史也是一门媒介科学。艺术史如果没有照相机、幻灯片、微缩胶片、摄像机、电脑等辅助工具作为中介是不可想象的，而艺术史的范围和方法也在随着不断变迁的图像媒介而变化。[1]艺术史在媒介上形成的观看是一种特殊的观看，尤其某些视觉器械如幻灯机曾受到艺术史本身的深刻影响。要从艺术史的角度看图像媒介的发展，必须先解释艺术史本身与媒介有何交集，因此此章总体上既追溯图像媒介的历史，也追溯图像媒介如何反映在艺术史中，以及如何从自身的角度构建艺术史。

上述问题的重要性尤其体现在，当艺术史面对现代大众媒体时采取了一种充满紧张感的态度，在兴趣高涨和持续淡出的阶段之间则摇摆不定。这种迎合与迟疑的混合状态也导致此章的第一版提出了一个问题：艺术史及其方法是否还适用于新媒体的最新发展？[2]

刺激同时还来自外部。数千年来艺术本身构成了所有的图像媒介，而在新建立的媒介科学中，艺术却不再处于认知的焦点。[3]前现代时期的图像媒介，如木板绘画、壁画、传单、版画、雕塑、建筑等，只能看作电子大众传播媒介这个闪

耀平台的早期起步阶段，因此媒介科学总体上与它自身的种种前提是割裂的。马歇尔·麦克卢汉（Marshall McLuhan）曾经将造型艺术看作现代媒介的史前阶段，甚至作为分析现代媒介的一种先决条件。而新近的媒介研究以及与媒介相关的符号学中，很大一部分都对图像的形式特质及其历史的深层结构并不敏感。从书籍到屏幕，伴随传播平面的转变还有一种新媒体在概念上的去物质化，并最终上升到高度技术化的大众传播的"虚拟现实"。[4]

也许从这里能打开艺术史最深的坟墓。虽然艺术史的对象范围也包括运动的、短暂的、瞬时的形象，如光、烟和雪[5]，然而它坚固的物质基础如贵金属、大理石、木材、亚麻布、油画颜料、石料等，与新近媒介的运作方法是矛盾的。新近媒体周围总是环绕着一种形而上的概念性，在无意识中继承了前现代艺术理论和图像神学的母题。[6]而那些颠覆性的模式，如能冲刷掉一切对象的"图片流"，又如极端构成主义的观点，即一切图像都是在脑中产生的，也同样充满问题。

对今天的艺术史来说反而是另一种能力需要接受检验，即进行艺术史分析时如何将图片与其媒介分离开来而不减损其魅力，不打消其视觉体验性。艺术史面临的问题不仅是它曾经忽略了什么，还有它在否定自身历史时产生了哪些有待修补的漏洞。

首先应该避免的是各种还原论（Reduktionismen），它们会违背图像媒介的物质基础和超验性质。只有当一个物质载体以及其中形成的讯息，作为能够发送和接收视觉讯息的"中间方"介入到两个个体或群体之间时，才能被称为"图像媒介"。[7]麦克卢汉的《理解媒介》可能是最有影响力的现代媒介理论，他在书中将进行传输的技术性图像媒介带来的讯息解释为"我们的身体和神经系统的拓展"，其目的在于强调，媒介就像电灯的光，如此持续地决定着我们的生活习惯，以至于其本身也变成了一种讯息。[8]

图像媒介的概念虽然要回溯到身体、物质、技术这些可验证的领域，但如果将它局限在单纯器械性的载体层面，那么这个概念仍是残缺不全的。有鉴于此，尼克拉斯·卢曼（Niklas Luhmann）发展出另一套理论，即媒介并不包含任何讯息，它就像语言中的字母而只代表一些松散地联结在一起的含义元素。字母在紧密的联结中会浓缩成一些形式，只有通过消除自身的不确定性才变得可以认知。[9]举个例子，铜版画这一媒介是以智力、手工和物质三方面条件和潜能的共同作用

为依托的。当一幅铜版画凝结成一个固定的形式，就消除了媒介的流动性，而流动性相较于固定性来说是多个选择的集合。

麦克卢汉和卢曼的阐释正好相反，然而两者也可以彼此结合，这样图像媒介的概念才能保有其合理的复杂性。在麦克卢汉的构想中，媒介被看作物质上自我生成并能反溯回去的身体拓展；在卢曼的理论中，媒介被视为一种中性的、仅仅松散结合在一起的潜力形式。两者都表达出同一个含义，即图像媒介以有形的、物质的载体为基础，这种载体拥有一种必然超越直接的符号特征的含义冗余。图像媒介既包含物质上联结起来的形式讯息，也包含与之相关的、流动的、表现为潜在可能的、不可控的冗余。[10]

图像对应物的建立

图像媒介的形式首先集中体现在人的身体上，尤其是有声的语音也把身体用作一个复杂的载体，并显出中介特性。说话的动作不仅涉及咽喉部位，也涉及面部表情和手势等，因此语音也有一种图像特性，正如反过来图像中也包含着一种发声能力。[11]

这种判断与艺术史产生了许多关联，特别是历史上的表情研究，与身体相关的文学描述和暗示都指向图像的证据。产生于古典时代的对话轴 I 在现代漫画中以对话气泡的形式延续了下来，声音显示就如同一种抽离出来的身体图像。[12]汉堡的艺术史家阿比·瓦尔堡参考对话轴的形式，将飞舞的头发或飘动的衣裙之类的"运动的附属物"解释为灵魂能量向身体的图像语言的转化。[13]他将不相干的图像式的声音与"运动的附属物"联系起来，显示了媒介史的重要贡献，表情研究也曾从中受益。[14]

人类这一物种的基本功能之一，就是建立一个从人的身体分离出来的图像媒介。这种动机在史前阶段埋藏太深，很难挖掘。不过对神的表现是一个同样极为重要的问题，并且是可以追溯的。基督教图像神学发展出了至今无法超越的复杂

I 一种在条形轴幅上书写文字以进行人物对话的艺术手法，在欧洲中世纪和文艺复兴的绘画中经常出现。——译注

思考，这是因为基督的表现问题涉及核心的教义。基督教比其他的宗教更重视图像媒介，因为基督教自身批判图像的基本观念认为，每一幅尘世的上帝之子的图像都可能泄露不可描绘的神性本质。基督拥有肉身，但他同时也是不拥有肉身的上帝，所以图像神学认为，基督的这种双重天性是无法表现的。[15]

解决的办法就是，将基督的图像不看作图像，而看作一种拓出的身体。圣维罗妮卡（die Heilige Veronika）的一幅画像就属于这种西方传统：圣维罗妮卡向背负十字架的基督递出了自己的纱巾，基督的脸接触到纱巾以后在上面留下了由汗水、

图1 马丁·施恩告尔，《十字架游行和韦洛尼加的画像》，铜版画，约1476年。铜版画收藏部，普鲁士州立文化藏品博物馆，柏林，馆藏编号 573-1（1870年）。

血水和尘土构成的面相。在马丁·施恩告尔（Martin Schongauer）的一幅版画上，圣维罗妮卡向回拉纱巾，而基督用右手牵着它，使得布面展开，他的脸和画像的相似性一望即知。（图1）[16]基督极力抓取的样子，似乎显示出他对自己的这个布料的圣骸非常不舍。

印在圣维罗妮卡的纱巾上的"非人手绘制的圣像"（vera icon），是通过印制身体的痕迹而转化为媒介的。身体从自身分出一层成为形式，用以打开一个中介领域，其中真实地包含着基督的双重天性。圣维罗妮卡的纱巾图像是一个范例，表明图像媒介本身并不完全属于直接的、指示性的物质印痕。图像媒介是一种身体形式，它将自身的物质性分离为意象（Imago）和光晕（Aura）。[17]

按照圣维罗妮卡的传奇故事，第一个脱离身体的图像媒介由纱巾和一位濒死之人的身体遗迹组成。布上的印画是对身体的复制，它指向一种失去，同时既显示出图像和生命之间的距离，又显示出弥合这种距离的痕迹。从这一点看来，视觉媒介拥有双重属性，在行使自己的功能时，它一方面作为独立自主的中介方登场；另一

方面也与其身体来源的痕迹保持关联，以此超脱自身的物质性层面。这就造成了一种"生动"的印象，其中又蕴含一个令人持续感到困惑的状况，即图像被当成了一种富有活力的生命体，虽然毫无疑问的是，它并不拥有自己的生命。[18]

神圣的再造

圣维罗妮卡的擦汗巾后来被不断复制，那张无颈的脸连同垂向一边的头发被视为上帝说真话的证明，因为它是一幅再创造的自画像，这幅自画像又驱动产生了更多的再造。这种类型的另一幅著名图像[I]有一个传说，图像自行浮现在一块它本来就潜藏其中的亚麻布上的。[19]图像能凭自己的力量进行复制，这也解释了，为何再造并不导致原作的减弱，反而可以增强。通过形式的重复，可以传播汇聚在形式中的治愈力量。复制"非人手绘制的圣像"的过程中，图像的媒介成为一种从身体和物质层面脱离出来的中间方。

在晚期哥特艺术中，这种做法孕育出了一个真正的图像产业，其中运用到多种多样的材料，包括石料、陶土、皮革、纸张乃至面团等。人们制作雕像时会运用水泥浇筑或仿照模板打磨等工序。[20]即便是大批量生产的献祭形象也不会产生实质上的含义贬值；相反，治愈的本质会传布到每一个再造的复制品中。

这一点对用木刻板印的单面木版画来说也是一样的。木刻版有可能早在活字印刷术发明之前就被运用于组合图像和文本的页面来制造书籍了。[21]约翰内斯·古腾堡（Johannes Gutenberg）也曾关注过圣像图复制品的类似产物。他在尝试标准活字的批量生产方式之前，曾于1438年为亚琛朝圣活动制作了大量的朝圣图，当时他在这种形式中已经运用了铸铅技术。也许是因为亚琛朝圣活动在接下来的一年被取消了，从而没有了对图片的大量需求，古腾堡才从1439年起开始试验铅制活字。这样看来，印刷书籍的最初动机也与一种可再造的图像媒介有关，这种图像媒介首先是从脱胎于身体的形象和再现神圣实体的愿望中产生的。[22]

I 指曼德兰基督圣像（Mandylion）的传说：埃德萨的国王阿布加尔五世患病后曾向耶稣寻求帮助，耶稣将自己面部的样子拓印在一块布上，让弟子送给了国王。传说方布上的面容并非人手绘制，而是通过神迹自行显现的。——译注

大众媒介和艺术史

相片复现和光晕的增强

关于再造的话题中，透视法的发明是图像媒介构建的划时代事件，意义不容低估。[23] 而在本章所追溯的脉络中，摄影术的发明才是更深刻的分割点。1839 年发明的银版摄影法（Daguerreotype）把圣维罗妮卡图像的那种能力，即在图像中包含摹写对象的痕迹，转化为一种技术成就。1844 年威廉·亨利·福克斯·塔尔博特（William Henry Fox Talbot）曾描述道：相片不是通过艺术家，而是"通过自然之手"[24]创造出来的；似乎这种图像媒介拥有一种新的可能，也就是像艺术作品一样真实地再现某种更高秩序的形象。

虽然当时的艺术家、艺术评论家和艺术史家都持拒绝态度，但德语地区仍有一批优秀的专业人士比其他地方的更早地投身于摄影。为何会如此还有待解答。[25] 阿尔弗里德·沃特曼（Alfred Woltmann）曾尝试从卡尔斯鲁厄[1]出发以自然科学的严谨性来理解艺术史，并把艺术史更名为艺术科学。他在 1864 年的《德国政治和文学年刊》上就曾热情洋溢地为摄影辩护："摄影对木版画和铜版画既协助又排斥，还提出了挑战，它让艺术再创造的方式和任务得到了无限的拓展、简化和完善。"[26] 罗伯特·科赫（Robert Koch）等科学家认为："拍摄一个微观对象的图像某些情况下会比它本身更重要。"[27] 而 1873 年曾为柏林大学规划首个艺术史学科的赫尔曼·格里姆（Herman Grimm）比他更早地提出了，相片复现的认知价值在艺术原作之上。[28] 威廉·吕布克（Wilhelm Lübke）可能是 19 世纪最受欢迎的艺术史家，他在 1870 年就提出照片复现并不是艺术原作的竞争者，而是艺术原作"充满灵魂"的直接翻版。[29] 维也纳版画博物馆的馆长莫里茨·陶辛（Moritz Thausing）在上述言论的四年之前刚刚评论过相片复现中缺少"温暖生命的痕迹"；而吕布克却认为，照片复现能够以我们所能想象的最直接的方式反映艺术家的天才。[30] 布克哈特也呼吁，应该对艺术作品进行拍照和固定，因为他认为伟大的作品面临物质上"消逝和无力"的危险，摄影能解除这种危险。[31] 1873 年卡尔斯鲁厄的艺术史家布鲁诺·迈耶（Bruno Meyer）首次在德国跨地区推广了图片

1　沃特曼曾于 1868—1873 年在卡尔斯鲁厄理工学院担任艺术史教授。——译注

投影技术，也得到过同样的评价。投影最初与集市上的珍奇馆（Panoptikum）结合在一起，并未获得成功；直到赫尔曼·格里姆再次支持这一媒介之后，投影便风靡至那个世纪末。[32] 格里姆认为放大的投影能提供与自然科学中的显微镜一样的分析手段，他通过投影看到了艺术中的一种比单纯肉眼所能看到的更高的真实性。[33]

格里姆的后继者海因里希·沃尔夫林所采用的双重投影，以一种近乎神奇的方式推动了比较式观看这一学派的发展。[34] 这种工作方法让沃尔夫林能够把他1916年提出的"美术史的基本概念"定义为一种普遍的"现代视觉的历史"，他的概念在艺术史和格式塔心理学中至今不为过时。[35]

早期的艺术史理论认为相片复现和投影能够保留并增强原作的真实性，它其实为摄影赋予了一种在长时段上可回溯到中世纪的媒介理论，即认为复制品绝不会减弱原作的价值，而是加强、增加其价值。[36] 这种理论代表了通过技术保护客观性的愿望，[37] 但同时也看到了复制品只是对客体的被动再现。对复制性媒介的反思由此登场，并最终导向了欧文·潘诺夫斯基至今富有影响力的呼吁：原作和摹本之间，两者看起来越是相似，就越应该区分它们。[38]

从战争图像到艺术照片

保留真实影像的原动力除了照片复现还有第二个主阵地，即与军事活动相关的复现。对美国南北战争和克里米亚战争的拍摄是媒介史上的重大事件[39]，不过大概没有什么事件比第一次世界大战中小型照相机的投入使用更加影响深远了。1888年获得专利的伊士曼柯达盒式相机（Eastman Kodak 1），让一般士兵带相机上战场成为可能。战争的极端处境激发了人们的一种留下回忆的愿望，这种愿望虽然也会复制一些平庸的印象，但确立了一种在照片中固定记忆的规则，并通过图像来对抗时间和死亡。[40]

图像媒介在一战中史无前例的聚集导致1917年鲁登道夫将军（Erich Ludendorff）下令，沿前线设立900个电影院，因为"战争展现了图像和电影作为启蒙和宣传工具的卓越力量"[41]。值得一提的是，阿比·瓦尔堡也于同一年表达了想要成为图像历史学家的愿望。他坚持不懈地收集图像资料，目标是为图像蛊惑人心或启发心智的效果辑录和著史。瓦尔堡的关于"文字和图像中的古代异

教预言"的论文，尝试将宗教改革背景下图像媒介的政治化理解为一种心理驱动的基本问题。这篇文章也成为政治图像学的创建文本。[42]

在瓦尔堡的《记忆女神图集》(Mnemosyne Atlas) 中，高雅的艺术作品与流行文化的图像、广告、科学插图以及媒体事件结合在一起。瓦尔堡最终为摄影安排了一个单独的空间，并在最后一个图版中展现了在魏玛共和国发展起来的图像的大众传播[43]，这种无穷无尽的、仅做简单标注的拼贴画相较于内容范畴毋宁说是一种形式范畴。罗伯特·卡帕（Robert Capa）曾于1931—1933年间为图片通讯社"德意志图片服务"（简称 Dephot）效力，这些经历后来帮助他创立了玛格南通讯社（Magnum）——第一家只经营相片的图片通讯社。玛格南通讯社放弃了艺术性的记者摄影模式，那种模式以《生活》(Life) 和《亮点》(Stern) 杂志为代表，其表达介于大众摄影和艺术摄影之间。[44]

最终在20世纪70年代有一种观念得到了贯彻，即摄影应该被开辟为艺术史研究的单独领域。[45]艺术史与摄影之间一直有一种在张力对峙中结出丰富成果的关系，这种关系也许正是从这一步开始变得问题重重。单独的相片自此成了原物的象征，于是再次激活了中世纪对原物进行真实复现的那条线索。如此一来，艺术史就成了对圣维罗妮卡图像进行化学-物理学再激活的代表。摄影在20世纪末上升为主流的艺术形式，也要归功于艺术史的努力：艺术史通过摄影肯定了媒介，也借由媒介壮大了自身。

作为母题和结构的运动图像

绘画曾经与现在都在向电影发起挑战，考验电影如何达成绘画的效果。[46]虽然电影的本质就在于通过机械地次序播放图像让单独的图像不再固定，但这并不意味着单独的图像已经失去了自身地位。电影导演在组建图像顺序时更多是依据已经部分绘制出的"分镜"，它本身也可以视作单独的绘画作品。[47]皮埃尔·保罗·帕索里尼（Pier Paolo Pasolini）曾在罗伯托·隆吉（Roberto Longhi）门下学习艺术史，他拍摄的短片《软乳酪》(La Ricotta) 就是对绘画和电影交互关系的类比。帕索里尼的作品讨论了一个难题，即如何将蓬托莫（Pontormo）和罗索·菲奥伦蒂诺（Rosso Fiorentino）的绘画在电影中复原为活生生的图像。[48]艺术史试图为电影著史，使之为艺术的整个历史添砖加瓦，而对这段学术史的研

究还不多见。[49]早先的电影理论家，如鲁道夫·阿恩海姆（Rudolf Arnheim）接受过艺术史训练。[50]弗朗兹·威霍夫（Franz Wickhoff）1895年曾分析，《维也纳创世记》（Wiener Genesis）这部作品似乎已经以古典时代晚期细密画的形式，实现了莱辛针对文学提出的"持续的"（fortlaufend）情节发展原则。导演谢尔盖·爱森斯坦（Sergei Eisenstein）认为，在威霍夫的研究中《维也纳创世记》有一种无与伦比的"电影放映式的"表现。[51]

1926年维克托·夏孟尼（Victor Schamoni）在明斯特提交了关于"光影映画"（Lichtspiel，即电影）的博士论文，借助沃尔特·鲁特曼（Walter Ruttmann）的实验电影集中讨论了当时的最新发展。同类的研究作品还有待挖掘。[52]对夏孟尼和其他通过电影经历重新审视艺术史的作者来说，核心的概念是"节奏"（Rhythmus）。潘诺夫斯基就像爱森斯坦一样，将威霍夫对《维也纳创世纪》的分析视为一种电影放映式的表现方式。他在丢勒的铜版画中寻找一种"有节奏的艺术"，并认为它构成了与电影最相符的对应物。[53]潘诺夫斯基还对比了丢勒的工作坊和迪士尼的电影工作室，并按照电影的标准分析了丢勒的肖像。他的目的是向他的朋友、电影史专家齐格弗里德·科拉考尔（Siegfried Kracauer）宣告，自己已经完成了"向电影学习"。[54]潘诺夫斯基对与达·芬奇相关的《惠更斯手抄本》（Codex Huygens）的分析也是如此，他认为这部手抄本的"动力学潜能"中预置了"电影放映式的再现"和"现代的电影院"。[55]

潘诺夫斯基1936年出版的演讲稿《论母题》（On Motivs）成为电影理论的经典，它也属于将电影原理运用到艺术史上的尝试。潘诺夫斯基的理论被认为是在支持年轻的艺术史家阿尔弗雷德·巴尔（Alfred Barr）的一个倡议，即收集纽约现代艺术博物馆（MoMA）的、包括"影视部分"在内的一切当代视觉艺术。[56]潘诺夫斯基的论文认为，电影是其中唯一既能记录又能超越现有生活方式的艺术形式。电影将民间对珍奇馆和图像运动的天然艺术兴趣，上升到了技术潜能的高度，以此影响了大部分人类的生活方式和习惯；同时电影拒绝强调其艺术世界的艺术性，反而使之成为现代社会的重要艺术门类。[57]

在潘诺夫斯基发表论文的数月之前，瓦尔特·本雅明写作了《机械复制时代的艺术作品》（Das Kunstwerk in Zeitalter seiner technischen Reduzierbarkeit），成为一篇对电影的补充论文。本雅明虽然在对自己文章的辩护中引述了潘诺夫斯基关

于透视的论文[58],但实际上他得出了完全相反的结论。从木版画、铜版画,到摄影,再到电影,本雅明认为艺术欣赏经历了一个解放的过程:观看者在面对绘画作品时保持静观或者被动的状态;而电影的观看者却能主动地参与到作品中。电影欣赏意味着主动视觉的胜利,也意味着持续不断地紧张凝神和艺术生产、上演和接受的去等级制传达的胜利。[59]

潘诺夫斯基和本雅明的电影理论极端地不同,而且潘诺夫斯基在关于丢勒的书中提到的"成倍增加艺术的魔法"[60],似乎是对本雅明的技术狂热目的论的反驳。本雅明认为电影的"惊奇"效果是一种现代都市丛林的产物,来自对电影技术的感知[61];而潘诺夫斯基认为,电影的能量汲取自恐怖、色情、幽默和清晰的道德组成的一种主题混合体[62]。这种争执展现了至今决定着电影生产和分析的两种基本立场。

对电影的研究虽然并未停止,但也没有得到系统深化。直到大约 20 世纪 70 年代,电影研究才成为独立的研究领域重新获得承认。[63]如果电影史专家能从内部变得开放,接受阿恩海姆和潘诺夫斯基的图像学分析方法,我们会感到振奋人心。[64]

视频和第二现实

视频艺术从一开始就成为艺术史的研究对象,因为显示器上"发光的图像"是电视的无生命之眼的衍生物,视频艺术由此与板面绘画乃至圣像的静观传统保持了一致。[65]鲁斯·特伍斯(Roos Theuws)把自己的视频艺术看作一种绘画,显示器的光不是一个物体发出的照明用光,而直接就是光本身。[66]视频艺术经历了对自身媒介的持续反思:它最初以放映机胶片的形式出现;后发展到电视图像的收录,1964 年起也可以以录像的形式在电视演播室之外出现,1965 年起出现了索尼的移动摄影机。从白南准(Nam June Paik)1963 年对电视图像进行的磁化处理,到保尔·加林(Paul Garrin)的狂热片段集锦,扰乱电视的例子不胜枚举。约亨·戈尔茨(Jochen Gerz)和维托·阿肯锡(Vito Acconci)的极简主义还原,或玛丽·乔·拉方丹(Marie-Jo Lafontaine)和布鲁斯·瑙曼(Bruce Nauman)对媒体骚扰的大书特书,都是在检视"冷静的"电视的实体性;而乌尔里克·罗森巴赫(Ulrike Rosenbach)和比尔·维奥拉(Bill Viola)则尝试恢复古人从出生到死亡之间的状态,并试图在极端拉长的时间中消解电视出现的短暂性。白南准的

《电视佛》(*TV Buddha*，图 2)[67] 从 1974 年起经历多次改版，作品中一个坐佛雕塑一动不动地凝视着自己的一幅融入土堆中的电视图像，于是佛像的媒介翻版就像圣维罗妮卡的图像那样，投射到了电视的场景下。此外还有罗伯特·威尔逊（Robert Wilson）和克劳斯·冯·布鲁赫（Klaus vom Bruch）对视频的极端异化和压缩，都属于克服显示器的墙面装饰特性的尝试。[68]

1975 年引入实施的家用录像系统（VHS）拓展了艺术录像的技术潜能，[69] 同时它也深刻变革了视觉习惯。录像观看的私密性减轻了集体观看中的管控因素，而图像饥渴和购

图 2　白南准，《电视佛·10 号》(惠特尼-佛像-装置)，1974—1982 年；韩国 7 世纪佛像、显示器、摄像机、泥土；惠特尼美国艺术博物馆，纽约，1982 年

物刺激的交替影响也造成了图像-暴力问题前所未有的激化。这导致一个问题不断升级，即如何挽回媒介和身体之间破坏性的分离。自从表现极端暴力的录像产品占据了越来越大的市场份额，人们开始讨论，这是否会诱导图像和行为的错误；同样的担忧也出现在暴力色情片中。[70] 如果不将问题局限为当前的社会现象，而归于图像媒介的本质因素，那么这个争论就带有本体性的特征。

数字图像媒介

数字图像进一步激化了上述矛盾。电脑除了用作书写和计算的机器外，还是一种媒介，它与麦克卢汉或卢曼的媒介概念都符合。电脑同时也是一种图像媒介，因为它以数字为基础的信息也可以显示为一种图形，就像 1951 年的"旋风"（Whirlwind）软件和 1963 年伊凡·苏泽兰（Ivan Sutherland）发明的"画板"（Sketchpad）所表现的那样。[71]

电脑这一概念中，也包含其显示图像的物质基础，以及激活图像显示的主机、

键盘和鼠标组合。数据必须显现在一个框架中才能达成图像媒介的状态；而其中最超前的尝试就是生成一个尽可能完整的体验世界。它有着可踏入的"虚拟"空间的形式。这种尝试恰恰指向了生理性的视觉空间，它要通过观看和手指触摸来体验。[72]对艺术史来说，重要的是图像通过电脑不仅得以归档，还通过电脑的链接功能改变了其历史。[73]"后现代"阶段离开了电脑及其链接功能是难以想象的，而过去的二十年间珍奇屋重新流行的原因也在于，在数字领域中模拟的客体之间存在游戏性质的联结。[74]然而图像的数字化需要海量的数据，对储存量的要求不断提高，难以满足。因此当前产生了一种需求和实践之间的剪刀差：一方面，人们想要以近乎深入到触觉层面的品质生成单幅图像；另一方面，数据量又要减少到可移动的水平，使其能够在短时间内得以传输和展示。[75]

不过电脑游戏的模拟功能仍旧代表当前时代最高的文化水平之一。虽然电脑游戏的虚拟本质占据主导，但并不意味着游戏玩家变成了双重或多重存在[76]；不过当数字空间和身体世界之间的区别意识消失时，游戏玩家的存在本质也会受到重大影响[77]。

这个问题随着1993年互联网的问世和随之而来的图像饥渴与饱和而进一步激化。正如视频艺术对应于电视这一媒介，正在即时写入艺术史的"网络艺术"[78]也试图通过干扰和加剧行为来探讨自身的媒介。这方面的例子有jodi.org一类的垃圾站，或者属于黑色无政府主义的网站"设计、艺术和表演的新学派"（NSDAP），后者倡导对互联网进行全面的审查，因为它认为世界范围内的信息自由是"远程共产主义者阴谋团体"（Telecommunist Conspiracy）的作品，最终会导致极权主义。[79]活跃在科隆和纽约的艺术家英戈·冈瑟（Ingo Günther）则采用了一种相对不那么耸人听闻的方法，他设计成立的一个由所有逃离者和被驱逐者，也就是难民组成的国家作为网络项目而存在。[80]

在这件"网络艺术"作品中问题讽刺性地转向了另一个极端：已成立国家的完整性在网络中遭到了持续破坏。在政治宣传和暴力色情片的领域，大量涉及法律问题的图片让人不禁对高技术交流方式条件下国家行政权的贯彻提出根本质疑。[81]观看互联网上的图片库的人会体验到一种与亚理性根源的联结，它让万维网的世界变成了一种技术化人性的心理图志。在这里，媒介不是技术的拓展，而是一种由心理驱动的毁灭肉体的机构。这就好比，圣维罗妮卡的擦汗巾作为麻布

重新盖到了脸上。

视频和电脑激起了图像媒介的兴盛，同时伴随着一种潜藏的圣像破坏运动。这种圣像破坏运动首先是在不遗余力地反对图像审查；不过当集体心理的视觉"暴力"编码失去控制时，它也并不排斥接受一些基本原则。

艺术史作为不共时事物的聚合

电脑促进了当代艺术的跨媒体漫游，因为它能够以混合交互的方式再现整个媒介史，不过这并不意味着历史的终结。[82] 没有哪种图像媒介的发明曾被后续的发展所磨灭，更多不过是流传下来或新发明的技术激发了一种持久的更新进程，而电脑并不是第一个例子。图像媒介的斗争史聚集了一群能够在不断变化的场景条件下重新适应的亡魂；从绘画在当前的胜利归来可以看到，谁会成为艺术史和媒介史的败者或胜者，是无法预料的。

伴随印刷书籍的成功还出现了一种被麦克卢汉称为"私生子媒介"的、极为昂贵的书籍绘画。[83] 书籍绘画因为印刷书籍失去了其在文字插图方面的特权，不过它并没有消失，而是保留在艺术书籍的昂贵壁龛中，并未损失其品质。在造型艺术中继木刻、蚀刻、镂刻凹版法（Schabkunst）、凹版腐蚀（Aquatinta）之后，又有石版印刷（Lithografie）这一手工复制方式投入使用，并且发生在摄影术自证能力之后。这说明上述情况属于一种穿越时间的返古生产方式，正如后来在20世纪发明的、作为波普艺术而在广告和艺术之间进行讽刺联结流行起来的丝网印刷。[84] 从这种交互关系中产生了一种艺术性过剩的文化，它不以线性的进步，而以矛盾斗争为养分。这种文化见证了进步的信仰所具的自我欺骗性，进步的信仰充斥在迄今历史的每一步发展中，而从此失去了意义。[85]

安迪·沃霍尔（Andy Warhol）不再以手工的方式付印样板，而以照片机制进行创作，好让印刷品蒙上一层精细的金粉，如他在向约瑟夫·博伊斯（Joseph Beuys）的致敬作品中所做的那样，进而达成了一种特殊的综合效果。[86] 金粉召回了作品中的手工元素，将绘画与浮雕结合起来，并且唤醒了图像媒介从圣维罗妮卡的纱巾传奇起确立的圣像学原则：它要成为一种神圣的粉末，不会自我穷尽，而是充满广大空间直至每一种含义边界。

注释和参考文献

［1］关于艺术史可参考：Dilly, 1979, S. 149 ff. 和 Preziosi, 1989. 此文中提供的大量参考文献也可供参考，如：Reichle, 2002, S. 54, Anm. 10。还可参考：Ernst und Heidenreich, 1999, S. 316 ff.。关于人文学科可参考：Kittler, 1998。

［2］Warnke, 1986, S. 21.

［3］例如："Die Wirklichkeit der Medien", 1994 和 "Große Medienchronik", 1999, S. 283。关于这种衰退的进程参考：Wyss, 1997, S. 23 f.。近来对这段历史的再书写包括：Bock, 2002; Daniels, 2002; Zielinski, 2003。

［4］Hartmann, 2000, S. 18；参考：Tholen, 2000。

［5］Mo(nu)mente (《纪念碑》), 1993.

［6］Bredekamp, 1992.

［7］Knilli, 1979, S. 230 f..

［8］McLuhan, 1970, S. 13 f., 220.

［9］Luhmann, 1998, S. 165 ff.. 关于这一点需要感谢戈特弗里德·勃姆（Gottfried Boehm）所提供的大量富有成效的探讨和提示。

［10］在这个意义上可参考 Kramer, 1998, S. 78 f.。

［11］Jäger, 2001, S. 33 等各处，此研究之前还有：Knilli, 1979, S. 233 和 Kramer, 2000，均对 Derrida, 1976 和 Gerhardus, 1995, S. 829 一类的作家提出了反对。关于音-画融合关系的基础研究有：Meyer-Kalkus, 2001, S.48 ff. und passim。

［12］Clausberg, 1991.

［13］Warburg, 2000, S. 5; Gombrich, 1981, S. 155; Warnke, 1980, S. 61 ff..

［14］相关文献浩如烟海，包括：Gombrich, 1963; Barasch, 1976; Baxandall, 1977, S. 73 ff.; Gamier, 1982, 1989; Schmitt, 1990; Diers, 1994。

［15］Belting, 1998, Search, S. 2.

［16］Wolf, 1995, S. 440.

［17］Wolf, 1995；重要文献还有：Didi-Huberman, 1999, besonders S. 18, 50 ff.; Belting, 2001, S. 11-56 und passim。

［18］Mitchell, 2001, S. 169; Grau, 2001. Telepräsenz, S. 50 f.。

［19］Belting, 1991, S. 67. 关于东方版本的曼德兰基督圣像传说可参考：Wolf, 1998, S.158。

［20］Kunst um, 1400（《大约在 1400 年间的艺术》），1975, S. 58 ff..

［21］Blockbücher（《木刻书》），1991, S. 17.

［22］Geese, 1991, S. 133 ff.; Füssel, 2000, S. 25 f.。

［23］Boehm, 1999，书中认为这个过程也是从无形的载体到图像的形成过程，并且在卢曼提出的"媒介 vs. 图像"的矛盾框架下将透视法理解成一种成像原理，参见：S. 168 ff..

［24］Fox Talbot, 1844, S. p. 关于这一理论主要参考：Bazin, 1975。关于圣维罗妮卡的图像参考：Bathes, 1989, S. 92。

［25］Peters, 2000, S. 168, 173; McCauley, 1994, S. 274-277, 292 ff.. 在阿尔弗雷德·利希特瓦克（Alfred Lichtwark），也就是汉堡艺术馆馆长的建议下，1897 年起汉堡艺术与行业博物馆为摄影作品设立了展位，参考：Keller, 1984, S. 252; Kaufbold, 1986。

［26］Woltmann, 1864, S. 355; Ziemer, 1994, S. 199 ff..

［27］Koch, 1881, S. 11.

［28］Grimm,1865, S. 38; Roettig, 2000, S .75 f..

［29］Lübke, 1870, S. 45; vgl. Plumpe, 1990, S. 164.

［30］Thausing, 1980, S. 138; Ratzeburg, 2002, S. 33.

［31］Burckhardt, 1949-1994, Bd. X,Nr. 1622, S.293-294; Dilly, 1979, S. 151; Arnato 2000, S. 55 ff..

［32］Dilly, 1979, S. 156 ff.. 20 世纪初期，艺术史比其他的人文学科更早、更持久地采用了投影技术，参见：Reichle, 2002, S.42。

［33］Grimm, 1897, S. 359-360.

［34］Dilly, 1979, S. 170; Wenk, 1999, S. 294 ff., 302 f..

［35］Wöfflin, 1991, S. 23, 277ff.; Ernst/Heidenreich, 1999, S. 310 ff.. 关于阿恩海姆的格式塔心理学参见：Kunsthistoriker（《艺术理论》），1990, S. 203。

［36］Dilly, 1979, S. 150 f.; McCauley, 1994, S. 299 f..

［37］Daston, 2002, S. 57 ff..

［38］Panofsky, 1998, II, S. 1088 f.; Eifert-König, 1998.

［39］Dewitz, in: Alles Wahrheit! Alles Lüge!（《所有真相！所有谎言！》），1996, S. 211-240; Keller, 2001.

［40］Dewitz, 1989; Belting, 2001, S. 184 ff..

［41］Kittler, 1986, S. 197.

［42］Warburg, 1998, Bd. 2, S. 483-558; Diers, 1997, S. 29-31; Warnke, 1993, S. 11.

［43］Warburg, 2000; 主要图版有：图版 C (S. 13), 8 (S. 29), 46 (S. 85), 77-79 (S. 129-133)。最后一幅图版的研究参考：Schoell-Glass (《最后的盛宴》), 1999, S. 626 ff.。

［44］Molderings, 1995, S . 126 f.; Kiosk, 2001, S. 108-159.

［45］此画册提供了整体概览情况："Alles Wahrheit! Alles Lüge", 1996/1997。

［46］Molderings (《模塑》), 1975.

［47］Wenders und Müller-Scherz, 1976.

［48］Minas, 1988, S. 56 ff..

［49］Meder, 1994; 关于这段历史可参考：Wenzel, 1999, S. 549, und Berns, 2000。

［50］Arnheim, 1932, S.18; Kunsthistoriker (《艺术理论》), 1990, S. 202, 204 f.; Belting, 1998, S. 488ff.。

［51］Eisenstein, 1986, S . 148 f.; Hofmann, 1998, S. 205; Clausberg, 1983, S. 152 f., 174 f..

［52］Schamoni, 1926.

［53］Panofsky, 1998, I, S. 399, Anm. 24, 400 f., 402f., Anm. 26, 470 f..

［54］Kracauer, 1996, S. 27; Panofsky, 1977, S. 35 f., 281 ff.; Kracauer, 1996, S. 204 ff..

［55］Panofsky, 1940, S. 24, 27, 29, 123, 128.

［56］The Museum of Modem Art (《现代艺术博物馆》), 1984, S. 527; Breidecker, 1996, S. 212.

［57］潘诺夫斯基的文章引自 1947 年的长版本，1967 年译为德文，见：Panofsky, 1993, S. 17-52。

［58］Benjamin, 1974-1989, Bd. I/3, S. 1050; Bd. VW2, S. 679.

［59］Benjamin, 1936.

［60］Panofsky, l943, S. 45.

［61］Benjamin, 1974-1989, Bd. VII/ I, S.379 f., Anm. 16.

［62］Breidecker, 1996, S. 197 ff..

［63］例如 Schmidt, Schmalenbach und Bachlin, 1947; Hauser, 1953, S. 993ff.; ders., 1958, S. 435 ff.; Francastel, 1983. 这种新转向在 1970 年之后带来的一个特别引人注目的研究产物：Film als Film, 1977。

［64］Bordwell, 2001. 此外还可参考：Sammelband Film, Femseben, Video (《电影选集，电视，录像》), 1994。

［65］The Luminous Image (《发光的图像》), 1984; Video-Skulptur (《录像-雕刻》), 1989; 关于视频艺术的研究专著从白南准（Decker, 1988) 一直延续到马塞尔·奥登巴赫

（Kacunko, 1999）。伍尔夫·赫尔佐根拉特（Wulf Herzogenrath）对这个进程所做的贡献一直无出其右者，参见 Videokunst, 1982; Herzogenrath, 1994。Dinkla, 1997 和 Frieling, 2000, S. 12 f., 两书中与文中展示的面貌相反，更强调"视频艺术"为艺术史带来的漏洞。这其中可能存在代际的区别，新一代会把这种材料视为各种不同符号组成的画谜。

［66］Video-Skulptur（《录像-雕刻》），1989, S. 290.

［67］Decker, 1988, S. 72 f., 203.

［68］Frieling, 2000, S. 19 f..

［69］Zielinski, 1986 und ders. 1989.

［70］Williams, 1996, S. 120 ff..

［71］Goodman, 1987, S. 19; Sutherland, 1963.

［72］Grau, 2001, Virtuelle Kunst（《视觉艺术》）。

［73］举例来说，马尔堡照片库已经开始把巨量的照片藏品公开（http://www.fotomr.uni-marburg.de/vb.htm；此处及下文均参考：Haffner, 2000），互联网是否能成为艺术史的工具的问题，已经在实践中获得了解答，并且解答的不是一个纯粹的理念问题，而是专门指向媒介的问题。第一个从试运行状态走向正规的企划是"文艺复兴时期已知的古代艺术和建筑作品调查"（Census of Antique Works of Art and Architecture known to the Renaisance），它由盖蒂基金会 1985 年资助上线。1993 年建立的项目"图像"（Imago）既符合等级制度也兼顾联想性的提问系统（Simmons, 2002）。从 2000 年起展开的项目"普罗米修斯"（Prometheus）尝试以电子化的形式组织越来越多的艺术史课程，并许诺在数年之内建立可能是世界最大的非营利性图像数据库（此项目和其他相关项目参考：Lackner, 2002）。

［74］Bredekamp, 2000, S. 100 f.

［75］从阿兰·图灵（Alan Turing）将电脑设计成一种计算一切的机器起，就出现了一个问题：质量的上限是否会造成预期中数量的减少（Manovich, 2000, S. 54）。

［76］Tuckie, 1998.

［77］Williams, 1996, S. 119 ff.; 从历史视角的研究参考：Grau, 2001; Burda-Stengel, 2001。

［78］KB（《批判性报告》），Jg. 26, 1998; Huber 2000; 克切尔（Gottfried Kerscher）提供了一系列对网络艺术的分析，见：http://www.rz.uni-frankfurt.de/~kerscher/netart.html。参见：Kerscher, 2001; Baumgartel, 2001。

［79］取而代之的是由"威廉国会"（Wilhelm Reichstag）建立一个"威廉王国"（Wilhelm Reich）站点，作为反帝国主义的和平博物馆供 35 万人使用（http://www.jodi.org），参考：Baumgärtel 1998; http://www.agit.com/imagine/ars/index.html。

［80］http://refugee.net.passport/npass.htrnl；参考：Daniels, 1998。

［81］Lühe, 2000; Bredekamp, 1998.

［82］Coy, 1994, S. 30; Manovich, 2000, S. 19-25; Kittler, 2001, S. 49.

［83］哥廷根古腾堡《圣经》的样本是留存下来的这种昂贵绘画的范例。（Füssel, 2000, S .50 ff.）

［84］参考：Hirner, 1997, S. 44 ff.; Huber, 1997。

［85］看似被排斥的材料和技术在过剩的媒介史上重新回归，对这方面的探讨参考：Wagner, 2001; Stafford, 2001。

［86］安迪·沃霍尔，《约瑟夫·博伊斯人像》，马克思基金会汇总，柏林汉堡火车站美术馆。

Alles Wahrheit! Alles Lüge! Photographie und Wirklichkeit im 19.Jabrhundert. Die Sammlung Robert Lebeck (《所有真相！所有谎言！》), hg. von Bodo von Dewitz und Roland Scoti, Ausstellungskatalog, Köln 1996/1997.

Amato, Katja, Skizze und Fotografie bei Jacob Burckhardt (《雅各布·布克哈特的素描和摄像》), in: Darstellung und Deutung. Abbilder der Kunstgeschichte (《表现与解释：艺术史的图像》), hg. von Matthias Bruhn, Weimar 2000, S. 61-87.

Arnheim, Rudolf, Film als Kunst (《电影作为艺术》), Berlin 1932.

Barasch, Moshe, Gestures of Despair in Medieval and Early Renaissance Art (《中世纪的绝望姿势和早期文艺复兴的艺术》), New York 1976.

Barthes, Roland, Die belle Kammer. Bemerkung zur Photographie (《明室：摄像术评论》), Frankfurt am Main 1989.

Baumgärtel, Tilman, "We love your computer". Ein Interview mit Jodi(《"我们爱你的电脑"：采访乔迪》), in: KB (《批判性报告》), Jg. 26, 1998, S. 17-25.

–. [net.art 2. O] Neue Materialien zur Netzkunst (《网络艺术的新材料》), Nürnberg 2001.

Bazin, André. Ontologie des fotografischen Bildes (《摄像图像的本体论》) (1945), in: ders., Was ist Kino? Bausteine zur Theorie des Films (《什么是电影院？电影理论的基石》), hg. von H. Bitomsky, H. Farocki und E. Kaemmerling, Köln 1975, S. 21-27.

Belting, Hans, Bild und Kult. Eine Geschichte des Bildes vor dem Zeitalter der Kunst (《图像和崇拜：艺术时代之前的图像史》), München 1991.

–, Das unsichtbare Meisterwerk. Dieodernen Mythen der Kunst (《无形的杰作：艺术的现

代神话》), München 1998.

–, In Search of Christ's Body. Image or Imprint? (《寻找耶稣的身躯——图案或印记？》), in: Holy Face and the Paradox of Representation (《圣容与再现的悖论》), hg. von Herbert L. Kessler und Gerhard Wolf, Bologna 1998, S. 1-11.

–, Bild-Anthropologie. Entwürfe für eine Bildwissenschaft (《图像人类学：图像学的设计》), München 2001.

Benjamin, Walter, Gesammelte Schriften (《丛谈》), hg. von Rolf Tiedemann und Hermann Schweppenhäuser, Bde. I-VII, Frankfurt am Main 1974-1989.

–, L'oeuvre d'art à l'époque de sa reproduction mécanisée (《机械复制时代的艺术作品》) (Übers.: Pierre Klossowski), in: *Zeitschrift für Sozialforschung* (《社会研究杂志》), Bd. 5, 1936, Heft 1, S. 40-68.

Berns, Jörg Jochen, Film vor dem Film. Bewegende und bewegliche Bilder als Mittel der Imaginationssteuerung in Mittelalter und Früher Neuzeit (《电影前的电影：中世纪和近代早期的运动图像作为想象的手段》), Marburg 2000.

Blockbücher des Mittelalters. Bilderfolgen als Lektüre (《中世纪的册页：作为读物的图像序列》), hg. von der Gutenberg-Gesellschaft und dem Gutenberg-Museum, Ausstellungskatalog, Mainz 1991.

Bock, Wolfgang, Bild - Schrift - Cyberspace. Grundkurs Medienwissen (《绘画—文字—虚拟空间：媒体学的基本课程》), Bielefeld 2002.

Boehm, Gottfried, Vom Medium zum Bild (《从媒体到绘画》), in: Bild - Medium - Kunst (《绘画—媒体—艺术》), hg. von Yvonne Spielmann und Gundolf Winter, München 1999, S. 165-177.

Bordwell, David, Visual Style in Cinema. Vier Kapitel Filmgeschichte(《电影院的视觉风格：电影史的四个章》), Frankfurt am Main 2001.

Bredekamp, Horst, Der Mensch als "zweiter Gott". Motive der Wiederkehr eines kunsttheoretischen Topos im Zeitalter der Bildsimulation (《作为第二神的人类：一种艺术理论原型在图像模拟时代的复苏动机》), in: Interface 1. Elektronische Medien und künstlerische Kreativität (《第一界面：电子媒体和艺术创造力》), hg. von Klaus Peter Dencker, Hamburg 1992, S. 134-147.

–, Demokratie und Medien (《民主政体和媒体》), in: Bürger und Staat in der Informationsgesellschaft (《信息时代的公民和国家》), Bonn 1998, S. 188-194.

–, Antikensehnsucht und Maschinenglauben. Die Geschichte der Kunstkammer und die Zukunft der Kunstgeschichte(《古代崇拜与机械信仰》), Berlin 2000.

Breidecker, Volker, "Ferne Nähe". Kracauer, Panofsky und "the Warburg tradition"(《"遥远的近处"：科拉考尔、潘诺夫斯基和瓦尔堡的传统》), in: Siegfried Kracauer - Erwin Panofsky. Bricfwechsel(《西格弗里德·科拉考尔与欧文·潘诺夫斯基的通信》), hg. von Volker Breidecker, Berlin 1996.

Burckhardt, Jacob, Briefe(《雅各布·布克哈特书信集》), hg. von Max Burckhardt, Basel 1949-1994.

Burda-Stengel, Felix, Andrea Pozzo und die Videokunst. Neue Überlegungen zum barokken llusionismus(《安德烈·波佐和录像艺术：巴洛克式迷狂的新思索》), Berlin 2001.

Clausberg, Karl, Wiener Schule - Russischer Formalismus - Prager Strukturalismus. Ein komparatistisches Kapitel Kunstwissenschaft(《维也纳创世纪—俄国形式主义—布拉格结构主义：艺术学的比较》), in: Idea(《思想》), Bd. II, 1983, S. 151-180.

Clausberg, Karl, Spruchbandaussagen zum Stilcharakter. Malende und gemalte Gebärden(《从横幅广告的表述到风格特质：绘画和彩绘符号》), direkte und indirekte Rede in den Bildern der Veldeke-Äneide; Wernhers Marienliedern, in: Städel-Jahrbuch(《施塔德尔年鉴》), N. F. Bd. 13, 1991, S. 81-110.

Coy, Wolfgang, Aus der Vorgeschichte des Computers(《从电脑的前史出发》), in: Computer als Medium. Literatur und Medienanalysen(《电脑作为媒介：媒介分析与文学》), Bd. 4, München 1994, S. 19-38.

Daniels, Dieter, "Refugee Republic" von Ingo Günther(《英格·君特的"难民共和国"》), in: KB(《批判性报告》), Jg. 26, 1998, Nr. 1, S. 26-28.

–, Kunst als Sendung. Von der Telegrafie zum Internet(《艺术作为宣言：从电报到网络》), München 2002.

Daston, Lorraine/Peter Galison, Das Bild der Objektivität(《客观性的绘画》), in: Ordnungen der Sichtbarkeit. Fotografie in Wissenschaft, Kunst und Technologie(《有形事物的规则：科学、艺术与技术中的摄影》), hg. von Peter Geimer, Frankfurt am Main 2002, S. 29-99.

Decker, Edith, Paik(《录像》)(Video), Köln 1988.

Derrida, Jacques, Grammatologie(《文字学》), Frankfurt am Main 1976.

Dewitz, Bodo von, "So wird bei uns der Krieg geführt!"(《这就是我们的战争！》) Amateurfotografie im ersten Weltkrieg, Phil. Diss. Hamburg 1985, München 1989.

Didi-Huberman, Georges, Ähnlichkeit und Berührung. Archäologie, Anachronismus und Modernität des Abdrucks (《相似性与联系性：考古学、年代错误和印刷的现代性》), Köln 1999.

Die Wirklichkeit der Medien. Eine Einführung in die Kommunikationswissenschaft (《媒体的真实性：传播学的导言》), hg. von Klaus Merten, Siegfried J. Schmidt und Siegfried Weischenberg, Bonn 1994.

Diers, Michael, Handzeichen der Macht. Anmerkungen zur (Bild-) Rhetorik politischer Gesten (《权力的手势：政治姿态的修辞学》), in: Rhetorik. Ein internationales Jahrbuch (《修辞学：国际年鉴》), Bd. 13, Körper und Sprache, Tübingen 1994, S. 32-58.

Diers, Michael, Scblagbilder. Zur politischen Ikonologie der Gegenwart (《震撼的影像：当代政治图像学》), Frankfurt am Main 1997.

Dilly, Heinrich, Kunstgeschichte als Institution. Studien zur Geschichte einer Disziplin (《艺术史作为一种机构：对学科历史的研究》), Frankfurt am Main 1979.

Dinkla, Söke, Pioniere interaktiver Kunst von 1970 bis heute (《从1970年到今天的互动艺术先锋》), Karlsruhe 1997.

Eifert-Körnig, Anna-M. "... und sie wäre dann nicht an der Reproduktion gestorben" (《……他们将不会再现死亡》), in: Der Photopionier Hermann Krone. Photographie und Apparatur. Bildkultur und Phototechnik im 19. Jahrhundert (《照片先驱赫尔曼·克朗：摄影术及其设备——19世纪的图像文化和照片技术》), hg. von Wolfgang Hesse und Timm Starl, Marburg 1998, S. 267-278.

Eisenstein, Sergei M., The Film Sense (《电影感》), hg. u. übers. von Jay Leyda, London und Boston 1986 [1942].

Ernst, Wolfgang/Heidenreich, Stefan, Digitale Bildarchivierung (《数字化图像档案》), in: Konfigurationen. Zwischen Kunst und Medien (《配置：艺术与媒体之间》), hg. von Sigrid Schade und Georg Christoph Tholen, München 1999, S. 306-320.

Film als Film (《电影作为电影》), hg. von Birgit Hein und Wulf Herzogenrath, Stuttgart 1977.

Film, Fernsehen, Video und die Künste. Strategien der Intermedialität (《电影、电视、录像和艺术：跨媒介的战略》), hg. von Joachim Paech, Stuttgart und Weimar 1994.

Fox Talbot, Willian Henry, The Pencil of Nature (《自然之笔》), London 1844.

Francastel, Pierre, L'Image, La Vision et l'Imagination. L'objet filmique et l'objet plastique (《图像、视觉、幻想：影像事物与立体事物》), Paris 1983.

Frieling, Rudolf, Kontext Video Kunst (《录像艺术的语境》), in: Medien Kunst Interaktion. Die 80er und 90er Jahre in Deutschland (《媒体艺术的互动：德国的 80 年代和 90 年代》), hg. von Rudolf Frieling und Dieter Daniels, Wien und New York 2000.

Füssel, Stephan, Johannes Gutenberg, Reinbek bei Hamburg 2000.

Garnier, Françoise, Le Langage de l'Image au Moyen Age (《中世纪图像的语言》), 2 Bde, Paris 1982 u. 1989.

Geese, Uwe, Sprache und Buchdruck als kultisches Instrumentarium in Luthers Brief *an die* Ratsherren von 1524 ("1524 年路德写给议员的信中关于语言和印刷如何成为批判工具"), in: *Imprimatur* (《付印许可》), 1991, N. F. Bd. XIV, S. 123-142.

Gerhardus, Dietfried, Medium (《媒介》)(semiotisch), in: Enzyklopädie Philosophie und Wissenschaftstheorie (《哲学和科学理论百科全科》), hg. von Jürgen Mittelstraß, Bd. 2, Stuttgart und Weimar 1995, S. 829-831.

Goodman, Cynthia, Digital Visions (《数字视野》), New York 1987.

Grau, Oliver, Telepräsenz. Zu Genealogie und Epistemologie von Interaktion und Simulation (《远程参与：模拟和互动的谱系学和认识论》), in: Formen interaktiver Medienkunst (《媒体艺术互动形式》), hg. von Peter Gendolla u. a., Frankfurt am Main 2001, S. 39-61.

–, Virtuelle Kunst in Geschichte und Gegenwart (《视觉艺术的历史与现状》), Berlin 2001.

Grimm, Herman, Über Künstler und Kunstwerke (《关于艺术家和艺术作品》), Jg., 1, Februar 1865.

Grimm, Herman, Beiträge zur Deutschen Kulturgeschichte (《德国文化史选集》), Berlin 1897.

Große Medienchronik (《媒体大纪事》), hg. von Hans H. Riebel, Heinz Hiebler, Karl Kogler und Herwig Walitsch, München 1999.

Haffner, Dorothea, Zu Bilddatenbanken in der Kunstgeschichte (《艺术史的图像数据库》), in: Verwandlungen durch Licht. Fotografieren in Museen & Archiven & Bibliotheken (《光的变幻：博物馆、档案馆、图书馆中的摄影》), hg. vom Landschaftsverband Rheinland und Rundbrief Fotografie, Dresden 2000, S. 73-82.

Hartmann, Frank, Medienphilosophie (《媒介哲学》), Wien 2000.

Hauser, Arnold, Sozialgeschichte der Kunst und Literatur (《艺术和文学的社会史》), München 1953.

Hauser, Arnold, Philosophie der Kunstgeschichte (艺术史哲学), München 1958.

Herzogenrath, Wulf, Mehr als Malerei. Vom Bauhaus zur Video-Skulptur (《不止绘画：从包豪斯到录像-雕刻》), Regensburg 1994.

Hirner, René, Vom Holzschnitt zum Internet. Die Kunst und die Geschichte der Bildmedien von 1450 bis heute (《从木刻到网络：1450 年至今图像媒介的艺术和历史》), Heidenheim 1997, S. 37-60.

Hofmann, Werner, Alles hängt mit allem zusammen (《万物相联》), in: Eisenstein und Deutschland. Texte Dokumente Briefe (《爱森斯坦和德国：文本、文件和信件》), hg. von der Akademie der Künste, Berlin 1998, S. 197-214.

Huber, Hans Dieter, Kommunikation in Abwesenheit. Zur Mediengeschichte der künstlerischen Bildmedien (《通信缺席：艺术图像媒介的历史》), in: Vom Holzschnitt zum Internet. Die Kunst und die Geschichte der Bildmedien von 1450 bis heute (《从木刻到网络：1450 年至今图像媒介的艺术和历史》), Heidenheim 1997, S. 19-36.

—, Digging the Net. Materialien zu einer Geschichte der Kunst im Netz (《网络挖掘：网络时代的艺术史的材料》), in: Bilder in Bewegung. Traditionen digitaler Ästhetik. (《运动的图像：数字美学的传统》), hg. von Kai-Uwe Hemken, Köln 2000, S. 158-174.

Jäger, Lorenz, Sprache als Medium. Über die Sprache als audio-visuelles Dispositiv des Medialen (《语言作为媒介：论语言作为传媒的声像装置》), in: Audiovisualität vor und nach Gutenberg. Zur Kulturgeschichte der medialen Umbrüche, hg. von Horst Wenzel, Wilfried Seipel und Gotthart Wunberg (《古腾堡前后时期的声像技术：媒介变革的文化史》), Wien 2001, S. 19-42.

Kacunko, Slavko, Marcel Odenbach. Konzept, Performance, Video, Installation 1975-1998 (《概念、演出、录像、装置：1975—1998 年》), Mainz und München 1999.

Kaufhold, Enno, Bilder des Übergangs. Zur Mediengeschichte von Fotografie und Malerei in Deutschland um 1900 (《过渡时期的绘画：1900 年前后德国摄影和绘画的媒介史》), Marburg 1986.

Keller, Ulrich, The Myth of Art Photography: A Sociological Analysis (《艺术摄影的神话：社会学分析》), in: *History of Photography* (《摄影史》), Bd. 8, 1984, Nr. 4, S. 249-275.

—, The ultimate Spectacle. A visual History of the Crimean War (《最后的景象：克里米亚战争的视觉历史》), Gordon & Breach, 2001.

Kemp, Wolfgang, Theorie der Fotografie (《摄影理论》), Bde. I-III, 1980-1983.

Kerscher, Gottfried, Bild und Zeichen - Icon und Eyecatcher (《图像和符号：图标和醒目之

物》), in: Mit dem Auge denken (《用眼睛思考》), hg. von Bettina Heinz und Jörg Huber, Wien und New York 2001, S. 251-264.

Kiosk. Eine Geschichte der Fotoreportage 1839-1973(《摄影报道的历史：1839—1973年》), hg. von Bodo von Dewitz und Robert Lebeck, Köln 2001.

Kittler, Friedrich, Grammophon. Film. Typewriter (《留声机、电影、打印机》), Berlin 1986.

-, Universitäten im Informationszeitalter (《信息时代的大学》), in: Medien-Welten Wirklichkeiten (《媒体世界的真实性》), hg. von Gianni Vattimo und Wolfgang Welsch, München 1998, S. 139-146.

Kittler, Friedrich, Buchstaben - Zahlen - Codes (《字母、数字、代码》), in: Audiovisualität vor und nach Gutenberg. Zur Kulturgeschichte der medialen Umbrüche, hg. von Horst Wenzel, Wilfried Seipel und Gotthart Wunberg (《古腾堡前后时期的声像技术：媒介变革的文化史》), Wien 2001, S. 43-49.

Knilli, Friedrich, Medium (《媒介》), in: Kritische Stichwörter zur Medienwissenschaft (《媒体研究的关键词》), hg. von Werner Faulstich, München 1979, S. 230-251.

Koch, Robert, Zur Untersuchung von pathogenen Organismen (《微生物病原的调查》), in: Mitteilungen des kaiserlichen Gesundheitsamts (《皇家卫生厅的通告》), 1881, I, S. 1-48.

Kracauer, Siegfried - Erwin Panofsky. Briefwechse (《通信》), hg. von Volker Breidecker, Berlin 1996.

Kracauer, Siegfried, Geschichte - vor den letzten Dingen (《历史：终末之前》), Frankfurt am Main 1973.

Krämer, Sybille, Das Medium als Spur und als Apparat (《媒介作为痕迹和工具仪器》), in: Medien Computer Realität. Wirklichkeitsvorstellungen und Neue Medien (《媒介、电脑、真实：真实幻想和新媒体》), hg. von Sybille Kramer, Frankfurt am Main 1998, S. 73-94.

-, Über den Zusammenhang zwischen Medien, Sprache und Kulturtechniken (《论媒介、语言和文化技术之间的关系》), in: Sprache und neue Medien (《语言和新媒体》), hg. von Werner Kallmeyer, Berlin und New York 2000, S. 31-56.

Kunst um 1400 am Mittelrhein. Ein Teil der Wirklichkeit(《1400年前后莱茵河中游的艺术：真相一瞥》), Ausstellungskatalog, Frankfurt am Main 1975.

Kunsthistoriker in eigener Sache. Zehn autobiographische Skizzen (《艺术史家自述：十份自传描述》), hg. von Martina Sitt, Berlin 1990.

Lackner, Thomas, Logistik statt Inhalt. Zu aktuellen Konzepten der Wissensorganisation in der digitalen Kunstgeschichte (《逻辑代替内容：数字艺术史中关于知识组织的最新概念》), in: *KB*(《批判性报告》), Jg. 30, 2002, Nr. 1, S.57-78.

Luhmann, Niklas, Die Kunst der Gesellschaft (《社会的艺术》), Frankfurt am Main 1998.

Lübke, Wilhelm, Photographien nach Gemälden des Louvre(《模仿卢浮宫中绘画的摄影》), Herausgegeben von der photographischen Gesellschaft in Berlin, in: Kunst-Chronik (《艺术编年史》), Bd. 5, 1870, S. 45-46.

Lühe, Barbara von der, Hitler goes online (《希特勒上线》), in: Kursbuch Neue Medien 2000. Ein Reality Check (《2000年新媒体的行车时刻表：真实性确定》), hg. von Heide Baumann und Clemens Schwender, München 2000, S. 205-220.

Manovich, Lev, The Language of New Media (《新媒体的语言》), Cambridge/Mass. und London 2000.

McCauley, Elizabeth Anne, Industrial Madness. Commercial Photography in Paris (《工业疯狂：巴黎商业影像学》), 1848-1871, New Haven und London 1994.

McLuhan, Marshall, Die magischen Kanäle. "Understanding Media" (《神奇通道："了解媒体"》), Frankfurt am Main 1970.

Meder, Thomas, Die Verdrängung des Films aus der deutschen Kunstwissenschaft 1925-1950 (《德国艺术科学：1925—1950年》), in: Film, Fernsehen, Video und die Künste. Strategien der Intermedialität (《电影、电视、录像和艺术》), hg. von Joachim Paech, Stuttgart und Weimar 1994, S. 9-18.

Meyer-Kalkus, Reinhart, Stimme und Sprechkünste im 20. Jahrhundert (《20世纪的声音和语言艺术》), Berlin 2001.

Minas, Günter, "Ein Fresko auf einer großen Wand". Die Bedeutung der Malerei für die Filmarbeit Pasolinis (《"大墙上的壁画"：帕索里尼电影作品中绘画的含义》), in: Kraft der Vergangenheit. Zu Motiven der Filme von Pier Paolo Pasolini(《过去的力量——皮埃尔·保罗·帕索里尼电影的动机》), hg. von C. Klimke, Frankfurt am Main 1988.

Mitchell, W. J. T., Der Mehrwert von Bildern (《图像的剩余价值》), in: Die Adresse des Mediums (《媒体的地址》), hg. von Stefan Andriopoulos, Gabriele Schabacher, Eckhard Schumacher, Köln 2001, S. 158-184.

Mo(nu)mente. Formen und Funktionen ephemerer Denkmäler (《片刻之物：短暂纪念碑的形式和功能》), hg. von Michael Diers, Berlin 1993.

Molderings, Herbert, Film, Fotografie und ihr Einfluß auf die Malerei in Paris um 1900 (《电影、摄影及其 1900 年对巴黎绘画的影响》), in: Wallraf-Richartz-Jahrbuch (《瓦尔拉夫理查年鉴》), Bd. XXXVII, 1975, S. 247-286.

—, Otto Umbehr 1902-1980. Umbo (《鼓膜脐》), Düsseldorf 1995.

Panofsky, Erwin, The Codex Huygens and Leonardo da Vinci's Art Theory (《惠更斯法典和达芬奇艺术理论》), London 1940.

—, Albrecht Dürer (《丢勒》), Princeton 1943.

—, Das Leben und die Kunst Albrecht Dürers (《生活和艺术：丢勒》), München 1977.

—, Die ideologischen Vorläufer des Rolls-Royce-Kühlers & Stil und Medium im Film (《劳斯莱斯冷却器中的思想先导和电影中的风格和媒介》), Frankfurt am Main 1993.

—, Albrecht Dürers rhythmische Kunst (《节奏艺术》) (1926), in: ders., Deutschsprachige Aufsätze (《德语文章》), 2 Bde., Berlin 1998, Bd. I, S. 390-474.

—, Original und Faksimilereproduktion (《原创和摹本》), in: ders. ,Deutscbsprachige Aufsätze (《德语文章》), 2 Bde., Berlin 1998, Bd. II, S. 1078-1090.

Peters, Dorothea, "……增加艺术参与者，提高他们的品味"，根据柏林国家画廊，摄影作品的副本均为约旦时期（1874—1896 年）的。In: Verwandlungen durch Licht. Fotografieren in Museen & Archiven & Bibliotheken (《光的变幻：博物馆、档案馆、图书馆中的摄影》), hg. vom Landschaftsverband Rheinland und Rundbrief Fotografie, Dresden 2000, S. 163-210.

Plumpe, Gerhard, Der tote Blick. Zum Diskurs der Photographie in der Zeit des Realismus (《死亡一瞥：现实主义时代关于摄影的讨论》), München 1990.

Pohlmann, Ulrich, "Harmonie zwischen Kunst und lndustrie". Zur Geschichte der ersten Photoausstellungen (《"艺术与工业的协调"：首次摄影展的历史》) (1839-1868), in: Silber und Salz. Zur Frühzeit der Photographie im deutschen Sprachraum (《银与盐：摄影在德语国家初期的情况》) 1839-1860, Ausstellungskatalog, Köln und Heidelberg 1989, S. 49-513.

Preziosi, Donald, Rethinking Art History. Meditations on a Coy Science (《艺术史之反思：对一门内敛学科的沉思》), New Haven und London 1989.

Ratzeburg, Wiebke, Mediendiskussion im 19. Jahrhundert. Wie die Kunstgeschichte ihre wissenschaftliche Grundlage in der Fotografie fand (《19 世纪媒介讨论：艺术史是如何在影像学中找到其基础的》), in: (《批判性报告》), Jg. 30, 2002, Nr. 1, S. 22-39.

Reichle, Ingeborg, Medienbrüche (《媒体桥梁》), in: KB (《批判性报告》), Jg. 30, 2002, Nr.

1; S. 40-56.

Roettig, Petra, "Das verwilderte Auge". Über Fotografie und Bildarchive in der Kunstwissenschaft (《密实的双眼：艺术史中有关影像学与绘画数据库》), in: Darstellung und Deutung. Abbilder der Kunstgeschichte (《表现与解释：艺术史的图像》), hg. von Matthias Bruhn, Weimar 2000, S. 61-87.

Schamoni, Viktor, Das Licbtspiel. Möglichkeiten des absoluten Films (《光影游戏：绝对电影的潜能》), Phil. Diss. Münster 1926, Hamm 1936.

Schmidt, Georg, Werner Schmalenbach und Peter Bächlin, Der Film-wirtschaftlich gesellschaftlich künstlerisch (《电影：经济、社会以及艺术》), hg. vom Schweizerischen Filmarchiv Basel, Basel 1947.

Schmitt, Jean-Claude, La Raison des Gestes dans l'Occident médiéval (《西方中世纪手势的成因》), Paris 1990.

Schoell-Glass, Charlotte, Aby Warburg's late Comments on Symbol and Ritual (《阿比·瓦尔堡后期对象征和仪式的评价》), in: Science in context (《语境中的科学》), Bd. 12, 1999, Nr. 4, S. 621-642.

Simmons, Ute, Objektbeschreibung mit der Datenbank Imago: Die lmago-Datenbank im Sammlungsprojekt der Humboldt-Universität (《数据库意象的对象描述：洪堡大学收集的意象数据库》), in: Verwandlungen durch Licht. Fotografieren in Museen & Archiven & Bibliotheken (《光的变幻：博物馆、档案馆、图书馆中的摄影》), hg. vom Landschaftsverband Rheinland und Rundbrief Fotografie, Dresden 2000, S. 83-90.

Stafford, Barbara, Revealing Technologies/Magical Domains (《技术和神奇领域的揭露》), in: Barbara Stafford/Frances Terpak, Devices of Wonder. From the World in a Box to Images on a Screen (《奇迹的发明：从盒中世界到荧幕图像》), Ausstellungskatalog, Los Angeles 2001.

Sutherland, Ivan E., Sketchpad. A Man-Machine Graphical Communication System (《绘图板：一个人的图形通信系统》), Dissertation, Boston 1963.

Thausing, Moritz. Kupferstich und Fotografie (《铜版画和摄影》), in: Wolfgang Kemp, Theorie der Fotografie I (《影像理论1》). 1839-1912, München 1980, S. 133-142 [1866].

The Luminous Image (《发光的图像》), hg. von Dorine Mignot, Ausstellungskatalog, Amsterdam 1984.

The Museum of Modern Art New York. The History and Collection (《纽约现代艺术博物馆：历史与收藏》), hg. von H. N. Abrams und The Museum of Modem Art, New York 1984.

Tholen, Georg Christoph, Metaphorologie der Medien (《媒介的隐喻法》), in: Zäsuren - Césures - Incisions, Nr. 1, November 2000, S. 134-167.

Turkle, Sherry, Leben im Netz. Identität in Zeiten des Internet (《网络生活：互联网时代的身份》), Reinbek bei Hamburg 1998.

Video-Skulptur retrospektiv und aktuell: 1963-1989 (《录像—雕刻的反省和现代：1963—1989 年》), hg. von Wulf Herzogenrath und Edith Decker, Köln 1989 (Ausstellungsbuch und Video-Kassette).

Videokunst in Deutschland 1963-1982 (《德国录像艺术：1963—1982 年》), hg. von Wulf Herzogenrath, Stuttgart 1982.

Wagner, Monika, Das Material der Kunst. Eine andere Geschichte der Moderne (《艺术的材料：现代的另一种历史》), München 2001.

Warburg, Aby, Die Erneuerung der heidnischen Antike. Kulturwissenschaftliche Beiträge zur Geschichte der europäischen Literatur (《古代异教的更新：欧洲文学史的文化研究文集》), neu hg. von Horst Bredekamp und Michael Diers, 2 Bde., Berlin 1998.

Warburg, Aby, Der Bilderatlas MNEMOSYNE (《记忆女神图集》), hg. von Martin Warnke unter Mitarbeit von Claudia Brink, Berlin 2000.

Warnke, Martin, Vier Stichworte: Ikonologie - Pathosformel - Polarität und Ausgleich - Schlagbilder und Bilderfahrzeuge (《四个关键词：图像学—情念程式—极限和平衡—冲击图像—纸片车》), in: Werner Hofmann/Georg Syamken/Martin Warnke, DIE MENSCHENRECHTE DES AUGES (《眼睛的人权》), Über Aby Warburg, Frankfurt am Main 1980, S. 53-83.

–, Gegenstandsbereiche der Kunstgeschichte (《艺术史的对象范围》), in: Kunstgeschichte. *Eine Einführung* (《艺术史导论》), hg. von Hans Belting, Heinrich Dilly, Wolfgang Kemp, Willibald Sauerländer und Martin Warnke, Berlin 1986, S. 19-44.

–, Politische Ikonographie(《政治图像学》), in: Bildindex zur Politischen Ikonographie(《政治图像学索引》), hg. von der Forschungsstelle Politische Ikonographie Universität Hamburg, Hamburg 1993, S. 5-12.

Wenders, Wim/F. Müller-Scherz, Der Film von Wim Wenders: Im Lauf der Zeit. Bild für Bild. Dialogbuch. Materialien (《威姆·文德斯电影：时间进程、图像为图像、对话书、材料》), München 1976.

Wenk, Silke, Zeigen und Schweigen. Der kunsthistorische Diskurs und die Diaprojektion(《展示与沉默：幻灯片和艺术历史的论述》), in: Konfigurationen. Zwischen Kunst und Medien (《配

置：艺术与媒体之间》), hg. von Sigrid Schade und Georg Christoph Tholen, München 1999, S. 293-305.

Wenzel, Horst, Visualität. Zur Vorgeschichte der kinoästhetischen Wahrnehmung (《可视性：电影美学感知的前史》), in: *Zeitschrift für Germanistik*(《德语文学杂志》), N. F. Bd. 3, 1999, S. 549-556.

Williams, Linda, Die visuelle und körperliche Lust der Pomographie in bewgten Bildern (《色情片图像中的视觉和身体享乐》), in: Die Wiederkehr des Anderen (《另类的复苏》), hg. von Jörg Huber und Alois Martin Müllèr, Basel und Zürich 1996, S. 103-128.

Wolf, Gerhard, From Mandylion to Veronica (《从曼德兰基督圣像到维罗尼卡图像》), in: Holy Face and the Paradox of Representation (《圣容与再现的悖论》), hg. von Herbert L. Kessler und Gerhard Wolf, Bologna 1998, S. 153-179.

—. Kreuzweg, Katzenweg, Affenweg, oder: Glaube, Hoffnung, Liebe (《十字路口、猫步、猴步，或：信、望、爱》), in: Glaube LiebeHoffnung Tod (《信仰、爱情、希望、死亡》), hg. von Christoph Geissmar-Brandi und Eleonora Louis, Ausstellungskatalog, Wien 1995, S. 438-443.

Woltmann, Alfred, Die Photographie im Dienste der Kunstgeschichte (《为艺术史服务的摄影》), in: Deutsche Jahrbücher für Politik und Literatur (《德国政治和文学年鉴》), Bd. 10, 1864, S. 355-363.

Wölfflin, Heinrich, Kunstgeschichtliche Grundbegriffe. Das Problem der Stilentwicklung in der neueren Kunst (《美术史的基本概念：近代艺术中的风格发展问题》), Basel 1991.

Wyss, Beat, Die Welt als T-Shirt: zur Ästhetik und Geschichte der Medien (《把世界当成T恤：媒介的审美和历史》), Köln 1997.

Zielinski, Siegfried, Zur Geschichte des Video-Recorders (《录像-录音的历史》), Berlin 1986.

—, Audiovisonen. Kino und Fernsehen als Zwischenspiele der Geschichte (《声像资料：电影和电视作为幕间插曲》), Reinbek bei Hamburg 1989.

—. Archäologie der Medien. Zur Tiefenzeit des technischen Hörens und Sehens (《媒体考古学：技术上的听觉和视觉经历的一段长时间》), Reinbek bei Hamburg 2002.

Ziemer, Elisabeth, Heinrich Gustav Hotho 1802-1873. Ein Berliner Kunsthistoriker, Kunstkritiker und Philosoph (《海因里希·古斯塔夫·霍托：1802—1873 年：一位柏林艺术史家、艺术评论家和哲学家》), Berlin 1994.

第十六章

后现代现象和新艺术史

拉齐洛·贝可（László Beke）

在展望和书写艺术史的后现代方法之前，需要首先强调，艺术史这个学科对笔者而言有两个任务：一是阐释艺术作品，二是重构艺术历史的发展过程。不过当今时代，人们会说这两个功能都产生了某种危机；相应地，后现代主义导致了一种范式转移（Paradigmenwechsel）。如果认同危机的看法，我们便可以开始着手弄清其背后的原因。同时，我们还可以将艺术史不断变化的主题导向以及概念变迁作为一门科学来研究，从而完成对其方法论的探讨。最终我们将会得到如下认识：只要考察后现代主义和艺术史变迁之间的关联，就会立刻对两者间的因果关系产生怀疑。因为在至今已延续数十年的后现代当前阶段存在一个问题：我们称世界是后现代的，是因为出现了越来越多相应的新现象？还是说先有了后现代主义的理论，然后才产生了那些新现象？

后现代主义理论并非天生的艺术史理论，甚至可以说并不是一种艺术史方法。在它产生尤其是扩散的过程中，那些大的思想体系的震荡对其产生过作用，如马克思主义的影响以及苏联的解体等。后现代主义最具影响力的作家之一让-弗朗索瓦·利奥塔（Jean-François Lyotard）提炼出了后现代主义的主要标志，即宏大叙事（grands récits），也就是元叙事（Metaerzählungen）失去其无限权力，许多的细小叙事（kleiner récits）和那些仅在区域的有限范围内有效的思想体系取而代之。[1] 从中又延伸出后现代的其他特征，如中心和边缘关系的变化以及文化游牧主义（Nomadismus）。

后现代主义的产生也可以追溯到一些艺术来源上，如查尔斯·奥尔森（Charles Olson）和他建立的活跃在20世纪50年代的黑山学院（Black Mountain College），

又如建筑艺术中兴起的反功能主义潮流。查尔斯·詹克斯（Charles Jencks）甚至根据一个广为流传的戏说为后现代主义建筑的诞生确立了一个精确的时间点，即1972年圣路易斯市闲置已久的普鲁伊特-伊戈（Pruitt-Igoe）公寓的修缮工程。[2]这一类的"起源神话"显示出后现代主义的另一些特征。人们从诗歌或确切地说由书写的文字出发，走向了解构；从拒绝建筑艺术中的功能主义、现代主义和先锋派出发，走向了"说话的建筑"（architecture parlante），走向了一种新的、充斥着引用的象征手法。而这些引用反过来又将我们带入新的对过往的理解中，带入一种废墟崇拜和古典主义崇拜，或者更普泛而言，它导致了一种新的时代哲学和历史哲学的形成。从历史中可以提炼出一个特殊的循环模式，它起源于古希腊罗马时期，从19世纪以来愈发加速循环，那就是古典主义及其后继者的交替：中世纪的加洛林文艺复兴、文艺复兴、法国古典艺术、古典主义、19世纪末和20世纪的新古典主义、极权主义国家的古典风格建筑、反对经典现代和现代主义的后现代建筑、先锋派的后现代主义、后-后现代时期（也即今天的、当前的、时下的）艺术。过去和当前艺术品的共时性指向了一个"绝对艺术史"的乌托邦。在这个乌托邦里，时间的分界仅仅由艺术作品在物质上产生和毁灭的数据构成。[3]这一矛盾状况可能会导致一种新的时期划分模式，它本身也已经出现在了后现代主义建筑中：后现代主义的称呼既可以指现代主义之后产生的作品，也可以指现代主义后期的作品。[4]

造型艺术领域的后现代主义提出了更加多样的问题。从现象层面看，后现代主义艺术在20世纪80年代早期与德国的新野兽主义绘画（Heftige Malerei）、已趋于大众化的新表现主义（Neoexpressionismus）、意大利超前卫艺术（Transavantgarde），以及美国的涂鸦艺术、图案绘画、新几何艺术（Neo-Geo）等的方向和尝试是相同的。从这些表象中显现出了一个最主要的理论问题，即传统的、由风格主导的艺术概念已不再有效，它越来越被方向、倾向、学派、团体，乃至时尚、潮流和模式等概念取代。这些概念虽然早先已被使用过，但它们的含义又发生了变迁。比如"模式"（Modus）现在指的是一些可任意选择甚至交换的形式上的语言元素。[5] 20世纪后期在绘画之外发展出了一些直到今天仍充满活力的艺术门类，如装置艺术、表演艺术和媒体艺术。它们使得美学门类、艺术门类或者交互媒体等概念的局限性愈发显现。各种新方向的理论背景还带来了另外一

图1—2 在汉堡美术馆的圆形厅中,一个展览对一幅著名的油画——卡斯帕·大卫·弗里德里希的《冰之海》(又名:遭难的希望)进行了反思。解构主义的艺术家雅诺斯·梅吉克(János Megyik)探讨了透视,特别是视野的问题。雅诺斯·梅吉克:《1/6》,2002年,钢材(左图);以及同作者:《躺倒之身》(1/6,2002年,钢材),汉堡美术馆,1990年,展览图册封面(右图)。

些自然而然的问题。例如超前卫艺术对线性历史发展模式的拒绝和对极端折中主义的承认达成了一致。这个方向的理论家阿基莱·伯尼托·奥利瓦(Achille Bonito Oliva)提出了"语言学的达尔文主义"。[6]超前卫艺术和其他的后现代艺术(包括建筑、音乐、文学等方面)的作者,以一种特有的视觉逻辑为标志,将不同来源的母题、风格特征和引用剪接到了一起。他们通过引用使得一种无限制的风格多样主义,其实也就是不在乎风格的风格渐成气候。唯一的例外可能就是古典主义的优先地位和建筑艺术中的"帝国"母题。在同时代的文学中被称为"外来文本"(Gasttext)的引用,因在一件作品内部常常占据额外优势,反而成为主导力量。又因为引用的来源常常是隐匿不见的,也就不难理解为何作者、版权方和抄袭者的概念会被重新定义,以及为何马塞尔·杜尚(Marcel Duchamp)的成品艺术在艺术史上扮演的角色会被反复诠释。[7]最终,20世纪70年代末初现端倪的"挪用"(Appropriation)的艺术倾向兴盛起来,也就是说,将其他作者的作品侵占于自己名下,对艺术作品做出新的阐释,并将历史的发展变成相对化的概念。

先锋派(Avantgarde)和新先锋派(Neoavantgarde)之后的艺术之所以特别重要,主要是因为人们可以在当下的艺术中重建和构建的,不仅是艺术理论,还有历史研究的理论。某些结构上的艺术尝试特别是概念性的艺术充满了自我映射和元语言的元素,从20世纪60年代开始它们对艺术史方法也颇有裨益。迈克尔·波德罗(Michael Podro)的《批判的艺术史学家》(*Kritische Kunsthistoriker*,

1983 年）一书就同时为后现代艺术和艺术史方法提供了参考。根据此书的观点，在研究古老时期的艺术时不可回避的是，一定要沉浸入当时的时代进行思考。而这个要求只会在一种情况下得到满足，那就是人会带着从当前的艺术中获得的体会进行研究。[8]

与先锋派相对的超先锋派（Transavantgarde）如今已是**后现代主义历史观**的一个典型表达。对先锋派和现代主义而言，发展的观点，或者说社会进步的观点曾经有重要意义，而如今超先锋派和后现代主义既与多维度的，也与无维度、无方向的模式共同发展。动机、目标、历史的连贯性之类的观念一同陷入了危机。以"艺术史的终结"[9]为名敲响的警钟既针对艺术史[10]，也针对艺术本身；而寻找背后的原因时，这三个领域都互相指向对方。

危机的产生当然不是因为历史真的走向了终结，而是利用现有的被称为历史的叙事已不足以描述我们的世界。这个现象也发生在艺术史领域和艺术本身上。在今天，至少从宗教救世史或者社会进步的意义上来说，已经没有所谓的发展了——有可能以前也不曾有过。[11]从艺术作品中已经无法解读出风格的发展，或者说根本就没有这回事。在现代主义和先锋派中绝不存在一种可以将形式的进步与社会的进步结合起来的发展路线。因为这其实是一种纯粹的乌托邦，同时也是乌托邦的死亡。[12]曾经作为发展动力的那种对新奇、独特和原创的持续追求，已变得无关紧要。

这些新认识背后的机制可以在关于北美绘画艺术的讨论中得到很好的解答。20 世纪年代以来，克莱芒·格林伯格（Clement Greenberg），之后的阿罗德·罗森伯格（Harold Rosenberg），某种程度上还有迈克尔·弗雷德（Michael Fried），成为抽象表现主义和紧随其后的后涂绘抽象（Post-Painterly Abstraction），也即"形式主义"的代表。1972 年诺莎琳·克劳丝（Rosalind Krauss）进一步拓展了表现主义的理论。[13]1981 年她在文章《先锋派的起源》(The Originality of the Avant-Garde）中作为观念艺术的支持者登场，"埋葬"了作者，并将自己的观点与后结构主义者让·鲍德里亚（Jean Baudrillard）的拟象（Simulacrum）理论相结合。[14]雪莉·莱文（Sherry Levine）、辛迪·舍曼（Cindy Sherman）作品中的艺术挪用，以及当时迪斯科音乐中受到欢迎的重制和重录现象，便是作者和原创性消失的明显征兆。

在先锋派批评的视野中，此时"新"的概念已经不再等于"进步"的价值了。那么取而代之的是什么？取代艺术史线性发展的是对"主流"（Mainstream）的研究，它由艺术贸易、媒体制造的时尚以及某些政治操控主导。持续的价值转向导致越来越多的艺术作品及其创作者申请被写入艺术正典，变成这一领域所面临的任务之一。某些过去的艺术家从集体记忆中消失了，而另一些被推上前台，这也可以看作艺术正典营造过程中的一种特殊机制。

又是什么取代了起初代表传统价值秩序，之后又代表现代价值秩序的艺术？是无数大众文化的宣言、休闲、娱乐、流行文化、广告——所有一切柯克·瓦尔内多（Kirk Varnedoe）和亚当·戈普尼克（Adam Gopnik）在1991年纽约博物馆的展览"高与低：现代艺术和流行文化"（High and Low: Modern Art and Popular Culture）中总结的事物！这种变迁固然可以从社会学角度分析，但现在更多是产生于一种新的科学上的要求，即将艺术作品作为更普遍、更实际，有时也更政治化的文化研究语境中的传统艺术史对象来处理，或者作为人类学、人工制品所针对的现象。在这种语境下，"再现"（Repräsentation）和"认同"（Identität）这样的概念获得了关键地位，而风格、品质、天才、天赋、专业才能等概念则失去了意义。同时文化传播所涉及的领域和媒体的角色都得到了拓展。班尼顿（Benetton）在广告活动中的"反转策略"[1]可以看作探索新的认知边界的一个例子：用极端、震惊的图片宣传时尚服饰，事实上是为了推广极端的意识形态——至少在官方媒体看来如此。

总体而言可以认为在后现代的观看中，各种不同的尤其转喻性的移动是实践中的一大特征。从艺术的领域可以给出无数见证历史观变迁，以及哲学、美学和"理论"彼此交叠的例子。如建筑中有人将议会大厦或作为娱乐场所的商场、购物街修建成圆形竞技场，都是功能变迁的例子；国家形象再现与跨国公司的企业形象（Corporate Identity）混合在一起。含义的转变提出了一个特别复杂的问题，它涉及文化和艺术再现的原始地点，即博物馆和展览地。

解构主义是一种后结构主义的理论。它是后现代理论的一部分，或者说是其衍生物，最重要的代表人物为雅克·德里达。在建筑中，解构主义是一种以排

[1] 指意大利服装品牌班尼顿的艺术总监奥利维尔·托斯卡尼（Oliviero Toscani）在20世纪80年代拍摄了一系列"死亡"主题的照片用作广告宣传，拍摄对象包括死刑犯、垂死的艾滋病人等。——译注

列多种形式特征著称的风格；而在艺术史和其他的人文学科中，有一种越来越被接受的做法，就是把解构主义作为一种方法论来看待或运用。德里达的研究以文本为中心，对文本的解构性分析会导向特定的解读方式，并提炼出文章的文本性（Textualität）。德里达在文字学（Grammatologie）中尝试从形而上学的层面解放文字，并思考语言、标志、文字以及知识的本质，对此他引入了"终结"（clôture）或"接缝"（brisure）一类的概念。[15]德里达的著作《绘画中的真理》（La Véritié en Peinture）是一本公开直面艺术问题的书，它研究例如艺术和表现之间的关系，特别是关于画框的问题；还研究瓦莱里奥·阿达米（Valerio Adami）绘画中的图形符号、热拉尔·提图斯-卡梅尔（Gérard Titus-Carmel）等人的签名、梵·高系带靴子的母题——顺带提出了两只靴子中有一只是女靴的设想。[16]1990年卢浮宫邀请德里达从版画陈列室的藏品中编排出一个展览。从德里达1759年号称"盲写"的书信中可以看到，这位哲学家是以"盲目的记忆"（Mémoires d'aveugle）为概念在组织展览。[17]德里达在造型艺术方面最引人注目的工作，当属1985年伯纳德·屈米（Bernard Tschumi）和彼得·艾森曼（Peter Eisenman）这两位建筑师邀请他参与巴黎维莱特公园的规划。[18]我们也许可以略带宽容地说，德里达工作的新颖之处不在于为艺术阐释的方法论奠基，而在于对所写出的语言的个人化使用——无论它是以文字游戏、语言学技巧还是新造词的形式出现。

与"德里达学"的解构不同，在建筑乃至整个艺术中，解构的核心是对直角的拒绝；换句话说，即偏爱斜面、斜线、锐角以及折断。如果我们把弗兰克·盖里（Frank Gehry）设计的建筑或某些匈牙利雕塑家的作品结构回溯到埃尔·利西茨基（El Lissitzky）的构图、捷克的立体主义、德国艺术家社团玻璃链（Gläserne Kette）的建筑等，甚至到南波希米亚哥特式的拱顶，再从那里重新回到我们今天的计算机图形程序，从这些事物中可以总结出一种令人惊叹的"线性发展"。如果把安德烈·布洛克（André Bloc）的雕塑，或同样以理论家著称的保罗·维希留（Paul Virilio）的堡垒建筑看作过渡阶段，在上文所述的形式世界里可以确立一种结构形式和流线形式之间的联系。[19]

后结构主义不是一种统一的批评理论，它并不完全拒绝传统结构主义的理论，但同时也在尝试继续发展。弗迪南·德·索绪尔（Ferdinand de Saussure）的语言学中不仅产生了普遍的结构和对立项，还存在一种普遍的符号理论或符号学的可

图 3—4 一个艺术家小组汲取了匈牙利艺术批评家著作的特点，并基于一种特定的评价和编码体系，用乐高积木搭建出模型。
巴拉茨·贝尔提、策巴·涅梅什、罗兰·帕莱斯雷尼，《环境与自我（基于法国大革命）》，法国协会，布达佩斯，1993 年。装置艺术（提问、回答、乐高积木、拉突雷塞、木材），局部，模型基于对拉齐洛·贝可的回应（上图），模型基于对米克洛斯·彼得纳克的回应（下图）。

能性，这种符号学主要由查尔斯·莫里斯（Charles Morris）和查尔斯·桑德斯·皮尔斯（Charles Sanders Peirce）的学说支撑。克洛德·列维-斯特劳斯（Claude Lévi-Strauss）的民族志、弗拉基米尔·普罗普（Vladimir Propp）的民间童话研究、米歇尔·福柯和雅克·拉康 x 尝试的跨学科的神话研究和精神分析都为结构研究提供了更广阔的领域。从 20 世纪 60 年代开始可以观察到许多发端：将艺术作为交流系统和符号系统来理解，将艺术作品作为结构来分析，并从中获得对艺术史学科也适用的结论。翁贝托·埃科（Umberto Eco）的"开放的艺术品"（Offenes Kunstwerk）和"缺失的结构"（Fehlende Struktur）的概念、于贝尔·达米施（Hubert Damisch）的透视研究、路易斯·马林（Louis Marin）和让·路易·施费尔（Jean Louis Schefer）的图像志研究、罗兰·巴特的现代神话学，都是这方面最有名的成果。[20]科学史的地图还在新的诠释和接受理论的众多阐释学派那里得到了拓展，它们以马丁·海德格尔（Martin Heidegger）和格奥尔格·伽达默尔（Hans-Georg Gadamer）为代表，以汉斯·罗伯特（Hans Robert）、马克斯·伊姆达尔（Max Imdahl）、戈特弗里德·勃姆（Gottfried Boehm）、奥斯卡·巴茨曼为补充。[21]所有这些科学探索和 20 世纪 60 年代末新左派的政治潮流之间各种各样的关系，也可以成为一个专门研究的对象。

后结构主义者并不想解释世界，按照德里达的号召，他会如基思·莫克西（Keith Moxey）般宣称："语言并不完全是一种理解世界的工具，它不能让意识中发生的事变得可见；语言其实是一种为世界赋予含义的工具，它能让理解成为可

能的媒介。"[22]并不存在一种普遍适用的艺术史,对单独的、具体的艺术作品来说,也不再有唯一适用的阐释或"解读方法"了。取而代之的是,作品会由每位观看者重新创造并解构。按照罗兰·巴特关于作者之死的理论[23],含义作为一种多维度的空间存在于文本和读者"之间"。在这个意义上,未来就只剩下了含义赋予行为。艺术史无法通过保守的艺术史机构如大学和博物馆来解脱自身的危机,而要通过那些新的机构发觉自我身份,也就是自身的"与众不同之处",并依靠那些为获得认同而处于奋斗中的社会团体,特别是将含义赋予视为首要任务的女性主义者,以及性向、伦理的少数群体。为过去填充含义成为一种反思行为,一种对我们当前思想的讽喻表达;历史档案不是提供证据的地方,而成为创造含义的地方。在这种目标下,后结构主义一方面涉足性别研究（Gender Studies）[24],并以后殖民主义、新左派乃至马克思主义的尝试来接触新艺术史（New Art History）和批判的艺术史（Critical Art History）；另一方面也接触那些想要将艺术史的传统任务并入文化研究、文化人类学领域的观念。

在解构的过程中,压制个体艺术家的角色能帮助我们更好地理解经典化的过程,然后才能看清这个过程背后强大的利益团体和机构所起的作用。当米歇尔·福柯像罗兰·巴特一样探究作者的角色时,他也认为艺术家产生于社会的权力关系,并把艺术作品置入了社会、艺术、心理话语的交点中。[25]此外,让·鲍德里亚（Jean Baudrillard）与本源性概念针锋相对,提出了世界的仿像（Simulacrum）本质存在于"超-现实主义"（Hyper-Realismus）中。他也以此为后结构主义立场的壮大做出了贡献。[26]

最晚从20世纪90年代初开始,后结构主义通过**后殖民主义**文化理论获得了意识形态上的重要支持。后者重要的代表人物爱德华·萨义德（Edward Said）、加亚特里·查克拉沃蒂·斯皮瓦克（Gayatri Chakravorty Spivak）、霍米·巴巴（Homi Bhabha）无一例外都来自第三世界,并且他们都研究现实的殖民活动消失后在艺术和文化中新产生的权力关系。[27]萨义德出身于耶路撒冷的一个巴勒斯坦-英格兰教会家庭,曾辗转埃及流亡美国,他在著作《东方主义》（Orientalism, 1978）中诠释了一种可以推而广之的关系体系,即西方在一种"对东方图像的东方化"中确立了自身的权力地位。[28]他在对阐释学的批评中提出了文本的自我存在性,作为语境性的对立面。他还运用福柯的话语分析,研究面向"他者"产生的新权

力关系。出生于印度的斯皮瓦克在美国成名的身份主要是德里达的翻译者和阐释者，以及好斗的女性主义者。对她来说"他者"或"她者"的概念是一种心理上区分出的"属下"（subaltern）。第三位代表霍米·巴巴同样是印度人，生活在英国。他比前两位更强烈地受到《天下可怜人》(Die Verdammten dieser Zrde)[29]的作者弗朗茨·法农（Frantz Fanon）的影响。此外，他还尝试借助雅克·拉康和精神分析来诠释后现代的后殖民主义。[30]

对传统的、源自西欧或西方的艺术史而言，其面对第三世界时会产生一种奇特的局面：如果这种艺术史重新定义它与曾经的殖民地之间的关系，就会轻易地展现出一种不在明面上的权力企图；另一方面，它也可能会做一些夸张的自我谴责。将对他者的兴趣拓展到整个世界，似乎成为一种必要。对强势力量的演示，即对品质或主流的权威认证，可能会导致新的斗争或者孤立主义。同样，按照后殖民主义话语的模式，也需要针对西方艺术与东方艺术的关系提出问题。对这一点尤其需要考虑到，东欧和中欧的"后社会主义"和"后共产主义"国家的民主化转变进程与对后现代的接受是同步进行的，并同时在那些地区，新的国家主义紧张局势中心应运而生。

"全球化拉开序幕"，这句话也许可以作为一场影响波及全世界的事件的口号，它显然并不完全代表艺术史研究的方向，而更多的是表现了艺术现场和艺术理论的动向。人们按照世界文学的模式也构想出了"世界艺术"，国际的全球化讨论在新的语境中对其自身的存在前提提出了问题。艺术史学者的世界艺术史大会（C.I.H.A）在千禧年之初仍旧继续维护西方艺术史，也就是欧洲和北美艺术史的优先特权，并且在研究主体和研究对象两个方面都拒绝向东亚、南美和非洲方向开放。无独有偶，以1999年纽约皇后区艺术博物馆举办的"全球概念论：起源点"展览为代表所提出的问题[31]，以及观念艺术所尝试描绘的世界地图，都可以归入后殖民主义话语或者"批判的艺术史"中。大型的回顾展如1994年的"欧洲、欧洲"（Europa, Europa）、1995年的"信仰之外"（Beyond Belief）、1999年的"柏林墙之后"（After the Wall）、2000年的"角度/立场"（Aspekte/Positionen）[32]，借助比较严肃的历史学或理论基础研究传扬了一种纠结的思想体系：它产生于少数群体的感觉交织，一般而言在中欧和东欧思想家那里十分典型，被保加利亚学者亚历山大·科塞（Aleksandar Kjossew）贴切地形容为"自我殖民化"[33]。这种

讨论在之后一些年的政治发展中，在当前的欧盟扩张中，特别在残存的国家主义以及那些或统一或彼此分离的文化遗产和博物馆中，多多少少被进一步延续。[34]后殖民话语并不仅仅涉及曾经的殖民地，也涉及各种反映下级和上级秩序关系以及权力关系、交流关系的人类和社会形势。正如罗纳德·基塔伊（Ron Kitaj）所言，后现代的基本模式，如"中心和边缘""迁徙""单子论""多元文化主义""作为流散者（Diaspora）的艺术家"等，重新描绘出了艺术地理学的地图。[35]互联网消解了地理上的距离。人种、部落、国家、社会的区别和认同成为艺术展览的对象，研究后殖民关系的艺术史家变成了民族志专家。[36]观念艺术的创作者约瑟夫·科苏斯（Joseph Kosuth）早在数十年前就将艺术家看作人类学家来讨论。[37]激浪派（Fluxus）艺术家本·沃捷（Ben Vautier）曾与一位民族志学者合作编绘了一幅世界地图，它并不表现地区及其区隔，而展现民族志方面的关联。[38]

通过介绍后结构主义、解构主义和后殖民话语之间的相互交叉，笔者已经勾画出了**新艺术史**的兴趣领域。学术潮流上也有"新艺术史"的说法，它力图在"批判的艺术史""批判理论""文化研究""文化人类学"和"视觉人类学"的名义下对艺术史进行更新。对此需要实现两个基本的目标：其一是科学应该转变为人文学（Menschenwissenschaft），并归入其他研究人工造物的学科之列；其二是科学应该具有批判性，并贴合当下的社会和政治期待。关于"新艺术史"[39]的研究明确指出，社会批判的视角起源于在英国活动的、具有左派倾向的艺术社会学家弗朗西斯·克林根德（Francis Klingender），或出身匈牙利、偏精神史方向的弗雷德里克·安塔尔（Frederick Antal）和阿诺德·豪泽尔，以及最初的卡尔·马克思。20世纪70年代蒂莫西·J.克拉克反对传承的标准，他引证豪泽尔和马克思的学说，并以相应的思想重新阐释了19世纪的绘画艺术。这种新的批判性论断的代表是：观念艺术家团体"艺术与语言"（Art & Language）[40]；约翰·奥尼安斯（John Onians），他研究了英国和德国艺术史书写中的理念区别[41]，创立并编辑了杂志《艺术史》；以及斯维特拉娜·阿尔珀斯（Svetlana Alpers），她是17世纪尼德兰和西班牙绘画的专家。迈克尔·波德罗以他同名的著作为壮大"批判性的艺术史"做出了重要贡献[42]；而迈克尔·巴克森德尔（Michael Baxandall），传统艺术的另一位重要的英国研究者，通过运用"作者之死"的理论重新阐释了直觉的重要性[43]。"新艺术史"当然无法否定黑格尔式的传统艺术史的一切形式，后者在盘

图 5—6　雕塑家杰尔吉·乔万诺维奇（György Jovánovics）在 1995 年的威尼斯双年展上，重建了乔尔乔内的油画作品《暴风雨》中的神秘纪念碑。

格鲁-撒克逊地区的权威代表是恩斯特·贡布里希爵士（Sir Ernst H. Gombrich）。另一方面，文化研究越来越转变为英国和北美高校所推扬的文化人类学、视觉文化以及视觉人类学，其代表人物是彼得·温奇（Peter Winch）、威廉·法格（William Fagg）、W. J. T. 米歇尔（W. J. T. Mitchell）。[44]

　　由于对艺术史学者而言大学和博物馆是传统的机构场所，所以我们也要注意到一种变化：在大部分国家的这种机构内，学术也就是理论工作是被政治化的，博物馆从采购到展览的艺术史实践都是社会批评的对象。在理论的工作领域中涌现出一种有些类似于尼采的艺术家-哲学家职业，这类人作为理论家不仅致力于研究某一种艺术类型，更追求艺术创造的理论。独立的、工作上极为自主的展览策划者从传统的以字母 C 打头的工作领域——监督者（custos）、保管员（conservateur）、拍卖师（commissaire）、策展人（curator）、批评家（critiker），脱离了出来。他们的角色与现代和后现代电影行业中的制片人最为相似，因为他们大多要通过与艺术家的亲密合作来完成展览概念，并将其实现。这种角色历史层面的因素可以完全忽略，而那些关于经济和商业影响的工作领域则需要被推入

台前：管理、市场营销、公共关系、媒体工作，等等。在今天，这类活动对每一个博物馆，哪怕是收藏非当代艺术的博物馆来说，也意义重大，因为充满科学编目的展览属于艺术史研究和组合中最现代、"最鲜活""最有互动性""最贴近观众"的事件。博物馆成为一种建立在艺术史工作基础上的跨学科活动，也是极为复杂、极具代表性的舞台：它通过将其藏品与档案馆、图书馆、研究室、虚拟数据库整合，使得自身在城市中的代表性功能、地位以及自身的建筑形式，都拓展到了整个国家以及社会记忆在当下的象征价值的层面上。博物馆从此也接管了教学性的、

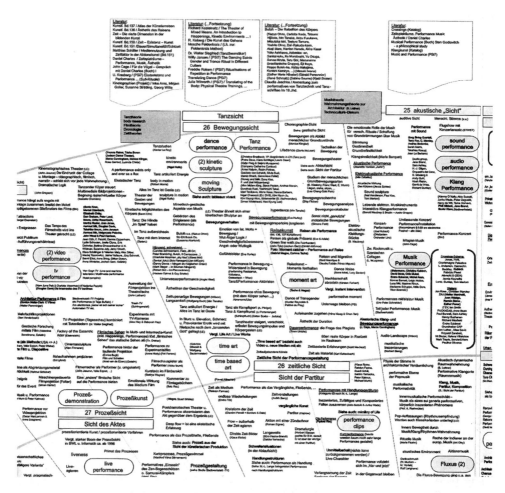

图7　这是一个截取的图表片段，展示了基于数千条编目所作出的当代行为艺术的关系网。
参见：Boris Nieslony/Gerhard Dirmoser: Performance-Art Kontext. Performative Ansätze in Kunst und Wissenschaft am Beispiel der "performance art", Linz/Köln 2001。

教育性的、艺术创意性的、宗教神圣性的娱乐、交流和信息功能。

那么从上述理论和机构的变迁中产生了哪些**方法论**上的结论呢？我们发现并没有产生有着新方法论的艺术史学派，而是产生了一些适用范围更狭小的**方式、方法**或视角方面的成果。在对艺术作品的阐释中，按照福柯和德里达模式产生的某些术语及其运用，如"终结""接缝"，取代了运用在文学作品中的那种复杂的后结构主义或解构主义分析。也就是说，在各个作品中"安置"段落、切口、融入、修补、断裂、撕裂等，并相应地使这些比喻性的概念得到语源学－哲学化的自我独立。[45] 笔者认为在分析艺术作品时，进行命名和分类不能忽视艺术家－作品－观看者三者组成的整体。即使是严格意义上的文字所能组成的文字游戏的数量也是无穷无尽的，因为观看者也总是可以顺应新的阐释学观点来塑造自己的解读方式。

在对历史进行阐释时，除了口头的、书写的、语言的分析以及譬喻、比较等，还出现了一些新的可能性，即各种非线性思考体系的运用和维特根斯坦式的命题编排，以及图形的模板、字模、图表、示意图、卡片，等等。其中代表如阿德·莱因哈特（Ad Reinhardt）的艺术谱系图－漫画，乔治·麦素纳斯（George Maciunas）的激浪派图表、埃尔诺·毛罗希（Ernő Marosi）在报告中展示方法论步骤所使用的图形、奥斯卡·巴茨曼的阐释学模型、中欧国家在"柏林墙之后"的图册中使用的图解卡片或查尔斯·詹克斯（Charles Jencks）所绘制的大事记示意图等。[46] 波里斯·尼斯洛尼（Boris Nieslony）和格尔哈特·迪尔莫泽（Gerhard Dirmoser）的纪念性行为艺术－卡片可谓是这种类型中最讲究的作品。[47] 至今为止，对图表在艺术和艺术史中所扮演角色的最全面的概览性研究出自匈牙利学者安娜玛利亚·苏尔科（Annamária Szőke）。[48] 对非线性结构历史的研究中出现了各种数字化方案，包括索引典、数据库、多媒体处理等。以艺术史阐释为主题的艺术作品、装置和展览也占据了特殊的地位。

注释和参考文献

[1] Jean-François Lyotard, La condition postmoderne: rapport sur le savoire（《后现代

状况：关于知识的报告》), Paris 1979, S. 7 und 98.

[2] Charles Jencks, What is Post-Modernism?(《什么是后现代主义？》), London und New York 1986, S. 15. 文中甚至给出了精确的时间点：1972 年 7 月 15 日 13 时 12 分。这个作品的建筑师是山崎实，纽约世贸中心双子塔也是他的设计作品。正因为如此，2001 年 9 月 11 日也成为建筑史上的又一个关键日期。

[3] László Beke, A művészet embertelensége (《艺术的非人性化》)[Die Unmenschlichkeit der Kunst], in: Mozgó Világ (《感动世界》), Budapest, Nr. 5, 1981, S. 3-10.

[4] 无怪乎利奥塔会在他的研究中以现代主义的支持者身份登场，而同时又将现代主义在后现代语境下的完成视作整体性原则的对立面。参见：Jean-François Lyotard, Einleitung zu "Das postmoderne Wissen"(《"后现代知识"导论》), 1979, in: Kunsttheorie im 20. Jahrhundert (《20 世纪的艺术理论》), hg. von Charles Harrison und Paul Wood, Ostfildern - Ruit 1989, Bd. 2, S.1232-1233。

[5] 参见：Jan Bialostocki, Das Modusproblem in den bildenden Künsten (《视觉艺术上的模式问题》), in: ders., Stil und Ikonographie. Studien zur Kunstwissenschaft (《风格和图像志：艺术学研究》), Dresden 1996, S. 9-35。

[6] Achille Bonito Oliva, Die italienische Trans-Avantgarde (《意大利超前卫艺术》), in: Wege aus der Moderne. Schlüsseltexte der Postmoderne-Diskussion (《源自现代主义的道路：后现代讨论中的核心文本》), hg. von Wolfgang Welsch, Weinheim 1988, S. 121-30.

[7] 对杜尚的现成品艺术的重估可参考：Géza Perneczky, Kapituláció a szabadság előtt(《向自由投降》) [Kapitulieren vor der Freiheit], Pécs 1995。

[8] Michael Podro, The Critical Historians of Art (《批判的艺术史学家》), New Haven and London 1982, S. xv-xxvi.

[9] Francis Fukuyama, The End of History and the Last Man (《历史的终结和最后的人》), New York 1992.

[10] Hans Belting, Das Ende der Kunstgeschichte (《艺术史的终结》). Eine Revision nach zehn Jahren. München 1995. 还可参考：Kunst ohne Geschichte? Ansichten zu Kunst und Kunstgeschichte heute (《没有历史的艺术？当今艺术和艺术史的观点》), hg. von Anne-Marie Bonnet und Gabriele Kopp-Schmidt, München 1995。

[11] 尽管如此，黑格尔式的观点在今天仍有市场，即认为艺术不会"终结"，而是上升为更高级的形式，变为一种哲学。参见：Artur C. Danto, After the End of Art. Contemporary art and the pale of history (《艺术终结之后：当代艺术与历史藩篱》), Princeton, New Jersey 1997。

[12] Hubertus Gassner/Karlheinz Kopanski/Karin Stengel (Hg.), Die Konstruktion der Utopie. Ästhetische Avantgarde und politische Utopie in den 20er Jahren (《乌托邦的建设：20

年代的审美先锋派和政治乌托邦》),Marburg 1992.

[13] Rosalind Krauss, A View of Modernism (《现代主义的观点》), in: *Artforum* (《艺术论坛》), September 1972, S. 48-51.

[14] Rosalind Krauss, The Originality of the Avant-Garde and Other Modernist Myths (《先锋派艺术的原创性及其他现代主义神话》), Cambridge, Mass. and London 1986, S. 151-170.

[15] Jacques Derrida, De la Grammatologie (《论文字学》), Paris 1967.

[16] Jacques Derrida, La Vérité en peinture (《绘画中的真理》), Paris 1978.

[17] Jacques Derrida: Mémoires d'aveugle. L'autoportrait et autres ruines (《盲目的记忆：自画像及其他作品》), Paris 1990.

[18] Jacques Derrida in Discussion with Christopher Norris , in: *Deconstruction II* (《解构 2》), London 1994, S. 7-11.

[19] László Beke, Die Dekonstruktion in Ungarn (《匈牙利的解构主义》), in: Peter Weibel, Jenseits von Kunst (《艺术的超越》), Wien 1997, S. 678-681.

[20] Umberto Eco, Opera aperta (《开放的作品》), Milano 1962; ders., Struttura assente (《解构缺席》), Milano 1968; Hubert Damisch, L'Origine de la perspective (《透视法的起源》), Paris 1987; Louis Marin, Études sémiologiques. Écritures (《符号学研究：经文》), Paris 1972; Jean-Louis Schefer, Scénographie d'un tableau (《绘画的布景》), Paris 1969; Roland Barthes, Mythologies (《神话》), Paris 1964.

[21] Max Imdahl, Barnett Newman "Who's Afraid of Red, Yellow and Blue" (《谁害怕红黄蓝？》), Stuttgart 1971; Gottfried Boehm, Bildnis und Individuum. Über den Ursprung der Porträtmalerei in der Italienischen Renaissance (《肖像和个体：关于意大利文艺复兴中肖像画的起源》), München 1985; Hans Robert Jauss, Ästhetische Erfahrung und literarische Herrneneutik (《审美经验和文学阐释学》), Frankfurt am Main 1982; Oskar Bätschmann, Einführung in die kunstgeschichtliche Hermeneutik. Die Auslegung von Bildern, 4. Aufl. (《艺术史注释学导论（第 4 版）》), Darmstadt 1992.

[22] Keith Moxey, Art History Today. Problems and Possibilities (《当代艺术史：问题与可能性》). Paper on the Symposium History and Theory Alter the Cultural Turn (《研讨会历史和文化转向后的理论论文集》), Central European University, Budapest 2001, in: *Balkon*(《窗台》), Budapest 2002/1-2. S. 4.

[23] Roland Barthes, La Mort del'auteur (《作者之死》), in: Ders., Critique et Verité (《批评和真理》), Paris 1968.

[24] 参见本书中芭芭拉·保罗的文章。

[25] Michel Foucault, Qu'est-ce qu'un auteur? (《什么是作者？》) In: *Bulletin Française*

de Philosophie（《法国哲学学会通讯》）, no. 63, 1969.

［26］Jean Baudrillard, The Hyper-realism of Simulation（《拟像的超现实主义》）, in: L'Echange symbolique et la mort（《象征交换与死亡》）, Paris 1976; ders., Simulacres et simulation（《拟像与仿真》）, Paris 1981.

［27］Gertrud Szamosi, A posztkolonialitás（《后殖民主义》）[Die Postkolonialität] in: *Helikon*（《灵感之源》）, Budapest 1996, Nr. 4. S. 415-429 (Postkoloniale Sondernummer).

［28］Edward Said, Orientalism（《东方主义》）, London 1991.

［29］Frantz Fanon, Les damnés de la terre（《地球之苦》）, Paris 1961.

［30］Homi K. Bhabha, The Location of Culture（《文化的定位》）, London and New York 1994.

［31］Global Conceptualism: Points of Origin, 1950s-1980s（"全球观念艺术：源起之地，20世纪50—80年代"展览）, Queens Museum of Art, New York - Walker Art Center, Minneapolis - Miami Art Museum, Miami 1999-2000.

［32］Europa, Europa - Das Jahrhundert der Avantgarde in Mittel- und Osteuropa（"欧洲、欧洲：中欧与东欧的先锋艺术时代"展览）, Kunst- und Ausstellungshalle der Bundesrepublik Deutschland, Bonn, 1994; Beyond Belief, Contemporary Art from East Central Europe（"信仰之外——东欧当代艺术"展览）, organized by Laura J. Hoptman, Museum of Contemporary Art, Chicago 1995; After the Wall. Art and Culture in post-communist Europe（"柏林墙之后：后共产主义时代欧洲的艺术与文化"展览）. Chief Curator Bojana Pejié. Moderna Museet, Stockholm, Ludwig Museum of Contemporary Art, Budapest 1999-2000. Catalogue edited by Bojana Pejié and David Elliott; Aspekte/Positionen. 50 Jahre Kunst aus Mitteleuropa 1949-1999（"视角/立场：1949—1999年五十年中欧艺术"展览）. Kurator Loránd Hegyi. Museum Moderner Kunst Stiftung Ludwig, Wien 2000.

［33］Aleksander Kiossev: Notes on Self-Colonising Cultures（《自我殖民笔记》）(1998), in: After the Wall（"柏林墙之后"）, vgl. Anm. 32, Vol. I, S. 114-117.

［34］Françoise Choay, L'Allégorie du patrimoine（《遗产的寓言》）, Paris 1992; Mieke Bal, Norman Bryson, Semiotics and Art History（《符号学和艺术史》）, in: *Art Bulletin*（《艺术通报》）, LXXIII, 1991, Nr. 2, S. 174-208.

［35］Langage, Cartographie et Pouvoir/Language, Mapping and Power. Curator Liam Kelly. Orchard Gallery（《果园画廊》）, Derry 1996; Cartographers - Kartografi - Kartografowie – Karto gráfusok, Zagreb, Warszawa, Maribor, Budapest 1997-1998; Borders in Art. Revisiting Kunstgeographie, ed. by Katarzyna Murawska-Muthesius, University of East Anglia, Norwich 1998, Institute of Art, Warsaw 2000; Geopolitika in umetnost/geopolitics and art. Svet umetnosti.

Tečaj za kustose sodobne umetnosti 1999/The world of Art. Curatorial Course for Contemporary Art 1999, Galerija Škuc, Ljubljana 1999.

［36］Les Magiciens de la terre, Commissaire Jean-Hubert Martin, Centre National Georges Pompidou（《蓬皮杜国家艺术中心》）, Paris 1989: Peter Weibel (Hg.), Inklusion: Exklusion. Versuch einer neuen Kartografie der Kunst im Zeitalter von Postkolonialismus und globaler Migration. Eine Ausstellung des Steirischen Herbst 96, Köln 1997; Partage d'exotismes. 5e Biennale d'art contemporain de Lyon. Commissaire Jean-Hubert Martin, 2000. 作者并未列举各类来自非洲、亚洲、拉丁美洲等地的大型展览。重要的杂志有 *Left Curve*（《左曲线》）（Oakland CA）和 *Third Text*（London）。

［37］Joseph Kosuth, The Artist as Anthropologist（《艺术家作为人类学家》）, in: *The Fox*（《狐狸》）, No. I . 1975.

［38］Ben Vautier, La clef（《关键》）, Nice 1998.

［39］A. L. Rees/F. Borzello (Hg.), The New Art History（《新艺术历史》）, London 1986; Jonathan Harris, The New Art History. A critical introduction（《新艺术史：一部批判性的导论》）, London/New York 2001; Eric Fernie, Art History and Its Methods. A critical anthology（《艺术史及其方法：批评文选》）, London 1995.

［40］Charles Harrison / Paul Wood / Jason Gaiger, Art in Theory 1900-1990（《理论中的艺术：1900—1990》）, Art in Theory 1648-1815 und 1815-1900（《理论中的艺术：1648—1815 以及 1815—1900》）, 参见参考文献。

［41］John Onians: Art History, Kunstgeschichte and Historia（《艺术史："艺术史科学"和"历史"》）. In: *Art History*（《艺术史》）, 1, no. 2, June 1978, pp. 131-133, auch in: Eric Fernie, Art History and Its Methods. A critical anthology（《艺术史及其方法：批评文选》）. London 1995, S. 256-258.

［42］Michael Podro, The Critical Historians of Art（《批判的艺术史学家》）, New Haven and London 1982.

［43］Michael Baxandall, Patterns of Intention on the Historical Investigation of Pictures（《意图的形式：图画的历史解读》）, New Haven and London 1985.

［44］我们不可能不注意到，在艺术史新的批判潮流中出现了左倾的倾向和新马克思主义的立场。弗雷德里克·杰姆逊（Frederic Jameson）与此相反，将马克思主义和解构主义结合了起来。他既不接受社会主义的现实主义，也不接受现代主义，而宣扬一种新的面向社会的现实主义。参考：Frederic Jameson, Reflections on the Brecht-Lukács Debate（《对布莱希特–卢卡奇辩论的反思》）(1977), in: Art in Theory 1900-1990（《理论中的艺术 1900—1990》）,Bd. II, S. 976- 979。

[45] 以下著作对相关的概念 "褶皱"（Faltung） 做出了诠释：Gilles Deleuze. Le Plie. Leibniz et le baroque（《折叠：莱布尼茨和巴洛克式》），Paris 1988。

[46] After the Wall（"柏林墙之后"），vgl. Anm 32; Charis Jencks, vgl. Anm.2.

[47] Boris Nieslony/Gerhard Dirmoser, Performance-Art Kontext. Performative Ansätze in Kunst und Wissenschaft am Beispiel der "performance art"（《表演艺术的语境：以"行为艺术"为例来看艺术和科学中的表演性》），Linz/Köln 2001.

[48] Annamária Szőke, Diagram（《图表》），Budapest 1998.

Paul de Man, Allegories of Reading（《阅读的寓言》），New Haven 1979.

Jonathan Culler, On Deconstruction. Theory and Criticism after Structuralism（《论解构：结构主义之后的理论和批评》），Ithaca, New York 1982.

Jürgen Habermas, Der philosophische Diskurs der Moderne: Zwölf Vorlesungen（《现代性的哲学话语：十二讲座》），Frankfurt am Main 1985.

Hal Foster (Hg.), The Anti-Aesthetic. Essays on Postmodern Culture（《反审美：后现代文化文丛》），Port Townsend 1983.

Peter Bürger, Postmoderne（《后现代主义》），in: Christa/Peter Bürger (Hg.), Alltag, Allegorie und Avantgarde（《日常生活、寓意和先锋派》），Frankfurt am Main 1987.

Donald Preziosi, Rethinking Art History: Meditations on a Coy Science（《艺术史之反思：对一门内敛学科的沉思》），New Haven 1989.

Françoise Choay, L'Allégorie du patrimoine（《遗产的寓言》），Paris 1992.

Charles Harrison/Paul Wood (Hg.), Art in Theory 1900-1990. An Anthology of Changing Ideas（《理论中的艺术 1900—1990：转变的观念文集》），Oxford, Cambridge 1992.

Pál Nagy, "posztmodem" háromszögelési pontok: lyotard, habermas, derrida（《"后现代"交汇点：利奥塔、哈贝马斯、德里达》）. [Postmoderne Triangularionspunkte] Párizs, Bécs, Budapest 1993.

Eric Fernie (Hg.), Art history and its methods. A critical anthology, selection and commentary（《艺术史及其方法：批评文选》），London 1995.

Anne-Marie Bonnet/Gabriele Kopp-Schmidt (Hg.), Kunst ohne Geschichte? Ansichten zu Kunst und Kunstgeschichte heute（《没有历史的艺术？当今艺术和艺术史的观点》），München 1995.

Peter Engelmann (Hg.), Postmoderne und Dekonstruktion. Texte französischer Philosophen der Gegenwart（《后现代主义和解构主义：法国当代哲学家笔记》），Stuttgart 1999.

第十七章

互相启迪：艺术史及其邻近学科

海因里希·迪利

导　言
从研究视角看艺术史专业及其邻近专业
科学性的共同规律
科学实践中的艺术史及其邻近专业——两个例子
展　望

导　言

"长久以来我对艺术史的代表人物高度关注，因为他们有一种杰出的方法，能够通过语言描述艺术作品的特性；而外行只能凭感觉捉摸，无法化诸言语。"这是文学研究者奥斯卡·瓦尔泽尔（Oskar Walzel）1917年的言论，他当时正在柏林面对康德协会发言，主题是"各种艺术的互相启迪"。[1]瓦尔泽尔列举了诸如"石化的音乐""有韵律的建筑""叙事的绘画"等表述。他并不认为这些表述是自相矛盾的说法，而强调它们是有益的词汇。许多艺术史家在近代历史上经常使用它们。瓦尔泽尔引用了奥古斯特·施马索夫、威廉·沃林格（Wilhelm Worringer）和海因里希·沃尔夫林的著作。他把这些作品作为参考文献推荐给自己的同事，甚至认为其中一本可用于模仿——沃尔夫林的《美术史的基本概念》。[2]艺术史书写在这本书中所达到的高度的抽象化水平，让这个专业领域对邻近学科和姊妹学科充满了吸引力。

瓦尔泽尔的言论创造了历史——学科的历史。毕竟，文学这门传统深厚的学科的代表人物承认了仍旧年轻的艺术史学科所具有的学术成熟度。他完全把艺

史列为表率。瓦尔泽尔的演讲因此在后来成为艺术史科学性建设的一座里程碑。他的演讲题目也成为一种平时所谓的"跨学科合作"的有文采的代称。下文还将详述。

本章标题引用瓦尔泽尔的题目以代替"跨学科合作"的说法，是出于以下原因：虽然我们说得很多，但其实跨学科合作尚未实现。艺术史及其邻近学科依然处于发展阶段，虽然它们彼此助益，偶尔相互协作，然而并没有达到完整意义上的"合作"。因此，瓦尔泽尔的形象化表达比噱头很多的"跨学科"的抽象概念更能确切地描述当前处境。

笔者在下文中将从研究和科学史案例两个层面做出论证，这两个层面都表明，让艺术史学科得以统一的总是一些其他的焦点问题。需要跨学科合作的，并不是打破所有学科的职权范围的艺术，而是人类科学中普通的包括短期的问题。至于何时艺术史学科内部能突破局限于美学认识的提问，尚无法预料。

从研究视角看艺术史专业及其邻近专业

让许多研究新手感到意外的是，在德国是无法单独学习艺术史的。学生在注册之前会被要求再选择另外两个专业。大学里的艺术史研究者就像那些准备进入教师岗位的同学一样，也要掌握一门主专业和两门辅修专业。某些辅修专业或次要专业因为学业任务较重，可以算作双倍分量，并被认定为第二主专业。这种多专业组合的学业需要花费大量的学习时间，还不包括投入的兴趣和精力；以至于在第一和第二主专业之间，或者主专业和两门辅修专业之间，并没有正式的区别。因此，艺术史只是学术的忧欢世界的一个部分。不过由于人们对艺术史的特别兴趣，它能引起人们更强烈触动的一个部分。

学习多个专业领域的规定可以追溯到19世纪初具有理想主义倾向的高校改革。当时人们希望哲学系的学生去研究一切被哲学包含在内的科学门类。那时候数学和自然科学还算在哲学里面。19世纪下半叶和20世纪初，随着单门学科的急剧扩张以及许多新兴学科的快速发展，从前的那种学者必须具有广博学养的要求已经无法再维系下去了。威廉·冯·洪堡（Wilhelm von Humboldt）的宏愿——

破除"高等科学机构中的一切片面性"[3]，只能简化成三种乃至两种专业组合的形式。许多年前，在学习过程中让这种组合与学生自身的、变化中的兴趣状况相协调，还是有可能的。而今天，大学的容量限制、不充分的资助手段以及僵化的学制已让这种可能变得极为微茫。不过人们一般还是认为双专业的学制是合理的，它能够避免过早的专业化，并能够提供单门学科之间互相比较的机会。

就此而言，我们可以为艺术史与其他学科的合作找到一个极其有利的起点：大学生从新生阶段就已经开始涉猎其他专业学者的领域，如日耳曼文学研究者、英语文学研究者、罗曼语言文学研究者、历史学家、社会学家、心理学家和媒体研究者，也包括众多的"细小专业"，如新闻工作者、政客、考古学家、民族学者、教育学家以及哲学家。

甫一踏入整合不同专业领域的门槛，许多学生就会失望。组合专业中的学业现实与过去传承下来的才智流动性的理想相距甚远。在其他学科中不仅谈论的对象不同，谈论方式本身也不同。语言学家借由英语将他们的专业语言成功国际化；日耳曼语言文学研究者和民俗学专家仍旧使用本土的方言；历史学家乐于在选词和句法上亲近所研究的时期；艺术史家会重视从业已消逝的手工制品或教会语言中产生的术语；社会学家偏好把描述整个过程的动词名词化；心理学家常常借助现代数据处理工具；而哲学家在阐释认知过程时几乎仅靠桌子、椅子和其他触手可及的事物就够了。考古学家做结构化，民族学家做功能化，社会学家做类型化，历史学家做个体化，哲学家做鄙视，艺术史家做类比，文学研究者做沉思——或许人在一听见这些名头时就会如此分类，并漫画其形象。

做完第一次课堂报告、讨论题目和期末论文后，同学们会马上在食堂或咖啡厅互相讨论，学者们在使用结构、功能、类型、造型、象征等词汇或其他明显的核心概念时，并不是一样的意思。如"功能"（Funktion）一词，音乐学专家会认为它指一个和弦与另一个和弦之间的关系，新闻工作者认为指作者和公众之间的互相作用，而社会学家认为指属于系统并维护系统的某个部分的功效。"象征"（Symbol）一词，在语言学家看来是一个集中表现某种事实情况的符号，在哲学家看来是一种暗示某个对象的概念，而符号学家更倾向于采用"索引"（Index）的称呼。即便是在某个单独学科的语言内部，一个词的含义也各不相同：如关键词"结构"（Struktur）多半会让早先的艺术史家想起泽德迈尔用过的概念，表示

同质部分的构造；而新近的艺术史家会把它与皮埃尔·布迪厄的著作结合起来，认为它是对有限数量的异质部分的参考体系。在一个术语背后，人们还能隐约感受到不同的世界观和政治倾向，于是大学从象牙塔中脱离出来，成为一种巴比伦式的产物。只有单个专业及其代表人物的特性变得更加清晰以后，词汇、概念、句子、文本才能够互相启迪。

科学性的共同规律

即便思考和谈论方式不同，学科间依然存在一些共同点。有趣的是，这些共同点并不是内容，而是某些形式、适用的规律和遵守的准则，即便相距甚远的学科也能彼此共享。

从外在来看，最明显的共同形式就是科研成果的书面表达。报告、论文和专著多分为两部分：连续的行文，以及辅以穿插其中的注释。这就标明了科学交流的两个层面：一层是对事实情况的表达，另一层是作者从何处获得知识的证明。不过注释也包括那种作者所做的注解，用以告知各种不完全与主题相关的问题还可以怎样进一步追溯，它们大多出现在书面每页的横线下方或文章末尾。脚注和注解这一层首先服务于科学性的基本原则，即所述内容的可验证性。所呈现的论文"立足"于哪些文句、段落、文章和书籍要清楚地标注出来，而论文也通过这些部分做出了方法论上的划分。此外，作者还会标注出他大体上同意、怀疑或反对的文本、文件、证据和数据。

有些科研论文拥有同样的或者类似的研究对象，这些论文形式上的处理随着时间的流逝发展出了许多规律。它们包括：收录独立发表的出版物的标题目录学规则、对所引用的引注的标示、机器打印完成的课堂报告的封面排版、对某些反复出现的词汇的缩写建议，等等。以下这些人所做的科学论文指导中通俗易懂地展示了这些形式和规则：埃瓦尔得·施坦多普（Ewald Standop）、格奥尔格·施潘德尔（Georg Spandel）、汉斯·于尔根·罗斯纳（Hans Jürgen Rösner）、格哈尔特·格哈尔茨（Gerhard Gerhards）和克劳斯·波尼克斯（Klaus Poenickes）。[4]

虽然仅仅两个层面在形式上的区分并不能作为科学性的证明，不过这种区分

又确实表达出了写作者的一种愿望,即希望参与到一种特定的获取新知的工作进程中去。写作者参与的并不是日常的、美学的,而是科学的工作进程。他们期望自己的灵感、联想、预期和认识首先被看作一种假设,然后接受理性的检验。检验要达到的标准是,让主题最终成为普遍适用的句子、成为定理,或干脆成为理论,能够毫无障碍地经受反复验证。产生于检验过程中的论断会更恰当、更全面也更真实。要达到这种效果,写作者必须把他自己所使用的获取知识的手段交付给讨论的参与者,以及所有未来同样主题的研究者,用以支持各自的论证流程。

由此展开的跨主体的验证工作,可能会绵延很长时间,并且一般要以一个程序为前提,即每次所陈述情况的证据价值都已经经受了检验。科学家在研究中使用的验证程序首先是由神学家发明的,然后在18世纪后期到19世纪初由历史学家和语言学家拓展出极为周详的细节。因此这种检验程序也被称作**历史－语言学的史源学考证**。科学界也把它接纳为一种比较型的启发学,它首先要科学地利用过去以及现在的非文字性的遗产。这些文件的内在形式和内容的规律性会受到查阅,并相应地被归入序列、分门别类、赋予名称,大致可以分为**实物来源**、**文字材料**和**抽象来源**。实物来源包括例如用具、建筑物、油画;文字材料包括一切文字形式的表达;抽象来源主要指法律、信仰、习俗方面的制度。特别在文字来源的领域内,随着研究的发展出现了清晰的细分,这方面的例子包括编年史和历代志、卷宗和证书、商函和私人往来、回忆录和访问录、报刊文章和广告等。

处理实物来源、文字材料和抽象来源方面发展出了自身的知识领域,包括古文字学、古文书学、档案和卷宗学、纹章学、印章学、家系学、钱币学和年代学。它们也被称为**历史学的辅助科学**,不过它们自身还在谋求更多发展。按照历史学家约翰·古斯塔夫·德罗伊森(Johann Gustav Droysen)的说法,它们可称为**基础科学**。德罗伊森在他关于**历史学**,即书写关于艺术的历史的课程中反复强调:"我们研究的基础是对'来源'的检验,我们从来源中进行创造。"[5]

本章第二部分对为书写艺术史做准备的基础学科做了介绍。关于一般的历史学,可以从海因里希·费希特瑙(Heinrich Fichtenau)那里读古代和中世纪部分,从恩斯特·欧普格诺特(Ernst Opgenoorth)那里读近代部分,从克里斯托弗·科内利森(Christoph Cornelißen)那里读整个学科综述。同样的综述也出现在阿哈斯弗·冯·勃兰特(Ahasver von Brandt)的著作《历史学家的工具》中,他介绍

了历史学的辅助学科。对史源学研究领域十分有益的还有雷纳特·多菲德（Renate Dopheide）的小册子《如何寻找历史学的文献？》。芭芭拉·维尔克（Barbara Wilk）也曾以同样的标题为艺术学的文献索引供稿。[6]

语言学在自身的历史发展中形成了文本确认和文本编辑一类的工作方法。[7] 在纯粹的事实情况的检验层面，一般的社会学则会采用经验性的社会调研。[8]

还有必要提及少数的一类辅助工具，它们一方面加剧了语言上的隔膜，另一方面又通过其翻译功能促进了单独学科互相靠近的可能。这里所说的是看似最为简单的知识合集——百科辞典。按字母排序是一种相对较晚才达到的抽象总结的水平，直到17世纪才得到推广。人们一直尝试在这种排序基础上，将当前所达到的知识水平全面地展示出来。百科辞典涵盖的范围从布罗克豪斯（Brockhaus）、迈耶（Meyer）、拉鲁斯（Larousse）等出版社出品的全面科普型的百科全书，到著名的《大英百科全书》（*Encyclopædia Britannica*），再到人文领域中具有指导和定位功能的大量科学词典，内容包括哲学、心理学、社会学、历史学等。在此要特别提及《哲学的历史辞典》（*Historische Wörterbuch der Philosophie*）一书。《哲学的历史辞典》由约阿希姆·里特（Joachim Ritter）主编，超过700名专业学者参与供稿，从1971年起就成为哲学专业的入门手册和辅助工具。它同时还有能力解释许多其他学科，这一点也许从"能力"（Kompetenz）[1]这个词本身的各种区分就可以看出来了。"能力"一词不仅仅在军人和教堂管理人员那里有不同用法，还以各种不同的含义出现在公共法学、生物学、免疫学、社会学、民族学，以及哲学等学者笔下。[9]

虽然各门学科内部有着极为不同的语言习惯和思维习惯，但科学论文在形式构成和基本研究对象上遵循具有普遍约束力的规则，它们清楚地显示出了科学工作的共性：研究者对所选择的研究对象和对话伙伴要保持感情上的距离。单距离感这一点就值得大书特书。保持距离并不是说感情上的震动、热烈的兴趣、普遍或个人意义上的对旁人的社会责任心，以及对一切人类曾做过或留下的事物的热心，不能作为科学的研究对象。事实上此类问题明显地越来越成为艺术史学科的

1 德文"Kompetenz"同英文中的"competence"，在不同的现代科学领域有不同的专门解释。如语言学中它表示一个人掌握母语的"语言能力"；生物学中表示"活化"，又称为"感受态"；在经济学中指个人能够完成某项工作的"胜任力"；在法学中指个人在法律上的"行为能力"，或法院对案件的"管辖权"等。——译注

中心,目前在"人文学科"的名义下主要以语言、艺术和技术中的人文思想为研究对象。正如诺博特·伊里亚思(Norbert Elias)所言,在这些"人文"领域中对社会心理学问题的讨论变得愈发迫切。随着人类对外界自然的和自身所创造的事物的控制力越来越强,破坏力越来越大,同时也伴随自然科学大步向前迈进的自然科学,社会心理学的问题也在不断增加。[10]

"科学的特点是保留最终判断直到'获取事实',不带成见地对信仰和信念做基于经验和逻辑标准的检验,这些特点让科学每隔一段时间就与其他机构陷入冲突。"罗伯特·K. 莫顿(Robert K. Merton)曾这样写道。他集中研究过科学工作的形式和规则,以及从中产生的社会行为准则。本章所说的各学科互相启迪的前提,是要承认**有计划的怀疑主义**的科学价值。除了这个前提以外,莫顿还提到了**科学的普遍主义**、**科学的非利己性**和**科学的共产主义**。所谓"科学的共产主义",指的是一个经常可以观察到的事实:虽然单个科学家的功劳会受到承认和尊重,他对知识财富的权利却被削减到了最小。保留或隐藏科学成果被认为是一种违背公开交流理想的违法行为。由此也导致了对科学成果的非利己性和普遍主义的要求,也就是说科学研究首先是国际主义的。莫顿曾引用法国发明家、学者路易·巴斯德(Louis Pasteur)的话:"科学家有祖国,而科学没有。"[11]

路易·巴斯德的格言也可以转接到学科团体的小天地上。大学生和高校教师被流放在庞大而广受诟病的现代大学体系中,都努力在寻找一个精神家园。他们经常会发现自己过早地进入了所选择的专业领域,并置身于不同兴趣点的特定分组中。即便是相对小的知识领域也呈指数级增长,当前每十到十五年知识的总量就会翻倍,这进一步加剧了学科之间的绝缘状态。现在的学者几乎已经不太可能在一个高校的两个专业领域同时教授或研究类似的问题。两到三个教授一起决定,或联合起来研究同一个主题并开设相关课程,这种巧合的概率也同样微小。更不用说,学期制度的节奏对跨学科的调配来说普遍时间太短,使之难以成行。德国大学中人文学科专业虽然体量庞大,但所谓的"教学力量"丝毫没有随着知识的增加而增加。因此大学生尤其是研究生受到多专业学制的羁绊,常常需要扮演在各个学科之间斡旋的角色。他们成为做报告介绍其他的课程、学科和专业领域在做什么的人。正是他们从科学论文的变体的形式、科学研究在处理对象时各种不一致的规律、科学行为在每个学科中取向不同的准则的背后,发现了一个迄今为止尚无人研究的基本道

理，那就是单独学科互相之间的增益，远不止启迪二字。

科学实践中的艺术史及其邻近专业——两个例子

现在的高校并不只是由教学活动及其参与者、组织者简单组合而成。教学的参与者和组织者都有做研究的义务，这种研究离开跨学科乃至超学科的语境是不可能达成的。面对学术的多样性，人们常会怀念那些生活在几十年前的学术泰斗，他们能整体把握不止一个专业领域或细小的知识领域。备受尊崇的不只是旧式大学者高深、广博的基本修养，而是一种培养超学科的综合修养的能力。人们想要再次获得对整体的全盘把握，这种愿望其实也是被寄予厚望的跨学科合作的起因之一。然而，旧式学者身上那种令人惊叹的跨学科性和超学科性，并非来自与其他专业人士的合作，而来自一门学科从另一门学科中汲取的教益。

即便是艺术史书写的经典之作，如开头提到的海因里希·沃尔夫林的《美术史的基本概念》(1915)，和阿比·瓦尔堡《文论全集》(1932)中收录的图像学经典演讲，都参考了其他的学科，甚至就是建立在其他学科的成果基础上的。

海因里希·沃尔夫林学过许多专业，其中包括实验物理学。他在一门外专业老师的指导下完成学业，这位老师是哲学家威廉·迪尔泰（Wilhelm Dilthey）。沃尔夫林的博士论文为《建筑的心理学绪论》(Prolegomena zu eienr Psychologie der Architektur, 1886)。第二导师[1]并不是我们今天想象中的一位心理学家。沃尔夫林艺术史论文的第二导师竟然是马克斯·施泰因尼策（Max Steinitzer），一位音乐学者。博士毕业之后沃尔夫林还犹豫了很久，是选择哲学、艺术史，还是文化史专业。迫于经济压力他接受了德意志考古学中心在罗马的奖学金。然而到罗马后，沃尔夫林也并不囿于古典学的专业限定。除了古典学之外他还练习素描和绘画，因为他坚信"自己不会画画就想学艺术史"是不可能的。[12]

第一次读《美术史的基本概念》就仿佛身处艺术家、雕塑家的工作室，或正

1 按照德国学制，博士论文在接受答辩之前要由两位专家审读评分，第一导师是论文的指导教授，第二导师为另外聘请的教授，常常由外专业人员担任。——译注

在做设计的建筑师的工作室一样。"线描"和"涂绘"、"平面"和"纵深"、"封闭形式"和"开放形式"、"多样"和"统一"、"绝对清晰"和"相对清晰"，这些是艺术家当时和现在仍在交谈和思考中使用的范畴，它们划分了沃尔夫林的造型艺术历史，并做出了历史的分期。如果我们除了聆听沃尔夫林的旋律，还关注"光学的指向"、"装饰的本能"、"图像外表"之类的概念所发出的声响，就会发现背后支持沃尔夫林发声的"乐器"是19世纪下半叶的心理学。不过这里所指的并不是当时刚刚开创的实验心理学，即使用转速计、测力仪、曲线绘图仪、视觉和听觉精度测量仪等仪器在实验上大获成功的学科，而是沃尔夫林感兴趣的一般民族心理学的一个分支。沃尔夫林在这种心理学中吸纳了约翰内斯·沃克尔特（Johannes Volkelt）和弗里德里希·特奥多尔·费希尔（Friedrich Theodor Fischer）的研究。而他在自己的著作和论文中并不一定总是直接引用二者，对他的那些艺术家导师也是同理，尤其是阿道夫·冯·希尔德勃兰特。

　　奥斯卡·瓦尔泽尔曾将沃尔夫林的抽象理论推荐给同事，弗里茨·斯特里希（Fritz Strich）也曾将沃尔夫林的方法转化到自己的著作《德国古典派和浪漫派》（1922）中，还有其他一些文学研究者也曾使用过相应的概念，但他们并不都与沃尔夫林有私交，而只是读了沃尔夫林的文章并化为己用。这些学者基于沃尔夫林的文献在文学中发掘出了类似的构成。他们尝试在自己的专业术语中使用"言语形式"，以作为"观看形式"这个艺术史概念的对应。然后音乐学者马上就开始考虑"倾听形式"。考古学家接受了沃尔夫林的基本思想，认为静与动的形式语言之间存在两极分化。后来连民族学的发现也开始遵循"基本概念"分类。而最后——形成了一个闭环——年轻的心理学家开始按照沃尔夫林的模式建立性别类型学，虽然他们对沃尔夫林的出发点一无所知。

　　《美术史的基本概念》之所以能在其他专业语言中获得这样多的传播和转译，其前提是科学家们都面临着同样的问题和需求。人们历经几十年在各个专业领域积累原始材料，做语文学的整理，并按一般通行的年代顺序做历史排序。然后人们越来越相信，通过量的收集很难达成质的理解，很难理解诗歌、造型艺术和音乐。人们不再愿意做"经验的奴隶"，转而怀着情感寻求一种"带有表现主义色彩的'本质直观'（Wesensschau），它将一切被决定之物都感知为下属物"[13]。在这方面沃尔夫林著作的标题就已经做了贡献。他在《美术史的基本概念》中不受文

献证据和注释的负累、自由发表观点的做法，无疑抬升了其他学科对这种做法的接受度。然而，虽然有大量尤其是来自文献研究同僚的呼吁，想要在主题历史的研究中进行合作，跨学科的联结却并没有达成。这种想法只停留在通过书籍、演讲、论文呈现为纸面的思想交流，其传播中有两份期刊功劳最大。它们分别是哲学家马克斯·德苏瓦尔于1906年创办的《美学和一般艺术学杂志》，以及文学研究专家保罗·克鲁克霍恩（Paul Kluckhohn）和哲学家埃里希·罗特哈克（Erich Rothacker）从1923年开始编辑出版的《德国文学研究和思想史季刊》(*Deutsche Vierteljahresschrift für Literaturwissenschaft und Geisesgeschichte*)。这两份刊物直到今天都在为哲学、宗教、伦理学、各种艺术以及公共生活中的历史问题提供广阔的讨论空间。

阿比·瓦尔堡曾希望亲自做不同学科的代表之间的沟通对话，并真正达成共同的合作。他为此建立了一个专门的机构。瓦尔堡通过其父亲和兄弟的银行资助，在弗里茨·扎克斯尔（Fritz Saxl）的协助下建立了瓦尔堡文化学图书馆，使之成为一个科学交流的中心。

瓦尔堡学习过艺术史，但他并不太受艺术史学者的吸引。打动他的是一位历史学家——卡尔·兰普雷希特（Karl Lamprecht），此人是将心理学的观点纳入历史科学的第一人。兰普雷希特强化了瓦尔堡"对心理学的兴趣，对长远的发展历史的视角，对一切文化现象（既包括艺术也包括日用品）不带偏见地进行研究的决心，以及对过渡时期的兴趣（因为过渡时期能向我们揭示历史进步的心理学动力）"[14]。瓦尔堡在艺术史专业博士毕业之后仍继续学习。他首先师从心理学家赫尔曼·艾宾浩斯（Hermann Ebbinghaus）。艾宾浩斯借助自体实验的方法研究了记忆的作用方式，并以此引领了一大批后续研究。瓦尔堡可能就是从这里学到了他后来运用于人类图像史的思想模式。从人类个体上可以观察到，并不是所有学到的知识都随时随地可以调用；还可以观察到，有的形式容易被接受，另外一些形式则很快会被排除，等等。瓦尔堡将这些结论用于研究不同来源的漫长图像序列所承载的人类集体记忆。这就好比拼贴画和电影的原理，又好比艾宾浩斯实验过的音节链[I]。

I 艾宾浩斯在实验中曾用一串无意义的音节作为记忆材料，研究人脑随着时间流逝遗忘的规律。——译注

瓦尔堡做过许多次旅行，其中特别重要的是他去过亚利桑那州的一片印第安保留地，之后他返回了汉堡。他一手创建了自己的图书馆，并得到了在语言学上积淀深厚的艺术史家托克斯尔作为助手，托克斯尔后来还成为其研究所的所长。来自不同专业的学者在这里相聚、发表演讲，在单独配置的客房中做研究，并会见学生。图书馆和讨论会对学生是开放的。《演讲集》（Vorträge）和《瓦尔堡图书馆研究》（Studien der Bibliothek Warburg）见证了这里热烈的思想交流。

1933年瓦尔堡文化学图书馆在纳粹的威胁下迁往伦敦。瓦尔堡研究所（Warburg-Institute）是它今日的名称。来自不同专业的学者致力于研究古典文化对欧洲文明的影响，这里成为他们最大的聚集地之一。

上述两个例子均已表明，即便是那些做出了典范研究的思想伟人，也有他们自己的榜样：除了基础学科和辅助学科，他们还认可其他一些学科的指导功能。对沃尔夫林、瓦尔堡，以及许多他们的同僚来说，涉及面广泛的心理学就是这样一门指导学科。除此之外，心理学还为艺术史家打开了一个他们认为必须在其中有所作为的领域。至于心理学本身是否承认艺术史对视觉和人类表现的一般历史做出的贡献，这个问题还有待科学的历史研究来回答，目前为止在心理学的阐释中还找不到相应的范例。无论感知心理学、移情心理学、记忆研究、知觉心理学，还是格式塔心理学，都不承认艺术史的贡献属于经过了验证的科学成果。只有当艺术史的贡献作为单独的一份力量被承认，乃至被抢走时，才能在真正意义上谈论跨学科合作。这一点对其他那些正在引领艺术史书写的学科来说也是一样，它们包括一般的社会学、结构民族学和历史人类学。

展 望

在设想单独学科之间完美合作的成果和势均力敌的交流时，仍旧无法摆脱预先设定的科学组织模式，以及其中所含的单独领域对自身权威性的要求。然而至少在两个层面上可以清楚地看到变化：其一，各学科的研究主题越发指向应用领域，超越了学科本身的职能；其二，学者们更为认同的是科学研究内部的分割和模块化带来的研究复合体，而非固定延续下来的各门学科。大部分的展览活动已

成为艺术史家以及其中的文物保管人员、技术人员常常面临的任务。展览中为了满足尽可能多层次地研究各个主题的期望，并适应多种大众层次的需求，跨学科合作是绝对必要的。1965 年一个以"查理大帝"（Karl der Große）这一简单表述为标题的展览，仅由一群知识丰富的文物保管人员和少量专业精通的历史学家策划，最终无法完成，这种情况在今天已经被视为理所当然了。于是，1980 年同样由欧洲委员会资助举办的展览"16 世纪欧洲美第奇家族的佛罗伦萨和托斯卡纳"，其科学顾问和工作团队中不仅保留了大量艺术史家，还有考古学家、历史学家、宗教学家、文学专家、政治学家。他们来自不同背景，具备极高的专业素养。

此类活动一般来说需要提前数年计划，花两到三年做准备，然后在几周之内集中举办。对参与其中的学者来说，活动的结果更像是为后续研究和广泛合作所做的准备工作，这些研究和合作其实是被展览活动中断了一下。在研究层面本身也存在着一些长期的、有远大目标的统筹。学者们在活动的同时也在大学机构内工作，于是有些好笑的是，同一批学者越来越频繁地在各种会议上碰面讨论同样的主题。能够促成新的统一体形成的多半是那些普遍的、具有划时代意义的问题领域，如古典晚期、中世纪、宗教改革时代、启蒙运动、法西斯主义等。与历史上的大家联系在一起的世界观和科学的指导也越来越多：但丁、彼得拉克、伊拉斯谟、赫尔德、康德、黑格尔、马克思、尼采、弗洛伊德，还有布克哈特、瓦尔堡、潘诺夫斯基以及其他学术泰斗，他们拥有比延续下来的学科更强大的定义学术的力量。我们由此可以勾画出另一种综合大学（Universitas Literarum）的远景，它以理论和问题为导向，而不再关注由材料领域划定的边界。这种学术共同体更有资格使用"人文和社会科学"的头衔，或者直接命名为"文化学"——它是一门思考艺术及其历史的科学，一门不再混淆概念和对象的科学。毕竟单独的一幅画、一件雕塑、一座建筑还称不上艺术。

注释和参考文献

［1］O. Walzel, Wechselseitige Erhellung der Künste. Ein Beitrag zur Würdigung

kunstgeschichtlicher Begriffe (《艺术的相互启迪：一篇评价艺术史概念的论文》), Berlin 1917 (Philosophische Vorträge, veröffentlicht von der Kantgeselischaft XV).

［2］H. Wölfflin, Kunstgeschichtliche Grundbegriffe. Das Problem der Stilentwicklung in der neueren Kunst (《美术史的基本概念：近代艺术中的风格发展问题》), München 1915. 这本书现在已有第 18 版在售。

［3］W. von Humboldt, Über die innere und äußere Organisation der höheren wissenschaftlichen Anstalten in Berlin. Unvollendete Denkschrift (《关于柏林高等科研机构的内部与外部组织：未完成的备忘录》), wahrscheinlich aus dem Jahre 1810, in: ders., Studienausgabe II, Politik und Geschichte (《学研版 2，政治与历史》), Frankfurt a. M. 1971, S. 136.

［4］关于学术论文格式规范的导论：E. Standop, Die Form der wissenschaftlichen Arbeit (《科学写作的格式》), Heidelberg [7]1977; G. Spandel, Die Organisation wissenschaftlichen Arbeitens (《科学写作的结构》), Reinbek 1975; H. J. Rösner, Die Seminar- und Diplomarbeit. Eine Arbeitsanleitung (《课题报告与论文：写作指南》), München [2]1977; G. Gerhards, Seminar-, Diplom- und Doktorarbeit (《课题报告、大学毕业论文与博士论文》), Bern [3]1978; Klaus Poenicke, Wie verfaßt man wissenschaftliche Arbeiten? Ein Leitfaden vom ersten Semester bis zur Promotion (《如何写作学士论文？从大学第一学期到博士论文指南》), Mannheim / Zürich / Wien, 2. Aufl. 1988; Norbert Franck und Joachim Stary (Hg.), Die Technik wissenschaftlichen Arbeitens. Eine praktische Anleitung (《科学论文的技术：实用指南》), 13, durchges. Aufl., Paderborn 2006。

［5］关于辅助学科参考：J. G. Droysen, Historik (《历史》), München [4]1960, S. 420。这部重要著作不仅适用于辅助学科和基础学科，而且正如标题所提示的，也适用于整个历史书写的学科。

［6］H. Fichtenau, Die Historischen Hilfswissenschaften und ihre Bedeutung für die Mediävistik (《历史学辅助学科及其对中世纪研究的重要性》), in Enzyklopädie der geisteswissenschaftlichen Arbeitsmethoden (《人文科学工作方法百科全书》): Methoden der Geschichtswissenschaft und Archäologie (《历史研究和考古学方法》), München/Wien 1974, S. 115-143; E. Opgenoorth, Hilfsmethoden der neueren und neuesten Geschichte (《现当代历史的辅助工具》), ebd., S. 77-114; A. von Brandt, Werkzeug des Historikers (《历史学家的工具》), Stuttgart/Berlin u. a. [5]1969; Chr. Comelißen (Hg.), Geschichtswissenschaften. Eine Einführung (《历史学导论》), 2. Aufl., Frankfurt am Main, 2000; R. Dopheide, Wie finde ich Literatur zur Geschichtswissenschaft? (《如何寻找历史学的文献？》), Berlin 1980; Barbara Wilk-Mincu, Wie finde ich kunstwissenschaftliche Literatur? (《如何寻找艺术学的文献？》) 3., auf den neuesten Stand gebrachte Aufl, Berlin 1992; Annette von Boetticher, Wissenschaftliches Arbeiten im

Geschichtsseminar. Eine Checkliste (《历史课程的科学写作：一个清单》), Hannover 2007.

［7］O. Stegmüller/H. Hunger u. a., Geschichte der Textüberlieferung der antiken und mittelalterlichen Literatur (《古代和中世纪文学的文献史》), 2 Bde., Zürich 1961-1964; Texte und Varianten. Probleme ihrer Edition und Interpretation (《文本及变形：编辑和编译问题》), hg. von G. Martens/H. Zeller, München 1971.

［8］J. Fijalkowski, Methodologische Grundorientierungen soziologischer Forschung (《社会学研究的基本方法指南》), in Enzyklopädie der geisteswissenschaftlichen Arbeitsmethoden: Methoden der Sozialwissenschaften (《人文科学工作方法百科全书》), München/Wien 1967, S. 131.

Handbuch der empirischen Sozialforschung (《实证社会研究手册》), hg. von R. König, Stuttgart 21973; J. H. Fichter, Grundbegriffe der Soziologie (《社会学的基本概念》), Wien 31970; W. Siebel, Einführung in die systematische Soziologie (《系统社会学导论》), München 1974; St. Cotgrove, The Science of Society. An Introduction to Sociology (《社会的科学：社会学概论》), London4 1978; A. Burghardt, Einführung in die Allgemeine Soziologie (《一般社会学导论》), München 31979.

［9］Historisches Wörterbuch der Philosophie (《哲学的历史辞典》), hg. von J. Ritter, Darmstadt 1971 ff..

［10］N. Elias, Engagement und Distanzierung. Arbeiten zur Wissenssoziologie (《参与与疏远：知识社会学相关论文》) I., hg. von M. Schröter. Frankfurt a. M. 1983.

［11］R. K. Merton, Wissenschaft und demokratische Sozialstruktur (《科学与民主的社会结构》), in: Wissenschaftssoziologie I. Wissenschaftliche Entwicklung als sozialer Prozeß (《科学社会学Ⅰ：作为社会进程的科学发展》), hg. von P. Weingart, Frankfurt a. M. 1972, S. 45-59.

［12］M. Lurz, Heinrich Wölfflin. Biographie einer Kunsttheorie (《艺术理论的传记》), Worms 1981, S. 300.

［13］J. Hermand, Literaturwissenschaft und Kunstwissenschaft. Methodische Wechselbeziehungen seit 1900 (《文学与艺术学：自1900年以来的方法论的相互作用》), Stuttgart 1965, S. 19.

［14］E. H. Gombrich, Aby Warburg. Eine intellektuelle Biographie (《瓦尔堡思想传记》), Frankfurt a. M. 1981; G. Didi-Huberman, L'image survivante. Histoire de l'art et temps des fantômes selon Warburg (《幸存的图像》), Paris 2002; Karen Michels, Aby Warburg. Im Bannkreis der Ideen (《阿比·瓦尔堡：思想的魔力》), München 2007.

译后记

《艺术史导论》是德国艺术史专业研究人员的必读书目。将这本书翻译成中文，介绍给更多对艺术史感兴趣的读者，是我长久以来的心愿。

"艺术史的母语是德语。"这种说法的滥觞大抵在于德语艺术资料浩如烟海，德国或神圣罗马帝国的艺术传统源远流长：从加洛林时代的"文艺复兴"，到罗马式、哥特式建筑艺术，到巴洛克的兴盛、浪漫主义的风行，再到20世纪以后的现代艺术，德国艺术本身始终保持着独特的民族性，其作为某种底色或隐喻，蕴藏在诸如风景、信仰、精神、表现、大众等关键词中。对于德国艺术的德国性，史学家乔治·德希奥（Georg Dehio, 1850—1932）和威廉·品德尔（1878—1947）的著作提供了精妙注解。另一方面，"艺术史的母语是德语"还提示作为一门学科的艺术史同样发轫于德语世界。早在1799年，哥廷根大学就设立了第一个艺术史教席，之后柏林学派、维也纳学派、慕尼黑学派、汉堡学派相继兴盛。第二次世界大战中德国学术精英的流亡，客观上导致多种艺术学术语言的深度融合。无怪乎在后来的艺术史领域，出现了大量流行的文本"像翻译不好的德语或法语"——这本是《南德意志报》载哥伦比亚大学某教师的调侃之语，然而也准确击中了飘散在现代世界的某些文化碎片。在越发倡导国际化、全球化的当今时代，德语艺术史却依旧保有一种质朴的"土味"（德国人所谓"provinziell"），它因循守旧却也深刻内敛，仿佛在回避瞬息万变的时尚风潮。

对德国艺术史专业的学生而言，手边书常有譬如雷克拉姆（Reclam）出版社所出的绿皮版《艺术史研究导论》（*Einführung in das Studium der Kunstgeschichte*），专注于人文类参考书的梅茨勒（J. B. Metzler）出版社所出的《艺术学百科》（*Metzler Lexikon Kunstwissenschaft*），南方学者赫尔曼·鲍尔所著《艺术史学》（*Kunsthistorik*）等。这些书目虽然经典，但由于难度参差、范围有限、地域各异、

观点不同，常常也会引起理解上的龃龉，其中琐屑，不一而足。然而《艺术史导论》却进入了南方的继承了沃尔夫林传统的慕尼黑，北方的延续了瓦尔堡学派的汉堡、柏林等各地高校的课堂，从1985年至2008年经历七次再版，反复增删文章并及时更新参考文献，可谓经久不衰。个中缘由，正如海因里希·迪利教授在导言中所言，在于全书由来自各个地方、擅长各个专业领域的15位学者通力著成，其中五位又共同组成了编辑团队。集合15位作者合著一部作品，本来就是一个富有创建的尝试，更何况作者群体本身代表了德国艺术史学科的全面集结和顶尖水平，最大限度地排除了争议，使书写"共识"和"常识"成为可能。

全书的七次再版期间，不断增补学界最新的重要文献，补充有益观点。在书写这样一部重要的基础导论时，每一次增删都意味着对"正典"的修订或更新，选取文献的标准便成为题中之意。譬如2003年第六版比早先版本增添了三篇文章：卡尔·克劳斯贝格延续19世纪以来的脑科学研究和感官神经科学的进展，介绍神经元的图像科学；霍斯特·布雷德坎普在麦克卢汉和卢曼的理论基础上讨论"图像媒介"；以及拉齐洛·贝可力求与时俱进，书写后现代美术史，其中也隐现福柯和德里达的思想印记。这是新千年以后艺术史家们对传统方法的一次更新。与增补相对也有删除，如第一版中有一篇从符号学视角研究艺术史的文章，目前已被删去。命运相类的还有未被收入的"图像人类学""文化研究"等视角，它们或尚未形成与整个框架体系融合而自洽的进入路径，或视角过于开放，亟须挖掘与艺术史的独特关联。

与这本书初遇是在我大三那年去德国柏林自由大学作交换生。当时我选修了艺术史专业大一新生的公共基础课。在第一节课上，老师要求所有学生课下准备这本书作为参考。于是我迅速在校园中的小书店觅得此书，从此常伴手边，随时翻阅，至今已逾十余年。与此书的缘分演变为与书中相关人员的因缘际会，也成为学术记忆中的吉光片羽：任教于洪堡大学的布雷德坎普教授曾批改我的一篇大学课程论文《歌德的艺术思想》，他在谈话中对19世纪至今相关文献的出处、准确发表年代信手拈来，老派学者的精细与博闻强识令人惊叹。博士阶段我进入慕尼黑大学艺术史系学习，导师胡贝图斯·科勒（Hubertus Kohle）教授在学业结束时又赠予我这本书，并亲切地提及作者之一的沃尔夫冈·肯普是他"最喜爱"的艺术史家，因为其人有一种学者的"明慧"（intelligent），而非"机心"（schlau）。

译书过程中与汉斯·贝尔廷教授通信，贝尔廷教授讲到成书细节，明言自己只是因为姓氏首字母排序而忝列编者第一位，而众位作者理应地位平等，足见其谦虚。瓦尔堡全集的编者之一傅无为教授（Uwe Fleckner）曾来北大讲课，那也是瓦尔堡学派的研究在国内备受关注的时期，当时我将书中第八章有关图像学的内容译出，交由朱青生教授的课堂讨论使用。本书作者之一、传奇的艺术史家马丁·瓦恩克晚年也曾访华，不料未及第二次交流已于 2019 年末仙逝，国内学界也纷纷纪念。今年距离本书德语版的最新修订版已经过去十三年，令人不免感叹时之凋零。在当今疫情时代，国际往来的音声愈为稀疏，未知下一次关于艺术观念的热烈探讨与扬弃又是何时。

 回国工作之后，由于开课和研究的需要，我愈加感到此书有引进的价值，能够为艺术史学科的建设添砖加瓦。为了配合北大"艺术史研究方法"开课的需要，我在很短的时间内集中翻译了这部 40 余万言的著作。《艺术史导论》是一部文献丰富、索引复杂的学术书，其中间杂法语、西班牙语、意大利语、拉丁语等多种语言，大量古往今来的人名、地名需要查证，由于译者学识浅陋，虽与编辑同仁一起努力修订，难免还会留下各种疏漏错误，留待读者朋友指教。本书的出版要感谢北大出版社赵维编辑的勤勉付出，翻译过程中遇到的某些专业问题，蒙叶朗教授、谷裕教授、李文丹博士赐教。此外，本书的顺利出版离不开译界的前辈、上海大学陈平教授的热心帮助，在此一并致以感谢。

<div align="right">贺询
2021 年 7 月于燕园</div>

作者介绍

奥斯卡·巴茨曼（Oskar Bätschmann），瑞士伯恩大学教授，研究方向为艺术史方法论问题、现代艺术家历史以及16—20世纪相关主题。近期出版物：《展览型艺术家》（*Ausstellungskünstler*），科隆，1997年；《汉斯·荷尔拜因》（*Hans Holbein*），伦敦，1997年；《莱昂·巴蒂斯塔·阿尔伯蒂：雕塑、绘画、绘画基础》（*L. B. Alberti, Della Pittura*），意德双语，2002年；《卡尔·古斯塔夫·卡鲁斯：关于风景画的九封信》（*C. G. Carus, Nine Letters on Landscape Painting*），洛杉矶，2002年。

赫尔曼·鲍尔（Hermann Bauer），生前担任慕尼黑大学艺术史系教授，研究方向为17—18世纪艺术。近期出版物：《巴洛克：一个时代的艺术》（*Barock. Kunst einer Epoche*），柏林，1992年；《南德地区的巴洛克天顶画》（*Barocke Deckenmalerei in Süddeutschland*），慕尼黑，2000年。

拉齐洛·贝可（László Beke），匈牙利科学院艺术史研究中心主任，匈牙利造型艺术学院教授，曾担任布达佩斯艺术厅总监。为匈牙利国内外大量展览担任策展人，出版大量关于当代艺术及其理论的著作，并兼任艺术评论家。

汉斯·贝尔廷（Hans Belting），德国著名艺术史家，曾任汉堡大学、海德堡大学、慕尼黑大学的艺术史教授，哈佛大学、哥伦比亚大学客座教授，以及法兰西学院欧洲主席（2002—2003年）。主要著作：《图像和崇拜：艺术时代之前的图像史》（*Bild und Kult. Eine Geschichte des Bildes vor dem Zeitalter der Kuns*），1990年；《艺术史的终结 （十周年修订版）》（*Das Ende der Kunstgeschichte. Eine Revision nach zehn Jahren*），1995年；《无形的杰作》（*Das unsichtbare Meisterwerk*），慕尼黑，1998年；《图像人类学》（*Bild-Anthropologie*），慕尼黑，2001年；《博斯的"人间乐园"》（*Boschs "Garten der Lüste"*），慕尼黑，2002年。

霍斯特·布雷德坎普（Horst Bredekamp），柏林洪堡大学艺术史教授。近期出版物：《罗马圣彼得大教堂和毁灭重建原则：从伯拉孟特到贝尼尼的建造和拆除史》（*Sankt Peter in Rom und das Prinzip der produktiven Zerstörung. Bau und Abbau von Bramante bis Bernini*），柏林，2000年；《托马斯·霍布斯与〈利维坦〉：现代国家及其反面形象的原型，1651—2001年》（*Thomas Hobbes.*

Der Leviathan. Das Urbild des modernen Staates und seine Gegenbilder. 1651-2001），柏林，2003 年。

卡尔·克劳斯贝格（Karl Clausberg），吕讷堡大学艺术和图像科学教授。主要出版物:《神经元艺术史：自我展现作为造型的原则》（*Neuronale Kunstgeschichte. Selbstdarstellung als Gestaltungsprinzip*），维也纳，1999 年。

海因里希·迪利（Heinrich Dilly），哈勒-维滕堡马丁路德大学教师，研究方向为近现代艺术史、艺术史学科理论及历史。主要出版物:《艺术史作为一种机构：对学科历史的研究》（*Kunstgeschichte als Institution. Studien zur Geschichte einer Disziplin*），美因河畔法兰克福，1979 年；《塞尚进电影院吗？》（*Ging Cézanne ins Kino?*），奥斯特菲尔登，1996 年。

约翰·康拉德·埃博莱恩（Johann Konrad Eberlein），卡尔·弗朗岑斯格拉茨大学教授，研究方向为中世纪与近代艺术及其理论。近期出版物:《阿尔布雷希特·丢勒》（*Albrecht Dürer*），汉堡附近的赖恩贝克，2003 年。

沃尔夫冈·肯普（Wolfgang Kemp），汉堡大学教授，研究方向为中世纪艺术史、接受美学和摄影史。主要出版物：编著《观者在画中：艺术学和接受美学》（*Der Betrachter ist im Bild. Kunstwissenschaft und Rezeptionsästhetik*），柏林，1992 年；《画家的空间：乔托以来的图像叙事》（*Die Räume der Maler. Zur Bilderzählung seit Giotto*），慕尼黑，1996 年；《关于一件五斗橱的售卖及其他艺术史的机密报告》（*Vertraulicher Bericht über den Verkauf einer Kommode und andere Kunstgeschichten*），慕尼黑，2002 年。

芭芭拉·保罗（Barbara Paul），奥地利林茨艺术与设计大学艺术史、艺术理论和性别研究方向教授，研究重点是 18—20 世纪的艺术、艺术理论和艺术行业，艺术史学史及其理论、艺术史性别、后殖民研究和酷儿研究。最新出版物：《范式转换：艺术、流行媒介和性别政治》（*Format Wechsel. Kunst, populäre Medien und Gender-Politiken*），维也纳，2008 年。

威利巴尔德·绍尔兰德（Willibald Sauerländer），慕尼黑艺术史中心研究所前所长、慕尼黑大学教授。主要出版物：《大教堂的世纪：1140—1260 年》（*Das Jahrhundert der großen Kathedralen 1140-1260*），慕尼黑，1990 年；《让-安托万·乌东人像研究》（*Ein Versuch über die Gesichter Houdons*），柏林，2002 年。

乌尔里希·希斯勒（Ulrich Schießl），修复专家和艺术史家，德累斯顿造型艺术学院彩色雕塑、

板面绘画和祭坛屏保护和修复方向教授、修复专业学年指导教师。出版物主要集中在彩色雕塑的艺术工艺、文物保护、修复史和修复训练领域。

诺贝特·施耐德（Norbert Schneider），卡尔斯鲁厄大学艺术史教授，研究方向为艺术史方法论、从中世纪到近代早期及19世纪艺术相关主题，也涉及哲学史问题。近期出版物：《从启蒙时期到后现代的美学》（*Geschichte der Ästhetik von der Aufklärung bis zur Postmoderne*），斯图加特，1996年；《20世纪的认知理论：经典立场》（*Erkenntnistheorie im 20. Jahrhundert. Klassische Positionen*），斯图加特，1998年；《从中世纪晚期到浪漫主义的风景画史》（*Geschichte der Landschaftsmalerei von Spätmittelalter bis zur Romantik*），达姆施塔特，1999年。

马丁·瓦恩克（Martin Warnke），汉堡大学退休教授，研究方向为政治图像学，1991年获得德意志研究联合会颁布的莱布尼茨奖。主要出版物：《政治风景》（*Politische Landschaft*），慕尼黑，1992年。

德塔尔特·冯·温特菲尔德（Dethard von Winterfeld），美因茨大学教授，研究重点为从中世纪到19世纪的建筑史、建筑研究、文物保护。主要出版物：《施派尔、美因茨和沃尔姆斯的皇帝教堂及其浪漫周边》（*Die Kaiserdome Speyer, Mainz, Worms und ihr romanisches Umland*），维尔茨堡，1993年；与瓦尔特·哈斯（Walter Haas）合著《锡耶纳大教堂》（*Der Dom zu Siena*）。

译者介绍

贺询，先后就读于北京大学德语系和慕尼黑大学艺术史系，博士论文《拉奥孔经典论争及其在同时代艺术创作中的影响：1755—1872年》。目前任北京大学艺术学院助理教授，主要研究领域为德国艺术史、艺术史方法论等。